그림자의 강

# River of Shadows

## Eadweard Muybridge and the Technological Wild West

### 이미지의 시대를 연 사진가 머이브리지

# 그림자의 강

리베카 솔닛 지음 | 김현우 옮김

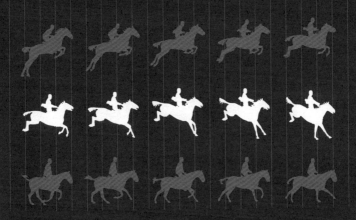

창비
Changbi Publishers

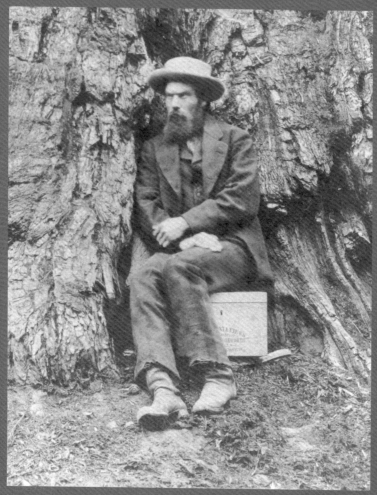

요세미티 계곡 근처 세쿼이아 아래의 머이브리지(1872년경, 사진가 미상)

# 차례

일러두기
1. 본문 중의 고딕체는 원서에서 이탤릭체로 강조한 부분이다.
2. 본문에 언급된 책, 작품, 프로그램이 우리말로 번역된 경우 그 제목을 따랐다.
3. 외국어는 국립국어원의 외래어표기법에 준하여 표기하되 일부 우리말로 굳어진 것은
   관용을 따랐다.

# 1장

# 시공간의 소멸

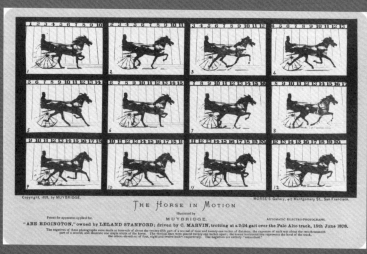

「에이브 에징턴」(여섯장짜리 카드 묶음 『움직이는 말』 중 한장, 1878년)

* 이어지는 홀수면의 사진: 「달리기」, 『동작 중인 동물의 자세』 앨범 96번(1881년). 나체로 달리는 사람은 머이브리지다.

1872년 봄, 한 남자가 말 한마리의 사진을 찍었다. 그 결과물은 남아 있지 않지만, 카메라를 든 남자와 빠르게 움직이는 동물 사이의 이 첫 만남 이후로 점점 더 많은 실험이 이어졌고, 성공한 실험의 결과물로 나온 수천장의 이미지는 현존한다. 널리 알려진 이 사진들은 세상을 바꾸게 될 새로운 예술로 이어지는 가교 역할을 했다는 점에서 매우 의미심장하다. 1870년대 말이 되자, 이 실험들을 진행했던 사진가는 활동사진motion picture의 핵심 요소들을 발명했다. 그는 망원경으로 보는 목성의 위성처럼, 빠르게 움직이기 때문에 거의 보이지 않았던 동작의 면면을 포착한 후, 그것들을 다시 움직이게 하는 방법을 알아냈다. 마치 그가 시간 자체를 포착하여 멈추게 한 후 다시 흘러가게 하는 것만 같았다. 그것도 여러번 반복해서 말이다. 그는 이전에 누구도 할 수 없었던, 시간을 통제하는 일을 해냈다. 과학, 예술, 오락, 그리고 의식의 영역에서 신세계가 열렸고, 이전의 세계는 멀리 물러났다.

그 남자는 샌프란시스코의 에드워드 제임스 머이브리지[Edward James Muybridge1]로, 이미 자신이 찍어온 미국 서부 사진으로 유명한 인물이었다. 캘리포니아에서 8년간 동작에 관한 연구를 하는 동안 그는 아버지가 되고, 살인자가 되고, 홀아비가 되고, 특수 시계를 발명하고, 사진기술과 관련된 특허를 2건 얻고, 예술가이자 과학자로 국제적인 명성을 얻고, 중요한 사진 프로젝트 4개를 수행했다. 프로젝트는 모두 시간에 대한 것이었는데, 계절과 지질학적 시기에 따라 달라지는 풍경, 카메라로 볼 때와 육안으로 볼 때 나는 시차, 시간과 공간에 대해 완전히 다른 믿음을 지닌 두 집단 사이에 벌어진 전쟁, 혼란에 휩싸인 도시의 한여름 오후 햇살들이었다. 머이브리지의 일흔여섯 평생 동안 시간에 대한 경험 자체가 급격히 달라졌지만, 특히 1870년대에는 그 변화가 가장 급격했다. 그 10년 동안 새로 발명된 전화와 축음기가 이미 세상에 나와 있던 사진과 전신에 더해졌고, '시간과 공간을 소멸시키는' 도구인 철도가 등장했다. 거대 기업이 점점 더 광범위한 영역을 장악해가며 일상의 세세한 부분까지 침투했다. 아메리카원주민 전쟁은 정점을 지나 전환점을 맞이하고 있었다. 현대 세계, 즉 지금 우리가 살고 있는 세계가 그때 시작되었고, 머이브리지는 그 세계가 첫발을 내딛는 데 일조했다.

머이브리지는 이전에 누구도 만들어낼 수 없었던 고속사진을 촬영해냈다. 그의 1878년 카메라는 1초보다 짧은 노출 시간을 안정적으로 담아낸 공학의 승리였는데, 덕분에 이전에는 흐릿한 이미지로 기록되었던 아주 빠른 동작들을 또렷하게 포착할 수 있었다. 고속사진은 또한 화학의 승리이기도 했다. 그런 찰나의 순간을 기록할 수 있을 만큼 '빠른' 필름이 생산될 수 있었기 때문이다. 그런 사진들은 동작을 얼어

붙은 듯이 기록했고, 덕분에 마차를 끌거나 달리는 말의 다리, 멀리뛰기 하는 남자, 그리고 나중에는 사자나 비둘기의 움직임, 춤추는 여성, 쏟아지는 물, 그림을 그리는 화가의 모습을 연속된 정지사진들로 재현할 수 있게 되었다. 동시에 머이브리지는 주트로프<sup>zootrope</sup>라는 장치를 개선했다. 1834년에 발명된 주트로프는 회전하는 여러 이미지를 작은 구멍을 통해 봄으로써 마치 하나의 이미지가 움직이는 것처럼 보이게 하는 장치였는데, 그가 직접 주프락시스코프<sup>zoopraxiscope</sup>라고 이름 붙인 장치는 자신이 연구했던 동작들을 스크린 위에 투사할 수 있게 한 물건이었다. 활동사진, 즉 움직이는 사진이었다. 사진을 통해 실제 동작을 쪼개서 다시 움직이게 한 최초의 사례로, 영화의 기초가 되었다. 영화는 1889년 처음 발명되었고, 1895년쯤에는 프랑스와 미국에서 활짝 만개하게 된다. 제대로 된 활동사진은 다른 사람들이 발명했지만, 어떤 계보를 타고 올라가든 맨 앞에는 머이브리지가 있다. 활동사진은 시간에 대한 관계를 더욱 근본적으로 바구어놓았다. 활동사진 덕분에 같은 강물에 두번 발을 담그는 것이 가능해졌고, 다른 시기 다른 곳에서 있었던 일들을 그저 이미지가 아니라 사건으로 볼 수 있게 되었고, 심지어 사람들이 자신이 있는 곳을 벗어나 다른 시기에 다른 곳에서 사는 것이 가능해진 것만 같았다. 영화는 엄청난 산업으로 성장했고, 사람들이 자

신과 세상을 그려보는 방식이 되었고, 그들이 원하는 것 혹은 원할 만한 것을 규정하는 역할을 했다. 러시아의 영화감독 안드레이 타르콥스키<sup>Andrei Tarkovsky</sup>는 "잃어버린 시간이든, 지나간 시간이든, 아직 가지지 못한

시간이든"2 시간 자체가 사람들이 영화에서 바라는 것이며, 이제는 대중의 집단적인 꿈의 세계가 되어버린 영화는 그 바람으로 유지되는 것이라고 했다. 그 모든 것이 캘리포니아에서 찍은 말 한마리의 사진에서 시작된 것이다.

머이브리지가 1872년에 찍었던 말 옥시덴트Occidente는 미국에서 가장 빠르기로 손꼽히는 마차경주마 중 한마리였다. 당시 마차경주는 전국적으로 인기가 있었고, 마차경주의 말들은 경마의 경주마들보다 더 유명했다. 옥시덴트의 마주馬主 릴런드 스탠퍼드Leland Stanford는 훨씬 극적인 방법으로 속도라는 개념을 미국에 도입한 인물로, 그로부터 3년 전 완공된 대륙횡단철도를 기획한 네명 중 한명이었다. 과거에는 북미 대륙을 횡단하는 데 수개월이 걸렸고, 길은 힘들고 위험했다. 그 시간은 점점 줄어서 철도가 완공되기 10년쯤 전에는 6, 7주 정도 고생하면 대륙을 횡단할 수 있게 되었지만, 그것도 사고가 없을 때의 이야기였다. 횡단철도가 완공되면서 3000마일에 이르는 사막과 산악지대, 평원과 숲을 일주일이 안 되는 시간 안에 편안하게 건널 수 있게 되었다. 그렇게 광대한 공간이 그렇게 극적으로 줄어든 전례는 없었다. 대륙횡단철도는 지구를 측정하는 단위 자체를 바꾸어놓았고, 세계일주에 걸리는 시간도 줄어들었다. 월트 휘트먼Walt Whitman은 철도의 완공이 오랫동안 꿈꿔왔던 '인도로 가는 길'을 열었다고 찬양했다.

철도는 그 기획자들의 삶도 바꾸어놓았다. 억만장자가 된 기획자들은 부동산을 사고, 화가와 사진가들을 후원하고, 정치인들을 타락시키고, 캘리포니아 대부분을 장악하고, 역사상 가장 강력한 독점사업을 관리했다. 스탠퍼드는 바로 그 회사, 즉 센트럴퍼시픽 철도의 사장이었

고, 가장 눈에 띄는 인물이었다. 주지사이자 상원의원이었으며 차원이 다른 도둑이었던 그는, 또한 스탠퍼드 대학을 설립한, 차원이 다른 박애주의자이기도 했다. 스탠퍼드 대학은 샌프란시스코에서 남쪽으로 40마일 떨어진 곳에 자리한 스탠퍼드 소유의 방대한 부지에 세워졌는데, 1870년대 후반 머이브리지는 바로 그곳에서 자신의 동작연구 기술을 완성하게 된다. 머이브리지를 후원한 것은 순수과학 연구에 대한 스탠퍼드의 첫번째 투자였다. 스탠퍼드 대학은 상업적인 면과 순수 기술적인 면이 뒤섞인 연구에 투자를 해왔고, 현재도 계속하고 있다. 엄청난 권력을 지닌 사람들이 그렇듯이 스탠퍼드도 간접적으로 세상에 영향을 미쳤다. 개인으로서 그는 생각이 많고 조금은 무뚝뚝한 사람이었는데, 아마 의식적으로 그런 모습을 보이려고 노력했을 것이다. 하지만 그가 미친 영향은, 당시의 용어를 빌리자면 '전율할 만한' 것이었다. 대륙 단위에서 공간의 변화, 기술 혁신, 국가 정책이나 경제에 미친 영향, 그가 고용했던 수천명의 사람들, 그의 지휘 아래 생겨난 거대한 건물과 기관, 그리고 그의 영향을 받았던 셀 수 없이 많은 사람들이 스탠퍼드가 만들어낸 진짜 결과들이다. 하지만 머이브리지를 지원하고 격려해주었던 일은 그런 공적인 영역에 속한 것이 전혀 아니었다.

1872년 봄, 한 남자가 말 한마리의 사진을 찍었다. 스탠퍼드가 그 작업을 후원한 것은 말이 달릴 때 네발이 모두 땅에서 떨어지는 순간이 있는지에 대한 논쟁을 머이브리지의 사진이 해결해주리라 기대했기 때문이었다. 머이브리지의 첫번째 사진이 그 작은 과학적 궁금증을 해소

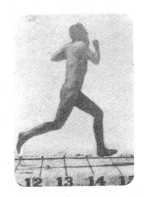

해주었다. 하지만 1870년대 후반이 되자 그는 자신의 작업에 더 광범위한 가능성이 있음을 깨닫고, 스탠퍼드를 설득해 더 큰 계획안에 서명하게 했다. 머이브리지는 자신이 개발한 기술이 "사진에 혁명을 가지고 올 것"이라고 동료에게 말했고, 실제로 그렇게 되었다. 스탠퍼드의 지원 아래 머이브리지가 이룩한 성취는 캘리포니아 고유의 이야기라고 할 수 있다. 파리에서 탄생한 예술적 혹은 문학적 모더니즘에 대해 논하는 글은 이미 많다. 그곳에서 탄생한 것은 고급문화였고, 고급문화란 산업화에 따른 집단적 소외와 해방에 대한 반응이었다. 현대 세계의 또 다른 면모가 캘리포니아에서 탄생했고, 그것은 과거나 지금이나 기술과 오락, 그리고 '생활 방식'이라고 불리게 될 무언가의 혼합체였다. 그 생활 방식은 전세계에서 점점 더 많은 사람들의 일상의 일부가 되었고, 그 자체가 산업화의 한 형태였다. 어쩌면 과거가 없었기 때문에 —— 적어도 기억하고 싶은 과거가 없었기 때문에 —— 캘리포니아는 언제나 미래를 위한 길을 여는 데 능했을지도 모른다. 지금 우리는 캘리포니아에서 시작된 미래에 살고 있다.

캘리포니아에서 시작되어 세상을 가장 크게 바꾼 두가지, 그 창조 이야기의 정확한 출발점을 찾으려면 말과 카메라로 했던 실험들일 것이다. 지금은 사라져버린 첫번째 사진에서 훗날 세상을 바꾸게 되는 영화 산업이 탄생했고, 수많은 영상이 만들어진 곳 중의 하나가 바로 할리우드다. 그 말의 마주이자 사진 프로젝트를 후원했던 남자는 과학과 산업의 일체화를 믿는 사람이었고, 그가 세운 대학에서는 몇 세대 후에 또하나의 산업을 탄생시키게 된다. 새로운 산업 역시 할리우드처럼 그 중심지의 이름으로 불리게 되는데, 바로 실리콘밸리다. 할리우드와 실리

콘밸리는 두 남자가 사망하고 한참 후에 캘리포니아와 동의어가 되었고, 세상을 뒤집어놓았다. 두 산업은 세상을 바꾸어왔고, 지금도 바꾸고 있다. 장소와 물질의 세계에서 재현과 정보의 세계로, 엄청나게 먼 곳까지 닿을 수 있고, 딛고 선 지반이 점점 더 약해지는 세계로의 변화였다. 캘리포니아에서 8년 동안 동작을 연구하기 전까지 머이브리지의 삶은, 이 놀랄 만큼 생산적이었던 시기를 위한 준비 과정이었다. 그리고 그 8년 이후의 삶은 그 시기에 이룩한 것을 다듬고, 알리고, 확장하는 시기일 뿐이었다. 이 책은 사진가와 경주마의 첫 만남 이후에 있었던 일들, 그리고 지금 되돌아보면 마치 책 한권을 관통하는 총알 같은 삶[3]을 살았던 한 남자에 대한 기록이다. 그는 자연과의 관계, 산업화되어가던 사람들의 삶, 원주민 전쟁, 새로운 기술과 그 기술이 사람들의 지각과 의식에 미친 영향 같은, 당시의 주요한 주제를 모두 관통했다. 그는 1초보다 짧은 시간을 쪼갰고, 그건 마치 원자를 쪼개는 것만큼이나 극적인 동시에 커다란 영향을 미친 사건이었다.

동작연구를 시작할 당시 머이브리지는 마흔두살이었고, 멀고 먼 길을 돌아 그 성취에 다가가고 있었다. 그는 1830년 4월 9일, 런던 북부 템스강의 둑을 따라 자리 잡은 킹스턴어폰템스에서 태어났고, 당시 이름은 에드워드 제임스 머거리지<sup>Edward James</sup> 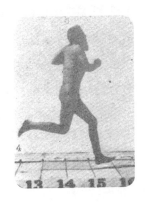 Muggeridge였다. 오래된 상업지였던 킹스턴[4]은 약 천년 전에는 앵글로색슨 왕 일곱명의 대관식이 있었던 곳이다. 대관식에 쓰였던 것으로 알려진 사암 덩어리는 오랜 시간 그저

디딤돌 정도로만 여겨지다가 1850년 거창한 기념식과 함께 도심에 자리를 잡았다. 어금니처럼 생긴 사암 아래 일곱 왕의 이름이 새겨져 있는데, 그중에 이드위어드<sup>Eadweard</sup>도 두명이나 있다. 1882년 영국을 방문한 머이브리지는 자신의 이름을 이드위어드로 바꾸었는데, 아마도 그 기념비에서 영감을 받은 것으로 보인다(그는 자신의 성도 두번 바꾸었는데, 1850년대에 머이그리지<sup>Muygridge</sup>로, 다시 1860년대에 머이브리지로 바꾸었다).

그가 태어나고 어린 시절을 보낸 집은 대관식에 쓰인 기념석에서 몇십피트 떨어진 곳에 있는 주택가였다. 12세기에 지어진, 영국에서 가장 오래된 축에 속하는 육교 앞인데, 템스강의 작은 지류 위에 놓인 그 다리는 지역 주민들이 산책하거나 모여서 잡담하는 곳이었다. 당시 그 지역의 건물이나 삶의 속도는 몇세기째 거의 변화가 없었다. 매주 일요일이면 시장<sup>市長</sup>이 이끄는 행렬이 교회로 향했고, 광장의 시장<sup>市場</sup>은 북적거렸으며, 야경꾼들이 거리를 순찰했고, 주민들은 공공 펌프에서 물을 긷고 선술집에서 맥주를 마셨다. 머이브리지의 아버지 존 머거리지<sup>John Muggeridge</sup>는 곡물과 석탄을 취급하는 상인이었고,[5] 가족이 살던 집의 1층은 말과 마차가 짐을 싣고 드나들 수 있게 입구가 넓었다. 존과 수전 머거리지<sup>Susan Muggeridge</sup>는 네명의 아들과 함께 위층의 비좁은 방에서 지냈는데, 방 뒤쪽으로 난 창 너머로 드넓은 템스강이 보였다. 아마도 집안의 사업을 하는 데에도 바지선을 이용했을 것이다.

스탠퍼드와 마찬가지로 머이브리지도 지방도시의 상인 집안 출신이었고, 스탠퍼드와 마찬가지로 머이브리지 역시 자신이 태어난 곳에만 머물렀다면 세상에 어떤 파문도 일으키지 못한 채 그렇게 살다 죽었을

것이다. 그들이 스스로 상상했던 것보다 훨씬 커다란 영향을 미칠 수 있도록 자유롭게 풀어준 곳이 바로 캘리포니아였다. 혹은 캘리포니아와 그들 주변에서 변화하고 있던 세계라고 해야 할 수도 있겠다. 그들은 그 변화를 포착하고, 더욱 깊이 밀어붙임으로써 명성을 얻었다. 머이브리지가 태어나던 해, 그리고 그가 어린 시절을 보내던 시기에 세상에는 이미 수많은 발명과 발견이 소개되고 있었고, 그런 것들이 훗날 그가 활동하게 될 무대가 되었다.

존 머거리지는 1843년에 사망했다. 수전은 그녀의 어머니가 그랬던 것처럼 남편의 사업을 물려받았고, 1845년 그녀 이름으로 옥수수와 석탄 사업체가 등록되어 있었던 것으로 보아 사업체를 성공적으로 이끌었던 듯하다. 머이브리지의 외할아버지 에드워드 스미스Edward Smith가 사망했을 때 그의 아내 수재나 노먼 스미스Susannah Norman Smith는 아홉째 아이를 임신한 상태였다. 그녀는 남편 소유의, 막 번성하기 시작한 바지선 사업체를 물려받아 나이가 들어 아들들에게 물려줄 때까지 성공적으로 운영했고, 그후에도 대가족과, 그보다 더 컸던 사업체를 법적으로 대표하며 지휘했다. 1870년 노환으로 사망할 당시 수재나 스미스는 12채 이상의 집과 상당한 재산을 소유하고 있었지만, 힘센 말을 두는 마구간을 비롯해 바지선 사업은 이미 사양길에 접어든 것으로 보였다. 바지선은 영국에 철도가 도입되기 전 상품 운송체계를 바꾸어놓았고, 거기에 맞춰 18세기 말과 19세기 초에 만들어진 인공 운하들 역시 영국의 풍경을 바꾸어놓았다. 그 전까지 대부분의 공동체는 건축 재료나 생

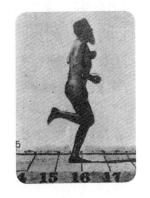

필품, 기타 물건들을 거의 지역 내에서 조달했다. 도로 사정은 나빴고 종종 위험했으며 말은 비쌌다. 각각의 마을은 오늘날에는 상상하기 어려울 정도로 고립된 상태였다. 어딘가에 가야 할 일이 생기면 대부분 걸어다녔고, 많은 사람들이 하루를 꼬박 걸어서 갈 수 있는 거리 바깥으로는 한번도 나가보지 않은 채 삶을 마쳤다. 19세기 초에 12마일마다 말을 교체하며 운영했던 정교한 역마차 체계가 등장했는데, 터무니없이 비쌌던 마찻삯을 지불할 수 있는 사람들이라면 1시간에 10마일 정도 이동할 수 있었다. 그 속도 덕분에 마차는 아주 무모한, 거의 신에게 속한 물건처럼 느껴졌다.

각종 상품은 풍경으로 자리 잡은 운하를 따라 바지선으로 운송되었고, 바지선 자체는 느릿느릿 움직이는 사업이었다. 머이브리지의 사촌 메이뱅크 수재나 앤더슨<sup>Maybanke Susannah Anderson</sup>의 회상에 따르면, 그들의 할아버지 에드워드 스미스는 "작은 배를 타고 밀이나 석탄을 사러 런던으로 나갈 때면, 좌석 아래 전서구를 넣고 호주머니에 깃대 한두개를 챙겼다. 화물을 구매할 때 그는 작은 종이에 필요한 바지선 수를 적어서 깃대 안에 넣은 다음, 전서구의 날개에 깃대를 묶고 날려 보냈다. 비둘기가 도착하면 직원이 깃대를 풀어 확인한 뒤 종이에 적힌 숫자만큼의 바지선을 출발시켰다."[6] 비둘기가 가장 빠른 통신수단이었고, 말이 가장 빠른 이동수단이었다. 바지선은 강의 유속이나 운하를 따라 바지선을 끄는 말의 속도에 맞춰서 움직였다. 자연 자체가 제한속도였다. 인간은 기껏해야 물과 바람, 새, 짐승 등을 이용할 수 있을 뿐이었다. 거의 중세와 다를 바 없었던 느린 세계에 태어난 머이브리지는 성급하고, 야망 있고, 기발한 인물이었으며, 결국 그 세계를 떠나 가장 빠르고 가

장 최신의 기술이 있는 곳으로 가게 된다. 하지만 옮겨간 세계도 이미 급격하게 변하는 중이었다.

　1830년 9월 15일, 머이브리지가 태어난 지 6개월도 지나지 않았던 그때 최초의 승객열차가 개통되었다. 8월에 맨체스터와 리버풀 철도를 시승해본 유명 배우 패니 켐블Fanny Kemble은 친구에게 보내는 편지에 이렇게 적었다. "시속 35마일이라는 엄청난 속도로 달리는 기관차는 (…) 새보다도 빠르다고 해(도요새를 가지고 직접 시험해봤다고 하더라고). 바람을 가르는 느낌이 어떤지 너는 상상도 못하겠지. 움직임이 그렇게 부드러울 수가 없어. 책을 읽거나 글을 쓸 수도 있겠더라고. 나는 자리에서 일어나 지붕을 열고 말 그대로 '공기를 마셨어.' (…) 눈을 감으면 날아가는 듯한 기분이 어찌나 즐겁고 낯선지, 그건 정말 설명할 수 없을 것 같아."[7] 시속 35마일이면 말을 타고 빨리 달릴 때와 비슷한 속도지만, 뜀박질하는 말과 달리 열차는 거의 무한하게 안정적이었다. 어지러울 정도의 속도였다. 승객들은 차창 밖으로 보이는 풍경이 흐릿하고, 깊이 들여다볼 수 없으며, 속도 때문에 금방 지워진다고 느꼈지만,[8] 지금 우리에게는 거의 기어가는 것처럼 느껴질 속도다. 기차가 다가오는 광경을 지켜보는 사람들은 종종 그 기차가 정말로 점점 커지는 것 같다는 인상을 받았다. 커다란 물체가 그 정도 속도로 가까이 다가오는 광경은 전례가 없는 것이었기 때문이다. 율리시스 S. 그랜트Ulysses S. Grant는 1839년 펜실베이니아주에서 열차를 타보고는 초창기 철도 여행자들과 비슷한 놀라움을 표현했다. "우리는 최고속도 시속 18마일, 전체 구간

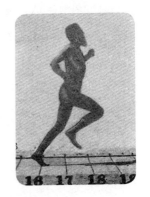

에서 평균 12마일의 속도로 이동했다. 공간이라는 것이 거의 붕괴된 것처럼 보였다."[9] 시간을 기준으로 거리를 측정하면서 세계가 그만큼 축소되기 시작한 것이다. 철도로 연결되는 곳들은 사실상 과거보다 몇배나 가까워진 셈이었다.

철도가 공식적으로 개통하는 날 켐블은 어머니와 함께 다시 한번 열차에 올랐고, 그녀의 어머니는 자신은 물론 "동료 승객까지 즉시 날려보낼 것만 같은 상황"에서 "죽을 만큼 무서웠다"라고 했다.[10] 천여명의 승객, 철로를 따라 늘어선 거의 100만명에 가까운 구경꾼의 축하 분위기는 정말로 사람이 한명 사라지면서 방해를 받았다. 진보적인 토리당의 정치가 윌리엄 허스키슨William Huskisson이 사고로 사망하는 일이 벌어진 것이다. 증기기관에 물을 공급하기 위해 잠시 정차하는 동안 몸을 풀기 위해 내렸던 허스키슨이 달려오는 기차에 치였다. 오늘날 기준으로 생각하면 시속 30마일의 속도로 다가오는 요란한 기관차를 피하지 못할 정도의 반사신경이나 반응은 상상하기 어렵지만, 아무튼 허스키슨에게는 그것이 불가능했다. 다리가 기관차에 깔리며 으스러졌고, 웰링턴Wellington 공이 출혈을 멈추게 하려고 지혈대를 매주기까지 했지만 허스키슨은 그날 저녁에 사망했다. 한때 워털루 전투의 영웅이자 당시 총리로서, 투표제로 대변되던 민주화를 반대했던 웰링턴 공이 맨체스터에 도착했을 때 그를 맞이한 것은 "피털루를 기억하라"라는 시위대의 성난 외침이었다. 열차는 황급히 되돌아와야 했다. 최초의 철도가 산업혁명의 주요 도시 두곳을 연결하는 노선이었다는 사실, 그리고 맨체스터의 노동자들이 웰링턴 공과 신기술을 1819년의 피털루 사태(개혁을 요구하는 노동자들을 학살했던 사건)와 연관시켰다는 사실은 결

코 우연의 일치가 아니다. 산업 노동자들은 새로운 시장경제가 황폐하고 야만적인 것이라고 생각했고, 1830년대에는 시장경제 내에서 자신들의 목소리를 내기 위해 강력한 개혁운동을 전개했다. 농업경제 역시 암울했다. 최초의 열차가 개통되던 무렵 잉글랜드 남부에서는 스윙 폭동이 일어나 사람들이 저임금에 항의하며 자동수확기를 부수는 사건이 있었다. 구舊질서는 사라지고 있었지만, 그것을 대체한 것은 새로운 질서가 아니라 혼란과 끊임없는 변화였다.

한참 후 켐블은 그 철도가 "잉글랜드 전체와 지구의 문명화된 지역을 뒤덮고 있는 놀라운 철제 그물의 첫번째 가닥"이었다고 회상했다.[11] 산업혁명은 철도의 개통보다 먼저 일어났지만, 철도는 산업혁명의 영향력과 가능성을 끝없이 확장했고, 증기를 내뿜는 요란한 기관차는 그 자체로 혁명을 상징하는 것처럼 보였다. 종종 용에 비유되기도 했던 기관차는 전례가 없을 정도로 많은 석탄과 철을 소비했고, 가는 곳마다 광산과 공장을 퍼뜨렸다. 미국에서는 기관차의 연료로 석탄이 아니라 나무를 썼는데, 숲 전체가 기관차의 보일러로 곧장 쏟아져 들어가고, 열차가 빠른 속도로 풍경을 삼키는 것만 같았다. 철도 덕분에 여러 산업을 통합하고, 전통적인 활동을 산업화하는 것이 가능해졌다. 물건을 값싸고 빠르게 운송할 수 있다는 것은 마을 하나에서 오로지 신발이나 맥주만을 생산하거나 특정 지역 전체를 방목이나 밀 재배에 할애할 수 있다는 의미였고, 사람들 역시 도무지 어디에서 왔는지 알 수 없는 상품에 의존하는 일에 익숙해지고 있었다. 뉴잉글랜드의 철학자 랠프 월도 에

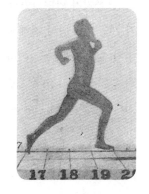

머슨$^{Ralph\ Waldo\ Emerson}$은 1844년 다음과 같이 자신의 의견을 피력했다. "거리만 소멸된 것이 아니다. 기관차와 증기선이 거대한 베틀의 북처럼 온 나라를 나들면서 수천개의 다양한 가계와 일자리를 가로지르고, 빠른 속도로 그것들을 하나의 그물로 짜고 있다. 급속한 동화$^{同化}$가 진행 중이고, 지역 고유의 특이함이나 배타적인 태도가 살아남을 위험은 없다."[12] 그는 철도망이 모든 지역적 특징을 해체하고 있다고 보았고, 그러한 변화가 긍정적이라고 생각했다. 사람들은 그들만의 작고 익숙한 세계에서 끌려나와 더 자유롭고 덜 개인적인 세상에 들어섰고, 그 세계에서는 한때 각각의 개인이나 장소, 혹은 대상에 부여되었던 특징들도 떨어져나갔다. 남다른 해방감과 모두에게 공평한 소외가 공존하는 세계로의 도약이었다.

그랜트와 에머슨은 당시 유행하던 표현, 즉 "시공간의 소멸"[13]이라는 표현을 다르게 말하고 있는 것처럼 보인다. 해당 표현은 철도를 비롯한 신기술에 끊임없이 적용되었는데, "시공간을 소멸시키는 것"은 대부분의 신기술이 표방하는 목표다. 기술은 우리의 육체적 존재 자체를 제약으로 여기는 경향이 있다. 시공간을 소멸시킨다는 것은 가장 직접적으로는 통신과 교통 수단을 가속화함을 의미한다. 말을 가축으로 기르고 수레바퀴를 발명했을 때도 운송의 속도와 양이 각각 한차례씩 도약했다. 글쓰기가 발명되면서 이야기꾼들이 사라진 후에도 수많은 이야기가 시공간을 넘어 전해질 수 있었고, 기억보다 더 안정적인 형태로 보존될 수 있었다. 통신이나 복제, 전송 기술이 새로 나올 때마다 그 가속화 과정은 이어진다. 기술 세계의 가장 큰 특징은 자연의 경계가 사라진다는 점이다. 사람들은 그 순간, 그 지역에만 머무르지 않아도 된다.

로마제국에서 산업혁명의 여명기에 이르기까지 수레바퀴에 의존하는 운송수단, 도로, 그리고 배는 계속 개선되어왔지만, 핵심적인 변화가 일어난 영역은 인쇄기술뿐이었다. 그뒤로 시공간의 소멸을 가져온 장치들은 더 빠른 속도로 쏟아져나왔는데, 마치 창의성과 성급함 자체가 더 빨라지고 더 다양해진 것만 같았다. 철도는 가장 극적으로 시공간을 소멸시켜버린 발명이었다. 사람과 물자가 더 자주, 더 멀리 이동함으로써 경험이 표준화되었다. 그동안 거리는 사람이나 말이 안정적으로 이동하는 속도처럼, 시간을 기준으로 대충 측정되어왔는데, 철도가 그 등식을 변화시키고 시간을 줄임으로써 거리까지 줄어들게 만드는 것처럼 보였다. 세계는 줄어들기 시작했고, 지역적 차이도 해체되었다. 이제 장소는 시간의 관점에서 그리 멀리 떨어진 곳이 아니었고 이동 비용 역시 비싸지 않았기 때문에 사람들은 멀리까지 갈 수 있었다. 거리는 상대적인 개념이었고, 기술적인 하부구조를 통해 획기적으로 줄일 수 있는 것이었다. 20세기 초 알베르트 아인슈타인<sup>Albert Einstein</sup>은 상대성 이론을 설명하는 비유로 풍경을 가로지르며 달리는 기차 이미지를 반복적으로 사용했다. 기차에 탄 승객은 땅 위에 서 있는 사람과 시간을 다르게 경험한다는 것이다.

철도는 자연을 경험하는 방식뿐 아니라 풍경 자체를 바꾸어놓았다. 켐블은 맨체스터-리버풀 노선을 달리며 때로는 지면 위로 치솟고 때로는 아래로 꺼지게 만드는 절벽의 절단면이나 터널, 고가교 등을 보며 놀라움을 감추지 못했다. 그녀는 "내가 본 것에 비하면 동화 속 마법들은

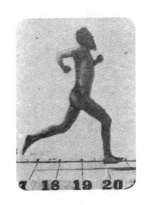

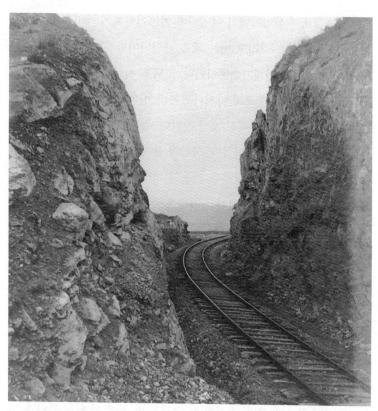

「블루크리크와 프로몬토리 사이의 암벽 절단면」, 『센트럴퍼시픽 철도』 연작 중(1869년경, 스테레오그래프 중 한장)

별로 놀랍지도 않았다"라고 말했다.[14] 절벽을 자르며 그대로 드러난 암석이나 화석은 아마추어 지질학자들에게 풍성한 연구 자료를 제공했다. 현대의 물리학이나 오늘날 유전학처럼, 빅토리아 시대에는 지질학이 가장 주된 학문이었고, 대중소설보다 지질학 서적이 더 많이 팔리는 일도 종종 있었다. 그중에 찰스 라이엘Charles Lyell의 『지질학 원리』Principles

*of Geology*도 있었는데, 이 책의 초판은 머이브리지가 태어나고 켐블이 처음 기차를 탔던 바로 그해에 출간되었다. 성서학자들은 지구의 나이가 6000년 정도 된다고 주장했다. 암석을 분석한 학자들은 지구가 그보다 훨씬 오래되었음을 알았지만, 정확한 시점에 대해서는 그들 사이에서도 합의점을 찾을 수가 없었다. 격변설을 주장하는 쪽에서는 지구가 상대적으로 젊다는 설을 지지했는데, 그 주장에 따르면 당시 작동하고 있던 것보다 훨씬 강한 힘이 과거 어느 시점에 지구의 지형을 뒤엎어서 오늘날의 모습으로 만들어낸 것이라고 했다. 그런가 하면 어떤 이들은 여전히 노아의 대홍수 때문에 해저 생물의 화석이 육지로 올라온 거라고 주장했다. 동일과정설을 주장하는 쪽에서는 지진이나 화산 폭발, 침식 같은 사건이 서서히 지구의 형태를 결정했으며, 지구의 모습은 상상하는 것보다 훨씬 오래전부터 당시의 모습과 같았을 거라고 믿었다. 라이엘은 시실리에서 에트나산을 탐사한 후 그 산의 원뿔형 정상은 아주 오랫동안 지속된 소규모 분출의 결과이며, 정상에는 비교적 젊은 암석들이 분포되어 있다고 결론을 내렸다. 동일과정설을 주장하는 그의 원리에 따르면 지구의 나이는 수백만년이었다.

철도가 그 빠르기 덕분에 공간을 줄였다면, 지질학은 지질 변화의 느린 속도, 그리고 그 변화 규모의 방대함을 통해 시간을 늘려주었다. 성서의 시간관에 따르면, 코끼리처럼 확실하게 한걸음 한걸음 내디디며 지내온 인류는 시작과 끝이 손에 잡힐 듯 확실하고 배경도 거의 변하지 않는 연극의 주연이었다. 하지만 산업적이고 과학적인 새로운 시간관에

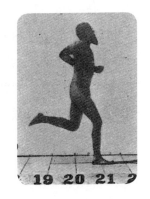

따르면 인류는 마치 벌레처럼 때로는 몰려다니고 때로는 돌진하는 존재, 재빠르지만 상상할 수 없을 만큼 길게 늘어선 대행렬에서 자신의 위치를 확신할 수 없는 존재였다. 성서에서 이야기하는 안락한 새천년에서 쫓겨난 라이엘의 독자들은, 이제 수백만년이라는 지질학적 시간의 평원 위에 서 있는 존재였다. 라이엘의 동료였던 조지 풀렛 스크로프George Poulett Scrope는 이렇게 적었다. "우리의 좁은 식견으로는 (…) 가늠할 수 없을 만큼 길어 보이는 그 기간도, 모든 가능성을 고려할 때 자연의 달력에서는 하찮은 시간에 불과할 것이다. 그 어떤 과학보다도 지질학이 인간에게는 모욕적이지만 중요한 사실을 알게 해준다. 우리의 모든 연구에서 드러나는 가장 주된 개념, 또한 새로운 관찰로 발견하게 되는 개념, 자연에 귀 기울이는 학자들이 모든 곳에서 듣고 있는 그 개념은 바로 시간이다. 시간! 시간!"[15] 찰스 다윈Charles Darwin이 1831년부터 1836년까지 비글호를 타고 전세계를 돌아다닐 때 챙겼던 책이 바로 지질학 책, 특히 라이엘의 책이었다. 그 여정 후 다윈은 진화론을 발전시켰고, 그의 이론 덕분에 생명의 무대에서 인류의 자리는 더 큰 변화를 겪게 되는데, 신에게서는 더 멀리, 그리고 다른 종에게는 더 가까이 다가간 것이다. 머이브리지 역시 다윈의 관점을 받아들여, 인간을 촬영할 때도 다른 동물들 사이에서 '동작 중인 동물'로 바라보았다.

철도가 도입되었던 1830년대의 끝자락에 시간관을 변화시킨 세번째 발명품, 즉 사진이 등장했다. 산업혁명은 대부분 영국 중부 내륙지역의 황량한 섬유공장으로 대변된다. 하지만 공장을 돌렸던 것과 똑같은 증기기관이 열차를 움직였고, 철도가 석탄과 공장을 필요로 하기는 했지

만, 그 자체로 사람들을 흥분시키는 효과를 가져오기도 했다. 사진 역시 동시대의 기술이었지만, 증기기관이나 철도만큼 당시의 풍경이나 사람들에게 인상을 남기지는 못하고 있었다. 사진은 (19세기 말에 사진공장이 등장하고, 모든 사진기술에는 수은과 시안화물을 비롯한 유독성 화학물이 포함되기는 했지만) 장인의 기술이었다. 사진기술은 세상에 자신을 각인시키는 대신 세상을 해석했고, 철도가 물건을 옮긴 것처럼 외양을 옮겨주었다. 하나의 기술로서 사진이 가져온 효과와 이점을 이야기하려면 산업혁명을 상징하는 육중한 기계장치와는 다른 무언가가 필요하다. 철도와 사진에 공통점이 있다면, 그것은 열차를 타거나 사진을 바라보는 사람들에게 세상을 더욱 가까이 가져다주었다는 점이다. 단순하고 반복적인 공장 노동이 노예제처럼 보일 때도 있었던 반면, 이 기술들은 종종 사람들을 해방시켜주는 것처럼 여겨졌다.

니세포르 니엡스Nicéphore Niepce와 클로드 니엡스Claude Niepce 형제는 10대 시절부터 사진과 관련한 화학 실험을 시작했고, 루이자크망데 다게르Louis-Jacques-Mandé Daguerre는 1820년대에, 영국의 윌리엄 헨리 폭스 탤벗William Henry Fox Talbot은 1833년에 같은 작업에 매달렸다. 철도 역사의 이정표가 되는 날은 증기기관이나 철도를 발명한 날이나 먼 광산에서 석탄을 기관차에 퍼 담은 날이 아니라 철도가 공공 영역에서 운송을 시작한 날인 것처럼, 1839년 1월 7일 이전에는 사진 역시 하나의 열망, 성급한 발표 혹은 희미한 이미지 몇장에 불과했다. 바로 그날 다게르가 스스로 다게레오타이프daguerreotypy라고 명명한 카메라의 발명을 공표했고, 자극

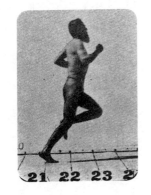

을 받은 탤벗 역시 1월이 지나기 전에 자신의 혁신적인 발명품을 발표했다(이와 마찬가지로, 미국의 화가 새뮤얼 F. B. 모스Samuel F. B. Morse, 영국인 윌리엄 포더길 쿡William Fothergill Cooke과 찰스 휘트스톤Charles Wheatstone은 1840년대 초반, 거의 동시에 전신을 발명했다고 각각 발표했다. 다윈이 오랜 망설임 끝에 진화에 관한 자신의 결론을 공표한 것은 앨프리드 러셀 월리스Alfred Russel Wallace가 1858년 비슷한 결론을 발표했을 때였다).

사진에 관한 이야기는 이미 떠돌고 있었다. 손으로 그리지 않고 기계를 통해 만들어내는 이미지에 대한 기대가 널리 퍼져 있었고, 빛에 예민한 화학물질과 카메라 옵스큐라camera obscura의 기초적인 원리, 즉 암실과 관련한 기초적인 지식도 마찬가지였다. 암실이란 작은 구멍을 통해 외부의 이미지를 내부의 벽에 비추는 기계였다. 사진은 카메라 옵스큐라가 만들어낸 이차원적 이미지를 빛과 그림자로 포착해 고정하려는 열망에서 탄생했다. 그건 많은 요소가 뒤섞인 열망이었다. 유럽인들이 경험주의를 수용하고 지식과 권력의 확장을 믿으면서, 그 연장선에서 현실적인 이미지나 정확한 재현이 아주 중요한 것이 되었다(추상적이고 상징적인 예술이 지배적이고, 현상유지를 목표로 한 사회였다면 실제와 비슷한 것에 그런 가치를 두지 않았을 것이다). 철도가 도보 여행을 대체했듯이, 손으로 하는 활동 역시 기계로 대체하려는 경향이 있었다. 거기에 더해 현대 유럽과 당시 미국 사회의 특징이라 할 수 있는 조급증이 있었다. 현재 상태를 가능한 상태로 바꾸려는 의지, 탐험, 식민주의, 과학, 발명, 독창성과 개인주의에 담긴 조급증, 미지의 것을 위험이 아니라 도전으로 여기고, 시간을 더 빨리 돌리고 얼른 지나 보내야 할 것으로 여기는 조급증이었다. 사진은 어쩌면 그런 사회에서 가장 모

순적인 발명품이었을지도 모른다. 그것은 단절을 통해 과거를 계속 유지하는 기술, 늘 앞으로 나아가지만 또한 늘 뒤를 돌아보는 기술이었다.

사진은 지금 우리가 알고 있듯이 한순간에 등장한 것이 아니다. 1850년대 이후 거의 보편적인 사진기술로 자리 잡은 탤벗의 방식은 음화 이미지를 한장 만든 다음, 그 음화에서 여러장의 양화를 만들어내는 것이다. 하지만 사진이 발명되고 처음 10년 동안 지배적이었던 것은 다게르의 방식이었는데, 그는 광을 낸 판 위에 직접 양화를 만드는 방식을 이용했다. 음화와 양화의 구분이 없었기 때문에 각각의 다게레오타이프는 유일무이한 이미지였고, 모두 작고 흐릿했다. 거울로 된 감광판을 특정 각도에서 보면 이미지가 보였고, 다른 각도에서 보면 이미지를 바라보는 사람의 얼굴이 되비쳤는데, 인화지에서는 느낄 수 없는 환상적인 느낌을 주곤 했다. 회화에 비하면 초기의 사진은 놀랄 만큼 작업이 빨랐지만, 여전히 몇십초에서 몇분 정도의 노출 시간이 필요했다. 다게르가 다게레오타이프를 발표하던 봄에 마침 파리에 있었던 모스는, 뉴욕으로 보낸 편지에 새로운 발명품에 대해 이렇게 적었다. "움직이는 대상은 기록되지 않았다. 무리지어 움직이는 행인과 마차로 가득한 대로는, 구두를 닦고 있는 사람 한명을 제외하고는 비어 있는 것처럼 보인다. 남자는 한 발을 틀 위에 올리고, 다른 발로 땅을 디딘 채 얼마 동안 그 자세로 있어야 했을 것이다. 그

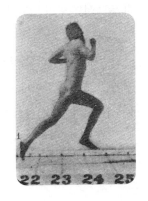

의 발과 다리는 잘 보이지만 몸통과 머리는 끊임없이 움직였기 때문에 분간할 수 없다."[16] 구두를 맡긴 남자와 구두닦이가 최초로 사진에 찍힌 사람들이었다. 실제로는 존

머이브리지의 스테레오카드 뒷면(1873~74년경)

재했지만 움직였기 때문에 사라져버린 사람들 틈에서 이 둘만 남아 있
는 광경은 어딘가 으스스하다. 사진은 회화보다 빨랐지만, 아주 느리게
움직이거나 정지된 모습만 기록할 수 있었다. 초상사진을 찍을 때면 머
리를 버팀대에 고정해야 했고, 가만히 있지 못했던 아이들은 종종 흐릿
한 모습으로 찍히곤 했다. 풍경사진은 나뭇잎들이 흔들리지 않고 물살
이 잔잔한 맑은 날에 찍었다. 부산하게 움직이던 19세기의 광경이 카메
라 앞에서는 잠시 멈춰야 했다. 머이브리지가 동작연구를 하기 전까지
는 그랬다.

그럼에도 사진이 등장하자 세상에는 근본적인 변화가 일어났다. 이
전에는 모든 얼굴이나 사건은 유일무이한 것이었고, 단 한번 본 후에
는 세월이나 빛, 시간이 달라지면서 영원히 잊혔다. 과거는 기억과 해

석 속에서만 존재했고, 개인의 경험을 벗어난 세계는 대부분 이야기로
존재했다. 부자들은 회화를 주문했고, 그보다 돈이 적은 사람들은 판
화를 살 수 있었다. 하지만 사진은 사진 속의 대상을 즉시, 그리고 손으
로 제작한 미술품에는 결여된 정확함을 바탕으로 재생산할 수 있었고,
1850년대가 되자 모든 이들을 위한 이미지의 대량생산이 가능해졌다.
각각의 사진은 시간이라는 강에서 낚아올린 순간이었다. 각각의 사진
은 사건 자체에서 나온 하나의 증거, 손에 잡히는 증인이었다. 사랑하
는 이의 젊은 얼굴을 시간이 흐른 후에, 심지어 죽음이나 이별로 그 얼
굴이 더이상 존재하지 않을 때도 마치 물건처럼 소유할 수 있었다. 정
교하게 만든 상자에, 상像이 맺히는 안쪽에는 벨벳 안감을 댄 형태로 판
매되었던 다게레오타이프는 매혹적인 물건이었다. 머지않아 수천명의
사람들이 자기 자신이나 가족, 죽은 아이들의 이미지를 가지기 위해,
과거를 소유하기 위해 줄을 섰다. 다게레오타이프는 대부분 시간을 초
월해 익숙한 얼굴을 영원히 소유하기 위해 활용되었다. 사진이 시간뿐
아니라 공간을 포착하는 도구가 된 것은 사진 인화 과정이 본격적으로
도입된 후의 일이다. 이미지가 쌓이고, 사진은 하나의 산업이 되었다.
세계는 확장되고 더 복잡해지는 중이었고, 사진은 그러한 확장의 주체
이면서 또한 그 모든 것을 분류하고, 소유하고, 관리 가능한 형태로 만
드는 도구였다. 사진은 시간의 강을 멈추게
했지만, 스튜디오에서 강물처럼 쏟아져 나
오는 사진들이 가정으로, 사람들의 호주머
니로, 사진첩으로 흘러들었다. 피라미드, 왕
비, 거리, 시인, 성당, 나무, 배우들의 사진이

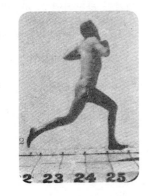

쏟아졌다.

　사진이 세상에 나오고 5년 후 또 하나의 기술, 즉 전신이 나오며 시간을 변화시켰다. 전신 신호는 거의 순식간에 이동하는데, 전화나 인터넷도 전선을 타고 흐르는 전류를 활용하는 이 기술을 좀더 발전시킨 것이다. 미국에서 최초의 장거리 전신이 개통된 후 『필라델피아 레저』$^{Philadelphia\ Ledger}$는 "이것이야말로 공간을 소멸시킨 것이다"라고 보도했다. 초기 전신 신호용 선은 대부분 선로를 따라 설치되었고, 전신은 열차를 제치고 가장 빠른 통신수단으로 자리 잡았다. 전신선이 설치된 곳이라면 어디서든 뉴스와 단어, 정보는 비물질화되고 거의 순간적인 대상이 되었다. 한때 시속 10마일 혹은 그보다 느린 단위로 측정되던 장소들 사이의 거리가 흔들리고, 점점 가까워지며, 거의 해체되었다. 칼 맑스$^{Karl\ Marx}$도 당시 유행하던 표현을 빌려 다음과 같이 적었다. "자본은 공간의 장벽을 찢어발기고 개입하며, 교환을 통해 온 세계를 시장으로 지배하고, 다른 한편으로는 시간을 통해 그 공간을 소멸시키려고 애쓴다. 즉 한 장소에서 다른 장소로 이동하는 시간을 최소화하는 것이다."[17] 다른 말로 하면, 자본주의가 공간을 축소하고 속도를 높일수록 그 이윤도 증가한다는 것이다. 맑스의 견해에 따르면 자본주의 자체가 시공간의 소멸을 이끄는 동력이었으며, 기관차는 그러한 동력의 구체적인 상징이었고, 시간과 공간은 이윤을 늘리기 위해 소멸되고 있었다. 그러한 흐름 아래 전례가 없는 부가 생겨났고, 최초의 현대적 기업이 탄생했으며, 심지어 초기 주식시장의 주요 상품은 철도회사의 주식이었다. 자본주의, 주식, 대기업 등은 근로자의 노동과 세상의 물자를 이윤이라는 추상적 개념으로 변모시켰다. 노동은 일단 공장에 들어서

면 작업의 주체를 알 수 없는 일련의 단순한 반복 작업으로 추상화되었고, 생산되는 물자 자체도 그것들이 만들어진 장소에서 점점 멀리 떨어진 곳에서 구매되고 사용되었다. 이러한 변화는 또한 기술에 노출된 개개인이 시간과 공간을 지각하는 방식에도 변화를 가져왔다. 철도 용어를 빌리자면, 이러한 문화와 지각의 변화를 가져온 동력은 경제였다.

새로운 기술과 개념이 도입되기 전, 시간은 사람들이 몸을 담그는 강이었다. 사람들은 물살의 움직임에 맞춰 안정적으로 움직였고, 유속이나 바람, 혹은 근육의 힘 같은 자연의 속도를 절대 넘어서지 않았다. 철도는 인간들을 그 강의 흐름에서 해방시켜주었거나, 혹은 그 흐름에서 떼어내 고립시켰다. 그런 광경 속에서 사진은 마치 누군가 흐르는 시간의 강물을 정지시키는 방법을 찾아낸 것처럼 등장했다. 손가락 사이로 흘러내리는 물 같았던 외양이 확고한 대상이 되었다. 다윈이 진화론을 발전시켜나갔던 19세기 동안, 완전히 강물에 잠겨 있던 사람들의 의식 또한 육지로 기어올라온 것만 같았다. 대기는 희박했으며 시야는 더 멀어졌고, 그렇게 변이 중인 빅토리아 시대 사람들을 일정한 속도로 밀어대는 물살 같은 것은 없었다. 물론 그들을 받쳐주며 함께 실어갈 강물도 없었다. 그리고 돌아갈 방법 역시 없었다. 손 기술은 카메라라는 기계장치로 대체되었다. 사람이든 말이든, 발에 의존했던 여행은 기관차의 피스톤 운동으로 대체되었다. 사람들의 몸 자체도 기계나 공장에서 생산된 물품에 휘감기게 되었다. 기억이 확장되고, 부분적으로는 사진으로 대체되었다. 순간을 포착하는 눈길이 세계의 구석구석까지 닿았다. 외양은 영원히 보존되었고, 정보는 즉각적으로 전해졌으며, 가장

빠른 새나 짐승, 혹은 사람보다 빨리 이동할 수 있게 되었다. 그때까지의 자연 세계는 더이상 존재하지 않았고, 인간도 더이상 자연 안에 갇혀 있지 않았다.

머이브리지가 태어날 무렵에는 시간 자체도 다른 맥락에서 다른 속도로 움직였다. 시계에 분침이 생기고, 비싸지 않은 휴대용 시계가 대량생산되었으며, 많은 활동에 정확한 일정표가 도입되고 있었지만, 아직 시간을 작은 단위로 쪼개서 측정할 정도의 귀한 자산으로 여기지는 않았다. 구사회에서는 기도만이 정확한 일정을 따랐고, 시간을 파악하는 주된 장치는 교회의 종소리였다. 산업화 이전의 세계에서는 농업활동이 주를 이루었고, 하루 안에서의 시간보다는 연 단위의 시간이 더 중요했다. 일의 양과 낮의 길이에 따라 작업이 정해졌고, 계절마다 해야 할 일이 달랐다. 사람들은 스스로의 생계를 위해, 혹은 좋은 의미에서든 나쁜 의미에서든 그저 고용주만은 아니었던 주인들을 위해 일했다. 새로운 시대, 즉 공장과 이동수단, 대규모 산업이 있는 그 시대는 이전에는 누구도 겪어보지 못했던 수준으로 비인격화되었다. 공장주들이 기계에 맞춰 인간의 노동을 미세하게 계산하려고 애쓰면서 빡빡한 일정표가 강제로 부과되었다. 기계 작업이 상품 생산을 늘렸고, 이윤이 급속히 쌓여가고, 원재료의 수요가 늘어나고, 그렇게 이어졌다 — 소비가 생산을 촉진하고, 다시 생산이 소비를 촉진하는 무한 질주였다. 공장과 철도 때문에 정확한 시간을 아는 것이 중요해졌고, 덕분에 일정과 분주함이 지배하는 현대 세계가 탄생했다. 예를 들어 맨체스터의 방직공장에서 값싼 면직물을 생산해냈던 것처럼 상품은 증가했지만, 시간은 점점 더 귀해졌다. 방직공장에서 하루 14시간 동안 자리를 지켜야

「가스등, 프랑스제 시계, 청동상 수입상 등. 토머스 데이, 샌프란시스코」. 머이브리지가 찍은 상업 사진의 예이다.

했던 노동자들이나, 대서양 반대편의 면화 농장에서 일했던 노예들에게는 말 그대로 시간이 귀중했고, 점점 더 커져가던 도시에서 더 다양해진 경험, 문서, 이미지에 휩쓸려 지내게 된 사람들에게도 시간은 귀한 것으로 여겨졌다.

철도, 사진, 전신은 다른 시공간에 있을 수 있게 하는, 지금 여기를 제쳐둘 수 있게 하는 기술이었다. 이런 기술들 덕에 광대한 곳도 그토록 광대하지 않게 되었고, 시간의 흐름도 그토록 확고한 것이 아니게 되었다. 이 기술들은 힘과 즐거움을 주었기 때문에, 또한 실제적인 고립 상태와 불편함을 없애주었기 때문에 칭송받았다. 하지만 토머스 칼라

일<sup>Thomas Carlyle</sup>이 1829년 '기계 시대'로 명명한 시기에 대한 의혹 역시 있었고, 그런 의혹을 다룬 문학도 많았다. 한스 크리스티안 안데르센<sup>Hans Christian Andersen</sup>은 1844년에 쓴 동화 「나이팅게일」<sup>The Nightingale</sup>18에서 스스로 생각하는 근사한 진짜 나이팅게일과 보석을 박아 만든 모형 나이팅게일을 비교했는데, 모조품은 똑같은 왈츠에 맞춰 같은 춤만 반복했다. 궁정의 음악감독은 예측 가능한 모형 나이팅게일 편이었다. "주인이신 황제여, 폐하도 아셨겠지만, 진짜 나이팅게일이 어떤 울음을 울지 우리는 절대 알 수 없습니다. 하지만 이 기계 새에게는 모든 것이 정해져 있습니다. 이 새를 열어서 설명해 보일 수도 있습니다. 그러면 사람들은 이 새가 우는 왈츠가 어떻게 만들어지는지, 하나의 음이 어떻게 다른 음에 이어지는지를 알 수 있습니다." 하지만 아무도 태엽을 감아주지 않았던 기계 나이팅게일은 죽어가는 황제 앞에서 노래를 멈추고 만다. 그때 진짜 나이팅게일이 돌아와 기계로는 낼 수 없는 애정이 담긴 노래로 황제를 되살려낸다. 비슷한 맥락에서 너새니얼 호손<sup>Nathaniel Hawthorne</sup>은 1846년에 쓴 음침한 단편 희극 「천국행 철도」<sup>The Celestial Railroad</sup>19에서, 기차를 타고 『천로역정』<sup>The Pilgrim's Progress</sup>에 대한 영적 비유라 할 만한 여정을 떠나는 순례자들의 모습을 보여주었다. 존 버니언<sup>John Bunyan</sup>의 순례자들이 거친 땅을 도보로 즐겁게 답사했다면, 호손의 순례 기차는 천국이 아니라 지옥에서 멈춘다. 구세계가 비록 고단하기는 했지만 스스로 어디로 향하는지 알고 있었다는 이야기를 하고 싶었던 것으로 보인다. 구세계는 천천히, 하지만 확실한 길을 갔다. 기계가 삶을 더 쉽고, 빠르고, 예측 가능한 것으로 만들어주었지만, 사람들이 처음부터 놓치고 있었던 어떤 충실함에서는 더욱 멀어지게 했다. 1830년 7월에 있었던 파리

혁명[20]의 첫날 사람들은 동시에 여러 장소의 시계탑에 불을 질렀다고 한다. 1877년 미국의 전국적인 철도파업에 이르기까지 기계 파괴는 줄곧 산업 재편과 산업의 관점에서 본 시간관에 대한 저항을 표현하는 상징이었다. 그 철도파업은 스탠퍼드와 관련이 있었고, 머이브리지도 간접적으로 영향을 받은 사건이었다.

각각의 사건과 생각들 역시 매우 다른 속도로 경험되었을 것이다. 당시에 느리게 여겨졌던 것은 지금 우리로서는 견딜 수 없을 만큼, 변화를 알아차리지도 못할 만큼 느렸을 것이다. 지금 우리가 살고 있는 삶의 속도는 머이브리지의 사진에 흐릿하게 드러난 것들, 혹은 모스가 파리 도심을 찍은 최초의 사진 속에 묘사된 행인들처럼 보이지도 않을 것이다. 거리란 지금 우리로서는 상상도 못할 정도로 깊은 심연이었다. 수백 혹은 수천마일 떨어진 곳으로 이사한 친척은 종종 지평선 아래로 사라져 다시는 볼 수 없는 사람으로 여겨졌으며, 여행 자체를 목적으로 하는 여정은 드물었다. 심리적인 혹은 영적인 면에서 보자면 우리는 마치 거북이에서 하루살이가 된 것처럼 완전히 다른 속도로 활동하는 다른 종이 되어버렸다. 우리는 그들이 보지 못했던 많은 것을 보고 있고, 그들이 보았던 것은 절대 볼 수 없게 되었다. 1860년, 조지 엘리엇<sup>George</sup> Eliot은 이런 변화를 두고 자신의 소설 한 페이지에 다음과 같은 애도의 글을 적었다. "순진한 철학자는 증기기관이라는 위대한 발명품이 인류에게 여가를 제공해주었다고 할지도 모른다. 그들을 믿지 마시라. 증기기관은 단지 열망이 달려들 어떤 공백을 제공했을 뿐이다. 이제 심지어 게으름까지 열망이 되었다. 오락을 향한 열망이 나들이 기차, 미술박물관, 정기간행물의 문학작품, 그리고 흥미 위주의 소설 등에 빠져들고

있으며, 심지어 과학적 이론이나 현미경을 통한 겉핥기식 관찰에까지 퍼져 있다."[21]

기차의 창밖으로 보이는 풍경이 흐릿해졌다. 여행은 더이상—아무리 낯설고 위험하다고 해도—하나의 만남이 아니라 그저 이동일 뿐이었다. 마치 세상 자체가 실체가 없는 곳이 된 것 같았고, 몇몇 사람들이 그런 변화의 가치를 의심하기는 했지만, 많은 이가 그 변화를 축복했다. 엘리엇이 여가에 대한 애도를 표하기 1년 전, 수필가이자 판사였던 올리버 웬들 홈스Oliver Wendell Holmes는 물질세계를 찍은 사진이 사진 속 대상을 지워버리는 방식을 격찬했다. "이로써 형식이 물질에서 분리되었다. 사실 눈에 보이는 대상으로서 물질은 형식을 만들어내는 거푸집으로서의 역할을 제외하면 더이상 쓸모없게 되었다. 지금 우리가 원하는 것은 볼만한 가치가 있는 대상을 몇몇 다른 관점에서 찍은 음화들뿐이다. 그걸 처분하든 태워 없애든 마음대로 할 수 있다. (…) 덩치가 큰 물질은 늘 고정된 자리에 귀하게 모셔야 하지만, 형식은 값싸고 옮길 수도 있다. 이제 우리는 창조의 결실을 가질 수 있고, 근원이라는 문제로 속을 썩일 필요가 없다."[22] 홈스의 설명에 따르면, 이러한 비물질화는 해방이었다. 맑스는 그 불확실했던 시대에 대해 "실체를 가진 것은 모두 공기 속으로 흩어지고 있다"라고 말했고, 홈스는 그렇게 공기 속으로 흩어지는 것이 멋진 일이라고, 자신의 세대는 그토록 가벼워진 매체들 속으로 새처럼 솟아오를 것이라고 보았다. 마치 하늘을 나는 새가 세상을 보라보듯, 먼 풍경을 묘사한 작은 그림들을 바라보듯, 영광스러운 19세기 전체를 볼 수 있는 새로운 자유였다.

맨체스터의 방직공장들 덕분에 사람들이 면직물을 사용할 수 있게

되었던 것처럼, 사진으로 재현된 세상의 이미지와 경험 역시 사용 가능한 것이 되었다. 사진 혁명에 대한 홈스의 전망에서 이미 케이블 텔레비전을 통해 자연 다큐멘터리나 뉴스, 코미디, 광고들이 쏟아지는 상황을 예견하기란 어렵지 않다. 하지만 홈스의 전망 뒤에는 이미지나 정보가 희귀했던 시대의 허기와 무지가 숨어 있다. 1830년대와 1870년대, 그리고 컴퓨터 시대처럼 변화의 속도가 빨라지던 시기는 추상화抽象化가 가속되던 시기라고도 할 수 있다. 기술의 흐름에 편승하던 사람들은 지역 고유의 장소 혹은 지구 자체, 신체와 생물학의 한계, 기억과 상상력의 유연함 등과는 관련이 없는 사람들이었다. 그들은 모든 장소가 동질화되는 세계, 기계로 이루어진 그물망과 그뒤에 도사리고 있는 기업체들이 독립적으로 존재하는 야생이나 외진 곳 혹은 지역 고유의 문화 등을 해체하는 세계, 점점 더 정보나 이미지로만 경험되는 세계를 향해 이동하고 있었다. 마치 먼 곳에 있는 것을 얻기 위해 가까이 있는 것들을 희생시키는 것만 같았다.

하지만 자연의 속도와 철도 사이에, 자연의 영역에 속한 풍경과 이미지 사이에 단순한 이분법은 없었다. 철도가 놓이면서 사람들이 기차를 타고 나가 경치를 구경하고, 카메라를 사용해 풍경사진을 찍기까지는 오래 걸리지 않았다. 삶이 속도를 내고 육체라는 것에서 벗어나면서 빅토리아 시대 사람들이 잃어버린 '장소에 대한 감각'을 되찾으려고 애쓰는 것 같았다. 그들은 전례가 없을 만큼 열성적으로 풍경이나 자연을 열망했고, 현미경과 바위를 깨는 망치, 가이드북과 카메라, 철도 여행과 표본 수집 등을 활용해 새로운 방식으로 그 열망을 추구했다. 사람들은 자신의 집을 장소와 관련된 사진들로 채웠지만, 아주 가까이에서

묘사한 그 장소들은 멀리 있는 곳이 아니었다. 이상적인 풍경이란 더이상 그들이 지닐 수 없었던 총체성을 담고 있을 것처럼 보였다. 사람들은 특정 장소에서 그 총체성을 찾으려 했고, 오늘날 우리도 대부분 그렇다. 이러한 역사는 자연 또한 일종의 시간 혹은 속도임을, 그러니까 사람이 걷는 속도, 흘러가는 강물의 속도, 계절이 바뀌는 속도, 전기 신호가 아니라 하늘이 말해주는 시간의 속도임을 암시한다. '자연스러운 것'은 어떤 사람이 있는 곳이 아니라 그 사람이 그 안에서 움직이는 방식이었으며, 도보로 런던 시내를 거니는 여성은 고속기차를 타고 평원을 빠르게 가로지르는 사람들은 느낄 수 없는 어떤 조화로움을 얻을 수 있었다. 하지만 빅토리아 시대에는 거대한 기계가 탄생했고, 그 속도를 늦추기란 매우 어려운 일이었다.

그 점이 머이브리지의 작품에 담긴 모순이다. 그는 예술의 경지에 오른 자신의 장비를 활용해 장소와 시간, 몸에 대한 사람들의 뜨거운 열망을 채워주었다. 그는 할아버지 세대의 바지선과 비둘기에서 벗어나 철도와 사진기술의 세계에 뛰어들었고, 전기와 화학을 통해 사진기술을 한층 더 빠르게 발전시켰다. 하지만 그의 작품들은 대부분 1870년대 미국 서부의 정착지와 야생을 찍은 놀랄 만큼 정적인 사진들이었고, 나중에는 몸을 찍은 사진들을 쏟아내듯 제작했다. 말의 몸, 남성의 몸, 여성의 몸, 아이들의 몸, 낙타, 사자, 독수리의 몸이 그 몸에 가장 익숙한 동작을 재현하고 있는 사진들이었다. 그는 기술적 변화를 겪으며 더욱더 소외되는 것처럼 보이던 장소와 몸을 자신의 창의적인 기술을 활용해 묘사했다. 홈스가 꿈꾸었던 것처럼, 직접 경험할 수 없게 되어버린 것들을 이미지로 회복할 수 있을 것만 같았다. 머이브리지의 창의적

인 기술 덕택에 실제 동작들을 고유의 단계별로 재구성할 수 있게 되었지만, 그 단계들을 살펴보기 위해서는 원래의 시간에서 한발 물러나야만 했다. 사라져버린 경험을 풍경 속에 홀로 서 있는 인물로 요약할 수 있다면, 사진이, 그리고 나중에는 영화가 그 경험의 이미지를 제시할 수 있었다. 하지만 풍경 속에 있는 그 고독한 경험의 본질은 즉각성, 즉 '지금 이곳'에서의 울림을 느낄 수 있는 상황이었던 반면, 경험의 재현은 언제나 '그때 그곳'에 대한 것, 대체물이자 환기의 역할을 하는 것일 뿐이었다. 머이브리지는 성인이 된 후 대부분의 시간을 그런 경험에 할애했고, 시장에 내놓을 풍경사진들을 찍었다.

1872년 봄, 한 남자가 말 한마리의 사진을 찍었다. 그 사진의 결과로 이루어진 동작연구를 통해 그는 사람들이 열망하던 몸을 돌려준 것만 같았다. 그건 일상에서 경험하는 몸, 중력을 느끼고 피로와 힘과 즐거움을 느끼는 몸이 아니라 아무 무게도 없는 이미지가 되어버린 몸, 빛과 기계와 환상에 의해 해체되었다가 재구성된 몸이었다. 순간을 포착한 머이브리지의 사진이 드러낸 말의 동작은 회화에서 힘차게 달리던 말들보다 더 복잡하고 더 볼품없었다. 그 동작들은 화가들을 실망시키고 군중을 즐겁게 했다. 그는 과학자, 예술가, 고위 인사, 감정인 등으로 이루어진 관객들에게 세상의 모든 동작을 돌려주었다. 그 동작들—허공에서 공중제비를 도는 체조 선수, 벌거벗은 채 물을 끼얹는 사람 등—은 늘 눈앞에서 벌어지지만 절대 볼 수는 없었던 모습이어서 낯설고 으스스했다. 그 동작들을 이어서 보면 또다른 차원에서 이상한 기분이 들었는데, 그건 그 동작들이 움직이지 않는 재현과 움직이는 실제 삶 사이의 경계를 해체해버렸기 때문이었다. 새로운 기술을 통해 빅토

리아 시대 사람들은 왔던 길을 되돌아가는 방법 ─ 기차를 통해 풍경으로, 카메라를 통해 구경거리로 ─ 을 찾아보려 했지만, 과거의 익숙한 것들을 잃어버린 자리에서 그들이 되찾은 것은 이국적이고 새로운 것들이었다. 그들은 견고한 것을 잃어버렸고, 허공에서 만들어진 것을 얻었다. 이국적인 이미지의 신세계가 더 가속화되어서, 사람들은 토요일 저녁 영화관의 어둠 사이로 비치는 이미지를 지켜보았고, 저녁에 각자의 집에서 거실을 가로지르는 이미지를 지켜보았으며, 집 안에 카메라 옵스큐라나 수정구슬처럼 생긴 상자를 하나씩 가지게 되었고, 마침내 깨어 있는 시간 내내 옛날의 전신망처럼 이어진 망을 통해 몇시간씩 인터넷 서핑을 하게 되었다. 머이브리지는 하나의 입구, 구세계와 지금 우리의 세계 사이에 있었던 하나의 축이다. 그리고 그의 행적을 따라가는 것은 지금 우리를 있게 한 선택들을 따라가는 일이다.

2장

구름 낀 하늘 아래의 남자

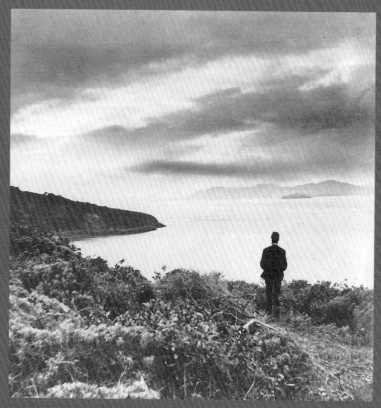

「고트섬에서 본 골든게이트」(1860년대 후반, 스테레오그래프 중 한장)

## 머이그리지

"우리 이모는 아들이 넷인데, 그중 한명은 독특한 아이였어요. 장난이 심하다고 할까, 늘 뭔가 평범하지 않은 말이나 행동을 하고, 새로운 장난감을 만들거나 안 해봤던 장난을 치곤 했죠."[1] 머이브리지의 사촌 메이뱅크 수재나 앤더슨은 그를 이렇게 기억했다. "학교, 그러니까 마을의 초등학교를 졸업한 후에는 만족을 못했어요. 킹스턴 같은 활기 없는 외진 곳에서는 할 만한 일이 없었겠죠. 그 아이는 모험을 원했어요. 세상은 넓었고, 그걸 보고 싶어했죠. 어머니가 있던 집, 그러니까 과부가 된 어머니의 그 집에는 재미있는 게 전혀 없었고, 결국 집을 나가겠다고 선언했어요. 그런데 어디로? 거기에 대해서는 대답할 수 없었거나, 대답하지 않으려 했어요. 아무리 설득해도 소용이 없었죠. 그 아이는 세상을 보고 싶어했고, 유명해지고 싶었고, 마침내 '안녕'이라고 말할 때가 온 거죠. 미국으로 간다고, 우리한테는 그렇게만 이야기했어요. 작별 인사를 하러 갔을 때 할머니가 이런저런 기념품을 놓고 언제

나처럼 다정하게 이야기하셨죠. '이런 거 가지고 가면 좋겠지, 테드'라고요. 그런데 그 아이가 기념품들을 물리며 이렇게 말했어요. '괜찮아요, 할머니. 저는 제 힘으로 유명해질 거예요. 제가 실패하면 다시는 제 소식 들으실 수 없을 거예요'라고요."

결국 머이브리지는 여러 방면에서 이름을 남기게 되지만, 한 세기 반 전의 젊은 사무원들이 그렇듯, 미국에 도착한 후 초기의 생활이 어땠는지에 대해서는 알려진 바가 없다. 상대적으로 풍부한 인생 후반부에 관련한 자료들을 통해 짐작해볼 수 있을 뿐인데, 말년에 그가 신문사에 쓴 편지에 다음과 같은 언급이 있다. "지난 세기 중반 뉴올리언스에서 지낼 때, 상류에서 온 증기선에서 면화나 기타 상품을 하역하는 제방에 나가봐야 할 일이 잦았습니다."[2] 이미 런던 인쇄 및 출판회사의 대리인으로 일한 적이 있다는 것이 알려진 만큼, 그가 미시시피강 제방에 도착하는 책들을 확인하는 업무를 했던 것일 수도 있다. 1898년, 새의 동작에 관한 기사를 쓸 때도 남부 지방이 등장한다. "필자는 1850년대 초 미국 남부를 여행할 때, 새들이 날아오르는 모습을 보며 그 동작에 처음 관심을 가졌다. 대머리수리 한 마리가 다양한 높이에서 거의 1시간 동안 전혀 힘들이지 않고 하늘을 맴도는 것을 보았다."[3] 머이브리지는 자신이 정신없이 돌아다니는 사업가가 아니라 여유 있는 여행에서 풍경을 즐기는 사람이었음을 암시하고 싶었던 것 같지만, 동물들의 동작을 전문적으로 연구하기 전부터 이미 새들의 모습을 있는 그대로 지켜보는 데에서 즐거움을 찾고 있었음을 드러냈다. 그는 사회적 지위를 지나치게 중시하고 감수성이나 재능은 폄하했지만, 정작 본인은 예외적일 만큼 감수성과 재능이 뛰어난 사람이었고, 그가 일생 동안 경험한

갈등이나 모순은 대부분 이 사실에서 기인한다.

한참 후 사진가이자 전시관 대표였던 사일러스 셀렉$^{Silas\ Selleck}$은 자신과 젊은 머이브리지가 뉴욕에서 알고 지냈으며, 1855년 머이브리지가 샌프란시스코에 도착했을 때 그 우정이 다시 시작되었다고 회상했다.[4] 1856년 당시 킹스턴 출신의 에드워드 머거리지는 샌프란시스코의 서적상 E. J. 머이그리지가 되어 있었고, 그 상태로 10여년을 지내게 된다. 그의 사촌은 그가 이름을 바꾼 건 '머거리지'보다 새 이름이 더 듣기 좋다고 생각했기 때문일 거라고 짐작했다. 그뿐만 아니라 태어났을 때의 그 평범한 이름이 야망을 좇는 그를 앞으로 나아갈 수 없게 붙잡고 있다는 생각도 있었을 것이다. 비록 그가 그 야망에 걸맞은 삶을 살기까지 아직 15년이란 세월이 더 필요했지만 말이다(사반세기쯤 후에 그는 다시 한번 이름을 바꾸게 된다). 덥수룩한 수염으로 얼굴의 아래쪽을 완전히 가려버리기 전에 찍은 사진들 중 유일하게 알려진 사진을 보면, 그는 기름을 발라서 잘 넘긴 금발에 강직해 보이는 이마, 그 아래 각진 깊은 눈을 가진, 마치 운동선수 같은 젊은이였다.[5] 열정이 넘치고 강인해 보이는 얼굴에 이를 꽉 다문 표정이 매력적이기보다는 인상적이고, 그런 강렬함은 한껏 높인 셔츠 깃과 외투의 벨벳 깃, 그리고 풍성한 나비넥타이와 대조를 이루고 있다. 노년의 사진에 등장하는 거친 활동복이 그에게는 더 잘 어울리며, 무엇보다도 40대 후반 혹은 50대 초반에 본인의 동작연구를 위해 직접 알몸으로 찍었던 사진 속 모습이 다른 어떤 사진에서보다 편안해 보인다. 사생활과 관련해서 머이브리지는 도통 재주가 없었는데, 짧았던 결혼생활을 제외하면 고향을 떠난 후에 사적인 면에서 깊은 관계는 만들지 못했던 것 같다. 반면 직업생활과 관

련해서는 많은 사람과 교류했다. 사적인 편지는 아주 소량만 남아 있는데, 사업상 주고받았던 서신이나 법원의 기록을 보면 그는 자존심 강하고 의욕적이며 고독한 남자였음을 알 수 있다. 말년에는 사진이 사실상 일기 역할을 해서, 글로 남은 기록에서는 좀처럼 찾아볼 수 없는 그의 여정과 감수성, 그리고 자신의 작업에 대한 이해와 헌신이 잘 담겨 있다. 훗날 그는 예리한 시각과 기술적인 천재성, 폭넓고 독창적인 프로젝트들 덕분에 진정 위대한 사진가가 되었다. 그가 특이하고 뻔뻔하고 야망 있는 사람이었다고 해서 1867년 이후 찍은 사진들의 가치가 떨어지는 것은 아니다. 하지만 그 사진들은 1855년 가을에 머이브리지 본인이 생각했던 자신의 가능성보다 훨씬 앞선 것들이었다.

머이브리지가 도착했을 무렵, 샌프란시스코는 황금광시대의 중심지였다. 캘리포니아에서 뉴멕시코주, 콜로라도주 남부에 이르는 서남부 전체를 1848년 멕시코에서 막 빼앗아온 상태였다. 그로 인해 미국 영토는 3분의 1 정도 확장되었으며, 대서양에서 태평양까지 펼쳐진 넓은 방패 모양인 지금의 형태가 완성되었다. 양키들에게 서남부는 아직 낯선 땅이었고, 미시시피강 반대편에서 서쪽으로 모험을 떠나는 사람들에게만큼이나 샌프란시스코에서 동쪽으로 이동하는 사람들에게 파헤쳐질 운명이었다. 샌프란시스코는 미지의 땅, 아직 정복되지 않았거나 이제 막 정복되기 시작한 수없이 많은 원주민 공동체가 있는 땅의 중심지였다. 그 도시는 미국 동부에서 몇달이 걸려야 갈 수 있는 곳이었는데, 배를 타고 남미의 끝을 돌아 1만 9000마일을 이동하거나, 말라리아의 위험을 감수하며 중앙아메리카를 가로지르는 지름길을 택하거나, 당

시 철도가 닿는 마지막 지역이었던 미시시피강 서쪽에서 대평원과 사막과 산악지대를 차례대로 터덜터덜 지나야 했다. 1854년 당시 뉴욕에서 샌프란시스코까지 배로 이동할 때 최단 시간은 88일이었다.

황금이 이 모든 사태를 불러왔다. 1848년 아메리칸강에서 황금이 발견되면서 자신의 운을 시험하려는 사람들이 전세계에서 몰려들었다. 전례가 없는 일이었다. 정부 소유의 땅이나 사유지에서 금이 발견되었을 때는 사람들이 그런 시도를 해볼 기회가 없었다. 그뿐만 아니라 전세계에서 사람들이 몰려올 수 있는 이동이나 통신 수단도 존재하지 않았다. 칠레나 프랑스, 중국, 버몬트주와 테네시주에서 일확천금을 노리는 사람들이 황금을 찾아 산악지대로 벌떼처럼 몰려들었고, 그후 몇십 년 동안 캘리포니아의 이주자는 젊은 남성이 압도적으로 많았다. 외부와 단절된 이주자들 사이에 새로운 사회가 만들어졌고, 거기서는 임금 체계도 도덕도 기회도 달랐다. 그곳이 근사해 보였던 건 부자가 될 수 있는 가능성 때문만이 아니라 새로운 무언가가 될 수 있는 가능성, 혹은 이미 그곳에 있었던 놀라운 것들 때문이기도 했다. 시에라네바다의 언덕들에서 금맥이 발견된 데 이어 새로 편입된 주가 품고 있던 보석, 은은한 해안과 눈 덮인 산봉우리들이 발견되었고, 그 땅은 모든 것을 넘어서는 것처럼 보였다. 1851년 경제 개발에 방해가 된다는 이유로 미 육군과 지원병들이 요세미티 계곡을 습격해 원주민들을 몰아냈고, 1000피트 높이의 폭포와 반마일짜리 절벽은 캘리포니아의 상징이 되었다.[6] 오거스터스 C. 다우드Augustus C. Dowd가 광산 숙소에서 먹을 사냥감을 찾으러 나섰다가 백인 최초로 발견하게 된 거대한 세쿼이아 숲도 마찬가지였다. 다섯명의 인부가 22일 동안 숲에서 가장 큰 지름 24피

트짜리 나무를 베서 동부에서 열리는 전시회에 보냈다. 빅토리아 시대 사람들은 자연을 하나의 거대한 교회로 여겼지만, 그렇다고 서커스처럼 그것을 구경하는 일에도 반대하지 않았다. 동부 사람들은 전시회에서 다시 끼워 맞춘 나무를 보고 사기라고 했지만, 캘리포니아 사람들은 잘려나간 나무등치에 올라가 춤을 춰 보였다. 17명의 악사와 함께 모두 32명이 그 위에서 프랑스 사교춤을 췄다.

황금광시대와 함께 캘리포니아는 춤추듯 탄생했지만, 그 춤의 무대는 이전부터 있던 것들이 잘려나간 자리였다. 숲의 나무들이 기관차에 쓸 땔감이라는 형태로 속도가 되었듯이, 시에라네바다의 언덕들은 돈이 되었다. 1857년까지 금 750톤이 채굴되었다. 주광맥 인근의 원주민들은 무자비하게 사냥당했고, 무분별한 삽질로 풍경이 여기저기 파헤쳐졌고, 수은으로 오염된 강에는 찌꺼기가 쌓였고, 광부들은 아무렇지도 않게 서로를 죽였다. 어떤 사람들은 자갈만 파헤치다 파산했고, 어떤 사람들은 금맥을 찾아서 백만장자가 되었다. 골드러시가 시작되고 몇년이 지나자 자신의 손으로 자기 몫을 찾으려던 사람들의 민주주의가 기계설비와 종업원, 그리고 주주들로 구성된 대규모 작업으로 대체되었다. 샌프란시스코에는 더 많은 부가 몰려들었다. 진짜 돈은 광산 자체가 아니라, 유흥을 제공하고 부동산을 기획하고 광산의 지분을 거래하는 데에서 나왔기 때문이다. 시에라네바다의 광산에서 남자들은 천막이나 원시적인 오두막에서 지내며 질 나쁜 위스키를 마셨고, 목욕은 거의 하지 않았으며, 그들이 먹고 버린 통조림이 산처럼 쌓여갔다. 샌프란시스코는 그런 광부들이 돈을 쓰러 오는 곳이었고, 돈을 쓸 곳은 수도 없이 많았다.

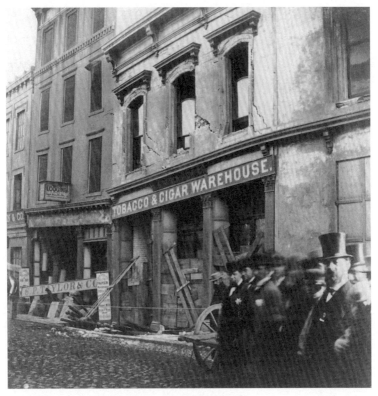

「지진 후의 철도 주변 건물」(1868.10.21, 스테레오그래프 중 한장)

　　1856년 새로 탄생한 도시 샌프란시스코에는 40개의 서점과, 머이브
리지의 작업실을 포함해 10개 남짓한 스튜디오, 60개에 가까운 호텔,
수많은 도박장, 술집(어떤 통계에 따르면 1853년에만 537개였다고 한
다[7]), 식당, 극장, 그리고 오페라 공연장까지 있었다.[8] 미국의 다른 어느
곳보다 개방적인 사회였고, 어떤 주교는 이렇게 적었다. "캘리포니아에
서는 구교도든 신교도든, 유대인이든 이교도든, 모두 폭넓고 자유로운

기반 위에 새로운 문명을 구축하려는 노력으로 하나가 되고 있다. 이곳에서 규칙은 그 누구의 자유를 어떤 식으로든 제약하지 않는다."[9] 여성에게 샌프란시스코는 모순적인 곳이었다. 매춘은 아주 광범위하고 노골적인 사업이었다. 우아한 실내에서 남자들을 유혹하는 유명인들도 있었지만, 훨씬 더 많은 여성들이 차이나타운의 '쪽방'이나 몽고메리가와 교차하는 퍼시픽가의 지저분한 바버리코스트에서 죽을 정도로 일해야 했다. 그런가 하면 다른 많은 여성들은 사생활은 물론 정치, 경제, 그리고 지적인 영역에서 독립적인 지위를 성취했는데, 이는 나머지 지역에서는 불가능했을 일이었다.

일찍이 그런 곳은 없었다. 7제곱마일 면적의 샌프란시스코는 북쪽으로 튀어나온 반도 끝에 자리한, 도시 남쪽의 높은 언덕들 때문에 더욱 고립된 곳이었다. 반쯤은 섬과 비슷한 생태환경을 보여주었는데, 다른 지역에서는 볼 수 없는 식물이나 나비 종이 있었다. 도시화 때문에 19세기에 나비 1종이 (20세기 중반에 또 1종이) 멸종되기는 했지만, 지역 고유의 특이하고, 환상적이고, 파격적인 종들이 자리 잡고 있었다. 풍경을 가득 채웠던 언덕들은 대부분 살아남았지만 모래언덕들은 그러지 못했다. 해안선을 따라 작은 만이나 곶이 위치했고, 그중 한 곳을 중심으로 중심가가 빠르게 확장되었다. 사람들은 항구에 정박한 무수한 선박의 돛대를 숲에 비유하기도 했다. 금을 찾는 사람들이 타고 왔던 배들은 어부들에게 외면당한 채 썩어갔고, 그중 일부는 해안으로 끌어올려져 창고로 활용되었다. 사람들은 땅으로 몰려들었고, 항구에 가까운 중심가의 땅이 귀해지면서 바다의 땅까지 사려고 했다. 바위를 폭파하면서 나온 잔해, 다른 곳에서 옮겨온 모래, 언덕을 깎아낸 흙이 바

다 아래의 부동산을 메웠고, 그렇게 울퉁불퉁한 샌프란시스코의 지형이 만들어졌다. 해안선은 급격히 변했고, 그 위로 도심이 퍼져갔다.

몽고메리가는 머이브리지가 1850년대에 책을 팔고, 1860년대와 1870년대에는 전시관을 통해 자신이 찍은 사진을 팔던 곳이다. 처음에는 해안에 인접한, 말뚝을 박고 세운 거리였지만, 간척을 한 후에는 몇 블록으로 구성된 내륙이 되었다. 판잣집과 천막으로 시작한 도시였지만 1850년대에 이르러 인구 3만의 분주한 도심이 되어 몽고메리가를 중심으로 번듯한 복층 건물들이 들어섰다. 몽고메리가는 1850년대 당시 도시의 양대 주거지역, 즉 노스비치와 사우스파크 사이에 자리 잡은 사교의 중심지이자 간선도로 역할을 했다(나중에 머이브리지는 사우스파크에서 살았는데, 가운데에 있는 공원을 중심으로 영국식 주택들이 타원형으로 형성된 곳으로 마켓가 남쪽에서 유일하게 평평한 땅이었다). 초창기 도심에서 몇번이나 화재가 발생했고, 소방대원으로 자원해 활동했던 사람들은 나중에 사회적으로나 정치적으로 중요한 모임을 형성했다. 이들은 장비나 제복 등으로 다른 소방 조직을 압도하려 했고, 종종 타오르는 불길 앞에서 누가 그 불을 끌지를 두고 다투기도 했다. 문학잡지가 있었고, 수없이 많은 신문이 발행되었다. 외진 곳에 있다는 바로 그 이유 때문에 오히려 샌프란시스코는 더욱더 도회적이었고, 연회나 음악, 사업, 정치 조직 등이 번성할 수 있었다. 샌프란시스코에서 누군가 오페라를 감상하고 미술 책을 사고 있을 때, 금광이 있는 외곽의 어딘가에서는 누군가 흑요석으로 만든 화살에 맞거나 지저분한 밧줄에 매달려 죽음을 맞이하고 있었다.

샌프란시스코에서는 총격이나 살인, 폭행, 혹은 처형이 적었다는 뜻

은 아니다. 가장 유명했던 사건은 제임스 왕 윌리엄<sup>James King of William</sup> 사건이다. 그는 도시의 다른 제임스 왕들과 구분하기 위해 스스로 그렇게 불렀는데, 은행업을 하다 파산한 후 1855년 10월, 작은 신문을 창간하고 지역정부의 부패를 고발하는 일에 매진했다. 경쟁 신문사의 발행인이자 투표 조작으로 시 정부에 진출했던 제임스 P. 케이시<sup>James P. Casey</sup>가 왕을 습격했다. 케이시가 뉴욕의 악명 높은 싱싱 감옥의 수감자였다고 윌리엄이 폭로했던 것이다. 1856년 5월 14일, 케이시는 머이브리지의 서점에서 불과 몇블록 떨어진 곳에서 킹에게 총을 쐈다. 1852년 작은 규모의 자경단이 구성되어 부패한 시 정부를 개혁하려 했다. 1856년이 되자 자경단원은 6000명이 넘었고, 권력에 대한 위험한 욕망을 드러내기 시작했다. 5월 20일 자경단은 케이시를 납치했고, 남자 한명이 반격하는 과정에서 사망하자 자경단은 그 시체를 자신들의 본부 '포트 거니백스'의 2층 창밖에 내걸었다. 그 무렵 샌프란시스코 사람들은 몽고메리가에 있는 날<sup>Nahl</sup> 형제의 "조명이 근사한 술집"[10]에 가서 황금광시대를 묘사한 회화를 보며 아이스크림이나 딸기를 먹을 수 있었고, 자경단이 시체를 창밖에 내걸거나 도심 밖으로 끌고 나가는 것도 구경할 수 있었다. 머이브리지도 그러한 소동 한가운데에 있었을 것이다. 하지만 알려진 것은 그가 8월 13일 제임스 왕 윌리엄의 동판화를 팔기 위해 광고를 냈다는 사실밖에 없다.

케이시가 왕을 살해한 것은 자신의 현재가 아니라 싱싱 감옥이라는 과거를 들췄기 때문이다. 서부에서는 흔히 '자수성가한 사람'이 되거나 부자가 될 수 있는 기회가 많았지만 그보다 더 근본적으로는 과거의

짐을 벗고 자신의 존재를 꾸며낼 기회, 가공의 이야기 속 인물이나 영웅이 될 수 있는 기회도 많았다. 캘리포니아에서 불리던 노래 중에 이런 가사가 있다. "오, 동부에서 당신 이름이 무엇이었나요? 톰슨이었나요? 아니면 존슨? 베이츠? 아내를 죽인 다음 목숨을 부지하기 위해 도망쳤나요? 말해봐요. 동부에서 당신 이름이 무엇이었나요?"[11] 당시 샌프란시스코는 캘리포니아뿐 아니라 서부 전체의 중심지였고, 양키들이 보기에 서부는 과거가 없는 땅이었다. 그곳은 거친 흙과 긴 강이 있는 모래투성이 영토였고, 남성성과 가능성만 존재하는 허구의 영역이었다.

그런 서부를 누구보다 상상력 넘치게 묘사했던 사람은 제시 벤턴 프리몬트Jessie Benton Frémont였다. 미주리주의 확장주의자 상원의원 토머스 하트 벤턴Thomas Hart Benton의 딸이었던 그녀는, 남자아이로 보이기 위해 머리를 잘랐을 때 한번, 그리고 가족 결혼식에 남자 군복을 입고 나타났을 때 또 한번 소동을 일으켰다. 자신이 남자로 인정받을 수 있는 방법은 없음을 깨달은 그녀는 열일곱살에 미국 지형학 탐사대의 존 찰스 프리몬트John Charles Frémont와 눈이 맞았다. 장인의 정치적 영향력 아래 프리몬트는 탐사에 나섰고, 아내가 그토록 바라왔던 서부 여행에 따라갈 수 있었다. 그녀는 남편의 일지를 바탕으로 보고서를 작성했고, 문학적인 그녀의 문장이 전국적으로 사람들의 상상력을 사로잡으며 프리몬트를 영웅으로 만들어주었다. 서부에 맞서는 남자의 1인칭 이야기는 사실 동부에 있는 그의 젊은 아내가 대필한 것이었다. 프리몬트가 기여한 부분이라곤 각각의 장소에 이름을 붙여준 것뿐이었다. 그는 골든게이트에서 홈볼트강, 카슨강, 호수, 골짜기 사이의 길 등에 모두 이름을 붙였

는데, 자신의 수석 정찰단원이었던 키트 카슨<sup>Kit Carson</sup>을 기리는 뜻에서 그렇게 했다고 한다. 머이브리지가 샌프란시스코에 도착했을 무렵 프리몬트는 사교 모임을 주선하고 있었고, 요세미티 인근의 방대한 마리포사 영지를 탐사하려 했지만 소득은 없었다. 70제곱마일에 걸쳐 펼쳐진 땅에 묻혀 있던 금은 더 영악한 사람들만 부자로 만들어주었다. 서부에서는 그 누구도, 무엇보다 프리몬트 본인도 그가 10여 년 전 멕시코와의 전쟁에서 했던 행동 때문에 군법회의에 회부되었다는 사실 따위는 개의치 않았다. 1856년 그는 대통령 선거에 출마했다가 낙선했고, 한때 물 밑에 있었던 샌프란시스코 도심의 거리가 그의 이름을 따서 불리게 되었다.

초창기 미국의 양키들은 마치 자신들이 신이라도 된 것처럼, 그래서 산이나 강을 직접 창조하기라도 한 것처럼 땅에 이름을 붙였다. 서부에서는 탐험가나 정치인의 이름이 자연스럽게 풍경에 스며들었다기보다는 강제로 붙여지는 경우가 많았다. 1860년대 국가 주도의 지리학 탐사를 지휘했던 조사이아 D. 휘트니<sup>Josiah D. Whitney</sup>는 미국에서 제일 높은 것으로 알려진 산에 자신의 이름을 붙이는 데 성공했지만, 최초의 측정이 잘못되었음이 밝혀진 후에는 지금의 휘트니산으로 그 이름을 옮겨 붙였다. 그런 경험 덕분에 그는 나중에 릴런드 스탠퍼드를 위해 커다란 거짓말을 하게 된다. 당시는 철도를 놓을 때 국가에서 지원하는 비용이 평지에 놓을 때보다 산악지대에 놓을 때 3배 높았는데, 휘트니는 스탠퍼드의 지령을 받고 시에라네바다 고지대의 공식적인 위치를 서쪽으로 21마일 더 늘려주었다.[12] 머지않아 스탠퍼드의 이름도 거대한 세쿼이아 나무, 산봉우리 한두 개, 그리고 철도 기관차에 붙게 된다. 광대

한 서부의 땅에서는 진실과 허구가 짝을 이루어 춤을 췄는데, 어떤 때는 진실이, 다른 어떤 때는 허구가 주도권을 잡았다. 카슨 본인이 히카리요 아파치족Jicarillo Apach에 납치된 화이트 부인을 구출하러 갔을 때 서부의 그런 낯선 분위기를 직접 확인할 수 있었다. 부인은 이미 살해된 후였고, 야영지에는 대부분 허구로 지어낸 카슨의 전기가 한권 있었다. 카슨의 회고에 따르면 그 책에서 그는 "원주민을 수백명씩 처단한 대단한 영웅"이었다고 한다.[13] 카슨 본인보다 그의 이야기가 먼저 서부에 도착했고, 본인보다 훨씬 잘나가고 있었다.

프리몬트나 카슨 같은 변경의 영웅들은 그들의 진정성, 서부 탐험을 가능케 했던 대담함과 정력, 그리고 진짜 산악지대와 진짜 대평원을 마주했다는 사실 덕분에 흠모의 대상이 되었다. 하지만 그들이 했던 모험이나 그들의 됨됨이와 관련한 세세한 면은 가짜일 때가 많았다. 그들이 만들어낸 거친 서부에 살고 있는 사람들에게는 실제 세상과 정성껏 만들어낸 재현 사이에 명확한 구분이 없었던 것으로 보인다. 각각 군대 정찰병이자 버펄로 사냥꾼, 그리고 총잡이이자 법 집행관이었던 버펄로 빌Buffalo Bill과 와일드 빌 히콕Wild Bill Hickok은 동부에서 발행된 요란한 소설의 주인공들이었는데, 본인들이 직접 자신들의 삶에 대해 거짓말하고, 극장에서 사람들이 원하는 연기를 해줌으로써 그런 신화화에 일조했다. 아마 그런 사람들이 혼탁한 경계 지역의 진짜 주민들이었을 것이다. 어떤 서부영화 연구자는 이렇게 말했다. "열차 강도질을 했던 돌턴 패거리의 마지막 생존자 에밋 돌턴Emmet Dalton은 1937년에 발행된 『돌턴이 올라탈 때』When the Daltons Rode라는 책(나중에 영화로도 만들어졌다)의 집필 과정에 직접 참여했는데, 책에서 에밋 돌턴은 45년 전 캔자스

의 커피빌이라는 마을에서 낭만적인 죽음을 맞이한 것으로 묘사되었다."[14] 변경은 언제나 믿기 어려운 이야기들의 산실이었는데, 테네시주가 미국의 서부였을 때 유행했던 데이비 크로켓Davy Crockett의 허풍에서부터 마크 트웨인Mark Twain(본명은 새뮤얼 클레멘스Samuel Clemens)의 익살스런 글, 그리고 브렛 하트Bret Harte가 샌프란시스코에서 지내며 썼던 글이 그랬다. 그런 글에는 거짓말쟁이, 몽상가, 사기꾼, 여장 남자, 이런저런 이유로 변장을 했던 남장 여자들이 가득했다. 서부 전역에 법 집행자와 무법자, 그리고 연기자들이 차례차례 등장했다. 와일드 빌 히콕, 와이엇 어프Wyatt Earp, 버펄로 빌, 그리고 다른 많은 이들이 훗날 다양한 역할을 맡았고, 대부분의 서부는 그보다는 조금 온건한 형태로 어떻게든 그런 역할 변경에 일조했다.

그들에게 서부는 스스로를 꾸며낼 무대였고, 뭐가 되었든 승자의 말이 진실이었다. 케이시에 대한 킹의 폭로가 살인으로 이어졌던 건 아무도 구경거리를 포기하지 않으려 했기 때문이었고, 샌프란시스코에서는 그런 구경거리가 크게 환영받았다. 남아프리카를 거쳐 샌프란시스코에 도착한 영국 유대인 조슈아 노턴Joshua Norton은 처음에는 식료품 투기로 돈을 벌었다. 1853년, 그는 쌀 가격을 1파운드당 12센트로 책정해서 한몫 잡으려 했지만, 쌀을 가득 실은 페루 선박이 나타나 1파운드당 3센트에 팔면서 완전히 망해버렸다. 그런 위기를 겪으며 한풀 꺾인 것 같았던 그는 1859년 『샌프란시스코 데일리 이브닝 불러틴』San Francisco Daily Evening Bulletin에 자신이 미국 황제임을 선포하면서 다시 등장했다. 나중에는 거기에 멕시코 섭정관이라는 칭호까지 덧붙였다. 그후 21년 동안 그는 도심을 배회하며 경의를 표하는 사람들을 관대하게 맞이하고, 존경

심을 표하지 않는 사람들에게 호통을 치며 진상품까지 받았는데, 예를 들면 무료 식사와 옷, 그리고 동네 상점에서 공짜로 발행해준, 상환 불가능한 채권에 대한 댓가로 받는 약간의 돈 같은 것들이었다. 황제의 지위는 샌프란시스코 시민들과 노턴의 칙령을 실어준 신문들의 공모에 의해 유지되었는데, 당시 샌프란시스코의 신문이라는 건 시詩와 이런저런 소문, 도시의 문제들이 뒤섞여 있는 매체였다. 1860년대 후반 자신의 자전거에 앉은 노턴을 찍은 머이브리지의 사진을 보면, 노턴은 인상을 찌푸린 채 자전거 핸들을 노려보며 생각에 잠긴 듯한 모습인데, 색 바랜 견장으로 장식을 한 군복보다는 사람 자체가 더 진지해 보인다.[15] 과거를 묻어둔 채 현재를 새로 만들어낸 사람은 노턴 말고도 많았다. 메리 엘런 플레전트Mary Ellen Pleasant는 조지아주에서 노예로 태어났고, 뉴올리언스에서 마리 라보Marie Laveau에게 부두교 의식을 배웠다고 알려졌다. '언더그라운드 레일로드'(Underground Railroad, 19세기 노예 해방을 위한 비공식 조직—옮긴이)의 핵심 인물이었던 그녀는, 노예들의 탈출 경로를 정찰하기 위해 직접 남자 기수로 변장하고 남부의 농장들을 방문하기도 했다. 샌프란시스코에서 새출발한 그녀는 권력자들에게 하인과 애인을 공급하는 일을 했고, 얼마 후 사람들이 두려워하는 권력자가 되었다. 그런가 하면 도시의 전차 서비스를 통합하기 위한 소송을 제기하기도 했다. 그런 건 노예로 태어난 여성이 일반적으로 갖추게 되는 경력은 아니었고, 다른 곳에서라면 불가능했을 것이다. 동부에서 온 이들에게 서부는 과거가 없는 곳이었고, 기억상실증은 마치 자유처럼 느껴졌다.

머이브리지 시대에 사진 음화는 유리로 만들었는데, 유리 자체가 귀한 재료였다. 사진가들은 필요 없는 음화를 닦아낸 다음 재활용하기도

했는데, 남북전쟁 당시의 기록사진 중 많은 음화가 그런 작업 없이 그 대로 온실용 유리로 재활용되었다. 전사자들을 수습하는 모습을 담은 이미지들이 시간이 지나면서 흐릿해졌고, 그 아래에서 자라는 난초나 오이 같은 작물은 빛을 더 많이 받을 수 있었다. 1870년대 중반 머이브 리지의 작품을 거래했던 윌리엄 H. 룰롭슨William H. Rulofson이 사망하자 호 아킨 밀러Joaquin Miller라는 인물이 그의 음화들 — 머이브리지의 아내 플 로라를 찍은 사진전 수상작도 당연히 포함되어 있었다 — 을 구입해서 온실용 유리로 재활용하려고 했다.[16] 밀러는 자신의 책을 출판하고 싶 어하던 작가였는데, 솜브레로를 쓰고 부츠에 박차를 단 채 런던을 활보 하며 캘리포니아를 대표하는 인물인 양 행동했고, 캘리포니아 최북단 피트강 주변의 원주민 보호구역에서 지냈던 시절에 관한 자신의 회고 록 제목을 '모도크족과 함께한 삶'*Life Amongst the Modocs*이라고 붙이기도 했다. 모도크족이 시장에서 더 먹힐 것 같다는 게 이유였다. 룰롭슨이 사망하 자 그의 가족사의 비밀 — 그가 악명 높은 살인자(이자 탁월한 언어학 자)의 동생이었다는 사실 — 이 드러났다. 밀러의 진짜 이름은 신시나 투스 하이너 밀러Cincinnatus Hiner Miller였다. 플로라 머이브리지Flora Muybridge는 한때 릴리 섈크로스Lily Shallcross라는 이름으로 알려졌고, 결혼한 후에 얻 은 성도 급조된 이름인 머거리지였다. 서부의 남녀는 자신에 대한 새로 운 이미지를 만들고 싶을 때마다 그때까지 살아온 삶이 그려진 유리를 깨끗하게 닦아서 지웠고, 샌프란시스코는 그런 삶들로 지어진 온실이 었다. 그곳에서 환상과 말소와 새로운 시작이 자라났다.

머이브리지와 관련해서 놀라운 점은 그가 초기에는 대단히 신중하

게 사업을 시작했다는 점이다. 이미 자신의 성을 바꾼 상태였지만, 서둘러 금광으로 달려가거나 도시에서 성행하던 불안정한 투기에 빠지지는 않았다. 자신의 이름을 직접 바꿀 정도의 야망은 아직 어떤 결과로도 이어지지 않았고, 말 그대로 글자만 바뀐 것뿐이었다. 자신의 이름을 몇번이나 고친 것을 보면, 그가 의식적으로 자아를 만들어가고 있었고, 유명인이 되기를 열렬히 갈망하고 있었음을 알 수 있다. 그는 한평생 종교나 정치에 관심을 표하거나 의견을 표명한 적이 없었다. 과학과 예술만이 그의 관심사였고, 그의 시대에 과학과 예술이란 진실을 추구하는 과정에서 하나로 결합하는, 나란히 선 첨탑 같은 것이었다. 그리고 그 진실은 아름다움과 그리 멀리 떨어진 것이 아니었다. 머이브리지의 서점에서는 삽화가 들어간 셰익스피어Shakespeare의 책, 오듀본Audubon의 『북미의 새』Birds of North America 개정판, 호가스Hogarth의 판화, 『버넌의 영국 예술』The Vernon Gallery of British Art 『내셔널 갤러리』National Gallery 『그림으로 보는 프랑스』France Illustrated 『세계 화보』Pictorial World 같은 책을 팔았고, 고객이 끊이는 일은 없었던 것으로 보인다.[17] 부족한 건 직원들이었는데, 급여나 머리브리지의 태도 때문에 직원들이 자꾸만 떨어져나갔다. 서점을 운영했던 5년 동안 그는 구인 광고를 44번 냈는데, 첫번째 광고는 다음과 같다. "그림이 들어간 저작물을 읽을 독자들을 모을 수 있는 신사 모집. 최고 수준의 판매원만 지원 바람. E. J. 머이그리지. 몽고메리가 113번지."[18]

그는 도시 공동체에서 영향력이 크지 않지만 존경받는 인물이 되었고, 해마다 열리는 기술위원회 전시회에 자신이 만든 장비들을 전시했으며, 1859년에는 상업도서관의 감독관으로 선출되었다. 그 도서관은

지적인 조직이면서 부분적으로는 사교 모임 역할을 하는 곳이었다. 그해에 머이브리지는 사냥개와 대출 광고를 냈다.[19] 믿을 만한 친구들의 말에 따르면 그는 유능한 사업가였다. 5월 15일, 그는 선원으로 일하다 1850년대 말 샌프란시스코에 정착한 동생 토머스에게 사업을 넘기며 『데일리 이브닝 불러틴』에 다음과 같은 광고를 냈다. "오늘부로 제 동생 토머스 S. 머이그리지Thomas S. Muygridge에게 제 소유의 서적과 동판화 등을 모두 넘깁니다. 동생에게도 계속 호의적인 관심을 가져주시기를 바랍니다. 요세미티에서 돌아온 후에는 6월 5일부터 뉴욕과 런던, 파리, 로마, 베를린, 비엔나 등을 돌아볼 예정입니다. 저에게 요청해주셨던 서적이나 예술품에 대한 주문은 변함없이 제대로 처리하도록 하겠습니다." 그런 다음 그는 자신이 받았던 주문 목록을 덧붙였다. 그리고 6월 12일에도 『불러틴』에 새로운 주문을 받는다는 광고를 한번 더 실었다. 그때쯤 그가 실제로 요세미티에 갔었는지는 아무도 모르지만, 정말로 다녀왔다면 그는 요세미티를 최초로 방문한 관광객 무리의 한명이었을 것이다.

머이브리지의 운명적인 동부 여행과 관련해서는 여러 이야기가 있지만 모두 어딘가 부족하다. 그는 처음에는 바닷길로 여행을 떠날 예정이었고, 그렇게 되었더라면 돌아온 후에도 여전히 상인으로 남았을 것이다. 그 대신 그는 남부의 주들을 관통하는 버터필드 육상 우편회사의 승합마차를 이용하기로 했다. 그 회사는 1857년 가을, 세인트루이스에서 샌프란시스코까지 우편물과 승객을 싣고 나르는 사업을 시작했고, 그 덕분에 중서부에서 서부 끝까지 이동 시간이 몇주로 줄어든 상태였다. 7월 2일 머이브리지는 마차를 타고 길을 나섰고, 거의 3주 후 텍사

스주 중부의 참나무 숲에 이르기까지는 모든 것이 순조로웠다. 『불러틴』이 전신으로 받아 전한 기사에 따르면 다음과 같은 일이 있었다고 한다. "마차는 승객 몇명을 태우고 마운틴역을 출발했다. (…) 마구간을 나선 후 마부가 말에게 채찍질을 했고, 말들은 이내 전속력으로 달리기 시작했다. 비탈길에 접어들면서 브레이크를 잡았지만 아무 소용이 없었다. 말들을 멈추게 하려고 마부는 길에서 벗어났고, 마차는 나무에 부딪혔다. 마차가 말 그대로 산산조각이 났고, 미주리주 카스빌 출신 가축 상인으로 캘리포니아에서 용무를 마치고 돌아가던 승객 맥키 씨가 그 자리에서 사망했다. 마차에 타고 있던 다른 승객들도 모두 중경상을 입었다."[20]

머이브리지는 그 사건을 이렇게 회상했다. "1860년 7월 캘리포니아를 떠나 육로로 이동한 다음 유럽으로 가려고 했다. 마차를 타고 여행하다가 사고를 당했다. 여정 중에 어느 집에선가 식사를 하고 여섯마리의 야생마가 끄는 마차를 탔는데, 180마일 떨어진 포트 스미스에서 깨어날 때까지 9일 동안에 대해서는 아무 기억이 없다. 머리에 상처가 나 있었다. 사물이 겹쳐 보였는데 ── 동시에 두가지 물체가 보였고, 미각이나 후각을 느낄 수 없었다. 머리도 혼란스러웠다. 그런 심각한 증세가 석달 동안 지속되었다. 나는 1년쯤 치료를 받았다. 뉴욕에 가서도 치료를 받고, 런던에서는 걸Gull이라는 외과의사[21]에게 진료를 받았다. 포트 스미스에서 의식을 찾았을 때, 침대 머리맡에 앉아 있던 지인이 사고에 대해 알려주었다. 운송회사에 1만달러의 손해 배상을 청구했고, 회사에서는 2500달러의 보상금을 지급했다. 함께 마차에 탔던 승객들의 말에 따르면 출발 후 30분쯤 지났을 때 브레이크가 고장났고, 말들

이 미친 듯이 질주했다고 한다. 나는 가지고 있던 칼로 마차의 지붕을 찢고 탈출하려고 했다. 그때 마차가 나무둥치를 들이받았고 나는 튕겨 나갔다. 승객 두명이 사망하고 모두 부상을 입었다. 그 사고 이전에 나는 완벽히 건강했다."[22]

버클리 소재 캘리포니아 대학의 신경과 의사 아서 시마무라[Arthur Shimamura]는 안와 전두피질 전문가인데, 머이브리지가 마차 사고로 뇌의 그 부위를 다쳤을 거라고 강하게 주장했다.[23] 두개골은 대부분 매끈하게 뇌를 감싸고 있지만, 안와 안쪽에는 날카로운 부분이 있어 강한 충격을 받으면 그 부위가 전두피질에 상처를 낼 수 있다. 그런 타박상의 결과로 감정 폭발, 부적절한 사회성, 위험한 행동, 강박적 행동, 무절제 등이 흔히 나타난다. 머이브리지의 친구나 동료들에 따르면 훗날 그에게서 그런 경향이 뚜렷이 나타났다고 한다.[24] 지인들은 그가 조급하고, 불안해하며, 짜증을 내고, 지저분하고, 쉽게 흥분하고, 갈팡질팡하고, 별나다고 했다. 가끔 전두피질을 다친 사람이 창의적으로 변하기도 하는데, 머이브리지도 그런 경우였을 것이다. 한가지 분명한 것은 그 사고로 미국에서의 그의 삶 제1막이 끝났다는 점이다. 거의 7년 후 샌프란시스코에 돌아온 사람은 이전과는 다른 사람이었고, 이름도 달랐다.

## 헬리오스

사고가 나기 전 머이브리지는 여행을 마치고 곧장 캘리포니아로 돌아올 생각이었던 것으로 보이지만, 실제로는 몇년 동안 여기저기 떠돌

아다녔다. 영국에 돌아온 그는 유명 의사였던 윌리엄 걸 경에게 도움을 요청했다. 당시에 내려진 처방이라고 하면 대부분 도움이 되지 않는 의약품이거나 편안한 휴식, 야외활동, 바닷가의 공기 쐬기 등이었는데, 머이브리지는 주로 후자의 처방을 받았던 것으로 보인다(당시에는 이런 종류의 뇌 손상에 대한 치료법이 거의 없었다). 걸이 야외활동을 처방한 덕분에 머이브리지가 풍경사진을 찍는 길로 접어들었다는 설명도 있지만, 풍경사진은 이제 막 생겨났을 뿐 아니라 육중한 장비와 강한 화학물질을 쓰는, 기술적으로 까다로운 영역이었다. 그건 목가적인 산책과는 공통점이 전혀 없는 활동이었다. 머이브리지는 1861년 뉴욕으로 돌아와 버터필드 마차회사를 고소했고, 얼마 후 호주에 있는 삼촌에게 쓴 편지에 따르면 호주에 가서 "사업상의 이유로 몇달을 지낼" 계획이라고 했다.[25] 이런 행동은 환자의 활동과는 거리가 멀다고 할 수 있다. 그는 삶의 목적을 계속 생각하고 있었고, 미국의 남북전쟁을 피해 지내려는 의도도 있었던 것으로 보인다. 이 '잃어버린 시기'에 그의 창의성도 처음 드러나기 시작해서, 인쇄기나 세탁기에 대한 제안을 내기도 했다.[26] 하지만 그런 실용적인 면에서의 혁신들은 훗날 그가 보여주었던 폭발적인 창의력에는 한참 미치지 못했고, '잃어버린 시기'에 그가 했던 일 중 가장 중요한 것은 사진기술을 완벽히 익힌 것이었다. 두번째 직업활동의 초기부터 그는 이미 훌륭한 기술을 갖춘 좋은 사진가였다. 영국에서 그가 사진에 대해서 얼마나 배웠는지, 그리고 1860년대 당시 활동 중이던 줄리아 마거릿 캐머런Julia Margaret Cameron이나 로저 펜턴Roger Fenton, 루이스 캐럴Lewis Carroll 같은 위대한 사진가에게서 얼마나 영향을 받았는지에 대해서는 명확한 자료가 없다.

1867년 다시 샌프란시스코에 나타났을 때 그는 '못마땅한'(grudging) 어감의 그리지(gridge)를 버리고 브리지(bridge)를 새로운 이름으로 사용했다. 그는 머이브리지였다. 하지만 사진을 찍을 때는 헬리오스Helios라는 예명을 사용했는데, 아마도 돌아온 상인이라는 사람들의 생각에서 벗어나, 새로 시작한 창작자로서의 삶을 빨리 정착시키고 싶은 마음이 있었을 것이다. 마치 자신을 둘로 나누어 머이브리지는 사진을 팔고, 헬리오스는 그 사진을 찍는 것만 같았다. 그리스어로 태양을 뜻하는 헬리오스는 소박한 호칭은 아니었지만, 머이브리지의 포부 자체가 더이상 소박하지 않았다. 초기에 사진은 '자연의 연필' 혹은 '태양이 그린 그림'으로 불리기도 했는데, 이는 자연 자체가 예술의 주체임을 암시하는 표현이었다. 새로운 예명을 통해 머이브리지는 그런 자연, 그런 태양이 되겠다는 주장을 던진 셈이었다. 사진이 예술인가 아닌가는 당시에도 논쟁거리였고,[27] 사진을 찍는 사람들은 단순히 '카메라 기사'로만 여겨지기도 했지만, 머이브리지는 언제나 자신은 예술가라고 주장하며 작품에 자신의 이름을 남겼다. 그는 이동식 암실과 습판 사진을 찍기 위한 육중한 장비를 싣고 다니기 위해 가벼운 마차를 한대 마련해서 옆면에 '헬리오스의 이동 스튜디오'라고 적었다. 똑같은 문구가 광고에도 그대로 쓰였다.[28]

젊은 시절에 중년 남자 같은 실용적인 목표를 지녔던 그는, 서른여섯 살이 되어서야 소년들을 흥분시킬 만한 모험이 가득한 삶을 시작했다. 그는 풍경과 그 풍경이 지닌 가능성에 대한 상상으로 잔뜩 부풀어오르고 있던 온 나라에 이미지를 제공하는, 새로운 부류의 풍경사진가들 중 한명이었다. 미국에서는 1867년부터 본격적으로 풍경사진을 찍기 시

작했다. 그해 남북전쟁의 종군 사진가 티머시 오설리번Timothy O'Sullivan은 서부로 가서 정부의 후원 아래 진행했던 클래런스 킹Clarence King의 지질학 조사활동에 동행했다. '북위 40도 조사'로 불린 그 조사활동을 통해 네바다주, 유타주, 콜로라도주를 가로지르며 오설리번은 대단히 정교하고 예리한 사진을 남겼다. 역시 조사 사진가가 된 윌리엄 헨리 잭슨William Henry Jackson도 그해 네브래스카주 오마하에 스튜디오를 구입하며 합류했다. A. J. 러셀A. J. Russell은 유니언퍼시픽 철도를 찍은 서사적인 사진을 남겼고, A. A. 하트A. A. Hart는 센트럴퍼시픽 철도를 소재로 같은 작업을 진행 중이었다. 그 기념비적인 해에 풍경사진을 가장 오랫동안 찍어왔던 칼턴 왓킨스Carleton Watkins는 캘리포니아주의 지질학 조사를 위해 래슨산과 섀스타산으로 갔다.

19세기 중반 사진은 다양한 형태를 띠었다. 가장 인기가 있었던 것은 회화를 닮은 사진, 회화처럼 전시할 수 있는 대형 초상사진이나 풍경사진이었다. 당시의 인화는 모두 밀착 인화, 즉 유리로 된 대형 음화를 직접 감광지에 찍어서 인화하는 방식이어서 음화 자체가 점점 거대해졌다. 가장 야심차지만 기술적으로 어려운 풍경 이미지는 '매머드판'이라고 불렸는데, 머이브리지 본인도 가로 20인치, 세로 24인치의 매머드판을 만들게 된다.[29] 하지만 초기에는 작은 초상사진을 넣은 목걸이나 보석, 소매단추 등도 있었다. 1860년대에 카드만 한 크기로 대량 인화가 가능한 명함판 사진이 등장해서 엄청난 인기를 끌었다. 1860년대와 1870년대 내내 여러장의 이미지를 벽이나 스크린에 쏘아서 보여주는 '환등기'가 성행했고, 스테레오그래프 카드도 있었다.

스테레오그래프stereograph는 1850년대 말 대중화되었는데, 머이브리지

와 동료 사진가들이 찍은 풍경사진은 대부분 이 방법을 활용했다. 스테레오그래프는 조금 다른 위치에서 동시에 찍은 두장의 사진을 보여줌으로써 입체적인 이미지를 만드는 방식이었다. 그 효과는 인간이 두 눈으로 보았을 때의 일반적인 심도나 입체감보다는 약했고, 당시 유행했던 입체 밸런타인 카드나 종이 극장과 비슷했다. 공간의 깊이가 과장되고 사진 속 대상들은 그 깊이 안에서 몇개의 층으로 나뉘어 놓여 있는 것처럼 보였다. 사진가들은 스테레오그래프의 장점을 잘 살릴 수 있는 경관을 찾아다녔는데, 그건 곧 움푹 들어간 지형에 전면과 중간 부분, 그리고 먼 곳까지 대상들이 고르게 배치되어 있는 경관이었다. 스테레오그래프 카드는 세상을 가능한 한 압도적인 모습으로 재현하려는 욕망에 부응하는 매체였고, 그 욕망을 가장 만족스럽게 채워주었던 매체는 영화였다. 영화나 환등기처럼 스테레오그래프 카드 역시 보는 이가 이미지를 보면서 자신을 잃어버릴 수 있는 매체, 어딘가 다른 곳의 이미지로 보는 이의 눈을 채워주는 이동수단이었다. 스테레오그래프의 열렬한 팬이었던 올리버 웬들 홈스는 그 경험에 대해 이렇게 말했다. "주변에 있는 것들을 잊은 채 온 관심을 이미지에만 쏟다보면 꿈에서와 같은 희열을 느낄 수 있다. (…) 우리 자신의 몸에서 벗어나 차례차례 이어지는 낯선 풍경 속을 떠다니는 것만 같다. 마치 몸에서 벗어난 영혼처럼 말이다."[30]

사진은 예술이었고, 화학과 광학과 관련된 과학이자 사업이었다. 스튜디오에서 찍는 초상사진이 이 사업의 가장 주된 수입원이었는데, 거의 모든 사람이 자신 혹은 사랑하는 사람들의 사진을 원했으며, 작업 자체도 안정적이고 그리 어렵지 않았다. 초상사진 고객들은 실내보다

실외 배경을 선호했고, 거기서 또다른 산업이 파생되기도 했다. 뉴욕의 스코빌 제작사 같은 회사는 "새로운 디자인의 난간, 훌륭한 바위, 그리고 숲속의 낡은 담장까지 세장의 배경 제공"이라는 광고를 내기도 했다.[31] 그에 비해 풍경사진에 대한 전망은 좀더 미묘했는데, 기술적으로 더 까다로웠을 뿐 아니라 시장 자체도 불확실했다. 머이브리지는 이 두 번째 분야에 집중했다─그의 작품에서 인물은 풍경 속의 작은 형상으로, 혹은 특정 장소나 직업을 알리는 목적으로만 등장한다. 그도 몇몇 원주민 부족이나 중국인 광부, 도시 거주민, 군인, 샌프란시스코의 군중 등을 기록했지만, 남아 있는 사진 중에 초상사진은 없다. 자전거에 앉아 있는 노튼 황제의 사진이 그나마 초상사진에 가장 근접한 것이라고 할 수 있다. 머이브리지는 그후에도 몇번 더 인물사진을 찍었고 동작연구의 일환으로 남자와 여자를 수없이 촬영했지만, 초상사진에서 요구하는 만큼 충분히 가까이서 찍은 사진은 한장도 없었고, 언제나 다양한 얼굴 표정보다는 몸을 찍었다.[32] 이런 특징은 그에 대해 많은 걸 알려준다. 그는 언제나 거리를 유지하는 사람이었던 것이다.

서부의 사진가들은 종종 풍경 구성에 있어서 '타고난 천재성'을 보였다고 칭송받기도 한다. 하지만 19세기에는 이상화된 풍경 이미지가 온갖 곳에 넘쳐났는데, 찻잔이나 접시, 옷감, 광고 전단, 벽지, 싸구려 판화, 심지어 주식 증서의 배경 이미지에도 있었고, 한때 머이브리지가 팔았던 예술 서적은 말할 것도 없었다. 남북전쟁 전에는 서부를 찍은 사진이 거의 없었지만, 그후에는 샌프란시스코의 전시관과 정부에서 고용한 서부 내륙의 사진가들이 보낸 수천장의 이미지가 물밀 듯이 동부로 들어왔다. 1866년 11월, 샌프란시스코의 유명 전시관 로런스 앤드

하우스워스는 캘리포니아의 모습을 담은 천여장의 스테레오스코프를 광고했는데, 거기에는 광산, 숲, 도시, 그리고 당연히 요세미티도 포함되었다.[33] 당시의 풍경사진은 정부의 조사 목적으로 촬영된 것이 대부분이었지만, 캘리포니아는 독자적으로 최고의 작품을 만들어내고 있었다. 캘리포니아의 사진을 원하는 시장은 캘리포니아 밖은 물론 안에도 존재했고, 풍경이나 도심을 찍는 사진 관련 사업은 그 어디에서보다 샌프란시스코에서 더욱 번창했다. 그런 이미지들은 보통 '전망'(view)이라 불렸는데, 그건 도심과 시골을 구분하지 않는 용어였다.

1860년대와 1870년대에 가장 많이 쓰였던 습판 방식은 음화를 만들고 노출하고 인화하는 과정이 신속하게 이루어져야 했고, 따라서 카메라와 화학약품을 늘 함께 지니고 다녀야 했다. 왓킨스는 2000파운드짜리 장비를 들고 산악지대를 돌아다녔고, 머이브리지도 화물열차에 실은 짐과 별도로 조수 네명을 데리고 다닌 적이 있을 정도였다. 풍경사진 촬영의 첫번째 단계는 암실 천막을 치는 일이었다. 빨간색이나 오렌지색 천으로 된 이 작은 천막 안에서 사진 재료들이 햇빛에 노출되는 일 없이 작업해야 했다(접근이 비교적 덜 어려운 곳에서는 '암실 마차'를 활용하기도 했는데, 당시에는 조사활동을 나온 사진가들의 암실 마차나 천막을 종종 볼 수 있었다). 그런 천막이나 마차 안에서 유리판 위에 솜화약에 쓰이는 휘발성 강한 점성물질 콜로디온을 부어서 음화를 만드는데, 유리판에 부은 다음에는 세심하게 기울여가며 용액이 고르게 묻을 수 있게 했다(습판의 표면이 고르지 않거나 기울어져 있으면 사진에 줄무늬가 생기거나 삐뚤어졌다). 용액을 입힌 음화판을 질산은 용액에 담갔다가 말린 후, 빛을 차단하는 판에 끼워서 카메라에 넣은

다음 노출한다. 용액이 완전히 마르기까지 몇분 사이에 사진을 찍어야만 했고, 그렇게 노출된 음화판 역시 현장에서 바로 현상해야 했다.

카메라 자체는 과거의 카메라 옵스큐라보다 좀더 정교해졌다. 삼각대 위에 나무상자를 세우고 그 앞쪽에 끼울 수 있는 작은 상자에 렌즈를 고정하면, 나무상자 뒤쪽의 불투명 유리에 위아래가 뒤집힌 이미지가 나타났다. 사진가는 머리 위로 어두운 천을 덮어쓴 채 불투명 유리에 나타난 이미지를 보며 구성을 할 수 있다. 만족스러운 구도가 만들어지면 습판을 넣고 렌즈의 뚜껑을 열어 노출을 시작하는데, 노출 시간은 몇초에서 몇분까지 다양했다. 셔터나 노출계는 아직 없었다. 정확한 측정보다는 직관과 경험이 작업 과정을 결정했다. 일단 화학약품과 암실이 준비되면, 손이 빠른 사진가가 유리판에 인화된 음화 사진을 만드는 데 1시간 반 정도가 걸렸다. 윌리엄 헨리 잭슨은 언젠가 자신이 그 작업을 15분 만에 할 수 있다고 자랑하기도 했다.

머이브리지는 1860년 캘리포니아를 떠나기 전 요세미티 계곡에 가봤을 것이다. 1867년 그가 예술가로서의 경력을 시작한 것도 바로 그곳에서였다. 그 여정에서 머이브리지는 자신의 장비들을 바위 사이에 놓고 사진으로 찍었다. 짙은 색의 천막 안에는 간신히 일어서서 장비를 다룰 정도의 공간만 있고, 병에 담긴 화학약품들이 바위 위에 아무렇게나 놓여 있다. 이미 자신의 작업에서 뛰어난 솜씨를 보였던 머이브리지는 요세미티 사진들 한묶음을 당시 미국에서 유명했던 사진잡지 『필라델피아 포토그래퍼』*Philadelphia Photographer*에 보냈다. 잡지사에서는 사진의 음화들을 보내달라고 했고, 그 음화들에서 인화한 사진 한장이 '이달의 사진'에 선정되기도 했다. 머이브리지는 또한 자신의 작품을 어떻게

홍보해야 할지도 알았고, 홍보에 있어서는 절대 물러나지 않았다.

　미국에서 캘리포니아가 지니는 의미는 전세계에서 미국이 지니는 의미와 같다고 종종 말한다. 즉 무한한 가능성과 과장의 제국이라는 뜻인데, 그 점은 그때나 지금이나 사실이다. 요세미티는 당시 그런 캘리포니아에 대한 결정적인 상징이었고, 요세미티 이미지를 사는 시장은 동부였다(왓킨스는 이미 파리 박람회에서 요세미티 사진으로 메달을 수상했고, 머이브리지는 1873년 비엔나에서 같은 메달을 받게 된다). 뉴잉글랜드의 캐서린 비처Catherine Beecher와 해리엇 비처 스토Harriet Beecher Stowe는 1869년 주부들의 가사에 대한 안내 책자를 발행했다. 꽤나 영향력이 있었던 그 책자에서 "생각을 정리하는 데" 도움이 될 거라며 다색 판화 세장을 추천했는데, 알베르트 비어슈타트Albert Bierstadt의 「요세미티 계곡의 석양」Sunset in the Yosemite Valley도 그중 하나였다.[34] 그 장엄함 덕분에 요세미티는 미국을 대표하는 풍경이 되었다. 19세기 초반에 나이아가라 폭포가 그랬고, 20세기 들어서는 그랜드캐니언이 그 자리를 이어받았다. 높은 절벽과 폭포, 녹색의 평원, 그리고 그것들을 둘러싸고 있는 세쿼이아 숲은 미국이라는 나라 자체가 지닌 위대함에 대한 열망을 상징했다. 미국은 자신의 풍경에서 정체성의 뿌리를 찾으려 했다. 마치 자신의 정체성은, 당시 폄하되던 유럽 문화의 인위적인 특성과는 대조적으로, 자연적인 것임을 암시하려는 것 같았다.

　물론 풍경을 알아보는 능력은 세련됨의 증거로 여겨졌으며, 요세미티가 그렇게 인기 있었던 것도 정확히 그 아름다움이 유럽의 미, 적어도 유럽 예술에서 영감을 받은 이미지에서 보여준 미와 비슷했기 때문이었다. 요세미티의 신록과 물, 평원을 둘러싼 숲, 종종 안개가 끼는 흐

릿한 분위기 덕분에 동부의 사람들이 보기에 그곳은 척박한 평원과 사막, 산악지대만 있는 낯선 서부에서 익숙한 아름다움을 간직한 섬 같은 장소였다. 그곳은 또한 주변의 광산지대와도 대조를 이루었다. 7마일의 계곡은 남북전쟁이 한창이던 1864년, 의회 법안을 통해 공식적으로 보호구역이 되었다. 풍경으로는 세계 최초로 정부에 의해 보호를 받는 것이었고, 정부에 의해 별도 구역으로 지정되는 것도 최초였다. 그해 관광객 240명이 요세미티를 찾았고, 다음 해에는 360명, 머이브리지가 카메라를 들고 찾아갔던 1867년에는 450명이 그곳을 방문했다.[35] 위대한 국가적 상징이었던 요세미티는 판화나 책, 기사, 그리고 사진 같은 여러 문화상품을 통해 알려졌다.

머이브리지는 초창기 요세미티를 찾은 사진가 무리 중 한명이었다. 찰스 리앤더 위드Charles Leander Weed가 1859년 처음 그곳에서 사진을 찍었는데, 요세미티를 가장 먼저 홍보했던 제임스 허칭스James Hutchings는 그가 찍은 사진을 활용해 자신의 홍보 책자에 쓸 동판화를 제작했다. 칼턴 왓킨스는 1861년에, 그리고 1864년에서 1865년 사이에 그곳에서 엄청나게 큰 매머드판 사진을 찍었는데, 사실상 미국 최초의 풍경사진이자 그 정도 크기의 사진으로서도 처음이었다. 온화한 성격의 왓킨스가 풍경사진의 기준을 마련했고, 머이브리지는 그 기준을 넘어서려 했다. 영국 킹스턴에서 태어난 경쟁자 머이브리지보다 6개월 먼저 뉴욕 북부에서 태어난 왓킨스는 훗날 센트럴퍼시픽 철도의 '네 거물' 중 한명이 되는 콜리스 P. 헌팅턴Collis P. Huntington과 함께 자랐다. 1851년 왓킨스가 캘리포니아에 도착했을 때 헌팅턴은 그를 광산에 필요한 용품을 공급하는 새크라멘토의 회사에 취직시켰고, 나중에는 머이브리지가 스탠

퍼드의 개인 사진가가 된 것처럼 왓킨스는 헌팅턴의 개인 사진가가 되었다. 왓킨스는 헌팅턴의 상점을 그만둔 후에 서점 점원으로 일하다가 1850년대에 샌프란시스코에서 유명했던 사진가 로버트 밴스<sup>Robert Vance</sup> 아래에서 우연히 사진을 접한 것으로 보인다. 1857년이 되자 그는 새로운 습판 작업으로 풍경사진을 찍고 있었다.

1860년대와 1870년대에 풍경은 서부의 사업이었고, 왓킨스는 독보적이었다. 역사가 웨스턴 J. 네프<sup>Weston J. Naef</sup>는 왓킨스가 1861년에 찍은 사진들에 대해 이렇게 말했다. "인간이 도달하기 전 야생 상태의 풍경을 체계적으로 제시한 최초의 작품들이다. (…) 최초의 풍경사진이라고는 할 수 없지만, 예술적인 의도로 자연을 제시한 최초의 사진들이라고 할 수 있다."[36] 따라서 왓킨스는 미 대륙에서 풍경사진 전통의 기초를 마련한 인물로 여겨지고 있다. 왓킨스에게는 비전이 있었고, 그의 풍경이 전하는 비전은 '미지의 땅'이 지닌 기이함이나 거친 서부의 투박함이 아니었다. 그의 사진들은 신비한 평온함으로 빛난다. 그의 카메라 앞에서 세상은 가만히 존재하고, 그 결과로 나온 사진은 모두가 찾아 헤맸지만 광산 열기와 철도 건설과 땅의 약탈과 강도와 살인 틈에서 그 누구도 알아볼 수 없었던 모습이었다. 그의 풍경사진들은 조화를 고려한 미학적 구도를 보여주지만, 그 구성에는 심리학적인 의도도 있었다. 풍경이 반사되는 수면, 단단한 바위, 가장 멀리 있는 대상까지 또렷이 보일 정도로 투명한 공기 같은 것들을 찍은 작품들이었다. 그런 절대적인 깨끗함을 통해 시각적인 것이 갑자기 고독과 침묵과 따뜻함을 전한다. 그때까지의 다른 사진에서는 좀처럼 찾아볼 수 없었던 요소들이다.

머이브리지는 예술가로서나 모험가로서 왓킨스의 전철을 그대로 따

르면서 그를 화나게 했을 것이다. 하지만 머이브리지는 그저 따라하기만 하는 사람은 아니었다. 왓킨스가 고요했다면 머이브리지는 소란스러웠다. 그가 찍은 요세미티 사진들은 위태롭고, 혼란스럽고, 불안하다. 왓킨스가 워싱턴주에서 남부 사막지대까지 돌아다니며 명료한 아름다움을 보여주는 풍경사진 수백장을 남기는 데 만족했다면, 머이브리지는 한걸음 더 나아가 더 많은 곳을 다니고, 새로운 기술을 고안하고, 결국에는 풍경사진과는 완전히 다른 영역으로 옮겨갔다. 그는 100장의 반판(가로 6인치, 세로 8인치 판이다. 전판은 보통 가로 8인치, 세로 10인치였다) 사진과 160장의 스테레오스코프부터 시작했다.[37] 왓킨스가 일반적으로 한낮의 안정적인 빛 아래에서 촬영을 했다면, 머이브리지는 극적인 그림자가 드리워지는 시간에 작업했고, 그가 찍은 요세미티 사진들은 모두 부서진 바위 조각이나 죽은 나뭇가지, 쓰러진 나무, 어떤 혼란의 전조 같은 파편들을 보여준다. 그는 새로운 장소를 찍었고, 평범하지 않은 각도에서 카메라의 가능성을 한계까지 밀어붙였다.

그는 요세미티 폭포를 바로 아래에서 촬영했다. 11월 초, 지역신문인 『마리포사 가제트』*Mariposa Gazette*에 다음과 같은 기사가 실렸다. "샌프란시스코에서 온 A. M. 메이브리지 씨가 요세미티 계곡 사진을 찍고 있다. 그는 계곡 주변을 답사하면서 바위산 사이의 깊은 틈을 하나 발견했다. 센티넬과 캐시드럴 암벽 사이에 있는 깊이 1000피트, 폭 1야드 정도 되는 협곡이었다."[38] 그는 그 틈 바로 위에 카메라를 놓고, 마치 풍경이 이등분된 것 같은 스테레오그래프를 찍었다. 전통적인 풍경사진과는 완전히 동떨어진 구도였고 그 결과로 나온 사진은 현기증이 느껴질 것 같은, 해부도 같은 형태를 띠고 있다. 협곡 아래 울퉁불퉁한 바위들을 보

고 있노라면, 감각적이고 위험한 균열처럼 느껴졌다. 다른 사진들에서는 폭포, 무지개, 다양한 형태의 구름들을 볼 수 있는데, 많은 작품이 어떤 형태로든 물에 집중하고 있다. 왓킨스가 영원을 포착했다면 머이브리지는 찰나를 좇았다. 고요한 수면은 이미 풍경사진에서 사랑하는 소재였고, 머이브리지 역시 풍경 자체보다는 수면에 비친 풍경을 보여주는 기법을 익힌 상태였다. 하지만 움직이는 물은 완전히 다른 대상이었다. 흘러가는 강물이나 폭포를 가까이에서 찍으면, 노출 시간이 물의 흐름보다 느렸기 때문에 물살이 흰색 깃털처럼 보이는 효과가 났다. 가끔은 마치 강에 우유가 흐르는 것처럼 보이기도 했다.

머이브리지가 1868년에 발행한 광고지에는 "세계적으로 유명한 요세미티 계곡 전경. '헬리오스' 촬영. 예술적 효과나 정교한 기술을 볼 때, 서해안에서 찍은 풍경사진 중 가장 훌륭하다고 샌프란시스코 지역 최고의 풍경화가나 사진가들이 격찬"이라고 적혀 있다.[39] 몇몇 신문에 실린 평은 거의 과장에 가까웠다. 『알타 캘리포니아』*Alta California*는 "자연 상태나 유화에서만 볼 수 있고 사진에서는 거의 볼 수 없었던 구름의 효과다. 울퉁불퉁한 바위 표면의 일부가 피어나는 구름에 가려 있고, 어떤 사진에서는 계곡 가득 낮은 안개가 끼어 있다. 네바다 폭포의 물줄기 위로 무지개가 걸려 있는 사진도 있다. (…) 아래쪽 요세미티 폭포의 떨어지는 물줄기를 찍은 사진에서 보이는 효과는 너무 놀라워서 아무리 칭찬해도 부족할 것 같다"라고 찬사를 보냈다.[40] 그해 머이브리지가 찍은 20장의 작은 이미지가 존 S. 히텔*John S. Hittell*의 요세미티 안내 책자에 실렸고, 이는 머이브리지의 새로운 경력에서 아주 중요한 출발점이 되었다. 나중에 샌프란시스코에 있는 그의 전시관을 찾은 작가 헬렌

헌트 잭슨Helen Hunt Jackson은 보스턴의 신문에 쓴 기사에서 이렇게 언급했다. "머이브리지 씨의 사진은 또 하나의 특징을 띠는데, 그 자체로 다른 작품들에 비해 우월하다고 할 수 있다. 바로 하늘이 언제나 가장 섬세하게 묘사되고 있다는 점이다. 구름 사진만으로 책 한권을 채울 수 있을 것 같은데, 그중 많은 작품들이 터너Turner 씨의 하늘 연구를 생생하게 떠올리게 한다. 진짜 하늘이 담긴 그의 풍경사진과, 창백하고 생명력 없고 평범하고 시시한 하늘 사이의 대조는 강조하지 않을 수 없다."[41] 머이브리지가 왓킨스보다 좋은 사진가인가 하는 점은 논란의 여지가 있다. 왓킨스의 매끈한 하늘이 작품에 신고전주의적인 고요함을 더해주었다면, 구름 낀 머이브리지의 하늘은 아주 다른 차원의 효과를 만들어냈다.

  습판 사진에서는 노란색이 실제보다 짙게, 파란색은 실제보다 가볍게 표현되었다. 19세기 사진에서 하늘은 대부분 창백하고 아무런 특징이 없어 보이는데, 지면에 있는 대상들에 노출을 맞추다보니 하늘은 노출 과다가 되었기 때문이다. 사진 역사가 피터 팜퀴스트Peter Palmquist는 머이브리지가 왓킨스에 비해 "전면에 있는 대상이 어둡게 나오는 것"을 견딜 수 있었을 뿐이라고 지적했다.[42] 노출 시간을 줄이고 이미지를 어둡게 처리하면서 무엇보다 구름을 찍을 수 있는 능력이 향상되었다. 그뿐만 아니라 파란 하늘이 창백하게 나왔던 것에 비해, 흐린 하늘은 정확히 반대의 효과를 낼 수 있었다. 머이브리지는 두가지 방법으로 흐린 하늘을 표현했다. 첫째, 그는 구름 사진을 모은 다음 그것들을 창백한 하늘 위에 인화했다. 그의 구름 사진 중 몇몇은 뻔뻔할 정도로 조작된 것이다. 이는 낮에 찍은 구름 사진을 어둡게 인화해 하늘로 삼고 —

「구름 연구」(스테레오그래프 중 한장)

영화제작자들이 '밤으로 쓰는 낮'이라고 부르는 기법이다—희미하게
찍은 해나 그저 구름에 그려 넣은 동그라미로 달을 표현했던 '달빛' 사
진들도 마찬가지다. 사진에서 진실이란 무엇인가 하는 문제가 아직 정
착되지 않은 때였다—인화 후 수정하는 일이 거의 일반적이었고, 존
경받는 사진가들 중 몇몇은 이미지를 합성하기도 했다. 나중에 구름을
추가하는 것에 대해 누구도 신경 쓰지 않았다. 기술적 제약 때문에 하

「구름 연구」(스테레오그래프 중 한장)

얇게 나오는 하늘이 과연 다른 곳에서 다른 시간에 찍은, 훨씬 현실적
으로 보이는 구름을 덧붙인 하늘보다 더 진실한 것일까? 어떤 의미에
서 구름은 진실을 알려주는 거짓이었고, 머이브리지의 사진들에 설득
력을 더해주며 그것들을 더 '예술적'으로 만들어주는 조작이었다. 당
시에 상상했던 예술관에 따르면 그랬다. 그뿐만 아니라 그의 구름들은
사진을 더욱 분위기 있고 한층 낭만적으로 만들어주었다.

머이브리지의 구름들 몇몇은 인화 과정에서 추가된 것인데, 이런 추가 작업은 과거에도 있었지만 그의 작품에서처럼 잘된 적은 드물었고, 그렇게 광범위하게 활용된 적도 없었다. 머이브리지는 구름 사진 중 일부에 '하늘 그림자' 기법을 활용했는데, 이는 풍경에서 구름을 표현했던 기존의 방식을 더 발전시킨 것이었다.[43] 1869년 5월, 그는 『필라델피아 포토그래퍼』에 자신의 스프링 셔터를 설명하는 글을 발표했다. 이 셔터를 활용하면 하늘은 아주 짧은 시간 동안만 노출하고, 그 아래 나머지 풍경에는 더 길게 노출을 줄 수 있었다(스프링 셔터는 나중에 그의 동작연구에서 핵심적인 요소가 된다). 그는 서로 다른 속도로 작동하는, 즉 하늘은 빨리 찍고 그 아래 땅은 느리게 찍는 카메라를 만들었다. 이미 시간 조절과 카메라 기술 개선에 대한 구상이 그의 머릿속에 있었던 것이다. 머이브리지는 구름에 대한 열정이 있었다. 훗날 구름 연구를 위해 15장의 스테레오그래프를 찍었는데, 이는 사진가 동료의 작품이라기보다는 과학자의 표본 수집이나 화가의 스케치북에 더 가까운 작업이었다. 영국 화가 존 컨스터블John Constable이 1820년대에 했던 구름 연구, 미술평론가 존 러스킨John Ruskin이 1860년대 『현대 회화』Modern Painters에 쓴 구름에 대한 장문의 글, 그리고 미국 화가 재스퍼 크롭시Jasper Cropsey의 에세이 「하늘 위 구름들 틈에서」Up Among the Clouds를 머이브리지가 알고 있었을 수도 있다. 그는 오랫동안 서적상으로 일하며 당시 미술서적에서 구름을 찬양하는 동판화들을 접했을 것이고, 회화나 동판화에서 풍경을 아름답게 만들어주는 요소에 대한 아이디어를 얻을 수 있었을 것이다.

확실히 그는 동료 사진가들에 비해서 풍경이나 사진에 대해 좀더 복

잡하게 생각하고 있었고, 그의 구름 사진은 상업적인 이유로 찍은 것이 아니었다 — 자신이 가보았던 곳의 기념품을 남기기 위해 열정적으로 스테레오그래프를 모으던 고객들은 그의 구름 사진 앞에서 좀처럼 갈피를 잡지 못했다. 그는 풍경사진 작업을 하는 내내 꾸준히 구름을 덧붙였다. 날개를 조금도 움직이지 않고 1시간 동안 하늘을 떠다니는 대머리수리를 보았을 때처럼, 구름 사진 역시 그가 자연 경관을 그 자체로 지켜보는 데에서 즐거움을 얻었다는 사실에 대한 증거였다. 그 사진들은 변하는 것, 흘러가는 것, 그리고 고정되지 않은 것에 대한 그의 꾸준한 열정을 드러내는 증거이기도 했다. 바로 이 점이 그의 풍경사진, 심지어 도시 정경을 찍은 사진에서 모두 확인할 수 있는 그만의 인장이며 미학이다. 그리고 그것은 그 시대 사진이 지니고 있던 한계에 대한 승리였다.

## 머이브리지

헬리오스는 사진을 찍고, 머이브리지는 그것들을 팔았다. 왓킨스는 몽고메리가에 요세미티 전시관을 열고 직접 사업에 뛰어들었고, 그후로 촬영과 상점 관리를 병행하다가 1875년 파산했다. 뒤에서 그를 지원했던 채권자는 음화들을 재산의 일부로 압류했다. 머이브리지는 오랜친구 사일러스 셀렉 소유의 몽고메리가 415번지 코즈모폴리턴 전시관에서 작업을 시작했지만, 이내 몽고메리가 138번지에 있는 유잉 Ewing 의 광학기계 상점으로, 그다음엔 거기서 몇집 떨어진 121번지의 날 형제

의 회화 및 사진 작업실로 옮겼다. 1870년에는 몽고메리가 12번지에 위치한 토머스 하우스워스Thomas Houseworth의 큰 전시관으로 옮겼는데, 그곳은 광학기구뿐 아니라 '철학적 장치'들도 판매하는 곳이었다. 그가 사진계에서 성공의 단계를 차근차근 밟은 것인지, 아니면 그저 안절부절못했던 것인지는 알 수 없다. 말년에 그가 많은 단서들을 없애버렸기 때문이다.

1868년 2월 머이브리지는 자신이 찍은 반판 사이즈 요세미티 사진 20장을 20달러에 판다는 광고를 냈고, 4월에는 "헬리오스가 개인 주택, 동물, 혹은 도시 경관이나 해안지역을 촬영할 준비가 되었다"라고 광고했다. 머이브리지의 위대한 작업들 때문에 다른 좋은 작업들이 묻혀버리는 경향이 있다. 1872년에 매머드판으로 요세미티를 찍지 않았다면, 1878년에 샌프란시스코의 파노라마사진을 찍지 않고 동작연구도 하지 않았다면, 그는 덜 야심적이었던 풍경사진이나 다른 많은 도시 정경 사진으로 이름을 남겼을 것이다. 1860년대 후반, 그는 샌프란시스코와 베이 지역을 다른 어떤 사진가보다 풍성하게 기록했고, 그 사진들은 어떤 장소가 별 볼 일 없던 천막촌에서 국제적인 도시로 성장하는 과정을 보여준다. 그는 샌프란시스코만灣 사진을 아주 많이 찍었다. 그중에는 종종 홀로 선 인물이 등장하는 경우도 있었는데, 독일의 낭만주의 화가 카스파르 다비트 프리드리히Caspar David Friedrich의 작품만큼이나 깊은 감정을 불러일으킨다. 그는 캘리포니아 해안선을 따라 자리한, 폐허가 된 스페인 선교원들도 똑같이 감상적인 분위기로 담아냈다. 해안과 선교원은 기록할 대상이었지만, 폐허와 고독을 즐기는 것은 낭만적인 소재였다.

머이브리지는 언론인으로 활동하며 1868년 10월 21일의 지진 피해

사진을 찍었고, 그 결과물은 일주일 만에 동이 났다. 나중에는 줄무늬 죄수복을 입은 산쿠엔틴 교도소의 수감자들이 다른 이들이 타고 다닐 마차의 바퀴를 만드는 장면에서부터 **캘리포니아 최고 포도주**라고 이름을 붙인 부에나비스타 지역의 포도주 양조장까지 지역의 다양한 산업 현장을 찍었고, 시내 중심가의 건물, 부두, 샌프란시스코의 유명한 유원지도 찍었다. 그런 유원지로는 도시 북서부 모퉁이의 클리프하우스와 1866년에 개장한 놀이공원 우드워드 정원이 있었다. 14번가와 미션 가에 걸쳐 있었던 우드워드 정원은 놀라운 것들과 노골적으로 상업적인 것들이 뒤섞인 우스꽝스러운 곳이었는데, 당시 머이브리지 본인의 사진도 크게 다르지 않았다. 그는 얼마간 그곳에서 자신의 사진을 파는 독립된 공간을 마련해놓고 있었다. 우드워드 정원에는 풍경화와 정신을 고양한다는 예술적 목적에 어울리지 않게 성숙한 느낌이 드는 여성의 대리석 조각들을 전시하는 미술관이 있었고, 아이들이 좋아했던 배가 있는 작은 호수와 어른들이 좋아했던 대형 술집이 있었다. 정원의 잔디밭에는 북극곰에서 호랑이까지 엉망으로 박제된 동물들과 다양한 나체 조각상들이 망가진 장난감처럼 흩어져 있었다. 머이브리지는 당시 우드워드 정원의 무대에서 볼 수 있었던 '8피트 3인치의 중국 거인 창우고'도 찍었는데, 중국 전통 복장 차림의 창우고는 너그러워 보이고, 역시 머이브리지가 찍었던 반라의 하와이주 출신 무희들보다 훨씬 편안해 보인다. 샌프란시스코의 여성 인구는 상당히 늘어나고 있었는데, 여성들이 양산을 든 채 산책하거나 앉아 있는 모습을 그런 사진들에서 볼 수 있다. 머이브리지는 모두 해서 40장 정도의 우드워드 정원 스테레오그래프를 찍었지만, 그는 결코 지역 사진가가 아니었다.

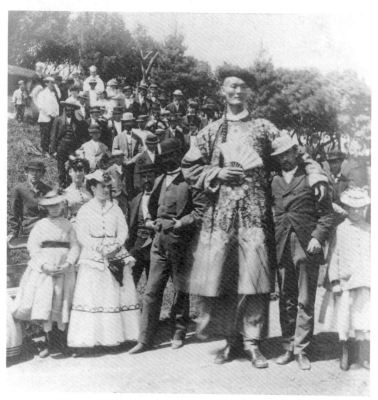

「8피트 3인치의 중국 거인 창우고」(스테레오그래프 중 한장)

머이브리지는 1868년 늦은 여름, 헨리 W. 할렉Henry W. Halleck 장군과 알래스카주에 갈 수 있는 기회를 간신히 잡았다.[44] 그들은 증기선 퍼시 픽호를 타고 해안을 따라 올라갔고, 머이브리지는 가는 길에 있는 캐나다의 항구들과 아메리카원주민들, 싯카, 포트 랭글, 포트 통가스에 있는 '그리스정교회' 사제들을 찍었다. 10월에 공식적으로 사진을 받아 본 할렉 장군은 "이 일련의 경관은 아름다운 예술작품일 뿐만 아니라

알래스카주와 그 풍경, 식생에 대해 그 어떤 글보다도 구체적인 정보를 제공하고 있다"라고 말했다.[45] 그후로 머이브리지는 줄곧 자신을 '미국 정부의 공식 사진가'라고 광고했으며, 실제로 정부의 사업을 몇건 수행하기도 했다. 1871년에는 등대위원회의 요청으로 캘리포니아 해안의 등대들을 찍었다. 정부 작업을 하면서 베이 지역에 있는 제한구역에 들어갈 수 있었던 것으로 보이는데, 거기에는 앨커트래즈 교도소와 샌프란시스코 프리시디오 기지, 포트 포인트 등도 포함되어 있었다. 훗날 육군성에서는 그가 찍은 포트 포인트 사진들을 파기했다. 그의 활동 영역은 알래스카주에서 애리조나주까지, 놀이공원에서 포좌까지, 야생에서 호텔까지, 그리고 고만고만한 작품에서 눈부신 대작까지 광범위했다.

머이브리지는 연작이나 연속 촬영을 하며 자연 현상과 그 변화를 연구하는 것을 좋아했다. 야생에서는 찰나의 현상들, 즉 구름과 물, 무지개, 안개 같은 것에 집중했고 베이 지역에서는 연속적인 변화에 집중했다. 그런 초기 작품에서 동작연구의 전조를 쉽게 찾아볼 수 있다. 1868년 그는 골든게이트 북쪽 타말파이어스산의 석양을 세 단계로 나누어 촬영했고, 독립기념일 행사에서 마켓가로 몰려드는 군중 역시 세 단계로 촬영했다. 1870년에는 조폐국 건물이 지어지는 과정을 여러 단계로 나누어 촬영했고, 몇분에서 몇달 간격으로 시간의 흐름을 촬영하기도 했다. 머이브리지는 어떻게 하면 시간을 사진으로 포착할 수 있을지, 그러니까 한장의 사진이 보여주는 이미 지나간 순간이 아니라 시간이 흐르면서 만들어지는 변화의 모습 자체를 어떻게 포착할 수 있을지 생각하고 있었다. 그는 사진의 시제를 바꾸고 싶어했으며, 따라서 앞선 연작 사진들의 진짜 주제는 변화 자체였다.

3장

# 황금 못의 교훈

「에미그런트 협곡의 눈사태 방지 설비, 동쪽 방향」, 『센트럴퍼시픽 철도』 연작 중(1869년경, 스테레오그래프 중 한장)

## 일식

1869년 5월 10일 유타주 프로몬토리 포인트에서 철도에 황금 못을 박은 후 찍은 A. J. 러셀의 기념사진은 미국 역사의 상징이 되었다.[1] 오마하역에서 서쪽으로 몇천마일을 이어온 유니언퍼시픽 철도가 이 외딴 곳에서 센트럴퍼시픽 철도와 만났다. 700마일의 퍼시픽 철도는 이민자들이 지나온 길을 가로지르며 네바다주를 지나고, 거친 산악지대를 터널과 다리로 통과한 후 새크라멘토로 이어졌다. 러셀의 사진 전면에는 산쑥 덤불이 보이고 조금 뒤로 철도를 놓았던 인부들이 줄지어서 있는데, 사람들이 너무 많아서 실제 선로는 그 끄트머리만 조금 보일 뿐이다. 동쪽으로 달려온 센트럴퍼시픽의 기관차 주피터와 서쪽으로 달리는 유니언퍼시픽 119호 기관차의 머리가 거의 닿을 듯해서, 양쪽에서 기차 위로 올라간 사람들이 서로 샴페인을 따라줄 수 있을 정도였다. 무자비하게 쏟아지는 한낮의 빛 속에서 남자들이 입고 있는 옷은 쭈글쭈글하게 구겨졌고, 너무 오랫동안 입어서 몸에 딱 붙어버린 것 같

다. 그림자가 진 남자들의 눈 밑은 동굴처럼 어둡다. 기술자와 관리자, 별도의 비용을 받지 않고 철도 건설을 허용해주었던 유타주의 모르몬 교도들, 현장감독, 노동자, 못을 박으러 온 사람들, 그리고 화물 인부들이었다. 몇년 동안의 공사 끝에 도달한 순간이었다. 철도 건설은 힘든 작업이었다. 동쪽에서는 북군의 군인과 아일랜드 이민자가, 서쪽에서는 더 많은 아일랜드 이민자와 수천명의 중국인 이민자가 건설 현장에서 일했고(중국인 노동자들이 2시간 먼저 현장 작업을 마쳤지만 사진에는 한명도 보이지 않는다), 그뒤에서는 광산과 주물공장에서 대륙을 연결하는 데 쓰일 철을 공급했다. 또한 철도 건설은 뇌물을 주고, 압력을 넣고, 계산하고, 도박하고, 그때그때 상황에 대처해야 했던 사람들의 이상이자 정치적이고 재정적인 기회이기도 했다.

솔트레이크시티의 사진가 C. R. 새비지<sup>C. R. Savage</sup>와 센트럴퍼시픽의 공식 사진가 A. A. 하트가 그 자리에서 행사의 다른 여러 모습을 촬영했다. 그들의 사진이 이 행사를 영원히 남겨주었다면, 전보는 그 사실을 모든 곳에 전해주었다. 릴런드 스탠퍼드는 캘리포니아에서 네바다산 은으로 만든 망치로 기념 못을 박았는데, 그 못은 선로를 따라 놓인 전신선에 연결되어 있었다.[2] 스탠퍼드가 못을 내려치는 순간, 전신 신호가 전국으로 발신되었다. 최초의 전국적인 라이브 행사였던 셈이다.[3] 그 신호에 맞춰 샌프란시스코와 뉴욕에서 축포가 발사되었다. 수도 워싱턴 D. C.에서는 신호에 맞춰 기념 공을 떨어뜨렸는데, 당시 여러곳에서는 정확한 시간을 알리기 위해 천문대에서 공을 떨어뜨리는 일이 흔했다(뉴욕 타임스스퀘어에서 신년을 맞아 공을 떨어뜨리는 것은 이 문화의 마지막 유산이라고 할 수 있다). 필라델피아, 오마하, 버펄로, 시

카고, 새크라멘토 등 화재 대비용 전신 시스템을 갖춘 도시에서는 모두 두 철도가 만났다는 소식을 들을 수 있었고, 전국에서 축하 행사가 열렸다. 지금 벌어지고 있는 일을 실시간으로 알게 된 사람들은, 비록 솔트레이크 북쪽 연안의 외딴 곳에서 벌어진 소동을 직접 보거나 들을 수는 없었지만, 막연하게나마 그 일에 참여하고 있는 기분을 느낄 수 있었다. 『샌프란시스코 불러틴』은 그 일을 이렇게 적었다. "피 한방울 흘리지 않고 사망자도 없는, 하지만 그 어떤 승리보다 영광스러운 국가적 승리이며 캘리포니아의 승리다. 공간과 험한 기후에 대한 승리이며, 샌프란시스코를 세상의 나머지 부분과 격리시키고 있던 험준한 산악지대에 대한 승리다."[4] 온 나라가 동참했던 행사라는 점에서 그 일은 한세기 후의 달 착륙 사건과 비슷했다. 하지만 달 착륙이 단지 선택된 우주인 몇명만이 할 수 있는 일이었던 반면, 철도 건설은 모든 사람들에게 대륙의 단위 자체를 바꾸어버린 일이었다.

스탠퍼드가 은 망치를 들어올리기 전부터 이미 철도는 시간을 바꾸어놓고 있었고, 여행자들에게 시간은 아주 오래전부터 중요한 관심사였다. 1612년 갈릴레오Galileo는 망원경이라는 새로운 기구를 발명했고, 처음으로 목성의 위성들을 관찰했다. 그는 위성들이 규칙적으로 사라지는 것을 보고 거기에 맞춰 시간과 위치를 이전보다 더 정확하게 측정할 수 있음을 깨달았다. 여행자는 일식주기표와 망원경, 그리고 목성 위성의 일식을 파악할 수 있는 정확한 시간 측정 장치만 있으면 자신이 — 대부분 남성이었지만 종종 여성도 있었다 — 주기표에 표시된 위치에서 동쪽 혹은 서쪽으로 정확히 얼마나 떨어져 있는지 알 수 있었다. 그것이 최초의 경도 측정법이었고, 그 방법에서는 시계가 핵심이었

「플로라 호수(휴화산의 분화구)와 멀리 보이는 스탠퍼드산」, 『센트럴퍼시픽 철도』 연작 중(1869년경, 스테레오그래프 중 한장)

다. 시간을 기준으로 공간을 측정하는 것은 탐사에서도 필수였다. 갈릴레오가 일식을 최초로 관찰하고 두세기가 흐른 후에도 존 찰스 프리몬트는 똑같은 기술을 활용해 미국 서부의 여러 지역을 돌아다니며 자신이 지나온 곳을 지도에 표시했다. 더 정확한 시계 ─18세기의 시간 측정 장치─가 등장하면서 목성 위성을 관측하기가 어려운 바다에서

도 위도를 측정할 수 있었다. 이러한 항해술의 발달로 그리니치천문대
는 세계 시간의 기준점이 되었고, 그곳을 기준으로 영국의 시간대가 정
해진 후 결국 전세계로 확대되었다. 하지만 철도의 등장으로 시간과 두
장소 사이의 시차에 대한 관심이 완전히 달라졌다. 철도는 지역별로 다
른 시간을 정확히 측정하기보다는 그런 지역 차를 무시하기를 원했다.

철도가 등장하기 전에 시간은 지역별 태양의 위치에 따라 정해졌다.
태양이 머리 위 가장 높은 곳에 떠 있는 때가 정오였다. 자오선이나 경
도는 모두 분 단위로 맞춰져서, 지구를 360도로 나눴을 때 각각의 15도
는 1시간이었다. 빠른 속도로 지구를 여행하는 사람은 해의 위치에 따
른 지역별 시간과 개인 시계의 시간이 어긋나는 상황을 계속 마주해야
했다. 초기 기차는 대부분 본부가 있는 도시의 시간에 맞춰 운행되었는
데, 그 말인즉 동쪽으로든 서쪽으로든 일정 거리 이상을 가면 현지 시
간과 어긋나게 되었다는 뜻이다. 각각의 철도회사와 지역별 시간이 제
각각이어서 철도 시간표는 감당이 안 될 정도로 복잡해졌다. 1850년대
영국의 모든 철도는 당시 '철도 시간'으로 불렸고 현재는 그리니치 표
준시로 통하는 시간에 맞춰 통일되었다. 영국의 시차는 기껏해야 30분
이었지만, 사람들은 더이상 해를 기준으로 한 시간이나 지역 시간과 맞
지 않는 시간표에 분개했다. 3000마일이 넘는 거리에 걸쳐 있는, 4시간
의 시차가 발생하는 미국 대륙의 시간이 철도에 맞춰 정리되기까지는
몇십년이 걸렸다.

1869년 피츠버그의 사업가 새뮤얼 랭글리Samuel Langley는 정확한 시간
을 알려주는 유료 서비스를 시작했는데, 피츠버그의 앨러게니천문대
에서 측정한 시간을 동부의 구독자들에게 알려주는 서비스였다. 천체

망원경으로 측정한 시간이 그의 서비스를 받아보는 동부 사업체들의 기준 시간이 되었다. 그는 기차들이 서로 충돌하지 않도록 정교하게 배치한 시간표를 두고 이렇게 말했다. "움직이는 기차들을 운영하는 복잡한 체계는 정확히 측정한 시간을 제대로 지킴으로써 유지할 수 있다. 철도체계는 적어도 이론적으로는, 거대한 시계처럼 움직여야 한다. '시계처럼 작동하게 하는 것'은 단순히 말뿐인 표현이 아니다. 여기서는 차장이 가진 시계가 얼마나 정확한지에 우리의 목숨이 달려 있기 때문이다."[5] 다른 말로 하자면, 철도는 대륙 전체를 리본 같은 선로와 화환 같은 증기로 감싸는 거대한 기계장치였다. 그 기계장치가 충돌하는 것을 막기 위해서는 온 나라를 하나의 시계에 정확히 맞추는 일이 필요했다. 새러토가스프링스의 교사였던 찰스 퍼디낸드 다우드Charles Ferdinand Dowd가 그 문제를 해결할 방법을 제안했다. 1869년, 전국을 네 구역으로 나누고 각각의 구역 사이에 1시간의 시차를 둔 기준표를 처음 제시한 사람도 그였다.

스탠퍼드가 망치를 들어올렸던 그 순간, 미국에는 전국적인 기준 시간이 없었다. 따라서 망치를 내려친 순간 그가 있던 곳은 오후 12시 45분이었고, 워싱턴 D. C.는 2시 47분, 와이오밍주 샤이엔은 1시 53분, 네바다주 버지니아시티는 12시 30분, 샌프란시스코는 어떤 기준을 택하느냐에 따라 11시 46분 혹은 11시 44분이었다. 대부분의 시계가 15분 단위로 시간을 알려주었다는 점에서는 같았지만, 대단히 다양했던 각각의 시간들을 모두 반영하지는 못했다. 예를 들어 보스턴은 뉴욕보다 11분 45초 빨랐다. 기차역에서는 두개의 시계를 놓고 하나는 해당 지역의 해의 위치에 따른 시간을, 다른 하나는 철도 시간을 표시했다. 다

우드의 체계 — 약간의 조정을 거쳐 1883년 미국 철도체계에 채택되었다 — 를 사용하면 모든 기차역의 분침은 같은 곳을 가리키고 시침만 달라지게 할 수 있었다. 다우드는 미국이 이런 두개의 시간체계를 유지할 것으로 생각했고, 전국에 있는 8000개의 기차역에서 두 시계의 시간표가 어떻게 다른지를 정리한 안내 책자를 1870년에 출간하기도 했다. 하지만 철도의 힘이 너무나 막강했던 나머지 철도 시간이 미국과 캐나다에서 보편적인 시간이 되었고, 해의 위치에 따른 시간은 사실상 사라졌다. 미국 정부는 1918년 이 체계를 공식적으로 받아들였고, 몇몇 도시에서만 지역 시간을 좀더 오래 유지했다. 특히 위치 때문에 기차 시간표가 해당 지역의 해의 위치에 따른 시간과 크게 차이가 나는 곳에서 그랬다.

19세기를 지나는 동안 시간은 인간과 우주를 이어주는 자연계의 현상이기를 그치고, 산업활동을 서로 연결하기 위해 기술자들이 관리하는 대상이 되었다. 사람들이 자신들의 세계를 상상하는 방식도 달라졌다. 머이브리지가 미국으로 건너온 후, 그의 어머니 수재나 스미스 머거리지는 남동생 존과 함께 본초자오선이 지나가는 그리니치에서 몇 마일 떨어진 곳으로 이사했다. 존은 시계를 모았는데, 집 안에 있는 시계들을 모두 동시에 울리게 하는 데에는 한번도 성공하지 못했다. 특히 침실에 있는 시계를 믿을 수 없었는데, 그가 이 침대 옆 시계에 '패니'라는 애칭을 붙여주었던 것을 보면 시계가 얼마나 사적인 물건이 되었는지를 짐작할 수 있다. 그 시계는 자는 동안에도 그를 관리하는 여자 하인이었다. 자신의 집 안에서만이라도 시간을 통일하려 했던 존 스미스의 욕망은 그 일이 얼마나 달성하기 어려운 것인지, 그리고 동시

에 얼마나 사람들이 바라던 일인지를 알 수 있게 한다.[6] 그 욕망은 부분적으로는 천상의 리듬에서 기계의 리듬으로 옮겨가고 있던 시대의 불안감이었다. 공장에서 노동시간과 관련해 이루어진 일 — 작업자들에게 표준화된 고정 시간표를 제시한 것 — 을 철도는 전세계에 적용했다. 19세기 중반 헨리 데이비드 소로Henry David Thoreau는 월든 호수에 살았는데, 공동체와는 떨어져 있지만 철도와는 가까운 곳이었다. 아직 표준시간이 미국 전체를 통제하지는 않았지만, 기차는 이미 시간에 대한 경험을 지배하고 있었다. 소로는 이렇게 적었다. "아침 기차가 지나갈 때마다 해가 떠오를 때와 같은 기분이 든다. 해보다 기차가 더 규칙적일 때가 많다. 구름 기차가 하늘 저 멀리서 높이 솟아올라 천상으로 가는 동안, 보스턴으로 가는 기차는 잠시 해를 가리고 먼 곳에 그림자를 드리운다. 천상의 기차 옆에서 대지를 휘감은 지상의 기차는 창끝의 미늘처럼 보인다. (…) 기차는 대단히 규칙적으로 정확하게 오가고, 농부들은 그 기차에 자신들의 시계를 맞추며, 그렇게 잘 관리된 하나의 기관이 온 나라를 통제하고 있다."[7] 철도가 태양을 지워버렸다.

**아메리카들소의 변질**

철도는 마치 산업혁명의 화신처럼 대평원을 헤치며 지나갔고, 아메리카원주민들은 드넓은 자신들의 공간이 그렇게 재단되고 길들여지는 것이 마음에 들지 않았다. 심지어 두 선로가 만나는 것을 축하하던 그 시각에도 파이우트족Paiute 침입자를 쫓던 군인들이 우연히 그 광경을

목격했다. 잠시 행사를 즐기던 그들은 다시 길을 나섰고 자신들이 쫓던 이들을 찾아서 죽였다. 1863년, 네바다주의 서부 쇼쇼니족<sup>Shoshone</sup>과 체결한 협정의 첫 문구는 다음과 같다. "대평원 서부에서 태평양에 이르는 철도를 건설함에 있어, 미합중국 정부에 의해 다음과 같은 규정이 제정되었음을 알린다. 명문화된 규정에 따라 상기한 철도 혹은 그 지선은, 쇼쇼니족이 영유권을 주장하거나 점유하고 있는 지역 내에서는 쇼쇼니족의 항의가 없는 상황에서도 설치, 건설, 혹은 운영되어서는 안 된다."⁸ 하지만 철도 전쟁의 주된 상대는 주로 대평원의 라코타족<sup>Lakota</sup>이나 샤이엔족<sup>Cheyenne</sup>, 아라파오족<sup>Arapaho</sup>이었다.

대륙횡단철도는 그때까지 건설되었던 철도 중에 가장 긴 노선이었고, 다른 철도와 달리 노선 근처에 있는 기존의 사업체나 주민들의 이익에 부합하기보다는 새로운 발전을 선도하고 전파하는 역할을 했다. 유니언퍼시픽 철도를 건설할 때는 미 육군이 전쟁을 치러야 했고, 동시에 캔자스퍼시픽 철도를 위해서, 그리고 나중에는 대평원을 가르는 노던퍼시픽 철도를 위해서도 나서야 했다. 유니언퍼시픽 철도의 경우 직원들 자체가 종종 퇴역 군인들이었는데, 그들은 철도를 짓는 과정에서 쇠망치만큼이나 장총도 쉽게 집어들었다. 1872년 원주민 사무국은 대평원의 원주민 부족에 대해 다음과 같이 보고했다. "(이들은) 다코타주 대부분과 몬태나주 및 와이오밍주의 일부, 거기에 네브래스카주의 서쪽 지역에서 영유권을 주장하고 있다. 해당 지역에서 모든 방법을 동원해 이주민들의 정착을 방해하고 있으며, 특히 유니언퍼시픽 철도에 적대감을 드러내고 있다."⁹ 1867년 윌리엄 테쿰세 셔먼<sup>William Tecumseh Sherman</sup> 장군이 철도를 놓을 길을 내기 위해 파견되었을 때 철도 전쟁은 절정에

「코린 지역(유타주)의 쇼쇼니족 원주민」, 『센트럴퍼시픽 철도』 연작 중(1869년경, 스테레오그래프 중 한장)

달했다. 장군은 "유니언퍼시픽 철도가 놓이는 길에 어떤 방해도 있어서는 안 된다"라고 천명했다. "동부 사람들은 원주민들에 대한 동정심에 사로잡혀, '국경'을 서쪽으로 더욱더 확장하고 있는 사람들이 처한 상황을 잊어서는 안 될 것이다. 개척자들은 보호받아야 마땅하며, 반드시 그래야만 한다."10 라코타족이 철도 건설 인부들을 습격하거나, 기차 운행을 방해하여 기관차를 멈추고 발이 묶여버린 승무원들을 일일이

살해하는 사건들이 벌어지기도 했다. 하지만 1868년이 되자 대평원에 있는 대부분의 원주민 부족은 협정서에 서명했다.

원주민들은 자신들을 파멸로 이끌 산업화와 신기술에 어느정도는 저항했다. 하지만 그들도 초기에는 유럽식 전환을 낯설어하거나 적대적으로 대하지 않았다. 유럽인들이 그 지역에 들어오기 오래전부터 유럽 문화의 면면은 전해지고 있었다 ── 북동쪽에서는 질병과 총이, 남서쪽에서는 말馬이 전해졌다. 17세기와 18세기, 적들의 손에 쥐어진 총 때문에 라코타족은 원래의 고향 땅에서 남서쪽으로 이동해야 했다.[11] 말 덕분에 대평원과 버펄로떼가 있는 서부는 매력적인 곳이 되었다. 천연두가 강을 따라 늘어선 계곡에 살고 있던 정착 원주민들을 격감시키면서 빈 땅은 더욱 많아졌다. 대평원에 살던 부족에게 말은, 19세기 양키들에게 철도가 그랬던 것처럼, 그저 신문물이 아니라 삶을 바꾸는 무엇이었다. 샤이엔족의 전승 민담에 따르면 마헤오 신이 다음과 같이 경고했다고 한다. "만약 너희들이 말을 가지면 모든 것이 영원히 바뀔 것이다. 말에게 먹일 풀을 찾아 더 많이 옮겨 다니게 될 것이고, 농사를 포기하고 코만치족Comanch처럼 사냥과 채집으로 살아가게 될 것이다. 너희는 흙으로 지은 집에서 나와 천막에서 살아가게 될 것이다."[12] 18세기에는 대평원에 유목민 부족이 많이 등장했다. 이전에 의존하던 사냥과 채집, 농사를 포기한 그들은 남아 있는 반半정착민들과 식량을 교역하며 다양한 식단을 섭취하게 되었고, 버펄로 가죽을 팔아서 총이나 화약, 그릇, 화살촉, 금속 도구 등을 구했다. 그들은 외진 곳에서 낭만적인 방식으로 유럽의 거대한 상업망에 동화되고 있었다. 이 교역으로 엄청난 버펄로 무리는 종말을 맞았다. 시장경제에 속한 직업 사냥꾼들은 생존을

위해 사냥을 하던 사람들보다 더 많은 버펄로를 잡아야 했고, 총과 말은 그런 일을 가능하게 해주었다. 원주민들은 멀리서나마 시장과 이어져 있다는 사실을 즐겼던 것 같지만, 산업혁명의 화신이 된 철도는 그들 자신과 그들의 사냥터를 지워버릴 수도 있는 위협이었다.

철도와 백인 사냥꾼 때문에 아메리카들소는 거의 멸종될 위기에 처하게 된다. 내무부장관 제이컵 콕스Jacob Cox는 당시 상황에 대해 "유니언 퍼시픽 철도의 건설로 버펄로떼가 이전의 사냥터에서 쫓겨났고, 원주민들은 식량과 의복, 그리고 주거지를 제공해주던 자연적 원천을 잃어버렸다"라고 말했다.[13] 육군은 버펄로를 제거하면 사냥에 의존하는 대평원 유목 원주민들의 생활이 타격을 받을 것이고, 결국 그들을 보호구역으로 몰아넣는 일이 더 쉬워질 거라고 영리하게 계산했다. 셔먼 장군은 남북전쟁 당시 남부에서 썼던 들불 작전을 서부에서도 그대로 사용했다. 1872년이 분수령이었다. 캔자스퍼시픽 철도가 완공되고, 서쪽의 마지막 역이었던 도지시티는 버펄로 가죽이 모이는 곳이었다(다른 가축들도 마찬가지였다. 지나치게 낭만적으로 묘사된 텍사스 몰이꾼들이 소들을 기차역까지 데리고 오면 철도로 그 가축을 시카고의 대규모 도살장으로 운송했고, 거기서 고기로 만들어 전국으로 내다 팔았다. 카우보이들 역시 멀리까지 확장된 새로운 경제체계의 일원이었다). 한 번은 기차가 철도를 따라 120마일을 달리는 내내 버펄로떼를 마주했던 일도 있었다.[14] 리처드 도지Richard Dodge 대령(도지시티는 그의 이름을 딴 도시다)이 보수적으로 계산한 바에 따르면, 1872년에서 1874년 사이에 기차를 통해 동부로 실어 나른 버펄로 수만 130만마리쯤 될 거라고 했다.[15] 도살 방식은 제멋대로였다. 훗날 계산해본 바에 따르면 연간

100만마리의 버펄로가 도살당했다. 버펄로 뼈가 산더미처럼 쌓였고 사체의 남은 부분은 비료나 다른 공업 재료로 재활용되기도 했지만, 대부분은 그대로 대평원에 버려진 채 썩어갔다. 일부 사냥꾼들이 늑대 가죽으로 업종을 전환하기 전까지 짐승의 썩은 시체를 먹는 동물들에게는 황금시대였다. 1880년대가 되자 한때 지평선을 가득 채웠던 버펄로는 멸종 위기에 처했다. 그저 재미로 사냥당하기도 했고, 철도 건설 노동자나 뜨내기 여행자들의 식량으로, 혹은 동부로 보낼 가죽을 만들기 위해 도살되기도 했다. 전혀 낭만적이지 않게도, 그렇게 보낸 가죽의 종착지는 공장이었다. 고무로 된 벨트가 등장하기 전, 산업혁명의 공장들을 가동해주었던 벨트는 대부분 동물 가죽으로 만들었는데, 버펄로 가죽은 특히 두껍고 오래갔다. 벌판을 가득 메웠던 아메리카들소떼가 쉬지 않고 돌아가는 기계 속으로 들어가 현금 경제에 이바지한 것이다.

18세기 후반부터 19세기까지는 풍경 이미지의 황금시대였는데, 이는 자연에 대한 열망이 아름다운 장소들로 표현되었기 때문이다. 하지만 그 시기는 또한 탐욕스러운 약탈의 시대이기도 했는데, 그 구체적인 면면은 야생의 존재를 도시의 상품으로 바꾸는, 거의 화학적인 변모 과정이었다. 북미 서부의 비버가 가장 먼저 희생되었는데, 강에 자연적인 댐을 짓고 살던 녀석들은 도시 신사들이 쓰는 펠트 모자가 되었다. 그다음으로 캘리포니아 광맥의 금이 사라졌다. 실개천이나 말라버린 강바닥에 있던 그 신비한 물질은 화폐가 되었다. 아직 화폐라는 것이 회계장부의 숫자나 종이에 적힌 보증이 아니라 물질적인 수단이던 시절이었다. 포경산업 때문에 바다의 거대 생명체는 응접실 등에 쓰는 기름이나 코르셋에 들어가는 심이 되어버렸고, 1870년 록펠러[Rockefeller]가 스

탠더드오일사를 설립하고 쥐라기에 형성된 시커먼 잔해들을 전례 없이 대량으로 퍼올리기 전까지, 고래는 거의 멸종 위기에 처하게 된다. 온 나라의 나무들이 기관차의 보일러나 원석을 가공하는 제련소의 땔감, 교회를 짓는 건설 자재, 혹은 흔들의자나 요람을 만드는 목재가 되었다. 그리고 버펄로는 공장의 벨트가 되었다. 유기물질은 보통 수확하고 나서 몇년이 지나면 자생되었지만, 19세기의 산업사회는 이런 존재들 — 전서구, 아메리카들소, 비버, 고래, 숲 — 을 완전히, 혹은 거의 멸종시켜버렸다. 생태계에서 사라진 것들이 상상 속에서 재등장했다. 풍경은 거실에 걸린 스테레오그래프나 원피스의 꽃무늬에서, 안장이나 식기에서, 그리고 주머니 시계에 새긴 그림에서 감상할 수 있었다.

## 보이지 않는 힘

풍경사진의 대가였던 러셀과 하트, 새비지는 철도가 건설되는 과정을 사진에 담았고, 철도가 완성된 후에는 머이브리지와 왓킨스가 선로를 따라 이동하며 광범위한 풍경사진을 찍었다. 철도 건설 과정을 담은 사진들은 대부분 건설 과정 자체에만 집중했다. 숲을 가르며 길을 내고 대륙을 철길로 이어가는 노동자와 기술자의 영웅적인 모습, 전례 없이 고된 작업 같은 것들이었다. 하지만 그보다 눈에 덜 띄는 다른 그물망들도 만들어지고 있었다. 대륙횡단철도는 동부의 어떤 제조업체보다도 방대한 사업체였다. 거기에는 전례가 없을 정도로 복잡한 행정절차와 관리체계가 필요했고, 풍경을 파고들어가는 선로처럼 대륙횡단철도

는 미국의 정치와 경제체계에도 깊숙이 파고들었다. 센트럴퍼시픽사와 유니언퍼시픽사는 당시에 가장 큰 기업체였고, 연방정부와 주 정부, 그리고 지역정부 모두와 광범위한 협의를 해야 했다.[16] 현대적 기업의 복잡한 동기화同期化가 이때 처음 나타났고, 대규모로 사람들의 삶에 침투하기 시작했다. 처음엔 철도가, 그다음엔 자원이나 식량, 생필품의 보급망이 등장하면서 사람들을 체제 안으로 더욱 깊이 몰아넣었다. 점점 더 많은 사람들이 그 체제의 종업원이 되었다. 변경 지역의 독립성과 농부들의 자급체계는 점점 더 밀려났다. 그 시기에 처음으로 미국인들은 자신이 기계장치의 톱니바퀴가 된 것 같은 기분을 느끼기 시작했다.

남북전쟁 직후는 대단히 부패한 시기였고, '철도왕'들과 그들이 고용한 관리인들은 그중에서도 가장 부패한 인물들이었다. 뇌물을 주고, 상원과 하원의 국회의원을 매수하고, 신문을 통제하고, 독점을 통해 상품 가격을 멋대로 책정했는데, 특히 농산물 가격의 이익 마진이 컸다. 1873년 철도에 돈을 댔던 제이 쿡Jay Cooke이 필라델피아에 있는 자신의 은행 문을 닫았고, 그 여파로 시작된 불경기는 1870년대 후반까지 이어졌다. 쿡이 그런 결정을 내릴 때 그랜트 대통령은 쿡의 대저택에서 자고 있었다. 1876년, 공화당 선거인단이 막다른 궁지에 몰린 끝에 러더퍼드 B. 헤이스Rutherford B. Hayes를 대통령 후보로 정했을 때, 당사자는 펜실베이니아주의 철도 거물 톰 스콧Tom Scott의 개인 차량에 함께 타고 있었다. 철도왕들은 철도 공사 비용과 건설 노동자들의 임금으로 써야 할 돈을 가로채 막대한 부를 쌓았고, 완성된 철도를 운행하면서 또 엄청난 돈을 끌어모았다. 서부에서는 철도 공사에 대한 인센티브로 연방정부가 노선 주변의 땅을 그들에게 나누어 공여했다. 철도가 완공되자 그

땅들이 엄청난 가치를 가지게 되었고, 서부의 주요 철도회사들은 부동산업자와 개발업자로 변신했다. 그 시기가 끝나갈 무렵 연방정부는 총 20만 4688제곱마일의 땅을 철도회사에 공여했는데, 모두 합하면 캘리포니아보다 3분의 1쯤 더 큰 면적이었다.[17]

철도회사가 방대한 땅을 얻어가는 동안, 한편으로 철도는 마주침과 경험의 장소로서 특정 지형의 역할을 지워버리는 것을 가능하게 해주었다. 철도회사는 장소를 부동산으로 바꾸어버렸고, 그 땅을 사서 철도회사의 부를 늘려줄 이민자들을 실어 나르기도 했다(1869년 10월, 마크 홉킨스Mark Hopkins와 스탠퍼드, 그리고 크로커 형제는 "이주 장려책을 마련하기 위한" 캘리포니아 이민자연합 회의에 참석했다[18]). 이 회사들은 제조업과 상업을 관리하며 통제했고, 철도의 마지막 못을 박은 후 몇십년 동안 센트럴퍼시픽사와 그 후신인 서던퍼시픽사는 캘리포니아와 서부 내륙지역의 교통수단을 독점했다. 황금 못을 박는 순간을 축하하며 온 나라가 보여주었던 협력은 기술체계와 정치, 그리고 경제권력의 협력이었다. 노조와 원주민, 그리고 몇몇 시인만이 철도와 그것이 대변하는 체제에 맞서서 들고일어났다. 토착 부족들, 야생, 상업, 다양한 정착지 등 대륙 전체가 이익을 남기기 위한 무언가로 변모하고 있었고, 그렇게 만들어진 이익은 소수의 손에 집중되었다.

센트럴퍼시픽사의 창업자이자 주요 주주였던 소수의 사람들이란 릴런드 스탠퍼드, 마크 홉킨스, 찰스 크로커Charles Crocker, 콜리스 P. 헌팅턴 — 네 거물 — 이었고, 이들의 부패상은 그 부만큼이나 막대했다. 어떤 역사학자는 다음과 같이 결론을 내렸다. "센트럴퍼시픽사 사업망의 재정 상태를 면밀히 분석해본 결과, 철도회사와 그 부속 회사들이 철도

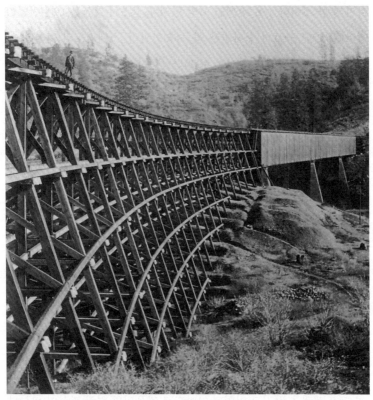

「협곡을 가로지르는 대교. 높이 113피트, 길이 878피트. 서쪽에서 본 모습」, 『센트럴퍼시픽 철도』 연작 중(1869년경, 스테레오그래프 중 한장)

를 건설하는 데 모두 5800만달러의 비용이 들었다. 하지만 채권과 주식, 그리고 현금의 형태로 그들이 받은 공사 대금은 1억 2000만달러였다. 6200만달러가 초과 지급된 것이다. 조사 감독관에 따르면 그 금액의 대부분이 순익이 되었고, 스탠퍼드, 헌팅턴, 홉킨스, 크로커 네 사람이 나누어 가졌다. 자신들이 의결에 참석해서 자신들에게 그 돈이 돌

아가게 한 것이다. (…) 1878년 사망 당시 홉킨스의 자산은 1900만달러였다. 1889년 크로커의 자산은 약 2400만달러, 스탠퍼드의 자산은 약 3000만달러, 헌팅턴의 자산은 4000만달러가 넘었다."[19] 센트럴퍼시픽 철도를 건설하는 동안 그들은 자신들의 계좌를 회계에 포함시키지 않았고, 나중에 조사 결과 사실이 들통날 기미가 보이자 회계 원장을 태워버렸다. 새크라멘토의 상인이었던 네 사람은 황금을 찾아온 광부들을 상대로 물건을 아주 잘 팔았다. 한때 삽을 거래하기도 했던 헌팅턴은 결과적으로 서던퍼시픽사의 기획자가 되었고, 사실상 캘리포니아와 서부의 운송산업 전체를 통제했다.

헌팅턴과 마찬가지로, 스탠퍼드 역시 뉴욕주의 고만고만한 환경에서 성장했다. 법률가가 된 그는 1852년 서부로 건너와 식료품과 광산장비를 팔던 다른 형제들에 합류했다. 처음 도착한 그를 멀리 떨어진 광산지역 같은 험한 곳으로 보냈던 형제들은, 나중에는 새크라멘토의 상점을 그에게 넘기고 샌프란시스코로 옮겨 갔다. 새크라멘토에 남은 스탠퍼드는 소소하게 돈을 벌었고, 우연한 사건을 계기로 부자가 되었다. 그가 채권을 가지고 있었던 아마도르 카운티의 링컨 광산이 파산하면서 최대 주주가 된 것이다. 새로운 관리하에서 광산은 수익을 내기 시작했고, 덕분에 그는 대륙횡단철도 기획의 최초 투자자 무리에 낄 수 있었다. 그의 진짜 경력은 1861년, 그러니까 새로 만들어진 센트럴퍼시픽사의 회장에 취임하고, 동시에 오랫동안 공화당에 관여해왔다는 사실과 막대한 재산 덕에 캘리포니아 주지사가 되면서 본격적으로 시작되었다. 편하게도 센트럴퍼시픽사의 본사 역시 주도州都 새크라멘토에 있었다. 그가 하는 일들 중 많은 부분이 서로 상충하게 되었다는 것은

자명했다.

스탠퍼드는 수수께끼 같은 인물이었다. 젊은 시절 그는 악역을 맡은 배우처럼 이글거리는 인상의 미남이었다. 하지만 살이 찌면서는 엉망으로 박제된 오소리 같은 인상이 되었다. 미국에서 일곱번째 부자가 될 만큼 영리했지만, 동료들 사이에서는 종종 느리고 머리가 둔하다는 평가를 받기도 했다.[20] 그의 연설은 볼품없고, 독실하고, 관습적이었다. 하지만 그는 전력을 다해 서던퍼시픽사를 설립했다. 관리가 엉망이었던 캘리포니아의 철도회사를 인수하면서 시작된 그 회사는 결국 센트럴퍼시픽사를 비롯한 다른 철도회사들과 합병되었다. 그는 노선을 수백마일 연장했고, 마치 20세기를 위한 봉건 영토처럼 캘리포니아를 운영했다. 1890년까지 서던퍼시픽사의 회장 자리를 유지하다가 헌팅턴에 의해 해임되었는데, 헌팅턴은 1885년 스탠퍼드가 갑자기 상원의원에 도전해 당선된 것에 대해서 그때까지도 유감을 가지고 있었다. 당시 철도업계에서 고른 다른 후보자가 이미 정해져 있는 상황이었다. 스탠퍼드는 굉장한 충성과 굉장한 미움을 동시에 받았다. 그는 아내 제인Jane에게 충실했고, 그녀는 러시아와 영국 왕실을 제외하면 유럽의 그 어느 왕실 여성들보다 많은 보석을 선물로 받았다[21](한번은 스탠퍼드가 직원에게 의회에서 철도회사는 돈이 없다고 청원하고 있는 동안 아내에게 100만달러짜리 다이아몬드 목걸이를 사줘야 했다며 짜증 섞인 목소리로 말을 한 적도 있었다[22]).

그런 헌신은 한명뿐이었던 자녀에게도 그대로 이어졌다. 릴런드 주니어Leland Jr.는 1868년에 태어났는데, 결혼한 지 18년 만이었고, 횡단철도가 거의 완공을 앞둔 시점이었다. 아들이 태어나면서 스탠퍼드는 솔

트레이크시티에서 열릴 예정이던 센트럴퍼시픽 설립 협상을 미루어야 했다. 그 대신 새크라멘토에 있는 지인들과 연회를 열었고, 연회 도중에 제인 스탠퍼드는 주문도 하지 않은 것이 커다란 은접시에 담겨 나오는 바람에 당황했다. 뚜껑을 열자 꽃 침대에 스탠퍼드 집안의 상속자가 누워 있었다. 마치 트로피처럼 손님들에게 자식을 전시했던 그 일은 식인 문화를 떠올리게 하지만, 뭐든 넘쳐났던 당시의 분위기를 보여주는 또 하나의 일화일 뿐이다. 아들 스탠퍼드는 엄청난 부를 물려받았고, 청년 시절에 이미 예술에 심취해 고대 예술품 수집가가 되었다.

동료들이 뉴잉글랜드 상점 주인 시기의 검소함을 계속 유지했던 반면 스탠퍼드는 부를 마음껏 과시했는데, 심지어 취미마저도 엄청나게 돈이 드는 것이었다. 본인의 회상에 따르면 그는 "건강이 나빠지면서 (…) 순혈 경주마에 관심이 생기기 시작했다. 의사들이 휴가를 권했고 잠시 여행을 떠나야 한다고 조언했지만 자리를 비울 수 없었기 때문에 (…) 망아지를 한마리 샀는데, 그 말이 엄청나게 빠른 종마로 자랐다. 녀석을 보다보니 말 자체와 말의 동작에 흥미가 생겼다."[23] 1870년 여가생활을 위해 구매한 옥시덴트는 결국 돈을 빨아들이는 취미가 되었다. 그는 팰로앨토에 있는 자신의 8000에이커짜리 부지에 거의 800마리의 경주마를 기르게 되었는데, 망아지들에게 먹일 당근 재배지 넓이만 60에이커였다. 그의 말들은 모두 19개의 세계기록을 세웠고, 주종목은 속보 마차경주였다. 마치 대륙횡단철도를 놓게 만들었던 속도와 기술 혁신에 대한 집착이 그대로 취미로 옮겨간 것만 같았다. 그에게는 좋은 말을 알아보는 눈이 있었고, 사업가로서 무자비했던 것에 비해 말을 돌볼 때는 한없이 다정했다. 기술과 창의적인 태도를 좋아했기 때문에 마차경

주마를 훈련하는 방법도 혁신했으며, 전반적으로 개선된 말 품종을 양육하겠다는 더 높은 목표를 가지고 있었다. 사회적 다윈주의는 도무지 만족을 몰랐던 자본주의자들의 행위를 정당화해주었고, 그런 면모는 과학적 양육에 대한 스탠퍼드의 관심처럼, 다양한 영역에서 드러났다 (스탠퍼드 대학이 초기에 다윈식 수사학을 많이 사용했던 것도 마찬가지다[24]). 스탠퍼드는 과학에 기반한 말 사육사가 되었고, 말의 걸음걸이를 연구했다. 그리고 그 모호한 관심사 덕분에 머이브리지의 걸작이 탄생할 수 있었다.

## 현재라는 소용돌이, 1872년

1872년 봄, 스탠퍼드는 머이브리지에게 자신의 말 옥시덴트가 움직이는 모습을 찍는 작업을 맡겼다. 그해에는 모든 것이 움직이고 있는 것처럼 보였다. 1872년 5월, 다우드가 세인트루이스에서 열린 서부철도연합(유니언퍼시픽과 센트럴퍼시픽도 회원사였다) 회의에서 지역별 표준 시간표를 제안했다. 6월에는 파업 끝에 8시간 근무시간제를 얻어낸 10만명의 노동자들이 축하 행진을 했다. 7월에는 그리니치천문대 시간이 영국 우체국에서 사용하는 표준 시간이 되었다. 같은 해, 부패한 율리시스 S. 그랜트는 손쉬운 세명의 상대에 맞서 재선에 성공했다. 세 상대는 병약한 신문 발행인 호러스 그릴리[Horace Greeley](지금까지도 "젊은이들이여, 서부로 가라"라는 말로 유명하다), 미국 최초의 여성 대통령 후보자이자 변절한 페미니스트이고 심령주의자였던 빅토리아

우드헐<sup>Victoria Woodhull</sup>, 그리고 괴짜였던 조지 프레더릭 트레인<sup>George Frederick</sup> <sup>Train</sup>이었다. 그릴리는 트레인에 대해 "개자식이고, 미친놈이며, 허풍선이이고, 사기꾼"이라고 했다.[25] 트레인은 전세계를 돌아다니며 상당한 돈을 모았고, 캔자스주에서 여성들의 고통에 대해 연설하기도 했다(당시 기자의 기록에 따르면 그는 라벤더색 새끼염소 가죽 장갑을 끼고 있었는데, 그런 멋스러운 모습은 대중주의자이자 개혁주의자였던 그의 면모와 아무 관련이 없었다).

1863년 유니언퍼시픽을 설립하기 위해 오마하에서 열린 첫번째 회의에서 트레인이 기조연설을 했다. 그리고 1864년 크레디트모빌리어 오브 아메리카사를 기획했는데, 이는 유니언퍼시픽의 감독관들이 막대한 계약을 맡기며 이익을 빼돌리기 위한 목적으로 설립한 페이퍼컴퍼니였다.[26] 1872년 크레디트모빌리어 스캔들이 터지고 국회의원들에게 뇌물을 준 것이 밝혀지면서, 연말까지 철도회사 조사 관련 뉴스가 신문을 채웠다. 황금 못을 박을 때만 해도 그 소리는 좋은 국가를 만들려는 의지를 담은 것처럼 보였다. 하지만 3년 후, 많은 사람들이 철도회사를 민주주의에 대한 위협이자 민중의 적으로 여겼다. 1872년 센트럴퍼시픽은 샌프란시스코와 오클랜드의 중간쯤에 있는 작은 땅 고트섬을 종착역으로 쓰기 위해 정부를 설득해 땅을 얻어내려 했고, 수많은 캘리포니아 사람들의 공분을 샀다. 심지어 스탠퍼드도 그 시도에 대해서는 방어적이었다. 하지만 지칠 줄 몰랐던 트레인은 이미 유니언퍼시픽의 사업계획을 짜고 있었다. 훗날 그는 이렇게 적었다. "나는 아주 빠른 속도로 살았고, 언제나 속도를 신봉했다. 내가 태어났을 때 세상은 아직 느린 곳이었다. 나는 바퀴와 변속기에 기름칠을 해서 세상이 더

나은 목적을 위해 더 빨리 돌아가게 만들고 싶었다."[27]

1872년 쥘 베른Jules Verne은 『80일간의 세계일주』Around the World in Eighty Days를 써서 엄청난 인기를 끌었는데, 이는 그보다 2년 전에 트레인이 비슷한 기간 동안 했던 세계일주를 부분적으로 참고해서 쓴 책이었다. 그런 모험을 가능하게 해준 것이 대륙횡단철도였고, 비슷한 시기 개통한 수에즈운하도 도움이 되었다. 트레인은 빠른 속도로 대륙을 가로질렀고, 샌프란시스코의 매콰이어 오페라하우스에서 '중국인 문제'에 대한 연설로 군중의 분노를 불러일으킨 다음, 홀연히 배를 타고 태평양을 횡단했다. 쥘 베른의 소설 속 주인공은 트레인과는 공통점이 전혀 없지만, 그의 여정과 기계시대에 대한 믿음은 공유했다. 어쩌면 트레인이 그 시대의 광기를 대변했다면, 베른의 주인공 필리어스 포그는 이성에 대한 믿음을 유지하고 있었다고도 할 수 있겠다. 포그는 규칙성과 정확성을 신봉하는 인물이었다. 베른은 풍경과 문명에 철저하게 무관심한 포그를 이렇게 묘사했다. "필리어스 포그는 여행을 하는 것이 아니라 그저 주변을 묘사할 뿐이며, 그러한 문제들에 서슴없이 질문을 던졌다. 자신의 몸이라는 단단한 실체로, 이성적 계산에 따라 전지구를 궤도를 돌듯 움직였다. 그 순간 그는 자신이 출발한 뒤로 시간이 얼마나 흘렀는지 머릿속으로 계산하고 있었다."[28] 트레인과 베른은 한때 무한했던 지구가, 탐험가뿐만 아니라 일반인들도 어느정도의 비용만 있으면 일주해볼 수 있는 무언가로 축소되었음을 천명했다. 세계는 별다른 관심 없이, 심지어 창밖을 내다보지 않은 채로도 일주할 수 있는 곳이었다. 시간과 공간을 소멸시킴으로써 거대한 도약을 이룬 것이다.

1872년, 온 세상이 움직이는 것처럼 보였지만, 단 한순간의 정적이

주목을 끌었다. 그해 8월, 옐로스톤강에서 헝크파파 라코타족Hunkpapa Lakota의 지도자 시팅불Sitting Bull이 이끄는 원주민들이 노던퍼시픽 철도의 건설 노동자들을 보호하던 군인들과 전투를 벌였다. 대평원의 유목 원주민들이 과거 방식 그대로 살고 있던 가장 외진 마지막 땅에 선로를 놓는 공사를 하던 중이었다. 그해 초여름, 버펄로를 암시하는 시팅불이라는 이름을 가진 그 지도자는 평화회의에서 다음과 같이 선언했다. "저는 그 길들이 지금 있는 자리에서 멈추거나 다른 곳으로 돌아가기를 바랍니다. 그렇게 하면 우리는 평화롭게 함께 살 수 있습니다. 여러분이 길을 멈추면, 우리는 사냥감을 얻을 수 있습니다." 셔먼 장군은 이렇게 대답했다. "당신이 해와 달을 멈추게 할 수 없는 것처럼, 기관차도 멈추게 할 수 없습니다. 받아들이셔야 합니다."[29] 시팅불은 받아들일 준비가 되어 있지 않았다.

옐로스톤강 전투 중 그는 총과 화살통을 내려놓고 백인 군사들 앞으로 걸어 나와서는 풀밭에 앉아 파이프 담배에 불을 붙였다. 오그랄라족Oglala 두명과 샤이엔족 두명이 함께 나와 앉았고, 머리 위로 총탄이 날아다니는 와중에 시팅불은 그들에게 파이프를 돌렸다. 무모할 정도의 용기가 필요한 행동이었다. 그것은 승리를 거두고 용맹함을 인정받는 것이 적을 죽이는 것만큼이나 중요했던 원주민 부족들 사이의 전쟁을 떠올리게 하는 행동이었다. 하지만 그것은 또한 역사와, 너무나 소란스럽게 돌아가던 1870년대 당시 역사의 속도에 잠시 유예를 두자는 강한 열망을 드러내는 행동이었다. 마치 다섯 남자가 그만큼의 용기와 의지를 지닌 채 질주하는 역사의 열차에서 뛰어내리고, 심지어 그 열차를 멈추게 하려는 것 같았다. 어쩌면 그 짧은 틈에 그들은 평원을 똑바로 응시

하고, 하늘을 올려다보고, 자신들이 선 자리를 보려 했던 것인지도 모른다. 풍경뿐 아니라 역사 속 자신들의 자리를 바라보고, 평원을 떠돌아다니고, 얕은 강을 골라 건너고, 버펄로를 쫓던 자신들의 일생을 기억하려 했던 것인지도 모른다. 아직 역사라는 선적인 시간에 따라잡히기 전, 계절의 흐름에 맞춰 살아가던 순환적 시간 속에서 누렸던 삶이었다. 1872년, 오그랄라 라코타족의 지도자 레드클라우드<sup>Red Cloud</sup>와 그를 따르는 무리는 유니언퍼시픽에 맹렬히 맞서 싸웠지만, 다른 수단을 통해 자신들의 권리를 찾으러 워싱턴주로 이동할 때는 이미 기차를 타야 했다. 그 여정의 마지막 일정은 금 투자자 짐 피스크<sup>Jim Fisk</sup>가 뉴욕 메트로폴리탄 오페라에 마련한 박스석이었다.[30]

1872년 3월, 전투가 벌어진 곳 근처의 옐로스톤은 국립공원으로 지정되었다. 기차를 통해 관광객들이 접근할 수 있게 되면서, 간헐천과 지질학적인 가치가 있는 곳, 그리고 눈부신 풍경이 훼손되는 것을 막기 위한 조치였다. 5년 후, 미국 정부에 쫓긴 네즈퍼스족<sup>Nez Percé</sup>이 공원을 가로지르려 했지만, 그들 역시 오그랄라나 헝크파파 라코타족과 마찬가지로 결국은 사망하거나 보호구역으로 밀려나야만 했다. 한때 엄청나게 많았던 버펄로떼 중 몇몇 무리가 옐로스톤에서 살아남기는 했지만, 그곳은 이제 원주민들이 사는 생활터전이 아니라, 야생의 볼거리와 풍경에서 영혼의 양식을 얻으려는 관광객들을 위한 장소였다. 1872년 우편용 말의 기수이자 육군 정찰병이고, 캔자스퍼시픽 철도의 건설 노동자들에게 아메리카들소 고기를 공급하면서 '버펄로 빌'이란 별명을 얻었던 윌리엄 F. 코디<sup>William F. Cody</sup>가 처음으로 무대에 올랐다. 그는 「대평원의 정찰병」<sup>The Scouts of the Plains</sup>이란 연극에서 어느정도는 자신의 경험

을 그대로 살려 연기했다. 그 연극은 그의 인생이 바뀌는 전환점이 되었다. 그저 서부에서 일하는 사람에서 서부 바깥에서 서부를 신화화하는 인물이 된 것이다. 대부분의 동부 사람들은 적어도 낭만적인 회화나 문학에서 묘사되는 버펄로와 아메리카원주민을 좋아했다. 자신들의 정부 정책이 버펄로와 아메리카원주민을 제거하고 있는 동안에도 말이다. 심지어 1866년, 유니언퍼시픽이 아메리카원주민과의 전투 중 100번째 자오선을 지났을 때는, 감독관들이 정치인과 유명 인사들을 감언이설로 설득해서 네브래스카주에 모이게 했다. 그곳에서 연회와 연설과 불꽃놀이를 하던 중에 포니족Pawnee이 행사장을 공격하는 장면을 일부러 연출하기도 했다. 인디언, 버펄로, 그리고 탁 트인 공간은 자유를 대변했고, 이는 철도와 공장, 도시, 그리고 상업적 농업이 대표하는, 당시에 점점 더 지배적으로 자리 잡던 체제와는 양립할 수 없었다. 마치 현실 세계에서 쫓겨난 대상들이 예술과 오락, 싸구려 소설, '거친 서부' 서커스, 회화, 그리고 사진으로 불려 들어가는 것 같았다.

뭐든 가능했던 서부 문화의 특징 덕분에 머이브리지는 이름을 바꿀 수 있었고, 노턴 황제는 기이한 경력을 가질 수 있었고, 버펄로 빌은 본인이 실제로 하지도 않았던 대모험 이야기를 할 수 있었다. 이야기로 만들 수 없는 현실 같은 건 없었고, 야생의 권위는 직접 마주했을 때는 위험하고 불편할 수도 있었겠지만 오락거리로는 대단히 훌륭했다. 1883년, 미국 전역의 시간이 통일되었던 그해 시팅불은 노던퍼시픽 철도의 완공을 축하하는 기념식에서 연설을 했다. 그는 연설 원고를 버리고 자리에서 일어나, 백인 청중 앞에서 백인들을 모두 증오한다고, 모두 도둑놈이고 거짓말쟁이라고 외쳤다. 육군 통역관은 원주민에 대한

잘못된 고정관념으로 가득한 원래의 원고를 버리지 않고, 잔뜩 치장한 환영사를 전달했다. 청중은 열광적으로 환호했다. 1884년, 시팅불과 그의 수행원들은 뉴욕 밀랍박물관의 전시실에 섰다. 1885년에는 버펄로 빌의 '거친 서부' 서커스 순회공연에 동행했다. 시팅불 본인이 리틀 빅 혼 전투를 재연한 공연에 직접 참가하지는 않았지만, 공연장 옆에 모습을 드러내고 친필 사인이 들어간 본인의 사진을 팔았다. 험악한 전투 중에도 일부러 평화의 시간을 가졌던 남자는 다시 한번 시간을 벗어난 곳에서 자리를 찾았지만, 그것은 예술 속에서나 사진 속에서 영원히 고정된 이미지의 자리, 극장에서 자신의 모습만을 영원히 반복하는 배우로서의 자리일 뿐이었다.

초창기 영화 중 많은 작품이 그런 서부를 주제로 한 것이었다. 꿈속의 서부, 상상 속의 서부가 러시아와 이탈리아, 브루클린과 더블린까지 침투했다. 영화는 하나의 새로운 집단과 직업을 만들어냈고, 그 옛날 서부에서 뒤섞였던 사실과 허구는 영화에서 진정한 보금자리를 찾을 수 있었다. 할리우드와 예술, 그리고 오락산업이 만들어낸 새로운 서부였다. 뤼미에르Lumière 형제가 프랑스에서 최초로 상영한 영화는 공장을 나서는 노동자 무리와, 관객들이 움찔할 정도로 진짜 같았던, 객석을 향해 달려오는 기차를 찍은 것이었다. 제대로 된 서사를 가진 첫번째 극영화는 「대열차 강도」The Great Train Robbery였다. 전신기사와 열차, 그리고 말을 타고 질주하는 무법자 무리가 등장하는 이 영화는 당시 엄청난 성공을 거두었다. 1903년에 그 영화를 만든 에드윈 S. 포터Edwin S. Porter는 한때 토머스 에디슨Thomas Edison의 조수였는데, 에디슨은 1888년 머이브리지를 만난 후에 본격적으로 활동사진 기술을 연구했다. 포터의 영화는

버치 캐시디[Butch Cassidy]와 홀인더월 강도단이 와이오밍주에서 유니언퍼시픽 열차를 급습했던 사건을 극화한 것인데, 실제 촬영은 뉴저지주에서 이루어졌다. 영화산업이 서부로 건너간 것은 20세기의 첫 10년이 지나고 난 후였다. 1872년, 머이브리지는 대평원 원주민 전쟁이 벌어지던 현장, 그리고 버펄로 개체 수가 급감하고 있던 현장의 서쪽에서 스탠퍼드의 부름을 받고 활동사진을 가능케 할 기술의 첫발을 내딛고 있었다.

4장

# 낭떠러지에 서서

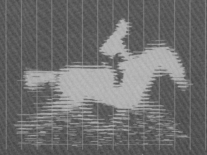

「유니언 포인트에서 본 요세미티 계곡」(17인치×21인치, 1872년)

## 너무 짧은 시간 간격

대륙을 줄여버린 대륙횡단철도의 건설자는 미국에서 가장 빠른 말을 가진 마주가 되었고, 그 말이 움직이는 동작을 보기 위해 빠른 사진가가 필요했다. 머이브리지를 추천받았고, 두 사람의 오랜 공동 작업은 1872년 봄에 시작되었다. 같은 해에 머이브리지는 그 일과는 완전히 다른 작업도 진행했는데, 그것은 요세미티로 돌아가 당시로서는 가장 방대했던 연작 풍경사진을 촬영하는 일이었다. 그해 아마도 같은 계절에, 머이브리지는 어두운 장식이 가득한 스탠퍼드의 새크라멘토 저택과 그의 마차, 그리고 마차를 끄는 말들도 촬영했다. 그중 몇몇 사진은 농업 공원의 경주장에서 찍었는데, 스탠퍼드가 그해 2월에 구입한 후 보수해 최고의 경주장으로 만들어놓은 곳이었다.[1]

5월 2일, '스탠퍼드의 말 찰리'——나중에 옥시덴트로 불리게 된다——가 농업 공원에서 훈련을 받고 있다는 소식이 들렸다. 옥시덴트는 스탠퍼드가 산 첫번째 경주마였다. 1863년 새크라멘토에서, 캘리포니아 남

부 사육장의 낙인이 찍힌 암컷과 유명한 경주마였던 세인트클레어의 혈통을 물려받은 수컷 사이에서 태어난 찰리/옥시덴트는 처음에는 수레를 끄는 말이었다.[2] 어떤 독일인 곡물상이 녀석을 그 운명에서 꺼내준 후 잘 먹이며 키우다가 달리기 능력을 발견했다. 1870년 경주마로서 막 출발한 옥시덴트를 스탠퍼드가 4000달러 상당의 순금을 주고 구매했고, 새 이름을 붙여준 다음 훈련과 연구활동을 통해 투자를 이어갔다. 1872년 10월, 거세된 밤색 경주마 옥시덴트는 당시 최고의 마차경주마였던 골드스미스 메이드에게 졌다. 하지만 다음 해에는 속도를 높여 1마일을 2분 16초 75에 주파했다. 마차경주 초기에는 사람과 말이 한 조가 되어 다른 조와 승부를 가리기만 했지만, 19세기 후반이 되자 어떤 이상과 기록에 맞춰 몸을 단련시켰다. 이제 사람과 말이 시계에 맞춰 경주를 했다.

스탠퍼드는 분명 말의 몸에 대한 과학적인 전문지식을 갖추는 일과 빠른 말의 마주에게 주어지는 확실한 명성을 즐겼을 것이다. 그는 경마에 관한 전문가들의 소규모 논쟁에 참여했고, 말의 동작을 철저히 연구했다. 그의 친구는 훗날 다음과 같이 회상했다. "동작이라는 현상을 설명하는 것이 그의 취미였다. 사람들이 동작에 대해 아무것도 모른다고 늘 말했고, 자신이 그 신비를 반드시 풀어내겠다고 다짐했다. 본인도 그 신비를 설명할 수는 없었지만, 그동안의 모든 설명들이 근거가 없다는 사실에 일단 만족했다."[3] 스탠퍼드가 사진 작업을 지원한 것은, 이른바 '아무것도 지지하지 않는 순간'에 대한 논쟁 때문이었던 것으로 보인다. 동부 해안지역의 유명 기수들이 마차경주마들은 언제나 한 발 이상 땅을 딛고 있다고 주장했다.[4] 서부 해안의 스탠퍼드와 그 친구들은

달리기 도중 말의 네발이 모두 허공에 있는 어느 순간이 있다고 주장했다. 아주 나중에, 스탠퍼드가 그 문제와 관련해 2만 5000달러의 내기를 걸었고, 그래서 머이브리지를 고용하게 되었다는 전설이 생기기도 했다. 하지만 이 철도왕은 인색한 구석이 있었고, 도박에는 한번도 관심을 보인 적이 없었다. 그뿐만 아니라 그는 자신을 스포츠계 인사가 아니라 과학자로 생각하고 있었다. 당시 남자들은 말에 대한 지식을 자랑스러워했고, 실제로 그건 유용한 지식이기도 했다. 오늘날의 자동차경주가 그렇듯이 경마는 일상적 교통수단과 관련이 없지 않은, 그것의 고급스러운 변형이었다. 사진의 실용적 가치를 잘 이해하고 있었던 스탠퍼드는 A. A. 하트를 고용해 철도 건설 과정을 촬영하게 했고, 나중에는 자신의 저택이나 대학을 지을 때처럼 다른 계획들에 대해서도 사진 기록을 남기게 된다. 그는 협곡을 잇는 철교나 경사지의 선로, 터널 등 시에라네바다를 지나는 철도를 가능하게 했던 공학기술에 열광했고, 공사 과정에서 새로운 기술을 적극적으로 사용하게 했다. 응용과학에 대한 그러한 관심이 말과 관련한 모험에까지 이어졌고, 이는 훗날 스탠퍼드 대학의 사명에도 영향을 미치게 된다.

경주장은 준비되었고, 말도 있고, 머이브리지도 4월 말 새크라멘토에 있었지만 스탠퍼드가 너무 바빠서 새로운 계획을 시도할 엄두를 내지 못하고 있었다. 전직 주지사는 여전히 정치활동을 하고 있었고, 4월 25일에는 새크라멘토에서 공화당의 주 전당대회가 열렸다. 4월 30일, 『새크라멘토 리포터』Sacramento Reporter에는 센트럴퍼시픽이 토지를 공여받은 것이 정당한 일이었음을 호소하는 스탠퍼드의 장문의 편지가 실렸는데, 바로 전날 『새크라멘토 비』Sacramento Bee에 스탠퍼드 무리가 그 공여

가 이루어지는 샌프란시스코로 향하고 있다는 기사가 실린 다음이었다. 훗날 머이브리지는 첫번째 시도에서 실패하고 두번째에 성공했다고 기록했는데, 첫번째 시도와 두번째 시도 사이의 기간이 며칠이었는지 아니면 몇달이었는지는 분명치 않다. 그의 말에 모순이 있어서 동작연구의 시작 시점을 정확히 지정하는 것은 어렵다. 머이브리지는 항상자신이 1872년 봄에 동작연구에 착수했다고 주장했고,[5] 종종 5월이었다고 밝히기도 했다.[6] 스탠퍼드도 어느정도 그 점을 인정했다. 어쩌면 머이브리지가 스탠퍼드 없이 작업을 수행했던 것일 수도 있지만, 나중에 이 백만장자는 머이브리지의 동작 실험을 열심히 참관했다.

확실한 것은 1873년 4월 7일, 머이브리지는 스탠퍼드가 요구했던 작업을 해냈다는 점이다. 전속력으로 달리는 옥시덴트의 모습을 또렷하게 사진으로 찍어서 말의 다리와 발의 위치가 분명히 보였다. 그는 사진들의 순서를 맞춰보려 했지만 실패했는데, 그 점에 대해 이렇게 적었다. "각각의 사진은 말이 달리는 동작에서 나타나는 서로 다른 단계들을 보여준다. 필자는 말이 걸음을 옮기는 모습을 온전히 보여줄 수 있도록 순서를 배열해보려고 애썼지만, 각각의 사진들 사이의 시간이 일정하지 않아서 만족할 만한 결과는 얻을 수 없었다."[7] 아마도 이는 나중에 든 생각일 것이다. 촬영 당시에 스탠퍼드와 머이브리지가 원했던 것은, 달리는 도중 옥시덴트의 네발이 모두 지면에서 떨어져 있는 이미지한장이었다. 그들은 말이 발걸음을 옮기는 원리나 추진력을 얻는 과정을 알아보려던 게 아니었고, 그저 발을 옮기는 과정 속에 있는 단 하나의 작은 일면을 주장하고 싶었던 것뿐이었다.

나중에 스탠퍼드는 동작연구에 기여한 사람들 목록에서 머이브리지

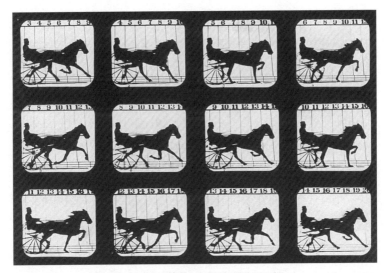

「걸음을 옮기는 옥시덴트」, 『동작 중인 동물의 자세』 앨범 35번(1881년)

의 이름을 빼려고 했다. 부분적으로만 남아 있는 초창기의 기록을 보면 두 사람 모두 처음에는 그런 문제를 제기하지는 않았던 것 같다. 샌프란시스코의 개척시대 신문 『알타 캘리포니아』의 소유주이자 발행인이 었던 프레드 맥크렐리시Fred MacCrellish가 동작연구 실험을 수행할 사진가로 머이브리지를 추천했던 것으로 보인다.[8] 5년 후, 머이브리지의 실험 결과들이 진정 혁명적인 것으로 드러나게 되는 시점에, 그는 신문에 다음과 같은 편지를 보냈다. "친애하는 편집자께: 여러분이 전속력으로 달리는 '옥시덴트'를 찍을 수 있는 사진가로서 저의 능력을 — 제가 헌신적으로 그 작업에 임할 수 있다는 가정하에 — 스탠퍼드 주지사에게 보여줄 수 있는 영예를 주셨습니다. 솔직히 말해서 너무나 놀라운 작업이었습니다."[9] 동작연구의 시작에 대해 머이브리지는 많은 글을 남겼

는데, 그중 하나에서는 이렇게 적기도 했다. "캘리포니아에서 순간포착 사진과 관련한 실험에 몰두하던 중, 1872년 샌프란시스코에 있는 한 신문사의 제안으로 빠르게 달리는 말의 모습을 포착할 수 있었다. 당시에는 달리는 말의 네발이 모두 지면에서 완전히 떨어지는 순간이 있는지에 대해 경험 많은 기수들 사이에서 논쟁이 벌어지고 있었다. 그해 몇 번의 실험을 했고, 그것이 자명하다는 사실을 밝혀냈다."[10]

　왜 머이브리지가 선택되었던 것일까? 사진가로 활동하던 초기부터 그는 "헬리오스가 개인 주택, 동물, 혹은 도시 경관이나 해안지역을 촬영할 준비가 되었다"라고 광고했다.[11] 이전에는 아무도 그 광고 문구의 '동물' 부분에 관심을 두지 않았지만, 다양한 작업에 대한 그의 열정, 그리고 타의 추종을 불허했던 기술적인 실험들 덕분에 유력한 후보자가 될 수 있었을 것이다. 대부분의 다른 사진가들과 달리 그는 사진 매체의 기술적 측면에 천착했고, 기술적 조작과 암실 작업을 통해 하늘의 그림자를 만들어내기도 했다. 어쩌면 스탠퍼드가 그 점을 알아본 것인지도 모른다. 머이브리지 본인이 말했듯이 그것은 당시에 유행했던 두개의 커다란 호기심, 즉 동물의 움직임과 순간포착 사진이라는 두가지 주제를 섞어놓은 "대담한 실험"이었다.[12] 당시 사진의 속도에는 두가지 제약이 있었다. 첫번째 문제는 재빨리 열렸다 닫히는 안정적인 셔터가 만들어지지 않았다는 것이었다. 구식 셔터보다 노출 시간을 줄이려면 사진가가 직접 도구를 제작해야 했는데, 이는 렌즈 덮개를 손으로 연 다음 적당한 시간이 지난 후에 다시 닫아야 한다는 뜻이었다. 또 하나의 문제는 당시 보편적으로 쓰이던 습판이 사진의 기술적인 측면에서 보자면 그리 예민한 감광판이 아니라는 점이었다. 좋은 이미지를 얻

으려면 강한 빛에 장시간 노출시켜야 했다. 스탠퍼드의 요구에 부응하기 위해 머이브리지는 이 두가지 문제에 천착했다.

머이브리지가 아무것도 없는 상태에서 자신의 업적을 이룬 것이라는 이야기도 종종 있지만, 사진의 속도와 순간포착은 오랫동안 그의 동료 사진가들을 사로잡은 동시에 좌절시켰던 문제였다. 1851년까지 거슬러올라가자면, 사진을 발명한 윌리엄 헨리 폭스 탤벗 역시 순간사진을 실험했고,[13] 순간이란 단어는 사진에 관한 글에서 끊이지 않고 다시 등장했다. 물론 그 의미는 다양했지만, '순간'은 대부분 1초 정도의 노출 시간을 의미했던 것으로 보인다. 1859년 올리버 웬들 홈스는 "벼락처럼 갑자기, 그리고 짧게 빛나는 섬광이 있으면 시간을 포착할 수 있을 것이다. 그런 빛이 있으면, 지금까지도 계속 모이고 있는 강력한 군대들이 충돌하는 충격적인 순간을 영원히 남길 수 있을 것이다"라는 말로 플래시 사진의 탄생을 예측했다. 1869년에는 천문학자이자 사진가였던 존 허셜John Herschel 경이 다음과 같은 자신의 꿈을 밝혔다. "10분의 1초라는 짧은 순간의 사진을 얻고 싶다. 그런 사진이 있다면 어떤 동작, 전투, 논쟁, 장엄한 의식, 권투 시합, 추수감사절의 식사, 점심 같은 장면들을 남길 수 있을 것이다."[14] 1860년대 이후로 도시의 거리들을 찍은 '순간' 스테레오그래프가 나왔는데, 이는 인물들이 멀리 있고 원판이 작기 때문에 가능했다. 보도 위의 사람들은 움직이던 중에 찍히긴 했지만, 더 큰 이미지는 불가능했다. 1870년대가 되자 순간사진에 대한 열망은 더욱 커졌다. 1872년 1월 『필라델피아 포토그래퍼』는 "빠르게 움직이는 동물의 형상을 찍을 수 있는 (…) 순간적인 효과를 지닌" 퀵드롭 셔터를 소개하는 기사를 실었다. 하지만 그건 너무 엉성한 기계였

고, 주목할 만한 돌파구가 되지 못했다. 상황은 개선되지 않았고, 같은 달에『브리티시 포토그래픽 뉴스』*British Photographic News*는 이렇게 기록했다. "현재 활동하고 있는 사진가들은 모두 카메라의 노출을 개선하지 못해 끊임없이 한숨짓고 있다. 이는 특히 야외에서 작업하는 사진가들이 겪는 문제인데, 이들은 아주 오랫동안 그 기술을 얻기 위해 모든 시도를 해오고 있다. 짧은 순간을 촬영하려는 노력은 거의 광적인 열망이 되었다."

1877년 여름, 머이브리지가 고속사진 촬영을 두번째로 성공했다고 발표했을 때까지도 그 "광적인 열망"은 아주 강해서,『포토그래픽 뉴스』는 매호마다 순간사진에 관한 기사들을 실었고, 홈스가 묘사했던 이미지는 순간사진의 규범처럼 받아들여지고 있었다. 순간사진은 정말 벼락처럼 아주 거칠고 느닷없고 영광스러운 순간, 갑작스러운 충격으로 달라진 세계를 보여주는 이미지가 될 것이었다.『필라델피아 포토그래퍼』에는 '조명 절차'에 대한 제안들을 다룬 기사가 가득했지만, 대부분은 가짜이거나 실패했다. 1878년, 같은 잡지는 그런 조명 절차들을 폄하하는 기사에서 다음과 같이 결론을 내렸다. "정말 좋은 사진가에게는 일반적으로 2~3초에서 30초 정도의 노출 시간이면 충분하다. 그 정도 시간을 가만히 견디지 못하는 대상은 거의 없거나 아주 드물다. 그런 대상들 때문에 골머리를 앓을 필요가 없다."[15] 같은 해에『포토그래픽 타임스』*Photographic Times*는 이렇게 지적했다. "평범한 풍경사진이라면 (…) 5분에서 10분 사이의 노출로 충분히 작업할 수 있고, 조작도 그리 어렵지 않다." 머이브리지는 완전히 다른 차원에 있었다. 그의 계산에 따르면 1초에 38번 걸음을 옮기는 옥시덴트를 찍기 위해서는 100분

의 1초 단위의 노출이 필요했다. 노출이 너무 느리면 이미지가 흐릿해지고, 너무 빠르면 노출 부족이 된다. 그는 노출 부족 쪽으로 가닥을 잡았다.

그의 설명에 따르면 배경을 최대한 밝게 만들기 위해 "축사 주변의 모든 바닥과 벽면"에 시트를 두르고, 그런 막막한 공간에서 달릴 수 있도록 옥시덴트를 훈련했다고 한다. 그럼에도 촬영 첫날에는 어떤 결과도 낼 수 없었다. 이틀째, 개선된 셔터를 "열고 닫을 때 속도를 높이자 그림자가 잡혔다. 사흘째에 작가는 그 문제를 곰곰이 생각해보았고, 두 장의 판지가 서로 교차하며 스프링을 건드리게 함으로써 말이 지나가는 사이에 8분의 1인치의 틈이 500분의 1초 동안 열리게 할 수 있었다." 덕분에 "옥시덴트가 달리고 있는 전신을 보여주는 음화를 얻을 수 있었다. (⋯) 시간 간격이 너무나 짧아서 마차의 바퀴살은 움직이지 않는 것처럼 보인다."[16] 얼어붙은 것처럼 고정된 동작은 우리에게는 당연하게 여겨지지만, 당시에는 기적적인 성과였다. 아무도 그 정도 근거리에서는 빠르게 움직이는 대상이 흐릿해지는 문제를 해결하지 못하고 있었다. 머이브리지의 사진은 500분의 1초보다 조금 더 긴 시간 동안 포착된, 그것도 노출이 부족한 그림자 이미지에 불과할지 모르지만, 그에게 필요했던 장면은 보여주었다. 옥시덴트의 네발이 모두 지면에서 떨어져 있었던 것이다. 머이브리지는 계속 말했다―이어진 몇년 동안 신문 기사는 거의 그의 보도자료 같은 역할을 했던 것이 분명하다―"이는 사진 역사상 가장 놀라운 성공이 될 것이다. 주지사가 결과물을 자랑스러워하고 있는 만큼 작가도 자신의 발견을 자랑스러워하고 있다."[17] 머이브리지가 다른 자리에서 "그림자뿐이고 또렷하지 않다"[18]라

고 했던 그 사진에, 스탠퍼드와 나머지 사람들은 놀라움을 금치 못했다. 어떤 사람들은 그 사진이 조작되었다고 폄하하기도 했다. 그후로 문제의 사진은 흔적도 없이 사라지고 말았다.

스탠퍼드에게 그 계획은 언제나 말의 동작에 관한 것이었다. 하지만 머이브리지에게 그것은 셔터의 작동과 필름의 속도에 관한 것이기도 했다. 그는 사진을 동작의 비밀을 드러내는 과학적 도구로 변모시키기 시작했다. 처음 등장했을 때 사진은 사람의 눈보다도 훨씬 느린 매체였고, 이는 최초의 사진이 보여준 파리의 텅 빈 대로에서 이미 알 수 있었다. 하지만 이제 사진은 커다란 경계를 넘어, 마치 이전에 망원경과 현미경이 그랬듯이, 가려져 있던 세계를 보여주려 하고 있었다. 망원경과 현미경이 보여준 세계가 거리와 공간에 의해 가려져 있었다면, 사진의 세계는 시간에 의해 가려져 있었다. 그것은 일상에서 늘 보아왔던, 하지만 신비했던 동작의 세계였다. 철도를 통해 인간은 자연보다 빨리 움직이기 시작했다. 전신을 통해 의사소통을 더 빨리 할 수 있게 되었다. 사진을 통해 인간은 더 빨리 보고, 시간에 가려져 있던 것들을 보고, 그런 다음 그 순간들을 다시 시간 순으로 재구성할 수 있게 되었다. 그동안은 가장 기본적인 동작들도 어떤 막에 둘러싸여 있는 것 같았는데, 머이브리지의 사진이 그 막을 영원히 찢어버렸다. 다른 사람들도 순간 사진을 만드는 데 성공했지만, 그들의 작업 역시 1872년과 1873년 사이에 머이브리지가 했던 도전과 크게 다르지 않았다. 그런 변칙적인 일화들은 카메라 기술에 대한 근본적이고 새로운 지식으로 이어지지 못했다. 1870년대 후반이 되어서야 비로소 그의 획기적인 발견은 확고한 성취를 이루어내고, 엄청난 반향을 불러일으킨다.

## 끝없는 산과 강

텍사스주에서 도망친 야생마들이 승합마차와 충돌했을 때 그 속도 때문에 거의 망가질 뻔했던 남자가 역시 속도 덕분에 다시 태어날 참이었다. 속도 덕분에 위대한 창시자가 되고, 재현과 관련된 기계장치는 물론 사물이 아닌 이미지로 이루어진 신세계의 시조가 될 참이었다. 하지만 그런 상황은 5년 후의 일이었고, 1872년 당시 머이브리지는 여전히 느린 시간 속에서 풍경사진을 찍고 있었다. 그해 오랜 시간을 요세미티 지역에서 보내며 찍은 일련의 풍경사진은 그때까지 자신이 찍었던 사진은 물론 동료 사진가들이 찍었던 사진과도 달랐는데, 이는 그가 뇌를 다쳤다는 사실과 관련이 있을 것이다. 머이브리지의 일생은 하나의 수수께끼지만, 그 수수께끼의 특징이 요세미티 사진들에서 드러난다. 그가 새로 마련한, 가로 20인치에 세로 24인치짜리 음화를 제작할 수 있는 매머드판 카메라로 얼마나 많은 사진을 찍었는지는 아무도 모르지만, 어쨌든 그중 51장을 발표했고, 수백장의 스테레오그래프도 제작했다. 그의 예술적 위대함이 처음 알려진 순간이었다.

요세미티 사진에서의 시간은 동작연구에서의 시간과는 완전히 다른 것이었다. 풍경사진에서는 분명 공간이 소재였지만, 그 사진들의 깊은 주제는 시간이었다. 도시 주민이나 실내에서 일하는 노동자에게 풍경은 여가와 느긋함, 생산의 리듬과 공간에서 한발 물러나는 것을 의미했다(물론 땅에서 직접 생활하는 사람들에게는 그 메시지가 아주 다르겠지만 말이다). 녹음이 우거진 풍경은 식물이 유기적으로 순환하는 삶, 빛과 어둠이 교차하는 하루의 리듬을 이야기해주었다. 또한 그 사진들

은 사진가가 영원한 것으로 만들어준 어떤 계시의 순간, 카메라의 조리개가 열리고 그 틈을 통해 필름 위로 빛이 쏟아졌던 몇초 혹은 몇분의 시간에 대해 알려주었다. 각각의 이미지 뒤에는 사진의 소재를 찾아 긴 여정에 나서고, 빛을 포착하는 기술에 사로잡혀 있던 사진가가 있었다. 몇몇 스테레오그래프는 여정 자체를 묘사하고 있는데, 가파른 산길이나 암벽의 형성 과정을 따라 길게 돌아가는 길들을 찍은 연작들도 있다.

요세미티에서는 물과 바위가 머이브리지의 주된 소재였다. 물이 변화와 지나가는 순간을 대변한다면, 바위는 견딤과 지질학적인 무한대를 암시했다. 강은 언제나 눈앞에 있지만, 그 안의 강물은 영원히 움직이고, 영원히 변화하고, 영원히 새로워지는 어떤 것, 종종 시간에 대한 비유로도 쓰이는 영원한 순간성을 상징했다. 사진 속의 머세드강은 때로는 모든 것을 비추는 웅덩이처럼 고요하고, 때로는 잔물결이 일고, 때로는 폭포처럼 쏟아진다. 그의 사진에서 강은 특히 어떤 지속성, 사진 안에서 흘러가는 시간을 알아보는 단위가 된다. 고여 있는 물은 어두운 거울처럼 모든 것을 비추는 반면, 급한 물살이나 폭포는 다시 새하얀 공백, 면화, 구름, 지도의 비어 있는 부분, 혹은 망각 같은 여백이 된다. 「헬멧 돔과 리틀 요세미티 폭포」Helmet Dome and Little Yosemite Fall19에서 폭포는 단단한 바위 면을 따라 새하얀 물줄기로 흘러내리지만, 이내 어둡고 고요한 웅덩이로 바뀐다. 그런 어마어마한 풍경 속에, 무척 작아 보이는 남자 한명이 쏟아지는 물줄기 옆에 앉아 있다. 남자는 전체 구도에 맞추려는 듯 팔과 다리를 구부리고 있고, 멀리서 배회하는 또다른 한명은 거의 눈에 띄지도 않을 정도로 작게 보인다. 머이브리지에 대해 쓴 글 중 가장 훌륭하다고 할 수 있는, 영화제작자 홀리스 프램턴Hollis

「피위악, 요세미티 계곡」(21인치×17인치, 1872년)

Frampton의 에세이에 이런 구절이 있다. "긴 노출 시간 덕분에 낯설고 유령 같은 형체가 드러나는데, 이것은 사실 물이 만들어내는 사차원의 입방체다. 사진에 보이는 것은 물 자체가 아니라, 노출이 이루어지는 동안 물이 차지하고 있는 실제적인 공간 전체이다."[20]

이전에도 강을 찍은 사진들은 있었고, 폭포는 요세미티 계곡에 자리

를 잡고 사진을 찍는 사진가들이(1872년에만 모두 아홉명이 작업을 하고 있었다) 좋아하는 소재였다. 그때쯤엔 많은 사람들이 요세미티에 식상함을 느끼고 있었다. 판에 박힌 장관들을 찬양하는 것도 그렇고, '황홀함'이라는 진부한 용어 자체도 그랬다. 머이브리지는 과거에 이미 했던 작업에서 벗어나 이전에 사진으로 찍힌 적이 없었던 풍경을 찾아 나섰고, 식상한 것들에 맞서는 동시에 완전히 새로운 요세미티의 모습을 보여주었다(그가 찾아낸 새로운 장소로는 요세미티 폭포 정상, 리틀 요세미티 협곡 뒤쪽의 미개간지, 요세미티 계곡을 둘러싼 암반층 구석구석, 계곡 위쪽의 시에라네바다 산악지역 등이 있다).[21] 계곡 사진은 주로 여름에, 고지대 사진은 가을에 찍은 것을 보면 그곳에서 수개월을 보냈으리라 추측할 수 있다.[22]

요세미티 계곡에는 암반층이나 봉우리, 폭포 등 표지가 될 만한 장소가 많았다. 머이브리지가 찍은 51장의 매머드판 사진 제목을 보면 그도 그 유명한 장소들을 충실히 기록했음을 알 수 있지만, 그 장소들은 물살에 대한 연구나 구성 실험에 있어 종종 중요하지 않은 배경에 머무르는 경우도 있었다. 머세드강은 아름답지만 남다른 곳은 아니었다. 하지만 머이브리지가 머세드강만 12장의 매머드판으로 기록한 것을 보면, 그곳이 요세미티 계곡에서 그의 관심을 가장 많이 끈 지역이었던 것 같다. 「머세드강에 비친 투토카눌라(위대한 추장) '엘 캐피탄'」Tutokanula (the Great Chief), "el Capitan" reflected in the Merced에서 거대한 암벽은 강물에 비친, 희미하고 실체가 없는 형상으로만 보인다. 사진의 맨 위는 짙은 나무들이 차지해서 그 위에 뭐가 있는지도 알 수 없다. 거대한 화강암 바위는 뒤집혀 있을 뿐 아니라, 물에 비친 모습만 보이기 때문에 원래의 위치도 알

수가 없다. 요동치는 강물이 지닌 환상적인 속성이 바위의 단단한 속성을 이긴 것이다.

　표지가 될 만한 장소의 목적은 길을 안내하는 것이지만, 익숙한 소재보다는 혁신적인 구성을 강조하는 머이브리지의 성향은 종종 길을 알 수 없게 하는 효과를 가져왔고, 특히 고도와 관련해서는 더욱 그랬다. 풍경사진의 안정감은 어느정도는 지평선이라는 가로축이나, 무언가 들어설 수 있는 전면의 평지 등에서 나온다. **수평**(horizontal)이라는 단어가 이미 **수평선/지평선**(horizon)을 어원으로 하고 있는 것을 보면, 사람들은 지평선이 아래와 위, 하늘과 땅을 나누는 평행한 선이라고 가정하고 있음을 알 수 있다. 마치 지구가 평평하다는 듯이 말이다. 왓킨스의 전형적인 요세미티 사진들에서는 전면에 평원이 펼쳐져 있는데, 주변의 바위가 아무리 뾰족하고 가파르다 해도 그 전면이 상상력을 펼칠 수 있는 안전한 기반이 되어준다. 심지어 고지대에서도 그는 보통은 평평한 전면의 공간 — 계곡의 초입 같은 — 을 찾아냈으며, 그의 사진들은 대개 직설적이다. 그는 표지가 되는 장소들을 직접 분명하게 보여준다(그 역시 수면에 반사된 풍경을 선호하기는 했다). 하지만 머이브리지는 심지어 머세드강을 찍을 때도, 강물을 사진 맨 아래까지 내려서 마치 자신이 강물에 발을 담그고 서 있거나 강물 속을 걸어가는 것 같은 느낌을 주었다. 땅에는 서 있을 곳이 없는 것처럼 보인다. 왓킨스가 고요함과 안정감을 전하기 위해 헌신적으로 노력했다면, 머이브리지는 현기증과 혼란스러운 감정을 추구했다. 요세미티 계곡의 고지대에서 그는 극적인 사선과 수직선으로 화면을 분할했고, 그로 인해 풍경 자체도 불안해 보이고, 보는 이도 불안해진다. 그 장소들이 가파르고 외진

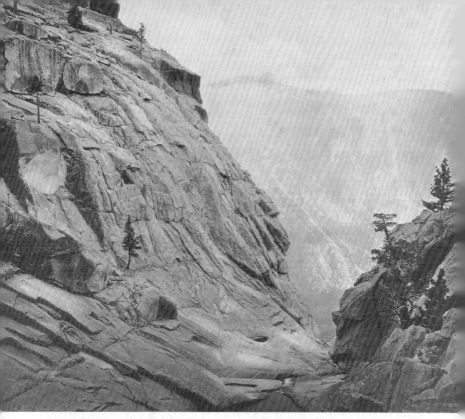

「요세미티 계곡의 시내, 물이 줄어든 폭포 정상」(17인치×21인치, 1872년)

곳에 있어서만이 아니라, 그 무게감과 구성 때문에 더욱더 거친 느낌이 든다. 현기증을 일으킬 것 같은 여덟장 남짓한 사진들에서는, 마치 지평선이 기울어져서 모든 것이 쏟아질 위험에 처한 것처럼 보인다.

　이러한 위험은 그 사진들을 제작하는 과정에도 있었고, 그것까지가 의도한 효과의 일부였음에 틀림없다. 요세미티 계획을 설명하는 신문 기사는 머이브리지가 가명으로 직접 쓴 것 같은데, 그 기사에 따르면 "예술가는 최고의 사진을 얻을 수 있는 위치에서 경관을 보기 위해 고

통을 마다하지 않았는데, (…) 밧줄을 매고 낭떠러지를 내려가기도 했으며 (…) 짐꾼들이 따라오기를 거부했던 곳까지 들어갔다. 그는 자신이 구상하고 있던 사진을 포기하지 않고 직접 장비를 챙겨들고 나아갔다."[23] 머이브리지가 사진을 찍었던 위치들을 역추적해보면 몇몇 자리는 과연 위험한데, 쏟아지는 물살 한가운데라든가 낭떠러지 끝, 가파른 경사 등 사람들이 다녔던 등산로에서 한참 떨어진 곳들이었다. 그는 다음과 같은 말로 자신의 작업환경에 대해 전했다. "시에라네바다 산악지대의 정상에서 독수리 한마리를 보았다. 독수리는 날개를 두어번 퍼덕이고는, 다른 동작 없이 요세미티 계곡 위로 날아올랐다가 적어도 3마일 이상 떨어진 다른 봉우리에 내려앉았다. 이른 아침이었고, 트인 곳에서 성냥을 켜도 될 정도로 바람은 없었다."[24] 정적, 광활함, 그리고 여백이 그의 눈앞에 있었다.

머이브리지가 고지대에서 작업한 매머드판 사진 같은 풍경사진은 이전에는 전혀 없었고, 이후에도 많지는 않다. 작품의 분위기가 아니라 구성 요소만 놓고 보자면, 비록 둘 사이에 역사적인 연관성은 없지만 그 사진들은 중국 산수화를 닮았다.[25] 가파른 지형, 수직선, 외진 곳, 섬세한 세부사항, 떠다니는 안개 등으로 가려진 모습 같은 것들에 대한 기호가 그렇다. 그의 사진들에는 대부분 깊고 어두운 골짜기가 포함되어 있는데, 낮은 대조 효과 덕분에 그 안에 있는 바위 면이나 소나무 가지들까지 세밀하게 드러나 있다. 그리고 중국 산수화와 마찬가지로 이 사진들도 물과 바위, 소나무, 그리고 여백을 소재로 택했다. 좀더 호사스러운 풍경사진에서 자연은 대부분 일종의 식물원, 해마다 성장의 순환이 새롭게 벌어지는 곳이었다. 그의 고지대 사진에도 소나무가 등장

하기는 하지만 그 나무들은 종종 죽은 나무였고, 쪼개지고 헐벗고 앙상하고 바람에 시달린 채 절벽 사이 조그만 자리에 매달리듯 자라고 있다. 심지어 강을 찍은 사진에서도 죽은 나무와 떨어진 나뭇가지, 강에 떠내려온 이런저런 파편들이 작품의 전면을 장식하고 있다. 고지대 사진에서 자연은 유기적이지 않고 그저 지질학과 천문학, 수문학水文學의 힘이 연약하고 고립된 생명의 지표들을 압도하고 있을 뿐이다.

중국 산수화를 떠올리게 하는 요소는 또 있다. 51장의 매머드판 사진 중 적어도 4분의 1 이상에서 자그마한 인물들을 볼 수 있다.[26] 어떤 인물은 너무 작아서 복제한 사진에서는 보이지도 않고, 원화에서도 알아차리기 힘들 정도다. 이 남자들 — 언제나 남자였고, 아마도 머이브리지의 조수나 짐꾼이었을 것이다[27] — 은 배회하거나, 생각 없이 서 있거나, 앉아 있다. 미국 지질학회 사진가들의 작품 속 인물에게는 대부분 뚜렷한 목표가 있었다. 반면 머이브리지의 사진에서 배회하는 남자들은 그렇지 않은데, 지나칠 정도로 의도적인 예술가였던 머이브리지가 이 인물들을 우연히 반복적으로 화면에 담았을 리가 없다. 사진 속 남자들은 마치 막 풍경을 발견한 것처럼 사진 전면에 서 있는 것도 아니고, 자연을 정복하여 문명을 만들어갈 것처럼 역동적으로 그 풍경에 개입하지도 않는다. 야생 속으로 질주하던 지치지 않는 진보는 머이브리지의 관심사가 아니었던 듯하다. 그의 인물들은 그 풍경을 처음 본 것도 아니고, 그것을 정복하는 것도 아니며, 대중을 위해, 미국과 이성적인 정신을 위해 그 자리에 서 있는 것도 아니다. 그들은 모호하고, 서로 이어져 있지 않으며, 그 어떤 실용적인 목적과도 관련이 없다. 그리고 바로 그 모호함에는 미국에 자연스럽게 스며들지 못했던 이민자 머

이브리지와 미국인 동료 사진가들 사이의 간극이 숨어 있다.

1872년, 훗날 미국 서부 풍경을 결정하게 될 천재들 몇몇이 요세미티를 가로질렀다. 하짓날 머이브리지가 마리포사 등산로 주변의, 너무 좁고 가팔라 마차가 들어갈 수 없는 골짜기로 들어가려 할 때, 무거운 장비를 짊어진 그의 노새떼가 지나갈 수 있도록 길을 비켜준 무리가 있었다. 무리 중에는 머이브리지의 초기 요세미티 사진에 대해 열광적인 글을 썼던 헬렌 헌트 잭슨도 포함되어 있었는데, 그녀는 머이브리지를 알아보고 기뻐했다. 나중에 그녀는 미국의 아메리카원주민 정책을 유창하게 공격하는 『불명예의 세기』<sup>A Century of Dishonor</sup>를 썼고, 우울한 책이 아무런 반응을 얻지 못하는 것에 실망하고는, 똑같은 주제를 다루는 화려하고 낭만적인 소설 『라모나』<sup>Ramona</sup>를 써서 엄청난 베스트셀러로 만들었다. 그해 여름 계곡과 골짜기를 돌아다니던 사람들 중에는 존 뮤어<sup>John Muir</sup>도 있었다. 그 역시 머이브리지와 마찬가지로 큰 사고를 당한 후 인생이 바뀐 인물이었다. 무서울 정도로 독실한 위스콘신 농부의 아들로 태어난 그는 띄엄띄엄 다녔던 대학에서 자연과학을 공부했지만, 천재적인 창의력과 기계에 대한 관심을 살려 기계 제작자의 길에 들어섰다. 1867년 인디애나폴리스에 있는 자신의 공장에서 벨트를 조이던 중, 그의 올빼미가 그를 덮쳐서 한쪽 눈을 쪼아버렸다. 다른 쪽 눈도 뒤따라 보이지 않게 되었고, 다시 시력을 되찾았을 때 뮤어는 기계 제작자로서의 경력과 거기에 따라오는 것들을 모두 버렸다.

인디애나폴리스의 공장 문을 열고 나간 뮤어는 플로리다주까지 멈추지 않고 걸었다. 그후 배를 타고 캘리포니아에 도착해 안정과 즐거움

을 찾았고, 요세미티와 시에라네바다 근처를 샅샅이 탐사하는 일에서 삶의 목적도 찾았다. 산악지역에서는 잔인했던 아버지의 기독교로부터, 그리고 사람을 갈아버릴 듯한 농장과 공장의 생산성으로부터도 해방될 수 있었다. 그가 본 자연은 그런 부정적인 것들이 없는 곳이었다. 자연은 고독과 즐거움, 자유, 순수를 의미했으며, 생산과 소비가 없는 세계, 다양한 물리적 형상들이 영혼의 노래를 부르는 세계였다. 1872년이 되자 그는 그 어떤 백인보다 시에라네바다 지역을 더 잘 알게 되었고, 과학자와 예술가들 사이에서 명성을 얻었다. 그해 그는 관광객을 위한 안내인으로 일했는데, 고객 중 하버드의 유명 식물학자 아사 그레이Asa Gray, 사진가 J. J. 라일리J. J. Reilly, 그리고 화가 윌리엄 키스William Keith가 있었다. 뮤어는 키스를 위한 가을 파티를 골짜기 깊은 곳에서 열어주었는데, 거기서 참석자들을 남겨둔 채 가파른 리터산으로 올라갔다. 산악지역의 가장 높은 봉우리인 그곳 암반에 오른 그는 이렇게 적었다. "산악지역에 발을 들여놓은 후 처음으로 정신이 혼미해지고, 머릿속이 연기로 가득 차는 것 같았다. 하지만 그 끔찍한 흐릿함은 잠시뿐이었고, 이내 생명이 태초의 또렷함을 띤 채 다시 한번 빛나게 펼쳐졌다. 완전히 새로운 감각을 얻은 것만 같았다."[28] 그런 초조함, 그리고 고양감과 비슷한 무언가가 머이브리지의 사진에서도 드러나고 있다.

1872년 여름, 요세미티 계곡에는 미국에서 가장 유명한 풍경화가이자 이미 머이브리지의 친구였던 알베르트 비어슈타트도 있었다. 머이브리지에게 계곡에 있는 아메리카원주민들을 찍어보라고 제안한 사람도 그였다. 머이브리지는 친구의 말에 따라 17장의 스테레오 이미지를 찍었는데, 그중에는 비어슈타트가 스케치북을 앞에 놓고 아메리카

「여름날의 활동」, 『캘리포니아 원주민』 연작 중(1872년, 스테레오그래프 중 한장)

원주민들과 함께 삼나무 껍질로 만든 오두막 앞에 앉아 있는 사진도 있다. 그 사진들은 지역의 원주민들을 기록한 초기의 귀한 이미지들이다. 원주민들은 21세기까지도 요세미티 계곡에서 명맥을 유지하고 있지만, 미국의 주류 역사는 반복적으로 그들이 멸종했다고 공언하거나, 계곡의 역사에서 완전히 삭제해왔다. 예술가들은 그림으로든 사진으로

든 아니면 문학으로든 거의 언제나 이곳의 원주민들을 무시해왔는데, 이는 그들이 낭만적인 상상 속의 모습처럼 깃털로 만든 관을 쓰거나 말에 올라탄 고귀한 야생의 존재가 아니었기 때문이며, 요세미티 역시 다른 누군가의 터전이 아니라 태초의 낙원으로만 상상되었기 때문이다. 공원 안에 있는 미욱족$^{Miwok}$과 파이우트족의 역할에 대해서는 10년 넘게 논쟁이 진행 중이었다. 단순히 그들의 생활 모습을 보여주는 건 낭만적이지 않고, 미국적이지 않고, 요세미티 계곡이 의미하는 바에 맞지 않았다. 머이브리지는 원주민들이 완전히 편안해하는 모습, 심지어 두 문화의 마주침에도 어색해하지 않는 모습을 보여주었다. 물놀이하는 아이들, 원피스 차림으로 도토리를 가는 여인들, 자치회 모임, 그외에도 정복활동이나 고향이 변모하는 분열 한가운데에서도 조용히 연속성을 지키는 모습이었다.

왓킨스의 요세미티 계곡 사진이 칭송을 받았던 것은 "그 사진들 어디에서도 인간의 모습을 찾아볼 수 없기 때문이다. 인간의 존재를 암시하는 땔감이나 오두막, 도끼에 잘려나간 나무둥치 같은 것도 없다. 보이는 것은 모두 야생의 원시적인 자연이며, 그 점이 탁월한 사진들에 매력을 더해준다."[29] 머이브리지의 1872년 사진들에는 종종 사람과 땔감, 오두막, 말뚝 울타리 등이 등장하고, 「요세미티 계곡, 모스키토 캠프에서 본 모습」$^{Valley of the Yosemite, from Mosquito Camp}$에는 도끼 한자루가 전면의 나무에 기댄 채 놓여 있다. 좀더 직접적인 논쟁적 요소는, 그가 제목에 장소를 표기할 때 미욱족의 언어를 쓰고 그것을 번역하는 방식을 고집했다는 점이다. 덕분에 브라이들베일 폭포는 그의 사진에서는 **포호노**(Pohono, 바람의 정령)가 되고 스리브라더스산의 세 봉우리는 **폼폰스**(The Pompons,

뛰어오르는 개구리)가 되었다. 미러 호수에 비친 산도 1860년대 캘리포니아 지질학 조사단에서 명명한 왓킨스산이란 이름 대신 소나무산 마운트 웨이야(Mount Waiya, Pine Mountain)라고 불렸다.

순간을 포착하는 사진에서 시간은 현재의 작은 부분을 통제하는 것을 의미했다. 철도망이나 철도 시간표에서 시간은 광대한 공간에서 이루어지는 표준화를 의미했다. 1870년대 서부에서는 또다른 종류의 시간이 위기에 처했다. 서부 사람들은 자신들에 관한 드라마를 만들어내고, 그 드라마 안에서 영웅적인 역할을 맡았다. 그들은 자연의 시간에 따르면 서부가 아주 오래되었다는 생각을 받아들였다. 지질학적 혹은 생물학적 시간이라면, 요세미티의 화강암 바위산이나 세쿼이아 숲이 아주 잘 보여주었다. 하지만 그들은 인류사에서만큼은 캘리포니아가 완전히 새로운 곳이 되기를 원했고, 따라서 그들보다 먼저 그곳에 왔던 이들, 즉 원주민이나 스페인 정착민의 역사는 무시하거나 폄하하는 경향이 있었다. 새로움은 미국의 정체성에서 아주 두드러지는 특징이었다. 스스로를 에덴동산 같은 갓 태어난 풍경 속에서, 무한한 자원과 무한한 가능성을 지닌 채 이제 막 새로 시작하는 존재로 여기는 사람들의 새로움이었다. 19세기 미국인들은 그 신선함을, 그들의 묘사에 따르면 타락한 채 쇠퇴하고 있던 유럽의 분위기와 비교하기를 좋아했고, 그렇기 때문에 역사가 결여되어 있다는 것은 문화적 궁핍함이 아니라 도덕적 가치를 나타내는 지표가 되었다. 거기서 캘리포니아나 서양사의 다양한 삭제가 이루어졌다. 원주민들을 삭제하고, 자원이나 다양한 생물, 기록을 삭제했다. 서부로 온다는 건, 어느정도는 과거를 버린다는 의미였다.

머이브리지의 잘못은 백일하에 드러났고 그의 미덕은 그림자에 가려 있었다. 그가 아메리카원주민들을 표현했던 방식은 어둠 속에 가려졌던 미덕이었다. 유럽 출신의 미국인들은 자신들의 대륙을 타락 이전의 에덴동산으로 보고 싶어했다. 탐험가들은 아직 발견되지 않은 대륙의 낭떠러지 위에 아담이 서 있기를 원했다. 이브가 등장하기 전 동물들에게 — 혹은 강과, 산과, 지표들에 — 이름을 지어주었던 바로 그 아담이었다. 대부분의 조사활동이 그런 식으로 이루어졌다. 조사단이 찾아와서 보고, 측정하고, 표본을 채취하고, 이름을 지어주었으며, 그들이 찍은 사진 속 외로운 인물은 이런 실용적인 일을 하는 아담이었다. 그런 새로움에 대한 환상의 초기 단계에서, 아메리카원주민의 존재는 피해갈 수 없는 사실이었고, 보통은 에덴동산에서 쫓아내야 할 짐승으로 표현되었다. 하지만 그 땅이 그대로 지켜지기를 바랐던 쪽은 오히려 원주민들이었고, 도끼를 휘둘렀던 아담들은 개발에 장애물이 된다는 이유로 원주민들을 몰아냈다. 그다음 단계에서 아메리카원주민들은 말 그대로 삭제되었다. 존 뮤어나 칼턴 왓킨스는 일반적으로 요세미티를 사람의 손길이 닿지 않은 야생 상태, 역사나 인간성과는 동떨어진 어떤 곳으로 표현했으며, 그렇게 인간이 살지 않는 초월적인 풍경은 자연에 대한 미국적 상상력뿐 아니라 환경운동과 훗날의 앤설 애덤스<sup>Ansel Adams</sup> 같은 사진가의 작업에 영향을 미치는 시금석이 되었다. 세번째 단계에서 아메리카원주민들은 타락 이전의 에덴동산에 원래부터 살고 있던 사람들로 낭만화되었는데, 그런 낭만화는 부분적으로 원주민들이 사라져버리는 상황을 애도하는 감상적 태도 때문이었다(하지만 고향 땅과 공적인 매체에서 보이지 않게 되었을 뿐, 그 어떤 원주민 부족도 완

전히 사라지지 않았다). 비어슈타트는 머이브리지의 사진을 그대로 옮긴 소품을 두점 그렸지만, 유명한 대형 작품에서는 요세미티 원주민들을 무시했다.[30] 대부분의 동료 화가들과 마찬가지로 비어슈타트는 요세미티가 미국인 아담들에게 성스러운 소명을 떠올리게 하는, 계시로 가득한 태초의 대륙이 되기를 원했고, 특히 오페라처럼 화려하고 찬송가처럼 경건하며 색색의 시럽처럼 빛으로 가득한 회화를 전문적으로 그렸다.

머이브리지는 반복해서 자신의 모습을 바꾸어갔지만, 이 매머드판 사진들은 미국을 휩쓸던 자기창조 열풍의 일부는 아니었다. 머이브리지의 요세미티에서 전면을 차지한 채 무언가를 하고 있는 인물들은 아메리카원주민들이며, 백인들은 멀리서 배회하고 있다. 사진 속 장소들은 실제로 서부의 유명 자연관광지가 되어가는 중이었지만, 사진 속 작은 인물들은 흥겨운 관광객들이 아니다. 그 사진 속 인물들은 당시의 사진 관습에서 소외되어 있었으며, 이는 인물들이 보여주는 불안정함에도 고스란히 드러나 있다. 마찬가지로 그가 찍은 50장에 달하는 머세드강 사진들은, 미국의 가장 유명한 풍경화가들이 역사와 드라마와 순결함과 계시로 가득한 화려한 그림들을 그려내던 시기에 대단히 평범한 아름다움에 대한 애정을 드러낸 작품들이었다. 그리고 요세미티 작품을 제작할 때 머이브리지는 인화 과정에서 편집을 시도하지도 않았다. 베이 지역의 풍경사진과 마찬가지로 머세드강 풍경에도 종종 오솔길이나 말뚝 울타리, 숲과 강 사이로 배회하는 한가한 인물들 같은, 전혀 영웅적이지 않은 유럽적인 온화함을 나타내는 요소들이 보인다. 그런가 하면 쓰러진 나무나 비틀어진 나무둥치, 조각난 파편, 뽑

족한 바위 같은 대혼란의 흔적들도 보이는데, 그중 뾰족한 바위는 그해 3월에 있었던 대지진의 결과였을 것이다. 많은 사진에서 그런 파편들이 전면을 차지하고 있는데, 마치 엄청난 폭력이 휩쓸고 간 후의 잔해처럼 보인다. 그 이미지는 동료 예술가들의 작업과 마찬가지로 극적이지만, 머이브리지의 이미지에서는 너그러운 신성함 같은 것은 찾아볼 수 없다. 그 무렵에 찍은 스테레오그래프 중 한 작품에는 '보편적 붕괴' A General Break Down 란 제목이 붙어 있다.

빅토리아 시대 사람들은 장대한 것을 좋아했고, 요세미티에서는 반 마일 높이의 요세미티 폭포와 엄청나게 굵은 세쿼이아 나무들을 볼 수 있었다. 또한 그들은 장대한 시간이 만들어놓은 흔적을 보며 좀더 지적인 흥분을 맛보기도 했다. 나이가 많은 세쿼이아 나무(그 나무들이 대부분 그리스도가 태어나기 전부터 존재했다는 말이 유행이었다)와, 그보다 훨씬 오래된 시간의 흔적이 새겨진 암반들이 있었다. 바위에 새겨진 시간이 전하는 이야기가 무엇인지에 대한 논쟁, 그것이 하나로 이어지는 서사인지 아니면 이전의 삶을 지워버리고 새로 시작하게 했던 재앙들 때문에 나누어진 별개의 이야기들인지, 또 그 이야기들은 얼마나 지속되었는지에 대한 논쟁이 벌어졌다. 1830년대 라이엘이 『지질학 원리』를 발표한 후 암석 연구가 대중의 큰 관심을 끌었고, 거기서 혁명적인 새로운 발견과 개념들이 생겨나기도 했다. 암반에는 지구의 역사, 특정 연대, 지구에 살았던 생명들, 그 진화 과정과 멸종, 대혼란, 그리고 그 모든 것이 지워지고 새로 형성되었던 과정이 새겨져 있었다.

1840년, 스위스의 지질학자 루이 아가시 Louis Agassiz 가 빙하시대가 존재

했음을 암시하는 글을 발표했다. 알프스 산악지대의 빙하들이 여전히 움직이면서 암반을 깎아내리고, 커다란 바위를 그 바위가 생성되었던 곳으로부터 이동시키는 것도 그 영향이라는 설명인데, 이는 라이엘의 지질학에서는 완전히 놓친 부분이었다. 빙하와 빙하가 지나간 흔적은 지질학사에서 가장 극적인 사건이며, 19세기 중반의 논쟁과 새로운 발견의 핵심적인 관심사였다. 빙하시대에 대한 개념은 진화와 신의 존재라는 개념과 얽히기 시작했다. 새로운 빙하와 빙하의 흔적을 찾는 일은 지질학자들이 가장 열심히 연구하는 주제가 되었고, 1870년에 태평양 연안 북서부의 후드산과 레이니어산에서 빙하가 발견되었다는 소식이 발표되었다. 같은 해, 지질학자이자 정부 조사원이었던 클래런스 킹이 이끄는 탐사대가 캘리포니아 북단의 섀스타산에서 빙하를 발견했다. 탐사대는 그 빙하를 킹의 옛 상사이자 캘리포니아 지질학 조사의 감독관이었던 휘트니의 이름을 따서 휘트니 빙하로 명명했다. 왓킨스가 킹을 위해 빙하 사진을 찍었고, 킹은 서둘러 그에 관한 정보를 발표했다.

시에라네바다의 빙하는 다른 이야기였다. 뮤어는 1871년과 1872년 사이 거의 빙하에 중독되어 있었는데, 친구와 가족, 동료들에게 열통 이상의 편지를 써서 자신의 열정과 조사 내용, 그리고 얼음강에 대한 자신의 이론과 빙하의 흔적, 그 영향에 대해 이야기했다. 그는 그 지역에서 여전히 이루어지고 있는 빙하 활동을 최초로 기록한 인물이었다. 실제로 1872년 12월에 신문에 기고했던 빙하와 관련한 작은 글이, 훗날 방대하고 영향력 있었던 그의 글쓰기 활동의 출발점이었다.[31] 뮤어는 요세미티 계곡이 형성된 것 자체가 빙하 때문이라고 주장했는데, 비록 빙하의 역할을 과장하기는 했지만 본질적으로는 옳은 이야기였다. 휘

트니는 요세미티 계곡의 낭떠러지들은 지표면의 갑작스러운 함몰 혹은 추락에 따른 것이라는 주장을 고수했다. 심지어 그는 요세미티 계곡에 빙하가 존재했었고, 현재에도 산악지역에 남아 있다는 주장 자체를 인정하지 않았다. 킹 역시 휘트니보다는 뮤어의 주장에 동조했지만, 휘트니는 빙하 이론을 주장한 뮤어가 "그저 양치기에 무식쟁이일 뿐"이라고 일축했다.[32]

1872년 9월, 킹은 비어슈타트와 함께 요세미티 계곡의 동남쪽 산악지대를 찾았다. "지반을 침식시키는 힘, 그리고 고대 빙하의 두께와 그 상대적인 위력"에 대한 증거를 찾는 것이 목적이었다.[33] 비어슈타트가 스케치를 하는 동안 킹과 그의 조사원들은 빙하의 흔적을 측정했다. 머이브리지는 골짜기에서 비어슈타트를 만났고, 비어슈타트가 템플봉(현재의 에코봉)을 찍어달라고 요청한 것을 볼 때, 고지대에서 다시 한 번 마주쳤던 것으로 보인다.[34] 머이브리지는 요청대로 사진을 찍었고, 킹의 다급한 요청에 따라 고지대 빙하의 흔적을 세장의 매머드판 사진과 여러장의 스테레오그래프로 남겼다. 킹은 그해 시에라네바다의 사진을 찍기 위해 처음에는 왓킨스를, 그다음은 티머시 오설리번을 섭외하려고 했다.[35] 하지만 그 계획이 좌절되고 나서야 머이브리지의 고지대 사진에 관심을 가졌을 것이다. 두 사람은 킹이 비어슈타트와 함께 고지대를 찾았을 때 만났던 것으로 보이며, 어쩌면 그 전해 캘리포니아 지질학 조사단원들이 머이브리지를 찾아왔을 무렵 샌프란시스코에서 만났을 수도 있다. 조사단은 머이브리지의 사진에 대해 "사진의 크기만 제외하고 모든 면에서 왓킨스(뿐만 아니라 다른 그 어떤 사진가)의 사진과 좋은 비교가 된다"라고 보고했다.[36] 빙하 열풍에 휩싸여 있던 해

「빙하 경로, 요세미티 계곡」(17인치×21인치, 1872년)

였다. 자연에 대한 이해라는 사명 앞에서 예술가와 과학자가 한데 뭉치던 시기였다. 바로 그 점이 뮤어가 지질학과 문학을 하나의 계획 안에서 함께 추구하고, 에머슨이나 아가시와 동시에 대화를 나눌 수 있었던 이유였으며, 비어슈타트와 킹이 함께 탐사에 나서고, 킹이 위대한 사진가들을 고용할 수 있었던 이유였고, 머이브리지가 창작사진과 기록사진을 한번도 구분하지 않았던 이유였다.

　다음 해 발간된 머이브리지의 작품 소개 책자에는 시에라네바다의

카드형 스테레오그래프 모음 앞에 빙하에 대한 다음과 같은 설명이 굵은 글씨로 적혀 있었다. "그렇게 멀지 않은 과거에 이 산악지역의 상당한 부분이 커다란 빙하에 덮여 있었다. 그리고 많은 협곡에서 강을 따라 늘어선 암반이나 몇백피트 위의 바위들에 깊은 홈이 파여 있거나 표면이 거울처럼 반들반들한데, 이는 엄청난 크기의 얼음덩어리가 천천히 강으로 미끄러져내릴 때 만들어진 것이다."[37] 나중에 그는 그 사진들이 "산악지역의 지질학을 보여주는 것"이라고 설명했다. 머이브리지가 시각적으로 제시하려 했던 대혼란이 그렇게 역사적으로도 제시되었고, 그는 그 흔적들을 찬양했다.

## 중간 지점에서

1872년 머이브리지는 말 한마리와 풍경을 찍었다. 이렇게 말하면 그 사진들이 순수하고 영원한 자연에 대한 것이라고 상상하기 쉽지만, 두 소재 모두 당시의 논쟁에서 비롯된 것이었다. 그가 동작연구를 통해 사진과 움직임에 대한 논쟁에 뛰어들었다면, 요세미티에서는 그곳에 살고 있는 원주민과 빙하의 증거들을 찍음으로써 역시 주요 논쟁에 참여했다. 하지만 다른 면에서 보자면 이 둘은 완전히 다른 작업이기도 했다. 요세미티에서 머이브리지는 장소를 찍었고, 당시 대부분의 사진가가 그랬듯이 흐르는 물이 흐릿하게 표현되는 것은 피할 수 없었지만, 시간의 흐름을 보여주는 다른 움직임은 최대한 억제했다. 반면 동작연구에서 장소는 말 그대로 하얗게 날아가버렸다. 경주 트랙 뒤에 시트를

둘러버림으로써 오직 움직임만이 작품의 소재가 될 수 있었다. 그뿐만이 아니다. 요세미티 사진들은, 머이브리지의 해석이 아무리 사납고 불안정했다 하더라도, 이미 확립된 종류의 자연적 아름다움에 관한 것이었다. 동작을 기록하는 작업은 그런 즐거움을 위해 시작한 것이 아니었다. 비록 한세기 후에는 셀 수 없이 많은 예술가들이 격자에 담긴 그 연속사진을 보며 감상을 배제한 거친 아름다움에 찬사를 보내게 되지만 말이다. 예나 지금이나 풍경은 종종 정치와 사회로부터의 탈출구로 묘사되고 또 그런 식으로 열망되지만, 그런 힘은 이미 다양한 방식으로 요세미티에도 존재하고 있었다. 머이브리지가 마주쳤던 사람들과 그가 참여했던 논쟁들, 미개간지가 아니라 원주민이 살고 있는 곳으로, 엄숙한 곳이 아니라 사나운 곳으로 요세미티를 재현하기로 결정했을 때 그가 성취한 자연에 대한 어떤 정의들이 모두 그 힘이었다.

그의 사진들은 자신의 분야에서 정상에 오른 새신랑에게서 기대할 수 있는 종류의 사진은 아니었다. 머이브리지는 1871년 5월 20일, 나이가 자신의 절반쯤 되는 미인 플로라 스톤Flora Stone과 결혼했다. 출신 배경이 모호했던 그녀는 영리하게 처신하며 살아야만 했고 대부분 자신을 보호해줄 수 있는 남자들을 택했는데, 늘 선택을 잘하지는 못했다. 그녀는 전해 12월에 안장 제작자 루시우스 스톤Lucius Stone과 이혼했는데, 이혼 사유는 남편의 학대였다. 머이브리지는 플로라가 사진 수정 작업을 했던 날 전시관에서 그녀를 만났다. 그는 전시관을 자주 바꿨다. 사진가로 활동하는 5년 동안 사일러스 셀렉의 코즈모폴리턴 전시관에서 시작해 유잉 전시관을 거쳐 날 전시관에 이르렀고, 요세미티 촬영을 위한 소개서도 날 전시관에서 발행한 것이었다. 당시의 대부분의 사진가

와 달리 그는 단 한번도 전시관 직원이 된 적이 없었고, 협력관계로만 일했다. 그가 요세미티에 갔을 때 다른 전시관 두곳, 그러니까 토머스 하우스워스 전시관과 브래들리 앤드 룰롭슨에서도 그의 작품을 전시하려고 경쟁했던 것으로 보인다.[38] 촬영 일정 중에 그의 조수 한명이 찍은 것으로 추정되는 사진이 있다. 거기서 아직 갈색인 수염을 노년 때만큼 덥수룩하지는 않게 기른 머이브리지가 낡은 옷을 입고 두꺼운 부츠를 신은 채 세쿼이아 나무 아래 상자를 놓고 앉아 인상을 찌푸리고 있는데, 상자에 '하우스워스'라는 상호가 찍혀 있다. 사진 역사가 피터 팜퀴스트는 이 사진을 찍은 사람이 찰스 리앤더 위드일 거라고 추측했다.[39] 위드는 요세미티를 최초로 찍었던 사진가이고, 해당 촬영에서 머이브리지에게 길을 안내하고 매머드판 사용법과 관련한 도움을 주었을 거라는 이야기다. 또다른 후보는 윌리엄 타운(William Towne)으로, 그는 7월 20일에 요세미티 호텔 숙박부에 머이브리지와 함께 이름을 올렸다. 두 사람 모두 직업을 '사진예술가'라고 적었고, 타운은 머이브리지의 조수로 동행했을 가능성이 있다.[40]

나중에 머이브리지는 브래들리 앤드 룰롭슨 전시관으로 옮겼는데, 샌프란시스코에서 가장 크고 가장 유명한 이 전시관에서 플로라도 가끔씩 사진 수정 작업을 했다. 몽고메리가 429번지의 골든시티 당구장 2층에 위치한 전시관은 1만 1000제곱피트의 전시실을 갖추고 초상사진가, 암실 기술자, 수정 담당자 등 "모두 34명"의 직원을 두고 있었는데, 그중에는 "믿을 만하고 성실하며 전문성이 있는 중국인 여섯명"도 포함되어 있었다. 전시관은 "전세계 사진들로 곧장 데려다주는 엘리베이터"라고 광고했다.[41] 하우스워스는 엉망으로 인화된 요세미티의 매

머드판 사진을 전시하고, 그 사진을 폄하하는 광고를 내면서 머이브리지에게 복수했다.[42] 신문을 통한 싸움이 벌어졌다. 머이브리지와 새로 계약한 전시관에서 『알타』에 다음과 같은 주장을 실었다. "선생님들, 브래들리 앤드 룰롭슨은 우리의 이름이 들어간 작품을 하우스워스 씨의 전시관에 내어주지 않을 수 없었습니다. 하지만 하우스워스 씨는 그 기회를 이용해 머이브리지 씨의 불량품 음화에서 인화한 오래되고 손상된 사진을 전시했습니다. (…) 이 가여운 신사분이, 그 노력에도 불구하고, 사업에 경쟁력이 없음을 보여주는 안타까운 일면이라 하겠습니다." 하우스워스가 같은 신문을 통해 반박했다. "우리가 전시한 요세미티 풍경사진은 계약을 통해 총액 100달러를 지급하고 받은 40장의 사진들 중 한장입니다." 이 주장에 대해 머이브리지는 역겹다는 투로, 이솝 우화에서 당나귀를 비웃는 사자가 등장하는 부분을 인용하며 모순된 결론을 내렸다. "이솝에 따르면, 경멸하는 누군가에게 모욕적인 말을 들었을 때 침묵하고 무시한다면 그들을 인정하는 셈이 된다."[43]

머이브리지는 1872년에서 1873년으로 넘어가는 겨울을 매머드판을 인화하고 현상한 사진들을 확인하며 보냈다. 그가 절벽이나 산길에서뿐 아니라, 샌프란시스코의 암실에서도 오랜 시간을 보냈다는 점, 그리고 그가 자신이 다루는 매체의 미학적 요건뿐 아니라 기술적 요건에 있어서도 대가였다는 점을 기억하는 것이 중요하다. 대부분의 경우에 그는 자신의 사진에 구름을 덧붙였는데, 그런 작업을 위해 구름을 찍은 매머드판도 분명 다수 가지고 있었을 것이다. 어떤 사진은 구름이 있는 것과 없는 것을 따로 현상하기도 했다. 결과로 나온 사진들은 대단한 호평을 받았다. 1873년 비엔나 국제박람회에서 그 사진들은 — 왓킨스

가 찍은 매머드판 요세미티 사진과 함께 ― '진보 메달'을 받았다. 사진 평론가 포겔<sup>Vogel</sup> 박사는 그 작품에 대해 이렇게 평했다. "이 정도 크기의 풍경사진은 예외적인 것이다.<sup>44</sup> 머이브리지가 22인치짜리 판을 들고 산을 올랐다는 사실만으로 그를 존경하고 우러러보게 된다. 머이브리지는 다른 무엇보다도, 뛰어난 구름 효과로 눈에 띈다."<sup>45</sup>

그 사진들을 제작했던 남자는 시장이 요구하는 것을 만들어내는 자신의 능력에 대단한 자신감을 가지고 있었다. 기차처럼 줄줄이 장비를 지고 갈 노새와 네명의 조수를 고용하는 데 든 비용이 상당했을 것이다. 그는 사진을 완성하기 전에 이미 열두군데와 계약했는데, 초기 계약자들은 유니언퍼시픽사, 센트럴퍼시픽사, 퍼시픽 증기우편선 회사, 비어슈타트, 그리고 샌프란시스코의 유명 전시관과 저명인사들이었다.<sup>46</sup> 그의 작품들이 아무리 순수하다 해도 일단 그것들은 판매용, 그것도 서부의 틀을 잡아가고 있던 주역들을 위한 판매용 사진들이었다. 1873년 4월 7일 『알타』는 작품에 대한 호평에 이어 다음과 같은 내용을 실었다. "제대로 퍼지기만 한다면 이 사진들은 캘리포니아에 관광객들을 불러오는 큰 효과를 거두게 될 것이다. 철도회사들이 이 사진 일부를 미국과 유럽 주요 도시의 호텔에 걸어두게 한 것도 그런 목적에 따른 것이라고 믿는다." 그가 40장짜리 사진 세트 170개, 즉 6800장을 팔았다는 것이 사실이라면, 당시 사진가들의 입장에서 대단한 상업적 성공이었다(물론 현존하는 사진의 양이 적은 것을 보면 실제 판매되었던 사진들은 사전 판매에서 광고했던 것보다는 적었음을 짐작할 수 있다). 그는 늘 한쪽 눈을 시장과 자신의 명성에 두던 사람이었고, 나중에는 자신의 작품을 그 어느 때보다 화려한 미사여구로 홍보했다. 이 무

「화가의 작업실」, 『캘리포니아 원주민』 연작 중(1872년, 스테레오그래프 중 한장). 화가는 비어슈타트이다.

렵, 그는 사진을 찍을 때 사용했던 가명 헬리오스를 버리고, 종종 머이브리지라는 한 단어로 대체했다.

　머이브리지가 이전의 그 어떤 사진가보다 산속 깊이 들어간 건 야망 때문이었지만, 그 결과로 나온 사진들의 독창성과 혼란스러운 아름다

움은 야망만으로는 설명할 수 없다. 매머드판 사진은 그가 가장 공을 들인 예술사진들이며, 바로 그 이유 때문에 사진가 본인의 특징을 가장 잘 드러내고 있다. 작품 구성과 대상의 해석에서 매우 독창적인 비범함을 볼 수 있고, 그의 요세미티는 다른 사진가들이 찍은 요세미티들과는 충분히 구별되기 때문에 거기서 그의 성정과 취향을 알 수 있다. 그는 복잡한 표면을 좋아했다. 물과 바위, 그리고 텅 빈 광활한 공간을 좋아했다. 표지가 될 만한 유명한 장소들보다는 풍경 자체의 효과를 택함으로써 노골적인 상업적 주제들을 피했고, 해당 지역의 위험과 잔해를 강조함으로써 자연 안에 온화한 신을 넣고 싶어했던 빅토리아 시기의 보편적인 열망에도 저항했다. 그는 녹색의 평원을 무시했고, 자신이 선호했던 극적인 드라마가 보이지 않는다거나 혹은 빛과 어둠의 대조를 담고 있지 않다는 이유로 거대한 세쿼이아 역시 지루해했다. 윌리엄 H. 수어드 나무William H. Seward tree와 그 거대한 나무에 붙어 있는 오두막을 찍은 연작의 마지막 사진은 공식적으로 요세미티를 찍은 것임을 마지 못해 인정한 작품이라고 할 수 있다. 그 51장의 사진을 찍은 남자는 빙하와 아메리카원주민, 그리고 미학에 관한 당시의 논쟁을 알고 있었다. 하지만 그는 서부 미국인들의 주된 이념과는 동떨어져 있었고, 요세미티를 실제보다 더 모호한 무언가로 보고 있었다. 그곳은 매혹적이지만 구원의 땅은 아니었다. 과연 모든 사진들에서 어떤 초연함이 배어 나오고 있다. 공간에 대한 감각, 동떨어져 있는 인물, 녹음보다는 황폐한 곳을, 차분함보다는 사나움을 선호했다는 점에서 그렇다. 머이브리지의 요세미티는 외롭고, 불안하고, 조금은 괴로워 보인다.

한 사람이 그렇게 뛰어난 풍경사진을 제작하고, 다시는 그렇게 하

지 않았다는 사실이 머이브리지의 여러 면모를 말해준다. 그렇게 재능이 뛰어난 사람이 그것을 대수롭지 않게 생각하는 경우 또한 드물었다. 1873년 그는 컬럼비아강과 대륙횡단철도를 매머드판으로 촬영할 계획을 세웠지만,[47] 요세미티 촬영 때만큼 야심차게 풍경사진을 촬영한다든지 그 소재를 그때만큼 열정적이고 독창적인 방법으로 다루는 일은 없었다. 1878년 샌프란시스코 전경을 파노라마로 찍은 작업 정도가 그 규모나 독창성, 기존 장르 내에서 보여준 기술적인 비범함에 있어 요세미티 연작에 비견할 만했다. 1872년, 풍경사진가로서 위대한 업적을 성취했던 바로 그해에 머이브리지가 다른 작업을 진행했고, 그후로는 풍경사진에서 완전히 떠나버렸기 때문이었다. 당시에는 스탠퍼드를 위한 동작연구가 잠깐의 외도처럼 보였다. 그로부터 5년 후에 머이브리지는 더 좋은 결과를 낼 수 있는 기술적 방법을 찾아냈고, 움직이는 몸을 촬영하는 것이 일생의 작업이 되었다. 그 5년 동안 사진가 머이브리지는 많은 것을 이루었고, 인간 머이브리지는 많이 파괴되었다.

5장

# 잃어버린 강

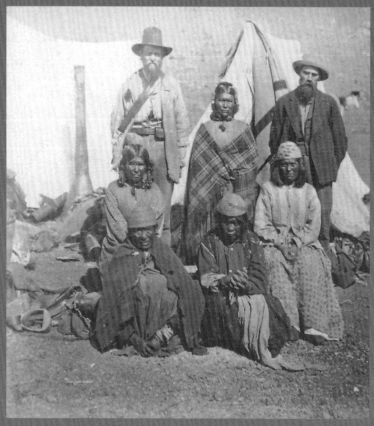

「토비(캔비 장군에게 그의 운명을 예언했던 여인)와 네명의 모도크족 여인」, 『모도크 전쟁』 연작 중(1873년, 스테레오그래프 중 한장)

## 시간의 끝

모도크족의 세계관에 따르면 한때 세상에는 온통 물밖에 없었다. 창조주 카무쿰푸츠Kamookumpts가 툴레 호수 바닥에서 가져온 흙으로 호수와 주변 세상을 빚어냈다. "그는 여자들이 바구니를 만들고 장식하듯 세상을 장식했다"라고 모도크 반란군의 딸 이밴절린 숀친Evangeline Schonchin은 말했다.[1] 카무쿰푸츠는 세상의 중심에 자신의 자리를 만들었는데, 바로 툴레 호수의 남서쪽 연안에 반도처럼 튀어나온 절벽이었다. 그 근거지 주변에서 인간과 동물의 형상이나 원, 선, 지그재그 무늬 등을 새긴 5000점 이상의 암각화가 발견되었는데, 이미지와 함께 새겨진 문자는 현재 해독하기가 어렵다. 암각화를 새길 당시에는 이 표시들이 있는 암벽이 수면에 직접 닿아 있었기 때문에, 그림을 새긴 사람들은 카누를 타고 접근했던 것이 틀림없다. 아마 모도크 전쟁 초기 모도크족이 툴레 호수와 이어진 잃어버린 강Lost River을 건너 용암층으로 달아날 때 탔던 갈대 카누와 같은 종류였을 것이다. 그건 모도크족을 세상의

중심에서 몰아낸 전쟁이었다. 캘리포니아에서 발발했던 가장 극적인 원주민 전쟁이었고, 머이브리지는 그 전쟁의 공식 사진가였다.

사진 촬영이 어려운 것들이 있다. 게릴라 전쟁, 한 시대의 끝, 장소의 의미 같은 것들이다. 사진 촬영이 거의 불가능한 것들도 있다. 인간 마음의 미묘한 움직임, 욕망이나 분노가 지나가는 종잡을 수 없는 길들, 사람들을 하나로 뭉치게 하는 사랑과 혈연의 유대, 그들을 갈라놓는 결정들, 눈길을 끌지 않던 풍경이 누군가의 안식처가 되고, 이야기와 전통, 그리고 외부인의 눈에는 그저 바위와 하천으로만 보이는 곳에 존재하는 신들에 대해 전하는 상황 같은 것들이다. 모도크 전쟁이 제기한 문제는 이보다 간단했지만, 거기에는 지형 문제가 포함되어 있었다. 용암층에서 벌어진 첫 전투부터 전쟁이 거의 끝날 무렵까지, 미 육군은 풍경 속의 오목한 지형이나 틈에 아주 잘 숨는 적과 싸워야 했는데, 모도크족은 눈에 보이지 않는 것만 같았다. 남북전쟁 사진가들과 마찬가지로 머이브리지도 전투 장면 자체를 묘사하는 사진은 찍지 않았다. 극적인 사건을 담고 있지는 않지만 야영지에서 휴식 중인 군인들, 민간인들, 전투가 벌어진 장소, 배경 지역 등 충분히 가치를 지닌 정보들이 담긴 사진이었다. 그는 전쟁의 전개 상황을 보여주지 않고 그 재료가 되는 것들, 전쟁에 참여한 사람들과 장소들을 보여주었다. 전쟁 기록을 위해 미 육군에서 직접 고용한 사진가로서는 최초였던 것으로 짐작되는데, 해당 전쟁의 주요 이미지를 50장이 넘는 스테레오그래프로 기록했다. 이 사진들은『하퍼스 위클리』*Harper's Weekly*에 동판화로 바뀌어 실렸고, 브래들리 앤드 룰롭슨에서 팔렸으며, 나중에는 모도크 전쟁을 언급하는 거의 모든 책에 실렸다.

요세미티 작업 후에 머이브리지가 처음 맡은 대형 프로젝트였다. 요세미티 사진과 첫번째 동작연구의 결과로 나온 사진들은 1873년 4월 초에 공식 발표되었다. 같은 달 말에 그는 샌프란시스코를 떠나 기차와 말을 번갈아 타고 전장으로 향했다. 지형측량사인 라이데커Lydecker 대위와 북미 합중국의 지휘관 제퍼슨 C. 데이비스Jefferson C. Davis가 동행했다. 신문에 따르면 촬영은 5월 2일부터 5월 14일까지 이루어졌다[2](그는 5월 2일 전에는 첫번째 동작연구의 결과물들을 살피기 위해 새크라멘토에 있었던 것으로 보인다). 모도크 전쟁은 국제적인 뉴스거리였다. 그 전쟁 덕분에 호아킨 밀러의『모도크족과 함께한 삶』은 영국에서 베스트셀러가 되었고, 심지어 뉴욕의 신문들도 열성적으로 전쟁 이야기를 실었다. 머이브리지는 주기적으로 튀어나오던 자만심을 담아 "모도크 전쟁이 벌어지는 지역과 참가자들에 대한 광범위하고도 정확한 지식은, 셀 수 없이 많은 중요한 사진들 덕택에 가능했다"라고 말했다.[3] 자신이 찍은 사진 이야기였다. 근처 마을인 이레카에서 활동했던 또다른 사진가 루이스 헬러Louis Heller가 머이브리지보다 먼저 도착해서 계속 머무르며 그가 놓친 장면들을 찍었다. 전쟁이 끝난 후 모도크족 포로들의 모습이었다.

용암층에는 요세미티와 같은 수직선은 없었지만, 머이브리지는 그곳의 풍경 역시 자신의 취향에 맞는다는 것을 발견했다. 그는 언제나 뒤엉킨 것, 덤불이나 잡석 더미 같은 복잡하고 질감이 잘 드러나는 소재를 사랑했다. 극적으로 돌출된 어두운 손친 절벽을 세가지 다른 버전으로 찍었고, 육군 막사들이 멀리 흰색 원뿔처럼 흩어져 있는 툴레 호수 연안을 파노라마 사이즈의 스테레오그래프로 촬영했다. 용암층 자

「용암에 위치한 캡틴 잭의 동굴」, 『모도크 전쟁』 연작 중(1873년, 스테레오그래프 중 한장)

체도 파노라마 촬영을 했는데, 결과로 나온 20장의 사진은 스테레오그래프로 작업한 사진들 중 가장 야심적인 파노라마사진일 것이다. 그해 브래들리 앤드 룰롭슨에서 제작한 56면짜리 카탈로그에서 모도크 전쟁은 역사가 아니라 풍경으로 묘사되고 있다. "용암층이라고 알려진 기이한 천연 요새들이 캘리포니아 북쪽, 오리건주와의 접경 지역에 분포하고 있다. 툴레 호수 남쪽으로 몇마일 내려오면 휴화산이 몇개 있는

데, 용암은 그곳에서 흘러온 것으로 보인다. 그 용암이 식으면서 표면
에 많은 구멍이 생겼고, 동굴과 거친 경사면, 그리고 수로가 만들어졌
으며 그 모든 것을 천연 벽이 감싸고 있다. 수로는 주변 지역의 강과 호
수를 이어준다."[4] 그것은 풍경을 놓고 벌어진 전쟁, 즉 땅을 차지하기
위한 전쟁이었고, 그 땅의 지형을 깊이 이해하고 있던 모도크족에게 대
단히 유리했다. 그들은 암각화가 보이는 곳이나 호수 남부 용암층 밑의
미로, 혹은 물새들이 몰려드는 억새가 우거지고 수심이 얕은 곳에서 대
부분의 전투를 치렀다.

전쟁이 벌어지는 동안 고대 암각화는 대부분 수면 아래에 잠겼지만,
서쪽을 향한 이 절벽보다 높은 곳에 살았던 갈색제비는 마치 아무 일
도 없는 것처럼 계속 날아다녔다. 심지어 지금도 그 새들은 둥지를 드
나들고, 건조한 지역의 맑은 공기를 가르며 절벽을 따라 급강하거나
솟아오르는데, 그때마다 새들의 그림자도 거친 절벽의 바위를 따라 매
끈하게 올라가고 내려간다. 날아다니는 제비를 보고 끊이지 않는 바람
소리를 듣고 있노라면, 겨울을 나는 몇백마리의 대머리수리떼로 유명
한 이 지역에서는 그동안 어떤 일도 벌어지지 않았다고 믿을 수 있을
것 같다. 하지만 1873년에는 대포 소리가 그 절벽에 울렸고, 전쟁의 역
사가 그때 시작된 것도 아니다. 백인들이 도착하기 전에 모도크족은 이
웃 원주민 부족과도 전쟁을 치렀다. 그들은 맹렬한 전사들이었다. 대평
원의 다른 원주민 부족들과 마찬가지로 그들 역시 백인들이 자신들의
지역에 존재감을 드러내기 전부터 백인 문화의 총과 말에 먼저 영향을
받았고, 몇몇 이야기에 따르면 말과 교환하기 위해 이웃 부족 원주민들
을 생포해 노예로 팔았다고도 한다. 하지만 툴레 호수 지역에는 정주하

「툴레 호수 신호소에서 본 용암층 파노라마, 남쪽 야영지」, 『모도크 전쟁』 연작 중(1873년, 스테레오그래프 중 한장)

기에 충분한 자원이 있었다. 물고기나 사냥감, 특히 물새가 많았고, 애기백합 구근과 수련 씨앗을 비롯해 식단의 기본이 될 만한 식물도 많았다. 소나무가 울창한 고지대나 산쑥이 무성한 골짜기 어디에서나 섀스타산의 눈 덮인 분화구를 볼 수 있었는데, 1만 4000피트 높이의 그 산 덕분에 길을 잃을 일도 없었다('잃어버린 강'은 클리어 호수와 툴레 호수 사이에서 잠깐 사라졌다가 다시 나타나기 때문에 그런 이름이 붙었다). 총과 말을 얻은 모도크족은 이미 유럽에서 온 속도 변화를 수용한 셈이었다. 그들이 받아들일 준비가 되지 않았던 것은 그 변화와 함께 패키지처럼 따라오는, 전통적인 시간 및 친밀한 공간과의 분리였다. 그들이 미리 받아들였던 것들이 나머지를 지키는 일을 더 쉽게 만들어주었다. 즉 그들은 총과 말을 이용해 싸울 수 있었다.

모도크 전쟁은 1873년 6월 1일에 끝났는데, 그 시작은 추적하기가 어렵다. 1820년대에 모피를 얻으려는 덫사냥꾼들이 처음 그 지역에 나타

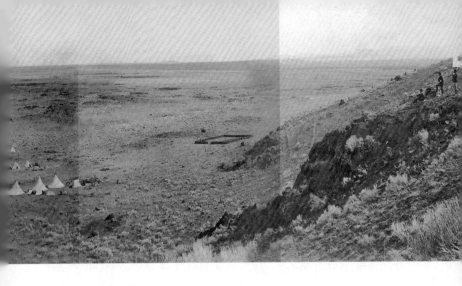

난 후로, 혹은 황금광시대가 끝나고 백인들이 진정한 의미에서 정착을 시작한 후로 그 전쟁은 불가피한 일이었을까? 학살과 복수, 백인의 침투, 모도크족의 저항, 양쪽 모두의 두려움과 의심이 암각화 근처 독수리 둥지 아래 버려진 뼈 무덤처럼 쌓여갔다. 대단한 가치가 있는 무언가가 위태로워졌지만 그것을 지키는 이들은 순진하지 않았고, 전선이 뚜렷하게 그려진 것도 아니었다. 백인들은 침입자였지만 그중 몇몇은 모도크족의 친구 혹은 협력자가 되었고, 전쟁이 한창일 때도 그대로 남았다. 양쪽 모두에서 잔학행위가 있었고, 양쪽 모두 상대 종족의 누구라도 우리 쪽에 피해를 끼치면, 역시 상대 종족 누구에게든 복수할 수 있다고 믿는 사람들이 있었다. 백인과 원주민의 결혼, 문화 습득, 우정이 있었고, 모도크족 사람 중에는 백인 이웃이 붙여준 별명으로 불리는 이도 많았다. 모도크 전쟁과 재판에서 정부 측 통역을 맡은 인물은 토비 리들<sup>Toby Riddle</sup>과 그녀의 백인 남편 프랭크 리들<sup>Frank Riddle</sup>이었다. 머이

제5장 잃어버린 강                                                                      165

브리지가 모도크 전쟁에서 찍은 50여장의 사진 중 30장 이상이 풍경사진이지만, 강한 정신력의 소유자였던 토비 리들의 사진도 두장이나 있다. 한번은 수염이 덥수룩한 남편과 함께, 그리고 또 한번은 사진 해설에 따르면 '네명의 모도크족 여인'과 함께였다. 해설에서는 여인들 뒤에 선 프랭크 리들과 원주민 보호관 올리버 애플게이트Oliver Applegate에 대한 언급은 없다. 사진은 묘하게 대칭적인데, 인물들은 트럼프 카드 속 그림처럼 뻣뻣하고 무표정한 모습이어서 마치 모도크족 여인 다섯명과 변경의 남자 두명으로 만든 '로열 플러시'를 보는 것 같다. 여성들 중 셋은 광주리처럼 생긴 전통 모자를 쓰고 있지만 입고 있는 옷은 패턴이 들어간 캘리코 천으로 만든 옷이다. 토비 리들과 네번째 여인의 단정하게 가른 머리칼은 마치 물처럼 부드럽게 빛이 난다.

1864년 모도크족은 고향 땅 북쪽의 보호구역으로 아무런 협정도 없이 쫓겨났다. 보호구역은 클래머스족Klamath의 땅에 있었고, 클래머스족과 파이우트족, 그리고 모도크족이 함께 정착했다. 한 원주민 보호관의 말을 빌리면, "효율적이고 세심한 지침이 내려지면 원주민들은 문명의 관습과 기술, 그리고 법령을 빠른 속도로 익히게 될 것"이라는 기대가 있었다.[5] 하지만 그것은 패배를 위한 준비였다. 해가 갈수록 생존을 위해 필요할 거라고 교육받은 작물들은 늦서리 때문에 흉작이 되었고, 수익원이 되어줄 뿐 아니라 건물을 지을 재료를 마련해줄 거라던 제재소는 단 한번도 제대로 돌아가지 않았다. 양심적인 지도자들은 부당하게 이득을 취하는 사람들보다 조금 나을 뿐이었고, 전통적으로 모도크족의 적이었던 클래머스족은 모도크족 사람들을 무단침입자 혹은 초대받지 못한 손님 취급하며 괴롭혔다. 역사에서는 캡틴 잭으로 기억하고

있는 모도크족의 젊은 지도자 키엔트푸스<sup>Kientpoos</sup>가 부족 사람들 일부를 데리고 잃어버린 강으로 돌아왔다. 그들이 떠난 것은 실질적인 이유 때문이었다. 계속 보호구역에 남아 있는다는 건 굶주림과 모욕을 의미했다. 협상을 하면 할수록, 그들은 자신의 땅에서 살고 싶을 뿐 다른 곳은 필요 없다는 말만 되풀이했다. 캡틴 잭과 그의 무리는 고향 땅에 3년을 머물렀다. 1869년 말, 원주민 보호관 앨프리드 미첨<sup>Alfred Meacham</sup>이 보호구역으로 돌아가는 일에 관한 협상을 하러 왔고, 잭의 무리에 속했던 43명의 부족민은 마지못해 그곳으로 돌아갔다.

클래머스족은 보호구역 안에서 여전히 모도크족을 괴롭혔고, 1870년 4월 잭은 371명의 무리를 데리고 다시 고향으로 돌아왔다. 또다른 130명의 부족민은 다른 지도자 올드 숀친<sup>Old Schonchin</sup>을 따랐고, 그렇게 모도크족은 보호구역과 툴레 호수 지역을 자유롭게 오가며 지내기 시작했다. 캡틴 잭은 그때부터 보호구역 내 자신들만의 구역에서 정착하겠다고 온건하게 제안했지만 아무 성과가 없었다. 1871년 후반, 한 원주민 보호관은 이렇게 보고했다. "'캡틴 잭'과 '블랙 짐'<sup>Black Jim</sup>을 포함한 20명의 젊은이들을 만났는데, 거의 모두 장총과 권총으로 무장하고 있었습니다. 바로 회의를 열고 캡틴 잭에게 지침을 조심스럽게 설명했습니다. 이야기를 마치고 몇몇 제안에 대한 답을 달라고 했더니, 그가 이렇게 말했습니다.

'나는 우리만의 나라에서 살고 싶습니다. 잃어버린 강의 오른쪽에 살겠습니다. 이레카에서 만난 사람들이 여기가 우리나라라고 했습니다. 당신은 대통령과 이야기하고 싶겠지만, 나와 우리 부족은 그냥 우리를 내버려두기를 원합니다. 우리 아버지가 여기서 죽었고, 나도 여기

서 죽기를 바랍니다. 백인들을 죽이고 싶지 않습니다. 군인들은 돈을 받고 사람을 죽입니다. 심장을 가진 남자들이 아닙니다. 우리는 그게 어디든 보호구역에서는 살고 싶지 않습니다. 우리 주변에 어떤 경계선도 긋고 싶지 않습니다. 당신들의 계획도 같은 건 보고 싶지 않습니다. 우리에게 작은 땅만 주십시오. 가축들이 많은 땅입니다 —우리는 피트 강에서 로어 클래머스 호수 사이에 우리의 나라를 세우고 싶습니다 —백인들이 목재와 풀, 그리고 시원한 물을 가지는 대신, 물고기와 오리, 나무뿌리, 그리고 따뜻한 물이 나오는 샘은 우리가 가집니다. 이것이 나의 말입니다. 나는 착한 사람이고, 절대 거짓말하지 않습니다.'

그런 다음 그가 '우리나라에 농장을 연다니 기쁩니다'라고 덧붙였습니다.

제가 보호구역을 그의 땅에 세워주면 거기서 머무를 수는 있겠느냐고 물었습니다. 그 말에 그는 흥분했고, 같이 온 다른 젊은이들이 한꺼번에 입을 열었습니다. 잠시 후 그가 자신의 나라 안에서는 전적인 자유를 원한다고 했습니다.

'우리는 이 나라에 살고 싶습니다. 그 안에서 어디든 돌아다니고 머무르고 싶습니다. 백인 이웃들과 함께 살고 싶습니다.' 회의는 3시간쯤 이어졌고, 모든 제안에 대해서 그는 같은 말로 대답했습니다.

'우리는 우리만의 나라에서 살고 싶습니다.'"[6]

두 종류의 현실적 바람뿐 아니라, 두개의 서로 다른 세계관이 충돌하고 있었다. 대부분의 아메리카원주민 공동체는 특별한 장소들과 이어져 있었다.[7] 그런 장소를 잃는다는 건 그 장소가 가진 힘과 영혼, 종교와의 관계가 끊어진다는 의미였다. 풍경에 이야기가 새겨져 있었고, 장소

는 상징적인 의미를 지니고 있었으며, 계절에 따른 행위들은 특정 현장과 뗄 수 없었다. 모도크족의 세계에는 중심이 있었다. 계획도와 경계선, 시계가 알려주는 시간 같은 것에 익숙한 원주민 보호관과 군인들은 추상적인 세계에 살고 있었는데, 그 세계에서는 한줌의 땅은 다른 땅과 얼마든지 교환할 수 있었고, 종교는 성경처럼 휴대할 수 있었다(모도크 전쟁을 관리하는 것이 더 어려웠던 것은 주 사이의 경계선이기도 했던 북위 42도선이 툴레 호수를 지나갔기 때문이기도 하다. 덕분에 잃어버린 강은 오리건주에, 용암층은 캘리포니아주에 있었다). 따지고 보면 백인들은 모두 캘리포니아 북서쪽 끄트머리의 미지의 땅으로 오기 위해 어딘가에 있던 자신의 고향을 떠나온 사람들이었고, 그 땅에 외래종 작물과 동물을 가지고 와서 자신들의 농사 방식을 강요하고 있었다. 요세미티를 찍을 때, 머이브리지는 비엔나부터 샌프란시스코까지 모든 이들을 만족시킬 이상적이고 탁월한 이미지이면서 동시에 자신이 속한 사회의 그 누구와도 직접적인 관련이 없는 풍경을 찬양하는 사진을 남겼다. 그런 면에서 보자면 요세미티는 외로운 군인들이 벽에 걸어두는 배우들의 사진처럼 보이기도 한다. 그건 보고 있는 사람이 깊은 관계를 맺고 있는 장소가 아니라, 그저 갈망의 대상이 되는 이상적 장소이자 자연이었다. 툴레 호수가 모도크족에게 지니는 의미는 질적으로 완전히 다른 것이었고, 그 친숙함, 거기서 나는 양식, 그 장소 주위에 쌓인 이야기, 사진에는 드러나지 않는 그 모든 것이 가치 있는 것이었다.

산업혁명이 지상의 장소와 천상의 시간의 관계를 느슨하게 만들면서 유럽인들과 유럽 출신 미국인들이 서서히 잃어버린 것들을 아메리카원주민들은 갑작스럽게 잃어버렸다. 전쟁이 그들을 익숙한 땅과 오

래된 관습으로부터 몰아냈고, 정부와 현금 경제, 길들인 가축과 작물에 의존하게 만들었다. 유럽인들은 대부분 새로 얻게 되는 것들을 알아보았다. 식민화된 사람들은 새로 얻는 것이 적었고, 그래서 잃어가는 것들에 계속 눈길을 주었다. 앞의 대답에서 캡틴 잭은 두 집단이 풍경에서 원하는 것이 어떻게 다른지 알아차렸고, 그래서 정말 두개의 부족처럼 공존하자고 제안했다. 백인은 목축업자와 목재업자로, 모도크족은 광범위한 영역의 사냥꾼과 채집인으로 말이다. 그는 합리적이려고 노력했다. 끝까지 합리적이려고 노력했던 그는 본성상 평화를 지키려는 인물이었지만, 이성적인 태도는 권리를 가지지 못한 사람에게는 크게 소용이 없었다. 그에게 남은 것 중 의지할 만한 것은 이야기와 의미와 양분과 지식으로 가득한 자신의 땅밖에 없었다. 백인 정착민과 보호구역 밖의 모도크족 사이의 관계가 악화되면서, 그에게 남은 유리한 것은 지형뿐이었다.

1872년 11월 29일, 미 육군이 얼음 같은 빗속을 밤새 말을 타고 달려 잃어버린 강에 있는 캡틴 잭을 체포하러 갔을 때도 그는 온건했다. 그곳에 있던 모도크족은 무기를 버리기를 거부했지만 먼저 발포하지도 않았다. 군인들이 먼저 발포했고, 한명이 사망했다. 캡틴 잭의 진지에 있던 모도크 원주민들이 반격했고, 미군 한명이 사망하고 여러명이 부상을 입었다. 12개의 천막 주변에 매복하고 있던 군인들이 우르르 쏟아져 나왔다. 거기에 맞춰 강 건너편에서는 후커 짐$^{Hooker\ Jim}$의 진지에 있던 원주민 자경단원들이 발포했다. 산탄총 파편에 무고한 시민 한명이 사망했다. 캡틴 잭 무리는 카누가 있는 곳으로 가서 툴레 호수 쪽으로 미친 듯이 노를 저었다. 후커 짐 쪽 원주민들은 일반인 한명을 더 사살

한 후에 흩어졌다. 두 마을 모두 불탔고, 도망가지 못한 어느 나이 든 여인은 비가 세차게 내리고 매섭도록 추웠던 그날 아침 천막 안에서 불에 타 죽었다. 지역의 목장주였던 헨리 밀러Henry Miller는 후커 짐에게 군인들이 접근하면 알려주겠다고 약속했지만, 무능한 군인들은 주변의 백인 정착민들에게조차 전투가 벌어질 거라는 소식을 알리지 않았다. 밀러가 자신을 배신한 거라고 생각한 후커 짐은 복수심에 불타 밀러를 포함한 이웃 남자 11명을 죽였지만 여자와 아이들은 건드리지 않았다. 늘 폭력적인 대응을 주장했던 후커 짐은 다른 대안을 거부한 채 전쟁을 계속 이어갔다. 전투가 벌어진 곳에서 서쪽으로 12마일쯤 떨어진 곳에는 섀크내스티 짐Shacknasty Jim의 지도 아래 보호구역을 나온 또다른 모도크족 무리가 있었다. 그들은 이웃의 우호적인 목장주 존 페어차일드John Fairchild에게 조언을 구했다. 용암층에 있는 캡틴 잭 무리에 합류하는 것은, 어떤 역사학자의 말에 따르면 "사망 보증서에 서명하는 것"에 다름 없다는 것을 그들은 알고 있었다.[8] 하지만 페어차일드의 도움을 받아 보호구역으로 돌아가려던 중에 그들을 공격하는 무리를 만났고, 결국 캡틴 잭과 후커 짐의 무리가 있던 용암층의 피신처로 달아났다.

용암층의 피신처는 자연이 만든 완벽한 미로에 가장 가까운 곳이다. 심지어 지표면에도 굳어버린 회색 용암이 흩어져 있어서, 그것들이 만들어내는 곡선의 구멍들은 마치 복잡한 레이스처럼 험난한 지형을 그대로 반영하는 것 같다. 멀리서 보면 용암층은 상대적으로 평평해 보이지만, 모도크족의 피신처에는 다른 곳과 마찬가지로 깊은 구멍과 도랑들이 있고, 종종 20피트쯤 되는 작은 협곡도 눈에 띈다. 그런 구멍 일부는 실제로 한때 뜨거웠던 마그마가 굳어서 만들어진, 바닥까지 곧장 이

어지는 동굴이었고, 모도크족은 그런 굴을 은신처로 활용했다. 나중에 머이브리지는 캡틴 잭의 동굴(지금도 그 이름으로 불린다)을 찍은 사진을 네장 남겼는데, 마치 먼지 가득한 풍경 속에 새카만 눈이나 입이 벌어져 있는 것 같다. 다른 동굴에는 물과 얼음이 있었다. 주변 지역보다 높은 곳에 위치한 용암층에서 150여명의 모도크족 원주민들은 고향 땅을, 새스타의 순수한 봉우리와 용암층 북쪽 끝에서 바로 이어지는 툴레호수를 아주 잘 볼 수 있었다. 용암층으로 둘러싸인 벽은 대부분 가슴높이거나 그보다 조금 높았는데, 중간중간에 구멍이 있어서 총구를 받치기에 아주 좋았다. 성벽이 아니면서도 총안은 있었던 그 피신처는 방어하는 입장에서는 이상적이었고, 공격하는 입장에서는 끔찍했다.

군대는 모질게 추웠던 1월 17일 동틀 녘에 기다렸던 공격을 개시했는데, 모도크족이 동굴에 은신한 지 6주 만이었다. 사방에 짙은 안개가 끼었고, 현명한 지휘관이었다면 날씨가 갤 때까지 기다렸을 것이다. 거의 350명의 정규군 병사와 민병대원들이 밤까지 부지런히 작전에 임했지만, 안개가 짙었던 그날은 모도크족을, 심지어 부상을 당한 사람마저도 거의 볼 수 없었다. 겨우 54명의 모도크족 남자들이 전투에 임했을 뿐이지만(여자들은 총을 장전해주거나 다른 식으로 지원했다) 보이지 않는 적에 두려움을 느낀 군인들은 더 많은 적들이 몇마일에 걸쳐 포진해 있을 거라고 상상했다. 백인 9명이 사망하고, 12명이 부상을 당했다. 전투에 끌려온 클래머스족 원주민도 있었지만 모도크족은 총과 화약을 용암층 뒤쪽에 그냥 두라고 그들을 설득했다. 처음부터 끝까지 근접전이었고, 아주 가까운 거리에서 마주했기 때문에 모도크족은 백인 한명 한명에게 욕을 해주고, 클래머스족 원주민들을 달랠 수 있었다. 모

도크족은 단 한명도 부상을 당하지 않았다. 피신처에 있던 모도크족의 주술사 '곱슬머리 의사' 덕분이라고 했다. 그는 툴레 호수의 갈대로 만든 밧줄에 붉은색을 칠한 다음 피신처 주변에 두르고는, 밧줄 안쪽에 있는 모도크족은 아무도 다치거나 죽지 않을 거라고 했다.[9] 보호용 밧줄 자체는 이웃 파이우트족에게서 받아들인 유령의 춤 종교에서 차용했던 것으로 보인다.

당시 서부의 원주민들 사이에는 절망과 낙담이 자리 잡고 있었다. 1870년대의 유령의 춤은 그런 감정에서 탄생했고, 네바다주 서부와 오리건주 남부, 캘리포니아 북부에 퍼져나갔다. 처음 시작된 곳은 네바다주 중서부 워커강 파이우트 원주민의 보호구역이었다(한 세대쯤 후에 서부 내륙지역에 다른 종류의 유령의 춤이 퍼져나갔을 때도, 그 시발점은 이곳이었다). 1869년 혹은 1870년에 파이우트족 예언자이자 원주민 권리에 관한 위대한 활동가였던 세라 윈네무카Sarah Winnemucca의 조카 워지밥Wodzibob이 죽은 원주민들이 돌아오고 백인들은 사라질 거라는 설교를 하고 다니기 시작했다. 그런 예언을 현실로 만들려면 신자들은 얼굴에 물감을 칠한 채 원을 그리고 둘러서서 몇날 밤을, 보통은 닷새 밤을 노래해야 했고, 그런 다음 춤을 춘 후에 몸을 씻어야 했다. 컬럼비아강과 스네이크강이 합류하는 지역의 와나품족Wanapum 원주민 스모홀라Smoholla 혹은 '포효하는 산'도 비슷한 설교를 했다. 유령의 춤은 무엇보다도 염원을 이루고 싶은 마음의 표현이었던 것으로 보인다.[10] 무시무시한 상황에서, 묵시록에 버금가는 무언가가 필요하다는 실감에서 그런 절박한 염원이 생겨났다.

하지만 용암층의 바위를 사이에 두고 모도크족과 미 육군이 마주했

을 때, 곱슬머리 의사의 밧줄을 제외하고는 둘을 구분하는 선은 없었다. 총을 들고 영어로 군인들에게 욕하는 모도크족은 원주민의 순수함을 대변하지 않았다. 그들은 주술사의 신정神政에서 벗어나는 중이었고, 캡틴 잭의 무리에 안정적인 질서가 잡혀 있는 것도 아니었다. 그들은 충성의 맹세와 다수결 원칙을 빙자한 말싸움 사이를 불안하게 오가고 있었다. 심지어 유령의 춤도 심판의 날과 부활이라는 기독교의 비전과 유사한 부분이 많았다. 어떤 인류학자는 이렇게 적었다. "가끔은 '궁극적인 지도자'가 죽은 이들의 영혼을 다시 지상으로 불러온다. 가끔은 죽은 친지들이 남쪽에서 돌아오고 (…) 가끔은 죽은 이들이 아침 해와 함께 무리지어 돌아온다. 또 가끔은 죽은 이들이 직접 무덤에서 일어나 나오기도 한다."[11] 모도크족은 땅을 지키기 위한 전투를 하는 것이었지만, 유령의 춤이 자신들을 구원해주기를 희망하고 있었기 때문에 그 전투가 너무 길게 느껴졌을 수도 있다. 전장 한복판에서 잠시 정적의 순간을 가졌던 시팅불처럼, 피신처에서 몇달을 머물렀던 모도크족은 유령의 춤을 통해 시간을 붙잡으려고, 시간을 멈추게 하거나 되돌리려고 했던 것인지도 모른다.

그들은 전쟁이 시작되기 전부터 잃어버린 강의 강둑에서 유령의 춤을 췄다. 그 군무에 참여하기도 했던 지도자 숀친 존Schonchin John의 아들은 당시를 이렇게 회고했다. "클래머스 보호구역에 있던 파이우트족은 모두 죽은 이들이 돌아올 거라고 믿어야 한다고 말했다. 의사 조지〔모도크족 주술사〕가 잃어버린 강 하구의 툴레 호수에 있던 캡틴 잭 무리에게 그 말을 전했다. 조지는 아직 풀이 자라기 전인 겨울에 왔는데, 풀이 8인치 정도 자라면 동쪽에서 죽은 이들이 올 거라고 했다. 사슴을 비

롯한 짐승들도 모두 돌아올 거라고 했다. 그는 백인들이 죽어 사라지고 땅에는 오직 원주민들만이 남을 거라고 했다. 그들 문화의 영웅(즉 맨처음 그 땅에 발을 디딘 카무쿰푸츠)이 죽은 이들과 함께 돌아올 예정이었다. 백인들은 불에 타서 재도 남지 않고 사라질 것이었다. 의사 조지가 말한 춤의 원칙은, 춤을 멈추면 그대로 바위가 되어버린다는 것이었다. 파이우트족은 모닥불 주위에 원을 그리고 서서 춤을 췄다. 밤새 춤을 추고 아침이 되면 강에 뛰어들어 수영을 했다. 날씨가 너무 추워서 몇몇 원주민은 머리에 얼음을 달고 물에서 나왔다. 어떤 원주민들은 죽어서(기절해서) 노래를 부르거나 죽은 이들이 원하는 일들을 중얼거렸다."[12] 또다른 자료에 따르면 의사 조지는 "죽은 이들이 돌아오고 앞으로는 아무도 죽지 않을 거라고, 돌아올 이들은 이미 한번 죽었고 앞으로는 절대 죽지 않는다"라고 덧붙였다고 한다.[13] 이웃에 있던 섀스타족Shasta의 잭이라는 남자는 유령의 춤으로 불려 나온 유령들이 골짜기 하나만 더 지나면 툴레 호수에 도착할 거라는 이야기를 들었다고 했다.[14] 죽은 이들이 걸어서 풍경을 지나오는 거라고 원주민들은 상상했던 것 같다. 과거의 무리들이 끔찍한 미래를 지워버리기 위해 행진하는 모습이었다. 모도크족은 시간의 끝을 살고 있었다.

## 유령과 기계

유령의 춤은 하나의 기술이었다. 기술이란 말 그대로 어떤 요령에 대한 체계적인 지식 혹은 그 실행을 의미하고, 우리는 그 용어를 거의 항

상 과학이나 기계와 관련해서만 사용하지만, 원하는 결과를 만들어내기 위해 인간이 만들어낸 다른 종류의 기법에 적용하지 못할 이유는 없다. 아마 최상의 정의는 다음과 같을 것이다. 기술이란 세상이나 세상에 대한 경험을 변화시키는 어떤 실천, 기법, 혹은 장치이다. 피할 수 없는 역사의 흐름과 되돌릴 수 없는 죽음을 없애버리는 일은, 달 탐사나 유전자 접합만큼이나 야심찬 기술이었다. 유령의 춤은 1840년대에 시작되어 남북전쟁 직후 절정에 달한 심령술과 유사한데, 한때 미국에서만 수백만명의 신자들과 실천자들이 있었다.[15] 심령술 역시 가장 큰 경계, 즉 죽음을 넘나들 방법을 추구했는데, 심지어 심령술사 여인들이 장례식에 입고 등장했던 흰색 의복은 1890년대 유령의 춤을 출 때 인디언들이 입었던 셔츠처럼 죽음에 대한 도전처럼 보였다. 심령술은 또한 19세기 중반의 페미니즘 운동과도 밀접한 연관이 있었다. 심령술에서는 주로 여성들이 영매로 활동했고, 그것은 어떤 의미에서는 여성들의 종교였으며, 대안적인 힘의 원천 혹은 대안적인 영성이었다. 죽은 이들의 영혼을 불러와 소통함으로써 심령술사들은 죽은 이들이 천국 아니면 지옥에 있다는 생각, 그런 신의 권위에 조심스럽게 의문을 제시한 것이다.

오늘날 초자연적인 것은 종종 기술과 반대되는 것으로 여겨지지만, 당시의 기술은 종종 초자연적인 것 자체였다. 과학소설 작가 아서 C. 클라크Arthur C. Clarke의 잘 알려진 말에 따르면 "충분히 진보한 기술은 마법과 구분할 수 없다."[16] 자연이 더이상 강력한 불변의 힘이 아니기 때문에, 여러가지 변화도 이제 불가사의한 것으로 보이지 않았다. 처음에는 전기도 영적인 것, 생명이 가진 힘의 한 형태로 여겨졌다. 1810년대

소설 속 프랑켄슈타인 박사의 괴물에게 생명을 넣어준 것도 전기였고, 1840년대 심령술사들이 영혼을 불러오는 데 사용했던 기계도 전기장치였다. 전신은 한때 대상 자체를 신호가 아니라 마법을 통해 전송하는 것으로 여겨졌으며, 1878년 『샌프란시스코 크로니클』 *San Francisco Chronicle* 에는 새로운 전기 발명품, 즉 전화를 통해 저녁에 죽은 이의 연락을 받았다는 남자의 이야기가 실리기도 했다.[17] 사실 몸에서 떨어져나와 들리는 전화 목소리는 지금도 불가사의하게 느껴지기는 한다. "영혼 사진", 즉 심령술 교령회에 나타난 영혼을 찍었다는 사진에 대해서는 『필라델피아 포토그래퍼』에서 몇번이나 논의되었고, 매번 부정되었다. 심지어 1870년대 말에도 사진가 존 톰슨 John Thomson 은 사진 이론을 궁금해하는 독자에게 다음과 같이 확신을 주어야 했다. "여러분은 묻고 싶을 겁니다. 앞에 놓인 대상을 그림으로 만들어내는 능력, 너무나 완벽한 이미지를 만들어서 그 어떤 아름다움 혹은 단 하나의 오점이나 결점도 현미경 같은 세밀한 관찰을 피해갈 수 없게 하는 이 능력은 어떤 비밀스러운 과학에 의해 가능해진 것일까? 카메라와 렌즈—이 기계에 그런 이름이 붙어 있습니다—가 아무런 속임수도 쓰지 않는다는 사실이 위로가 됩니다. 이 기계의 작동 방식에서 보이지 않는 세계 혹은 어둠의 세계와 이어주는 영적인 영매는, 기계 안이든 밖이든, 없습니다."[18] 기술이 가져온 변화들은 처음에는 초자연적인 것으로 보였으며, 사람들은 사진을 죽음과 연결했다. 사진이 처음 등장했을 때 죽은 이들을 찍은 이미지들이 많았기 때문에 그러했고, 사진이 적어도 외양만은 영원한 것으로 만들어버림으로써 죽음을 속일 수도 있을 것처럼 보였다는 점에서도 그러했다.

모도크 전쟁을 촬영하던 당시 머이브리지는 새로운 종류의 사진을 막 고안하려던 참이었다. 고속 전기 셔터로 그동안 시간의 흐름 속에서 사라져버렸던 것들, 즉 외양뿐 아니라 동작, 움직임, 행동 등 시간 자체가 만들어내는 비물질적인 양상들을 다시 포착할 수 있는 사진이었다. 토머스 에디슨마저도 영화의 기원을 이야기하면서 초자연적인 현상을 언급했다. 그는 이렇게 적었다. "1887년, 축음기가 소리와 관련한 작업을 하듯, 영상과 관련해서도 작업할 수 있는 장비를 고안하는 것이 가능하겠다는 생각이 들었다. 이 두 기계를 조합하면 모든 동작과 소리를 기록했다가 동시에 재생할 수 있다. 이런 생각은 조이트로프zoetrope(활동요지경)라는 장난감, 머이브리지와 마레, 그리고 다른 이들이 성취한 작업에서 싹튼 것이다. (…) 나를 비롯해 아마 이 작업에 뛰어들 것이 분명한 딕슨, 머이브리지, 마레 같은 사람들의 활동 덕분에 머지않아 뉴욕 메트로폴리탄 오페라하우스에서 이미 죽어버린 배우들의 그랜드오페라를 보는 일이 가능해질 거라고 믿는다."[19] 다른 말로 하면, 영화 자체가 일종의 유령의 춤이 될 것이었다. 영화는 과거와 현재 사이에 놓인 벽에 생긴 작은 틈이었고, 지금도 그렇다. 그 틈으로 죽은 이들이 돌아오는데, 그 형태는 어둠 속의 유령이나 벌판을 가로지르는 군대가 아니라 빛 속에서 깜빡이는 이미지였다. 오래된 영화를 보는 이는 누구든 죽은 이를 보는 셈인데, 에디슨은 그런 사실에 내포된 으스스한 의미에 대해 지금의 우리만큼은 익숙하지 않았다. 영화가 처음 발명되었을 때 뤼미에르 형제는 몇명의 남자가 벽을 허무는 모습을 보여준 다음 필름을 거꾸로 돌렸다. 남자들은 뒷걸음쳐서 달아나고 허물어졌던 벽이 다시 세워졌다. 당시의 관객들에게 그건 단순히 마법을 넘어서는, 매

우 혼란스러운 경험이었다. 사람들은 아직 시간을 손안에 놓인 장난감처럼 다루는 일에 익숙하지 않았다. 유령의 춤 자체는 영화처럼 시간을 거꾸로 돌리려는, 그래서 백인들이 사라지고, 사냥감이 다시 나타나고, 심지어 죽은 이들이 돌아올 수 있게 하려는 노력이었다.

하지만 객관적으로 보면 실패했다고 할 수밖에 없는 유령의 춤이라는 기술은, 죽은 이들이 자신의 몸과 사랑과 영혼을 지닌 채 돌아오는 것만을 바라는 행위였다. 반면 사진을 통해 등장했고, 훗날 영화와 텔레비전, 컴퓨터 애니메이션으로 변모한 기술적 해결책은 엄청난 성공을 거두게 되고, 우리가 그 안에서 살고 있는 어떤 매체가 되었다. 그 매체는 그저 빛과 어둠이 교차하는, 그림자의 강일 뿐이다. 그럼에도 전기와 사진은 영성靈性과 관련이 있는, 혹은 그것과 혼동되는 기술이었고, 1870년의 유령의 춤은 대륙횡단철도와 모호한 관계에 놓여 있었다. 예언자 워지밥의 제자 중 한명이 훗날 스승께서 다음과 같은 말을 했다고 전했다. "많은 사람들이 그 소식을 전하고 있지만 제대로 전하지는 않고 있다. 나는 동쪽으로부터 열차 한대가 오는 중이라고 말했다. 나의 진짜 꿈은 그 열차에 관한 것인데, 사람들은 다르게 받아들이고 있다."[20] 캡틴 잭의 무리에 있던 다른 남자는 모도크족 혼혈인 '밤의 여행자'라는 사람을 떠올리며 이렇게 말했다. "죽은 이들은 돌아오지 않습니다. 그는 그 소식을 동쪽에서 백인들이 오고 있다는 뜻으로 받아들였습니다. 그는 백인들에 대한 모든 것, 그들의 교회와 집에 대해 말했고, 마치 비버가 나무를 갉듯이, 오소리나 두더지가 땅을 파듯이, 메뚜기가 풀을 잘라내듯이 다가오고 있다고 했습니다. 사방에 백인들이 있고, 우리 원주민들은 작은 섬 같은 처지라고 했습니다. 백인들이 오면 그가

한 말의 진실 여부를 알 수 있을 것입니다. 동쪽에서 다가오고 있는 것은 죽은 이들이 아니라 백인들이라는 것을요."21 철도는 이전보다 훨씬 더 많은 백인들을 데리고 왔다. 그 철도를 건설한 이들은 슬픔에 잠겼을 때 초자연적인 힘에 기대기도 했다. 릴런드 스탠퍼드 주니어가 열다섯 살에 이탈리아에서 사망했을 때, 충격을 받은 그의 부모는 심령술을 통해 아들과 접촉해보려고 애썼다. 제인 스탠퍼드는 일생 동안 초자연적인 힘에 관심을 보였는데, 그녀의 비서는 이렇게 회상했다. "그녀는 빛을 보게 해달라고 진심으로 기도했는데, 그건 곧 릴런드를 볼 수 있게 해달라는 의미였습니다. 안된 일이죠."22

그것들은 모두 상심의 기술이자, 산 자와 죽은 자 사이, 과거의 모습과 현재의 모습 사이의 고통스러운 간극을 건너는 다리를 세우는 기술이며, 시간이라는 외상外傷을 물리치기 위한 기술이었다. 모도크족의 상심은 자연 세계는 물론 특정한 장소, 그리고 자신들의 문화와 공동체 전체와 관련한 것이었던 반면, 원주민들의 상실을 만들어내고 거기서 이익을 취했던 사람들의 상심은 순전히 개인적인 것이었다. 스탠퍼드 가족은 팰로앨토의 대저택에 두 명의 심령술사를 두었고, 거기서 남쪽으로 그리 멀지 않은 곳에는 건축이라는 매개를 통해 자신만의 광적인 심령술을 추구했던 부유한 이웃 세라 윈체스터Sarah Winchester가 살고 있었다. 그녀는 윈체스터 연발 소총 — 특히 성능이 뛰어났던 1873년산 모델은 훗날 '서부를 쟁취한 총'이라고 불리게 된다 — 을 만든 인물의 부인이었다. 열렬한 심령술 신봉자였고, 1884년부터 1922년까지 생의 마지막 몇십 년을, 남편이 만든 총에 사망한 아메리카원주민들의 영혼을 막아내기 위한 집을 짓는 데 바쳤다. 기술적으로 앞서 있던 연발 소

총을 판 돈으로 거의 40년 동안 인부들에게 지급할 비용을 마련할 수 있었던 것이다. 심령술사 영매가 건축이 계속되는 동안은 안전할 거라고 말했고, 만족을 모르고 계속 확장하려는 욕망의 차원에서 보자면 그 집 자체가 이민자들의 서부와 비슷했다. 미로 같은 그녀의 저택은 종종 실리콘밸리의 전조로 여겨지기도 하는데, 실제로 그 집은 실리콘밸리 한가운데에 자리 잡고 있다. 실리콘밸리 전체의 교외와 기업의 캠퍼스들이 하나의 커다란 미로라면, 세라 윈체스터와 그녀의 저택은 미로 한가운데에 있는 괴물 혹은 미노타우로스인 셈이다. 점점 더 커지던 저택은 대지만 6에이커를 차지했고 방은 160개에 달했다. 집은 계획대로 지어지지도 않아서 천장이 없는 곳도 있고, 창문 밖이 또다른 방인가 하면, 아무 데도 이르지 못하는 계단도 있다. 그 집은 그녀를 적으로 삼은 영혼들을 당황시킬 목적으로 설계된 미로였고, 세라 윈체스터 본인은 미로 한가운데에 있는 파란 방에서 홀로 자신만의 교령회를 열었다(그리고 하인들을 감시하기도 했다).

모도크족은 용암층 미로 한가운데에서 주술사의 붉은 밧줄을 주위에 두르고 있었는데, 1월 전투에서 승리한 후 그곳에 머무르며 시작한 평화협상은 삐걱대며 봄까지 이어졌다. 휴전 기간 동안 관계는 점점 나빠져갔다. 모도크족은 요새 안팎을 자유롭게 오갔는데, 미국 군인들의 진지에서 소문을 듣고는 평화협상 담당자를 신뢰할 수 없게 되었다. 작은 언쟁이 벌어졌다. 캡틴 잭은 타협과 협상을 지지하는 쪽이었고, 그의 무리에 속한 다수, 특히 후커 짐과 곱슬머리 의사가 그런 잭을 맹렬히 비난했다. 대부분 모도크족 여성들과 캡틴 잭의 백인 동료들로 이루어진 전령들이 2월과 3월 부지런히 양쪽을 오갔다. 3월 말에 열린 회담

에서 캡틴 잭은 잃어버린 강에 정착지를 마련해달라고 다시 요구했고, 그후 미 육군은 모도크족 요새에 한층 더 접근했다. 회담이 한번 더 열렸다. 미첨은 당시의 캡틴 잭을 이렇게 묘사했다. "잠시 말없이 앉아 있던 그가 대답했다. '잃어버린 강의 정착지는 포기하겠습니다. 그 대신 이 용암층을 주시오. 이곳에서 지내겠습니다. 당신의 병사들을 철수시키면 우리가 모든 것을 정리하겠습니다. 이런 바윗덩어리들은 아무도 원하지 않을 겁니다. 여기를 우리 집으로 주시오.'"

미첨은 이렇게 대답했다. "당신들이 용암층에 머무르는 한 평화는 없습니다. 다른 곳을 찾아드리겠습니다. 대통령이 여러분 한명 한명에게 집도 줄 겁니다."

잭이 선언하듯 말했다. "다른 나라는 알 바 아닙니다. 신께서 내게 이 나라를 주신 겁니다. 우리 부족을 먼저 이곳에 내리신 겁니다. 나는 여기에서 태어났고, 나의 아버지도 여기서 태어났습니다. 나는 이곳에서 살고 싶습니다. 내가 태어난 땅을 떠나고 싶지 않습니다."[23]

교착 상태는 성금요일이던 4월 11일에 열린 회담에서 변화를 맞이했다. 모도크족은 전날 밤새 유령의 춤을 췄고, 아침 공기는 맑고 차가웠다. 토비 리들과 프랭크 리들 부부는 평화협상 담당자와 캔비<sup>Canby</sup> 장군에게 용암층에 가까이 가지 않는 것이 좋겠다고 경고했지만, 그들은 오전 11시에 회담 장소였던 용암층 동쪽 끄트머리로 나갔다. 캡틴 잭과 후커 짐, 손친 존, 엘런의 남자, 블랙 짐, 섀크내스티 짐이 산쑥으로 피운 모닥불 옆에서 기다리고 있었고, 보거스 찰리<sup>Bogus Charley</sup>와 보스턴 찰리<sup>Boston Charley</sup>도 근처에 있었다. 언제나처럼 잭은 땅을 요구했고, 군인들의 철수를 요구했다. 대화가 끊어졌고, 협상 담당자 중 한명이었던 미

첨의 회상에 따르면, 숀친 존이 "눈을 부릅뜨며" 외쳤다. "군인들을 철수시키고 우리에게 핫크리크를 주시오. 대화는 그만합시다. 대화에 질렸습니다. 나는 더 말하지 않습니다."[24] 그 말을 신호로, 잭이 옷 안에 있던 권총을 꺼내 캔비 장군에게 발사했다. 캔비는 원주민 전쟁에서 유일하게 전사한 장군으로 남게 된다. 보스턴 찰리가 역시 협상 담당자 중 한명이던 토머스 목사를 쏘았고, 그 역시 사망했다. 도망치던 미첨을 모도크족 원주민 네명이 쫓아갔고, 미첨은 몇군데 부상을 당하고 머릿가죽이 부분적으로 벗겨지긴 했지만 살아남을 수 있었다. 세번째 협상 담당자는 무사히 달아날 수 있었고, 모도크족의 목표가 아니었던 리들 부부도 무사했다.

잭은 무리 내의 극단주의자들에게 협조할 수밖에 없었고, 회담장에서 살인을 저지른 이상 좋은 모양새로 용암층을 벗어날 방법은 없다는 것도 알았다. 때는 봄이었고, 하늘을 뒤덮은 물새떼가 용암층 위를 지나 북쪽의 툴레 호수에 내려앉았다. 평소에는 모도크족이 화살로 오리를 사냥하던 시기였다. 화살촉을 정교하게 다듬어서 마치 물 위에 던진 돌멩이처럼 가볍게 날아가는 화살이었다. 죽은 협상단의 사체가 부활절 일요일에 치워졌고, 오리건주 중부지역에서 선발한 72명의 원주민이 수백명의 미 육군에 합류했다. 다시 전쟁이 시작되었다. 곱슬머리 의사는 계속 춤을 췄고, 모도크족 원주민들은 여전히 무너뜨릴 수 없는 사람들처럼 보였다. 그들이 가진 자원은 제한적이었던 반면 정부 측의 자원은 엄청났지만, 모도크족은 자신들의 강인함, 그리고 널리 퍼져 있던―하지만 보편적이라고 하기는 어려웠던―유령의 춤에 대한 믿음 때문에 타협하지 않으려 했다. 미군은 모도크족 포로 한명이 탈출하

「전장의 용감한 모도크족」, 「모도크 전쟁」 연작 중(1873년, 스테레오그래프 중 한장). 사진 속 인물은 실제로는 미 육군에 지원한 웜스프링스 원주민이다.

는 것을 모른 척했다. 도망가는 포로를 죽이는 즐거움을 얻으려고 그랬던 것이지만, 포로는 죽기는커녕 쏟아지는 총탄 세례에도 상처 하나 입지 않았다. 모도크족 여덟명이 미 육군 포대에 온종일 맞섰고, 밤새 쏟아지는 포격에도 부상자 하나 나오지 않았다. 이틀째 밤에 불발된 포탄을 만지던 모도크족 원주민이 폭발로 사망했다. 그 사고 후로 곱슬머리

의사에 대한 믿음이 옅어졌고, 마침 식수가 바닥난 원주민들은 다섯달 동안 머물렀던 요새를 떠났다.

다음 날인 4월 17일, 조심스럽게 요새에 접근한 육군은 원주민들이 모두 떠난 것을 발견하고 아연실색했다. 모도크족이 포위망 안에서 감쪽같이 사라진 것처럼 보였지만, 사실 그들은 밤을 틈타 용암층 아래의 참호를 따라 남쪽으로 이동했을 뿐이었다. 그때쯤엔 모도크 전쟁에 자비 같은 것은 남아 있지 않았다. 젊은 미군 수송대원 한명을 발견한 후커 짐은 바위로 그의 머리를 납작하게 만들어버렸다. 요새에서 탈출하는 무리에서 뒤처진 모도크족 노인을 발견한 군인은 그의 머리를 잘라 축구공처럼 이리저리 차고 다녔다. 마침내 4월 26일, 모도크족을 쫓던 64명의 군인들이 원주민들의 은신처에 도착했지만, 그들을 보지 못한 채 자리를 잡고 앉아 점심을 먹었다. 이어진 전투는 모도크족과 미 육군이 맞붙었던 전투 중에 그나마 수적으로 가장 대등했던 전투였다고 할 수 있는데, 모도크족 24명에 미군은 거의 70명이었다. 미군에서 사망자 24명에 부상자 다수가 나온 반면, 모도크족의 인명 피해는 전혀 없었다. 스카페이스 찰리Scarface Charley는 "아직 죽지 않은 놈들은 도망치는 게 좋을 것이다. 네놈들을 하루에 모두 죽이고 싶지는 않다"라고 외쳤다.[25]

결국 캡틴 잭을 잡은 것은 그의 부하들이었다. 블랙 짐와 후커 짐이 캡틴 잭과 심하게 다툰 후에 함께 갈 수 없다고 선언했고, 모도크족은 두 무리로 나뉘었다. 미군은 후커 짐의 무리를 먼저 발견했다. 모도크족 여인들이 항복을 권유했고, 항복을 하지 않으면 잃어버린 강에서의 살인 때문에 교수형을 당할 처지였던 후커 짐은 협상을 받아들였다. 사

면을 댓가로 그와 세명의 다른 원주민들이 캡틴 잭을 넘기기로 했다. 더 많은 것을 얻을 수 있었던 4월의 협상에서 타협안에 반대했던 당사자들이, 자신을 팔아넘기는 댓가로 항복해버렸다는 사실에 캡틴 잭은 격노했고, 모두 개 잡듯 잡아버리겠다고 했다. 하지만 아직 잡히지 않았던 캡틴 잭과 그의 무리는 몇주째 이어진 탈주에 지치고 허기진 상태였다. 결국 캡틴 잭은 자신의 소총을 든 채 산등성이에 제 발로 나타났다. 원주민 지원병을 모집하러 나왔던 중위 한명이 그를 맞이하러 갔다. 중위는 "잭의 다리가 풀렸더군요"라고 말하며 그의 총을 부대에 넘겼고, 그걸로 전쟁은 끝이었다.[26] 6월 1일이었다.

## 패배의 댓가

훗날 사진가 루이스 헬러가 후커 짐의 사진을 찍었다.[27] 구슬이 달린 목걸이를 한 사진 속 젊은이는 얼굴이 매끈하고 눈과 콧날, 입의 선도 우아한데, 비록 가면을 쓴 것 같은 표정이기는 하지만, 그의 폭력성과 배신 이력만 생각하며 상상했던 얼굴보다는 훨씬 더 온화하다. 역시 헬러의 초상사진에서 캡틴 잭은 아직 한창이지만 지쳐 보이는 모습인데, 마찬가지로 이목구비가 단정하고, 광대뼈가 툭 튀어나왔고, 숱이 많은 머리가 귀를 덮고 있었다. 청바지를 입고 찍은 다른 사진에서 그는 꽤나 현대적으로 보인다. 10월 3일 오전 10시 20분, 한바탕 소극 같았던 재판 후에 캡틴 잭과 손친 존, 그리고 두명의 다른 모도크족 원주민이 클래머스 기지에서 교수형에 처해졌다. 모도크족 반란군 두명은 교수

형을 피해 샌프란시스코만의 앨커트래즈섬에 있는 으스스한 형무소에 수감되었다. 처형된 네명의 유해는 그들이 도망쳐나왔던 보호구역에 묻혔는데, 그들의 머리가 과학 표본을 만들기 위해 사용되었다거나, 캡틴 잭의 유해가 보존되어서 서커스 관객을 끌어 모으는 데 이용되었다는 소문도 있었다.

남은 모도크족에게 패배의 댓가는 죽음이나 형무소가 아니라, 고향 땅의 지평선을 훨씬 지나, 지금은 오클라호마주로 알려진 원주민 보호구역으로 보내지는 것이었다. 그들의 신앙체계에는 세상의 중심과 대체 불가능한 장소들이 포함되어 있었다. 세상이 시작되던 때, 그리고 아마도 그 세상이 끝날 때의 성스러운 시간과 관련이 있는 장소들이었다. 그들의 전쟁은 산업화된 세계에 동화되지 않으려는 싸움이었고, 장소와 시간에 대한 그들 고유의 감각이 말살되는 것에 맞서는 싸움이었다. 그리고 패배의 댓가는 바로 그 변화한 세상의 상징인 대륙횡단열차에 실려서, 그들이 알고 있는 모든 것 너머의 어딘가로 옮겨지는 것이었다. 기차를 처음 타는 그들에게는 속도 때문에 풍경이 지워지는 것처럼 보였고, 마치 새로운 세상의 중간지대, 그러니까 어떤 의미도 없는 곳으로 향하고 있는 느낌이었다. 모도크족은 중간지대로 옮겨졌다. 오클라호마주 동부의 새로운 정착지 출신인 현대 모도크족 치와 제임스[Cheewa James]는 자신의 웹사이트에 이런 글을 올렸다. "그들 중에 이전에 기차에 타본 사람이 한명이라도 있었을까 싶다. 거기에 더해 포로든 일반 원주민이든 아무도 목적지를 몰랐다는 사실이, 이미 기가 죽은 무리로 하여금 더욱 두렵고 비관적인 기분이 들게 만들었다. 1873년 11월 16일, 캔자스주 백스터스프링스에 도착한 모도크족 무리는 기차에서 내릴 때

매우 지친 상태였다. 그들의 정확한 상태에 대해서는 기록이 애매하다. 어떤 설명에 따르면 모도크족 무리는 반쯤 굶주린 채 화물칸을 타고 도착했다고 한다."[28] 워지밥은 "동쪽에서 기차가 올 것"이라고 했지만, 이제 그 기차가 다시 동쪽으로 향하고 있었다. 죽은 이들이 부활하고 적들이 지워지는 영광스러운 세상의 끝이 아니라, 너무나 조용한 세상의 끝이었다. 대부분의 모도크족 원주민들은 자신들의 세계가 사라지는 것을 지켜봐야 했고, 그건 죽은 이들이 돌아오는 모습을 상상하는 것보다 더 어렵고 더 고통스러운 일이었음에 틀림없다. 역사가 휴버트 하우 밴크로프트Hubert Howe Bancroft는 이렇게 적었다. "용암층은 제거하거나 변화시킬 수 없었고, 덕분에 그곳은 언제까지나 사람들의 머릿속에서는 자신들의 땅을 지키고 자유를 얻으려 했던 캡틴 잭과 모도크족의 용기, 그리고 그 완고함과 뗄 수 없는 장소로 기억될 것이다. 어떤 의미에서 그 전쟁은 원주민 제거의 역사에서 가장 놀랄 만한 전쟁이었다."[29]

원주민 진압을 집행했던 백인들은 원주민들을 포섭해 그들을 사실에 더 가깝고 논리적인 세계관으로 인도하려 한 것이라고 주장했다. 하지만 그게 영성과 사후세계에 관한 것이든, 여성의 역할에 관한 것이든, 빙하라는 자연에 관한 것이든, 세상의 나이 혹은 진화론에 관한 것이든 상관없이, 빅토리아 시대 백인들의 세계는 아래위가 뒤바뀌고, 불확실하고, 논란이 끊이지 않는 세계였다. 사람들은 기독교와 정직한 농토에 대한 경외심을 지니고 있었다. 하지만 적지 않은 사람들이 기독교에 의문을 제기했고, 황금광시대와 사기꾼들과 대담한 백만장자들이 입증했듯이 대부분의 사람들은 농토에 대한 의존에서 기꺼이 벗어나려고 했다. 따라서 원주민들을 기독교적인 농민으로 만들려던 시도

는 버려진 옷을 가난한 지역에 보내는 오늘날 자선단체들의 행태와 유사한 것이었다. 원주민들에게 건네진 것은 낡아빠진 체제였고, 그들이 그렇게 구멍이 숭숭 뚫린 문화를 받아서 걸치는 데 어려움을 겪는 것은 당연한 일이었다. 비록 백인들이 원주민들과 그들의 문화를 말살함으로써 그들을 파괴하려고 했지만, 원주민과 백인들은 같은 기차에 올라탄 승객들처럼 궁극적으로는 한 덩어리가 되었다. 알 수 없는 목적지로, 의심과 불안으로 향하는, 우리 시대로 향하는 기차였다.

유럽에서는 이러한 사태를 모더니즘이라고 불렀다. 현대화에 대한 문화적 반응이라는 의미이다. 시각이론가 조너선 크래리$^{Jonathan Crary}$는 이렇게 적었다. "현대화란, 뿌리를 내리고 있던 것들을 자본주의가 갈아엎고 이동시킬 수 있는 대상으로 만드는 과정이다. 유통을 방해하는 장애물들을 치우고, 유일무이한 것들을 교환 가능한 것으로 바꾸는 과정이다."[30] 멀리 서부에서는 산업화와 그것이 가져온 시공간의 변화에 대한 반응이 복잡했고, 거기에는 우리가 모더니스트라고 부르는 인상주의 화가나 아방가르드 시인들은 절대 마주칠 일이 없었던 것들도 포함되어 있었다. 원주민 전쟁과 신분 세탁, 새로운 풍경의 소유권을 주장하고 이름을 붙이는 일, 예술로서의 사진, 만화소설 같은 것들이었다. 그럼에도 카우보이나 아메리카원주민, 인상주의 화가들은 어쨌든 같은 기차를 타고 있었다고 해야 할 것이다. 머이브리지는 현대화로 향하는 여정을 사진으로 기록했다. 그가 작업했던 연작들—동작의 신비, 외진 풍경, 인디언 전쟁, 도시의 순간들, 대륙횡단철도, 그외 서부의 변화들—이 모두 거기에 해당한다. 그가 찍은 모도크족의 사진들이 대단히 표현적인 예술작품은 아니다. 거기서 중요한 점은 그가 지켜봤

다는 사실, 그리고 그 역사를 자신이 관여하고 있던 다른 역사들, 즉 실재의 세계에서 이미지의 세계로의 전환이라는 역사와 연결했다는 사실이었다. 예술가들은 흔히 한발 물러나 있는 존재로 여겨진다. 자신들이 보고 있는 것에 대해 직접 행동하지 않고 지켜보기 때문에 중립적이라고 한다. 카메라 앞에서 펼쳐지는 역사와 머이브리지의 관계는 그보다 복잡했다. 그는 철도회사와 군대를 위해, 관광객과 동부 사람들을 위해 작업했다. 하지만 머이브리지가 전한 이미지 덕분에 그들은 손아귀에서 벗어난 무언가에 관심을 두게 되었다. 탐사해보지 못한 풍경, 직접 접해보지 못한 문화, 살아보지 못한 삶, 볼 수 없는 동작, 대답할 수 없는 질문들이었다. 머이브리지는 중립적이지 않았다. 그는 독립적이었다. 그는 기록하면서 동시에 그 기록을 복잡하게 만들었고, 의심을 불러일으켰다.

현실에서 사라진 것들이 이미지가 되어 돌아왔다. 그런 식으로 자연은, 자연을 지배해나갔던 19세기의 거의 독보적인 소재가 되었다. 고향에서 쫓겨난 원주민들은 예술과 오락에서 가짜 고향을 찾았다. 모도크족은 보호구역에서 살아남았고, 적지 않은 숫자가 퀘이커파의 평화주의 기독교로 개종했다. 일부는 20세기 초에 오리건주의 보호구역으로 돌아가기도 했지만, 오늘날 모도크 카운티로 불리는 캘리포니아 북서쪽 모퉁이 지역에 정착한 모도크족은 거의 없었고, 있더라도 눈에 띄지 않았다. 암살 시도에서 살아남은 미첨은 모도크 전쟁에 관한 책을 썼고, 리들 부부, 섀크내스티 짐, 스팀보트 프랭크Steamboat Frank, 그리고 스카페이스 찰리와 함께하는 전국 순회 강연회를 기획했다. 그는 원주민들에게 얼굴 분장을 시키고, 평소 입던 옷보다 더 '원주민스러워' 보이는

옷을 입게 했으며, 토비 리들에게는 "여자 족장 위네마$^{Winema}$"라는 호칭을 붙여주며 칭송했다. 서부의 극적인 것들은 언제나 동부로 보내져서 전시되었다. 카우보이, 원주민, 이동식 서커스의 버펄로떼, 광산에서 있었던 별난 이야기들, 엄청난 양의 금과 은, 모피와 가죽, 요세미티 계곡 사진 등이 있었고, 1878년의 동작연구 사진들은 곧장 프랑스까지 보내졌다.

황금광시대의 절정에서 이민자들은 댐, 도로, 도시, 농장 같은 캘리포니아의 물질적인 토대를 서둘러 건설해나갔다. 그와 동시에 좀더 미묘한 어떤 것, 고유한 문화를 지닌 공간으로서의 캘리포니아도 만들어지고 있었다. 이민자들은 그곳이 지닌 의미를 자신들만의 필요나 꿈에 맞춰 다듬어나갔고, 그 과정이 끝나자 완전히 새로운 무언가가 탄생했다. 그건 세상을 바꾸게 될 무엇, 완고하지만 뿌리가 없는 어떤 영웅적인 가능성과 영광이었고, 지금도 **캘리포니아**라는 단어에는 그런 의미가 응축되어 있다. 오래된 것들이 많이 사라져버렸고, 거기에는 자신들이 기억하는 한 늘 같은 곳에서 지내왔던 모도크족 원주민의 문화가 그 장소와 맺는 특별한 관계도 포함되어 있었다. 음식과 이야기와 이름과 지식이라는 수천개의 가닥을 통해 이어진 관계였다. 이제 모도크족 언어를 구사할 수 있는 사람은 전세계에 두세명밖에 없다. 하나의 언어는 그 자체로 하나의 세계여서, 그 세계만의 방식으로 대상을 구분하거나 이어주고, 시간과 관계와 장소를 묘사한다. 무언가가 탄생하기 위해서는 다른 무언가가 종말을 맞이해야만 하는 걸까? 모도크족은 백인 정착민과 광부들뿐 아니라 캘리포니아라는 새로운 개념을 위해 길을 내주었던 것 아닐까? 중심을 가진 세계관과 기술적 혹은 문화적 혁신의

중심으로서 캘리포니아라는 개념이 공존할 여지는 없었던 것일까? 아니면 캘리포니아라는 개념을 위해 중심을 해체하고 이전의 것들을 소멸시킬 필요가 있었던 걸까? 이런 질문은 다른 역사나 평행우주가 가능한가라는 질문일 테지만, 지금 우리가 알고 있는 역사는 중심의 뿌리가 뽑히고 기계들이 진화해온 바로 그 역사다.

6장

인생의 하루,
두 죽음,
더 많은 사진

파나마의 포르토벨로에 위치한 다리(1875년)

## 가족사진

  머이브리지의 결혼을 되돌릴 수 없는 상황으로 몰아간 것은 사진 한 장, 그리고 그 사진에 적힌 문구였다. 1874년 10월 17일, 그는 아내 플로라 머이브리지가 일곱달 전에 낳은 아이의 사진을 한장 발견했다. 두 사람의 이름을 섞어 플로라도<sup>Florado</sup>라는 이름을 지어준 남자아이였다. 사진은 플로라의 유모 수전 스미스<sup>Susan Smith</sup>의 집에서 발견되었는데, 스미스 본인은 다음과 같이 이야기를 전했다. "토요일 오전에 머이브리지 씨가 저희 집으로 왔는데, 전에 봤던 어떤 모습보다도 끔찍해 보였습니다. 한잠도 못 잔 것 같았어요. 그분이 '스미스 부인, 바쁘십니까? 좀 뵀으면 하는데요'라고 하더군요.

  괜찮다고 했습니다. 안으로 들어오시라고 했죠. 그분이 탁자 위에 놓인 사진을 보더니, 흠칫 놀라며 물었어요. '이 아이는 누굽니까?'라고요.

  제가 말했습니다. '두분 아이죠.'

그분이 말하셨습니다. '전에는 본 적 없는 사진이네요. 어디서 난 거죠? 누가 찍은 겁니까?'

제가 말했죠. '부인께서 오리건주에서 보내주셨어요. 룰롭슨 씨 가게에서 찍었어요.'

그분이 사진의 뒷면을 보고 화들짝 놀랐어요. 흥분하고 창백해진 얼굴로 말했죠. '세상에! 이건 제 아내 글씨입니다. "꼬마 해리!"라고 적혀 있네요.' 그분은 발로 바닥을 구르며 거칠게 흥분했습니다. 완전 미친 사람 같았어요. 초췌하고 창백한 모습이었고, 눈이 번들번들했어요. 입을 벌리고 있어서 이가 다 보이고, 머리부터 발끝까지 부르르 떨면서 숨을 헐떡였습니다. 보고 있기가 힘들 정도였죠.

그분이 제게 소리를 질렀습니다. '이런 세상에! 다 말해주십시오!' 그러고는 손을 들어올린 채 제 쪽으로 다가왔습니다.

제가 말했죠. '다 말씀드릴게요.' 저는 그분이 제정신이 아니라고 생각했습니다. 말해주지 않으면 저를 죽일 것만 같았어요. 그래서 제가 아는 걸 모두 말했습니다."[1]

해리는 바람둥이 해리 라킨스 Harry Larkyns가 틀림없었고, 이미 머이브리지는 그에게 아내 주변을 얼쩡거리지 말라고 경고한 상태였다. 사진에 적힌 문구와 유모의 이야기는, 머이브리지가 아니라 라킨스가 아이의 아버지임을 강하게 암시했다.

머이브리지에 대해 알려진 것들을 살펴보면, 그라는 사람은 그냥 그의 작품으로 가기 위한 텅 빈 통로 정도로만 보인다. 천재적인 성취를 개인과 연결해보려는 시도들은 번번이 실패했다. 하지만 살인사건이 벼락처럼 그 삶에 극적인 빛과 어둠을 드리워주었다. 그 사건이 벌어지

기까지 매 단계마다 세 성인 남녀의 결점과 욕망이 얽혀 있었다. 해리 라킨스는 건달로, 샌프란시스코에 오기 전 그의 삶은 너무나 영웅적이어서 도저히 믿을 수가 없다. 키가 크고 잘생겼으며, 사람을 끄는 힘이 있었던 그는 잉글랜드 혹은 스코틀랜드의 부유한 집안 출신이라고 스스로 주장했다. 연극에 빠졌다는 이유로 가족과 연을 끊은 후에는, 역시 본인 주장에 따르면, 마치니와 가리발디의 이탈리아 민족주의 혁명에서 함께 싸웠다고 했다. 베이 지역의 한 신문은 이렇게 적었다. "유럽의 스파이들이 그를 알고 있었다. 그는 경찰 두명의 손에 이끌려 국경 너머로 쫓겨나는 일에 익숙해졌다. 집으로 돌아온 그는 무일푼이었지만, 방랑생활을 통해 이룬 것도 있었다. 친척들이 군대의 장교 임명장을 사주었고, 인도의 부임지로 향했다. 인도에서의 반복적인 일상에 금방 싫증을 느낀 그는 자신의 지위를 팔아버리고는 중앙아시아로 떠났다. 그곳에서 그의 운이 절정에 달했다. 그는 이교도인 현지 유력자의 눈에 들었고, 그 유력자의 정부 관료로 일했으며, 마침내 스스로 수장이 됨으로써 더이상 수고를 들이지 않아도 되었다. 자신이 몰아낸 유력자의 궁전과 여자들과 보물을 이어 받았고, 야만적인 광채로 빛나는 삶을 살았다. 6년 동안 홀로 영광을 누리던 그는 머지않아 나라를 다스리는 일에도 싫증을 느꼈다. 그는 다이아몬드로 채운 가방을 들고 야반도주해 런던으로 돌아왔다."[2] 다이아몬드는 투자 사기를 당해서 날렸고, 프랑스군에 들어가 프러시아 군대와 싸웠으며, 소령을 거쳐 프랑스 정부에서 인정한 기사가 되었다고 스스로 주장했다. 캘리포니아 사람들은 어느정도는 그의 주장을 인정하고 그를 라킨스 소령이라고 불렀다. 스스로의 매력 때문에 망가져버린 사람들 중 하나였던 그는, 상당한 재

능과 에너지를 여자를 유혹하고 사기를 치는 일에 헤프게 써댔다. 순수한 가공의 인물이라는 점에서 그는 서부에 적합했지만, 샌프란시스코에서 그의 공적인 역할은 그저 흔한 사기꾼 한명일 뿐이었다.

서부로 오는 길에, 솔트레이크시티 혹은 그보다 앞에 있었던 도시에서 라킨스는 젊고 어리숙한 상속자 아서 닐Arthur Neil과 친분을 맺은 다음 사기를 쳤다.[3] 자신의 돈이 곧 도착할 거라는 거짓말로 닐에게 3000달러를 뜯어낸 라킨스는 호텔과 마차, 고급 와인, 기타 사치품에 그 돈을 탕진했다. 1873년 3월 라킨스는 감옥에 들어갔고, 닐이 합의를 해준 후에야 풀려날 수 있었다(있지도 않은 부유한 여자 친척이 돈을 모두 갚아줄 거라는 약속을 한 다음이었다). 이후에 라킨스는 부두 인부, 번역가, 서커스 기획자, 거의 공장이나 다름없었던 휴버트 하우 뱅크로프트 사무실의 조사원 등 다양한 직업을 전전하며 서부의 역사에 관한 글을 엄청난 속도로 써냈다. 그는 친구를 많이 만들었고, 분개한 적도 적어도 한명 이상 만들었다. 연극평론가로 활동할 때는 코핑어Coppinger라는 부랑자를 꼬드겨 자신이 청탁받은 글의 일부를 대신 쓰게 하는 계약을 맺었다. 코핑어가 그 계약관계를 폭로하고 결국 라킨스의 평론가 자리를 대신 차지하게 되었는데, 그후로 두 사람이 거리에서 마주칠 때마다 "라킨스는 코핑어의 코와 턱을 양손으로 쥐고 있는 힘껏 그의 입을 벌린 다음 목구멍에 침을 뱉었다"라고 한다.[4] 그 행동 덕분에 다시 재판정에 섰지만, 이번에도 풀려났다. 캘리포니아 사법부가 명예를 회복하려는 마음과 복수심에 따른 폭력적인 행동을 관대하게 보았던 것이다.

두 사건에도 불구하고 그는 샌프란시스코 사교계, 적어도 연극계와 신문업계에서 계속 활동할 수 있었고, 그럼에도 늘 돈은 한푼도 없었

다. 훗날 머이브리지는 자신과 라킨스의 관계에 대해 다음과 같이 말했다. "1873년 초에 내가 일하는 전시관에 그가 나타났다. 룰롭슨 씨와 역시 전시관에서 일하고 있던 막스 버크하르트Max Burkhardt 씨는 전부터 그를 알고 있는 것 같았다. 그는 자신이 염두에 두고 있는 계획에 대해 나의 의견을 듣고 싶어했다. 정확히 어떤 계획이었는지는 기억나지 않는다. 종종 전시관에 나와 사진 수정 작업을 했던 아내도 그 자리에 있었고, 그를 내게 소개해주었다. 아내가 라킨스 소령에 대해 이야기하는 것은 자주 들었지만, 그렇게 잘 아는 사이인 줄은 몰랐다. 나는 아내가 사교 모임에서 그를 만난 적이 있고, 친구들이 그 사람 이야기를 하는 것을 들은 모양이라고 짐작했지만, 두 사람은 내가 생각했던 것보다 서로를 훨씬 잘 아는 것 같았다. 나중에 아내는 셀렉 씨 집에서 그를 소개받았다고 말했다. 도매상인 셀렉 씨는 사우스파크 쪽에 사는데, 나도 아는 사람이었다. 처음 소개받은 후 라킨스는 자주 전시관을 찾았고, 나는 예술과 관련해서는 내 생각을 이야기해주기도 했다. 그런 이야기들을 그는『포스트』Post에 글로 썼다."[5]

플로라 머이브리지는 켄터키주 혹은 오하이오주에서 태어났다. 어릴 때 이름은 플로라 다운스Flora Downs였고, 어머니는 그녀를 낳고 얼마 후에 사망했다.[6] 증기선 선장이었던 삼촌 스텀프Stump가 그녀를 서부로 데려와 고모와 함께 살게 했다. 다른 증기선 선장 한명이 그녀의 양아버지가 되었고, 그녀는 그의 성을 따 릴리 섈크로스로 지내다가 이내 플로라 스톤으로 다시 한번 이름을 바꾸게 된다. 열일곱살이 되기 전에 샌프란시스코의 안장 제작자 루시우스 스톤과 결혼했지만, 학대를 견디지 못하고 스무살이던 1870년 12월에 이혼했다. 결혼생활의 마지막 2년 동

안은 남편과 별거 중이었고, 플로라는 생계를 해결하기 위해 여러가지 직업을 전전했다. 그녀는 날 전시관에서 사진 수정 작업을 하는 동안 머이브리지를 만났고, 나중에는 머이브리지도 밝혔듯이 브래들리 앤 드 룰롭슨 전시관에서 같은 일을 했다. 머이브리지는 플로라의 이혼을 도와준 다음 1871년 5월 스물한살이던 그녀와 결혼했다. 당시 그는 그 녀 나이의 2배에서 겨우 한살이 모자란 나이였고, 나중에 그의 변호인 은 이렇게 말했다. "그는 자기 부인이 극장 같은 곳, 그 자신은 아무 관 심이 없는 곳에 가서 즐길 수 있도록 해주었다. 그는 부인을 아주 깊이, 광적으로, 자제심이 무척 강한 남자가 할 수 있는 방식으로 사랑했다."[7]

"우리는 특별히 문제는 없었다"라고 머이브리지는 말했다. "돈 문제 로 가끔 말다툼을 벌이기는 했지만, 심각한 건 아니었다. 나는 취향도 단순하고 원하는 것이 많지 않은 사람이었고, 돈을 많이 쓰지 않았다. 얼마 되지도 않는 작업 비용을 지불하고 남은 돈은 모두 아내에게 주었 지만, 그녀는 늘 돈이 부족하다고 했다. 아내가 그 돈으로 뭘 사오는 걸 본 적은 없었고, 어디에 쓰고 다니는지는 짐작도 못했다. 종종 돈 문제 로 티격태격하기도 했지만 심각한 것은 아니었다. 그냥 부부들이 하루 만 지나면 잊어버리는 그런 일 이상은 아니었다."[8]

결혼생활 후반부에 플로라는 그 돈으로 라킨스의 화려한 취미생활 비용을 댔고, 심지어 그의 빨래까지 맡아주었다. 머이브리지가 언급하 지는 않았지만 두 사람은 다른 일로도 다투었다. 어느날 밤 아내가 늦 게 귀가했고, 어디에 있었느냐고 남편이 묻자 그녀는 라킨스와 극장에 갔었다고 대답했다. 샌프란시스코에서는 극장들이 성황이었고, 밤 문 화와 사교계도 활발했다. 새로 생겨나는 도심과 그곳으로 몰려드는 돈

덕분에 보스턴풍의 단정함과 유흥가 바버리코스트의 일탈 사이의 경계가 느슨해졌다. 역사학자인 케빈 스타Kevin Starr는 샌프란시스코에 대해 다음과 같이 적었다. "사교계 여성들의 숫자가 한정되어 있었기 때문에, 기혼 여성들이 자신들을 쫓아다니는 남자들을 받아들이는 게 관습이 되었다. 즉 젊은 미혼 남성들과 함께 파티나 무도회, 극장에 다녔던 것이다. 그런 관계는 보통은 감상적인 임시방편이었지만, 심각한 관계로 발전할 위험이 늘 도사리고 있었다."9 라킨스는 가끔씩 부부를 모두 극장으로 초대했지만, 머이브리지는 단 한번만 응했다. 하지만 머이브리지가 일 때문에 집을 비울 때면 라킨스는 플로라를 따로 만났다. 머이브리지는 자주 집을 비우는 사람이었다(그가 집에 있을 때면 라킨스는 종종 음악회 표를 보내곤 했는데, 플로라는 그걸 밀회의 핑계로 활용하곤 했다). 플로라가 늦게 귀가한 일이 있은 후에, 머이브리지는 라킨스를 찾아가 자기 아내에게서 떨어지라고 경고했다. 본인의 설명에 따르면 은근한 협박이었다고 한다. "기혼 남성으로서의 권리에 대해서는 당신도 잘 알고 있을 겁니다. 제게도 그 권리가 있고, 당연히 그 권리를 지킬 겁니다. 오늘 이후로 다시 한번 그 영역을 침범하면 댓가를 치르게 하겠습니다. 캘리포니아에서 그게 어떤 의미인지는 당신도 알겠지요."10

살인사건 후에 한 신문은 다음과 같이 보도했다. "또다른 여성 지인은 (…) 1년쯤 전부터 당시 사우스파크 3번지에 살던 머이브리지 부인과 라킨스 소령이 함께 외출하는 모습이 자주 보였고, 이웃들이 두 사람에 대해 이야기하기 시작했다고 전했다. 두 사람은 유희를 즐길 수 있는 장소에 끊임없이 함께 다녔고, 함께 말을 타고 나가기도 했다. (…)

이 지인은 머이브리지 부인은 생각이 없고 충동적인 행동을 잘하는 편이며, 고급 의상과 아부에 약하다고 했다. 하지만 친구들은 그녀가 심각하게 잘못된 행동을 할 사람은 아니라고 했다. 특별히 교양이 있거나 지적인 여성은 아니었지만, 말솜씨는 꽤 매력적이었다고 한다."[11] 플로라는 지역신문에 실릴 만한 추문이 없었다면 역사에서 완전히 사라져버리는 대다수의 사람들 중 한명으로 남았을 것이다. 사실 그녀에 관해서는 그 추문밖에 남지 않은 것 같기도 하다. 사진이 몇장 있다. 브래들리 앤드 룰롭슨에서는 『필라델피아 포토그래퍼』에서 주최한 전국 규모의 음화 공모회에 그녀의 사진 여섯장을 출품했고, 수상까지 했다. 덕분에 해당 잡지의 1874년 7월호 표지에 그녀의 사진이 실렸다. 사진 속 여인은 피부가 환하고, 약간 들창코이며, 카메라 앞에서 자세를 잡을 때 으레 그렇듯 느긋한 표정을 짓고 있다. 허리는 바짝 조였고 풍성한 머리는 올렸으며, 귀걸이, 목걸이, 팔찌, 깃털 모자, 상의에 꽂은 조화 장미 등으로 요란하게 치장을 한 모습이다. 그중에서 가장 눈에 띄지 않는 장식이 왼손 네번째 손가락에 낀 반지다. 하지만 수상작 속 인물의 이름은 적혀 있지 않았고, 유명인들의 사진을 모아 발간했던 전시관의 카탈로그에서도 마찬가지였다.[12] 50면 분량이었던 카탈로그의 목차에는 '철도원' '주연 발레리나' '공산주의자' '난쟁이·거인 등' '마술사·골상학자·심령술사 등'이 있었는데, 플로라의 사진에는 '기타' 부문에 인물의 이름 없이 '금메달 수상 사진'이라고만 적혀 있다. 완벽하게 부정적인 플로라의 모습(이 부분에서는 'perfect negative Flora'란 중의적 표현으로 그녀를 찍은 사진의 음화와 '부정적인 플로라'라는 의미를 전하고 있는 것으로 보임―옮긴이)만 남았지만, 그외에도 신문이나 브랜던버그 앨범에서 인용

윌리엄 H. 룰롭슨이 찍은 플로라 머이브리지의 초상(6인치×4인치, 브랜던버그 앨범 98면). 공모전 수상작인 그녀의 초상 여섯점 중 한점이다.

한 몇몇 문장과 편지가 있다.[13]

1950년대에 멜퍼드 F. 브랜던버그Melford F. Brandenburg가 베이 지역의 고물상에서 대단한 스크랩북을 발견했다. 138면짜리 스크랩북에는 1870년대에 찍은 사진들이 가득했다. 사실상 그 사진들은 모두 브래들리 앤드 룰롭슨 전시관에서 나온 것 같았고, 스튜디오에서 찍은 연예인의 초상사진과 머이브리지의 풍경사진으로 뚜렷이 나뉘어 있었다. 그 스크랩북이 플로라의 개인 앨범이라고 결론을 내릴 만한 결정적인 증거는 없지만, 모든 특징들이 그 스크랩북을 만든 이가 그녀임을 암시하고 있다. 룰롭슨이 찍은 그녀의 초상을 포함해 그리 근사하지 않은 그녀의 모습을 찍은 이미지들이 수록되어 있다. 그 정도 분량의 사진에 쉽게 접근할 수 있는 사람은 많지 않았을 것이며, 머이브리지의 작품이 따로 강조되고 있다는 점도 시사적이다. 앨범에 있는 사진들 중 머이브

리지의 마지막 작품은 모도크 전쟁 직후인 1873년 9월에 찍은 것으로, 모도크 전쟁이 끝나고 아직 플로라도는 태어나기 전이었다. 골든게이트 주변의 증기선을 찍은 사진인데, 플로라가 머이브리지의 예술과 맺고 있던 관계의 종착점을 상징하기에 적당한 작품이라 하겠다. 사진 앨범은 당시로서는 새로운 것이었다. 그것은 한 가족 혹은 세계에 순서를 매겨 하나의 시각적 서사를 만드는 방법으로, 대부분은 가족의 이야기를 전하는 일관성 있는 사진들로 구성되었지만 종종 여행 기념품으로 활용되기도 했다(왓킨스나 머이브리지의 사진들로만 앨범을 만들었던 관광객들도 있었다). 만약 브랜던버그 앨범 주인이 플로라였다면, 그건 대단히 특별한 자화상이라고 할 수 있다. 처음 몇면은 감상적인 사진 혹은 유명한 배우들의 초상사진들이다. 머이브리지가 1872년에 찍은 매머드판 사진들은 가로 10인치, 세로 13인치의 앨범 크기에 맞춰 잘린 채 실렸다. 그 작품들을 그렇게 조각난 형태로 보는 것은 좀 충격적이지만, 아마도 손상되었거나 최종적으로는 거절당한 인화물일지도 모른다 ─ 이 또한 앨범을 만든 이가 전시관 내부의 인물임을 암시하는 증거라고 할 수 있다. 그게 아니라면 감히 누가 매머드판에 가위질을 할 수 있었겠는가? 머이브리지가 찍은 작은 사진들이 극장 사진들 사이에 샌드위치처럼 어지럽게 끼워져 있는데, 그런 구성 자체가 플로라의 위아래가 뒤바뀐 세계의 초상처럼 보인다.

남편의 사진에서도 드물게나마 인물들이 등장하기는 했지만, 풍경 속에 아주 작은 형상으로 묘사될 뿐이었다. 그런 작은 인물들은 스튜디오에서 찍은 남자 혹은 여자 배우의 초상사진들, 독특한 외모와 표정, 그리고 장신구들이 눈에 띄는 다른 사진들에 압도되기 십상이다. 머이

브리지의 나이나 집을 자주 비웠던 상황, 그리고 아내의 극장 취미에 대한 무관심 등을 고려하면, 플로라에게 남편은 그의 사진 속 인물처럼 멀게 느껴졌을 것이다. 앨범에는 스탠퍼드의 말, 광산업계 거물 랜스턴 Ralston 의 저택, 캘리스토가의 휴양지, 건축계획을 담은 사진의 복사판 등 머이브리지가 찍은 사진들이 대부분 담겨 있다. 그가 촬영 여행을 떠나 있는 동안 집에서 그의 작품들을 앨범에 넣고 있는 그녀의 모습을 상상해볼 수 있다. 남편이 이룬 것이 자랑스럽지만, 한편으로 그녀는 그 작품들을 자신만의 세계관에 맞춰 조정하고 재배치했다. 그 작품들을 자신의 화려한 도시생활의 근사한 배경으로 만들어버린 것이다. 앨범에는 화려하고 새로운 사진들이 가득하지만 딱 한장, 아마도 플로라 본인을 찍은 것으로 보이는 슬픈 사진이 있다. 공모전 수상작에서 그녀는 확신에 찬 듯 고개를 들고 있고 피부도 환하지만, 이 사진에서 그녀는 슬프고 야위었으며 아마 임신 중인 것으로 보인다. 품이 넉넉한 치마를 입은 그녀는 옆에 있는 나무, 배를 주렁주렁 매달아 크게 휜 배나무를 닮은 것 같다. 배나무는 당시 캘리포니아의 놀랄 만한 다산성을 상징하는 예들 중 하나였다. 배가 너무 커서 나뭇가지가 부러질 것처럼 보인다. 슬픔에 빠져 있고 안색이 좋지 않은, 거의 뭔가에 홀린 것 같은 그녀 역시 곧 폭발할 것만 같다.

플로라는 두 남자에게 받은 것들로 자신의 근사한 삶을 하나로 이어보려 애썼던 것 같지만, 그러기엔 그 둘 모두 부적절했다. 한쪽은 무심하고 종종 집을 비우는 부양자 머이브리지였고, 다른 쪽은 매력적인 불한당 라킨스였는데, 처음 1년 정도는 괜찮았다. 머이브리지와의 결혼생활에서 그녀는 모두 세번 임신을 했는데 처음 두번은 사산이었다고 스

미스 부인은 전했다. 세번째 아이 플로라도 역시 스미스 부인이 받았다. 1874년 4월 16일, 누군가 부인의 집 초인종을 미친 듯이 울렸다. 라킨스였다. "키가 크고 흰색 모자를 쓴 신사분이 당장 머이브리지 부인에게 가달라고 하더군요. 얼른 옷을 챙겨 입고 가보겠다고 했더니, 그 신사분이 지금 부인이 마차 안에 있다고 소리를 쳤어요. 제가 부인의 상태는 잘 아니까 집 안으로 들이자고 했지만, 신사분은 저를 반쯤 들어올려서 보도에 내려놓았어요. 머이브리지 부인은 마차 안에 누워서 (나중에 알았지만, 클리프하우스에서 곧장 저희 집으로 온 거였어요) 첫번째 산통으로 힘들어하고 있었습니다. 저는 옷을 반쯤만 걸친 상태였는데, 우리는 급하게 마차를 몰아서 하워드가와 3번가 사이에 있는 부인의 집으로 향했습니다. 아이는 남자애였고, 다음 날 오후 4시에 태어났죠. 그때 머이브리지 씨는 시내에 안 계셨습니다. 제가 전보를 보냈고 다음 날 집에 오셨어요. 그분은 부인이 위험한 상황을 넘길 때까지 일주일인가 열흘 정도 계시다가 다시 떠났습니다. 사업 때문에 벨몬트에 가신다고 했어요. 머이브리지 씨가 떠난 다음 날 부인이 제게 쪽지를 하나 주었는데, 『이브닝 포스트』*Evening Post* 사무실에 가서 라킨스 소령에 관해 좀 알아보라는 내용이었어요. (…) 라킨스 씨는 전화를 자주 했고, 전화가 오면 저는 방을 나왔습니다."[14]

클리프하우스는 도시의 북서쪽 끝, 파도가 직접 바위를 때리는 절벽에 있는 유명한 해변 휴양지였다. 어떤 역사책에 따르면 그곳은 "여러 가지 면에서 가장 유행에 민감했던 만남의 장소였고, 전형적인 지역 정치인들이 한데 어울리는 장소이자, 남자들이 정부와 만나던 밀회의 장소"였다.[15] 플로라가 임신한 몸으로 거기에 간 것을 보면, 그녀가 밤의

유흥에 관련해서는 절대 만족할 줄 모르는 욕구를 지니고 있었음을 짐작할 수 있다(또한 머이브리지가 그 근처에는 얼씬도 안 한 것을 보면, 가정생활에 그럭저럭 만족하고 있었음을 짐작할 수 있다). 벨몬트는 샌프란시스코 최고 부자들의 화려한 시골 저택들이 몰려 있는 곳으로, 머이브리지는 그런 저택 몇채를 사진으로 남겼다. 플로라도가 태어나고 사흘 후, 머이브리지의 어머니 수재나 머거리지가 영국에서 사망했다.[16] 머이브리지에게 유산 50파운드가 남겨졌고, 나머지 재산은 모두 그의 동생 토머스 몫이었다. 당시 토머스는 워싱턴주 월라월라에서 치과의사로 일한 것으로 알려졌는데, 사진가 형과는 거의 왕래가 없었다(나중에 그는 토머스 머리지Thomas Muridge로 이름을 바꾸고 호주로 이민 갔다). 머이브리지는 대륙횡단철도의 노선을 따라가거나 중앙아메리카로 촬영을 떠날 계획을 세우고 있었지만, 5월 한달은 버클리의 캘리포니아 대학이나 도심에 있었던 자신의 집 근처에서 출발하는 페리선 사진만 찍으며 느긋하게 지냈다(부부는 한때 도도한 분위기를 풍겼고, 그때도 여전히 품위가 있었던 마켓가 남쪽 지역에서 이 집 저 집 옮겨 다니며 살았는데, 자신들의 집을 가지기보다는 하숙집에서 지냈던 것으로 보인다).

스미스 부인의 이야기는 이어진다. "라킨스 씨는 저 늙은이가 — 머이브리지 씨를 말하는 겁니다 — 왜 본인 말처럼 철도를 찍으러 떠나지 않는 거냐고 물었습니다. '그러면 플로라랑 저는 좋은 시간을 가질 수 있을 텐데요'라고 했죠. 머이브리지 씨가 정말로 떠나고 나서, 머이브리지 부인은 아이를 데려와 라킨스 씨에게 보여주라고 했어요. '라킨스 씨, 아기가 누굴 닮았나요?'라고 부인이 묻더군요. 라킨스 씨는 미

브랜던버그 앨범 104면. (왼쪽 위부터 오른쪽 아래 방향으로) 버클리의 캘리포니아 대학(1874년
경), 「요세미티 폭포」「모나스터리 계곡의 템플봉」「요세미티 습작」, 여인의 초상, 「모나스터리 계
곡의 유니콘봉」「툴룸 골짜기」「요세미티 습작」「툴룸 초원에서 본 다다산」(10.5인치×13.5인치).
여인의 초상사진을 제외하고 모두 머이브리지가 촬영했다.

소를 지으며 '자기도 알잖아, 플로'라고 말했죠. 부인은 웃기만 할 뿐 아무 말도 하지 않았습니다. (…) 흑인 한명을 따로 고용해서 라킨스 씨의 편지를 부인에게 전하게 했습니다. 두 사람은 하루에 두세통씩 서로에게 편지를 썼어요. 언젠가 라킨스 씨가 집에 와 있을 때였습니다. 침대 옆에 선 그분에게 부인이 이렇게 말했죠. '해리, 우리는 7월 13일을 영원히 기억하게 될 거예요. 그날을 떠올리게 할 무언가가 생겼으니까.'"[17]

머이브리지는 여름 내내 어디론가 떠났다. 어디로 갔는지는 아무도 몰랐지만, 그는 신중하게도 플로라와 아이를 오리건주에 있는 고모 댁으로 보내서 함께 지내게 했다. 모자는 6월 15일에 증기선을 타고 떠났다.[18] 한달 후 그녀는 샌프란시스코의 친구에게 쓴 편지에 이렇게 적었다. "이곳에 온 후로 남편에게서 어떤 소식도 듣지 못하고 있어. 지난주에도 편지를 썼지만, 그이가 답장을 할 것 같지는 않아. 룰롭슨 씨에게도 편지를 써서 내 사진을 몇장 보내달라고 했어."[19]

라킨스는 플로라를 향해 자신에게 연락하라는 광고를 신문에 실었는데, 두 연인의 사이가 조금씩 벌어지고 있는 것처럼 보였다. 어쩌면 두 사람 사이의 연락책이었던 스미스 부인이 편지를 전하지 않았던 것인지도 모른다. 하지만 스미스 부인에게는 부인 나름대로 이유가 있었다. 머이브리지가 유모의 급여를 플로라에게 맡겨놓았는데, 플로라가 그 돈을 다른 곳에 써버렸던 것이다. 10월 14일, 스미스 부인은 법원에 급여를 달라는 소송을 냈고, 그 금액은 100달러가 조금 넘었다. 그녀는 자신이 급여를 받지 못했다는 것을 증명하기 위해 플로라가 돈을 주지 않았음을 인정하는 편지를 보여주었다. 같은 편지에서는 라킨스를 "가족"처럼 언급하기도 했다. 나중에 머이브리지는 스미스 부인이 가지

고 있던 다른 편지도 모두 달라고 했고, 부인은 그것들을 그의 변호사인 소여<sup>Sawyer</sup>에게 넘겨야만 했다. 그녀는 이렇게 증언했다. "문을 닫고 나오는데 비명 소리와 함께 넘어지는 소리가 들렸어요. 그게 목요일 아침이었고, 다음 날 저녁에 머이브리지 씨가 저희 집으로 찾아왔습니다. 소여 씨의 말에 따르면 그 편지들은 라킨스의 악의 없는 구애일 뿐이었다고 했죠."<sup>20</sup> 토요일 아침 머이브리지는 아기 사진 뒤에 있는 문구에서 증거를 발견했고, 그뿐만이 아님을 알게 되었다. 그때부터 사태는 급진 전되었다.

## 카드 한벌

머이브리지가 "꼬마 해리"라는 문구를 발견했던 날은 그의 인생에서 가장 자세하게 기록된 하루이다. 전형적인 하루라고 할 수는 없지만, 덕분에 그가 처해 있던 환경에 대해서는 꽤 많은 것을 알 수 있다. 스미스 부인의 집을 나선 머이브리지는 자신의 상황을 차근차근 정리했던 것으로 보인다. 샌프란시스코 예술연합 건물에서 상당한 시간을 보냈는데, 예술가들의 모임 장소로 활용되었던 3층짜리 건물은 그가 자신의 작품을 동료들에게 보여주고 비어슈타트를 비롯한 많은 예술가 친구들을 사귀기도 했던 곳으로, 나중에는 그곳을 우편물을 받아보는 주소로 활용하기도 했다. 오후 2시 반 혹은 3시에 전시관에서 나오던 룰롭슨이 머이브리지와 마주쳤다. 평소에는 건물을 올라갈 때도 엘리베이터를 타지 않던 머이브리지가 엘리베이터를 타고 내려온데다가, 그

의 얼굴이 데스마스크처럼 굳어 있는 것을 보고 룰롭슨은 깜짝 놀랐다. 룰롭슨은 머이브리지를 다시 데리고 올라와 초상사진 스튜디오 옆에 있는 여자 분장실에 단둘이 들어갔다. 룰롭슨은 『크로니클』에 기고한 글에서 당시 상황에 대해 다음과 같이 말했다. "그는 소파에 몸을 던진 채 비통하게 울었고, 극심한 고뇌에 빠진 사람처럼 흐느꼈다. 말을 할 수 있을 정도로 침착함을 되찾은 후에 그가 말했다. '룰롭슨 씨, 선생은 저한테 좋은 친구였습니다. 만일 제가 죽는 상황이 발생하면 제 아내의 명예를 지켜주시기 바랍니다. 그리고 사업과 관련한 일도 저랑 상의했던 것처럼 제 아내와 상의해주시기 바랍니다.'" 룰롭슨은 일단 그러겠노라 대답하고는, 왜 그런 다짐을 받으려고 하는지 물었다. 머이브리지는 "차마 입에 담을 수 없을 정도로 끔찍한" 이야기라고 했다. 룰롭슨은 머이브리지를 만류하려 했다. "머이브리지 씨가 나를 잡았는데, 마치 인간의 힘이 아닌 것 같았다. 그는 나를 방 한쪽 구석으로 밀치고는 계단을 내려갔다." 뒤따라간 룰롭슨이 머이브리지를 다시 한번 건물 안으로 데리고 들어와 전후사정을 들었다. 머이브리지는 캘리스토가 근방에 있는 라킨스를 잡으러 갈 계획이라며, "나와 그놈 둘 중 하나는 죽어야 합니다"라고 말했다. 룰롭슨은 머이브리지를 좀더 붙잡아두려고 "시간을 끌며" 이야기했지만, 머이브리지는 자꾸만 자신의 시계를 확인했다.[21] '도시 표준시'에 맞춰둔 룰롭슨의 시계에 따르면 머이브리지는 3시 56분에 건물을 나섰다. 룰롭슨은 4시에 벌레이오로 출발하는 페리선까지 가려면 10분쯤 걸렸을 거라고 했지만, 어쨌든 그는 배를 탈 수 있었다. 룰롭슨이 따로 언급하지 않았지만 머이브리지는 권총을 가지고 있었다.

샌프란시스코만 북동쪽에 있는 벌레이오에는 북쪽의 캘리스토가까지 가는 열차가 있었고, 덕분에 머이브리지는 샌프란시스코에서 75마일 정도를 횡단해 4시간 만에 그 휴양 마을에 도착할 수 있었다(말을 타고 갔더라면 이틀 이상이 걸렸겠지만, 베이 지역은 급속도로 현대화된 상태였다). 비록 늦은 밤이었지만 알고 지내던 마차 임대업자를 설득해 말 한마리와 사륜마차를 빌렸다. 임대업자는, 짐작건대 라킨스는 파인플랫이 아니라 윌리엄 스튜어트<sup>William Stuart</sup>의 옐로재킷 광산에 있을 거라는 이야기도 해주었다. 당시 그 지역에는 은광과 수은 광산 붐이 조금 일었는데, 수은은 황금 원석 제련에 꼭 필요한 재료였다. 그날 마차를 몰았던 젊은 마부 조지 울프<sup>George Wolfe</sup>는 당시를 이렇게 회상했다. "그날 밤에 말 두마리가 끄는 마차를 타고 캘리스토가에서 옐로재킷 광산의 스튜어트 씨 거처까지 갔습니다. 10시 반쯤에 도착했어요. 마차를 타고 가는 동안 피고인의 행동이나 겉모습, 그리고 대화에서 이상한 점은 눈치채지 못했습니다. 흥분하거나 초조해하는 모습은 없었고, 제가 기억하는 한 대화도 자연스럽고 이성적이었습니다. 가는 길에 피고인은 옐로재킷 광산에 스튜어트 씨보다 먼저 도착하면 5달러를 주겠다고 했지만, 저는 스튜어트 씨가 30분 먼저 출발했기 때문에 그건 불가능하다고 했습니다." 이상한 낌새를 차린 스튜어트가 라킨스에게 경고하기 위해 떠났던 것으로 보이는데, 비록 제시간에 도착했는지는 모르지만 그의 경고는 효과가 없었다. 계속 마부의 증언을 보자. "머이브리지 씨가 가는 길에 강도를 만날 수도 있느냐고 물었습니다. 아니라고 했죠. 종종 그 길을 달리는데 그런 일은 염려하지 않아도 된다고요. 그러고 잠시 뜸을 들이다가, 자신이 총을 쏘면 말들이 놀랄 것 같으냐고

물었습니다. 제가 괜찮다고 대답하자, 권총을 쐈습니다."[22]

라킨스는 작은 신문『스톡 리포터』*Stock Reporter*의 통신원이자 샌프란시스코 북부지역 수은과 은 광산의 세부 지도 작성을 위한 조사원으로 샌프란시스코 바깥에서 새로운 삶을 시작했다. 여름과 이른 가을까지 그는 인근 지역을 돌아다니며 수많은 광산에 대한 보고서를 보냈는데, 조사 대상에 비해 필요 이상으로 문학적인 보고서였다. 보고서에는 '버림받은 자'(Ishmaelite)라는 서명을 남겼는데, 이는 그가 샌프란시스코를 떠난 것이 자발적인 결정이 아니었음을 암시하지만, 실제로 무슨 일 때문에 샌프란시스코와 연을 끊어야만 했는지는 알려지지 않았다. 그는 또 포스*Foss*라는 마부의 초상화를 스케치로 그려주기도 했다. 포스는 바로 머이브리지에게 마차를 내어주었던 임대업자의 동업자였고, 훗날 로버트 루이스 스티븐슨*Robert Louis Stevenson*이『실버라도 사람들』*The Silverado Squatters*에서 묘사한 인물이기도 하다. 스티븐슨 본인이 세인트헬레나산의 고지대에서 캠핑을 하며 보낸 신혼여행을 기념하는 책이었다. 그 산의 능선을 따라 서쪽으로 펼쳐진 곳이 옐로재킷 광산이었는데, 라킨스는 그곳의 풍경에 대해 이렇게 적었다. "나이츠 계곡 전체와 그 너머까지 한눈에 볼 수 있다. 물이 많고, 낭떠러지들 중 한곳에 그림 같은 아카시아 폭포가 있는데, 버질 윌리엄스*Virgil Williams*를 비롯한 국내 화가들이 작품으로 영원히 남겼던 곳이다."[23] 캘리포니아의 여느 해안지대와 마찬가지로, 캘리스토가는 초원과 완만한 구릉 곳곳에 참나무 숲과 개울이 흩어져 있지만, 옐로재킷 같은 고지대에서는 지세가 훨씬 험하고, 간혹 참나무 사이로 소나무도 볼 수 있었다.

머이브리지가 도착할 무렵 달이 떴고, 그가 목적을 잊어버릴 정도

로 눈을 끄는 풍경은 없었다. 마부가 말과 함께 기다리는 동안 라킨스가 있는 집의 문을 두드렸다. 다른 남자가 나와서 들어오라고 했다. 머이브리지는 라킨스가 어디 있는지 물으며, "잠깐만 보면 됩니다"라고 덧붙였다. 라킨스는 거실에서 다른 남녀들과 카드놀이를 하고 있었다. 그가 나와서 정체를 알 수 없는 어둠 속의 인물에게 물었다. "누구십니까?" 조명을 등지고 있어 형체만 알아볼 수 있었던 머이브리지가 대답했다. "머이브리지입니다. 당신에게 전할 소식을 가지고 왔습니다. 아내가 보낸 겁니다."[24] 아내라는 단어와 동시에 그는 방아쇠를 당겼다. 총알은 라킨스의 왼쪽 젖꼭지의 1인치 아래 지점을 관통했다. 그는 손으로 가슴을 움켜쥔 채 집 안을 가로질러 밖으로 달려나가서는 커다란 참나무 아래에서 쓰러졌다. 현장에 있던 다른 남자가 자신의 총으로 머이브리지를 위협해 권총을 내려놓게 했다. 머이브리지는 저항도 읍소도 하지 않았다. 거실로 간 그는 거기 있던 여성들에게 '방해'해서 미안하다고 사과했다. 그가 방에서 나오고, 사람들이 라킨스의 시체를 집 안으로 들였다. 플로라의 연인이 죽었다.

## 재판

그날 밤 옐로재킷 광산에 있던 남자 세 명이 머이브리지를 캘리스토가 보안관에게 데리고 갔다. 한 명이 2인승 마차를 몰았고, 다른 한 명이 등을 들었고, 또 다른 한 명이 살인자를 지켰다. 집단폭행 논란도 있었지만, 머이브리지는 안전하게 내파 감옥에 갇혔다. 월요일 아침, 불륜과

214

살인과 유명인이 뒤섞인 충격적인 소식이 모든 지역신문에 머리기사로 실렸다. 라킨스의 장례식은 샌프란시스코에서 화려하게 치러졌는데, 관이 교회를 나서는 순간 "캘리포니아 극장의 유명 여자 배우가 앉아 있던 자리에서 몸을 숙이고 오열하며 근사한 화환을 관 위에 놓았고, 무덤까지 장례 행렬을 따라갔다. 그녀는 맨 마지막까지 묘지를 지켰다."[25] 머이브리지는 2월 3일 내파에서 열릴 재판이 시작되기 전까지 감옥에서 책을 많이 읽었고, 식사는 근처의 호텔에서 들여온 음식으로 해결했다. 친구들이 찾아왔고, 크리스마스 무렵 『크로니클』과 했던 인터뷰에서는 동정심 어린 편지를 많이 받고 있다고 전했다. 기자는 이렇게 적었다. "마흔살(실제로는 거의 마흔다섯살이었다)의 머이브리지는 제 나이보다 적어도 열살은 더 들어 보였다. 아무렇게나 자란 수염은 짙은 회색빛이었고, 머리는 백발이었다. 관상학자가 그 옅은 파란색 눈과 얼굴을 봤다면, 폭력적인 행동이나 살인을 저지를 사람이라고는 절대 생각지 않았을 것이다. 그의 몸가짐은 차분하고 절제되어 있었다. 복장이 너무 평범해서 직업이나 지위에는 어울리지 않는 것 같았다. 모르는 사람이 봤다면 차분하고 심성이 착한 나이 든 농부로 착각했을 것이다."[26] 머이브리지는 자신이 잘못된 행동을 했다고는 전혀 생각하지 않았고, 후회도 하지 않았다. 그리고 그가 라킨스를 살해했다는 사실에는 의문의 여지가 없었다. 재판에서 머이브리지는 윌리엄 워트 펜더개스트 William Wirt Pendegast를 포함해 세명의 변호사에게 변호를 받았다. 펜더개스트는 전직 주의회 의원이자 유창한 웅변가였다. 그는 또한 스탠퍼드의 친구였는데,[27] 그런 이유로 철도왕이 멀리서나마 머이브리지를 도와주었다는 이야기가 한때 나오기도 했다. 재판은 대단한 구경거리

였고, 기자와 구경꾼, 친구들이 참관했는데, 그중에는 머이브리지의 친구였던 전직 요세미티 홍보관이자 호텔 경영인 제임스 허칭스도 있었다. 허칭스는 『새크라멘토 데일리 유니언』*Sacramento Daily Union*에 재판 과정을 기고했다. 어떨 때는 자리가 없어서 사람들이 서서 재판을 방청하는 경우도 있었다.

머이브리지는 일급 살인죄로 재판정에 섰고, 그건 사형 판결을 받는 범죄였다. 변호인은 정신이상을 주장했고, 역사적 관점에서 보자면 그 전략이 큰 도움이 된 셈이다.[28] 그런 변론을 한다는 것은 머이브리지의 친구들 몇몇에게 그의 성격에 대해 증언을 요청했다는 뜻이고, 그 증언을 보도한 신문 기사는 머이브리지의 황량한 초상을 보여준다. 머이브리지가 과거의 승합마차 사고와 머리 부상을 이야기한 것도 이 법정에서였으며, 친구와 지인들이 묘사한 그의 모습은 그 사고의 결과로 보일수 있었다. 유모였던 스미스 부인은 키가 크고 옷차림은 평범하지만 꽃 장식을 한 모자를 쓰고 나온 것으로 묘사되어 있다. 부인은 전해 봄에 있었던 일화를 이야기했다. "다시 저희 집을 찾은 머이브리지 씨는 행복해 보였지만, 갑자기 몸을 돌려 방에 있던 카나리아 두 마리를 보며 저에게 물었습니다. '왜 새들한테 삼씨를 주셨죠? 제가 주지 말라고 했을 텐데.' 저는 '선생님이 어젯밤에 직접 주셨잖아요'라고 대답했습니다. 머이브리지 씨는 '이런, 가끔 이 집에 오면 몸이 안 좋습니다'라고 이마를 만지작거리며 말했습니다."[29] 플로라의 절친이자 머이브리지와 전시관에서 함께 일하기도 했던 스미스 부인의 딸은, 머이브리지가 남편으로서는 "늘 자상하고 너그러웠지만 아주 별나고 특이했으며, 쉽게 흥분하고 매우 예민했다"라고 증언했다. 다음으로 룰롭슨은 머이브리

지가 사진을 거래한 다음 날 약속을 깨거나 잊어버리는 경우가 있었는데, 함께 일했던 2년 동안 그런 경우는 30번 혹은 40번이나 됐다고 증언했다. 그는 머이브리지의 정신이상을 입증하려고 대단히 애를 썼지만, 일단 사업적 판단에 어긋나는 행동은 모두 미친 짓으로 보는 것 같았다. "그는 돈을 하찮게 봤고, 풍경에서 아름다움을 발견하지 못한 경우에 돈만을 위해서는 절대 사진을 찍지 않았다. 그런 경우에 곧장 장비를 내려놓고 떠났다"라고 증언했다. 네 명의 철도왕 중 한 명이었던 크로커가 700달러의 비용에 대해 의문을 제기했을 때, 머이브리지는 반박하기보다는 대화 자체를 피해버렸다. 그는 "밤새 책을 읽을 때도 있었는데, 보통 고전이었다." 그리고 그의 광기를 나타내는 마지막 징후는 요세미티의 낭떠러지 위에서 포즈를 취하고 사진을 찍었다는 사실이었다.

악보 상인이었던 M. 그레이[M. Gray]는 머이브리지가 1867년 유럽에 다녀온 후 "눈에 띄게 달라졌다"라고 말했다. "그전에는 유쾌하고 상냥한 사람이었는데, 유럽 여행 후에는 쉽게 짜증을 내고, 옷차림에 신경 쓰지 않았으며, 사업가로서도 썩 잘하지 못했다. (…) 그는 지저분했고 머리도 세기 시작했다." 사일러스 셀렉은 거의 20년 전인 1855년 가을부터 머이브리지를 알아왔다고 말했다. (신문에 실린 축약된 내용에 따르면) "[1860년의] 여행 전에 그는 성품이 착하고, 태도도 온화했다. 좋은 사업가였고, 건전하고 활력 있고 건강했다. 하지만 돌아왔을 때는 (…) 완전히 달라져 있어서, 우리 가게에 서 있는 그를 알아보지 못할 정도였다. 알 수 없는 사람이었다. 어떤 면에서는 건강한 정신 상태라고 볼 수 없었고, 뇌가 영향을 받은 것 같았다." 룰롭슨과 마찬가지로 셀렉도

브랜던버그 앨범 93면. (왼쪽 위부터)「글레이셔 포인트의 명상의 바위」(무보정 스테레오그래프),
배우의 초상(좌·우),「요세미티 빙하 바위」(무보정 스테레오그래프). 첫번째 줄과 세번째 줄 사진
은 머이브리지가 촬영했다. 첫번째 줄 사진 속 인물은 머이브리지 본인으로, 룰롭슨이 그의 광기
에 대해 이야기할 때 언급한 사진으로 보인다.

수익을 경멸하는 태도를 광기의 징후로 보았다. 그리고 셀렉은 머이브리지가 종종 "멍한 상태에 빠졌고", 때때로 자신을 알아보지 못했다고 결론을 내렸다. 이런 행동들 중 몇몇은 신경과 의사 아서 시마무라가 지적한 전두엽 손상의 징후일 수도 있으며, 어떤 행동은 사업가보다는 예술가에게 어울리는 것이다. 그리고 몇몇은 그저 친구들이 그의 죄를 면해주기 위해 최선을 다했다는 증거일지도 모른다. 그 증언들은 재판의 목적에는 무용했을지 모르지만, 역사적 관점에서는 아주 귀한 것들이 되었다. 그것들은 복잡한 상업 공동체와 창작자 공동체의 일원이자 하숙집에서 살았던 남자, 너그럽지만 배우자를 이해하지는 못했던 남편, 사진을 찍기 위해서라면 지칠 줄 몰랐던 여행자, 당시 그리즐리곰과 노상강도가 있던 캘리포니아를 돌아다니기 위해 권총을 휴대하던 남자의 모습을 보여준다. 그는 별난 사람이었지만 딱히 외톨이는 아니었다. 증언에 따르면 그가 사고 후유증에 시달렸다 하더라도 그의 행동은 충동적인 것이 아니었으며, 사건 몇시간 전부터 계획되었음이 분명했다. 전시관에서 페리까지 이동하고, 다시 기차와 마차를 타고 어두운 밤에 옐로재킷 광산 관리인의 집 앞에 도달하는 여정의 어느 시점엔가, 자신의 권총을 챙겼던 것이다.

정신이상을 주장했던 변론은 확실히 배심원단에 인상을 남기지 못했지만, 2월 5일 금요일 오후에 있었던 펜더개스트의 최후변론은 먹혔다. 『크로니클』의 기사에 따르면 "그 연설은 미국에서 가장 유창한 법정 변론이었다."[30] 연설이 끝나자 "월리스Wallace 판사의 주의에도 아랑곳없이 많은 방청객들이 박수를 보냈다." 머이브리지는 연설 중간중간에 흐느끼기도 했는데, 마치 빅토리아 시대 멜로 드라마에 어울릴 것

같은 울음이었다. 펜더개스트는 단조로운 어조로 말했다. "이 남자를 가족과 가정으로 돌려보내달라고 재판장님께 부탁할 수는 없습니다. 그에겐 그 둘이 없으니까요. 한때 가족, 아내, 아이, 만족과 평화 같은 말들이 적혀 있던 그의 벽난로 위에는, 마치 그 모든 것을 대체하듯이, 파괴자가 적어놓은 단 하나의 끔찍한 단어만 남아 있습니다. 그 단어는 '쓸쓸함'입니다. 그럼에도 저는 배심원단이 이 남자에게 자유를 허락해주시기를 부탁드립니다. 그가 부서진 삶의 끈을 쥐고, 자신의 천재성을 눈부시게 발휘했던 그 직업을 다시 시작할 수 있게 해주시기를 말입니다. 그가 녹색 평원과 눈부신 강으로 나가고, 아름다운 골짜기들을 지나고, 울퉁불퉁한 해안선을 오르내리게 해주시고, 마법 같은 솜씨로 그 풍광의 아름다움이 드리우는 그림자들을 포착하는 활동을 통해 '슬픔을 멈추고' 자신에게 주어진 최후의 순간을 조금이나마 평화롭게 맞이할 수 있게 해주시기를 부탁드립니다."[31]

그것으로 변론은 끝났다. 검사 측은 법이나 성경 어디에서도 불륜을 저지른 사람을 살해하는 것을 용인하지 않는다는 점을 지적하며 이렇게 결론을 내렸다. "여성의 미덕은 남편의 권총이 아니라 본인의 정조에 있습니다. 사람은 법을 무시할 권리가 없으며, 피고인이 제정신이 아니라는 판단이 서지 않는 이상 그는 유죄입니다."[32] 재판은 밤 9시 반에 끝났고, 배심원단은 10시 45분 숙고에 들어갔다. 한밤중에 표결을 했을 때는, 유죄 5 대 무죄 방면 7의 교착 상태였다. 아침에 다시 표결했을 때도 교착 상태였지만, 한명이 유죄에서 무죄로 의견을 바꾸었고, 나머지 사람들도 뒤를 따랐다. 직접적으로 법 규정을 위반하는 것이었고 판사가 서면으로 전한 지침에도 맞지 않았지만, 배심원들은 그가 제

「과테말라 나랑호의 고대 희생제의 바위」, 「머이브리지가 보여주는 중앙아메리카」 연작 중(1875년, 스테레오그래프 중 한장)

정신이 아니라고 인정하지 않았음에도 무죄라고 판단했다. 나중에 알려진 바에 따르면 배심원들은 모두 기혼남이었고, 배심원 대표는 자신도 아내에게 애인이 있다면 똑같이 행동했을 것이라고 나머지 배심원

들을 설득했다고 한다. 정오가 조금 지났을 때 배심원단이 판결을 전달했다. 교수형을 당할지 아니면 자유롭게 풀려날지 모르는 상황에서 석 달 이상을 수감된 채 보내야 했던 머이브리지에게 모든 눈이 쏠렸다.

면죄가 결정되었을 때 "수감자는 터질 듯한 한숨을 쉬며 의자에서 몸을 숙였다. 알 수 없는 운명 앞에서 며칠 동안 그를 지탱해주었던 정신과 신경의 긴장이 순간적으로 풀어지며, 마치 갓난아기처럼 무방비 상태가 된 것이다. 펜더개스트 씨가 팔을 부축하면서 바닥에 쓰러지지는 않았지만, 머이브리지 씨의 몸과 팔다리는 젖은 빨래처럼 축 늘어졌다. 그는 격하고 끔찍한 감정을 보이기 시작했다. 눈이 희번득해지며 턱을 굳게 다물었고, 얼굴빛이 창백해졌다. 손과 이마의 혈관이 채찍처럼 꿈틀거렸다. 그는 흐느꼈고, 격한 울음을 터뜨리기도 했지만, 고통스럽다든지 기쁘다든지 하는 말은 한마디도 없었다." 그가 아이 사진 뒤의 문구를 발견했던 아침 스미스 부인이 그랬던 것처럼, 기자 역시 "격한 감정이 스치는 머이브리지 씨의 얼굴은 끔찍했다"라고 생각했다. "판사는 배심원단을 해산했고, 마치 그 광경을 견디지 못하겠다는 듯 서둘러 법정을 떠났지만, 다시 불려와 재판을 마무리해야 했다. 법원 서기는 손수건으로 얼굴을 가렸다."[33] 머이브리지 본인이 자신의 첫 반응을 부끄러워했는지, 아니면 사람들의 반응을 전혀 모르고 있었는지는 기록으로 남아 있지 않다. 정신을 차린 그는 힘겹게 자리에서 일어나 환호하는 군중이 있는 건물 밖으로 나갔다. 그날 저녁, 샌프란시스코에 도착한 그는 많은 친구들과 함께, 자유를 되찾은 것을 축하하는 식사 자리에 참석했다.

## 플로라의 결론

마치 총이 카메라의 역할을 한 것 같았다. 머이브리지의 총을 맞은 해리 라킨스는 플로라가 사랑했던 그 모습으로 영원히 남게 되었다. 머이브리지가 아무 행동도 하지 않았다면 라킨스와 플로라는 약속대로 둘이서 영국으로 도망쳤을 것이고, 그후로 오랫동안 행복하게 살았거나 혹은 열정이 식었을 것이다. 플로라 머이브리지는 살인사건이 있고 몇달 후 아이와 함께 샌프란시스코에 돌아왔고, 12월 14일에 법원에 이혼 서류를 제출했다.[34] 이혼 요청 사유는 남편의 극심한 학대라고 밝혔고, 부양금을 요청했다. 그녀는 남편이 5000달러에서 1만달러에 이르는 자산을 보유하고 있으며 월수입은 600달러라고 주장했는데, 당시로서는 상당한 금액이었다. 플로라는 1875년에도 계속 이혼을 요청했지만 남편이 저지른 극심한 학대의 구체적인 내용, 즉 그가 자신의 연인을 살해했다는 사실은 단 한번도 언급하지 않았다. 당시 샌프란시스코에서 이혼은 쉬운 일이었고, 여성들도 종종 법원의 도움으로 이혼을 얻어냈다. 1875년에 있었던 600건의 이혼 신청 중 350건이 받아들여졌다.[35] 캘리포니아의 기형적인 남녀 비율 덕분에 많은 여성들이 주도권을 쥘 수 있었고, 19세기 샌프란시스코에는 독보적인 여성들의 숫자도 상당했다. 하지만 플로라는 그런 여성들처럼 관습을 깨고 시인이나 소설가, 배우, 막후 정치인, 사교계 거물, 혹은 유명인이 되지 못했다. 1870년대에는 여성의 지위도 쟁취해서 얻을 수 있는 무언가가 되었고, 그것 역시 시대의 불확실성과 갈등의 일부였다.

당시에 여권운동은 '자유연애'와 밀접한 관련이 있었다. 대다수의

페미니스트들은 자유연애 이데올로기를 혐오했지만, 다른 사람들, 예를 들어 심령술사이자 여성참정권론자였던 빅토리아 우드헐 같은 인물은 그것까지 받아들였다. 바버라 골드스미스<sup>Barbara Goldsmith</sup>는 이렇게 적었다. "자유연애와 여권운동에는 공통점이 많다. 남녀 간 대등한 관계라는 개념은 양자 모두에 적용되며, 선거제도나 억압적인 결혼 및 이혼제도의 개혁으로 이어졌다. 하지만 자유연애는 남성뿐 아니라 많은 여성에게도 혐오의 대상이었는데, 그것이 여성의 성생활을 공개적으로 인정하는 개념이기 때문이다."[36] 자유연애를 주장하는 페미니스트들은 당시의 제도가 아내로서든 정부로서든, 여성이 성적으로 남성에게 종속됨으로써 경제적 안녕을 보장받게 한다고 지적하면서, 여성의 성을 더 이상적이고 자유롭게 표현할 것을 제안했다. 거기에는 다윈의 영향도 있어서, 여성이 제 후손의 아버지가 될 사람을 자유롭게 선택할 수 있어야 한다는 믿음이 깔려 있었다. 우드헐의 동생이었던 테네시 클래플린<sup>Tennessee Claflin</sup>은 다음과 같이 선언했다. "인류의 어머니들이여, 여러분은 무시무시한 소명을 가진 분들입니다. 그 소명이 너무나 중요하기 때문에 여러분은 현대사회의 관습이나 하찮고 피상적인 것, 추한 것을 넘어서는 존재입니다. 그 소명 덕분에 여러분은 자신이 인류를 완성하는 성스러운 작업을 하고 있음을 깨닫는 것입니다."[37] 잘생긴 라킨스를 선택함으로써 플로라가 사심 없이 인류를 한단계 향상시키려 했다는 말은 너무 나간 것일 테지만, 비록 의식하지는 않았다 해도 플로라는 자신의 행동을 통해 독립이라는 가치를 주장했다. 샌프란시스코는 자유연애라는 원칙보다는 그것을 실천하는 일에 관심이 많은 곳이었다. 상당한 수의 여성이 관습적이지 않은 삶을 살면서도 박해를 받지

않았지만, 그런 여성도 본인들만의 규칙은 정하려고 노력했다.

　플로라가 대담하게 머이브리지를 떠나 라킨스에게 갔다면, 그리고 마음이 이끄는 대로 움직일 권리를 강하게 주장했다면, 결과는 머이브리지가 그녀의 메모를 발견한 후 격분하여 벌어진 일과는 달랐을 것이다. 두 사람의 결혼생활이 이어지는 동안 또 하나의 불륜 사건이 훨씬 더 면밀히 조사를 받고 있었다. 머이브리지의 살인죄 재판이 열리기 한 달 전이었던 1875년 1월 11일, 브루클린에서는 틸튼 대 비처의 민사재판<sup>Tilton v. Beecher</sup>이 열렸다. 유명 언론인 시어도어 틸튼<sup>Theodore Tilton</sup>이 당시에 가장 인기가 많았던 유력한 성직자 헨리 워드 비처<sup>Henry Ward Beecher</sup>를 고소한 사건이었다. 비처가 자신의 아내 엘리자베스 틸튼<sup>Elizabeth Tilton</sup>과 잠자리를 가졌다는 것이었다. 카리스마 넘치는 비처는 여성 신도들 사이에서 엉큼한 난봉꾼으로 알려져 있었지만, 재판에서 모든 혐의를 부인했다. 해당 재판 관련 기사는 6개월 동안 전국 신문의 표지를 장식했고, 자유연애를 옹호한다는 이유로 공격에 시달렸던 우드헐도 비처를 알리는 일에 힘을 보탰다. 그의 지원을 받아보려는 의도가 있었지만, 결과적으로는 경각심을 느낀 비처가 더욱 위선적인 태도를 보이게 만들었을 뿐이다. 종종 두 재판을 나란히 놓고 이야기하는 사람들이 있었는데, 소송을 건 남편보다 총을 쏜 남편에게 대중들의 관심이 집중되는 것을 지적하는 기사들도 있었다.

　플로라는 부양금 지급과 이혼을 요구하는 서류를 법원에 계속 제출했지만, 극심한 학대를 이유로 이혼한다는 근거를 충분히 제시하지 못했다. 돌봐야 할 아이가 있고 수입은 없는 상태, 남편에게 버림받고 애인은 없어진 상황에서 그녀는 점점 더 절박해졌다. 그녀가 머이브리지

를 증오하게 되었다는 것은 갈수록 신랄해졌던 그녀의 증언을 통해 알 수 있다. 전해 12월 머이브리지는 아내가 부족함을 느끼지 않게 해주겠다고 단언했지만, 실제로는 플로라와 플로라도를 거의 지원해주지 않았던 것으로 보인다. 재판 이후로 두 사람이 만났는지는 알 수 없지만, 적어도 법원에서는 한번도 마주치지 않았다. 중앙아메리카로 떠난 촬영 여행은 단순히 사람들의 눈을 피하려는 시도로 알려지기도 했지만 그건 살인사건 전부터 계획된 일정이었고, 시기적으로 우연히 겹쳤을 뿐이다. 플로라는 부양금을 확보하기 위해 그의 카메라를 뺏어보려 했지만, 그는 장비 상자를 먼저 증기선에 실은 후 본인은 노를 젓는 작은 배를 타고 이동해 증기선이 골든게이트를 지날 때쯤 합류했다. 『크로니클』은 재판 직후에 머이브리지가 샌프란시스코를 떠나게 된 과정을 신나게 보도했다. "지칠 줄 모르는 아내가 출항 금지를 얻어내기 위해 조치를 취하는 사이, 그녀와 소원해진 남편은 다리 위에 내린 안개 속으로 사라졌다."[38] 마침내 5월, 플로라는 부양금 지급 판결을 얻어냈지만 실제로 돈을 받아낼 방법이 없었고, 점점 더 시간에 쫓기게 된다.

머이브리지는 그전까지 남자들과 개념들, 자연의 대상들 사이에서 개성 없는 삶을 살고 있었다. 플로라는 그런 그를 침대, 아이의 탄생, 키스, 거짓말이 있는 세상으로 이끌었고, 머이브리지는 그녀의 열정에 반응한 결과 몇달 동안 투옥되었다. 하지만 당시 소설에 등장하는 불륜 여성들과 마찬가지로 쾌락에 대한 댓가를 훨씬 가혹하게 치른 것은 플로라였다. 『아담 비드』*Adam Bede* 『데이비드 코퍼필드』*David Copperfield* 『더버빌가의 테스』*Tess of the D'Urbervilles* 세편은 혼외정사를 저지른 젊은 여성이 사형이나 추방 같은 엄청난 댓가를 치르는 과정을 그린 대표적인 소설이다.

우드헐은 그런 부당함에 항의했고, 그 때문에 동료 페미니스트들에게 축출당하고 영국으로 떠나버림으로써 스스로 댓가를 치러야 했다. 플로라는 무너졌다. 7월 18일 그녀는 세인트메리 병원에서 사망했는데, 어떤 설명에 따르면 "뇌졸중에 따른 마비 증세"[39]라고 했고, 다른 곳에서는 "척추 통증 복합증과 류머티즘 염증으로 의사들도 손을 쓸 수 없었다"[40]라고 했다. 지속적으로 사건에 관심을 가졌던 『크로니클』은 "불쌍한 이 여인은 오랜 시간 제정신이 아니었고, 사망 무렵에는 거의 의식이 없었다"라고 보도했다.[41] 그녀를 대단히 정성껏 다정하게 간호했던 수녀들은 그녀의 영혼이 편안함을 느낄 수 있는 방법을 찾아보기도 했다. 정신이 맑을 때는 플로라도 그런 수녀들의 노력이 효과가 있었음을 보여주었고, 심경의 변화를 느꼈으며, "하느님 안에서 평화롭다"라고 고백하기도 했다. 몇년 후 수녀들의 회상에 따르면 양아버지 샐크로스 대위의 친구 한명이 병문안을 온 적이 있었고, 플로라는 그에게 "죄송해요"라고 말했다고 한다.[42] 장례식은 교회가 아니라 클레멘티나가에 있는 친구 집에서 열렸고, 유해는 서부 샌프란시스코의 오드펠로스 묘지 코즈모폴리턴 구역에 묻혔다. 플로라는 스물네살이었다.

## 세탁부와 폐허

두 사람이 여전히 부부였기 때문에, 머이브리지는 수천마일 떨어진 곳에서 뜻하지 않게 홀아비가 되었다. 아들 플로라도 머이브리지는 한 프랑스인 가족이 돌봐주었다. 1876년, 샌프란시스코에 돌아오고 몇달

후 머이브리지는 아장아장 걷는 아이를 가톨릭 고아원에서 개신교 고아 시설로 보냈다.[43] 본인이 과거에 사진으로 찍었던 커다란 건물이었다. 머이브리지가 그 아이를 아들로 생각했는지 여부는 알 수 없다. 그는 종종 아이를 보러 갔고 아이의 이름을 바꾸려는 시도도 하지 않았지만, 그 아이를 위해 그 이상의 일은 하지 않았고, 유언장에도 언급이 없었다. 라킨스가 아이의 아버지가 맞는다면 아이는 정말 고아였고, 머이브리지가 그렇게 만들어버린 셈이다. 열살이 되자 플로라도 머이브리지는 고아원에서 나와 어느 농장으로 보내졌고, 거기서 말 돌보는 일을 하며 자랐다. 그의 능력을 좋게 말하는 사람은 한명도 없었지만, 그건 어릴 때부터 계속 버림받아왔다는 사실과 관련이 있을 것이다. 중년 후반부에 찍은 사진에서 여기저기 각이 진 얼굴을 보면 결국 머이브리지가 그의 아버지였음을 알 수 있다. 마치 천천히 인화되는 사진처럼 뒤늦게 나타난 증거인 셈이다. 그는 1944년 새크라멘토에서 도로를 횡단하던 중 차에 치여 사망했다.

머이브리지는 1875년 대부분을 외국에서 보냈다. 파나마 신문 『스타』[Star]에서 3월 16일 그를 맞아주었고, 그곳에서 두달을 지낸 후 최종 목적지인 과테말라로 이동했다. 그는 퍼시픽 증기우편선 회사와 동행했고, 그들과 계약된 상태였다. 회사에서는 이동수단을 비롯한 지원을 제공했고, 머이브리지는 향후 회사 수익을 늘려줄 사진들을 찍어주기로 했다. 미국 정부와 맺은 계약과 마찬가지로 머이브리지가 창작의 자율성과 음화 원판에 대한 권리를 가지는 애매한 계약이었다. 퍼시픽 증기우편선 회사는 대륙횡단철도에 다수의 사업을 빼앗기기 전까지는 대단히 강력한 존재였고, 머이브리지의 사진에 자극을 받고 몰려올 승

객과 화물을 통해 재건을 꿈꾸고 있었다.[44] 머이브리지가 도착할 당시 과테말라는 종신 대통령 라파엘 카레라$^{Rafael Carrera}$의 30년 장기 통치를 끝내고 변모하는 중이었다. 카레라 대통령은 국민의 다수였던 원주민들의 토지소유권이나 기타 권리를 존중하는, 진정한 민주주의를 정착시키기 위해 많은 노력을 기울였던 인물이다. 1865년 카레라가 사망한 후 과테말라는 커피 수출을 주력으로 하는 경제로 재편되고 있었는데, 그를 위해 원주민들은 만다미엔토(mandameinto), 즉 노예제에 가까운 강제 노동에 내몰리고 있었다. 중앙아메리카의 역사가들은 지금까지도 당시 머이브리지가 남긴 기록을 귀하게 여기고 있다. 아마 해당 지역을 가장 광범위하게 기록한 사진 자료일 것이다.

1875년 10월 1일, 머이브리지는 과테말라에서 자신의 작품집『사진으로 본 이 나라』$_{vistas fotographicas de este Republica}$에 대한 광고를 내며, 에두아르도 산티아고 머이브리지$^{Eduardo Santiago Muybridge}$라는 이름으로 서명했다.[45] 나중에 발간한 앨범에는 영화에서 '설정 숏'이라고 부르는 장면들도 포함되어 있는데, 파나마시티에서 과테말라 고지대의 마을까지를 지나며 주요 도시, 광장, 행정부 건물을 모두 기록한 사진들이었다. 여행 막바지에 그는 라스누베스에서 예정보다 길게 머물렀다. 퍼시픽 증기우편선 회사의 과테말라 대리인 윌리엄 넬슨$^{William Nelson}$이 운영하는 커피 집단농장이 있는 그곳에서 그는 열대우림 개간부터 경작, 수확, 발송까지 커피 제조의 전과정을 사진으로 남겼다. 그곳에서 생산되는 커피의 3분의 2가 미국으로 갔기 때문에 증기선 회사는 커피에 관심이 있었다. 이렇듯 상업적 기록과 개인적 표현이 함께 담긴다는 것이 머이브리지 사진의 전형적인 특징이다. 요세미티, 모도크 전쟁, 와인 산지, 등대, 대

류횡단철도를 찍을 때도 그는 공식적으로는 시장의 요구에 부합하면서도 종종 시장의 관심사나 공식적인 해석에서 벗어나기도 했다. 과테말라 사진은 해변 풍경에서 도시와 산악지대 및 밀림까지, 원주민 노동자에서 정렬한 군인, 여유로운 관료까지 다양하다. 빈번히 등장하는 몇 가지 주제는 머이브리지 본인의 감수성을 짐작하게 한다. 그는 폐허가 된 바로크 양식의 교회, 고인 물이나 흐르는 물, 무성한 덤불, 밀림 등을 찍고 또 찍었으며, 물가나 도시의 우물가 빨래터에서 빨래하는 여인들을 자주 찍었다. 이 원주민 여인들은 종종 가슴을 드러내고 있고, 몇몇 사진에서는 인류학적인 음란함이 느껴지기도 하지만, 사진 속 여인들은 대부분 폐허처럼 침울하다. 이 사진들은 몇십년 후 외젠 아제<sup>Eugene</sup> <sup>Atget</sup>가 찍은 으스스한 파리 사진과 비교되기도 하는데, 양쪽 모두에서 주관적 반응과 기록자로서의 의무 사이의 긴장이 느껴진다. 풍경사진에도 대부분 구름이 들어가 있어 분위기를 더해준다.

폐허는 19세기 내내 낭만적인 자기표현을 나타내는 판에 박힌 소재였지만, 그의 사진에는 부서진 돌 외에 다른 무언가가 있다. 머이브리지가 찍은 산미겔 교회 이미지는 하늘을 배경으로 언덕 위에 선 폐허를 보여준다. 한쪽 탑 위나 전체 건물 주위에는 뾰족한 풀이 마구 자라나 있다. 돌계단 아래쪽에는 이끼 긴 계단과 잘 구분되지 않는 짙은 피부색의 발가벗은 원주민 아이가 흰색 옷을 입은 여인 뒤에 서 있다. 교회는 무너졌고 풀은 무성하게 자랐으며 지평선에는 화산이 곳곳에 박혀 있다. 요세미티에서 자주 그랬던 것처럼 오직 물만이 새하얗게 흘러가고 있다. 물과 고독만이 다시 돌아와 그를 감싸주었다. 따로 떨어져 홀로 서 있는 작은 인물들은 거의 주변 환경에 삼켜질 것 같고, 카메라를

「폐허가 된 산미겔 교회, 파나마」, 『중앙아메리카와 멕시코의 태평양 연안: 파나마 해협, 과테말라, 커피 농장』 앨범 중(1875년)

등지고 있으며, 사진가와 모델 사이 혹은 사진 속 인물들 사이에는 유난히 접촉이 없다. 한 놀라운 사진에서는 열명의 파나마 사냥꾼들이 각각 소총을 든 채 서로 떨어져 서 있다. 사냥꾼들의 발은 발목까지 나뭇잎에 묻혀 있고, 그들 뒤의 벽에는 말라버린 넝쿨이 매달려 있다. 몇명은 흐릿하게 보이고 한명은 카메라 앞에서 어색하게 자세를 잡고 있지만, 사냥꾼들은 마치 혼자인 것처럼 모두 다른 곳을 보고 있다. 또다른 사진에서는 쓰러진 옥수수 줄기가 가득한 밭에, 가운데 구멍이 뚫린 바위벽 하나가 서 있다. 그 구멍으로 경직되고 번들번들한 얼굴의 원주민 남자가 카메라를 바라보고 있다. 머이브리지는 그 사진에 '과테말라

나랑호의 고대 희생제의 바위'라는 제목을 붙였다. 아마 실제로는 천문 관측 도구였을 것이다. 중앙아메리카 도시들의 격자 같은 규칙성은 원근법의 소실점을 강조하는 사진의 소재가 되었다. 과테말라시티의 능묘나 위에서 내려다본 직선 도로 같은 것들이 그랬다.

그는 중앙아메리카를 찍은 200장의 대형 사진과 150장의 스테레오 이미지를 가지고 돌아왔고, 대형 이미지 140여장을 모은 앨범을 여러권 제작했다.[46] 한권은 퍼시픽 증기우편선 회사의 소유주에게 전했고, 한권은 스탠퍼드 부인에게, 한권은 뜨거운 감사의 마음을 담은 문구와 함께 윌리엄 펜더개스트의 부인에게 전했다. 펜더개스트는 법정에서 그를 효과적으로 변호한 직후에 사망했다. 또 한권은 다른 변호사 존스턴[Johnston]에게, 다른 한권은 프랭크 셰이[Frank Shay]에게 전했다. 셰이에게 준 앨범은 1879년에서 1882년 사이 셰이가 스탠퍼드의 비서로 일할 때 전했던 것으로 보인다.[47] 머이브리지는 중앙아메리카 사진 인화본의 포트폴리오를 제작해서 다음 몇해 동안 평소처럼 전시했고 그 이후로 새로운 작업을 시작했는데, 사진 이미지를 유리판으로 제작한 다음 환등기 쇼를 하는 것이었다. 중앙아메리카 사진을 통해 그는 공적인 삶으로 복귀했다. 결혼 위기와 살인사건에 대한 기사는 초기에만 쏟아졌고, 이후에는 평생 동안 한번도 언급되지 않았다.

머이브리지에 대한 존경심은 제한적일 수밖에 없다. 그에게는 분명한 결점이 있었다. 그는 독점기업과 날강도 같았던 당시 기업가들을 위해 작업했으며 권력에 순종했다 ── 이는 당시 서부의 다른 풍경사진가들도 마찬가지였다. 이들이 구할 수 있는 후원자는 돈을 펑펑 쓰는 정부, 그와 동시에 지역을 식민지화하고 정복하는 정부뿐이었다. 그

「산이시드로의 커피 수확」, 『중앙아메리카와 멕시코의 태평양 연안: 파나마 해협, 과테말라, 커피 농장』 앨범 중(1875년)

는 자화자찬하는 사람이었지만, 당시는 과장 자체가 시대의 분위기이기도 했다. 마크 트웨인, 버펄로 빌, 캘러미티 제인[Calamity Jane], 와이엇 어프, 호아킨 밀러, 빅토리아 우드헐, 조지 커스터[George Custer], 거트루드 애서턴[Gertrude Atherton], 그리고 노턴 황제의 시대였다. 그는 살인자였다. 하지만 그를 경멸하고 무시하는 것은 불가능하다. 그는 망가진 사람이었고, 고독한 사람이었으며, 아주 깊이 고통스러워하는 사람처럼 보였다. 만약 그가 진정한 천재였다면 그렇게 분류하고 역사의 적당한 서랍에 넣어주면 된다. 그저 협잡꾼이나 범죄자에 불과했다 하더라도 마찬가지다. 하지만 그가 방금 언급한 이 모든 것을 합친 사람이라면, 그렇게 쉽게 서랍 속에 넣고 잊어버릴 수 있는 인물은 아니다.

　예술적인 장점을 평가할 때 작품과 예술가 본인의 사적인 삶을 함께

고려해야 하는지는 우리 시대의 질문이다. 중요한 것은 개인사의 파편이 아니라 작품 안에 담긴 윤리―물론 이 둘은 절대 무관한 것이 아니지만―이다. 예술에는 항상 예술가의 흔적이 남게 마련이다. 머이브리지의 사적인 삶을 대변하는 소외는 그의 사진에서도 분명하게 보인다. 사진에서 보이는 독립성은 이단아였던 그의 삶의 특징이기도 하다. 하지만 머이브리지의 사진에서 볼 수 있는 거장다운 명징함은, 재판정에서 드러난 감정에 휩싸인 인물과는 극명한 대조를 이룬다. 역사의 '위인' 이야기들이 근래에 많은 공격을 받고 있다. 하지만 머이브리지를 살펴봐야 할 이유가 있는 것은, 그가 없었다면 영화 매체가 없었을 것이기 때문이 아니라, 그가 있었기 때문에 영화의 근원에 관한 무언가를 이해할 수 있기 때문이다. 위대한 재능은 다른 데에서도 생겨날 수 있었겠지만, 그러한 재능을 가진 특정 인물의 흔적은 그렇지 않다. 머이브리지에 대한 반응은 복합적이지만, 덕분에 그는 지금 우리가 살고 있는 '흘러 다니는 이미지'의 시대를 낳은 완벽한 선조가 될 수 있는 것이다. 놀라움의 시대, 진부함의 시대, 타락의 시대, 화려한 볼거리와 사악함의 시대, 되돌릴 수 없는 상실과 극적인 성취의 시대 말이다. 1877년, 머이브리지가 플로라도를 개신교 고아 시설에 맡긴 다음 해에 그는 진정 시대의 부모 역할을 맡게 되었다.

7장

도시를 훑다

「샌프란시스코 파노라마」(1878년) 7, 8번. 샌프란시스코 동쪽 도심. 가운데에 있는 건물은 스탠퍼드의 마구간이다. 오른쪽 끝에 있는 건물이 세인트메리 교회이며, 역시 오른쪽에 고트섬(현재는 베이브리지가 닿는 예르바부에나섬)이 보이고 그 너머가 오클랜드 언덕이다.

## 사진으로 여행하기

1877년 7월, 머이브리지가 최초로 찍은 샌프란시스코의 대형 파노라마사진이 발표되었다.[1] 그리고 다음 달 초 『알타』는 "전속력으로 달리는 '옥시덴트' 포착"이라는 제목으로 그가 고속 촬영에서 새로운 전기를 마련했음을 알렸다.[2] 옥시덴트가 뛰는 모습을 최초로 포착하면서 동시에 요세미티의 매머드판 걸작들을 제작했던 1873년처럼, 그는 두 영역에서 움직이고 있었다. 도심 파노라마사진은 각각의 사진이 일련의 단계들을 보여준다는 점에서, 그리고 야만적인 전쟁 직전의 샌프란시스코를 묘사한다는 점에서, 동작연구 이전에 시간이라는 주제를 다룬 그의 가장 복잡한 연구였다고 할 수 있다. 또한 이 파노라마사진들은 사진 매체의 기술적 가능성에 대한 지칠 줄 모르는 실험이기도 했다. 1878년 제작한 17피트짜리 파노라마사진을 마지막으로 그는 장소를 찍는 작업을 그만두었는데, 그 작품은 해당 분야에서 가장 위대한 성취로 여겨지고 있다.

현재 시점에서 보면, 영화나 텔레비전, 컴퓨터가 등장해 볼거리와 이미지, 정보에 대한 사람들의 욕구를 충족해주기 전까지 그 욕구가 얼마나 강렬했는지, 그러한 욕구를 채워주기 위한 고안물이 얼마나 기발하고 다양했는지 상상하기가 어렵다. 더 설득력 있고 더 믿을 만하며 심지어 더 무시무시한 이미지를 만들어내기 위한 발명품들, 그 이미지들을 움직이게 하고 빛이 나게 하고, 그 이미지들이 실내를 가득 채우게 만드는 발명품들은 17세기부터 끊이지 않고 쏟아져나왔다. 18세기에는 그러한 발명품들 중 가장 성공적인 것이라 할 수 있는 파노라마가 등장했다. 18세기 말에 생긴 **파노라마**(panorama)는 그리스어로 '모두'를 뜻하는 단어 **판**(pan)과 '전망'을 뜻하는 단어 **오라마**(horama)를 조합한 것으로, 도심이든 시골이든 상관없이 특정 풍경을 360도로 묘사한 회화를 말했다. 파노라마회화는 연극 없는 극장이나 마찬가지였는데, 유료 관객들이 가운데에 높게 설치한 무대에 올라가서 감상하는 방식이었다. 반세기 동안 꾸준히 인기를 끌었고 엄청나게 큰 원형 풍경들이 계속 만들어졌다(오늘날의 아이맥스 영화관이 아마 파노라마회화의 가장 직접적인 후신이라고 할 수 있을 것이다). 파노라마회화에서 가장 흥미로운 점은 모든 전경을 한눈에 볼 수 없다는 것이었다. 관습적인 회화에서 지켜졌던 통일성은 통하지 않았다. 한자리에서 회전하면서 보든, 아니면 직접 걸어서 이동하면서 보든 움직이면서 봐야 하는 그림이었다.

또다른 오락거리는 루이자크망데 다게르가 제작한 것으로, 그는 파노라마회화 제작자로 활동하다가 훗날 무대감독으로 명성을 떨치게 된다. 1822년, 그러니까 사진 발명을 공표하기 17년 전에 다게르는 파리에 디오라마<sup>diorama</sup> 극장을 개관했다. 디오라마 극장은 원형의 파노라

마회화 대신, 상대적으로 평평한 두 장의 거대한 이미지를 배치했다. 이미지에는 부분부분 투명한 곳이 있었고, 조명을 주거나 다른 특수효과를 활용하면 마치 시간이 바뀌고 움직임이 생기는 것 같은 착시를 불러일으켰다. 하루 동안의 변화를 15분으로 압축한 이미지였는데, 실생활에서는 하늘의 변화 같은 것에 관심도 없던 사람들도 그것을 모방한 작품을 보는 것은 좋아했고, 근처에 있는 교회를 모방한 작품 같은 경우에는 실제 그 교회에 무료로 입장할 수 있었음에도 그 대신 디오라마로 제작한 모조품을 보기 위해 몰려들었다. 이 점이 현대적 삶의 가장 큰 수수께끼 중 하나다. 어떤 대상을 재현한 작품이 원래의 대상은 무시하는 사람들을 매혹하는 이유 말이다. 어쩌면 그것은 솜씨, 매체, 기술 자체, 어떤 해결책에 대한 약속일 수도 있고, 또 어쩌면 그저 다른 사람들이 이미 돈을 내고 그것을 구경했기 때문일 수도 있다. 재현이라는 것은 재현의 대상뿐 아니라 재현 자체에 대한 관심에도 동참할 것을 요구한다. 무대감독이었던 다게르를 사진에 대한 연구로 이끌었던 것도, 현실을 지워버리는 이미지의 그런 힘이었다.

　사진은 처음 탄생했을 때부터 회화와의 관계 안에서 논의되었지만, 한편으로는 오락이라고 불리는 것, 그러니까 정교한 기술과 대중적 관심사의 혼합, 혹은 끊임없이 진화하는 둘 사이의 결합과도 여러 방식으로 밀접하게 관련되어 있었다. 사진의 초창기나 그 이전에도 지각과 관련한 '철학적 장난감'들은 많이 고안되었다. 장난감 중 일부는 시각의 본질을 이해하는 데 도움을 주었고, 파노라마, 디오라마, 환등기, 카메라 옵스큐라 등은 사진과 함께 영화의 탄생을 이끌어낸 전신이자 서로 사촌 격이었다. 하지만 그것들은 대중적인 유흥이기도 했다. 머이브리

지의 시대에 스테레오카드는 전용 도구에 넣고 보기 위한 것이었고, 환등기용 슬라이드도 사진에서는 꽤 중요한 일부분이었다. 이 둘은 파노라마나 디오라마와 마찬가지로 벽에 걸리거나 앨범에 든, 혹은 손에 쥔 평면 이미지보다는 좀더 압도적인 경험에 대한 갈망을 충족해주는 매체였다.

사진이 발명되고 얼마 후 파노라마사진을 찍으려는 시도들이 있었지만, 그때 파노라마란 원형 이미지가 아니라 그저 더 넓은 이미지를 말하는 것이었다. 파노라마회화 자체도 19세기 중반에는, 적어도 미국에서는 변모하고 있었다. 미국에서 원형 파노라마 관객은 제한적이었고, 그 대신 롤러에 감겨 있다가 풀리면서 관객 앞을 지나가는 대형 파노라마 — 한번에 몇천피트짜리도 있었다 — 가 큰 인기를 끌었다. 파노라마를 연구한 역사가는 이렇게 적었다. "회화에서 이동 파노라마는 여행할 때의 속도를 예상케 했고, 머지않아 철도가 그것을 현실로 만들어냈다. 미국에서 이동 파노라마를 즐겼던 관객들은 더이상 오페라 극장의 모든 객석에서 바라본 모습 같은 것에 둘러싸여 있지 않았다. 그들은 자신들의 대륙이 품은 광대한 풍경이 눈앞에서 펼쳐지는 광경을 보았다. 마치 서부로 여행할 때처럼 말이다."[3] 이동 파노라마는 일종의 여행이었다. 미국 관객들은, 유럽 파노라마 관객들이 제자리에서 회전하거나 그림을 따라 이동했던 것과 달리 가만히 앉아서 여행을 즐겼다.

사는 곳에 상관없이 미국인들이 갈망했던 것은 서부의 이미지였다. 대형 파노라마회화는 다른 소재보다 미시시피강을 재현한 것이 많았지만, 파노라마사진은 대부분 샌프란시스코에서 가장 크게 발달했다. 황금광시대의 중심지였고, 수십년 동안 미시시피주 서부에서 가장 큰

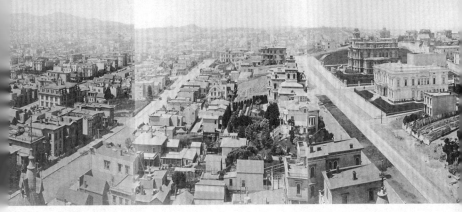

「샌프란시스코 파노라마」(1878년) 1~3번. 24인치×17.4인치 사진 총 13장으로 구성되어 있다. 3번 사진 중앙의 담장이 높은 집이 크로커의 저택이고, 그 뒤로 헌팅턴의 저택이 보인다.

도시였으며, 마치 산불처럼 급속도로 퍼지고 또한 그렇게 타올랐던 샌 프란시스코는 온 나라가 관심을 보이는 도시였다. 자신들의 경험을 기 록으로 남기고 싶었던 현지인들의 갈망, 거친 서부에 대한 동부인들의 궁금증을 모두 해소하기 위해 파노라마가 만들어졌다. 노브힐에서 찍 은 다게레오타이프 파노라마가 1851년에만 다섯개 이상 만들어졌다. 당시 노브힐은 서쪽의 구릉지로 곧장 이어지는 도로 이름을 따서 캘 리포니아힐로 불렸는데, 노브힐이라는 이름은 센트럴퍼시픽의 네 거 물 ─ '놉스'the Nobs라고 불렸다('nob'는 유명 인사, 부자라는 뜻 ─ 옮긴이) ─ 이 그 지역으로 이사 오면서 생겼다.[4] 머이브리지가 샌프란시스코에 도착 해 서적상으로 경력을 시작하기 직전인 1855년, 선구적인 사진가 조지 판든George Farndon이 노브힐에서 일곱장으로 구성된 파노라마사진을 제작 했다. 1858년 혹은 1859년에는 찰스 리앤더 위드가 열장짜리 스테레오 스코프 파노라마를 만들었고, 머이브리지가 1877년 이전에 만든 파노 라마도 모두 그 형식을 따른 것이었다.

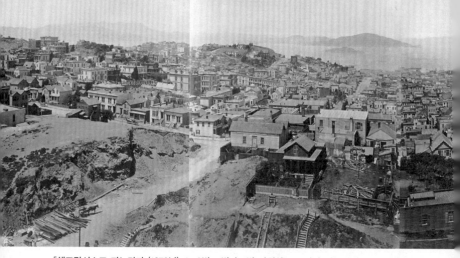

「샌프란시스코 파노라마」(1878년) 4~8번. 4번과 5번 사진상으로 가장 뒤쪽에 보이는 것은 골든 게이트, 마린 카운티, 앨커트래즈섬이다.

처음 들으면 모순적인 것처럼 느껴진다. 보통의 사진 파노라마는 공간적 연속성을 보여주는 중국의 두루마리와 거의 비슷한, 기다란 리본 같은 것이었다. 반면 스테레오카드 파노라마는 보는 이가 스테레오스코프를 눈앞에 놓고 카드를 차례대로 바꾸어가며 영화에서 '팬'<sup>pan</sup>이라 부르는 효과를 얻는 것이다. 어떤 기계에는 연속되는 몇장의 카드를 넣을 수도 있었다(영화의 또다른 전조로 일종의 핍쇼<sup>peep show</sup> 장치가 있었는데, 관람객이 눈을 대고 있으면 특정 장소나 이야기를 표현한 스테레오카드가 자동으로 바뀌는 것이었다). 결국 두루마리 형태의 파노라마가 보는 이로 하여금 공간으로서의 파노라마를 경험하게 해주었다면, 스테레오카드 파노라마는 시간의 흐름을 따라갈 수 있게 해주었다. 제작자들은 어떤 식으로든 시간과 공간이 서로를 대체할 수 있음을, 공간적으로 인접한 장소나 시간적으로 연속된 이미지들을 보면 눈이 각각

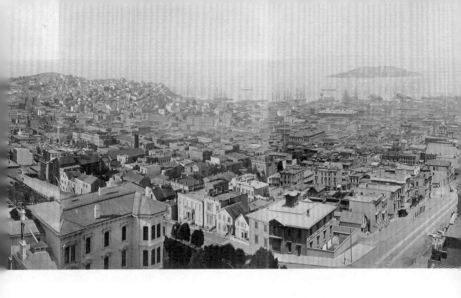

의 이미지들 사이를 이동할 수 있음을 이해하고 있었다. 원형 파노라마
는 정적인 구성물이어서 보는 이가 눈이나 발을 움직여서 감상해야 했
다. 반면 디오라마와 이동 파노라마는 시간의 흐름에 따라 달라지는 장
치였다. 하지만 각 파노라마의 본질은 한번에 볼 수 없는 사진, 사차원
의 이미지라는 점에서 동일했다.

　머이브리지는 사진가로 활동하던 초기, 아마도 1868년경에 마켓가
남쪽 린콘힐에서 본 샌프란시스코의 파노라마 스테레오카드를 일곱장
제작했다.[5] 당시 린콘힐은 부유층이 모여 있는 중심지였다. 1873년에
모도크족 용암층의 파노라마를 두벌 제작했고, 1875년 과테말라에서
는 다섯장짜리 스테레오카드 파노라마를 제작했다. 따라서 1877년 그
는 이미 시간적 파노라마에 익숙했지만, 공간적 파노라마는 상대적으
로 생소했다. 칼턴 왓킨스가 1864년 같은 언덕에서 최초의 대형 샌프란

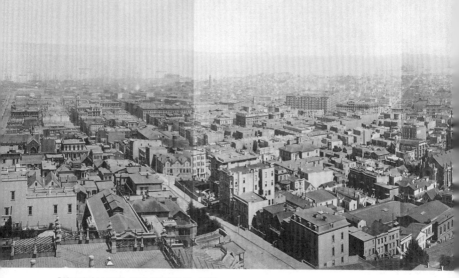

「샌프란시스코 파노라마」(1878년) 9~13번

시스코 파노라마를 제작했고,[6] 이후 여러 장소에서 대형판, 매머드판,
스테레오스코프 등으로 같은 소재를 다루었다. 샌프란시스코의 대형
파노라마를 제작하기로 했을 때, 머이브리지는 다시 한번 왓킨스와 경
쟁하려는 마음이었는지도 모른다. 그뿐만 아니라 그는 호주 시드니를
찍은 30피트짜리 파노라마사진에서 영감을 받기도 했다.[7] 해당 작품은
1876년 필라델피아에서 열린 100주년 기념 국제박람회에서 전시되기
전에 샌프란시스코에서도 짧게 전시되었다(이 박람회에서는 왓킨스와
머이브리지가 찍은 요세미티 사진도 전시되었다[8]).

　머이브리지는 1877년 여름, 노브힐로 가서 두번째 전판全版 파노라마
를 제작했다[9](같은 해에 스탠퍼드 저택의 창문을 통해 일곱장으로 구
성된 파노라마를 만들었다[10]). 그는 도시의 고지대에 접근할 수 있었
는데, 센트럴퍼시픽 철도의 거물 마크 홉킨스가 노브힐 꼭대기에 짓고

244

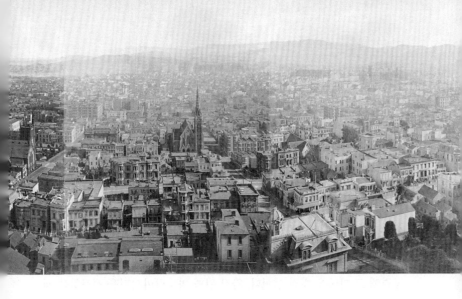

있던 저택의 작은 탑에 올라가 360도 파노라마사진을 제작하기도 했
다. 그런 사진을 찍으려는 시도가 없었던 것은 아니지만 아직까지 드문
상황이었다. 일단 사방을 한눈에 살필 수 있을 정도로 충분히 높은 곳
에 올라가는 일이 어려웠고, 1870년대 전까지만 하더라도 어쨌든 샌프
란시스코 도심은 거의 모두 곶 동쪽에 자리하고 있었다. 또한 보통의
180도 파노라마사진은 한눈에 볼 수 있는 광경을 재현한 것으로, 시야
의 가장자리에 있는 잠재적인 가시 영역까지 포함하고 있었다. 하지만
머이브리지의 파노라마는 육안으로 보는 것이 불가능한 광경이었다.
그것은 사방 모두의 광경, 원형의 공간을 선적으로 풀어놓은 사진이었
다. 영화제작자 홀리스 프램턴은 이렇게 말했다. "그는 지평선을 따라
움직이는 눈이 한바퀴 회전하며(이건 시간이 걸리는 일이다) 본 것들
을 동시적 이미지로 담아냈다. 완전히 그럴듯하지만, 동시에 완벽하게

불가능한 작업이다."[11]

완전 원형 파노라마에서는 구조적으로 낯선 불일치가 발생한다. 캘리포니아가는 1번과 11번 사진에서는 동쪽으로 뻗어 있고, 5번과 6번 사진에서는 서쪽으로 뻗어 있다. 면밀히 분석해보면 여러곳에서 서로 다른 소실점을 향해 뻗은 도로들이 실제로는 같은 도로인 것이다. 도시 자체를 짐승 가죽처럼 평평하게 펼쳐놓은 것 같았다. 펼쳐놓은 가죽은 살아 있는 동물과 달리 단 하나의 면처럼 보이지만, 원래의 형체는 상상을 통해 재구성해야만 한다. 머이브리지가 우아한 방식으로 도시를 공격해 그 가죽을 벗긴 셈이다. 완전 원형 파노라마사진을 제작하는 것은 대단한 기술적 도약이기도 했다. 정밀한 계산을 통해 지평선을 같은 크기의 여러 조각으로 구분해야 했고(그럼에도 1877년 사진에서는 첫 번째 사진과 마지막 사진이 상당 부분 겹친다), 카메라를 정확하게 회전시키는 데에도 여러 기술이 필요했다. 머이브리지는 홉킨스 저택에 임시 암실을 설치했을 것이고, 조수들이 촬영 준비와 음화 인화 과정을 도와주기도 했겠지만, 그럼에도 그 작업은 만만치 않았다.

현대의 비디오카메라나 영화 카메라로는 몇분 만에 지평선을 측정할 수 있다. 하지만 머이브리지는 낮 시간의 상당 기간을 카메라의 위치를 조정하고 습판을 노출시키며 보냈을 것이다. 사진 속 광경이 사실은 몇시간 동안 지켜본 광경이라는 것, 게다가 사진의 순서가 반드시 시간 순서와 일치하지 않는다는 걸 깨닫고 보면 개념의 혼란이 온다. 파노라마를 본다는 것은 시간을 본다는 뜻이며, 하나의 순간이 아니라 긴 간격을 두고 나뉘어 있는 여러 순간들을 본다는 뜻이다(이 점은 티머시 오설리번이 그랜드캐니언의 같은 자리에서 동시에 찍은 사진들,

혹은 석양이나 조폐국 건물 건축 과정을 찍은 머이브리지 본인의 사진과 비슷했고, 그가 곧 착수하게 될 동작연구와도 비슷했다). 관람객은 다양한 방위를 동시에 볼 뿐 아니라, 서로 다른 시각에 포착한 여러 순간들 역시 동시에 보는 셈이다. 마치 영화처럼, 1877년의 파노라마사진은 비연속적인 여러 시간 조각들을 편집해 그럴듯한 가상의 연속성을 부여한 작품이다. 첫번째 사진과 두번째 사진이 붙은 자리에 걸친 건물이 일치하지 않는 것을 보면, 두 사진을 찍는 사이에 그림자의 위치가 달라진 것 같다. 3번 사진에서는 파노라마용 완판이 아니라 동시에 작업했던 다른 판형의 사진, 이른바 내실용 판형이라고 불렀던 사진을 사용했다. 그리고 캘리포니아가를 동쪽으로 내려다보는 5번 사진은 두가지 서로 다른 사진을 사용했다.

세인트메리 교회의 시계탑이 뚜렷이 보이기 때문에 그 두 사진은 쉽게 구분할 수 있다. 대부분의 판형에서 시계는 1시 45분을 가리키고 있지만, 몇몇 판형에서는 오후 5시 30분에 가까운 시각을 가리키고 있다. 그림자가 짙은데다 조류도 달라졌기 때문에 항구에 정박해 있는 배들의 위치가 이동했을 뿐 아니라, 다른 판형의 사진에서보다 배가 한대 더 많다(동쪽 경사지에 서 있는 시계탑 전면에 여전히 빛이 쏟아지고 있는 것을 보면 이 사진이 거의 한여름에 찍힌 것임을 알 수 있다. 그외에도 기술적으로 언급할 만한 요소들이 있다[12]). 그 점이 이 파노라마사진의 가장 큰 수수께끼다. 각각의 사진을 어떤 기준으로 나누어 활용했는지 이유가 불분명한데, 두 판형의 사진 모두 심각한 결함이 있기 때문이다. 확실한 것은 홉킨스 저택의 탑에서 내려온 머이브리지가 암실에서 실험을 계속 이어갔다는 사실이다. 이런 결함에도 불구하고 첫번

째 판형은 대단한 업적으로 인정받았다. 1877년 7월 13일『데일리 이브닝 불러틴』은 이렇게 적었다. "샌프란시스코 파노라마 — 유명 사진가 머이브리지 씨가 캘리포니아힐에서 내려다본 샌프란시스코의 파노라마 사진을 발표했다. 사진예술의 가능성에는 한계가 없어 보이며, 머이브리지 씨는 확실히 완벽에 가까운 경지에 올라섰다. 지금까지 촬영된 샌프란시스코 사진 중 단연 압도적이다."

## 대파업

그 주에 온 나라가 폭발했고, 다음 주엔 샌프란시스코도 합류했다. 1873년 제이 쿡이 자신의 필라델피아 은행을 폐쇄한 후 미국은 공황에 빠졌다. 봉급이 줄어든 사람들은 가족을 먹이거나 입히는 일을 못하게 되었고, 일자리가 없는 사람들은 고통받고 부글부글 끓다가 이따금 공격에 나섰다. 사람들은 대자본가들을 곱지 않게 보았는데, 당시 가장 컸던 기업, 즉 철도회사의 수장들만큼 눈에 잘 띄고 미움을 받았던 대상은 없었다. 1877년 철도회사들은 이미 잔인할 정도로 낮은 수준이었던 직원들의 임금을 하나둘 삭감했고, 이에 대한 분노가 끓어올랐다. 볼티모어, 루이빌, 피츠버그, 스크랜턴, 리딩, 신시내티, 클리블랜드, 톨레도, 버펄로, 올버니, 빙엄턴, 테러호트, 인디애나폴리스, 캔자스시티, 시카고, 맨해튼을 비롯해 여러 중소도시까지 전국에 걸쳐 자발적으로 대파업이 일어났다.[13] 시발점은 7월 17일 웨스트버지니아주의 철도 도시 마틴즈버그에서 군인이 파업 중인 철도 노동자에게 발포한 사건이

었다. 그에 대한 항의로 노동자들이 철도 운행을 막았고, 화물차 600여 대의 발이 묶였다. 여성, 어린이, 실업자 등 다양한 시민들이 마틴즈버그 거리로 나와 철도 노동자들에 합류했고, 다른 많은 도시에서도 마찬가지였다.

여러곳에서 시민들에 맞서기 위해 군인들이 동원되었고, 온 나라가 내전에 가까운 상황에 돌입했다. 차이점이 있다면 이번에는 북부와 남부의 전쟁이 아니라 부자와 빈자 사이의 전쟁이었다. 가끔 군대나 경찰이 공격을 거부할 때도 있었는데, 시위대를 진압하는 대신 멈춰버린 화물차에서 물건들을 꺼내 나누어주거나 겁을 먹고 달아났다. 하지만 이따금 군대와 경찰이 시위대에 발포하는 경우도 있었고, 7월 말이 되자 사망자는 적어도 100명 이상이 되었다. 파업이 일어나지 않은 도시에서도 시민들이 길모퉁이의 신문 가판대나 전신국 앞에 모여 이야기를 나누었고, 일상은 멈췄다. 파업은 구석구석 퍼진 철도의 영향에 대한 저항이었고, 역시 구석구석까지 퍼진 증오의 표현이었다. 그리고 나라 반대편에서 벌어지는 일을 그날그날 받아볼 수 있고 멀리 떨어진 곳과 동조해서 행동할 수 있게 해준 전신 덕분에 파업은 더욱 퍼져나갔다. 반세기 전만 해도 그런 폭넓은 협조는 상상도 할 수 없는 일이었다. 미국에서 그와 비슷한 일은 이전에도, 이후에도 없었다. 다른 파업들이 있었지만 그렇게 자발적이고, 그렇게 광범위하며, 그렇게 충격적이어서 몇주 동안 나라가 돌아가지 않았던 적은 없었다. 전국 철도의 절반 정도가 멈췄고, 무리를 이룬 시민들이 전에 겪어보지 못했던 권력을 주춤하게 만들었다. 남북전쟁이 이데올로기로서의 미국과 북부–남부의 대립을 대변했고, 원주민 전쟁이 서부로 침투하던 미국을 대변했다면,

대파업은 사회적 분열을 겪고 있는 산업화된 국가를 보여주었다.

피츠버그 파업에서는 철도 노동자와 노조원 외에도 수천명의 일반인들이 합류하면서 화물열차를 급습했다. 어떤 기록에 따르면 그들이 탈취한 물품으로는 "자루에 든 옥수수, 면화 짐짝, 빵, 크래커, 과일, 사탕과 과자, 모피, 가죽, 신발, 도기, 유리 제품, 옷, 건초, 위스키, 술, 담배, 석탄, 콜라, 비단, 보석, 심지어 체임버스 백과사전 선집과 상당량의 성서까지" 있었다.[14] 그 음울한 산업도시에서 104대의 기관차와 2152대의 객차가 파괴되었는데, 모두 이으면 그 길이가 11.5마일이나 되었다. 소란 중에 24명의 사망자가 발생했고, 그중 네명은 군인이었다. 해리스버그에서는 군인들이 총을 군중에게 내주고 집으로 돌아가버렸다. 리딩에서는 철로와 객차, 심지어 철교까지 철저하게 파괴되었다. 신시내티에서는 군중이 도시 서부의 모든 열차를 멈추게 했다. 시카고에서는 젊은이들이 철도, 공장, 조선소의 노동자들을 설득해 작업장을 폐쇄했고, 경찰이 군중에게 발포해 18명이 사망했다. 노동자들이 도시를 접수하자 파업은 1871년의 프랑스혁명이나 파리코뮌과 비교되었고, 세인트루이스에서는 철도와 다른 산업체가 폐쇄된 후에 실제로 파리코뮌과 비슷한 조직이 생겨 노동자들이 직접 도시를 운영하기도 했다. 하지만 총파업을 연구한 어떤 역사가가 적었듯이, "1877년의 '공산주의자들'이 관심을 가졌던 것은 이상적인 공화국의 설립이 아니라, 제조업자에게는 더 골치 아픈 문제 (…) 즉 임금 인상과 노동시간이었다."[15] 맨해튼 바워리가에 붉은 깃발들이 걸렸고, 톰킨스스퀘어에서 열린 사회주의자 집회에는 2만명이 몰려들었다.[16]

7월 22일자 샌프란시스코 『알타』의 머리기사들은 다음과 같았다.

대파업

간선철도까지 확대

3개 주에서 군대 지원 요청

볼티모어 도심에서 충돌

군인들에게 돌팔매질 및 발포

군인들의 응사로 8명 사망, 부상자 다수

그보다 몇칸 왼쪽에는 다음과 같은 머리기사들이 있었다.

원주민 전쟁

정규 기마대와 지원대가 매복 중인 조셉 발견

정찰대 2명 사망, 2명 부상

추격대는 후퇴

다시 도강한 조셉—공격 준비하는 하워드

여기서 조셉은 네즈퍼스족 지도자 중 한명이었던 조셉^Joseph 족장을 말한다. 네즈퍼스족이 싸웠던 이유는 모도크족의 이유와 같았다. 미국인에게 속았기 때문에, 고향 땅에 머무르고 싶었기 때문에, 보호구역 안에서 굶주리고 갇히는 것 외에 다른 행동이 가능하지 않았기 때문이었다. 갈등은 6월 17일에 시작되었고, 전쟁이 끝날 때까지 네즈퍼스족은—남자, 여자, 어린이, 가축까지—오리건주 동부의 고향에서 캐나다 접경 지역인 몬태나주까지 1300마일을 이동했다. 전쟁은 샌프란시

스코에 본부를 차린 서부 사령관 어빈 맥다월 Irvin McDowell 장군이 전신을 통해 지휘했고, 지원군은 센트럴퍼시픽 열차를 타고 동쪽으로 이동했다.[17] 국경이라는 것이 동쪽에서 서쪽으로 팽창하는 선이라도 되는 양 소란을 떠는 사람들이 많았지만, 서부는 한조각 한조각씩 만들어졌고, 원주민들은 점점 더 옥죄어오는 철도와 도시들을 피해 사방으로 달아났다.

그해 여름엔 네즈퍼스 전쟁 기사와 대파업 기사가 나란히 실렸고, 헤이스 Hayes 대통령은 파업 문제를 논의하기 위해 내각을 소집했다. 회의 직전에 블랙힐스에서 라코타족이 목장주 20명을 살해했다는 소식이 전해지기도 했다. 도시 노동자와 아메리카원주민은 서가에서든 대학에서든 서로 다른 주제이지만, 그해 여름엔 두 집단이 같은 전쟁에 참여한 것만 같았고, 그건 자신들의 권력과 자유, 심지어 스스로 먹고살 수 있는 능력, 생존할 능력을 빼앗아가는 중앙 기구에 맞서는 전쟁이었다. 모든 부류의 사람들이 산업시대의 힘에, 자원 통제에, 엄격히 제한되는 일자리와 먹을 것도 충분히 제공되지 않는 갇힌 삶에 종속되는 중이었고, 그건 12시간 교대 근무에 시달리는 철도 노동자나 질 낮은 땅에 세워진 보호구역으로 옮겨야 했던 원주민들이나 마찬가지였다. 원주민을 몰아내면서 새로 연 땅은 착취가 가능한 자원이 되었다. 종속된 노동자들은 이미 산업화된 지역에서 값싼 노동력을 제공했고, 덕분에 지독하게 악랄한 이윤 창출이 가능했다. 시팅불이 전투 중에 자리를 잡고 앉아 담배를 피웠던 것이 5년 전이었다. 1877년 여름에 수십만명이 그와 비슷한 행동을 했고, 버펄로에서 몬태나주의 가장 거친 땅까지, 산업단지를 폐쇄하고 군인들을 물리치는 데 성공했다.

바로 그날, 7월 22일자 『알타』에는 다음과 같은 작은 머리기사도 실렸다.

파노라마로 본 도시와 캘리포니아

그 아래, 파노라마사진에 대한 머이브리지의 화려한 설명이 이어진다. "우리 도시의 여러 놀라운 특징들 중에서 파노라마로 본 도시의 지형학 역시 꽤나 주목할 만한 것임을 보여주는 사진이다. 그건 일반적으로는 간과되는 특징이었다." '여러 놀라운 특징들' 중에는 반反중국인 정서도 있었는데, 바로 그 주에 반중 정서와 관련한 사건이 있었고, 그건 대파업이 샌프란시스코에서 뒤틀린 형태로 표현된 것이었다. 철도가 들어서면서 샌프란시스코는 상당한 변화를 겪었다. 철도가 완공되자 수천명이 일자리를 잃었고, 서부와 이어지면서 그동안 고립된 상태에서 누릴 수 있었던 지역 특유의 쾌적한 노동환경도 악화되었다. 철도나 광산, 부동산에 대한 투자, 그리고 산업의 발전으로 부자가 되는 사람들도 있었지만 가난한 사람들도 점점 늘어났다. 도시는 확장하고 있었지만, 따로따로 자라고 있었다. 황금광시대의 샌프란시스코에는 그런 격차가 거의 없었고, 보편적 기회라는 아메리칸드림을 제대로 제공하는 것처럼 보였다. 네바다주에서 거대한 은 광산이 발견된 것을 계기로 캘리포니아의 '은빛 시대'가 시작되었을 때, 많은 이들이 그 꿈에서 깨어나 산업화에 따른 불평등이 심화되고, 임금과 기회가 줄어들고, 땅값과 노동시간은 늘어나는 씁쓸한 현실에 직면했다. 많은 사람들이 철도 재벌들을 증오했지만 중국인에 대한 증오가 더 컸던 덕분에, 철도나

철도회사의 사주들은 피츠버그나 마틴즈버그에서와 달리 직접적인 공격을 피할 수 있었다. 거기에다 센트럴퍼시픽이 7월 초에 있었던 임금 삭감 조치를 재빨리 취소한 것도 영향을 미쳤다.

캘리포니아 인구의 8퍼센트를 차지하고 있던 중국인은 오래전부터 임금을 낮추고 백인들의 일자리를 빼앗아간다는 이유로 미움을 받았다. 하지만 중국인 본인들도 철도회사와 공장의 비참할 정도로 낮은 임금과, 대부분의 중국인 노동자를 미국으로 이송하고 관리했던 6대 회사의 횡포로 고통받고 있었다. 다른 시기였다면 백인 노동자들도 중국인의 처우 개선을 자신들의 일처럼 여겼을 테지만, 1870년대에는 쿨리(coolie), 천조인<sup>天朝人</sup>, 존, 그리고 브렛 하트의 시에서 따온 '이교도 중국인'(The Heathen Chinee) 등 여러 멸칭으로 불린 중국인들을 희생양으로 삼았다(머이브리지도 1860년대에 같은 제목의 앨범을 발간했다). 1877년 7월 23일, 머이브리지가 파노라마사진을 발표하고 열흘, 그리고 『알타』에 그 사진에 대한 호평이 실리고 하루가 지났을 때 8000명의 노동자가 시청 옆의 공터 '샌드랏'에 모였다. 모임의 중앙에 있던 사람들이 동부의 파업 노동자들과 연대해야 한다는 이야기에 집중하는 동안 모임 외곽의 사람들은 도심 곳곳에 있던 중국인 소유의 세탁소를 습격하기 시작했고, 근처를 지나던 반중국인 단체가 합류하며 규모는 더욱 확대되었다(백인들이 세탁소 일자리를 놓고 중국인들과 경쟁하지 않았다는 점은 그들이 지닌 인종적 분노의 모순을 보여준다. 그뿐만 아니라 그들은 외딴 지역에 있는 중국인 건물만 공격함으로써 중국인 주거지역의 유용함을 스스로 증명해 보였다. 차이나타운은 반격을 할 수 있었고, 실제로 그렇게 했다). 린콘힐에서는 시위가 격화되면서 경찰과

의 집단 난투극이 벌어졌고, 곳곳에 방화가 이어지며 이른바 '방화의 시절'이 시작되었다. 화재와 백인의 공격으로 중국인 몇명이 사망했다. 샌프란시스코의 한 주민은 이렇게 적었다. "2만 7000호의 주택 중 5분의 4 이상이 목조 주택이었고, 300여개의 중국인 세탁소는 도시 구석구석에 흩어져 있었다. 그런 촘촘함이 사람들을 불안하게 했다. 반중국인 시위대가 몇시간 더 도시를 점령했다면, 샌프란시스코 전체가 파괴되었을 것이다."[18]

7월 24일, 1856년 자경단의 단장이었던 사업가 윌리엄 T. 콜먼William T.Coleman이 현상유지를 원하는 6000여명의 무장대원들과 함께 자경단을 부활시켰다. '픽핸들 연대'라고 불리던 자경단이 도심 곳곳에서 시위대와 충돌했다. 보름달이 떴던 다음 날 밤, 부두와 공장들에 커다란 화재가 발생했고, 수천명의 시민들이 거리로 나와 구경했다. 수백배럴의 고래기름에 불이 붙었고, 기름이 부두에 흐르며 목재 더미에 옮겨붙었다. 바다나 숲에서 운송해온 수백만달러어치의 원자재가 불길에 휩싸였다. 젊은 폭도들이 소방관의 작업을 방해하다가 픽핸들 연대의 공격을 받았다. 그 사고로 세명의 사망자가 발생했다. 48시간 후 군대가 동원되었고, 내전 혹은 계급 전쟁이 전면전으로 확대될 경우를 대비해 포함 세척이 도심 항구에 정박했다.

## 꼭대기에서 본 광경

이것이 머이브리지가 자신의 첫번째 대형 파노라마를 발표하고, 마

지막이 될 다음 작품을 계획할 당시의 상황이었다. 파노라마는 시민으로서 자부심의 표현이었다. 그것은 도시를 정의내리고, 그 복잡함을 단하나의 압도적인 이미지로 보여주려는 시도였다. 그리고 머이브리지가 내린 정의는, 그에 앞서 노브힐에 올랐던 다른 사진가들의 사진과 마찬가지로, 건물과 빛이 가득한 광장들의 모음이었다. 1877년의 소란속에서 그러한 정의는 논란의 소지가 있는, 어쩌면 바람을 담은 입장이었다. 왜냐하면 도시란 그 도시에 살고 있는 주민들이기도 하며, 당시 시민으로서의 도시 샌프란시스코는 건축물로서의 도시를 무너뜨리고 있었기 때문이다. 사진 속의 도시는 고요하고 정적이지만, 실제 도시는 파업을 알리는 요란한 호각 소리와 거리에 몰려나온 사람들에 의해 이미 달라져 있었다. 마크 홉킨스의 저택에 카메라를 놓고 파노라마를 찍었던 머이브리지는 말 그대로 날강도 부자들의 영역 안에 있었고, 인종적인 분노가 사라진 후에 다시 결성된 노동자 무리는 곧장 그 백만장자들을 겨냥했다.

샌드랏 시위 다음 날, 『샌프란시스코 이그재미너』$^{San Francisco Examiner}$는 다음과 같이 선언했다. 대파업은 "스탠퍼드 무리에 매수당한 자들이 주장하는 것과 달리, 철도에 반대하는 투쟁이 아니다. 자신들이 가진 가치를 그렇게 경시할 바보는 없다. 대파업은 철도회사들이 보여준 뻔뻔한 강탈과 괴물 같은 폭정, 전대미문의 약탈에 반대하는 투쟁이다. (…) 우리를 위협하는 폭정은, 우리 선조들이 7년간의 피나는 전쟁을 통해 맞서고 저항하고 극복했던 폭정보다 더 큰 위협이다. 지금 단결하여 그 것을 극복하지 못하면, 아주 짧은 시간 안에 미국 대중은 사실상 중세 농노와 다름없는 처지에 빠지게 될 것이다." 중요한 지적이었다. 시위

는 기술 자체에 대한 반대가 아니라, 그 기술을 소수의 이익을 위해서만 운영함으로써 발생한 사회적 결과에 대한 반대였다.『이그재미너』는 특히 캘리포니아 자체의 철도회사를 통렬히 비판했는데, 그 회사가 "캘리포니아에서 공공 도덕성을 타락시킨 주범이다. 사람들의 공공연한 의지를 꺾어버리기 위한 고의적이고 체계적인 음모가 있었다. 그러한 작업들이 선한 정부와 대중의 권리를 위협하고 있다"라고 했다.[19]

철도회사의 사주들은 정치적 공작을 통해, 그리고 서던퍼시픽 설립을 통해 자신들의 지분을 분주하게 늘렸고, 이 회사는 미국 역사상 가장 크고 강력한 독점기업이 되었다. 1877년이 되자 서던퍼시픽의 노선은 애리조나주 접경 지역까지 이어졌다. 결과적으로 서쪽 끝에서 출발하는 육상운송 전부와 해상운송 일부를 통제할 수 있게 되었고, 고정된 가격 정책 때문에 농민들은 자신에게 돌아오는 이익으로는 계속 피를 빨리는 생활을 벗어날 수 없었다. 1870년대부터 20세기에 이르기까지 철도회사는 최초의 거대 미국 기업이자 정부를 타락시키고 통제하려 했던 기업으로, 사람들의 증오의 대상이었다. 대파업이 있고 9년 후, 대법원에서 있었던 산타클라라 카운티 대 서던퍼시픽 철도 재판Santa Clara County v. Southern Pacific Railroad을 계기로 서던퍼시픽은 현대 기업으로 변모할 수 있는 길을 열었다. 그 역사적인 재판에서 법원은 서던퍼시픽에 '자연인'으로서의 모든 권리와 특권을 부여했다. 대기업은 자연인처럼 연약하지 않고, 오직 정부에만 비견될 수 있을 만큼의 축적된 권력을 가지고 있었음에도 말이다. 자연인과 같은 권리와 특권을 얻은 서던퍼시픽은 그야말로 두려운 존재가 되었다. 캘리포니아 지역 역사학자 케빈 스타는 세기 전환기의 서던퍼시픽에 대해 이렇게 지적했다. "서던퍼시

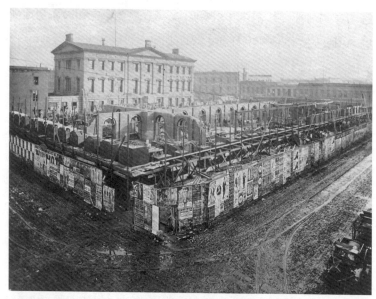

건설 중인 샌프란시스코 감정인 건물, 샌섬가와 잭슨가 남서쪽 모퉁이. 1875년 11월 11일 촬영되었다(사진에 적힌 날짜 기준). 머이브리지는 공사 중인 건물의 사진을 오랜 시간에 걸쳐 같은 자리에서 촬영하는 작업을 여러번 했다. 변화를 기록했다는 점에서 이 연속사진들은 동작연구의 전신이 되었다.

픽은 크게 잘못된 캘리포니아의 모습을 보여주는 가장 명백한 예시였다. 즉 소수의 갑부들이 사실상 주 전체 —— 땅과 경제, 주 정부까지 —— 를 장악하고, 사유재산 다루듯 주를 운영했다.”[20]

　머이브리지의 파노라마사진에는 이 중 어떤 것도 보이지 않는다. 사실 이 사진들은 가장 조건이 좋은 여름날 낮에 찍은 것들이지만, 묘하게 버려진 듯한 느낌이 든다. 여기서도 느린 셔터 속도 때문에 도시가 텅 빈 것처럼 보인다. 속도와 사진의 크기 때문이다. 멈춰 있는 말이나 자동차들이 몇몇 보인다. 멀리 개미처럼 보이는 인물들도 찾을 수 있

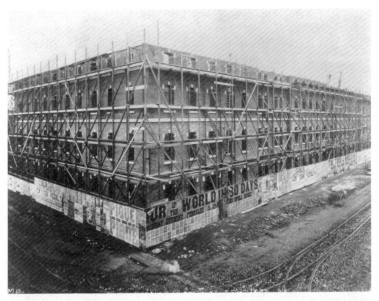

건설 중인 샌프란시스코 감정인 건물, 샌섬가와 잭슨가 남서쪽 모퉁이. 1877년 초 촬영되었다(사진에 적힌 날짜 기준). 네장 혹은 그 이상으로 구성된 연작 사진 중 「80일간의 세계일주」 연극 공연을 홍보하는 커다란 포스터가 눈에 띈다.

다. 사진은 시팅불이 시도했던 것처럼 시간을 멈추려 하지 않았다. 사진은 역사에 저항하진 않지만, 그 역사의 한 조각을 포착하여 영원히, 그리고 광범위하게 활용하도록 만들었다. 그 또한 급진적인 것이라고 주장할 수도 있을 것이다. 1877년 머이브리지는 홉킨스만 즐길 수 있었던 압도적이고 값비싼 전망을 8달러(두루마리 형태의 파노라마인 경우)나 10달러(아코디언처럼 접히는 형태, 혹은 제본 형태의 파노라마인 경우)만 지불하면 누구든 언제 어디서나 즐길 수 있게 만들었다. 그해 8월 2일, 신문에서는 해당 파노라마의 색인을 발표했다. 축소된 사

진과 함께 200여곳의 주요 장소를 밝혔는데, 도시 내 유명 인사의 집이나 사업장을 표시한 것이었다. 분명 그 파노라마사진은 귀족들의 관점에서 바라본 도시의 광경처럼 홍보되었다(이는 제러미 벤담Jeremy Bentham의 파놉티콘을 떠올리게 하기도 한다. 파놉티콘은 18세기에 고안된 것으로, 가운데에 있는 감시탑에서 모든 죄수들을 감시할 수 있는 원형 감옥이었다. 철도왕들과 그들의 손님이었던 머이브리지는 감시탑을 차지하고 있었던 셈이다).

찰스 크로커의 저택은 아예 한쪽 전망을 지워버린 구조로 설계되었는데, 바로 장의사 니콜라스 융Nicholas Yung의 집이 있는 쪽이었다. 융이 자신의 작은 땅을 철도 거물에게 팔지 않으려 했던 것이다. 자신의 뜻에 따르지 않은 융에게 화가 난 크로커는 융의 작은 집을 둘러싸는, 그 유명한 40피트짜리 '심술 담'을 쌓았다. 융의 집을 눈에 띄지 않게 하고, 그 집에 바람과 햇빛이 들지 않게 하기 위한 처사였다. 호락호락하지 않았던 융은 해골 십자가를 그린 커다란 관을 담장 위로 올려 크로커 저택을 향하게 했지만, 결국 자신의 집을 팔지 않은 채 이사했다.[21] 심술 담은 크로커와 융 두 사람보다 오래 살아남았고, 1906년 지진과 대화재가 도심을 휩쓸 때까지 남아 있었다. 그것은 철도왕들이 얼마나 막무가내였는지 전시하는 상징물이었고, 마찬가지로 그들의 저택 역시 철도를 통해 모은 상상할 수 없을 정도의 부를 보여주었다. 가장 공을 들였고 높이도 가장 높았던 건 홉킨스의 저택이었지만, 바로 옆에 있었던 스탠퍼드의 저택이 대리석 조각이나 정원, 모자이크 덕분에 가장 화려했다. 파노라마사진에서 홉킨스의 저택은 지붕 꼭대기만 보이지만, 캘리포니아가 건너편에 서쪽으로 펼쳐져 있었던 크로커의 저택

은 심술 담과 함께 눈에 잘 띈다. 스탠퍼드의 저택 일부와 캘리포니아가 아래쪽에 있었던 그의 3층짜리 축사도 보인다.

샌드랏과 중국인 세탁소를 떠난 시위대는 곧장 노브힐로 향했다. 10월 29일, 노동자 무리를 이끌었던 선동가 데니스 키어니<sup>Denis Kearney</sup>가 노브힐 정상에서 외쳤다. "센트럴퍼시픽은 석달 안에 중국인 직원들을 모두 내보내라. 그렇지 않으면 스탠퍼드 일당은 결과를 책임져야 할 것이다. 크로커는 11월 29일까지 융 씨의 집을 둘러싼 담장을 철거하라. 그러지 않으면 내가 직접 인부들을 이끌고 가 담장을 허물 것이고, 크로커 본인은 지금까지 누구도 받아본 적 없는 끔찍한 몽둥이찜질을 당할 것이다."[22] 키어니는 공허한 협박을 날리는 것으로 유명한 인물이었는데, 며칠 후에는 다음과 같은 열변을 토하기도 했다. "분명 말하지만, 스탠퍼드 씨와 언론은 이 점을 알아야 합니다. 제가 크로커를 교수형에 처하라고 명령만 내리면 즉시 그렇게 될 겁니다." 물론 그런 일은 없었다. 스탠퍼드의 손님 한명이 그의 저택을 방문했던 이야기를 남겼다. 저택은 당시 기준으로 대략 200만달러였고, 철도 노동자들의 평균 일당은 2달러 미만이었다. 스탠퍼드는 회화와 모자이크, 세브르 도자기 등 저택에 있는 다양한 예술작품을 구경시켜주었다. 그는 손님에게 10만달러가 넘는다는 도자기 한점을 가까이에서 살펴보라고 했고, 깜짝 놀란 손님은 다음과 같이 당시를 기억했다. "'마리 앙투아네트가 비예트 후작에게'라고 적혀 있었다. 그 문구를 읽자마자 근처 거리에서 엄청난 함성 소리가 들렸다. 주지사는 궁금해하는 나를 보며 이렇게 말했다. '아, 특별한 일은 아닙니다. 키어니와 그 일당입니다. 샌드랏에서 모임을 잠시 멈추고 노브힐 주민들에게 자신들만의 별난 연설을 들려

주려고 온 겁니다.' 그는 마치 농담을 하는 것 같았다."²³

머이브리지는 스탠퍼드와의 작업으로 복귀했는데, 순간사진 문제를 해결할 수 있는 새로운 아이디어가 떠올랐던 같다. 그는 당시 만연하던 반중국인 정서는 가지고 있지 않았다. 살인사건 재판을 취재했던 한 기자는 머이브리지가 교도소 내에서 중국인을 보호했던 일화를 전했다. "'물건이 선' 죄수 한명이 중국인을 괴롭히고 있었다. 머이브리지는 '그만해'라고 말했다. '여기서는 하지 마. 용납 못해. 어느 나라 출신이든 여기 들어올 만큼 불행한 사람이니까 내가 보는 앞에서는 괴롭히지 마'라고 했다."²⁴ 그는 필요하면 완력으로라도 괴롭힘을 멈추게 할 거라고 위협했다. 기술을 갖춘 전문가였던 머이브리지는 중국인들을 경쟁자로 보지 않았고, 그의 작품을 거래했던 브래들리 앤드 룰롭슨―머이브리지는 첫번째 파노라마가 출간되기 전에 이 회사를 떠났다―에서 고용했던 중국인 직원들과도 친숙했다. 그가 '네 거물'과의 관계에 공을 들였던 것이 전략적 의도였다면, 중국인을 보호한 것은 무심한 행동이었을 것이다.

홉킨스 저택에서 첫번째 파노라마를 제작하기 전 그는 스탠퍼드의 노브힐 저택을 찍은 호화 앨범을 제작했다. 앨범에 담긴 거의 모든 방은 활기가 없고, 끝없이 이어지고, 무덤의 내부 같고, 장식은 강박적이다.²⁵ 폼페이 살롱은 원래의 폼페이처럼 죽음의 분위기로 가득하고, 책이 가득한 서재에는 빛이 들지 않고 샹들리에만 낮게 매달려 있다. 전시실에는 골동품과 산악지역을 그린 풍경화, 대리석 인물상이 가득했다. 방 한두곳은 그저 의무감으로만 찍은 것처럼 보인다. 거실의 위쪽은 세계 모든 대륙을 표현한 벽화로 뒤덮여 있는데, 마치 그 집이 세계

의 중심이 된 것만 같았다. 실제로 그의 저택은 압도적인 전망을 확보하고 있었다. 머이브리지가 창을 통해 찍은 바깥 풍경들만 부의 무게감에서 벗어난 것처럼 보이는데, 그는 발코니에서 보이는 동남쪽 풍경을 일곱장의 파노라마사진으로 제작하기도 했다. 확실히 그 전망이 철도 거물들을 노브힐로 끌어들인 것은 분명했다. 높은 봉우리에 있어 주변을 살피기 좋고 사람들 눈에 띌 수도 있었다. 홉킨스와 크로커는 저택에 전망대를 세웠고, 스탠퍼드는 파노라마 전망을 볼 수 있는 창을 설치했다.

『불러틴』의 기사에 따르면 스탠퍼드 저택의 기초공사를 할 때 경사지에서 선로 공사를 할 때처럼 폭발물을 사용했고, 바위 파편이 쏟아지며 "주변 이웃들의 분노를 샀"는데, 방금 전까지 아이들 두명이 놀고 있던 방에 파편이 날아와 유리창이 깨지는 일도 있었다.[26] 저택의 공사가 진행되는 동안 스탠퍼드는 한 신문에서 이렇게 말했다. "저기 발코니에서 아래를 내려다보며 살기를 희망합니다. (…) 멕시코 도시들에서 올라오는 자동차들과, 소노라와 치와와에서, 북쪽의 워싱턴주와 오리건주 각지에서 금괴, 은괴, 곡물을 싣고 오는 화물열차들을 보면서요. (…) 나는 골든게이트 너머를 바라보고, 인도에서 온 무역상품, 아시아의 물건들, 바다의 섬으로부터 사람들을 실어오는 증기선들을 볼 것입니다."[27] 스탠퍼드의 도시는 국제적인 상업의 중심지였지만, 공동체는 아니었다. 1877년 파노라마사진에 가죽을 씌워 호화롭게 장정한 앨범이 스탠퍼드에게 전해졌고, 1878년에 제작한 대형 파노라마의 초호화 장정본에는 "릴런드 스탠퍼드 씨에게, 예술가의 감사의 마음을 담아"라고 적혀 있다. 머이브리지는 평생의 작업이 될 동작연구에 착수했고, 스탠퍼

드에게는 말과 땅과 기술자와 관심, 그리고 그런 야심찬 계획을 지원할 수 있는 돈이 있었다.

도시 중심부의 위태로워 보이는 가장 높은 언덕 위, 레이스 같은 철제 난간이 있는 미완성의 작은 탑에 서 있는 머이브리지를 머릿속으로 그려보자. 혼란스러운 머리와 내향적인 성격과 끝없는 야망과 헝클어진 수염과 비할 바 없는 눈빛을 지닌 그가, 자신이 지나온 역사를 넘어 파노라마사진이 어떻게 나올지를 생각하고 있다. 그는 그 자리에 종일 서 있었다. 마크 홉킨스와 메리 홉킨스 부부, 그리고 작업을 했던 인부들을 제외하고는 아무도 보지 못했던 광경을 1877년 여름에 한번, 그리고 1년 후에 한번 더 보았다. 어쩌면 아무도 보지 못했던 광경이었을 수도 있다. 그는 삼각대 뒤에서 어두운 천을 덮어쓴 채 극장 안에서처럼 카메라의 뒷면에 비친 뒤집힌 상을 보고 있었기 때문이다. 머이브리지는 뒤집힌 상을 보는 것에 익숙해진 사람이며, 총천연색의 세계를 흑백으로 바꾸어 상상하는 것에 익숙해진 사람이었음을 기억해야 한다. 그는 도시 전체가 온 힘을 다해 센트럴퍼시픽에 빼앗기지 않고 지킨 고트섬을 보았다. 서던퍼시픽의 본사가 있는 미션만을 보았다. 1856년과 1877년의 자경단을 이끌었던 콜먼의 집을 보았다. 직업인으로서 자신의 경력 대부분을 보냈던 몽고메리가를 보았다. 결혼 전에 플로라가 일했던 애커먼 상점의 커다란 간판을 보았다. 플로라도가 활기 없이 지내고 있는 개신교 고아 시설을 보았다. 극장과 유대교 사원과 바버리코스트와 보헤미안 클럽을 보았다. 그의 발밑은 그해 사실상 포위되어 있던 차이나타운이었다. 그는 그러한 포위망을 조직했던 샌드랏 바로 옆에 있는 시청의 정교한 원형 지붕을 보았다. 어쩌면 사람들이 빨래를 하는

월요일이었을지도 모를 그날, 지붕 위 빨랫줄에 널린 빨래들을 보았다. 만에 정박한 선박들과 그 너머의 언덕들을 보았다. 이제 막 부흥하고 있던 세상 끝의 도시에 책을 팔러 왔던 젊은 머이브리지는 사라지고 없었고, 그가 도착했던 도시, 3만명의 사람들이 모래언덕 위에 오두막이나 판잣집을 짓고 모여 있던 국경 근처의 마을도 영원히 사라져버렸다. 인구 20만의 대도시에는 세계에서 가장 큰 호텔이 있었고, 각종 기념물이나 첨탑이 가득했고, 머이브리지가 서 있는 곳을 중심으로 해서 사방으로 퍼져나가고 있었다.

머이브리지는 최고의 능력을 발휘하고 있었다. 1878년 여름, 그는 연속동작 연구에서 돌파구를 찾았다. 1878년 초 그의 전시실에 불이 나서 중앙아메리카 사진과 파노라마사진의 음화가 타버렸고, 그 때문에 두번째 파노라마를 찍어야 했다는 주장이 종종 있었다.[28] 머이브리지 본인이 찍은 샌프란시스코 사진이, 그 도시에 역사적인 소동이 벌어졌을 때 불타버렸다는 이야기는 꽤 깔끔하게 맞아 들어가는 듯하다. 하지만 1879년에 쓴 편지에서 그는 중앙아메리카 음화를 여전히 가지고 있다고 언급했고, 1878년 파노라마를 촬영할 때 1877년에 발표한 당시 파노라마의 색인을 활용하기도 했다. 그뿐만 아니라 1877년에 14장으로 구성된 24피트 길이의 파노라마를 언급했는데, 그건 확실히 존재하지 않는 작품이었다. 아마도 불타 없어진 작품이 아니라 자신이 계획하고 있던 기념비적인 파노라마사진을 이야기했을 것이다. 첫번째 파노라마는 그런 도약을 위한 습작이었고, 1878년의 파노라마는 단순히 전해의 작품을 대체한 것 이상이었다. 그리고 전시실 화재에 대한 일차 자료들도 찾을 수 없다.

전국적인 소요는 1878년까지 이어졌다. 2월까지도 신문의 머리기사는 새로운 불안 요소들로 가득했다. 여론은 캘리포니아의 대부분을 차지하고 있는 대주주와 수력 광산에 적대적이었다. 광산의 침전물이 강으로 흘러들었고, 주변 마을과 농장에 강물이 범람했던 것이다(얼마 후인 1884년, 수력 광산을 금지하는 법안이 마련되었다. 이는 공익을 위해 산업을 규제하는 첫번째 사례였고, 환경 관련 법안의 이정표가 되었다). 라코타 전투에서 승리하고 리틀 빅혼에서 커스터의 군대를 완파한지 19개월이 지난 후, 시팅불이 이끄는 헝크파파 라코타족과의 전쟁이예견되고 있었다. 키어니는 여전히 스탠퍼드와 중국인을 비방하는 연설을 쏟아냈다. 머이브리지가 두점의 파노라마사진을 제작하는 사이에 미국은 계급 전쟁뿐 아니라 원주민 전쟁과 재건된 남부에서 벌어지는 흑인에 대한 잔혹행위, 태평양 연안을 따라 발생했던 반중국인 폭력행위 등 인종적 갈등으로 흔들리고 있었다. 굶주린 사람들이 노브힐의저택 앞으로 몰려들었고, 네즈퍼스족이 몬태나주를 가로질렀고, 수력광산이 산악지대를 깎아내렸으며, 부두에서는 고래기름이 불탔다. 반짝반짝하고 화려하고 폭력적이며 불공정한 시기였지만, 그의 파노라마에는 오직 화려함만이 담겼다.

머이브리지는 점점 더 스탠퍼드의 영향력 안으로 들어갔고, 1878년의 매머드판 파노라마를 마지막으로 풍경사진과 샌프란시스코에는 작별을 고했다. 공인工人들의 세계에는, 누군가 대단히 뛰어난 작품을 만들고 나면 도제에서 벗어나 장인의 세계로 진입하는 오래된 전통이 있다. 그 마지막 파노라마, 머이브리지가 현장 촬영을 그만두고 스튜디오 작업을 시작하게 된 시점에 제작한 그 작품도 비슷한 의미를 지닐 것이

다. 그건 비할 바 없는 탁월하고 독창적인 파노라마였다. 그는 천재적인 영감으로 자신보다 먼저 활동했던 파노라마사진가들의 직감을 무시했다. 그전까지 파노라마는 수평으로 넓게 펼쳐진 사진일 뿐이었고, 파노라마사진가들은 가로 사진 여러장을 잇기만 하면 되었다.[29] 하지만 머이브리지는 매머드판 카메라 ― 아마 6년 전 요세미티에서 사용했던 것과 같은 카메라였을 것이다 ― 를 옆으로 놓고 수직 사진을 찍어버렸다. 두번째 촬영에서 그는 계산을 더 정밀하게 했고, 16인치(원판을 잘랐을 때)의 세로 사진들을 이었을 때 정확히 샌프란시스코의 원형 이미지에 맞아 들어갔다. 세로로 찍은 덕분에 사진은 더욱 웅장해졌고, 이전 파노라마에서는 느낄 수 없었던 공간감이 생겼다. 완성된 작품은 거대했고, 가까운 건물에서 멀리 있는 언덕들까지 모든 광경을 담을 수 있었다.

작품은 높이 24인치에 폭 17피트 4인치였기 때문에 한번에 팔기에는 너무 길었다. 오직 부자들만이 그 작품을 펼쳐놓을 수 있는 탁자 혹은 방을 확보할 수 있었고, 축소해서 보면 세부사항을 놓칠 수밖에 없었다. 한권의 책처럼 한면 한면 봐야 하는 사진이었고, 중국의 두루마리 그림처럼 모든 세부사항을 한번에 볼 수는 없었다. 그 정도 규모의 작품은 시간을 두고 이동하며 봐야 하는, 한눈에 들어오지 않는 이미지였고, 그런 점에서 스테레오 파노라마처럼 영화의 전신이라고도 할 수 있다. 이전 작품들과 달리 공식 발표되거나 판매되지 않았기 때문에 당시에는 부자들만 그 사진을 볼 수 있었다. 완성된 작품 아홉점 중 한점만 팔린 것으로 알려졌고, 그것도 한참 후의 일이었다. 다섯점은 모두 기증되었는데, 홉킨스 부인(남편인 홉킨스는 1878년 3월에 사망했다)과

스탠퍼드에게도 한점씩 돌아갔다. 해당 파노라마를 제작할 때 이미 머이브리지는 상업사진계를 떠나 동작연구에만 몰두하기로 결정한 상태였다. 그는 샌프란시스코를 벗어나 팰로앨토에 있는 스탠퍼드의 목장에 머무르고 있었다. 이후로 계속될 떠돌이 삶의 시작이었다.

이 파노라마사진을 동작연구에서 보여주었던 여러장의 이미지와 유사한 것으로 볼 수도 있다. 각각의 사진은 다른 시간, 다른 장소를 보여주지만, 한데 모여서 하나의 이야기를 전한다. 동작연구에서 전하는 이야기는 '말이 달린다' '사람이 뛴다'처럼 분명했다. 파노라마가 전하는 이야기는 '보이지 않는 한 남자가 한여름의 빛을 따라 온종일 도심을 돌아다닌다'처럼 암시적이다. 동작연구는 동작의 진행이나 격자 배경 앞에서 움직이는 어떤 행위를 보여주는 연속사진이었다(여기서는 대상의 위치가 바뀔 때마다 각각의 카메라가 그 모습을 찍을 수 있게 여러대의 카메라가 사용되었다. 카메라 사이의 거리는 1피트 정도밖에 되지 않을 때가 많았다). 파노라마는 13장의 사진을 이어서 다른 움직임, 즉 도시 위를 지나가는 태양의 움직임을 보여주었다. '헬리오스'라는 예명으로 예술가 경력을 시작한 남자에게 꼭 맞는 동작연구였다.

1877년 파노라마에서 머이브리지는 캘리포니아가 동쪽을 찍은 사진 두장을 바꾸어가며 사용했다. 1878년 사진에서는 그보다 조금 북쪽으로 틀어서 찍은 사진, 즉 7번 판을 오후 늦은 시각에 찍어서 대체한 것으로 보이는데, 그 사진에서만 그림자가 인접 사진과 충돌하고 있다. 그 판이 아니었다면 아마 당대 파노라마사진들 중 가장 매끄럽게 이어지는 작품이 되었을 것이다. 첫번째 촬영본, 그러니까 빛과 그림자가 자연스럽게 이어지도록 찍은 사진이 망가졌거나 결함이 발견되었을

지도 모른다. 하지만 1877년 파노라마를 제작할 때 역시 굳이 그럴 필요가 없었음에도 나중에 찍은 다른 사진으로 대체했던 것을 보면, 좀 더 복잡한, 짐작할 수 없는 이유가 있었을 수도 있다. 어쩌면 뒤집힌 조각이나 올이 빠진 부분을 넣어서 일부러 작품에 결함을 남기는 퀼트 제작자나 나바호족의 베 짜는 사람처럼, 그 역시 완벽함에서 한발 물러난 것인지도 모른다. 이유는 아무도 모른다. 그건 이 파노라마가 그저 눈에 보이는 것 이상의 작품이라는 뜻이다. 무덤덤한 사람이 보기에 이 파노라마는 홀리스 프램턴이 묘사한 것처럼 '불가능한 동시성'을 제시하는 것으로 보일 것이다. 하지만 세심한 관찰자에게 이 위대한 파노라마는 연속되는 듯 보이는 불연속적인 것들처럼, 하루의 다른 시간들이 행진을 하듯 하나의 뛰어난 순간을 만들어내는 것처럼 보인다. 마치 서로 다른 시간에 촬영된 장면들이 편집을 통해 그럴듯한 서사를 만들어내는 영화처럼 말이다. 가장 세심한 관찰자라고 할 수 있는 사진가 마크 클레트Mark Klett는 1990년 같은 위치에서 아주 다른 샌프란시스코의 모습을 파노라마로 제작하기도 했는데, 이 작품에 대해 이렇게 말했다. "머이브리지는 기술적 제약 때문에 사진을 다시 제작해야 했을 수 있다. 망가진, 혹은 손상된 7번 판을 다시 제작해야 했을지도 모른다. 하지만 나는 이 결과물이 시각적으로나 개념적으로 마음에 든다. 이 사진은 매끈함 혹은 전능한 전망에 대한 개념에 균열을 일으키고, 공간과 시간으로 들어가는 문을 열어준 작품이다."[30]

8장

# 시간을 멈추다

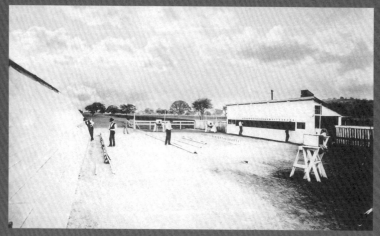

「팰로앨토의 시험 트랙」, 『동작 중인 동물의 자세』 앨범 중(1881년). 왼쪽에 흰색으로 칠한 벽이 보이고, 오른쪽에는 머이브리지가 말의 동작연구 사진을 촬영한 스튜디오가 있다.

## 속도

1877년의 경주 트랙을 그려보자. 경주마가 갈색 흙이 깔린 타원형의 경주로를 달린다. 말에게 있어 달리기는 채찍질을 당하는 것에서 시작해 움직임을 멈추기까지의 과정에 불과한 것일지도 모른다. 기수와 조련사, 그리고 마주에게 말은 한 곳에서 다른 곳까지 이동하는 시간을 최소화하기 위한 시도이며, 자연이 신체에 부여한 한계를 물리치려는 시도이고, 무게와 몸을 속박하는 중력이라는 문제를 해결하려는 시도, 날아보려는 시도, 순간에 머무르려는 시도, 시간과 공간을 소멸시키려는 시도이다. 말은 훈련 중이다. 즉 말은 홀로 트랙 위에 있고, 다른 말이 아니라 시간과 경주를 벌인다. 머이브리지는 그 달리기의 순간을 포착하고, 필름 위에서 멈추게 하고, 중국 퍼즐처럼 그 순간을 여럿으로 나누었다가 다시 붙일 것이다. 말의 속도를 포착해서 기계처럼 이해해보기 위해서는 속도와 관련한 기술적 돌파구가 필요하다. 그런 돌파구는 양적인 변화가 아니라 질적인 변화, 인류가 하나의 문을 넘어 새로

운 지식과 재현 방식으로 나아갈 수 있게 하는 촉진제다. 어떤 지점을 넘어서면 모든 것이, 그게 무엇이든, 시각적으로 지각이 불가능한 영역으로 사라지고, 우리는 그 영역을 '흐릿함'이라고 부른다. 그 흐릿함이 동작에 담긴 에로틱한 면모를 베일처럼 가려버리는 것이다. 머이브리지는 그 흐릿한 영역을 다시 또렷하게 재현해낼 것이고, 그렇게 베일을 걷어낸 속도는 그 누구도 상상하지 못했던, 파급력이 큰 가능성을 낳게 될 것이다.

속도는 포식자나 사냥감 모두에게 생존을 위한 기본적인 기술이다. 하지만 경주에는 포식자도 사냥감도 없고 경쟁자만이 있을 뿐이다. 경주는 생존이 걸린 상황을 흉내내고, 거기서 가장 적합한 것으로 밝혀진 우승자는 생존 자체가 아니라 영예와 돈이라는 보상을 받는다. 19세기에는 경주에서 쓰이는 표현들이 실제 활동에서도 사용되었는데, 유럽인들이나 유럽 출신의 미국인들은 진보를 하나의 경주로 받아들였고, 자신들이 그 경주에서 이기고 있다고 생각했기 때문이다. 그 문화에서 주로 사용되었던 은유는 여행, 운동, 진보, 탐험, 발견처럼 새로운 것을 찾아 어디론가 떠나는 것이었다. 그러한 은유는 배를 탄 콜럼버스Columbus나 산길을 걷는 프리몬트, 자신들의 연구실에 머무는 패러데이, 에디슨, 벨 같은 사람들을 이어지게 했다. 머이브리지의 조바심은 부분적으로는 개인적인 것처럼 보인다. 불행 혹은 불만족 때문에 그는 가만있지를 못했다. 하지만 그것은 부분적으로는 문화적인 것이기도 했다. 호기심과 야망 때문에 그는 지리적으로나 기술적으로 계속 앞으로 나아갔다. 자신이 있어야 할 자리에 정확히 있고, 필요로 하는 것을 모두 갖추고 있다고 확신하는 문화였다면 경주가 그렇게 큰 울림을 지

니지 못했을 것이다. 그것이 원주민 전쟁 전과 후의 가장 큰 차이였을 지도 모른다.

속도는 사람들의 의식과 문화 이면에 절대적 가치로 자리 잡고 있었고, 거기에 의문을 던진 이는 몇몇 시인과 신학자들밖에 없었다. 인내 또한 높은 평가를 받았는데, 1870년대에는 수많은 도보 경주 대회가 있었고 그중에는 500마일에 이르는 장거리 대회도 있었다. 참가자들은 며칠 동안 달려서는 안 되고, 짧은 휴식 시간을 제외하고는 걸음을 멈춰서도 안 되었다. 경주의 목적이 무엇이었는지는 불분명했는데, 능력의 최대치까지 끌어올려 달리는 우승마에게 주어지는 영예 같은 것도 없었기 때문이다. 여성 경주가 따로 있었는데, 오늘날 관점에서 보자면 적어도 취재한 기자들에게 관음증적인 즐거움은 주었던 것 같다. 톱밥을 간 트랙에서 열렸던 이 경주는 어이가 없을 정도로 반복적이었는데, 희미하게나마 공장에서 이루어지는 반복 노동을 떠올리게 했다. 공장에서는 남성, 여성, 그리고 아이들이 기계의 종이 되어 점점 더 단조로워지는 업무를 하루에 12시간씩, 일주일에 6일씩, 1년 내내, 몸이 무너질 때까지 수행해야 했다. 도보 경주에서도 참가자가 말 그대로 나가떨어졌다.

산업혁명에서 속도는 곧 효율이 되었다. 시간은 돈이었고, 제조나 운송에 시간이 적게 들수록 더 많은 돈을 모을 수 있었다 ─ 맑스가 말한 시간과 공간의 소멸이었다. 사람들은 세상을 자신들의 목적에 맞게 다듬었고, 경쟁자보다 앞서기 위해 전력을 다했다. 돈으로 시계가 만들어졌고 금고에는 돈이 쌓여갔다. 유니언퍼시픽과 센트럴퍼시픽은 거리 단위로 비용을 받았기 때문에 경쟁적으로 미국 오지의 구석구석까지

철도를 깔았다. 시간이 지나며 건강 문제로 거동이 불편해진 스탠퍼드는 속도, 즉 대륙횡단철도 덕분에 가능해진 전세계적인 속도 경쟁으로 돈을 번 사람이었다. 심지어 철도 자체를 놓을 때도 속도는 중요했다. 센트럴퍼시픽의 노동자들이 경쟁적으로 공사를 하며 하루에 10마일씩 철도를 놓았다는 이야기는 유명하다. 경주는 또한 산업주의에 대한 은유이기도 했다. 가진 자들에게 부를 가져다준다는 것 외에 다른 어떤 목표나 보상이 있는지 이야기하는 사람은 없었다. 기계를 사용하는 이유는 그것이 시간을 줄여주기 때문이었는데, 스탠퍼드 본인은 그런 기계에 대해 이렇게 말했다. "사람들이 원하는 것을 제한하면 그것도 '노동을 줄이는 것'이라고 할 수 있다. 하지만 사람들이 원하는 것에는 제한이 없기 때문에, 기계야말로 진정으로 생산력을 높여주는 것이다."[1] 즉 산업화된 세계는 더 많은 시간이 아니라 더 많은 상품을 원한다는 뜻이다. 따라서 기계는 자유나 여가를 늘려주는 것이 아니라 생산과 소비를 늘려줄 뿐이다.

1876년 여름, 스탠퍼드는 샌프란시스코 사우스파크의 개발업자 조지 고든<sup>George Gordon</sup>에게서 팰로앨토의 첫번째 부지를 구입했고, 다음 해부터 계속해서 주변의 땅을 구입해 현재의 스탠퍼드 대학이 자리한 8000에이커의 땅을 소유하게 된다. 백만장자들은 대부분 자신의 수입의 원천을 위장하거나 치장해주는 것, 혹은 그것과 모순되는 것들에 돈을 쓴다. 여가를 의미하는 회화, 교육, 험한 노동과는 너무나 거리가 먼 즐거움, 엄청난 이윤으로 지어올린 고요한 저택 같은 것들에 말이다. 심지어 부의 원천에 대한 불안함은 지출에서 드러나기도 하는데, 세라 윈체스터의 두려움 가득한 저택이 그 예라고 할 수 있다. 하지만 스탠

퍼드의 경우 가장 눈에 띄는 지출은, 노브힐의 저택에 쏟아 부은 200만 달러나 캘리포니아 중북부에 지은 5만 5000에이커짜리 비나 목장을 능가하는 경주마 축사였다. 그 말들은 철도 사업의 소재가 되었던 속도를 즐거움과 오락거리로 변모시켰다. 그의 말들은 모두 19개의 세계신기록을 경신했고, 심지어 나중에는 수익을 내기까지 했다. 철도 사업에서는 몸이 다치는 일이 많았다. 중국인들이 폭약 사고로 사망하고, 철도 노동자들은 위험한 기계를 다루다가 손가락이나 팔다리를 잃었다. 종종 보일러가 폭발해서 화부와 기관사들이 사망했고, 머슬슬라우에서는 서던퍼시픽이 고용한 사람들과 농민들 사이에 총격전이 벌어져 농민들이 사망하기도 했다. 반면 팰로앨토 농장은 말들의 완벽한 몸을 찬양하는 평화로운 왕국이었다. 한때 150명에 달했던 농장 인부들은(그중 3분의 1이 중국인이었다) 말에게 욕을 하는 것이 금지되었다. 시간이 지나며 농장의 말은 800마리까지 늘어났다. 말을 때렸다는 이유로 해고된 인부도 있었다. "스탠퍼드가 키우던 말들은 두려움을 몰랐다"라고 그의 전기 작가는 말했다.[2] 눈에 보이는 것은 다정함이었고, 야만성은 지평선 너머에 있었다. 그리고 속도는 어디에나 있었다.

시간과의 경주는 경주가 벌어지는 시간 자체와의 경주이자 과거의 기록과의 경주였고, 결승점에서 찢어지는 리본처럼 실재의 대상이었던 기록을 깨려는 시도였다. 그것은 어떤 개념과의 경주였다. 기록의 가능성을 높이기 위해 말이 달리는 땅을 최대한 매끈하고 평평하게 다져야 했다. 마치 직선 선로를 놓기 위해 땅을 매끈하게 다졌던 것처럼—급격한 오르막이나 내리막이 없고, 급회전도 없어야 했다—경주 트랙도 말이 최고의 컨디션을 유지할 수 있게 다듬어야 했다. 다

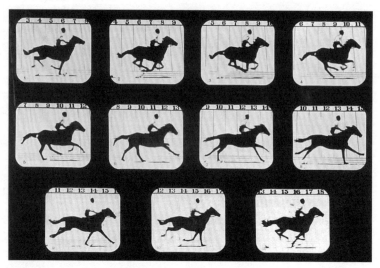

「달리는 말 샐리 G.」, 「동작 중인 동물의 자세」 앨범 43번(1881년)

만 열차와 달리 말들은 어디에도 가지 않고 큰 원을 그리며 돌기만 했다. 시간과 경쟁이라는 개념이 점점 더 현실이 되어갔던 반면, 장소와 본질이 지닌 실재성은 점점 더 희미해져갔다. 절벽이든 전쟁터든 아니면 유원지든, 평생 어떤 장소를 찍어왔던 사진가 머이브리지는 이제 어디에도 없는 곳을 찍는 데 여생을 바칠 생각이었다. 그 중립 지역에서 그는 사진기술의 속도를 동물들의 움직임에 맞춰낼 수 있었다. 그의 사진에 담긴 시간 — 역사적 시간, 지질학적 시간, 하루의 경과 등 — 또한 점점 더 확장되어왔다. 하지만 그는 방향을 바꾸어 1, 2초 사이에 벌어지는 일에 초점을 맞추기로 했다. 움직임을 실제 속도로 재현하려면, 동작의 파편을 포착하기 위해서든 그 파편들을 이어 연속성을 만들어 내기 위해서든 기계는 인간의 눈보다 빨리 움직여야 했다. 바로 거기

서, 그러니까 카메라의 속도와 동일한 영사기의 속도에서 영화가 탄생하게 된다. 여자 주인공의 얼굴 앞에서 피어오르는 담배 연기나 돌아서는 남자 주인공의 코트 자락이 휘날리는 모습을 재현하려면 특별한 속도가 필요했다. 하지만 그 속도는 배우들처럼, 허구나 영화처럼 시작된 것은 아니었다. 그것은 움직이는 말을 찍은 사진에서 시작되었다.

1877년 당시 말은 여전히 전쟁과 농업, 그리고 운송에서 '예술의 경지에 오른' 상태였고, 세심한 사육은 물론 등자, 재갈, 안장 같은 혁신적인 도구들 덕분에 대단히 향상된 생물학적 기술이었다. 산업화된 사회에서 50년 안에 말을 실용적 용도로 사용하는 일이 거의 사라지리라 예측한 사람은 아무도 없었다. 일상생활에서 말을 주요 이동수단으로 사용했다는 것은 인간이 여전히 유기적인 세계, 예측 불가능하고 신비한 세계와 공생하고 있었음을 의미했다. 머이브리지와 스탠퍼드는 양가적인 입장에서 말에 접근했고, 그것을 하나의 기계에 가깝게 연구하는 방법을 모색했다. 기계는 실제 작업에 투입되기 전에 먼저 상상되어야 하고 이해되어야 하지만, 자연은 그 비밀을 모르는 상태에서도 영원히 활용될 수 있다. 그것은 야생에 경외감을 느끼는 동시에 야생의 지도를 만들고 개발하려는 마음과 마찬가지로 모순적인 충동이었다. 그리고 말이 도약하는 모습을 기계적으로 이해하고 나면 사육이나 훈련을 비롯한 말의 관리에서 개선책을 마련할 가능성도 있었다. 스탠퍼드에게 이 실험은, 말이라는 동물의 본질을 신비로운 자연의 영역에서 관리가 가능한 산업사회 기계학의 영역으로 옮겨오려는 시도였다.

## 기쁨과 즐거움

이 두번째 촬영과 관련해 스탠퍼드와 머이브리지 중 누가 먼저 상대에게 접근했는지는 분명치 않지만, 아마도 머이브리지 쪽에서 스탠퍼드를 찾아갔던 것으로 보인다. 머이브리지는 본인의 말에 따르면 중앙 아메리카 "남부지역에서 아주 급한 작업"에 매달려 있었고, 10여년 전 제한적으로만 성공했던 작업, 즉 달리는 옥시덴트의 이미지를 만들어내는 작업을 재개하고 싶어했다.[3] 이런 말도 했다. "또 한번은 흔들리는 배 위에서 해안선의 사진을 찍는 실험을 했다. 실험 결과 빠른 속도로 움직이는 피사체의 외곽선을 사진에 담을 수 있는 장비와 화합물을 만들어낼 수 있었다."[4] 그때까지 크게 달라진 것은 없었다. 그는 단 한 장의 이미지를 원했고, 주요 돌파구는 아마도 화합물 쪽에서 나왔던 것 같다. 그러니까 새로운 물질을 개발한 것이 아니라, 기존에 있던 화합물을 정밀하게 계산하고 농도를 높이는 식으로 변화를 준 것이다(누군가의 말에 따르면 "화합물 개발 과정에서 철 성분이 활용되었다"라고도 했다[5]). 이번에도 말이 트랙에 쳐놓은 줄을 끊으면 셔터가 작동하게 했다. 처음에 머이브리지는 새크라멘토 유니언의 트랙에서 작업했던 것으로 보인다. 아직 스탠퍼드가 '팰로앨토'라는 이름을 붙여준 목장으로 경주마 설비를 옮기기 전이었다. 팰로앨토는 스페인어로 '키 큰 나무'라는 뜻으로, 목장 주변에는 삼나무가 많았다. 그사이 옥시덴트는 노브힐 파노라마에서 아주 잘 보이는 캘리포니아가의 고급 축사에서 지냈을 것이다. 스탠퍼드는 자신의 마차를 타고 골든게이트 공원을 전속력으로 질주하는 것을 좋아했는데, 종종 찰스 크로커와 경주를 하

기도 했다. 또다른 자료에 따르면 두번째 동작연구가 시작된 곳은 베이 구역 트랙의 북쪽에 있는 공원이었던 듯한데, 스탠퍼드는 그곳의 지분을 가지고 있었다.

반세기 후 샌프란시스코에 사는 성공한 사업가 셔먼 블레이크[Sherman Blake]가 머이브리지 연구자에게 다음과 같은 편지를 보냈다. "소년 시절 제가 몽고메리가 417번지에서 활동했던 사진가 고[故] 지오 D. 모스[Geo. D. Morse] 씨에게 고용된 적이 있음을 기쁜 마음으로 알려드립니다. 모스 씨는 머이브리지 씨가 팰로앨토가 아니라 베이 구역 트랙에서 스탠퍼드 주지사의 말을 촬영할 때 장비 일부를 운송하고 그분을 보조했습니다. 머이브리지 씨가 활동할 당시에는 지금처럼 건판이나 필름이 없었습니다. 촬영은 민감한 습판으로 이루어졌는데, 먼저 콜로디온에 담갔다가 은판에 있는 질산염에 넣은 다음 지지대에 놓고, 최대한 신속하게 노출시킵니다. 베이 구역 트랙에 임시 암실을 마련해야 했기 때문에 우리는 고속 마차, 오렌지색과 붉은색의 두꺼운 천막, 초를 활용한 심홍색 조명도 준비했습니다. 저는 물 여섯 양동이(나무로 만든 구식 양동이였습니다)를 암실로 날랐습니다. 말들이 트랙에 설치한 실을 건드리면 셔터가 당겨졌습니다. 머이브리지 씨는 즉시 습판 지지대를 카메라에서 꺼내 들고 암실로 들어가 인화를 시작했습니다. 저는 열여섯 혹은 열일곱쯤 된 소년이었는데(지금은 예순다섯살입니다), 머이브리지 씨가 암실에서 '말이 땅에서 뛰어오르는 순간을 찍었어'라고 외쳤을 때의 기쁨과 즐거움을 생생하게 기억하고 있습니다."[6] 이것이 기록으로 남은 머이브리지의 일생에서 그가 가장 흥분한 순간이자 가장 중요한 순간이고, 마침내 순간사진과 그 사진에서 이어질 모든 것으로 가는 문

을 열어젖힌 순간이었다.

　반중국인 시위가 한창이고 머이브리지의 첫번째 파노라마사진이 나왔던 1877년 8월 초, 그해 했던 실험의 결과로 나온 사진 한장이 샌프란시스코에 돌아다녔던 것으로 보인다. 『알타』는 8월 3일 다음과 같이 적었다. "머이브리지 씨가 '옥시덴트'를 찍은 순간사진을 한장 보내왔다. 옥시덴트는 초속 35피트, 2분 27초면 1마일을 갈 수 있는 속도로 달리는 중이었다. 이 음화의 노출 시간은 1000분의 1초 미만이었고, 그 짧은 시간 동안 옥시덴트는 4분의 1인치도 움직이지 않는다. 머이브리지 씨는 감도를 높이고 노출 시간을 줄이기 위해 다양한 실험을 했고, 그 결과 탄생한 새로운 사진예술은 육안으로는 볼 수 없는 속도를 묘사해냈다. 2분 27초에 1마일을 가는 속도로 달릴 때, 바큇살은 너무 빠르게 돌아가기 때문에 육안으로는 분간할 수 없다. 하지만 이 사진에서는 바큇살들을 흐릿하지 않게 하나하나 알아볼 수 있다. 인화 전에 음화를 다듬는 작업이 있었지만, 외곽선은 그대로임을 확신한다." 1873년에 그랬던 것처럼 이번에도 해당 사진이 사기라는 공격들이 있었다. 당시 순간사진을 찍는 데 성공했다는 주장들이 너무 많기도 했고, 머이브리지의 실험 결과로 나온 이미지에는 결정적으로 사진스럽지 않은 요소가 있었기 때문이다. 머이브리지는 신문사에 보낸 편지에서 "현재 최상급 사진 작품들이 모두 그렇듯이, 이 작품도 수정 작업을 거친 것입니다"라고 설명했다.[7] 사실 그것은 '수정' 이상이었다. 그 이미지는 사진을 그린 그림을 찍은 사진이었다.[8] 그 점은 누구나 알 수 있었고, 원본 그림은 현재 스탠퍼드 박물관에 있다(마부의 얼굴만 실제 사진에서 오려서 붙인 것이었다). 아마 머이브리지는 어떻게든 순간사진을 만들어냈지

만, 이번에도 볼만한 작품은 아니었고, 그래서 관련 정보를 다른 매체를 통해 전하려 했던 것으로 보인다. 많은 공격이 있었지만 스탠퍼드와 머이브리지는 자신들이 뭔가 시작했음을 알았고, 다음 해에 작업을 더욱 확장하게 된다.

옥시덴트의 사진이 들어간 카드에는 '자동 전기 사진'이라는 문구가 있다. 셔먼 블레이크의 말이나 다른 증언들을 신뢰할 수 있다면, 그 사진은 아직 완전히 자동인 것도, 전기를 활용한 것도 아니었다. 머이브리지의 동작연구에서는 세번의 중요한 도약이 있었다. 첫번째는 촬영 과정을 빠르게 해서 움직이는 몸을 찍을 수 있게 된 것이었다. 두번째는 연속 촬영을 통해, 그저 하나의 순간이 아니라 사진들을 함께 놓아서 한 동작을 온전히 재구성할 수 있게 된 것이었다. 세번째는 그 이미지들을 움직여서 동영상을 만들어낸 것이었다. 1877년 당시 그는 다만 첫번째 성취를 이루었을 뿐이었고, 그 성취를 위해 화합물을 혁신하고 아주 빠른 셔터를 개발했다. 머이브리지가 자신이 개발한 셔터의 노출 속도를 과장한 면도 있지만, 실제로 그건 다른 사진가들의 셔터보다 수십배, 크게는 100배 정도 빠른 것이었다. 많은 이들이 순간사진을 제작했지만, 습판 사진 시대에는 오직 머이브리지만이 그것들을 체계적이고 안정적으로, 반복해서 만들어냈다. 두번째와 세번째 도약은 각각 1878년과 1879년에 이루어졌다.

그는 다음 단계는 동작사진을 단계별로 촬영하는 것임을 이해했다. 머이브리지는 영국의 렌즈회사 달마이어에 10개 남짓한 최상급 렌즈를 주문했다. 스탠퍼드는 센트럴퍼시픽의 수석 엔지니어 S. S. 몬터규<sup>S. S. Montague</sup>에게 머이브리지가 필요로 하는 것은 뭐든 지원해주라고 했다.<sup>9</sup>

셔터 작동법에 개선책이 필요했다. 그의 '기요틴' 셔터는 나무막대 두 개를 스프링으로 고정한 장치였다. 스프링이라고 근사하게 이름을 붙여주었지만 사실은 단단한 고무밴드였을 것이다. 셔터의 핀을 뽑는 시도를 해보았지만, 제한적으로만 성공할 수 있었다. 또한 그는 트랙에 실을 걸어놓거나(말 혼자 달릴 경우) 철사를 마차에 연결한 다음(마차를 끌고 달릴 경우), 그 실이나 철사로 셔터를 작동시키는 방법도 시도했다. 하지만 더 빠르고 부드럽게 작동하는 셔터가 필요했다. 1877년 8월 초, 머이브리지는 샌프란시스코에 있는 센트럴퍼시픽 본사로 몬터규를 찾아갔고, 몬터규는 만 건너에 있는 오클랜드 작업장으로 그를 안내했다. 그곳에서 교량 건설 감독관이던 아서 브라운Arthur Brown이 머이브리지의 주문에 따라 셔터를 제작하라는 지침을 내렸고, 발명에 소질이 있었던 젊은 기술자 존 D. 아이작스John D. Isaacs에게 해당 기구를 작동시킬 방법을 연구해보라고 했다. 브라운은 콜로라도강 부근의 철도 관련 일을 위해 떠났고, 아이작스는 자신이 고안한 기구의 스케치를 주머니에 넣은 채 주말을 맞아 집으로 돌아갔다.

아이작스는 스케치를 꺼내서 지인과 이야기했던 주말을 다음과 같이 회상했다. "지인과 그 문제를 상의했지만, 기술적 조작으로는 이 목적에 맞는 정밀함과 속도를 지닌 물건을 만들 수 없다는 결론에 이르렀다. 안 될 거라고 생각했다. 대화를 끝내고 파머 씨가 화제를 바꾸려는 순간, 내가 '알아냈습니다, 선생님. 전기예요'라고 말했다. 바로 그 순간 모든 세부사항이 번개처럼 머릿속에 떠올랐다. 자석을 이용해 장비 바깥쪽에 걸쇠를 고정시키고, 그 자석을 배터리 한쪽에 연결하고 나머지 한쪽은 트랙에 깔아놓은 전선에 연결하는 생각을 했다. 배터리에 다른

전선을 연결해서 첫번째 전선과 나란히 깐다."[10] 당시 전기는 속도와 현대성, 활력, 신비, 그리고 힘을 뜻하는 마법의 단어였고, 주로 전신이나 여러 장소에 떨어져 있는 시계들이 같은 시각을 표시할 수 있게 하는 전기 시간 서비스에 활용되고 있었다.

전기로 연결된 시계들은 1876년 필라델피아에서 열렸던 100주년 기념박람회의 중요한 볼거리였고, 몇년 후 『사이언티픽 아메리칸』*Scientific American*은 뉴욕의 전기 시간 서비스에 열광하기도 했다. 뉴욕 역시 다른 도시들과 마찬가지로 정오가 되면 수도 워싱턴 D. C.에 있는 국립천문대에서 보내는 신호에 맞춰 공을 떨어뜨리는 방식을 사용하고 있었다. 『사이언티픽 아메리칸』은 다음과 같이 주장했다. "시간 공의 혜택을 입으려면 많은 사람들이 공이 떨어지는 광경을 지켜봐야 했다. 그건 시간이 드는 일이고, 시간은 돈이다." 전기 시간 서비스는 그 한계를 극복하고 시간을 "100분의 1초 단위까지 맞출 수 있었다. 독자들은 믿을 수 없을 것이다. 이제 몇백분의 1초 단위까지 시간을 측정하고, 그뿐 아니라 그것을 기록하는 일이 가능해졌다."[11] 전기, 즉 길들인 벼락은 당시 큰 울림을 지닌 단어였고, 동시성 혹은 아주 작은 단위의 시간까지 정확히 측정하는 일과 관련이 있었다. 같은 기사에서 "한때 인간은 시간 정도만 알면 충분했지만, 최근에는 가장 작은 초 단위까지 구체적으로 밝혀내기 시작했다"라고 언급하고 있다. 아주 작은 시간 단위에 대한 자각이 생기고 있었고, 바로 그런 맥락에서 머이브리지는 1000분의 1초 단위의 노출을 개발하기 시작한 것이다.

전기장치가 도움이 되었다. 머이브리지 연구자 필립 프로저[Phillip Prodger]에 따르면, 전기장치의 가장 큰 장점은 힘과 부드러움을 결합했다

는 점이었다.[12] 셔터를 당기는 동안에도 장비가 흔들리지 않았다. 전류를 통해 자석을 움직이면서 셔터를 잡고 있던 걸쇠가 움직였고, 전기의 빠른 속도 덕분에 트랙의 전선에 말이 닿는 순간과 셔터가 움직이는 순간 사이의 시차는 거의 없었다. 훗날 캘리포니아의 신문들은 이 순간을, 1869년 스탠퍼드가 전선에 연결한 마지막 황금 못을 내리치며 철도 개통을 전국에 동시에 알렸던 순간과 비교했다.[13] 그 두 사건을 하나로 이어주는 것은 그것들이 지닌 순간성, 그리고 전기를 통해 인간의 한계를 넘어섰다는 사실이었다. 그리고 두 사건 모두 엄청난 비용이 들었다. 팰로앨토에서 2년간 동작연구를 진행하면서 스탠퍼드가 지급한 인건비, 장비 구입비, 그리고 보급품의 총액은 약 2만달러였다.[14]

머이브리지의 셔터를 작동시킨 전기장치는 두명의 목수가 제작했는데, 그중 한명인 찰스 놀스<sup>Charles Knowles</sup>는 훗날 이렇게 회상했다. 어느날 머이브리지가 "진행 상황을 살피기 위해" 작업장을 찾았다. 둘 사이에 대화가 이어졌고 놀스가 말했다. "'아이작스 씨가 이 장비에 전기를 써보자고 한 건 정말 좋은 생각이었습니다. 말이 지나가는 동안 여러개의 셔터나 슬라이드가 열렸다 닫히게 하는 것 말입니다.'

머이브리지 씨가 말했다. '그렇죠, 아주 훌륭한 생각이었습니다.' 그리고 그가 덧붙였다. '그뿐만 아니라, 이 장비가 사진에도 혁명을 불러일으킬 겁니다.'"[15]

이 인용문에서 놀스는 머이브리지가 고안한 여러 장치들을 무시하고 아이작스가 고안한 장치만 강조하는 것처럼 보인다. 1878년의 순간 사진이 가능했던 것은 전기장치와 셔터, 사진과 관련한 화합물이 조화를 이루었기 때문이고, 그 모든 것을 하얀색 벽 앞에서 달리는 말에 맞

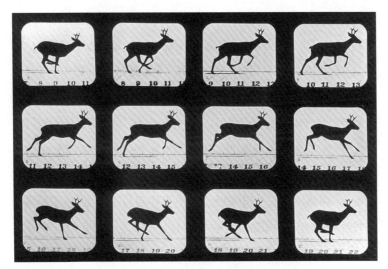

「여러 동물들, 사슴, 달리는 모습」, 『동작 중인 동물의 자세』 앨범 86번(1881년)

쳐 조정해낼 수 있었기 때문이다. 머이브리지는 기계식 셔터와 전기 셔
터를 함께 사용해서 사진들을 제작했다. 또한 다른 장비도 활용했는데,
그 장비를 제작할 때도 스탠퍼드의 기술진들이 도움을 주었는지는 확
실치 않다(만일 도움을 주었다면 분명 당사자들이 그 사실을 밝혔을
것이다). 그 장비란 뮤직박스에 들어 있는 것과 비슷한 회전식 실린더
였다. "통제할 수 없는 동물들의 움직임을 연속적으로 기록하기 위해
서 한가지 장비가 더 활용되었다. 여러개의 핀을 나선형으로 꽂은 실린
더였다. 움직이는 실린더에 꽂힌 핀들이 각각 연결되어 있는 철제 스
프링과 계속해서 접촉했고, 그런 식으로 전류가 끊이지 않고 만들어졌
다."16 그 전류가 다시 셔터를 작동시켰던 것이다. 이 장치는 "직접 통제
할 수 없는" 동물들을 찍을 때 사용되었는데, 사실상 말을 제외한 모든

동물들이 대상이었다. 전기장치는 규칙적으로 그 장치를 작동시킬 수 있는 움직임을 찍을 때만 유효했다. 실린더는 거의 자동 장치였고, 말의 움직임에 맞춰 규격화하기는 어려웠다. 그래서 전기장치가 중요했던 것이다.

철도회사의 자원을 활용하기는 했지만 머이브리지 본인도 발명가였고, 그러한 면모는 오래전 하늘에 그림자를 만들어낼 때부터 이미 잘 알려져 있었다. 1878년 여름, 그는 "동작 중인 대상을 촬영하는 방법과 장비"에 대한 특허를 신청했다(동작연구를 위해 고안한 장치 두개에 대해서도 1880년대에 추가로 특허를 신청했다).[17] 그뿐만 아니라 공기의 힘으로 작동하는 시계장치를 직접 발명하기도 했다. 중심 시계에 여러개의 펌프를 연결해 보조 시계의 동작을 조절함으로써 여러 시계의 시각을 똑같이 맞추는, 전기 시간 서비스와 비슷한 역할을 하는 장치였다. 시간에 대해 그렇게 다각도로 접근했던 머이브리지가 마침내 시간을 통제하는 상징적이고도 핵심적인 도구이자, 기계로 이루어진 우주에 대한 상징물을 만들어낸 것이다.

놀스는 사진가이자 발명가였던 머이브리지와 나누었던 대화의 나머지 부분도 전하고 있다.

"내가 물었다. '말 이외에 다른 대상도 찍으실 계획입니까? 증기선이나 다른 배들도 찍을 수 있을까요?'

'그럼요, 뭐든 찍을 수 있습니다. 펄럭이는 깃발 같은 것도요.'

내가 말했다. '지금까지는, 예를 들어 촬영을 하는 동안 사람이 지나간다든가 하면 사진을 망쳐버렸죠.'

그가 대답했다. '그렇죠. 하지만 앞으로는 그렇지 않을 겁니다. 움직

이는 대상은 뭐든 찍을 수가 있어요. 사진에 엄청난 혁명을 불러일으킬 겁니다.'"

## 사진의 혁명

"오는 5월에 실험을 시작할 겁니다"[18]라고 머이브리지는 적었고, 6월에 결과물을 내놓았다. 그는 종종 조수들을 데리고 작업했는데, 동작연구에서는 말을 통제할 조련사까지 필요해서 모두 여덟명이 그를 도왔다. 동작연구는 이전의 그 어떤 사진 작업에서도 볼 수 없었던 공동 작업이었다는 점에서 이미 영화와 비슷했다. 스탠퍼드는 돈을 대고 계획 전체를 총괄하는 제작자 역할을 맡았고, 머이브리지는 감독으로서 기술적으로나 미학적으로 중요한 결정들을 내렸다. 말과 장비들을 다루는 데 도움을 주었던 이들은 세트 담당자와 조감독인 셈이었다. 말, 기수, 다른 동물들, 그리고 1879년에 등장한 체조 선수들은 카메라 앞에 선 연기자들이었다. 역시 영화에서처럼 역할에 대한 논쟁이 있었지만, 그건 나중의 일이었다.

거대한 매머드판 파노라마가 공식 발표되거나 상업적으로 판매되지 않은 이유는 쉽게 알 수 있다. 머이브리지가 더 큰 성취로 다른 성취를 가려버렸던 것이다. 1877년 겨울의 대형 파노라마와 동작연구의 결과로 나온 한장의 사진, 그리고 1878년의 더 큰 파노라마와 동작연구의 연속사진 사이에, 그는 샌호세의 기록 수천건에 대한 사진 복사본을 제작하겠다는 제안을 제외하고는 다른 일은 하지 않았던 것으로 보인

다.[19] 기록들을 6분의 1 크기로 촬영하겠다는 그의 제안은 마이크로필름의 전신이라고 할 수 있는데, 머이브리지가 선금을 요구하는 바람에 받아들여지지 않았다. 시의 입장에서는 똑같은 작업을 했던 필사본 제작자들에게 맡기면 몇년에 걸쳐 천천히 비용을 지불할 수 있었기 때문이다. 후에 샌호세가 정보를 압축하고 기계적으로 처리하는 일을 주로 하는 실리콘밸리의 중심지가 되었다는 사실은 묘한 모순이기도 하다. 당시 머이브리지가 사진의 가능성과 기능을 다시 한번 생각했다는 점 또한 시사적이다.

스탠퍼드의 축사에 동작연구소가 세워졌다. 개인 경주 트랙을 따라서 흰색 벽을 세우고, 21인치 간격으로 선과 숫자를 넣어 거리를 표시했다. 이 세트는─무대 세트였다─펼쳐놓은 종이처럼 비어 있었는데, 숫자를 적어놓았기 때문에 거대한 자(尺)처럼 보였고, 그 앞에 있는 것은 모두 장난감 같았다. 움직이는 대상의 동작을 숫자를 통해 측정할 수 있었고, 그 측정을 위해 여러대(처음에는 12대였고 나중에는 24대였다)의 카메라를 머이브리지의 스튜디오가 된 하얀 벽의 턱을 따라 늘어 세웠다. 각각의 카메라는 대상을 측면에서 똑바로 촬영할 수 있었고, 대상이 지나갈 때 기계장치에 의해 셔터가 작동했다. 숫자 덕분에 말들이 움직이고 있음을 알 수 있지만, 각각의 사진에서는 모두 프레임의 한가운데에 있는 모습으로 보인다. 몇몇 사진의 모퉁이에는 팰로앨토의 부지가 보이기도 한다. 전형적인 캘리포니아 해안 풍경답게 근사하게 가지를 뻗은 참나무가 곳곳에 서 있는 벌판을 배경으로, 목장의 방목지와 축사들이 펼쳐져 있다. 릴런드 스탠퍼드 주니어의 망아지도 거기서 길렀는데, 머이브리지는 소년이 망아지를 타고 움직이고, 수행원

이 뒤를 따르는 모습도 촬영했다. 스탠퍼드 주니어는 사진을 진지하게 받아들였기 때문에 직접 모델이 되기도 했으며, 이 사진들을 담은 앨범 표지에도 드러나 있듯이 전문 사진가처럼 삼각대와 카메라를 놓고 검은 천을 두른 모습을 연출하기도 했다. 소년은 아버지를 열광시킨 일을 하는 사람들에게 깊은 인상을 받았을 것이다. 머이브리지는 어느 시점엔가 팰로앨토로 거주지를 옮겼고, 점점 더 동작연구 실험에 빠져들었다. 20년 넘게 독립적으로 살아온 그였지만, 비록 피고용인의 신분은 아니었다고 해도, 갈수록 스탠퍼드의 영향권 안으로 들어오고 있었다.

피고용인 중 한명이었던 스탠퍼드의 비서 프랭크 셰이는 다음과 같이 회상했다. "머이브리지 씨는 팰로앨토 목장에 살고 있었다. 바로 옆에 있는 맥레인 씨 하숙집의 바깥쪽 방을 사용했는데 (…) 하숙 비용이나 시내에 나갔을 때 쓰는 지출은 모두 스탠퍼드 주지사가 지불했다. (…) 스탠퍼드 주지사는 캘리포니아에 머무를 때면 목장을 자주 찾았다. 금요일 오후에 와서 월요일 아침까지, 가끔은 화요일 아침까지 머물렀다. 목장에 머무르는 동안은 작업에 큰 관심을 보여서, 머이브리지 씨의 작업실에서 함께 사진을 보며 찍고 싶은 몸동작을 일러주거나, 촬영할 말을 정해주었다. (…) 머이브리지 씨도 해가 진 후에 종종 저택을 찾았고, 두 사람은 몇시간씩 함께 앉아 있곤 했다. (…) 두 사람 사이에 합의가 있어서 비용이 얼마가 들든 주지사가 맞춰주기로 했지만, 머이브리지 씨가 진정으로 바라고 있던 보상은, 내 짐작에는, 그 작품들을 통해 명예를 얻는 것이었다. 그 사진들을 찍어서 돈을 얼마나 받게 되든 상관없이, 자신은 그보다는 명예를 얻고 싶다고 말했다."[20]

그 명예는 곧 찾아왔다. 머이브리지는 사진가들이 지난 수십년간 시

도했던 것을 새로운 기술을 통해 해냈고, 그것도 안정적이고 반복적으로 해냈다. 그는 동작을 사진으로 포착했다. 지역신문은 온통 그 이야기로 채워졌고, 특히 6월 15일 아침, 기차를 타고 팰로앨토에 온 기자들 앞에서 머이브리지가 동작연구를 시연한 후에는 더욱 심해졌다. 시연은 또다른 우승마였던 에이브 에징턴Abe Edgington부터 시작했다. 에이브는 첫번째 촬영에서는 실패했지만, 두번째 촬영에서는 마차(바퀴 2개짜리 경주용 마차였다)가 "멧도요의 날갯짓 같은 소리를 내며 여러개의 전선들을 통과했고, 2분의 1초도 안 되는 짧은 시간에 12장의 사진이 찍혔다."[21] 유리판으로 만든 작은 음화가 그 자리에서 인화되었고, 기자들은 암실에서 나온 결과물에 대한 기사를 써내려갔다. "지켜보는 이들은 두려움을 감추지 못했다. 노란 커튼 앞에 세워둔 유리판에서 공중에 떠 있는 말의 모습이 축소된 형태로 떠오르며 기자들을 놀라게 했다. 여성들의 스카프 핀에 들어갈 정도로 작은 크기였지만, 낯선 홍옥빛 조명 아래서 그것은 보석을 다듬은 것처럼 또렷했다. 기자들이 바쁘게 다른 사진들을 살폈다. 그 어떤 가설로도 설명할 수 없는 말의 자세들이었지만, 작업을 지켜본 이들 중 그 누구도 반박할 수 없는 모습이었다."[22]

그 이미지는 얼마 후 모스 전시관에서 출시한, 스탠퍼드의 달리는 말을 찍은 여섯장짜리 카드 묶음에 포함되어서 지금까지도 전해지고 있다(한장에 2달러 50센트, 여섯장 묶음은 15달러였는데, 당시로서는 비싼 가격이었다). 카드 묶음에는 바퀴가 큰 마차를 뒤에 달고 달리는 말의 모습을 찍은 사진 12장이 포함되어 있는데, 이미지들이 비슷해서 같은 사진을 반복한 것이 아니라 순서대로 찍은 사진임을 알게 해주는 정보는 머리 위의 숫자와 다리의 위치밖에 없다. 아주 작고 거의 외곽선

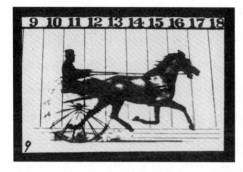

「에이브 에징턴」(여섯장짜리 카드
묶음 『움직이는 말』 중 한장, 1878
년). 달리는 말의 네발이 모두 허공
에 있다.

만 드러나는 사진이었지만 목적은 충분히 달성되었다. 나머지 다섯장
의 카드에는 각각 좀더 천천히 달리는 에징턴, 걷는 에징턴, 구보하는
마호메트Mahomet., 질주하는 샐리 가드너Sallie Gardner, 그리고 달리는 옥시덴
트의 모습이 들어 있었다. 당시 사람들에게 달리거나 느리게 달리거나
질주하는 말들의 다리가 보여주는 자세는 놀랍고 충격적이었고, 몇몇
자세는 믿을 수 없을 만큼 그들의 예상과 달랐다. 샌프란시스코의 『일
러스트레이티드 와스프』Illustrated Wasp와 영국의 『펀치』Punch는 말의 다리가
배의 노처럼 불가능한 방향으로 제멋대로 뻗어나간 삽화를 실었다.[23]
달리는 말을 표현할 때는 거의 언제나 '날아가듯 달리는 모습', 즉 도약
하는 말이나 아이들의 장난감 말처럼 앞다리와 뒷다리를 모두 뻗어서
대칭형이 된 모습으로 표현했다. 달리는 말의 움직임은 신비에 싸여 있
었고, 머이브리지 이전에는 말의 네발이 모두 지면에서 떨어지는 순간
이 있는지 아무도 확신하지 못했다. 심지어 그때까지는 그 어떤 예술가
도 말이 걸을 때의 세부적인 움직임을 제대로 관찰할 수 없었다. 각각
의 카드 뒷면에는 말들의 움직임에 대한 세부사항이 적혀 있었다.

말에 관심 있는 사람들에게 동작연구는 매혹적이었고, 이는 예술가나 과학자들도 마찬가지였다. 빅토리아식의 미디어에 대한 열광이 생겨났는데, 이는 당연히 머이브리지와 모스가 조장한 것이었다. 머이브리지는 국제적인 명사이자 흥행사가 되었다. 7월에 그는 환등기에 관한 강연을 시작했는데, 움직이는 말과 중앙아메리카 사진들을 보여주었고, 새크라멘토 강연에서는 "산악지역의 지형을 보여주는 풍경사진들도 보여주었다. 풍경에 대한 설명은 전직 요세미티 홍보관이었던 J. M. 허칭스가 맡았다."[24] 말 이미지는 거의 실물 크기로 보여졌고, 강연은 대성공이었다. 머이브리지는 과학자, 철학자, 여성참정권론자, 심령술사들과 함께 유명 강사가 되었는데, 오락과 교육이 뒤섞인 19세기 미국의 분위기에서 강연은 매우 중요한 영역이었다. 늦여름이 되자 앨범 발간에 대한 논의가 진행되었고, 초안이 『사이언티픽 아메리칸』에 실렸다 — 이 잡지는 10월호에 동작연구와 관련한 동판화 표지를 기사와 함께 실었으며, 프랑스의 과학잡지 『라 나튀르』*La Nature* 12월호도 마찬가지였다. 여러장의 사진이 발표되며 1877년 발표한 사진 한장의 진위 여부를 의심했던 이들을 설득할 수 있었지만, 그때까지도 사진을 의심하고 머이브리지를 험담하는 사람들이 있었다. 1878년 여름 룰롭슨은 『필라델피아 포토그래퍼』에 동작연구는 "말도 안 되는 것"이라는 글을 투고했다.[25] 룰롭슨과 머이브리지는 확실히 갈라섰던 것으로 보이는데, 그것이 머이브리지가 브래들리 앤드 룰롭슨 전시관에서 나와 모스 전시관으로 소속을 옮긴 일과 관련이 있는지는 알 수 없다. 브래들리는 1877년에 파산했고, 오랜 시기 지역 내에서 돋보이는 역할을 했던 전시관도 힘든 시절을 맞이했다. 아무튼 동작연구에 대해 대부분의 사람들

은 열렬한 반응을 보였다.

여섯번의 초기 동작연구 결과물은 격자 안에 배열되었다. 사진들을 말 그대로 '읽을 수' 있었는데, 동작은 왼쪽에서 오른쪽으로, 그리고 위에서 아래로 진행되었고, 에이브 에징턴의 사진 12장은 12개의 단어처럼 하나의 문장을 구성했다. 그것들은 서사의 원재료, 이야기의 원재료였다. 시간이 흐르면서 뭔가가 달라졌고, 뭔가가 생겨났다. 최초로 녹음된 소리는 「메리의 작은 양」Mary Had a Little Lamb 가사를 암송하는 에디슨의 목소리였다. 전신을 통해 가장 먼저 송신된 목소리는 자신의 조수를 부르는 벨의 목소리였다. 내용 자체는 대부분 보잘것없었지만, 새로운 도구들은 그보다 훨씬 큰 결과를 약속했다. 동작연구는 경주마의 발걸음 따위에는 무관심했던 사람들에게 훨씬 많은 논의점을 던져주었다. 그동안 사진은 인간의 눈에 보이는 것과 대충 비슷한 광경을 보여주었고, 그 광경을 붙잡아두기 위해 사용되었다. 머이브리지가 마련한 돌파구 덕분에 이제 사진은 눈으로 볼 수 없는 것들을 보게 만들었고, 그렇게 시각의 영역을 넓혀주었다. 사진 한장 한장도 완전히 새로운 정보를 주었지만, 연속사진은 더 많은 일을 해냈다.

머이브리지는 그전부터 연속사진을 찍어왔지만, 파노라마나 연작의 형태를 취했을 뿐이다 — 스테레오스코프나 대형판 사진들은 작품 하나하나가 독립적이지만, 모아놓고 함께 감상할 의도로 찍은 것들이었다. 사진 역사가 마사 샌드와이스Martha Sandweiss가 오래전에 지적했듯이 19세기 서부의 사진가들은 줄곧 이야기를 전하고 있었고, 그들이 찍은 이미지들은 한장의 걸작, 혹은 20세기 사진가 앙리 카르티에브레송Henri Cartier-Bresson이 '결정적 순간'이라고 부른 것이 아니라, 대부분 연작으로

감상해야 하는 것들이었다.[26] 머이브리지는 서사를 가장 기본적인 구성 요소, 즉 시공간 안에서 전개되는 동작으로 축소시켰다. 그가 찍은 연속사진은 대부분 몇초 안에 벌어지는 상황이었고, 한장 한장의 노출 시간은 2000분의 1초라고 자랑했다. 그때까지 사진은 피사체를 정지된 상태로 보여줌으로써 세계를 대상들의 세계로 재현해냈다. 하지만 머이브리지의 작업을 통해 세계는 다시 진행 중인 세계가 되었다. 한장의 사진은 말 한마리를 보여주지만, 여섯장의 사진은 행위, 동작, 사건을 보여주기 때문이다. 그 사진 속 피사체는 이미지 자체가 아니라 하나의 이미지에서 다른 이미지로의 변화였고, 시간과 동작을 천천히 지나가는 행진이나 건물이 세워지는 과정보다는 더 생생하고 더 긴박하게 재현하는 변화였다.

사진이 발명되었을 때 에드거 앨런 포[Edgar Allan Poe]는 다음과 같이 선언했다. "철학적 발견에 대해 우리의 경험이 알려주는 것은, 그런 발견에서 우리가 계산해봐야 할 것이 대부분은 예상할 수 없는 무엇이라는 점이다."[27] 지금 되돌아보면 움직이는 말을 찍은 머이브리지의 사진은 영화의 시초가 되었다. 하지만 1878년 당시에는 사진, 그리고 빠른 동작에 대한 연구의 돌파구가 되었고, 특히 동작에 대한 연구는 화가와 생리학자, 그리고 경마 기수들에게 가장 중요한 것처럼 보였다. 결국 영화는 주로 오락을 위한 허구에 전념하게 되지만, 거기에 이르기까지 고안되었던 매체들은 종종 과학으로 기울기도 했다. 머이브리지는 부업처럼 기록사진들을 제작하기도 했지만 —— 건축계획, 예술품, 문서 등 —— 그의 주된 작업은 언제나 어떤 장소를 시각적으로 재현하는 일이었다. 그의 풍경사진은 본질적으로는 정보를 전하고 있지만, 언제나

관습적인 미학에 부응하는 작품들이었다. 그 사진들은 회화의 사촌 격이었고, 그림을 보는 즐거움을 전해주었다. 동작연구는 회화에 가까운 시각적 즐거움을 위해 제작된 것이 아니라 정보를 알아내기 위한 목적으로 제작된 것이었다. 물론 미학적 고려가 없었던 것은 아니었기에 격자 안의 동작사진들은 지금 보면 묘하게 아름다워 보인다.

머이브리지는 장소 없는 동작을 위해 동작 없는 장소를 포기했고, 산악지역은 눈금을 적은 격자를 그린 흰색 벽으로 대체되었다. 격자 안에 또 격자가 있었고, 그 앞에서 피사체가 움직였다(팰로앨토 작업에서는 희미한 배경 위에 그은 세로선이었지만, 1880년대 중반 필라델피아에서 작업할 때는 짙은 배경 위에 규칙적인 간격으로 그려진 격자가 되었다). 격자는 19세기 미국 어디에나 있었다. 토머스 제퍼슨<sup>Thomas Jefferson</sup>의 위대한 1785년 토지조사는 애팔래치아산맥 서쪽에 가상의 격자를 그리는 작업이었다. 서부의 도시나 농장은 거의 모두 이 격자에 의해 구분되었고, 샌프란시스코에 이르러서는 가상의 선들이 가파른 언덕을 곧장 관통하기도 했다.[28] 격자는 미국인들이 서부의 미지의 땅으로 나아갈 수 있게 한 정신적인 논거, 그리고 효율적인 관리를 위한 논리가 되어주었다. 선로로 구분되어 교차하는 지역들은 지도 위에 얹은 바둑판처럼 보였다. 격자는 그 규칙성, 그리고 공간을 고르게 구분하는 민주성 때문에 이성을 의미했다. 또한 19세기에는 울림이 있는 과학적 상징이기도 했는데, 그 과학은 정착민들이 자연 세계의 풍성함을 관리하려 했던 시도와 비슷했다. 표본 수집, 책상의 분류함, 도표, 회계장부의 그래프, 그리고 지도책 제작자의 조사에서 모두 그 패턴을 반복해 활용했다.

찰스 윌슨 필Charles Willson Peale은 1822년, 자신이 모은 자연사 관련 수집품으로 가득 메운 두 벽면의 정사각형 진열장을 배경으로 자화상을 그렸다.[29] 머이브리지는 각각의 사진을 동작의 한 순간을 담고 있는 은유적인 박물관 액자로 만들었다. 그는 동작 자체를 마치 표본처럼 수집했고, 그 과정에서 에너지를 물질로, 동작을 정지사진으로 변환시키는 연금술적인 도약을 이루어냈다. 15달러를 내고 여섯장짜리 카드 묶음을 구입한 사람은 느린 구보와 질주, 보통 걸음을 손안에 쥘 수 있었고, 마치 격자 우리 안에 든 뱀 같은 시간을 손에 쥘 수 있었다. 격자는 또한 화가들이 그림을 확대하거나 옮겨 그릴 때 자주 사용하던 친숙한 장치였다. 형상 위에 격자를 놓는 것은 산악지역을 측량하기 위해 가상의 격자를 그리는 것과 비슷했다 — 알브레히트 뒤러Albrecht Dürer의 유명한 동판화 중에 격자가 그려진 망 너머로 나른히 누운 여인을 그리고 있는 남자를 묘사한 작품이 있다. 초기 동작연구 사진은 모서리가 둥글고 검은색 배경 위에 떠 있는 것처럼 보였지만, 후기로 가면서 프레임이 완벽한 직사각형이 되고 사진들 사이의 구분선도 가늘어지면서 더 완벽한 격자에 가까워졌다. 격자 덕분에 그 작품들에는 과학적 미학 — 냉철함, 질서, 일관성 등 — 이 부여되었다. 그리고 과학도 이에 화답했다.

## 시간은 머물러 있지 않는다

1878년 12월 28일, 잡지 『라 나튀르』는 파리의 생리학자 에티엔쥘 마레Etienne-Jules Marey가 보낸 편지를 실었다. "『라 나튀르』 지난호에 실린 머

이브리지 씨의 사진에 감명을 받았습니다. 이 사진가의 연락처를 알려주실 수 있겠습니까? 대단히 어려운 생리학의 문제를 해결하는 데 그의 도움을 받고 싶습니다. 다른 방법으로는 해결할 수 없을 것 같습니다." 마레는 머이브리지와 같은 1830년 봄에 태어났고, 역시 같은 해에 사망하게 된다. 하지만 새로운 땅과 새로운 매체라는 거친 환경에서 방황했던 머이브리지와 달리, 그는 안정적으로 지원을 받으며 지내온 사람이었다. 두 사람은 모두 창의적인 인물이었다. 의대를 졸업한 마레는 의사가 아니라 기술자 혹은 물리학자로서 신체의 움직임을 연구하는 데 헌신하기로 했다. 그는 먼저 혈액순환에 대해 연구했고, 이내 당시까지는 알아볼 수 없었던 혈액순환의 과정을 기록하는 정교한 장치를 개발했다. 1870년대에 접어들어서 신체의 동작으로 관심을 돌렸다. 그의 책 『동물 기계』*La Machine animale*는 1873년 프랑스에서 발간되었고, 다음 해 영어로 번역되어 소개되었다(스탠퍼드는 그 책을 열심히 읽었다). 그는 말이나 사람, 새의 몸에 정교한 기계를 직접 부착하고 이전의 그 누구보다 정확한 정보들을 알아냈다. 승마 전문가였던 에밀 뒤우세Emile Duhousset 중령이 그 기계에서 나온 정보를 바탕으로 걸음 종류에 따른 말의 자세를 그림으로 그려서 1874년 자신의 책 『말』*Le Cheval*을 출간하기도 했다.

그런 정보들이 당시 어떤 울림을 지녔는지 복기하기란 어려운 일이다. 일단 알려진 것은 금방 당연한 것이 되었기 때문이고, 대부분의 사람에게 말은 이미 일상에서 멀어진 대상이 되었기 때문이며, 정확성이 더이상 회화의 주요 목적이 아니었기 때문이다. 사실 당시 프랑스 회화에서는 기성 화가들의 엄격한 사실주의와 인상주의자들의 실험 사이

에 갈등이 있었다. 이상주의자들의 사실주의는 다른 종류의 사실주의, 대상이 무엇인지가 아니라 대상이 어떻게 보이는지를 이야기하는 사실주의였다. 조각가 오귀스트 로댕Auguste Rodin은 외양의 편을 들며 다음과 같이 선언했다. "진실을 말하는 것은 예술가이며 사진은 거짓말을 한다. 현실에서 시간은 머물러 있지 않기 때문이다."[30] 머이브리지 때문에 사실주의 화가들은 재현의 위기를 맞이하게 된다. 그들은 언제나 대상을 최대한 정확하게 재현한다고 주장했는데, 그 정확성은 또 언제나 눈으로 관찰한 모습에 의존하고 있었기 때문이다. 진실과 외양은 일치할 수 있었고, 요세미티를 그린 화가들처럼 말을 그리는 화가들도 예술과 과학이, 자연을 탐구한다는 점에서 나란히 가는 것이라고 여길 수 있었다. 예를 들어 미국 화가 토머스 에이킨스Thomas Eakins는 자신이 운영하던 펜실베이니아 예술학교의 교과과정에 해부학 이론과 실습, 그리고 누드를 포함시켰고, 초기 동작연구에도 매료되었다(그는 종종 사진에 의존해 회화 작업을 했고, 결국에는 직접 동작연구에 착수하기도 했다). 머이브리지의 동작연구를 처음 접하고는 그에게 편지를 썼고, 자신의 수업에 그 사진들을 활용했으며, 머이브리지가 확보한 이미지를 바탕으로 말들의 자세를 묘사한 작품 네점을 그리기 시작했다. 해당 작품은 나중에 비판받게 되는데, 말의 다리는 고속사진에서처럼 또렷하게 그렸지만 마차의 바퀴는 육안으로 본 것이나 느린 노출로 찍은 사진에서처럼 흐릿하게 표현되었기 때문이었다.[31] 에이킨스 본인도 새로운 정보에서 혼란을 느꼈던 것이다. 같은 대상이 시간이나 날짜, 계절이 바뀌면서 달라지는 모습을 그렸던 클로드 모네Claude Monet 같은 화가만이 머이브리지의 발견에서 편안함을 느꼈을 것이다. 에드가르 드가Edgar

<sup>Degas</sup>도 사진을 바탕으로 한 말 그림 여러장을 남겼다.

고속사진이 보여준 모습과 육안으로 본 모습은 일치하지 않았지만, 카메라가 제시한 증거는 사실주의에 헌신한 사람들로서도 뒤집을 수 없었다. 프랑스 아카데미 화풍의 대표적인 화가 장루이에르네스트 메소니에<sup>Jean-Louis-Ernest Meissonier</sup>가 가장 큰 타격을 받았다. 1879년 스탠퍼드가 파리에 있는 이 화가를 방문해 자신의 동작연구 사진을 보여주면서 그를 놀라게 했고, 전투 장면이나 역사적 소재 같은 양식화, 특히 말을 그리는 솜씨에 자부심을 가지고 있었던 화가는 크게 낙담했다. 메소니에는 처음에 사진들이 편집된 것이라고 생각했다. 말의 걸음걸이 중 특정한 한 자세가 생략되었는데, 자신이 종종 그렸던 자세였다. 연속사진에 빠진 부분이 없다는 걸 깨달은 그는 "그동안 내 눈이 나를 속였군요"라고 탄식했다. 스탠퍼드는 "기계는 거짓말하지 않습니다"라고 대답하며 말의 걸음걸이에 대한 안내서를 주었고, 절망에 빠진 화가는 "그렇게 오랫동안 말에 빠져서 연구를 했는데, 내가 잘못되었다는 걸 알았습니다. 다시는 붓을 잡을 수 없을 것 같습니다"라고 말했다.[32] 말을 정확히 그려내기 위해 그는 대단히 오랫동안 공을 들였고, 말이 달리는 모습을 가까이에서 함께 이동하며 관찰하기 위해 소형 선로까지 설치했다(어떤 소식에 따르면 소파에 바퀴를 달고 밀었다고 한다). 그의 회화에 등장하는 말들은 모두 실생활에서 이루어진 폭넓은 연구와 스케치를 바탕으로, 즉 인간의 눈에 보이는 모습을 바탕으로 그려졌는데, 사진 때문에 갑자기 위기가 닥쳤다. 미술사가 마크 고틀리프<sup>Marc Gotlieb</sup>는 이렇게 평가한다. "재현의 진실성에 몰입했던 메소니에는 보이는 것을 무시하고, 보이지 않는 것의 편을 들었다. 하지만 그는 인간의 지각으로는 파

악할 수 없는 새로운 기준에 충실했고, 그 기준 때문에 그의 계획은 허물어지고 말았다. 그런 관점에서 보자면 메소니에의 선택은 프랑스 살롱 회화 전통의 종말을 불러온 것이라고도 할 수 있다."[33] 메소니에는 머이브리지가 보여준 사실과 일치하도록 자신의 유명한 작품 안에 있는 말의 모습을 수정했지만, 이제 회화의 목적 자체가 달라졌다. 그는 책이 가득 놓인 탁자 앞에 앉은 스탠퍼드의 초상화를 그리며 못마땅하다는 듯 그 사실을 인정했다. 탁자 위 책 한권이 펼쳐져 있고, 머이브리지의 동작연구 사진이 몇장 보인다. 그 사진은 마치 몸 안에 침입한 바이러스처럼 그림 안에 놓여 있다. 시각적인 것의 본성을 바꾸어놓을 바이러스였다.

## 스탠퍼드 이후

스탠퍼드는 말에 관심이 있었지만, 머이브리지의 관심은 사진에 있었다. 팰로앨토를 자주 방문했던 서던퍼시픽 철도의 회계 담당자는 다음과 같이 회상했다. "두 사람은 말 사진으로 시작했지만, 이후 머이브리지 씨의 제안으로 다른 동물과 사람, 그리고 비행 중인 새까지 찍었다."[34] 새를 찍은 것은 마레의 요구 때문이었던 것 같지만, 사람을 찍어보기로 한 건 분명 머이브리지의 생각이었을 것이다(하지만 1892년 그는 제인 스탠퍼드의 "연구를 확장하려는 열망"에 대해 이야기하기도 했다[35]). 1879년 8월 초, 올림픽 클럽의 감독관과 권투 코치, 차력사, 그 외 운동선수 몇명이 동작 촬영을 위해 팰로앨토에 내려왔다. 머이브리

지도 사진에 직접 모습을 드러냈는데, 헐렁한 검은색 정장 차림으로 근육질 남자들과 나란히 선 모습이 수수해 보인다. 이 사진들은 비감정적이고 미학적인 동작연구 와중에 끼어든 유일한 단절의 순간일 뿐 아니라 머이브리지가 사교적인 상황에서 편안함을 느끼는 모습을 담은 하나뿐인 이미지다. 머이브리지는 카메라 수를 2배로 늘려 총 24대를 준비했고, 한쪽 방향, 즉 본인의 표현에 따르면 '측면'에서만 찍지 않고 여러 각도에서 촬영했다. 가끔은 어떤 동작을 연속해서 찍는 것이 아니라 같은 자세를 다양한 각도에서 동시에 촬영하기도 했는데, 이는 질주하는 한 무리의 말을 그리는 데 애를 먹는 화가를 방문한 후에 시도한 작업이었다.[36] 그는 다양한 변수들을 시험하고 있었다.

같은 해 본인이 달리는 모습 두 장, 곡괭이를 휘두르는 모습 한 장을 촬영했는데, 사진 속 그는 운동선수처럼 보이기도 하고, 조금 위험해 보이기도 한다. 그가 찍은 수백 장의 나체 사진의 시작이었고, 그중 몇몇 연작에는 본인이 등장하기도 한다. 남성 예술가가 자신의 나체를 드러낸다는 것은 보는 이가 보이는 대상에 대해 가지는 예의와 권위를 심각하게 위반하는 행위였지만 머이브리지는 태연하게 그렇게 했고, 이후 동작연구에서 수없이 많은 나체 사진들이 등장하게 된다. 그가 제작한 다른 나체 사진들과 마찬가지로, 사진 속의 그 역시 친밀하면서도 비개성적이다. 사진은 항상 특정한 것이나 구체적인 것에 특화된 매체였고, 클로즈업 사진은 늘 대상의 개별성을 드러내려는 의도를 가지고 있었다. 머이브리지는 그와 반대되는 용도로 사진을 활용했다. 그의 사진에 등장하는 인물들은 익명성을 유지한 채 인간이라는 종이나 성별, 특정 동작을 대변한다. 이런 사진의 전례라면 베살리우스$^{Vesalius}$의 해부

도일 텐데, 그 작품들에서는 고전적인 텅 빈 풍경을 배경으로 우아한 자태의 해골이나 신경 혹은 혈관밖에 없는 인물이 보인다.

올림픽 클럽의 운동선수들에 대해서는 『크로니클』에 믿을 만한 보도가 있다. "근육의 움직임을 가능한 한 완벽하게 보여주기 위해 선수들은 간편한 반바지만 입고 움직였다. 사진을 찍은 머이브리지 씨는 경주 트랙에서 모든 과정을 준비했다. 오전 10시부터 오후 4시까지 권투, 레슬링, 펜싱, 높이뛰기, 공중제비까지 모든 동작이 차례대로 진행되었고, 각각의 정교한 움직임들이 그 자리에서 정확하게 기록되었다. 첫번째 실험은 로턴Lawton 씨가 보여준 뒤로 넘는 공중제비였다. 그는 카메라 앞에 꼼짝도 않고 서 있다가 신호에 맞춰 허공으로 뛰어올라서는 몸을 틀고, 1초 만에 원래의 위치, 바로 그 자리로 내려왔다. 동작이 진행되는 시간은 짧았지만 14장의 음화가 정확하게 찍혔고, 로턴 씨의 모습을 서로 다른 위치에서 보여주었다. 인간의 눈은 공중제비하는 사람의 신속한 동작을 따라갈 수 없고, 그저 우아하게 회전하는 형상을 볼 수 있을 뿐이다. 하지만 다양한 위치에서 번개 같은 촬영으로 충실하게 잡아낸 이미지는 놀랄 만한 연속동작을 보여준다. 이 사진들이 서커스 홍보 전단에 혁명을 불러올 것이 틀림없다."[37] 사진 혁명은 순조롭게 진행 중이었다. 이제 촬영은 경주마나 다른 동물들에만 제한되지 않았다. 그것은 머이브리지가 스탠퍼드의 영향력에서 벗어나, 자신의 계획과 그 의의를 스스로 규정하게 되는 결정적인 변화였다.

같은 1879년 가을, 머이브리지는 주프락시스코프 혹은 처음에 그가 불렀던 이름으로는 주자이로스코프zoogyroscope라는 기계를 스탠퍼드와 그의 손님들에게 선보였다.[38] 1878년 12월 『라 나튀르』에 보낸 공개서

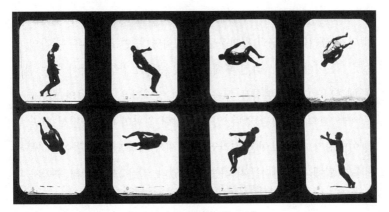

「공중제비」(1879년), 『동작 중인 동물의 자세』 앨범 106번(1881년)

한에서 마레는 이런 말을 덧붙였다. "그렇다면 그가 만드는 주트로프는 얼마나 아름다울까요. 모든 동물들이 실제로 움직이는 모습을 볼 수 있을 테니까요. 움직이는 동물학 자료가 될 겁니다. 그리고 예술가들에게도 그것은 혁명이 될 겁니다. 각종 동작의 실제 양상을 제시할 테니까요. 모델들은 절대 보여줄 수 없는, 균형이 맞지 않는 상태의 몸동작도 볼 수 있을 것입니다." 『사이언티픽 아메리칸』역시 동작연구의 이미지들을 주트로프에 활용해보자는 제안을 했고, 그런 생각은 이미 스탠퍼드와 머이브리지의 머릿속에 있었을 것이다. 마레와 에이킨스는 이미 자신들의 동작연구를 바탕으로 주트로프를 만든 적이 있었다. 하지만 머이브리지는 사진, 주트로프, 환등기라는 세가지 시각기술을 활용하여 그보다 더한 것을 만들 계획이었고, 그것은 곧 영화의 기초가 되었다. 발명가로서 그의 천재성을 이보다 더 잘 보여주는 물건은 없었다.

주트로프는 1820년대와 1830년대에 나온 철학적인 발명품이었다.

그 시기에 시각과 시각기술에 대한 연구가 깊이 있게 이루어졌고, 사진 역시 그러한 연구의 결과물들 중 하나였다. 연구자들은 '시각의 지속성', 즉 이미지가 사라진 후에도 머릿속에 그 잔상이 남아 있는 현상에 매혹되었다. 이 현상을 처음 활용한 장난감은 1825년의 더마트로프 thaumatrope(회전그림판)였다. 양쪽에 달린 원판이 회전하면서 원판 위의 이미지가 겹쳐 보이는 원리였는데, 새가 새장 안으로 들어간다든지 기수가 말에 올라탄다든지 하는 식이었다. 같은 해 영국의 수학자 피터 마크 로제 Peter Mark Roget는 담장 너머로 초기 기차가 달리는 모습을 보던 중, 담장의 난간 때문에 기차 바퀴가 움직이지 않거나 뒤로 움직이는 듯한 착시가 발생한다는 것을 발견했다. 다른 대상이 끼어들면서 생긴 환영은 많은 가능성을 담고 있었다. 물리학자 마이클 패러데이 Michael Faraday는 패러데이 바퀴를 제작했는데, 같은 축에 2개의 바퀴를 연결하고 반대로 회전시킴으로써 난간이 기차 바퀴에 대해 만들어낸 것과 같은 원리로 환영 효과를 더욱 크게 한 장치였다. 1832년에는 벨기에의 과학자 조제프 플래토 Joseph Plateau와 비엔나의 시몬 리터 폰 스탬퍼 Simon Ritter von Stampfer가 각각 패러데이 바퀴를 개선한 기구를 선보였다. 플래토가 페나키스토스코프 phenakistoscope라고 명명한 그 장치는, 양쪽 바퀴에 이미지를 끼울 수 있도록 고안되었다. 이미지 앞에 거울을 달아서 틈을 통해 보면 이미지들이 움직이는 것처럼 보였다. 플래토가 처음 사용한 것은 춤을 추는 남자의 동작을 담은 16장의 이미지였는데, 이어서 보면 남자 한명이 춤을 추는 것처럼 보였다.

"그 환영은 쉽게 설명할 수 있다." 영화의 기원을 연구한 한 사학자는 이렇게 설명했다. "규칙적으로 나뉘고 모양이나 위치가 단계적으

로 구성된 여러장의 그림들을 짧은 시간에 이어서 보면, 각각의 그림들이 뇌에 (…) 서로 겹쳐지지 않은 채 연결된 인상을 남긴다. 그 결과 보는 이는 하나의 대상이 서서히 형태나 자세를 바꾸는 것이라고 믿게 된다."[39] 페나키스토스코프는 커다란 성공을 거두었고, "1833년에서 1840년 사이 '마법의 바퀴'는 많은 가정에서 사람들을 매혹했다. 한쌍의 남녀가 껴안은 채 끝없이 왈츠를 췄고, 말들은 끊임없이 뜀박질을 하며 고리를 통과했으며, 남자들이 말에서 떨어지지 않으려고 애를 썼다. 뱀들은 원 밖으로 나가지 않으려고 몸부림쳤고, 바가지를 긁는 아내는 쉬지 않고 남편을 두들겨 팼다. 움직이는 환영에 열광한 구경꾼들을 만족시킬 수 있는 것은 ─ 적어도 당시에는 ─ 이런 종류의 사소한 애니메이션 드라마뿐이었다." 주트로프 혹은 '활동 바퀴'는 머이브리지 이전에 나온 마지막 단계의 장난감이었다. 윌리엄 조지 호너<sup>William George Horner</sup>가 발명한 그 도구는 그림을 넣을 수 있는 홈이 있는 드럼을 활용했는데, 밴드 형태의 이미지들을 드럼 안의 홈에 넣고 돌리면 역시 움직이는 듯한 환영을 볼 수 있었다. 1860년대 중반에 시장에 나온 이 장난감은 20세기 초까지 인기를 끌었다.

또다른 기술적 원천은 환등기였다. 17세기에 발명된 환등기는 그림이 그려진 유리에 빛을 비춰서 벽이나 스크린에서 볼 수 있게 한 장치였다. 환등기 공연은 인기가 많아서 19세기에 많은 혁신이 이루어졌는데, 그림 두장을 겹쳐서 동작을 만들어내거나 여러 그림을 이어서 보여주며 이야기를 전하거나 파노라마를 보여주는 식이었고, 거기에 더해 강력한 조명도 등장했다. 1860년대 말에는 시각의 연속성 효과를 활용한 장난감과 환등기를 결합한 코로이토스코프<sup>choreutoscope</sup>도 등장했는데,

연속동작을 영사하는 장치였지만 폭넓은 인기를 끌지는 못했다. 사진이 환등기 공연에 사용된 것은 1849년 이후였는데, 슬라이드를 제작하고 사진들을 공식적으로 보여주는 것은 사진가의 활동에서 매우 중요한 부분이었다. 머이브리지도 중앙아메리카에서 돌아온 후부터 환등기를 활용한 강연을 시작했다. 그런 강연 중에 동작연구의 결과물들을 실물 크기로 인화한 다음 "빠르게 연속해서" 보여주었는데, 아마도 움직임 재현의 시작이었을 것이다.[40] 하지만 그의 주프락시스코프는 사진 이미지와 주트로프 방식의 움직임 재현, 거기에 환등기 기술까지 조합한, 전혀 새로운 장치였다.

머이브리지는 강력한 영사기와 16인치 크기의 원판을 사용했다. 원판에 사진이나 사진을 바탕으로 그린 이미지를 붙여서 한 방향으로 회전시키고, 추가로 끼운 다른 디스크는 반대로 회전시켜서 단속성을 확보하면 시각의 연속성에서 나는 환영 효과를 얻을 수 있었다. 패러데이 바퀴에서 활용했던 기술이었다. 그는 이미지를 움직이면 작게 보이는 효과가 있다는 걸 발견하고는, 수작업으로 그 이미지들을 조금 더 크게 다시 만들었다(그뿐만 아니라 에이킨스가 불평했던 것처럼 너무 어두워서 말의 앞다리와 뒷다리를 구분하기 어려웠던 초기의 이미지들도 마찬가지 방법으로 확대했다). 한편 사진 이미지를 직접 주프락시스코프에 사용하기도 했다. 현재 스탠퍼드 박물관에 보관된 유리판에 인화한 사진들 중에는 검은색 테이프가 조각조각 붙어 있는 것들이 있는데, 이 작품들이 원판에 부착되었던 것임을 알 수 있다. 다른 사람들이 더 복잡한 동작 재현 영사기를 고안해내기도 했지만, 모두 연속동작일 거라고 상상해서 그린 그림이나 연속동작을 흉내내서 촬영한 사진에 의

존했다. 예를 들어 헨리 R. 헤일<sup>Henry R. Heyl</sup>은 1870년 왈츠 동작을 흉내낸 여섯장의 사진을 보여주었지만, 그가 만든 장치는 아무 결과도 남기지 못한 발명품에 불과했다. 머이브리지가 보여준 연속사진은 당시 독창적인 것이었고, 주트로프와 환등기를 조합한 방식도 마찬가지였다. 그의 주변에 있던 다른 사람들도 같은 목표, 즉 연속동작을 포착하고 재생하는 사진기술의 가속화를 위해 노력하고 있었다. 그 전선에서 그가 성공했다는 것은 사진의 가능성, 그리고 동작을 포착하는 다음 단계의 연구가 시작되었음을 의미했다. 그 단계까지 도달하자 비로소 영화, 즉 거의 천년 만에 완성된 새로운 예술 매체가 탄생했다.

1880년 5월, 머이브리지는 환등기용 슬라이드 사진과 주프락시스코프 영사기의 원판을 조합해서 일반인을 대상으로 상영회를 실시했다 (슬라이드와 원판을 모두 보여줄 수 있는 정교한 주프락시스코프를 개발했다). 하나의 몸을 해체하면 보기 흉하고 낯선 조각들이 되듯이, 고속으로 찍은 사진들도 동작을 흉측하게 해체했다. 하지만 주프락시스코프는 그 조각들을 다시 이어서 익숙하고 우아한 몸동작을 재현해냈다. 관객들은 열광했고, 그때까지 머이브리지의 획기적인 업적을 의심하던 이들도 조각들을 다시 이어 붙이는 작업을 보고 나서는 확신을 얻을 수 있었다. 『샌프란시스코 콜』<sup>San Francisco Call</sup>은 5월 4일 샌프란시스코 예술연합에서 열린 상연회에 대해 다음과 같이 전했다. "사람들이 가장 큰 관심을 보였던 것, 관객의 열광적인 호응을 끌어낸 것은 주자이로스코프의 도움을 받아 달리는 말의 모습을 재현해낸 작업이었다. 이전의 작품들이 동작 중인 말의 단계별 움직임을 보여주었다면, 이번에 스크린 위에 펼쳐진 것은 말 그대로 살아 있는, 움직이는 말이었다. 말

굽이 풀밭을 질주하는 소리가 들리거나 가끔씩 말이 콧구멍으로 숨이라도 내뿜었더라면, 관객들은 눈앞에서 피와 살이 있는 말을 직접 보고 있다고 믿었을 것이다. 장애물을 넘는 장면은 존경스러울 정도로 실제와 비슷했다. 도약하기 전에 꼬리를 내리는 모습이나 고개를 드는 모습까지 모두 거기에 담겨 있었다. 종종걸음을 옮기는 소나 돌진하는 야생 황소, 질주하는 경주견과 사슴, 허공을 나는 새들의 모습이 비쳤다. 공연의 마지막은 다양한 자세의 운동선수들을 찍은 근사한 순간사진들이었다."[41] 머이브리지는 다양한 변주를 곁들이며 1890년대까지 이 공연을 이어갔다(당시 그가 제작한 애니메이션은 지금도 여러 웹사이트에서 확인할 수 있는데, 현대의 우리가 보기에도 그 연결이 매우 부드럽고 실제와 가깝다).

1880년대 초 스탠퍼드는 옛 친구이자 황금광시대에 캘리포니아에 온 J. D. B. 스틸먼J. D. B. Stillman을 팰로앨토로 데려와서 동작연구 계획에 관한 글을 쓰게 했다. 스틸먼은 의사이자 종종 책도 내는 작가였지만 동작연구에 대해서는 아무것도 몰랐기 때문에 열심히 독학했다. 그는 말의 뼈를 사서 몇주에 걸쳐 스탠퍼드의 목수에게 조립하게 한 다음, 살아 있다는 가정하에 나올 수 있는 모든 자세를 사진으로 찍었다(말의 뼈를 맞추는 목수의 모습은 이 계획이 얼마나 이상하고 돈이 많이 드는지를 가장 잘 보여주는 이미지일 것이다[42]). 머이브리지는 자신이 다른 사람으로 대체되고 있음을 알았고, 예의를 지키면서도 스틸먼에게 협조하지는 않았다. 둘 중 더 적대적이었던 스틸먼은 머이브리지가 자신이 사용하는 사진들, 아마도 머이브리지 본인이 찍었을 그 사진들

을 훔쳐갔다고 비난하며 이렇게 말했다. "그는 거짓말을 했고, 내가 보기에 대단히 치사하게 행동했다. 또한 내게 커다란 금전적 부담을 주고 있는데, 그가 도와주었다면 지출할 필요가 없는 돈이었다."[43] 내키지 않았겠지만, 머이브리지는 스틸먼의 책에 소개글을 써주었다.[44] 스틸먼은 35면에 달하는 소개글을 2면으로 줄이겠다고 했고, 최종적으로 그 글은 실리지 않았다. 스탠퍼드의 비서였던 셰이의 회상에 따르면, 머이브리지는 "스틸먼 박사가 쓴 책이기 때문에 성공할 수 없을 테지만, 그럼에도 성공했으면 좋겠다"라고 말했다고 한다.[45]

스틸먼은 머이브리지가 "'태양 앞의 달'일 뿐이라고 비꼬았다. 태양이 더 밝게 빛날수록, 달도 더 많은 빛을 반사하게 된다."[46] 하지만 한때 헬리오스라는 예명으로 활동했던 머이브리지로서는, 본인이 태양이 되는 상황에 이미 익숙해져 있었다. 그가 스탠퍼드를 위해 마지막으로 작업한 사진은 1880년 1월 11일의 일식 사진이었다. 그는 그 결과물들을 우아하게 원형으로 배열해서 모스 전시관 이름으로 발표했는데, 천상의 움직임을 기록한 동작연구였던 셈이다. 1881년에는 203장의 동작연구 사진을 모은 수제 앨범을 몇권 제작했다. 제목은 '동작 중인 동물의 자세. 다양한 움직임을 보이는 동물들의 연속동작을 담은 사진 모음. 1878년과 1879년 캘리포니아 팰로앨토에서 진행'*The Attitudes of Animals in Motion. A Series illustrating the Consecutive Positions Assumed by Animals in Performing Various Movements executed at Palo Alto, California, in 1878 and 1879*이었다.[47] 후원자에 맞서 자신의 저작권을 보호하기 위해 제작한 앨범이었지만, 어쨌든 완성된 앨범 한권을 1881년 5월 15일에 서명해서 스탠퍼드에게 주었다. 앨범의 첫장은 근처 언덕에서 찍은 전경 사진이다. 그가 작업했던 목장의 광활한 방목장과 말들

이 대기하던 대기소의 담장, 참나무가 있는 풀밭이 펼쳐진다. 다음 사진은 새하얗게 칠한 트랙과 카메라들이고, 그다음은 전기장치가 붙어 있는 카메라와 셔터, 그리고 사진이 만들어지는 과정의 다른 세세한 면들이 이어진다. 이 소개용 사진들이 호기심을 불러일으키는 것은 각각의 사진에서 근사한 구름이 낀 하늘이 보이기 때문이다. 사진마다 다른 모양의 구름이다. 이 구름들은 당연히 암실에서 추가된 것들인데, 덕분에 머이브리지가 과학적인 연구를 하는 와중에도 사진의 진실성과 아름다움 사이의 미묘한 관계를 고민했음을 알 수 있다. 구름 사진들 다음으로는 말 사진들이 등장하고, 이어서 동작 중인 사람을 찍은 사진이 수십장 나오는데, 그중에는 머이브리지 본인을 찍은 것들도 있다. 그다음은 다른 동물 사진들이다. 작은 앨범이고, 내용 자체는 모르겠지만 책의 판형만 봐서는 그렇게 두드러지지 않는다.

　머이브리지가 그 책을 제작한 건 저자로서의 권리와 저작권을 분명히 하기 위해서였던 것으로 보인다. 그는 목장에서의 작업과 9년간 이어졌던 스탠퍼드와의 관계, 그리고 그보다 더 길었던 캘리포니아 생활을 마무리할 참이었다. 1881년 7월 스탠퍼드는 "모든 촬영 장비를 빠짐없이" 그리고 동작연구 사진에 대한 특허 및 저작권을 단돈 1달러에 머이브리지에게 넘겼고, 길었던 협업을 공식적으로 종료했다.[48] 같은 달에 머이브리지는 『포토그래픽 타임스 앤드 아메리칸 포토그래퍼』 *Photographic Times and American Photographer*에 다음과 같은 판매 광고를 실었다. "달마이어 렌즈 다수 판매. 샌프란시스코의 머이브리지가 작업했던 장비 일부로, 사진가는 해당 장비들이 특화되어 있는 촬영 분야에서 은퇴할 예정임."[49] 판매 목록에는 30여개의 렌즈가 적혀 있었다. 그는 남은 인생

을 움직이는 신체에 바칠 준비를 하고 있었고, 풍경사진을 버리고 캘리포니아까지 버릴 예정이었다. 남다른 창의성으로 가장 의미심장한 작품들을 만들어내고, 인생을 찍고, 영화에 거의 완전한 기여를 했던 그 격랑의 시기가 끝났다. 그후의 활동은 캘리포니아에서 마지막으로 했던 창작 작업을 더 다듬고 확장하는 과정일 뿐이었다.

# 활동 중인 예술가,
# 휴식 중인 예술가

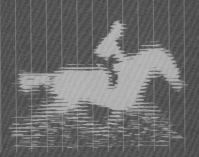

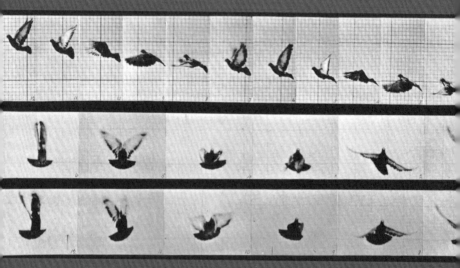

「비둘기의 비행」(7.3인치×15.8인치, 1885년, 콜로타이프), 『동물의 운동 4: 야생동물과 조류』
(1887년)

## 파리

　파리 말제브 대로 131번지, 1881년 11월 26일 토요일 저녁 ── 머이브리지의 사진은 메소니에를 좌절하게 했지만 이 화가는 사진가에게 반감을 가지지 않았다. 오히려 그는 자신의 작업실에 "파리의 저명한 예술가와 과학자, 지식인들" 200여명을 초대해 머이브리지의 주프락시스코프를 보여주고, 당시 파리에 체류하던 머이브리지를 만나게 했다.[1] 이 모임과 두달 전 마레가 머이브리지에게 경의를 표하기 위해 열었던 사교 모임이 그에게는 성공의 정점이었을 것이다. 유럽권의 먼 끄트머리에서 그렇게 오랜 시간을 보냈던 사진가가 그 중심지에 당당하게 도착한 것이다. 멀리까지 곧장 뻗은 대로에 몰려든 세련된 군중 사이에 있는 그의 모습을 상상하기는 어렵다. 절대적인 정적이 내린 어느 아침, 시에라네바다를 가로질러 날아오르는 독수리의 모습을 기억하던 그였다. 하지만 그는 오래전에 버렸던 유럽인으로서의 정체성을 되찾을 준비가 되어 있었다. 당시에 유럽을 찾는 서부인들은 대부분 말 타는 솜

씨나 사격술을 보여주기 위해 온 사람들이었다. 하지만 머이브리지는 변경 지역의 그림 같은 거친 면모와는 아무 관련이 없는 기술적인 혁신을 성취한 후에 유럽을 찾았다. 어쩌면 그 혁신이 제약이 없다는 경계 지역의 특징과는 관련이 있을지도 모르겠다. 황금광시대를 거치며 캘리포니아는 과거와 단절했고, 그렇게 고정된 틀이나 전례가 없다는 점이 그곳을 사회적 혹은 기술적 혁신의 본거지로 만들어주었다.

트로카데로에 있는 마레의 집에서 열렸던 9월의 사교 모임을 찾은 손님들 중에는 저명한 과학자가 많았고, 30년 후 열역학 제1법칙을 발견하게 되는 헤르만 폰 헬름홀츠Hermann von Helmholz도 있었다. 역시 그 모임에 참석했던 화려한 초상사진가 나다르Nadar는 머이브리지와 비슷한 경력을 쌓아온 인물이었다. 머이브리지보다 열살이 많았던 그는 사진가가 되면서 나다르라는 예명을 사용하기 시작했고, 1860년대에 전기 조명을 사용해 파리 지하의 해골이 가득한 묘지를 촬영하면서 두각을 나타냈다. 이후 그는 항공학에 빠져들어서 열기구를 타고 사진을 찍었고, 기계를 활용한 비행의 열렬한 옹호자가 되었다. 그러니까 나다르 역시 머이브리지와 마찬가지로 과시욕이 있었고, 실험가였으며, 기계광이었다. 하지만 그에게는 다른 면모도 있었는데, 그는 급진적인 보헤미안이었고, 특출한 시인 제라르 드 네르발Gérard de Nerval과 샤를 보들레르Charles Baudelaire와는 그들이 갑작스러운 죽음을 맞이할 때까지 친구로 지내기도 했다. 두 사진가 모두 사라져버린 세계에서 온 인물들이었다. 한명은 두번의 혁명과 광범위한 도시 재정비 과정에서 묻혀버린, 미로 같았던 중세 파리 출신이었고, 다른 한명은 대륙횡단철도와 아메리카 원주민들의 패배, 그리고 급속도로 이루어진 정착 과정에서 해체되어

버린 서부라는 아주 동떨어진 곳 출신이었다.

머이브리지가 끼친 영향은 지대했다. 메소니에는 자신의 회화 작품을 일부 수정했고, 움직이는 몸을 재현하는 데 있어서 카메라가 인간의 눈을 압도하게 되면서 아카데미 화풍의 의미 자체가 쇠락하게 된다. 반면 마레의 작품은 더 확장되었다. 그는 측정 대상이 되는 신체에 복잡한 도구를 직접 부착해서 시각적 정보들을 만들어냈다. 종이 위에 선으로 표시되는 그 정보들은 심전계 같은 기구의 전신이라고도 할 수 있다. 그는 1878년 『라 나튀르』를 통해 머이브리지의 동작연구를 알게 되었을 때 "그 연구에 무한한 관심을 가지고 있습니다"라고 말했다. 또한 나다르와 마찬가지로 비행에 매혹되어 있었기 때문에 머이브리지에게 날아가는 새를 찍어달라고 부탁하기도 했다. 3년 후 직접 파리를 찾은 머이브리지는 새의 사진을 가지고 왔지만, 마레는 그것들이 연속사진이 아니어서 실망했다. 마레를 사진기술의 세계로 이끈 것도 머이브리지였다. 이 시기 이후로 마레는 사진 작업을 시작했고, 분명 머이브리지에게서 자극을 받았던 것으로 보인다. 겨울이 지나자 이 생리학자는 기존의 "사진이라는 무기"에 완벽히 적응해서 자기 작업의 정확성을 높였다.[2] 그는 천문학자 쥘 세자르 얀센Jules César Janssen이 개발한 1874년의 회전사진판을 모델로, 회전하는 유리판 위에 일식의 이미지를 담았다. 이 장비는 노출 시간이 충분히 짧지 않았지만, 한대의 카메라와 한장의 판으로 연속사진의 효과를 만들어낼 수 있었다. 장비 자체는 총처럼 생겼는데, 총탄을 끼워서 회전시키는 리볼버에서 영감을 받은 것이었다.

마레의 새로운 기구는 1초에 12장의 사진을 찍었고, 계산에 따르면 한장 한장의 노출 시간은 720분의 1초였다. 원판 한장에 12장의 이미지

가 들어갔고, '카메라 총'에는 모두 25개의 원판을 넣을 수 있었다. 여러 면에서 머이브리지의 습판 방식 카메라 장비보다는 개선된 물건이었다. 상대적으로 단순하고, 시간도 더 빠르고 정확히 맞췄다. 마레는 시간과 공간을 정확히 구분하는 것에 신경을 많이 썼는데, 마차가 지나가면서 전선에 닿을 때 사진을 찍히게 했던 머이브리지의 작업은 달리는 말의 속도에 의존했기 때문에 규칙적이지 않았다. 그런가 하면 머이브리지의 사진은 오늘날의 (피사체와 함께 움직이면서 찍은) 트래킹 숏과 비슷해서, 1초에 12걸음 정도를 달리는 말의 위치가 모든 이미지에서 같은 자리를 유지하고 있다. 제자리에서 회전하는 사진기로 찍으면 사진의 각이 완전히 달라진다. 두 사람이 활용했던 장비가 달랐던 것은 각자가 촬영했던 피사체와 목적이 달랐기 때문이다. 머이브리지는 "과학 연구를 진행" 중이었지만, 그것은 대부분 예술가 본인과 마주를 위한 작업이었다. 엄격한 과학자였던 마레만큼의 정확성은 필요 없었다.

마레가 1882년 7월에 사용했던 두번째 카메라는 같은 판에 다중 노출을 할 수 있었다. 같은 동작이 한장의 이미지 위에 펼쳐지면서 한 명의 운동선수가 여러명처럼 보였다(이 놀라운 이미지는 마르셀 뒤샹Marcel Duchamp의 「계단을 내려오는 누드」Nude Descending a Staircase를 비롯해 20세기 초 몇몇 미래파 화가들의 작품에도 영향을 미쳤다). 연속 노출을 할 수 있는 카메라는 영화 촬영용 카메라에 한걸음 다가간 것이었지만, 같은 판 위에 다중 노출을 하는 카메라는 영화로부터 더 멀어지는 접근이었다. 그런 이미지는 머이브리지의 이미지들처럼 이어 보면서 움직임을 만들어낼 수 없었다 — 하지만 마레 연구자인 마르타 브라

운Marta Braun은 영화적인 흐름은 이 과학자의 관심사가 아니었음을 지적했다.[3] 그는 일상생활의 신비한 움직임들을 재구성하는 것이 아니라 해체하는 데 관심이 있었다. 스탠퍼드와 마찬가지로, 그는 사진이라는 매체 자체가 아니라 그 사진이 움직이는 몸의 비밀을 드러내주는 것에 흥미를 느꼈을 뿐이었다.

머이브리지의 동작연구는 다양한 생물 종들이 분화되어 나오는 태초의 생명체 같은 것이었다. 지금 와서 되돌아보면 활동사진은 그 직계 후손이었고, 머이브리지는 항상 사진의 가능성을 넓히는 일에 관심을 두었다. 하지만 스탠퍼드의 관심은 자신의 말들의 능력과 그에 대한 이해를 높이는 일에 있었다. 그는 머이브리지의 사진들이 말을 기르고 훈련하는 데, 그리고 더 정확한 관리를 통해 속도를 높이는 데 도움이 되리라 기대했다. 초 단위보다 짧은 시간을 측정할 수 있는 시계가 최초로 사용된 분야도 경마였는데, 비록 경마는 산업이 아니라 하나의 스포츠였지만 19세기 말 산업의 발전과 많은 유사점을 가지고 있었다.

1880년대 초 프레더릭 윈즐로 테일러Frederick Winslow Taylor는 필라델피아의 제철소에서 자신만의 시간 연구를 시작했는데, 그가 지닌 무기는 카메라가 아니라 스톱워치였다. 테일러는 산업 노동자들의 작업을 측정하고 통제할 수 있는 과학적인 방법을 만들어보려고 애썼던 인물로, '테일러주의'라고 알려진 그의 방법은 엄청난 영향을 미치게 된다. 그는 작업을 짧고 간단한 동작으로 구분했고, 해당 작업에서 낭비되는 시간을 줄이려 했고, 결과를 활용해서 작업 방식과 속도에 대한 지시를 내렸다(한 노동운동가의 표현에 따르면 테일러주의는 "노동자의 개성, 지성, 심지어 일에 대한 의욕까지" 없애버리는 결과를, 다른 운동가의

표현에 따르면 "기진맥진한 조직"을 낳았다4). 1886년에는 마레도 머이브리지의 접근법을 활용해 테일러와 같은 목표를 추구했다. "최소한의 작업으로 유용한 결과를 얻기 위해 기계를 조절하듯, 사람도 동작을 조절하여 피로를 최소화할 수 있다."5 그리고 20세기 초, 또다른 미국인 프랭크 길브레스Frank Gilbreth가 산업활동을 연구하고 매끄럽게 만들기 위해 동작연구 사진과 활동 영상 자체를 활용하려는 시도를 하게 된다. 노동자들은 신체의 요구사항을 무시하는 이런 방법에 이따금씩 저항했지만, 새로운 기술을 활용해 산업의 속도를 높이려는 경향은 한시도 멈추지 않았다. 오늘날 그러한 경향은 컴퓨터나 네트워크를 활용한 조작의 증가, 그리고 한때 산업 노동자들이 담당했던 업무의 자동화라는 형태로 나타난다 — 스탠퍼드의 표현에 따르면 '생산력'을 증가시키는 것이다. 오랫동안 '과학적 관리의 아버지'로 알려졌던 테일러는, 효율성과 경제성이라는 이름으로 현대인의 생활을 체계화했다는 칭송 혹은 비난을 받고 있다. 머이브리지의 사진은 스탠퍼드나 마레나 테일러의 관심사, 즉 동작을 잘게 쪼개서 이해하고, 통제하고, 일상생활을 기계화하려는 시도와 밀접한 관련이 있었다. 하지만 그는 주프락시스코프를 통해 쪼개진 동작들을 다시 이어버렸다. 그것은 과학적이라기보다는 예술적인 전환이었고, 마법에서 풀려난 대상에 다시 마법을 걸려는, 멈춰버린 것을 다시 움직이게 하려는 충동이었다.

스탠퍼드 일가는 메소니에의 살롱 모임이 있던 날 파리를 떠났지만, 이는 머이브리지의 성공적인 파리 방문과는 아무 관련이 없었던 것으로 보인다. 머이브리지는 여전히 스탠퍼드를 신뢰하는 말을 했지만, 더이상 그의 영향권 안에 있지는 않았다. 그는 스탠퍼드의 비서 프랭크

셰이에게 보낸 편지에 이렇게 적었다. "차로 스탠퍼드 가족을 배웅했습니다. 주지사님 건강이 많이 나빠진 것 같아 마음이 좋지 않았습니다. (…) 하지만 센트럴퍼시픽이나 서던퍼시픽의 업무에서 조금만 벗어나실 수 있다면, 다음 봄에 다시 한번 오실 수 있을 거라고 봅니다. 그때쯤엔 저도 준비를 마치고 새로운 주제로 실험을 하고 있을 겁니다. 아마 프랑스나 영국에서 할 수 있는 조사활동은 사실상 모두 포함될 것 같습니다."[6] 한편 그는 동작연구를 확장해줄 새로운 후원자를 찾고 있었다. 유럽에서 마레에게 직접 건판 사용법을 배웠는데, 그 과정에는 머이브리지가 늘 해왔던 후반 작업 단계가 생략되어 있었다. 건판 사진 광학은 오늘날 사용되는 흑백사진의 은염 방식과 크게 다르지 않았다. 필름이 매우 안정적이어서 공장에서 생산할 수 있었고, 노출 후 시간이 지나도 인화할 수 있었다. 가장 열악한 상황에서 화학약품을 섞고, 입히고, 유리판을 인화하던 현장 임시 암실의 시대는 지나갔다. 그리고 새로운 은염 건판 필름은 습판 사진보다 훨씬, 훨씬 더 빨랐다. 순간사진은 더이상 기적이 아니었고, 습판으로 고속사진을 만들어낸 머이브리지의 영웅적인 업적은 이미 낡은 것이 되어 있었다. 머이브리지는 스틸먼에게 편지를 썼고 스틸먼은 그 내용을 훗날 이렇게 회상했다. "그는 순간사진을 찍을 수 있는 새로운 지식을 얻었다고 했다. 자신이 사용하던 방법보다 25배 빠르다며, 그 방법으로 찍은 새로운 사진들을 발표할 때까지 내 책의 출간을 미루어달라고 했다."[7]

셰이에게 보낸 다음 편지에 머이브리지는 이렇게 적었다. "메소니에 씨가 이 작업에 막대한 관심을 보이고 있습니다. 그의 압도적인 영향력 덕분에 저는 이곳에서도 꽤나 인지도를 얻을 수 있었는데, 이는 감사할

일이며, 또한 이점이기도 합니다. 사진들을 확보하느라 감당할 수 없는 비용을 들였고, 안타깝게도 메소니에 씨는 부자가 아니지만 부자들에 대한 영향력은 엄청납니다. 현재 그의 지인 중 한분이 메소니에 씨와 마레 교수, 그리고 저를 묶어서 새로운 일련의 연구 작업에 착수하려는 뜻을 피력했습니다. 제 의도대로라면 그 연구가 팰로앨토에서 했던 작업들을 모두 무용지물로 만들 것입니다. 이미 많은 실험을 해보았고, 이 연구의 성공에 대해서는 일말의 의심도 없습니다. (…) 메소니에 씨는 제가 내년에 작업할 사진을 기반으로, 고대나 현대 화가들의 작품에 등장하는 동작 중인 동물들의 자세에 대한 책을 발표할 예정입니다. 그는 이 책이 아주 공들여 만든, 해당 주제의 결정판이 될 것으로 예상합니다. 그 책은 메소니에 씨와 마레 교수, '투자자', 그리고 저의 공동 저작이 될 것이며, 메소니에 씨의 말에 따르면 미술계의 고전이 되어 저자들의 이름을 후대까지 전해줄 것입니다. 메소니에 씨와 저는 주지사께서도 뜻이 있다면 우리 작업에 함께해주시기를 바랍니다. 우리의 뜻은 주지사께 보낸 편지에 담겨 있습니다."[8] 스탠퍼드에게 보낸 편지들은 발견되지 않았고, 이 유럽판 동작연구에 자금을 지원하기로 했다는 메소니에의 투자자도 밝혀지지 않았다. 아마 각자 다른 분야에서 활동하던 재능 있는 사람들이 동작연구라는 공통분모를 가지고 시작한 성급한 동업이었을 것이다. 이 작업은 당시에는 예술과 과학이 서로 교차하고 있었음을 보여주는 또 하나의 사례이기도 하다. 물론 팰로앨토 작업이 쓸모없어질 거라는 위협은 스탠퍼드와 스틸먼의 심기를 불편하게 했을 것이다. 여전히 그 계획에 대해 낙관적이었던 머이브리지는 그해 3월 런던에서 다시 한번 스틸먼에게 편지를 썼다. "이 연구를

324

지금까지 해왔던 그 어떤 연구보다 광범위하고 철저하게 진행하는 데 아무 어려움이 없습니다. 그리고 결정적인 결론도 얻을 수 있을 것입니다(저의 불안함, 그리고 몇년간 지속되었던 경제적인 곤란함도 모두 지나간 일입니다). (…) 파리에서 이 작업에 필요한 모든 장비를 사용해도 좋다는 약속을 받았지만, 그곳에서 할지 영국에서 할지는 아직 확정하지 못했습니다. 영국 왕자께서 이 작업에 커다란 흥미를 보이시고 있습니다."[9]

## 런던

왕립과학연구소, 런던 앨버말가 21번지, 1882년 3월 13일 월요일 저녁 ― "선생님의 권투 사진을 보고 싶습니다." 영국 왕자가 머이브리지에게 말했다. 그는 "기꺼이 보여드리겠습니다, 폐하"라고 대답했다. 적어도 그런 비슷한 말을 했다고, 왕립과학연구소에서 실시했던 머이브리지의 시연을 보도한 12개 신문은 전했다.[10] 왕립과학연구소는 1799년에 설립된 런던의 연구기관이었다. 왕자는 딸 루이즈Louise, 빅토리아Victoria, 모드Maude와 함께 참석했다. 에든버러Edinburgh 공과 연구소 감독관이었던 물리학자 겸 빙하학자 존 틴들John Tyndall, 진화학자 토머스 헨리 헉슬리Thomas Henry Huxley, 그리고 계관시인 앨프리드 테니슨Alfred Tennyson 경도 그 자리에 함께 있었다. 『포토그래픽 뉴스』에 따르면 고국에서 처음 열린 그의 공공 시연이었다. "강연 내내 그는 따뜻한 환영을 받았다. 자발적이고 진심 어린 환영이었다."[11] 이 무렵부터 그는 자신의 이름을 '이드

위어드'로 표기했는데, 아마도 고향으로 되돌아왔기 때문에, 그리고 영국적 면모를 다시 떠올렸기 때문일 것이다. 그가 마지막으로 바꾼 이름이었다.

『일러스트레이티드 런던 뉴스』*Illustrated London News*에 실린 사진을 보면 머이브리지는 짙은 눈썹에 거품 같은 흰색 수염 덕분에 위엄 있고 사나운 모습인데, 마치 구약에 나오는 예언자가 정장을 차려입고 나타난 것 같다. 그는 이전과 거의 같은 내용으로 강연을 했고, 왕립미술학회와 다른 곳에서도 몇년간 강연을 계속했다. 먼저 사용된 기술을 설명하고, 경마장의 설비와 장비를 슬라이드로 보여준 후, 과거 말의 동작을 설명했던 자료들, 자신이 찍은 말의 동작사진과 활동사진을 이어서 보여주는 순서였다. "머이브리지 씨는 관객들에게 진기하고 (보기에는) 불가능할 것 같은 말의 여러 자세를 보여준 후 솜씨 좋게 그 이미지들을 한데 모아서, 스크린 위에서 빠른 속도로 이어서 보여주었다. 관객들의 눈앞에 질주하는 말, 총총걸음으로 걷는 말 등이 등장했다. 과연 새로운 볼거리와 놀라움의 세계가 사진에 의해 탄생한 것이다. 그것이 사실 자체였기 때문에 더욱 놀라웠다."[12] 해당 강연은 예술이란 언제나 가장 정확한 묘사를 위해 발전되어왔고, 그렇기 때문에 그의 사진들이 마침내 그 목표를 가능하게 만들어주었다는 식으로 진행되었다. 빅토리아 시대 영국인들은 어느정도는, 모든 시대 모든 장소의 사람들이 자신들과 같은 것을 열망해왔을 거라고 상상했다. 자신들의 목표가 이루어진 것이 최근의 일일 뿐 아니라 그 목표 자체도 최근에야 생겨났다는 생각은 하지 못했다. 머이브리지의 성취는 놀랄 만한 것이지만, 그것은 아주 특정한 욕망과 진리관에서 나온 결실일 뿐이다.

진실성의 문제가 다시 한번 그의 발목을 잡았다. 당시 가장 유명했던 과학기관인 왕립협회에서 머이브리지를 초청했고, 거기서 발표할 발제문은 협회의 절차에 따라 출간될 예정이었다. 발표를 사흘 앞둔 시점이었다. 10여년 후 머이브리지가 스탠퍼드에게 써놓기만 하고 보내지 않은 편지에 다음과 같은 내용이 있다. "협회로 와달라는 요청이 왔습니다. 도착한 후 위원회실로 안내되었고, 모든 위원들이 앉아 있는 앞에서 협회장이 탁자 위에 놓인 책에 대해 아는 것이 있느냐고 물어보더군요. 책 표지에는 '말의 동작, JDB 스틸먼 MD 지음, 릴런드 스탠퍼드의 지원을 받아 집필'이라고 적혀 있었습니다."[13]

그 책에서 머이브리지에 대한 언급은 스탠퍼드의 서문에서 처음 등장하는데, 스탠퍼드 본인이 말의 동작에 대해 가지고 있던 아이디어를 수행하기 위해 고용한 '기술이 뛰어난 사진가'로 묘사되어 있었다. 스틸먼과 스탠퍼드는 말이 아닌 다른 동물과 사람의 동작연구는 무시했고, 말의 모습을 포착한 동작사진은 모두 드로잉으로 바꾼 다음 다시 동판화로 찍어서 사용했다. 『말의 동작』 *The Horse in Motion* 은 수작업으로 돈을 새김한 표지를 씌운 두툼하고 비싼 책이었고, 저자들의 의도를 정당화할 수 있을 만큼 많이 팔리지는 않았다. 머이브리지의 편지는 계속 이어진다. 아이 같은 글씨에 지운 흔적과 나중에 덧붙인 부분이 많았다. "저는 제가 진행한 사진과 관련한 연구활동의 결과물이 그 책에 담겨 있는 것이 맞느냐는 질문을 받았습니다. 그렇다고 하자, 위원회에서는 왜 저의 이름과 직업이 표지에는 적혀 있지 않은지를 설명해달라고 했습니다. 위원회가 확보한 책과 그 표지라는 증거 앞에서 저의 설명은 아무 소용이 없었고, 제게는 저의 주장을 입증할 증거가 없었습니다.

제 발제문은 제가 원저자라는 주장을 위원회가 받아들이기 전까지는 왕립협회 기록에서 빠지게 되었습니다. (…) 그렇게 왕립협회의 문이 닫혔고, 그 결정에 이어 협회에서 진행할 예정이었던 발표도 취소되었습니다. 그것으로 런던에서의 제 활동이 끔찍하게 끝나고 말았습니다. 수중에 있던 돈이 바닥나면서, 제가 가지고 있던 『말의 동작』(머이브리지는 『동작 중인 동물의 자세』를 말하고 싶었을 것이다) 초판 4부를 팔아야만 했습니다. (…) 그 책을 판 돈으로 미국으로 돌아왔습니다."

비통함이 전해진다. 머이브리지가 영광의 정점에 있을 때, 스탠퍼드와 머이브리지를 싫어했던 스틸먼이 그를 끌어내린 것이다. 스탠퍼드의 행동에 노골적인 악의가 없었다고 하더라도 무신경한 행동이었음은 분명하다. 머이브리지는 주프락시스코프를 제외한 모든 동작연구 장비를 미국에 두고 왔기 때문에, 즉시 동작연구 사진을 추가로 제작해서 자신의 주장을 입증할 수가 없었다. 그뿐만 아니라 동작연구의 최종적인 주체가 누구였는지에 대해서는 한번도 제대로 밝혀진 적이 없었다. 머이브리지가 모든 요소들을 조합해서 결과물을 만들어낸 주도적인 인물이라는 점, 각각의 단계를 자신의 손과 눈으로 확인했고, 사진을 새로운 영역으로 인도한 경험 많은 사진가라는 점은 분명했다. 하지만 스탠퍼드가 후원자와 고문 이상의 역할을 했는지는 불분명하다. 그는 자극을 주었고, 경주마와 조련사, 작업장을 제공했으며, 철도회사를 통해 기술적인 지원과 상당한 금액까지 제공했는데, 그런 것들은 모두 동작연구의 핵심적인 자원이었다. 1872년 머이브리지를 접촉해서 프로젝트 자체를 개시한 것은 스탠퍼드였지만 그는 사진가가 아니었고, 말의 동작에 관해 밝혀낸 점을 제외하면 그 계획에 내포된 의미를 이해

PHASES OF THE ECLIPSE OF THE SUN,
January 11th, 1880.

PHOTOGRAPHED FOR HON. LELAND STANFORD, AT PALO ALTO, CALIFORNIA, BY MUYBRIDGE.

PUBLISHED BY G. D. MORSE.

HOURS OF OBSERVATION: 1—Sun before eclipse. 2—3:05. 3—3:42. 4—3:49. 5—3:51.
6—4:08. 7—4:34.

「일식의 단계」(1880.1.11)

하지도 못했다.

두 사람의 협업이 끝나갈 무렵, 머이브리지는 연속 촬영을 한 후 그 동작을 주프락시스코프로 재구성하는 단계까지 계획을 밀고 나갔다(주프락시스코프의 권리가 머이브리지에게 있다는 점에는 아무런 이견이 없었다). 하지만 대부분의 협업은 경계가 애매했다. 대화 중에 아이디어들이 나왔고, 그런 대화가 없었다면 새로운 아이디어를 발견하지 못했을 수 있다. 그리고 재능이 아무리 뛰어난 사람이라고 해도 같은 관심을 보이는 다른 사람들의 참여를 통해 도움을 받을 수 있다. 1883년 머이브리지가 스탠퍼드에게 소송을 제기했을 때, 철도왕은 모든 방법을 동원해 머이브리지의 업적을 깎아내리려 했다. 스탠퍼드는 스틸먼에게 쓴 편지에 이렇게 적었다. "머이브리지가 보스턴에서 압류를 통한 소송을 제기했습니다. 그 책을 발간함으로써 내가 자신의 직업적 명예를 훼손했다는 겁니다. 그는 피해액이 5만달러에 이른다고 주장하면서, 말의 동작사진을 찍으려는 아이디어는 내가 아니라 자신이 낸 것인데, 책에서는 내가 그 아이디어를 낸 것으로 이야기했다고 주장하고 있습니다. (⋯) 내 생각에 재판에서 이기고, 그의 보잘것없는 장점이라는 것도 나의 제안을 수행하는 과정에서 나온 것임을 보여주는 일은 그리 어렵지 않을 것 같습니다."[14] 재판에서 이기기 위해 논의의 초점을 전체 업적이 아니라 하나의 사소한 면모, 즉 존 D. 아이작스의 전기 셔터에만 맞추는 전략이 사용되었다.

재판의 증인들은 모두 스탠퍼드나 철도회사의 전·현직 직원들이었고, 머이브리지와 스탠퍼드의 오랜 친구였던 스틸먼을 제외하면 계획에 참여했던 사람들도 마찬가지였다. 샌프란시스코에 있었던 스탠퍼

드의 변호사 사무실에 쌓인 수백장의 증언들은 모두 전기 셔터, 즉 유일하게 머이브리지의 고안물이 아님이 분명했던 그 장치에 집중된 것들이었다. 세부사항을 외주로 제작하고 지원하는 것은 발명에서 흔히 볼 수 있는 과정이었고 핵심적인 기여로 여겨지지도 않았지만, 아이작스는 자신이 기여한 바를 끊임없이 과장했다. 전기 셔터에 대한 아이디어가 나오고 반세기쯤 지난 후, 아이작스는 머이브리지가 발명하지도 않은 영화용 카메라까지 자신이 설계한 것이라고 주장했다. 신문에서는 그를 '영화계의 대부' 혹은 '위대한 영화의 아버지'로 칭했고,[15] 나이가 들어서는 심지어 아이작스 자신이 직접 사진을 찍었다고까지 주장했다. 최초에 있었다는 스탠퍼드의 내기 이야기도 그가 처음 꺼냈고, 그 이야기는 1923년 뉴스 기사에 처음 등장했다. 또한 아이작스는 1920년대 영화사를 다룬 테리 램지Terry Ramsaye의 『백만일일의 밤』A Million and One Nights에 많은 자료를 제공했는데, 이 책 때문에 머이브리지의 명성은 수십년간 어둠 속에 가려져 있었다.

머이브리지의 삶에는 세번의 큰 위기가 있었고, 모두 법정에서 막을 내렸다. 승합마차 사고는 그의 계획과 성격을 바꾸어놓았고, 마차회사에 대한 소송은 성공적으로 끝났다. 플로라의 불륜은 그를 황폐하게 만들었고, 그는 거기에 야만적으로 저항해 죄를 면제받았다. 하지만 자신의 직업적 명성에 큰 상처를 입었다고 해도, 사진에 대한 저작권을 가지고 있었다고 해도, 스탠퍼드 본인의 묵인하에 샌프란시스코와 전세계 사진잡지에서 그 사진들의 권리가 자신에게 있음을 인정받은 상태였다고 해도, 스탠퍼드처럼 돈과 권력이 있는 사람에게 소송을 제기하는 것은 어리석은 행동이었다. 어떤 면에서 그것은 플로라도가 자신의

친자가 아님을 알았을 때 시작된 지난번 위기와 비슷했다. 그것은 일종의 친자확인 소송이었고(머이브리지에 대한 여러 글에서는 종종 그를 '활동사진의 아버지'라고 칭한다), 그는 그 사실에 확신이 있었다. 하지만 스탠퍼드와 그의 철도회사는 그보다 더 큰 범죄로 피해를 입히고도 무사히 빠져나왔던 적이 있었고, 그의 입장은 불리했다. 머이브리지는 패소했다.

이 사태를 다르게 볼 수도 있다. 영화는 철도와 사진의 혼종이라고 할 수 있는데, 그 둘은 19세기에 나온 발명품에서 파생된 것 중 가장 돋보이는 두가지였고, 스탠퍼드와 머이브리지는 양쪽 각각을 대표하는 인물이었다. 이런 경우에 아버지라는 존재는 지나치게 단순한 비유이다. 결국 주트로프와 사진, 환등기 역시 영화의 핵심적인 요소이며, 머이브리지는 영화의 발명 과정에서 그 시작을 주도했을 뿐 완성한 것은 아니다. 철도는 여러 면에서 실제 풍경과 풍경에 대한 인간의 경험을 바꾸어놓았고, 시간과 공간에 대한 지각과 시각의 본질 및 그것을 구현하는 방식도 바꾸어놓았다. 사람들은 기차 창을 통해 바라보는 광경에 익숙해졌고, 영화는 훗날 그 광경을 일상적인 것으로 만들어버리게 된다. 기차 창밖으로 스쳐가는 광경을 통해 사람들은 냄새와 소리와 위협과 촉각이 제거된 순수한 시각적 경험에 익숙해졌고, 마주침의 속도, 즉 창밖으로 빠르게 지나가는 세상에 익숙해졌다. 창밖의 광경은 그들을 그때까지 가본 그 어느 곳보다 멀리 데려다주었고, 세상의 지평을 넓혀주는 동시에 세상 자체를 일종의 극장, 즉 구경거리로 만들어주었다.

사진 덕분에 사람들은 시간을 자유롭게 이동하는 일에 익숙해졌고, 되살려낸 과거와 심지어 지평선 너머의 것까지 볼 수 있는 세계에도 익

숙해졌다. 접근 가능성이 대단히 높아진 세계였지만, 그 접근은 단색의 이미지라는 형태로만 가능했다. 그 이미지들은 액자나 앨범, 목걸이 안에 든 사진이었을 뿐 아니라, 사람을 몰입시키는 환등기 공연과 스테레오스코프라는 매체를 통해 "마치 우리 자신의 몸에서 영혼이 이탈하고, 낯선 풍경 속을 차례대로 떠다니는 듯한 꿈같은 희열"도 만들어냈다. 이탈은 철도와 사진이라는 두 기술 모두의 특징이었으며, 이후 머이브리지의 작업이 대부분 인간의 몸과 그 몸의 기본적인 움직임을 기록하는 데 집중했고, 경험을 재구성하는 작업에서는 점점 멀어져갔다는 점은 흥미롭다. 철도왕과 사진가 중 어느 쪽도 영화기술이나 그 문화적 현상은 예측하지 못했지만, 두 사람이 없었다면 영화는 생겨나지 않았을 것이다. 스탠퍼드와 머이브리지는 다른 측면에서도 영화의 전조였다고 할 수 있다. 가장 영향력이 큰 영화는 거대한 독점기업과 그들의 자본력, 그리고 몽상가이자 자수성가형 인물이 만나서 나오는 결실, 즉 사업과 예술의 결합이었던 것이다.

## 필라델피아

머이브리지의 작업실, 필라델피아 펜실베이니아 대학 캠퍼스, 1885년 10월 16일 아침 ── 스무살의 블란체 에플러 Blanche Epler는 펜실베이니아 대학 수의학과의 야외 작업실에서 머이브리지를 위해 열한가지 동작을 취했다. 그녀는 "주름 잡힌 옷"을 입은 채 "다양한" 자세를 취하는 것부터 시작했다. 그런 다음 나체 상태로 "눕기와 일어나기" "무릎 꿇고 기도하기"

"물병에서 물 따르기" 동작을 각각 두번씩 해 보였다. 머이브리지의 작업 노트에 따르면, 그녀는 카메라 앞에서 몸을 구부리고 에우프로시네(기쁨을 상징하는 그리스 여신―옮긴이)처럼 "6개의 화환과 6개의 술잔을 든" 자세를 취하기도 했으며, 마지막으로 "랜턴을 들고 계단을 오르는" 자세를 취했다.[16] 머이브리지는 그 결과로 나온 연작 사진에 1499번에서 1509번까지 번호를 붙여 노트에 정리했는데, 이 작업에 1년 이상을 보냈다. 이제 그는 더 정교한 장비와 개선된 방법을 활용했고, 종종 하나의 동작을 서로 다른 세 위치에서 12장씩, 총 36장을 동시에 찍을 수도 있었다. 건판 기술 덕분에 고속 촬영에서 세부사항을 표현하기가 훨씬 수월해졌고, 셔터의 타이밍을 더 쉽고 확실하게 만들어주는 차단기도 직접 개발했다. 1883년 그는 '동작 중인 인간, 말, 기타 동물의 자세'라는 사업계획서를 발표했다. 제목에서 드러나는 낙관적인 태도와 함께, 인간을 다른 동물들과 나란히 놓았다는 점에서 다윈의 진화론에서 느껴지는 냉정함이 눈에 띈다. 당시 그에게는 그런 계획을 실행에 옮겨줄 자금이나 출판사가 없었지만, 여전히 마레와 메소니에가 도와주기를 바라고 있었다. 그해 8월 필라델피아의 펜실베이니아 대학은 그 계획을 지원해줄 후원자들과 협상을 시작했다. 새로운 출발로서 퍽 괜찮았다. 대학에는 예술에서 공학, 의학에 이르기까지 분야별 전문가들이 있었는데, 이들은 동작연구에 흥미를 느꼈고 종종 자신들이 할 수 있는 기여를 하기도 했다. 펜실베이니아주는 사진 실험의 중심지였고, 미국에서 가장 유명한 사진잡지를 출간하는 곳이었다. 또한 거대한 규모의 동물원에는 다양한 야생동물이 있었고, 머이브리지는 그 동물들까지 촬영했다. 젠틀맨스 드라이빙 파크에서 촬영용 말도 확보할 수 있었다.

그리고 무엇보다도, 그 도시에는 토머스 에이킨스가 있었다.

에이킨스는 1878년 머이브리지에게 편지를 써서 동작연구의 정확성을 개선하자고 재촉한 적이 있었다. 머이브리지의 결과물은 충분히 좋았고, 이 필라델피아 화가는 카드를 한벌 사서 움직임을 연구하고, 그 사진들을 바탕으로 그림을 그리고, 제자들을 가르쳤다. 에이킨스는 머이브리지가 메소니에의 집에서 만났던 살롱 화가 장레옹 제롬$^{Jean-Léon}$ $^{Gérôme}$과 파리에서 함께 공부했고, 비록 본인은 프랑스의 무거운 역사화나 장르화에서 한참 벗어난, 비격식적인 미국 회화를 그리는 화가였지만, 해부나 생리학에 대한 살롱 화가들의 관심은 공유하고 있었다. 머이브리지가 필라델피아에 도착했을 무렵 에이킨스는 펜실베이니아 아카데미의 교장이었는데, 1886년에 남녀 학생이 섞여 있는 곳에서 남자 모델의 하의를 벗겨버린 일로 그 명망 높은 자리를 잃게 된다. 가끔씩 머이브리지의 제한적인 작업 때문에 짜증을 부리기도 했지만, 그럼에도 그의 지지자였고, 본인이 직접 사진 실험을 진행하기도 했다. 그는 마레와 비슷한 방식으로 다중 노출 인체 사진을 찍었는데, 이번에는 머이브리지도 인체를 주로 촬영했다. 필라델피아 동작연구에서 나온 781장의 사진 중 562장이 인체를 찍은 것인데, 노 젓는 사람 사진이 유난히 많은 데에는 에이킨스가 조정 경기에 빠져 있었던 사실과 분명 관련이 있을 것이다.

에이킨스는 프랑스 화가들과 마찬가지로 회화에 정확성을 더해주는 기준으로서 과학에 관심이 있었고, 그림의 소재 자체로도 흥미를 느껴서 유명 외과의사가 허벅지 부분을 수술하는 장면을 묘사한 엽기적인 「그로스 병원」$^{The Gross Clinic}$ 같은 작품을 남기기도 했다. 머이브리지는 동

작연구를 과학적으로 수행하는 것으로 알려졌지만, 그 과학이 무엇을 의미하는지는 명확히 밝혀지지 않았다. 그는 확실히 예술가들을 위한 과학적 과제를 수행하는 중이었고, 고전 회화의 소재와 관련 있는 몇몇 동작에 관한 연구는 ─ 레슬링하는 남자, 꽃병을 옮기는 여자 등 ─ 화가들의 요구를 겨냥해서 작업했던 것으로 보인다(오늘날까지도 수많은 예술가들이 그의 동작연구를 참고하고 있다). 머이브리지는 1850년대부터 이미 예술가들과 어울려 다녔고, 그의 작품을 처음 판매했던 캘리포니아 지역의 유명 화가 찰스 날이나 비어슈타트와는 친구가 되었다. 그는 신체 측면의 움직임 연구가 한 캘리포니아 화가의 요청에 따른 것이었다고 언급했고, 파리와 필라델피아에서는 당대의 유명 화가들을 만났다. 또한 그는 의사들과의 공동 작업도 시작했다. 머이브리지와 친구가 된 외과의사 프랜시스 X. 더컴<sup>Francis X. Dercum</sup>은 훗날 이렇게 회상했다. "머이브리지는 특출한 사람이었고, 미래에 대해 제 나름의 생각을 가지고 있는 이상주의자였다. 과학적인 훈련을 받지는 않았지만 (…) 생각이 명료하고 뛰어난 실행력을 지니고 있었다."[17] 머이브리지는 더컴을 포함한 대학병원 소속 의사 세명을 위해 환자들에 대한 동작연구를 24번 이상 진행했다. 척추장애인이나 팔다리를 잃어버린 사람까지, 다양한 장애를 지닌 남성, 여성, 어린이들이 걷는 모습이 대부분이었다. 몸무게 340파운드의 여성이 바닥에서 힘겹게 일어나는 모습과 함께, 이 환자 사진들은 그의 동작연구 중 가장 혼란스러운 작품들이다.

세 의사는 신경쇠약의 증상 규정과 치료의 주축이었던 외과의사 사일러스 웨어 미첼<sup>Silas Weir Mitchell</sup>의 동료들이기도 했다. 신경쇠약은 또다른 의사 조지 비어드<sup>George Beard</sup>가 1881년 자신의 책 『미국인의 신경질』

*American Nervousness*에서 공식적으로 내린 진단명이다. 비어드는 "현대 문명", 특히 철도 여행과 전신, 소음, 시간 엄수에 대한 요구, 그리고 현대인의 삶의 일반적 속도가 — 거기에 "여성들의 정신활동" 역시도 — 자신이 묘사한 신경질환의 원인이라고 믿었다. 그는 증기기관이나 에디슨이 새로 지은 발전소의 비유를 들며, 신경체계라는 제한된 자원에 과부하가 걸리면 "미국인의 신경질"이 나오는 것이라고 설명했다.[18] 비어드는 현대 기술을 비난한 일군의 사람들 중 한명이었다. "대형 시계와 휴대용 시계의 발명이 현대인의 신경질과 관련이 있다. 시계는 사람들로 하여금 뭐든 제시간에 맞추기를 강요하고, 기차 시간이나 약속 시간에 늦지 않기 위해 정확한 시간을 확인하는 습관을 들이게 했다. (…) 사람들은 무의식적으로 정해진 시간에 어딘가에 도착하거나 무슨 일을 해야 한다는 지속적인 긴장 상태에 놓이게 된다."[19] 필라델피아에서 미첼은 신경쇠약 환자들에게 휴식을 취할 것을 권했는데, 처방으로 내려진 휴식이란 여성들의 경우에는 침대에 누워 비싼 음식을 먹는 것이었고, 남성들의 경우에는 시골로 내려가 야외활동을 하는 것이었다. 남성과 여성 각각의 욕구에 대해 대단히 다른 방식으로 접근한, 한세기 후의 기준으로 보면 매우 성차별적인 처방이었지만, 둘 다 환자들을 산업 세계의 소란함에서 떨어뜨려놓는 방법이었다.

머이브리지가 남성 모델과 여성 모델에게 각각 부여한 성 역할에 대해서는 많은 이야기가 있다. 남성들은 말에 편자를 끼우거나 야구방망이로 공을 치는 것부터 상당한 양의 걷기, 달리기, 제자리뛰기, 던지기까지 상대적으로 중립적인 운동이나 작업, 활동을 한다. 여성들도 걷기, 계단 오르기, 제자리뛰기, 짐 나르기 등을 하지만 옷 차려입기, 차

따르기, 청소하기, 왈츠 추기 같은 집안일이나 사교활동과 관련한 동작도 종종 보여준다. 머이브리지는 이 프로젝트에 대한 강연에서 다음과 같이 말했다. "일상생활에서 남성과 여성들이 마주치는 동작들을 상당히 포함하고 있습니다. 우리는 밭에서 농부를 촬영하고, 모루 앞에서 대장장이를 촬영하고, 운동장에서 운동선수를 촬영하고, 어린이집에서 어린이를 촬영했습니다. 부인들은 내실에서 촬영했고, 세탁부는 세탁조 앞에서 촬영했습니다. 사람들이 달리고, 제자리에서 뛰고, 레슬링하고, 세안하고, 청소하고, 씻고, 춤추는 모습을 찍었습니다."[20] 사진 역사가 제인 모건[Jayne Morgan]은 사진 속의 남녀들이 신경쇠약이라는 새로운 질병을 진단받은 사람들에게 내려진 처방들을 재현하고 있다고 주장했다.[21] 전기로 통제되면서 1초보다 짧은 시간을 찍어내는 카메라 앞에서, 이 남녀들이 다급함과 시간 엄수, 속도, 정보에 과부하가 걸린 사람들을 위한 처방을 직접 선보인다는 개념은 흥미롭다. 하지만 우리는 동작연구 사진들을 빨리 움직이는 것이 아니라 고정된 것으로 경험한다. 사진 속 인물들은 마치 꿈속에서처럼, 자기도취에 빠진 것처럼 움직이는데, 그 안에서 가장 기초적인 동작들이 일련의 이미지로 펼쳐진다. 하나의 도약은 각각의 단계별로 영원히 고정된다. 그 형태는 종이에 인화해 여유를 두고 살펴볼 수 있다. 우리는 1885년 10월 16일, 블란체 에플러가 걸음을 옮기고 물병에서 물을 따르는 모습을 영원히 바라볼 수 있다. 주름진 옷을 입은 몇몇 인물들은 고전적인 조각상이 살아 움직이는 듯한 착각을 일으키고, 나체의 몇몇 인물들은 바로 어제 촬영한 사람들 같다.

마르타 브라운은 "머이브리지는 카메라를 분석 도구가 아니라 서사

적 재현을 위한 도구로 활용했다"라고 주장했다.[22] 그녀가 그런 주장을 할 수 있었던 근거 중 하나는, 그의 동작연구 사진들의 순서가 완벽하게 순차적이지 않다는 점이었다. 부분적으로 이는 사용한 카메라 중에 제대로 된 결과물을 내놓지 못한 것이 있었기 때문인데, 머이브리지는 빠진 사진의 자리를 다른 사진을 한번 더 사용해서 메움으로써 매끈한 순서를 만들어냈다. 하지만 사진에 붙은 번호를 보면 전체 과정의 일부만이 사용되었음을 알 수 있다. 물론 속이려는 의도는 없었을 것이다. 동작연구 사진들은 애니메이션을 만들 수 있을 정도로 충분히 매끈하게 이어진다. 그것이 핵심이었다. 또다른 경우 머이브리지는 시간 순서에 상관없이 사진들을 묶어내기도 했고, 같은 순간에 여러 위치에서 찍은 사진들을 만들기도 했다. 브라운은 순서가 맞지 않는 사진들, 그리고 여성을 모델로 한 많은 사진들을 볼 때 그가 기록을 남기려 한 것이 아니라 이야기를 전하려 했음을 알 수 있다고 말했다. 그 이야기는 종종 에로틱한 것이었고, 그런 면에서 머이브리지는 이미 영화에 한걸음 다가가 있었다고 브라운은 주장했다. "그렇다면 머이브리지의 관심은 동작이 아니라 서사였다. (…) 각각의 동작, 그리고 동작 안 각각의 이미지는 사진 속 모델을 극적인 인물로 둔갑시킨다. 그런 인물들이 우리를 유혹하는 낯선 자세로 고정되어 있는 것이다. 우리는 신체의 선, 혹은 어떤 동작의 형태에 대한 순전히 형식적인 탐구를 넘어, 극적인 서사와 개인사가 펼쳐지는 세계로 인도된다."[23]

여성들이 취한 몇몇 자세는 이미 사진의 한 분야로 번성하던 포르노그래피에서 익숙한 자세였다. 스타킹을 내리고, 옷을 벗고, 유혹하려는 듯 몸을 숙인다. 혹은 두명의 여성이 하렘이나 오달리스크를 그린 회화

에서 볼 수 있었던 자세로 교차한다. 여성들에게 그렇게 육감적이고 법에 저촉될 수도 있는 자세를 취하게 하면서, 사진을 찍는 사람도 거리를 둔 채로 느긋하게나마 에로틱한 즐거움을 느꼈을 것이 틀림없다. 그런 태도는 가슴을 드러낸 중앙아메리카의 농민 여인들을 찍은 사진까지 거슬러올라간다. 하지만 머이브리지가 예술가들을 위한 과학적 작업을 하고 있었음을 감안하면, 그의 동작연구는 주로 자신의 상상보다는 당시 사회에서 이미 상상하던 남성과 여성의 몸에 대한 상을 반영한 것이라고 해야 할 것이다. 남성은 힘을 쓰고, 노를 젓고, 레슬링을 한다. 여성은 맥없이 늘어지고, 특정 자세를 취하고, 집안일을 한다. 각각의 개별적인 동작들이 서사를 암시할 뿐 아니라 여성들을 찍은 동작연구의 순서를 보면 전체 이야기가 보이기도 한다고, 브라운의 주장을 넘어 말할 수도 있다. 10월 16일 오전 에플러는 자리에 누웠다가 일어나고, 무릎을 꿇고 기도하고, 물병에서 물을 따르고, 카메라 앞에서 랜턴을 들고 계단을 내려간다. 그것은 아침에 잠에서 깨는 것부터 시작해 집을 나서기까지의 과정처럼 보인다. 이것들을 애니메이션으로 이어서 보면, 예를 들어 뤼미에르 형제가 한가지 대상만 보여주었던 초기 영화들——기차가 도착하는 순간, 공장을 나서는 노동자들, 아이에게 밥을 먹이는 장면 등——보다는 훨씬 정교한 서사가 될 것이다.

하지만 어떤 면에서 머이브리지는 영화나 극장과는 아주 먼 사람이었다. 사진 속 모델들은 심지어 나체 상태이거나 아주 친밀한 동작을 하고 있을 때도, 그의 초기 작품의 모델들과 마찬가지로 일종의 무덤덤함을 띠고 있다. 그는 비개인적인 대상, 풍경이나 건축물, 어떤 행동에 참여하는 무리를 찍었다. 초상사진은 한번도 찍지 않았고, 그가 찍은

모든 인물사진에서는 심리적 거리감이나 소통의 실패 같은 의아함이 느껴진다. 사진 속 인물들은 종종 추상적으로 보이며, 사진가에게는 물론 서로에게도 집중하지 않는 것처럼 보인다. 머리를 허리까지 기른 어여쁜 블랑체 에플러는 자신만의 생각에 빠져 가늠할 수 없을 정도로 멀리 있는데, 인물이라기보다는 그냥 몸처럼, 포르노그래피에 나오는 여성이 아니라 해부학이나 의학 책에 나오는 인체처럼 보인다. 배우와 달리 그녀는 카메라 앞에서 감정을 꾸미거나 표정을 지어 보이지 않는다. 그녀가 카메라에게 보여주는 건 자신의 몸동작뿐이다.

머이브리지는 종종 자신의 동작연구에 직접 모델을 섰다. 아무런 자의식 없이 완전히 나체로 등장하고, 때론 정면을 보며 성기를 드러낸 채 평지를 걷고, 계단을 오르내리고, 앉아 있고, "몸을 숙여 컵을 집어서 물을 마시고", 물뿌리개로 물을 뿌리고, 원반을 던지고, 망치와 모루, 손도끼, 톱을 그럴듯하게 다룬다. 오십대 중반에도 그는 여전히 등이 곧고 강인했지만, 하얗게 세어버린 수염이나 도구를 들어올릴 때 긴장하는 턱의 근육에서 나이를 짐작할 수 있다. 그런 사진들에서 그는 스스로를 '전직 운동선수'로 칭했다. 이 거리두기는 부분적으로는 1880년대 깐깐했던 필라델피아에서 전라 사진을 찍기 위해 필요했던, 과학적인 미학을 지키려는 태도였지만, 또한 부분적으로는 그의 감정적 한계이기도 했다. 모든 도구는 그것을 만든 이의 상상력을 담게 마련이고, 영화의 한 심리학적 측면이 블랑체 에플러 연작 사진에 이미 드러나고 있다고 말하는 이들도 있다. 영화는 안전하고 거리가 있고 시각적인 대리 친밀함이라는 점, 감정적인 면이나 극적인 면에서 강렬하지만 그것은 영원히 건널 수 없는 감정의 칸막이 저편에 속한 영역이

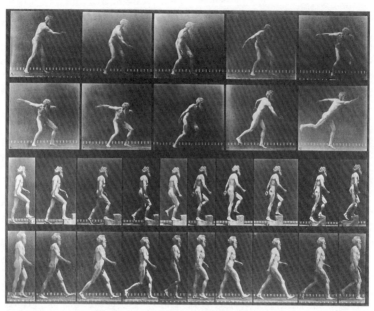

「원반 던지기」「계단 내려오기」「걷기」, 『동물의 운동』앨범 519번(1885~87년)

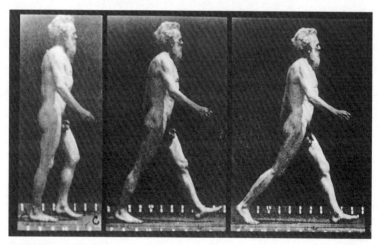

「걷기」 세부

라는 점, 플로라와 닮은 이 젊은 여성이 집안일을 하는 모습을 지켜보며 머이브리지가 살았던 대리 인생이라는 점, 현재 수억명의 사람들이 영화와 텔레비전을 보면서 살고 있기도 한 대리 인생이라는 점 말이다(이런 관점에서 보자면, 두 사람의 이혼 과정에서 플로라가 자신이 자는 모습을 머이브리지가 훔쳐보곤 했다며 비난했던 사실은 주목할 만하다).

이 뒤섞인 연속사진에서 생각해볼 또다른 점은, 그것들이 1877년과 1878년의 대형 파노라마사진과 맺는 관계이다. 파노라마사진 역시 연속사진을 한데 모아서 커다란 전체를 구성하고, 시간과 공간의 흐름을 암시한 작품이다. 처음 보면 이 파노라마는 동시에 본 광경 같아서 순서대로 회전하면서 찍은 사진이라고 생각하기 쉽다. 하지만 연구를 통해 단속적으로 촬영한 사진들을 편집을 통해 이어 붙여서 경험의 연속성을 만들어낸 것임이 밝혀졌다. 마치 영화의 편집처럼 말이다. 머이브리지는 자신의 초기 삶과 작품에서의 관심사를 동작연구에서도 계속 이어가고 있는 것으로 보인다. 나체의 남성과 여성은 끊임없이 물을 붓는다. 그는 요세미티의 폭포를 긴 노출로 찍어서 새하얗고 흐릿한, 홀리스 프램턴이 '물의 사차원 입방체'라고 부른 것을 만들어냈다.[24] 필라델피아에서 그는 수많은 고속카메라를 활용해서 쏟아지는 물을 이전에 본 적 없는 우아하고 놀랄 만한 형태로 포착해냈다. 물방울 하나하나가 보이고, 옷에 떨어지는 물은 여전히 투명하며, 육안으로는 따라갈 수 없는 짧은 시간 동안 액체가 만들어내는 구불구불한 선과 형식적인 곡선들도 유지되고 있다. 사진들은 비연속적이고, 물덩어리는 찰나의 시간 동안 공기를 가르며 극적으로 형태를 바꾸어간다. 어떤 사진에

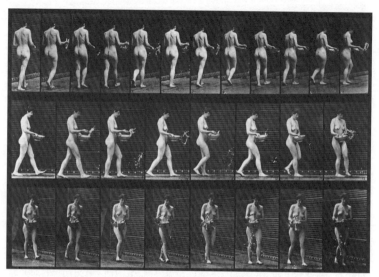

「걷기」「대야로 물 뿌리기」「제자리에서 돌기」, 『동물의 운동 3: 여성들(누드)』 앨범 43번(1887년)

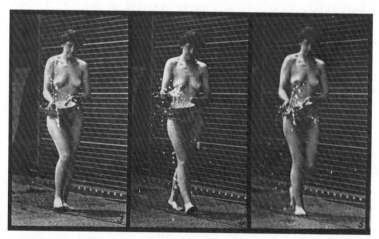

「대야로 물 뿌리기」 세부

서는 물이 제2의 모델처럼 보이기도 하는데, 자신에게 생명력을 더해주는 인물 옆에서 유령처럼 길게 공간을 차지하고 있다. 질주하는 말처럼 역동적인 이 물 사진들은, 인간의 눈에는 보이지 않았던 액체의 역학을 마치 찰나를 조각해낸 조각상처럼 제시한다. 1885년에 찍은 그 물들은 지금도 허공에 떠 있는 것만 같고, 바로 그 점이 순간사진의, 그리고 머이브리지의 놀랄 만한 업적이다.

## 오렌지

토머스 에디슨의 연구실, 뉴저지주 오렌지, 1888년 2월 27일 월요일 ── 에디슨과 머이브리지의 만남은 너무나 중요했기 때문에, 에디슨은 훗날 그 만남을 부정하고 사건의 순서 자체를 헷갈리게 만들었다. 머이브리지는 순회강연 중이던 토요일에 주프락시스코프를 지참한 채 웨스트오렌지에 들렀다. 동작연구 전집이 그전에 출간되었다. 전집은 모두 781권이었고, 앨범 하나에 많게는 36장의 사진이 들어 있었다. 소재는 호랑이와 독수리에서 갓난아기와 레슬링 선수까지 총망라되어 있었다. 앨범은 상당한 호평을 받았고, 구입한 사람들 중에는 유명 예술가와 과학자, 당시의 여러 기관들이 포함되어 있었다. 동작이나 자세에 대한 머이브리지의 대사전 편찬은 끝났고, 이제 남은 일은 그 결과물을 유통시키는 것밖에 없었다. 관객 600명 앞에서 진행된 오렌지에서의 강연은 교육과 오락이 뒤섞인 행사였고, 사자, 코끼리, 낙타, 코뿔소, 들소, 호랑이, 사슴, 엘크, 캥거루, 개, 돼지 등 다양한 동물들의 이미지가

연달아서 제시되었다. 강연의 마지막 순서는 주프락시스코프로 상영하는 권투 경기와 춤추는 장면의 애니메이션이었는데, 적어도 관객 중 한명은 크게 놀라지 않은 모양이었다. 이 남자는 지역신문에 투고한 편지에 권투와 경마 같은 "스포츠 세계"를 강조하는 것에 반대할 뿐 아니라 "반쯤 나체인 인물들을 미성숙한 관객들에게 보여주는 것이 적절하지 않다"라고 생각한다고 밝혔다. "야만인들 사이에서는 그런 전시가 자연스럽고 그에 대한 기대도 있을 테지만, 문명사회의 도덕에 비춰 보면 충격적이고, 점잖지 못하며, 비도덕적이다."[25]

그다음 주 월요일 머이브리지는 분명 초청을 받고 에디슨의 웨스트 오렌지 연구실을 방문했다. 연구와 디자인 스튜디오를 겸했던 작업실로, 공학과 발명에 재능이 있는 사람들이 에디슨과 함께 열심히 일하는 곳이었고, 에디슨은 전신과 축음기라는 중요한 발명을 해낸 사람으로 이미 유명했다(에디슨은 또한 자기홍보에도 소질이 있었다. 예를 들어 그는 전구를 개선했을 뿐이지만 기꺼이 자신이 발명했다고 말했고, 영화도 자신이 발명했다고 주장하게 된다). 몇달 후, 『뉴욕 월드』*New York World*의 기자가 에디슨을 방문해 두 사람의 만남의 중요성에 대해 보도했다. "에디슨 씨는 최근 즉석 사진가 머이브리지 교수가 자신을 찾아와 새로운 계획을 제안했다고 말했다. 머이브리지 교수에 따르면, 그 계획이 제대로 수행된다면 교육과 오락에서 끝없는 새로운 장이 열릴 것이다. 교수는 자신이 일련의 실험을 진행 중이며, 새로운 사진 기구를 거의 완성한 단계라고 말했다. 예를 들어 블레인[Blain] 씨가 연설하는 동안 보였던 동작과 얼굴 표정을 그 기구로 정확하게 재현할 수 있다는 이야기였다. (…) 그는 그 장비와 축음기를 함께 사용할 수 있으며, 햄

릿 연기를 하는 에드윈 부스Edwin Booth나 노래를 부르는 릴리언 러셀Lillian Russell 같은 유명 예술가들을 대상으로 실험해보자고 제안했다. 머이브리지 교수는 자신의 기구로 인물의 동작이나 표정을 제공하면, 에디슨 씨가 본인의 기구로 목소리를 만들어낼 수 있을 거라고 했다. 에디슨 씨는 그 계획에 동의했고, 교수는 시간이 날 때 기구를 완성할 계획이다."[26]

인용된 부분을 보면 머이브리지는 이미 영화가 나아갈 방향을 예측하고 있었고, 극장, 유명인, 생산된 음향과 이미지의 결합, 에디슨 본인이 "뉴욕 메트로폴리탄 오페라하우스에서 이미 죽어버린 배우들의 그랜드오페라를 보는 일이 가능해질 거라고 믿는다"라는 말로 제안했던 상황을 예측했음을 알 수 있다.[27] 아주 오래전 재판에서 변호사가 그의 결혼생활을 두고 했던 말, 즉 "머이브리지 씨는 아내가 극장이나 다른 곳에서 즐겁게 시간을 보내는 것을 허락했지만, 정작 본인은 그런 것에 아무 관심이 없었다"라는 말을 떠올려보면,[28] 자신의 발명품이 극장이라는 영역으로 나아갈 것임을 그가 인식했다는 사실은 역설적이다. 본인 역시 산악지대와 전장에서 돌아와 사교계에 뛰어든 후에는 직접 극장에서 강연을 하는 사람이 되었다. 그는 '발성영화'나 할리우드의 영화계 스타들을 직접 보지 못하고 사망했지만, 영화가 대단한 산업이 되어 전세계 관객들에게 장황한 드라마와 코미디를 전달해줄 것임을 알고 있었다.

에디슨은 이미지와 음향을 결합한다는 머이브리지의 아이디어를 받아들였지만, 실수였는지 아니면 대충 얼버무리려고 했는지, 자신이 활동사진 작업을 시작한 것은 1887년이라고 주장했다. 두 사람의 만남보다 1년 전이었고, 둘 사이에 있었다는 대화도 부정했다. 하지만 실제

로 작업이 시작된 것은 1888년 가을로, 그해 봄 머이브리지와 만나고
난 이후였고, 당시 에디슨은 머이브리지로부터 동작연구와 관련한 장
비들을 구입하기도 했는데 이때도 직접 나서지 않았다. 재능 있는 젊은
직원 윌리엄 케네디로리 딕슨<sup>William Kennedy-Laurie Dickson</sup>이 장비를 구입했고,
에디슨이 내린 첫번째 업무는 움직이는 그림과 축음기를 결합하라는
것이었다. 최초의 아이디어는 지금 보면 너무나 터무니없는데, 초기 축
음기와 비슷한 회전 실린더에 "작은 사진"을 덮고 현미경으로 볼 수 있
게 하자는 생각이었다. 처음에 에디슨은 영화를 자신의 축음기에 붙은
부차적인 것으로만 생각했고, 이후 영화 자체를 별개의 매체로 발전시
킨 사람은 딕슨이었다. 기록된 음향과 이미지가 단단하게 결합하게 된
것은 그로부터 40여년이 흐른 뒤였다. 에디슨 연구소는 아무것도 없는
상황에서 사진 제작 과정 연구를 시작했고, 동작 재연에 필요한 고속사
진을 얻기까지 시간이 걸렸다. 1889년 어느 시점에 연구소는 소형 사진
을 활용한 기구를 포기하고 다른 접근을 시도했다. 그러한 전환에 박차
를 가한 것이 머이브리지의 동작연구였는데, 다른 직원의 증언에 따르
면 "에디슨은 〔머이브리지의 연구 결과를〕 자신의 서재에 두고 면밀히
관찰했다. 그 사진들은 몇달간 거기에 있었다. 에디슨이 활동사진 기계
개발에 다시 손을 댄 것은 그 사진들 덕분이었다."<sup>29</sup>

그 기계가 세상에 나오기까지 다른 자극들도 필요했는데, 그중 하
나는 1889년 8월 파리 국제박람회에서 마레가 에디슨을 안내한 일이
었다. 한 영화 역사가는 그 박람회의 사진 부문 전시를 이렇게 정리했
다. "300명이 넘는 참가자들이 자신들의 작품과 장비를 전시했다. 그
중에는 훗날 영화 사업자가 되는 외젠 피루<sup>Eugène Pirou</sup>, 이스트먼의 인화

지에 자신의 사진을 확대 인화해서 전시했던 나다르, 젤라틴 브로마이드 원판을 가지고 온 뤼미에르 형제, 우주 사진을 가지고 온 얀센, 살페트리에르 병원에서 찍은 사진을 전시한 [알베르] 롱드Albert Londe 등이 있었다."[30] 마레 본인은 연속사진을 전시하고 자신의 카메라를 에디슨에게 보여주었다. 그는 조지 이스트먼George Eastman이 개발한 새로운 종이 두루마리 필름을 사용하기 시작했는데, 그렇게 하면 사진들을 다시 조합하는 과정 없이도 연속동작을 보여줄 수 있었고 이는 대단한 돌파구였다. 과거에도 머이브리지는 이미 한물간 기술들을 의연하게 활용해왔다. 팰로앨토 연구 내내 습판 방식으로 작업했고, 필라델피아 시절에는 유리판 음화로 작업했다. 하지만 여러대의 카메라를 사용하고 그것들을 유리판에 인화해서 영사하는 한 그의 작업에는 제약이 있을 수밖에 없었다. 연속사진에 쓰일 사진 수는 사용된 카메라 수만큼 나올 수밖에 없었고, 주프락시스코프 회전판의 프레임 때문에 중단 없이 영사할 수 있는 사진 수에도 제약이 있었다. 그의 주프락시스코프로는 제한된 동작을 무한히 반복할 수밖에 없었다. 필름 띠를 활용한 동작연구는 말 그대로 카메라에 노출된 시간을 선적으로 기록할 수 있었는데, 이는 마레가 가장 먼저 만들어낸 것으로 보인다.

이스트먼의 셀룰로이드 필름 띠가 중요한 돌파구를 마련해주었다. 마레는 1891년에 그 필름을 사용했고, 파리에서 돌아온 에디슨은 영화에 아주 중요한 기여를 하는데, 구멍 뚫린 필름과 필름을 앞으로 이동시키는 드라이브 기술을 개발하게 된다. 이후 영화는 지금까지도 에디슨이 사용한 것과 똑같은 크기와 똑같은 간격의 구멍이 뚫린 필름을 사용하고 있다. 1891년 5월 20일, 에디슨 연구소는 여성연합에서 찾아온 대표

단에게 딕슨이 인사를 하고, 미소를 지어 보이고, 모자를 벗는 모습을 담은 원초적인 동영상을 보여줄 수 있었다. 구멍을 통해 들여다보는 장비였고, 둥글게 말린 필름 띠가 들어 있는 상자와 영사기, 기타 도구, 그리고 동전을 넣을 수 있는 구멍이 있었다. 에디슨 연구소는 1895년까지 무용수, 운동선수, 이발소 광경, 치과 광경, 버펄로 빌의 서부극, 역사적인 장면을 연기한 배우들의 모습 등 수십가지 장면들을 제작했다.

에디슨의 키네토스코프kinetoscope는 1894년까지는 상업적인 목적으로 제작되거나 유통되지 않았다. 그러던 중 1895년에 뤼미에르 형제가 그보다 훨씬 뛰어나며, 머이브리지의 주프락시스코프 이미지처럼 제대로 된 활동사진이라고 할 만한 것을 들고 나왔다. 뤼미에르 형제는 마레의 조수였던 조르주 드메니Georges Demeny, 마레 본인, 그리고 1894년 파리에서 봤던 키네토스코프 등에서 아이디어를 얻었다. 모두 머이브리지에게서 최초의 영감을 받은 인물이나 발명품이었다. 1895년 뤼미에르 형제는 구멍 뚫린 필름을 사용하는 카메라와 영사기, 그리고 사진을 영사하는 데 필요한 단속적 움직임을 만들어내는 '톱니' 메커니즘을 만들어냈다. 그들은 그 장치를 시네마토그래프cinematographe라고 불렀고, 새로 탄생한 매체를 시네마cinema라고 불렀다. 그해 3월 22일 첫번째 상영회가 열렸고, 12월 28일에는 최초의 대중 상영회가 열렸다. 머이브리지가 23년 전에 시작한 계획이 거의 완성 단계에 이른 것이다. 한 영화 역사가는 그 일에 대해 이렇게 말했다. "이런 발전은 의사소통의 역사에서 그 무엇보다 중요하고 인상적이다. 뤼미에르의 시네마토그래프는 언어와 특정 국가의 관습을 초월해 세상을 한순간에 더 작고 일상적인 곳으로 바꾸어버렸다. 더 빠른 교통수단과 무선통신의 발견

도 — 마르코니<sup>Marconi</sup>는 1895년 무선통신을 개발했고 라이트<sup>Wright</sup> 형제는 1903년 최초의 비행에 성공했다 — 이것만큼 충격적이고 가슴 뛰는 영향은 미치지 못했다."[31]

## 시카고

시카고, 1893년 4월 — 시카고에서 컬럼비안 세계박람회가 열릴 당시 머이브리지는 예순세살이었다. 더 덥수룩해진 수염은 하얗게 셌고, 오랜 시간 쉬지 않고 창의적인 작업에 매달린 후 일을 쉬는 중이었다. 다른 사람들에게 그렇게나 많은 아이디어를 주었던 머이브리지였지만, 본인은 단 한번도 자기 작업의 진척을 위해 다른 사람의 아이디어를 빌리지 않았고, 뤼미에르 형제나 딕슨이 효율적으로 사용했던 셀룰로이드 띠도 완전히 무시했던 것으로 보인다. 그는 자비를 들여 박람회 중간쯤에 '주프락시그래피컬 홀'을 세웠다. 옆은 카이로 거리였고, 건너편은 무어 궁전이었으며, 대관람차에서도 멀지 않았다. 1889년 파리 박람회의 상징물이 에펠탑이었다면, 시카고 박람회의 상징물은 대관람차였다. 영국의 크리스털 궁에서 처음 시작된 세계박람회는 19세기 내내 대단한 인기를 끌었다. 다가올 세상에 대한 백과사전이자 정보의 대축제였고, 온 세상을 분류하고 수집하는 것이 가능하리라는, 그리고 어쩌면 세상이 "더 작아지고 더 일상적인 장소"가 되리라는 제안이었다. 시카고 박람회에는 기계와 전기, 교통, 예술 관련 전시관이 있었고, 중앙 통로는 좀더 화려한 곳이었는데, 그중에는 "맨리헨봉에서 본 그린

델발트부터 라우터브루넨 계곡까지의 전경을 담은 베른 알프스 파노라마가 있었다. 전기로 작동하는 풍경이었는데, 새벽부터 밤까지 스위스 알프스 지역의 자연 변화를 현실감 있게 보여주었다. 그외에 킬라우에아 화산 파노라마, 바레 미끄럼 열차, 얼음 열차, 프랑스에서 공수한 사과로 현장에서 사과주를 만드는 임시 천막, 실제 동물의 움직임을 놀랄 만큼 정확하게 재현해 보여주었던 전기 타치스코프tachyschope, 주프락시그래피컬 홀, 폼페이의 모습을 재현한 스테레옵티콘stereopticon, 세계박람회 전경을 담은 카메라 옵스큐라, 잠수함, 현대식 황금 굴착 장비가 전시된 콜로라도주의 광산 캠프, 캘리포니아 타조 농장 등이 있었다."[32]

중앙 통로에는 다양한 시각 장비들도 있었다. 아주 오래된 카메라 옵스큐라에서 시작해서 파노라마와 스테레오그래프, 사진가 오토마르 앤슈츠Ottomar Anschutz의 전기 타치스코프까지 모두 포함되었는데, 타치스코프는 머이브리지의 동작연구와 주프락시스코프를 가장 성공적으로 이어받은 제품이었다(앤슈츠가 가장 큰 개선을 이루어낸 부분은 이미지를 붙이는 바퀴를 더 크게 만든 점, 그리고 전기 조명을 활용해 필요한 단속적 이미지 효과를 만들어낸 점이었다). 다양한 사진도 전시되었는데, 과학으로서의 사진, 예술로서의 사진, 그리고 참가국의 여러 모습을 찍은 사진들 ── 멕시코 지역을 찍은 사진 전시만 42개였다 ── 이었다. 프랑스관에는 롱드가 찍은 정신병원 환자들의 표정과 몸동작 사진 전시가 있었는데, 앤슈츠의 타치스코프와 함께 머이브리지의 영향력을 보여주는 사례였다. 롱드의 작업은 1882년, 앤슈츠의 작업은 1883년에 각각 시작되었다. 에디슨 연구소는 박람회에서 키네토스코프를 전시하려 했지만 실패했다. 어떤 머이브리지 연구자는 그의 시카

고 박람회 전시를 최초의 영화 극장으로 봐야 한다고 했지만, 그건 과대평가일 것이다. 머이브리지는 여전히 자신이 흥행사인지 고매한 연구자인지 확신하지 못했고, 기둥이 있는 사각형 전시실 위에 붙은 '주프락시그래피컬 홀'이라는 간판은 구경꾼을 끌어들이기에는 바로 옆의 카이로 거리에 있는 벨리 댄서들과 경쟁이 되지 않았다. 그는 동작 사진을 볼 수 있는 50점의 서로 다른 종이 원판을 판매용으로 내놓았는데, 전체는 5달러였고 낱장의 디스크는 "주프락시스코프 부채"로 팔기도 했다. 부채의 모델은 1832년에 조제프 플래토가 고안한 페나키스토스코프였는데, 동작을 재현하는 좀더 단순한 형태로 돌아간 것이었다. 그는 지난 15년 동안 해왔던 사진을 곁들인 강연도 했던 것으로 보이는데, 전시회의 다른 많은 가판대와 마찬가지로 상업적으로는 실패였다. 그의 전시관은 "나폴리의 유명 화가 안토니오 코폴라<sup>Antonio Coppola</sup> 백작이 그린" 폼페이의 파노라마 그림으로 대체되었고, 이 전시는 대성황을 이루었다.[33]

클래런스 킹의 오랜 친구인 헨리 애덤스<sup>Henry Adams</sup>는 2주 동안 시카고 세계박람회를 꼼꼼히 살핀 후에 이렇게 적었다. "1893년의 이 박람회는 미국인들에게 본인들이 어디로 가고 있는지 알고 있느냐는 질문을 최초로 던졌다."[34] 대답은 부정적이었던 것 같다. 반세기 전에 포가 말했듯이 기술이 다음으로 뭘 내놓을지 상상할 수 없었고, 영화와 개인 교통수단이 산업 세계의 생활을 가장 극적으로 바꾸어놓을 두가지가 되리라는 점은 말할 것도 없었다. 4세기 전, 어리둥절한 상태로 카리브 해 연안에 상륙한 콜럼버스는, 적어도 당시 상황을 묘사한 그림을 보면 두 반구를 이어주는 황금 못 역할을 한 깃발을 꽂았다. 그 사건을 기념

하기 위해 개최된 시카고 세계박람회는 아이들의 신화가 되었다. 민족학과 기술, 문화가 뒤범벅된 박람회는 콜럼버스의 계획에 담긴 탐사와 정복이라는 가치를 점검하고, 다시 한번 기술적 성취와 지리적 성취를 융합해냈다. 다양한 원시부족들과 관련한 전시가 있었고, 이제 세상은 가장 외진 지역까지 접근 가능해졌으며, 매우 다양하지만 과학과 이성, 그리고 산업이라는 지배적인 세계관으로 통제할 수 있다는 메시지를 전했다. 건축가 헨리 반 브룬트 Henry Van Brunt 는 잡지 『센추리』 Century 에 컬럼비안 세계박람회에 대해 이렇게 적었다. "놀라운 물질적 생산 능력의 증거들을 한곳에 모아서 보여주었다. 그 생산력이 한세기 이내에 생활의 외적인 양상을 완전히 바꾸어놓을 것이다."35

19세기 초 유럽 출신 정착민들은 동부의 해안을 따라 좁은 영역에만 머물렀고, 일상생활에서 활용되었던 기계장치라고는 시계밖에 없었다. 도로는 거의 없는데다가 그나마 있는 도로는 몹시 험했고, 교통이나 통신의 속도는 지난 몇세기와 크게 다르지 않았다. 19세기 중반이 되자 미국에 9000마일의 철로가 놓였지만 전부 미시시피강 동부였다. 세기 말이 되었을 때 철로는 총 17만 5000마일이었고, 수천마일의 전신 및 전화선이 깔렸으며, 전기로 조명을 밝히는 도시들을 위한 발전소, 고도로 기계화된 공장, 최초의 자동차 수만대도 등장했다. 1883년, 거창했던 국제회의 이후 세계 대부분 지역에서 시간 단위가 표준화되었고, 세계 어디에서든 시곗바늘은 태양을 등진 채 행진하는 군대처럼 서로 보조를 맞춰 움직였다. 박람회가 열리던 해에 미국의 기관사들은 시속 112.5마일로 열차를 운행할 수 있었고, 그보다 3년 전, 기자 넬리 블라이 Nellie Bly 는 72일 6시간 11분 만에 세계를 일주하는 기록을 세웠다. 박

람회 3년 후, 뤼미에르 형제는 영화 촬영팀을 이집트와 일본, 호주, 러시아로 보냈다. 세계는 축소되었고, 세계에서 인간이 차지하는 영역도 대관람차처럼 우뚝 솟아올라서, 불과 얼마 전까지만 해도 진정 자연의 영역으로 남아 있던 곳까지 그림자를 드리우게 되었다.

주프락시그래피컬 홀이 있던 박람회의 중앙 통로에서 조금 더 내려가면 아메리카원주민 마을이었다. 오래된 설명서에 따르면 전시장에는 다음과 같은 것들이 포함되었다. "노스다코타주의 스탠딩록 회사에서 가져온 시팅불의 천막 원형, 그를 체포하고 사살할 때 쓰였던 무기들, 시팅불의 유화 초상화, 시팅불이 입었던 돼지털과 사람 두피로 장식한 사슴 가죽 셔츠, 커스터 장군이 쓰러진 전장에서 발견된 화포와 총, 원주민이 제작한 다양한 수공예품과 미술품이 있었다. 시팅불의 조카이자 수족Sioux 내 최고의 구슬 공예가였던 프리티페이스Pretty Face가 자신의 작품들을 전시했고, 커스터 장군을 학살할 때 시팅불과 함께 있었던 족장 레인인더페이스Rain-in-the-Face도 전시장에 모습을 드러냈다."[36] 1872년 역사를 마주하며 전장 한가운데에 앉았던 시팅불은, 커스터 장군을 물리친 후 1876년 미국을 떠났다. 그는 1883년에 노던퍼시픽 철도를 거부했고, 1885년에는 버펄로 빌의 '거친 서부' 서커스 순회공연에 참가했고, 그후에 보호구역으로 되돌아왔다. 1880년대 후반, 그는 라코타족이 부여받은 대규모 부지가 분할되고 떨어져나가는 것을 막았고, 1890년에는 네바다주 서부에 광범위하게 퍼져나간 유령의 춤 종교에 관심을 가졌다. 파이우트족의 예언자 워보카Wovoka가 설파한 유령의 춤은 신앙의 내용이나 의식 면에서 모도크족이 1872년에 심취했던 춤과 거의 유사했고, 어디에서도 희망을 찾을 수 없었던 사람들에게 그

때와 똑같은 희망을 제공했다. 보호구역 관리인들은 유령의 춤을 불복종의 뜻으로 받아들였고, 그 지도자라 할 수 있는 시팅불을 체포하려 했다. 1890년 12월 15일, 보호구역 담당 경찰이 시팅불을 깨워서 연행하려 했다. 그가 옷을 챙겨 입는 사이 그의 작은 집 주변을 지지자들이 에워쌌고, 이어진 총격전에서 시팅불은 치명상을 입었다. 버펄로 빌이 시팅불에게 주었던 백마는 총소리에 반응하도록 훈련받은 말이었다. 오락과 영성과 혼란이 뒤섞인 그 잠시 동안 모든 것이 멈춘 것만 같았고, 마치 말 한마리가 유령의 춤을 추는 듯했다.

1893년 시팅불은 사망했고 원주민 전쟁도 대부분 끝이 났다. 클래런스 킹은 그해 센트럴파크에서 정신을 잃고 정신병원에 입원했다. 미국 지질학 조사단을 이끌던 통솔력 있는 젊은 감독관이자, 머이브리지에게 빙하의 흔적을 찍어달라고 요청했던 사람과는 한참 멀어진 모습이었다. 칼턴 왓킨스는 힘든 시절을 보내고 있었을 뿐 아니라 시력도 잃어가고 있었다. 그는 이후 20년 이상을 더 살았지만, 그 시간은 모든 면에서 암흑의 시간이었을 것이다. 머이브리지만큼이나 복잡한 사진을 구상했던 티머시 오설리번은 1882년 결핵으로 사망했고, 작가 헬렌 헌트 잭슨도 1885년 암으로 사망했다. 반면 존 뮤어는 세상에 이름을 떨치게 된다. 젊은 시절 빙하에 심취한 관광 안내인 겸 요세미티 계곡의 날품팔이였던 그는 영향력 있는 작가이자 활동가가 되어 있었다. 그의 적극적인 활동과 함께 그가 사랑해 마지않았던 요세미티는 1890년에 주변 지역까지 모두 포함해 국립공원이 되었다. 시카고 박람회가 열리기 전해 뮤어는 시에라클럽이라는 산악 등반 모임을 창설했다. 머이브

리지의 캘리포니아 시절에 등장했던 많은 인물들 ─ 룰롭슨, 플로라, 캡틴 잭, 노턴 황제 등 ─ 도 대부분 사망했고, 스탠퍼드는 죽어가고 있었다. 하지만 머이브리지의 명성은 뮤어와 함께 널리 퍼져갔고, 그건 스탠퍼드도 마찬가지였다.

스탠퍼드는 1893년 세계박람회를 방문했지만 거기서 머이브리지를 만났는지는 알려지지 않았다. 머이브리지는 그 전해 샌프란시스코에 얼마간 머무르며 아시아 강연 투어를 계획했지만 실행에 옮기지는 않았다. 스탠퍼드에게 보내지 못한 편지를 썼고, 새로 생긴 스탠퍼드 대학의 총장에게도 편지를 보냈지만 답장은 받지 못한 것으로 보인다. 아들이 죽은 후 스탠퍼드에게 세상은 완전히 다른 곳이 되어 있었다. 그리스에서 장티푸스에 걸린 릴런드 주니어가 1884년 3월 이탈리아 피렌체에서 사망한 것이다. 아들이 죽던 날 밤 스탠퍼드는 꿈을 꾸었는데, 릴런드 주니어가 나타나 "아버지가 앞으로 하실 일이 많아요. 인류를 위한 일이요"라고 말했다는 설도 있고, "아버지, 남은 인생을 슬픔에 빠져 허비하지 마세요. 인류를 위해 뭔가를 해주세요. 가난한 젊은이들을 위한 대학을 세워주세요"라고 말했다는 설도 있다.[37] 큰 충격을 받고 유럽 여행에서 돌아온 스탠퍼드 부부는 죽은 아들을 기념하는 대학을 세우기로 결정했다. 그해 5월 뉴욕에서 하선한 스탠퍼드 부부는 동부의 유명 대학들을 방문했다. 아들의 기념사업이 스탠퍼드의 인생에서 가장 중요한 일이 되었지만, 슬픔에 빠졌다고 해서 그의 야망이 무뎌진 것은 아니었다. 그는 1885년에 머이브리지의 이름을 지워버리고『말의 동작』을 냈을 때에 버금가는 뻔뻔함으로, 갑자기 캘리포니아주 상원의원에 출마한다. 센트럴퍼시픽에서 택한 다른 후보자가 이미 있는 상황

이었다. 선거에서 승리한 스탠퍼드는 전국적인 지위를 얻은 동시에 평생의 동지였던 헌팅턴의 원한을 사게 된다. 상원의원으로 활동하면서는 주지사일 때와 마찬가지로 철도의 이익을 대변했지만 자리를 비우는 일도 잦았는데, 점점 악화되어갔던 건강 때문이기도 했고 아들의 죽음으로 인해 생긴 새로운 계획 때문이기도 했다.

스탠퍼드 부부가 세울 대학은 평범한 대학이어서는 안 되었다. 전통적인 대학 학제를 "여자들을 위한"[38] 것이라고 여겼던 스탠퍼드는 과학과 실용기술을 중시하는 코넬 대학과 매사추세츠 공대에서 영향을 받았다. 한 연설에서 그는 이렇게 강조했다. "우리 대학의 목표는 실용적인 교육을 제공하는 것, 기술적 완숙도를 연마하고 연구의 영역을 확대하며 학자들이 자신이 지닌 자원을 활용할 수 있게 하는 것입니다. 나는 이미 기계공장을 몇군데 설립해두었고, 이 대학이 어떤 식으로는 우리 산업 시스템의 빈 곳, 즉 기계공학을 배우고 싶어하는 소년들이 직면한 어려움 때문에 생겨난 그 빈 곳을 메워주기를 희망합니다. 물론 그것만이 우리의 목표는 아닙니다."[39] 다른 정치적 계획과 달리 대학 설립과 관련해서는 아내였던 제인 스탠퍼드도 거의 동등하게 관여했고, 그녀는 남편이 사망하고 난 후에도 10여년 동안 꾸준히, 그리고 헌신적으로 대학을 이끌었다. 스탠퍼드 대학이 남녀공학이 되고, 그 학교의 여학생들이 당시로서는 흔치 않은 비율로 운동선수나 과학자로 이름을 남길 수 있었던 것은 아마도 그녀의 영향 덕분이었을 것이다. 또한 초기 스탠퍼드 대학은 학비가 저렴해서 미 전역과 서부의 가난한 시골 출신, 노동자 계급 출신의 자녀들도 입학할 수 있었다. 스탠퍼드 가문은 당시 인디애나 대학의 총장이던 어류학자 데이비드 스타 조던David

Starr Jordan을 총장으로 초빙했고, 팰로앨토 부지에 캠퍼스를 짓기 시작했다. 조던은 "혈통"에 대한 신념이 강했던 인물로, 그가 남긴 말을 종합해보면 학교를 무슨 종마 사육장으로 여겼다는 인상을 주기도 한다. 초기에 정착한 앵글로색슨 이민자들 대다수와 마찬가지로 그 역시 자민족 중심주의를 따르고 있었고, 거기에 다원주의가 가미되면서 나중에 미국에 온 이민자들과 유럽 출신의 비앵글로색슨 민족, 비백인들에 대한 모욕적인 학칙들을 만들기도 했다. 그는 "귀족 두뇌에 의한 통치가 민주주의의 최종 목표"라고 주장했다.[40]

스탠퍼드 역시 자신에게 유리할 때는 반중국인 입장을 취했지만, 조던의 우생학적 사고에는 동조하지 않았다. 그럼에도 그는 캘리포니아가 대단히 특별하고 영웅적인 지역이라는 생각은 총장과 공유했고, 자신의 대학이 그 캘리포니아의 위대함을 더욱 신장시키고 다듬어나갈 것으로 기대했다. 죽어가던 거물은 이렇게 열변을 토했다. "이보다 더 행복하고 더 나은 삶의 조건을 지닌 곳은 없습니다. 인류의 신체적 정신적 발전을 위한 자원이 여기보다 더 풍성한 곳은 지구상 어디에도 없습니다. 인간의 지각이 허락하는 한 거의 제약 없이 사용할 수 있는 그 천연자원을 유리하게 활용할 수 있는 능력, 그 능력만 갖춘다면 이 주州는 어떤 자리든 차지할 수 있을 것입니다 — 인간의 안락함과 지적 능력을 최고 단계로 발전시킬 수 있는 땅인 것입니다."[41] 조던 역시 다음과 같이 열변을 토했다. "캘리포니아에서의 삶은 물질적인 면에서만 봐도 좀더 신선하고, 좀더 자유로우며, 훨씬 더 풍요롭습니다. 이런 모든 이유들을 고려할 때 가장 미국적인 삶을 가장 충실하게, 그리고 가장 잘 보여줍니다."[42]

# 킹스턴

킹스턴어폰템스, 1904년 5월 8일 — 시카고를 다녀오고 두달 후, 자신의 대학을 설립한 지는 채 2년이 지나지 않았을 시점에 스탠퍼드는 캘리포니아 팰로앨토의 저택에서 잠자던 중에 숨을 거둔다. 최초의 대기업을 창설했지만 나중에 날강도나 다름없었던 것으로 밝혀진 여타 백만장자들 — 록펠러, 카네기$^{Carnegie}$ — 과 마찬가지로, 그 역시 말년에는 근사한 유산을 남기려고 애썼다. 서던퍼시픽은 그대로였지만, 스탠퍼드 대학은 처음 10년 동안 서부 사람들에게 넉넉한 교육을 제공했고, 다양한 연구활동도 — 이 연구활동들의 내용은 또다른 이야기겠지만 — 진행했다. 헌팅턴의 재산을 물려받은 그의 조카 헨리 에드워즈 헌팅턴$^{Henry\ Edwards\ Huntington}$은 헌팅턴 도서관과 예술품 컬렉션, 학자들의 주요 연구 장소가 된 캘리포니아 남부의 식물원 등을 만들었다. 새크라멘토에 있던 크로커 저택은 훗날 미술관이 되었고, 홉킨스의 저택은 주요한 예술 조직 2개를 낳게 되는 샌프란시스코 예술연합의 본부가 되었다.

머이브리지는 가족과 여생을 보내기 위해 킹스턴어폰템스로 돌아왔다. 그의 사촌들은 거의 40년 전 고향을 떠났던 야망 있고 독특했던 소년이 흰 수염을 잔뜩 기른 유명인이 되어 돌아와서는 다시 가족의 일원이 되고 싶어하는 모습에 놀랐을 것이다. "에드워드 머거리지가 일본을 거쳐 킹스턴으로 돌아왔어. 지금은 하이가의 제닛 씨 집에 머무르고 있다." 사촌 중 한명은 이렇게 적었는데, 그가 1892년 샌프란시스코에서 아시아로 가는 배를 타지 않았다는 사실은 몰랐던 것 같다. "톰의 집에도 머물렀는데, 플로리가 좋아했지."$^{43}$ 그는 결혼하지 않았던 사촌

케이트 스미스<sup>Kate Smith</sup>와 그의 양아버지 집에 정착했다. 마지막으로 짧게 미국을 방문했을 때, 『포토그래픽 타임스』의 기자에게 자신은 "20년 정도 젊어진 것 같은 기분"이며, 매주 일요일에 10마일씩 걷는다고 했다.[44] 그는 이따금씩 강연하면서 책을 몇권 편집해 내기도 했다. 『주프락소그래피 해설』<sup>Descriptive Zoopraxography</sup>은 1893년에 출간되었고, 심심한 제목에 비해서는 잘 팔렸다. 1899년과 1901년에는 『동작 중인 동물』<sup>Animals in Motion</sup>과 『동작 중인 인간』<sup>The Human Figure in Motion</sup>을 각각 출간했고, 두권 모두 여러쇄를 찍었다(이 두 책은 지금까지도 출간되고 있고, 지난 50년간 꾸준히 팔렸다). 그외에 그의 말년에 대해 알려진 것은 거의 없다. 머이브리지가 자신의 정원에 오대호를 본뜬 연못을 만들었다는 이야기가 자주 나왔는데, 시카고에 잠시 머물렀을 때를 제외하고는 중서부 지역과의 연관은 그다지 많지 않았음을 감안하면 조금은 어색한 시도였다. 그는 캘리포니아를 잊지 않았다. 1903년 그는 버클리의 캘리포니아 대학에 편지와 함께 자신의 최신작을 보내주었다. 편지에는 "두권 중 한권이라도, 혹은 두권 모두 관련 학과에서 쓰일 수 있다면 매우 기쁘겠습니다"라고 적혀 있었고, 말미에는 "진심을 담아, 이드위어드 머이브리지"라고 서명이 되어 있다.[45] 그는 1904년 5월 8일 전립선암으로 사망했고, 화장 후 유해는 갈색 석판 밑에 묻혔는데, 묘비명의 이름에 '메이브리지'(Maybridge)로 오타가 있다. 유산은 모두 2919파운드 3실링 7펜스에 불과했지만[46] 스탠퍼드와 마찬가지로 이미 오래전에 동작 연구라는 유산을 남겼고, 그 유산은 좋은 의미로든 나쁜 의미로든, 그의 생애를 넘어 전세계로 퍼져나갔다.

# 세상의 중심에서
# 마지막 경계까지

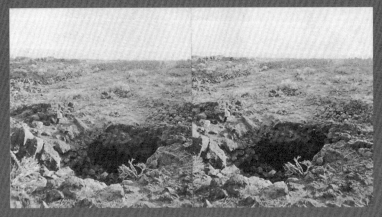

「용암층에 위치한 캡틴 잭의 동굴」, 『모도크 전쟁』 연작 중(1873년)

## 플로라의 무덤

영화관의 어둠 속에 앉아 있었던 일이 기억난다. 어린이에겐 거의 종교적으로 느껴지는 공간이었다. 그렇게 많은 사람들이 한곳에 모여서 숨을 죽이며 같은 것을, 실제 삶만큼이나 생생하고 일상생활보다 훨씬 극적인 무언가를 공유하는 곳이었다. 당시에는 주로 서부영화를 상영했던 것 같다. 말들이 사막을 가로질러 질주하고, 승객을 실은 기차가 원을 그리며 대평원을 지난다. 나는 종종 스크린에서 고개를 돌리고 어둠을 관통하는 머리 위 빛줄기를 지켜보곤 했다. 빛은 스크린 위의 동작에 맞춰 깜빡이거나 몇갈래로 갈라지기도 해서, 영화라는 것이 그저 이야기가 아니라 하나의 매체, 즉 어둠 속에 흐르는 흐릿한 빛임을 분명히 알 수 있게 해주었다. 높은 곳에 위치한 영사실 안에는 강줄기 같은 셀룰로이드 필름이 1분에 1피트 정도씩 흘렀고, 서부영화 한편이라면 사진을 이은 띠가 수마일은 족히 되었을 것이다. 빛과 그림자의 강이나 필름 띠에는 질주하는 말과 서부 풍경의 원천이라는 원조가 있었

다. 그것들은 결국 그 장소로, 이제는 달라진 그 장소로 돌아왔다. 내가 있는 도시는 머이브리지의 도시였고, 인생에서 가장 중요했던 시기에 그를 사로잡았던 도시를 나 역시 종종 걸어다녔고, 밤이면 그때와 똑같이 창밖으로 낯설게 깜빡이는 불빛을 지나치는 나 자신을 발견하곤 했다. 이번에는 어두운 방에서 흘러나오는 텔레비전의 파란색 빛이었다.

일단 머이브리지를 찾아 나서자 어디서든 그를 발견할 수 있었다. 많은 예술가들이 공공연히 그에게 경의를 표했고, 구체적인 이미지로든 일반적인 개념으로든 많은 작품에서 영감의 원천이 되었다.[1] 에드가 드가의 말 드로잉과 토머스 에이킨스의 사진과 회화에서 그의 영향을 볼 수 있다. 영국 화가 프랜시스 베이컨Francis Bacon은 많은 작품에서 머이브리지의 동작연구에 등장한 인물들을 그렸다. 미니멀리스트 솔 르윗Sol LeWitt은 '머이브리지 II'Muybridge II라는 제목의 사진 작품을 발표했고, 그의 동작연구에서 영감을 받은 연작 이미지 작업을 40년 이상 진행했다. 필립 글라스Philip Glass는 오페라 「사진가」The Photographer에서 머이브리지의 일생을 극화하고, 동작연구 사진을 안무로 재해석했다. 마크 클레트는 머이브리지의 사진을 재촬영해서 샌프란시스코 파노라마를 제작했고, 그 작업에서 배운 것을 활용해 자신의 연작 파노라마 작품도 제작했다. 홀리스 프램턴과 매리언 팔러Marion Faller가 제작한 「식물의 동작」Vegetable Locomotion 연작 사진은 두 사람이 좋아하는 동작연구의 패러디였다. 연속 동작사진은 최초의 원폭 투하 이미지부터 스포츠잡지에 실린 골프 챔피언의 스윙 사진에 이르기까지, 특정 사태를 묘사하는 기준이 되었다. 최근 들어 웹사이트나 광고에서도 동작연구를 활용하며 경의를 표하고 있고, SF영화 「매트릭스」The Matrix는 격투 장면에서 동작연구의 '멈췄

다 다시 움직이는' 효과를 활용했는데, 여러대의 카메라를 사용한 이 기법은 특수효과 기술의 표준이 되었다.

머이브리지가 활동사진의 뿌리, 영점終點, 미명이라고 해도, 그는 길게 이어진 사진의 흐름 끝에서 어디에나 유령처럼 존재하고 있다. 텔레비전에서 뿜어져 나오는 빛 안이든 동시대 생활인들이 공유하는 꿈속이든, 구체적인 이미지뿐 아니라 몇몇 매체로서 말이다. 그는 종종 무언가의 '아버지', 일반적으로는 활동사진의 아버지로 불리고, 릴런드 스탠퍼드와 제인 스탠퍼드는 캘리포니아에서 태어나는 사람은 누구나 자신들의 자식이라고 말했다. 여기서 부모는 은유로 쓰인 것이다. 자식들은 부모가 상상하지 못한, 혹은 기껏해야 부분적으로만 설명할 수 있는 어떤 존재가 되기도 하지만, 한편으로는 지울 수 없는 부모의 흔적을 미지의 세계로 이끌어가기도 한다. 1870년대의 사건들 이후 역사의 물줄기는 앞으로 흘렀고, 종종 그 물줄기는 이어달리기, 성화 봉송, 혹은 귓속말 게임처럼 보이기도 한다. 뭔가 전달되지만, 여러 사람을 거치며 전달되는 내용은 달라졌다. 이야기를 가장 잘 전해주는 건 장소들인 것처럼 보인다.

플로라 머이브리지는 캘리포니아 콜마의 유나이티드아티스트 멀티플렉스 영화관 뒤편에 묻혔다. 캘리포니아 해안지역에 거주했던 원주민 부족들의 신화에 따르면, 사람이 죽으면 그 영혼은 바다 건너 서쪽으로 간다고 한다. 19세기에 샌프란시스코 서쪽은 대규모 묘지, 죽은 자들의 도시였다. 플로라는 1860년대부터 20세기 초 도시가 커지며 더이상 매장을 허락하지 않게 될 때까지 그곳에 묻혔던 수많은 샌프란시스코 시민 중 한명이었다. 수십년 후, 공무원들이 잡초가 무성한 황무

지가 되어버린 그 지역을 부동산으로 개발하기 위해 시신들을 발굴해 냈다. 죽은 이들은 12마일쯤 남쪽으로 이장되었고, 지금 그곳은 묘지 도시이자 샌프란시스코 반도 지역에서 가장 큰 대형매장 밀집지역이 기도 하다. 과거의 묘석들은 땅을 메우거나 건물을 지을 때 재활용되었 다. 플로라의 유해가 있는 정확한 위치는 그린론 묘지의 옛 장부에 적 혀 있긴 하지만, 그녀는 다른 수백명의 유해와 함께 유나이티드아티스 트 뒤편의 어지럽고 지저분한 땅에 묻혔고, 잡초 사이로 대리석 기념비 만 하나 서 있을 뿐이다. 해당 지역 주위에는 철사로 엮은 울타리가 둘 러져 있고, 양옆에는 묘지가 조성된 후 사망한 사람들이 묻힌, 관리가 좀더 잘된 구역과 엄청나게 큰 홈데포 매장이 있고, 길 건너편에는 프 랜차이즈 매장들과 패스트푸드 음식점들이 늘어서 있다. 샌프란시스 코는 자신들의 자리에 있던 올론족Ohlone의 과거를 지우기 위해 할 수 있 는 일은 뭐든지 했다. 1906년의 대지진과 화재가 도시 중심부를 휩쓸 기 전부터 이미 언덕과 만을 깨끗하게 지우고 건물들을 연이어 세웠다. 샌프란시스코는 언제나 일시적인 장소였고 그 정체성은 계속 바뀌어 왔지만, 그럼에도 어떤 종류의 자유, 어떤 종류의 실험정신은 유지되었 다. 황금광시대에 금을 쫓아왔거나, 혹은 무언가 다른 것이 되기 위해 그곳을 찾은 사람들의 자유와 탐욕이 살아 있었고, 종종 그 자유는 기 존의 의미를 지워버리고 새로운 의미를 마음대로 찾을 수 있는 능력에 서 나오는 것처럼 보이기도 했다.

1872년, 작가 헬렌 헌트 잭슨이 캘리포니아로 갔다. 현지의 풍경과 머이브리지의 풍경사진 외에 그녀가 캘리포니아에서 좋아했던 것은 거의 없었다. 1870년대 후반, 그녀는 아메리카원주민들이 겪었던 부당

한 일을 주제로 한 순회강연에서 오마하족Omaha과 폰카족Ponca의 이야기를 듣게 되고, 몇년간 가벼운 흥미를 가지고 의심의 시기를 보낸 후에 자신의 소명을 발견하게 된다. 1881년 그녀는 원주민 정책에 대한 통렬한 보고서를 작성했지만 큰 파장을 일으키지 못했다. 조지아 오키프Georgia O'Keeffe는 자신이 꽃을 그렇게 크게 그리는 이유를 사람들이 볼 수 있게 하기 위함이라고 말한 적이 있다. 잭슨은 많은 사람들이 읽을 수 있도록 자신의 책을 멜로 드라마로 다시 썼다. 그녀는 캘리포니아로 돌아왔고, 『라모나』를 쓰는 작업에 착수했다. 1884년에 발표한 이 소설은 폐허가 된 선교원과 드넓은 목장, 여전히 스페인의 영향을 실감할 수 있었던 캘리포니아 남부에서 벌어진 인종차별에 관한 작품이었다. 그녀는 실제 장소를 떠올리게 하는 생생한 묘사와 원주민들을 대상으로 한 양키들의 야만적 행위에 대한 설명으로 『라모나』를 채워나갔다. 다른 많은 사람들과 마찬가지로 그녀 역시 프란시스코회 성직자들이 떠나버린 폐허의 낭만적인 모습에 매료되었지만, 그런 폐허를 낳은 불관용의 원칙은 무시한 채 라모나와 알레산드로 부부가 양키들의 탐욕과 잔인함에 피폐해지는 과정에만 집중했다. 부부는 계속 집과 아이를 잃기만 하고, 결국 알레산드로는 정신까지 놓아버린다. 소설은 엄청난 베스트셀러가 되었지만, 개혁으로 이어지지 못하고 향수만 불러일으켰다. 스페인 지배 당시의 캘리포니아를 찬양한 그 소설은, 하나의 제국이 되어가던 캘리포니아 남부가 줄곧 찾고 있던 어떤 정체성을 제시했다. 『라모나』는 캘리포니아 남부의 가짜 기억, 모순이나 부자연스러운 세부사항들을 은은한 석양빛으로 감싸버리는 회상이었다.

1905년, 머이브리지가 사망한 다음 해이자 잭슨이 베스트셀러를 발

표한 지 20년이 지난 후에, 자기 이름이 로런스 그리피스$^{Lawrence Griffith}$라고 밝힌 배우가 연극으로 개작된 「라모나」에서 알레산드로 역을 맡기 위해 로스앤젤레스로 왔다. 그 역시 폐허가 된 선교원이나 낭만적인 분위기와 사랑에 빠졌다. 그의 연기 인생은 한번도 눈에 띈 적이 없었고, 「라모나」 공연을 마치고 얼마 후에는 영화를 찍기 위해 브롱크스의 에디슨 스튜디오를 찾았다. 영화산업의 초창기였던 당시 연극배우들은 영화에 출연하는 것을 수치스럽게 생각했다. 영화산업은 아직 짧고 단순한 무성영화 단계에 있었고, 푼돈을 주고 들어가는 동네 극장에서 가난한 사람들이 즐기는 매체였다. 에디슨은 영화업계에 뛰어들었다. 그는 영화의 예술적 가능성에는 관심이 없었고 제작비도 아주 빡빡하게 유지했지만 에디슨의 전직 촬영감독이었던 에드윈 S. 포터가 이미 「대열차 강도」로 영화에 한차례 혁신을 불러일으킨 후였다. 「대열차 강도」는 복잡한 이야기를 다루었을 뿐 아니라 시간을 표현하거나 동시에 진행되는 사건들을 제시할 때도 세련된 기술들을 활용했다. 젊은 그리피스는 연기자에서 연출자로 직업을 바꾸었는데, 그쪽이 수입도 더 좋고 익명성도 유지할 수 있었다. 하루 혹은 며칠 만에 영화 한편을 제작할 수 있었던 당시, 그는 뉴욕의 바이오그래프 컴퍼니에서 수백편의 영화를 만들었다. 뉴욕과 시카고가 영화제작의 중심지였다.

하지만 1910년 겨울, 그리피스는 30명 정도의 배우와 기술자로 구성된 자신의 제작팀을 데리고 캘리포니아 남부로 향했다. 몇몇 다른 제작사들도 이미 캘리포니아에서 영화제작을 시도했는데, 그곳에는 세가지 장점이 있었다. 첫째 며칠, 몇달이 지나도 사라지지 않을 것처럼 보이는 황금빛 햇살이 비추었다. 둘째 풍부한 풍경들이 있었다. 로스앤

젤레스 도심에서 이동거리 몇시간 안에 사막, 초원, 숲, 산악지대, 해안, 오렌지 과수원, 농장이 있었고, 상상할 수 있는 모든 유형의 건축물들이 존재했다. 캘리포니아 남부는 그 모든 곳이면서, 영화를 위해 어느 곳이든 될 수 있었다. 마지막으로 멕시코와는 가깝고 영화특허청과는 멀었다. 영화특허청은 모든 카메라와 필름 장비를 등록시킴으로써 영화산업 자체를 통제하려 했고, 감시인이나 절도범들을 통해 기관의 권력을 더욱 확장하려 했다. 캘리포니아 남부에서는 위기 상황이 닥치면 영화사가 국경을 넘어 도망갈 수 있었고, 그렇게 그 지역은 독립 영화 제작사들의 본거지가 되었다. 땅값이 싼 것도 도움이 되었고, 간접적으로는 이미 자리를 잡은 사회가 없다는 점도 마찬가지였다. 뉴욕에서 영화는 연극의 사생아 취급을 받았지만 캘리포니아에서 영화산업은 할리우드가 되었고, 화려한 상류사회가 되어 세계를 지배하게 된다.

캘리포니아에 정착할 무렵 그리피스는 자신의 본명 D. W. 그리피스를 쓰기 시작했고, 영화라는 새로운 매체를 이전과는 비교할 수 없을 만큼 나긋나긋하고, 섬세하고, 생각을 환기하는 매체로 만들어가고 있었다. 기술과 형식에 관한 한 천재였던 그는 조명, 클로즈업, 원거리 촬영, 세트 및 특수효과에 관한 새로운 아이디어를 가지고 있었고, 특히 인터컷, 세부 편집이나 대상에서 멀어지는 편집, 디졸브, 페이드아웃 같은 기법에 탁월했다. 그는 거의 혼자서 영화제작의 기본 용어들을 정립했다. 이 모든 것은 이야기를 잘 전달하기 위한 목적에 따른 것이었고, 그는 이전의 그 누구와도 다른 방식을 활용해 시각적으로 이야기를 전달했다. 그리피스가 캘리포니아에서 가장 먼저 촬영한 작품은 「운명의 끈」The Thread of Destiny으로, 몇해 전 자신을 사로잡았던 버려진

선교원에서 자란 고아 여자아이에 관한 낭만적인 이야기였다. 서부에서 두번째로 찍은 작품이 바로「라모나」였고, 라모나 역은 메리 픽퍼드 Mary Pickford가 맡았다.

이어달리기가 부메랑이 되었다. 세파르디 유대인 데이비드 벨라스코 David Belasco는 1860년대 이후 샌프란시스코 연극계의 대단한 흥행사였고, 1890년대 뉴욕으로 이주한 후에는 전국적인 명사가 되었다. 그의 제자 세실 B. 데밀 Cecil B. De Mille이 1913년 캘리포니아로 와서 서부영화와 서사물을 제작했고, 벨라스코가 연극을 활용했던 것처럼 영화를 활용했다. 보잘것없는 지역이었던 '할리우드'가 전세계를 대상으로 한 미국영화와 동의어가 되는 장소로 태동되었다. 거의 처음부터, 포터와 그리피스, 데밀의 시기부터 이미 영화는 서부에, 그 진짜 같은 허구와 거친 현실에 담긴 환상에 매혹되었다. 미국 서부의 인증 마크와 같았던 유연한 정체성이 마침내 할리우드에서 자리를 잡고 만개하기 시작했다. 영화는 이전의 어떤 매체보다 그러한 특징에 잘 맞았던 것이다. 서부는 장소이면서 산업이었고, 스스로 전세계에 퍼뜨렸던 환상의 주체였다. 「라모나」가 해당 지역의 과거였다면, 카우보이와 순수한 여자 주인공의 신화, 원주민의 습격과 역마차 강도가 있던 서부의 환상은 한 나라의 과거였다. 시카고가 육류 가공의 중심지이고 디트로이트가 자동차, 뉴욕이 의류의 중심지였다면 할리우드 역시 한가지 산업의 중심지였다. 거기서 나는 생산물은 상상력이고, 꿈이고, 환상이었다. 훗날 두 차례의 세계대전을 거치며 유럽의 영화산업이 쇠퇴하자 할리우드는 경제적으로 독보적인 지위에 올라섰고, 여전히 그 자리를 지키고 있다.

1907년에는 하루에 약 200만명의 관객들이 미국 내 도시와 마을에

퍼져나간 수천개의 동네 극장을 찾았다. 관객들은 어두운 실내에 앉아서 어딘가 다른 곳으로 떠났고, 그곳은 적어도 이후 10년 동안은 대개 이런저런 장소로 둔갑한 캘리포니아였다. 시간이 지나면서 영화관은 더 고급스럽고 더 커졌다. 영화관은 궁전, 꿈의 궁전, 드림랜드, 무비랜드 등으로 불렸고, 마치 섬처럼 동떨어진 별개의 나라였다. 사람들은 어둠 속에 나란히 앉아 눈앞에 흘러가는 영상을 받아들이고, 영화에 매혹되고, 다른 방식으로는 절대 가볼 수 없는 곳으로 떠났다. 그곳은 과거였고, 미래였고, 일상생활보다 더 화려하고 더 극적이고 더 위험한 곳이었다. 온 세상이 할리우드 안에 자리 잡고 있었고, 할리우드는 온 세상이면서 동시에 그 어떤 곳도 아니었다. 그리피스는 1915년 기념비적인 걸작 「국가의 탄생」Birth of a Nation을 통해 캘리포니아 남부를 남북전쟁의 전장으로 만들어냈다. 환상에 기반해 역사를 재구성한 그 영화에서 노골적으로 드러나고 강조되었던 인종차별주의를 만회하기 위해, 다음 영화 「인톨러런스」Intolerance를 찍을 때는 선셋 대로에 바빌론을 지어버렸다. 대로변의 바빌론은 몇년에 걸쳐 서서히 허물어졌다.

어떤 작가는 "할리우드는 총체적인 기억상실증에 시달리고 있다. 어떤 일이 있고 24시간만 지나면 집단 전체가 그 일을 완전히 잊어버리고 다시 떠올리지 않는다"라고 한탄했다.[2] 영화 자체가 역사에서 허구를 만들어냈고, 한번도 존재한 적이 없었던 남부와 서부를 창조했으며, 특히 몇몇 특화된 장면들은 서부라는 장소를 하나의 장르로 만들어버렸다. 그곳은 어디든 될 수 있었고, 몇세대에 걸쳐 미국의 남성들, 심지어 정치인들의 정체성에도 영향을 주었다. 영화에서만 등장했던 대통령을 실존 인물로 기억하는 사람들도 있을 정도였다. 또한 여성들도 영

화를 통해 세상을 보는 법과 사랑하는 법을 배웠고, 외모와 사랑이 얼마나 중요한 것인지를 배웠다. 초기 영화들 중 다수가 필름 제작을 위한 질산은 제작 과정에서 재활용되어 사라지거나 창고에서 썩어갔다. 질산은을 사용한 필름은 인화성 물질이었고 쉽게 부식되기도 했다. 사람들 또한 가상으로 만들어지고 쉽게 지워졌다. 스타들이 소진되었고, 감독들의 이름이 지워졌고, 추문이 누군가의 경력을 끝장냈고, 엘리스섬이 지니고 있던 풍성함이 메이플라워호의 굴뚝 연기에 묻혀 사라져버렸던 것처럼, 모두들 이름을 바꾸었다. 그럼에도 영화는 끊임없이 역사를 만들었고 또 만들어나갔다. 「국가의 탄생」 이후 KKK단과 인종 관련 테러가 되살아났다. 할리우드 영화는 그 자체로 거대 산업이 되어 2001년에만 80억달러의 매출을 기록했다(마이크 데이비스Mike Davis의 표현에 따르면 실제 할리우드라는 지명을 가진 지역은 "그림 같은 황무지에서 폭력이 난무하는 빈민가"로 바뀌었고,[3] 최근 수십년간 할리우드라는 명칭은 주변 지역 전체와 영화산업을 대변할 뿐, 실제 그 지역을 일컫는 것은 아니다).

1919년 그리피스는 할리우드의 대스타 메리 픽퍼드, 더글러스 페어뱅크스Douglas Fairbanks, 찰리 채플린Charlie Chaplin과 함께 독자적인 배급사 유나이티드아티스트를 설립했다. 메리 픽퍼드는 최초의 영화 스타라 할 수 있는데, 영화 스타란 그들이 영화에서 맡았던 배역과 정교하게 관리하는 대중적인 이미지를 조합한 혼합체였다. 소시지 모양으로 돌돌 만 머리 모양으로 유명했던 '미국의 연인' 픽퍼드는 실제로는 영리한 여성 사업가 글래디스 스미스Gladys Smith였다. 영국 출신의 희극 배우였던 채플린은 로스앤젤레스 순회공연 중에 또다른 초기 영화감독 맥 세닛

Mack Sennett에게 스카우트되었다. 최초의 할리우드 귀족으로 픽퍼드와 함께 그곳을 지배했던 페어뱅크스의 이전 이름은 더글러스 E. 울먼Douglas E. Ulman이었다. 그를 두고 한 영화사 경영진이 "미치광이에게 정신병원을 맡긴 셈이다"라고 했는데, 너무나 생생한 경멸의 표현이어서 나중에 노래의 후렴구가 되기도 했다. 어쨌든 유나이티드아티스트는 번창했고, 철도회사 경영인이었던 오스카 프라이스Oscar Price가 초대 회장을 맡았으며, 회사는 1967년 트랜스아메리카 코퍼레이션에 매각된 후에도 할리우드 최고의 영화들을 제작했다. 1967년은 클린트 이스트우드Clint Eastwood를 대스타로 만들었던 '스파게티 웨스턴' 3부작이 나온 해였다.

트랜스아메리카는 샌프란시스코에 본사를 둔 금융회사였는데, 유나이티드아티스트를 매수한 다음 해에 옛 몽키블록 건물이 있던 자리에 새로운 사옥을 짓기 시작했다. 샌프란시스코 도심에서 가장 눈에 띄는 피라미드형 건물이었다. 몽키블록은 1852년 건설 당시 미시시피강 서쪽에서는 최초로 지어진 4층 건물이었다. 상업의 중심지로 오랫동안 몽고메리가를 지배했고 머이브리지의 상업적 활동의 배경이 되기도 했지만, 20세기로 넘어오면서는 예술가들의 작업실로 쓰이다가 결국 해체되었다. 그런 장소가 금융의 중심지로 재탄생한 것이다. 샌프란시스코에서 사업가와 보헤미안들은 늘 그렇게 서로를 대체해왔다. 유나이티드아티스트는 지금까지도 메트로골드윈메이어(MGM)의 계열사로 번창하고 있고, 트랜스아메리카 건물은 현재 네덜란드 대기업의 소유가 되었다. 플로라가 맨 처음 묻혔던 자리 근처에는 기어리 대로가 생겼고, 거기에 코로넷의 단관 극장이 자리를 잡고 있다(해당 극장은 원서의 출간 이후인 2005년에 폐관했다―옮긴이). 스물네살이 아니라 일흔살까지 살

왔더라면 플로라는 자신의 앨범에서 그렇게 찬미했던 허름한 공연장과 라킨스를 통해 표현했던 공연에 대한 사랑이 남편의 혁신적인 발명과 뒤섞이며 엄청난 규모의 산업으로 발전하는 과정을 볼 수 있었을지도 모른다. 그 산업이 세상을, 적어도 세상의 꿈과 욕망을 지배하고 있으며, 밤마다 표지도 없는 그녀의 무덤 옆에서 펼쳐지고 있는 것이다.

플로라의 유해가 있는 콜마 묘지 어딘가에는 와이엇 어프의 유해도 있다. 한때 보안관이었다가 무법자가 된 이 애리조나 청년을 헨리 폰다 Henry Fonda, 로널드 레이건 Ronald Reagan, 제임스 가너 James Garner, 케빈 코스트너 Kevin Costner가 차례대로 영화 속에서 낭만적으로 연기했다. 어프 본인은 샌프란시스코의 배우와 결혼하고, 나이가 들어서는 영화에 자문을 하기도 했다. 그러니까 거친 서부와 영화로 재현해낸 서부 사이에는 실제로 차이가 없는 셈이었다. 영화는 서부로 돌아와야만 할 운명이었다. 다른 곳 어디에도 영화가 발전하고 지배적인 매체가 될 수 있는 토양, 마치 새로운 천상이라도 된 것처럼 어디서나 깜빡이는 토양, 할리우드가 내는 별빛을 비출 수 있는 토양이 되어줄 유연함과 자유가 없었다. 아직 만들어지지 않은 서부영화가 한편 있다. 영국 출신으로 거친 야외작업을 하고, 탐험가가 되고, 살인자가 되고, 발명가가 되고, 서부에서 가장 빠른 사진을 찍었던 인물에 대한 영화, 뭐든 될 수 있는 가능성이 이상할 정도로 높았던 1870년대에 태동했던 영화라는 매체와 서부영화라는 장르의 기원에 대한 영화 말이다.

1970년대와 1980년대에 유럽과 동구의 문화이론가들 ── 움베르토 에코 Umberto Eco, 장 보드리야르 Jean Baudrillard, 프레드릭 제임슨 Fredric Jameson ── 이 캘리포니아에 침투했다. 그들은 캘리포니아를 포스트모더니즘의

중심지, 이미 미래가 도래한 지역으로 묘사했다. 그들이 차창 밖으로 스치는 풍경이나 텔레비전을 보는 시간만큼이라도 시간을 들여서 캘리포니아의 역사를 읽었더라면 놀이공원, 차량을 몰며 진행되는 총격전, 깡패 같은 경찰, 배우 출신 정치인, 기억상실, 유연하게 바뀌는 정체성 같은 것들이 여기서는 전혀 새로운 것이 아님을 알 수 있었을 것이다. 그것들은 서부의 유산이다. 서부는 잠재되어 있던 가능성들이 마치 변신하듯 하나로 융합되는 곳, 머거리지가 머이브리지가 되고, 스탠퍼드가 대도大盜이자 예술의 후원자가 되고, 노턴이 황제가 되고, 그리피스가 천재가 되고, 픽퍼드가 미국의 연인이 되는 곳, 죽은 이들이 영화관 밑에 표지도 없이 묻히는 곳이었다.

## 플라톤의 동굴에 갇힌 캡틴 잭

어느 상쾌한 봄날, 문제의 용암층을 찾아간 나는 책을 보며 상상했던 모습과 실제가 너무 달라서 당황했다. 소나무들이 곳곳에 모여 있기는 했지만 숲이라고 하기에는 탁 트인 곳이 너무 많았고, 사막이라고 하기에는 녹색이 너무 많았고, 풀밭이라고 하기에는 맨흙이 너무 많은 그곳은 여러 지형, 여러 힘이 만나는 장소였다. 황량한 암반지대인 이 용암층은 1925년 국립기념물로 지정되었다. 실용적인 이유로 이 땅을 원하는 사람은 아무도 없을 거라는 캡틴 잭의 말은 옳았다. 공원 안내소에서 관람객들을 위한 도보 안내 지도를 팔았고, 관람객은 지도의 숫자를 참고해 미로 같은 용암층을 돌아다니고 1873년의 사건들도 확인할 수

있었다. 그날 하루 나는 현대의 관광객이었다. 차를 타고 편안한 상태에서 고독을 즐기며 시속 70마일의 속도로 먼 거리를 이동했다. 녹음된 음악을 들으며 시간을 보냈고, 노트북 컴퓨터로 생각을 정리하고 기록했으며, 신용카드에 든 전자화된 돈으로 필요한 것은 뭐든 구할 수 있었다. 용암층으로 가는 길에 숀친 절벽과 캡틴 잭이 캔비 장군을 살해한 장소도 살펴보았고, 용암층을 크게 돌며 당시의 전쟁을 떠올렸으며, 호수를 보며 세상이 창조되었던 이야기를 떠올렸고, 섀스타의 눈 덮인 봉우리가 보이는 세계의 한복판에 갇혀버리는 기분이 어땠을지 상상해보았다. 이제는 사라져버린 시공간에 대한 어떤 감각, 그곳에 남으려고 그렇게 싸웠던 모도크족에게 그곳을 남다른 장소로 만들어주었던 그 감각을 상상해보려고 노력했다. 장소 자체보다는 그 장소와 우리가 맺는 관계가 훨씬 더 근본적으로 달라진 것 같았다.

툴레 호수는 주변 논에 물을 대느라 거의 말라버렸는데, 직선으로 정리된 테두리 안에 갇힌 호수의 물을 보며 태초에 세상을 만들기 위해 그 호수에서 진흙을 퍼냈다는 창조 신화를 떠올리는 일은 쉽지 않았다. 한때 수면 위로 툭 튀어나온 반도였다는 세상의 중심은 이제 메마른 농경지가 되었고, 그 위로 뻗은 도로가 뉴랜드 곡물저장소 소유의 철제 사일로 사이사이를 지나고 있다. 산업화된 농업의 새로운 요새가 과거의 용암층 요새를 마주하고 있는 셈이다. 암각화와 제비떼가 모여 있던 반도의 돌출부는 주변이 바뀌면서 묻혀버린 것처럼 보였다. 암각화에 의미를 부여하던 맥락은 사라졌지만, 그럼에도 그 그림들은 한때 물이 가득했던 마른 땅에 남아 수수께끼 같은 의미를 생각해보게 한다. 나는 용암층을 보았고, 세상의 중심을 보았고, 내 시계를 확인하고는 어두워

지려면 아직 시간이 꽤 남았다는 것을 알았다. 지도에서 툴레 호수 수용소 자리가 바로 아래라는 것을 확인하고 가보기로 했다. 전장이었고, 누군가 태어난 곳이었으며, 처음에는 내전 때문에 만들어졌다가 훗날 2차대전에서도 사용되었던 감옥들이 길게 늘어선 광경은 감당할 수 없을 정도로 혼란스러웠다. 대로에서 벗어나서는 직전에 방문했던 수용소처럼 유령의 마을 같아 보이는 작은 마을들을 지나쳤다. 하지만 잠시 후에 같은 자리로 돌아왔고, 창밖으로는 농경지 외에 아무것도 보이지 않았다. 나는 내 눈앞에 펼쳐진 증거들이 있음에도 그 광경을 받아들이지 못했음을 깨달았다. 높은 철문과 마을 주변의 철조망까지도 모두 수용소의 일부였던 것이다.

2차대전 중 미합중국에 충성을 맹세하지 않은 재미 일본인들을 가두기 위해 지었던 수용소에는 현재도 사람들이 살고 있었다. 어떤 사람들이 거기에 살고 있는지는 알 수 없었다. 12개가 넘는 원래의 막사들이 지금도 격자형으로 그 자리에 있는데, 각각 분홍색, 녹색, 갈색으로 칠해져 있고, 그 앞에는 트레일러와 폐차, 먼지 쌓인 장난감 등이 아무렇게나 놓여 있었다. 암각화 주변에 누군가 철조망을 둘러놓았는데, 옛 수용소 주변의 철조망도 아직 걷어내지 않은 상태였다. 나는 차를 몰고 도로를 오가며, 과거의 일부일 것으로 짐작했던 이 지역이 또한 현재이기도 하다는 사실을 발견하고 두려워졌다. 도대체 어떤 가난한 사람들이 간수가 사라져버린 수용소에 살고 있는지 궁금했다. 평일 오후임에도 아무런 활기도 느껴지지 않은 그 구역의 어느 집 현관 앞에서 밝은 색 옷을 입은 여자아이 두명을 발견했다. 금발 아이의 옷은 분홍색, 갈색 머리 아이의 옷은 빨간색이었다. 수용소 구역 뒤편의 도로 이름이

캡틴 잭이었는데, 마치 과거의 일본인 수용소와 현재의 가난이 모도크족의 최후와도 이어지는 것만 같았다. 캡틴 잭 도로를 벗어나 다시 구역 안의 도로로 접어들었을 때, 두 여자아이가 먼지 더미에서 놀고 있던 그 집에서 누군가 빗자루를 들고 나왔다. 가까이서 보니 10대 중반으로 보이는 여자아이였는데, 커다란 티셔츠 아래를 보아하니 아이를 가진 것 같았다. 차를 멈추고 그 아이에게 내가 툴레 호수 수용소 자리에 있는 게 맞느냐고 확인했다. 분명 그 자리가 확실했지만 말문이 막힐 지경이었다. 수용소 자리에 사는 건 어떠냐고 차마 물어볼 수 없어서 그저 이곳에 사는 게 어떠냐고만 물었다. "좋아요." 그녀가 기운 없이 대답했다. 자그만 몸집이 휑해 보였다. 내가 떠날 때 여자아이들이 손을 흔들어주었다. 나중에, 또다른 일본인 수용소에서 태어난 사진가 마스미 하야시Masumi Hayashi가 해당 수용소들을 모두 파노라마사진으로 제작했다. 그녀의 말에 따르면 섀스타산이 일본의 영산인 후지산과 비슷하다는 점이 툴레 호수 수용소에 있던 일본인들에게 유일한 위안이었다고 한다. 모도크족에게 세상의 중심이었던 곳이 일본인 수용자들에게는 세상의 쓸쓸한 모퉁이였다. 지금 거기에 살고 있는 사람들에게는 또 어떤 의미일지, 짐작조차 못하겠다.

놀란 마음으로 차를 몰고 나와 몇마일 위쪽에 있는 삼림관리사무소에 들렀다. 호수가 어떻게 사라졌는지, 어쩌다 수용소에 사람들이 살게 되었는지, 이런 풍경이 어떤 의미인지 누군가 말해주기를 기대했다. 책상 뒤에 앉아 있던 수다스러운 할머니는 나를 보고 반가워했지만, 내가 듣고 싶은 이야기를 그녀는 하고 싶어하지 않는 것 같았다. 수용소에 기념비가 있었는데 내가 못 본 모양이라고 그녀는 말했다. 지금은 지

키는 사람이 없는 역사적인 수용소에 사람들이 가득 살고 있다는 사실 자체를 이상하다고 생각하지도 않았다. 그녀가 정말 하고 싶었던 이야기는 「스타트렉」Star Trek에 나오는 술루 중위가 그 수용소에서 태어났고, 몇년 전에 사람들을 잔뜩 데리고 방문했었다는 사실이었다. 하지만 직접 그를 보지는 못했다고, 마치 그런 건 말도 안 되는 기대라도 되는 것처럼 말했다. 그가 사무소를 찾지는 않았지만 수용소에 다녀간 건 분명하다고 했다. 그녀에게 그곳이 가진 의미는 그것뿐이었다. 그 사람 — 배우 조지 타케이George Takei는 실제로는 로스앤젤레스 동부에서 태어났다 — 이 그곳에서 몇년간 어린 시절을 보냈다는 사실 자체가 그녀에게는 수치스러운 일이 아닌 듯했고, 그저 그런 유명인이 그곳과 관련이 있다는 사실에 가슴이 뛸 뿐이었다. 삼림관리사무소의 그 여성에게는 길 아래쪽 수용소에 살고 있는 진짜 사람들보다 술루 중위가 더 현실적인 것처럼 보였다.

머이브리지가 사진가로서 캘리포니아에 돌아온 1867년부터 텔레비전 시리즈 「스타트렉」이 첫 방송을 했던 1967년까지 정확히 한 세기가 걸렸다. 그 여정은 또한 캡틴 잭의 동굴에서 플라톤의 동굴의 우상까지의 여정이라고 할 수도 있다. 캡틴 잭의 동굴은 현실의 장소다. 그곳은 모도크족이 세웠던 나라의 풍경을 살피는 나의 탐사 여행의 중심지였고, 1873년 습격 당시 모도크족 지도자 키엔트푸스가 두 아내와 네 자녀들과 함께 지냈던 용암층 내의 울퉁불퉁한 구덩이였다. 동굴 바깥보다는 따뜻하고 습기도 없었겠지만 편안한 집이었을 리가 없다. 땅에 대한 잭의 집착이 정작 그가 땅속에 살면서 끝났다는 사실은 적절해 보인다. 자궁 혹은 무덤 같은, 단단히 굳은 바위 사이에 난 오래된 구덩이가

그의 집이 되었다. 머이브리지의 사진 속에서 그 동굴은 땅 자체의 입이나 눈 같아 보이고, 어떤 어두운 각성으로 가득한 구덩이처럼 보이기도 한다.

플라톤의 동굴 비유는 극장이나 텔레비전을 설명할 때 종종 등장하는데, 그 내용은 이렇다. "동굴 같은 지하의 방을 상상해보자. 긴 터널 같은 길을 지나면 딱 동굴 지름만 한 입구가 있고 그리로 햇살이 비친다. 동굴 안에는 어릴 때부터 거기에 갇혀 지낸 죄수들이 있다. 저 멀리 높은 곳에서 불이 타오르고 있고, 그 불과 동굴 안의 죄수들 사이 머리 위로 길이 하나 지난다. 그 길 앞을 커튼 같은 벽이 막아서고 있어서 그림자놀이의 막 역할을 한다."[4] 동굴 안의 죄수들은 동굴 밖에서 벌어지는 일에 대해서는 전혀 모른다. 빛도 모르고, 색깔도 모르고, 바깥세상의 공간에 대해서도 모른다. 그들은 벽에 비친 그림자만 볼 수 있을 뿐이다. 본인 스스로가 플라톤의 그림자 같은 역할을 맡았던 소크라테스가 묻는다. "동굴 안의 사람들은 자신들이 본 그림자가 실제 세상이라고 믿지 않겠는가?" 플라톤은 그들이 커튼 뒤의 세상을 보고 나면 『오즈의 마법사』*The Wizard of Oz*에 나오는 도로시처럼 환상에서 벗어나 성장할 거라고 생각했다. 재현은 제한된 감각, 제한된 진실에 불과하다는 것도 깨달으리라고 말이다.

플라톤이 틀렸다. 재현의 동굴 안에 사는 사람들은 충분히 동굴 밖으로 나갈 수 있었지만 끊임없이 되돌아왔다. 그들은 멀티플렉스의 좌석을 채우고, 위성을 통해 영상을 쏘는 10개 남짓한 방송사와 전국에 퍼져 있는 수천개의 비디오 대여점을 이용한다. 모도크족에게는 이야기가 있었다. 땅에서부터 생겨난 이야기, 그들을 땅으로 되돌려 보내는

이야기였다. 하지만 그들이 시간을 물리치기 위해 췄다는 유령의 춤은, 내 생각에는 영화와 유사했다. 거꾸로 흘러가는 영화, 죽은 이들이 되살아나는 영화와 말이다. 그들은 시간으로부터 벗어나고자 했지만, 한 장소에 계속 머무를 때만 그렇게 할 수 있었다. 플라톤이 동굴 안의 죄수들을 비판했던 이유는 그들이 잘못된 감각경험에 의존하고 있기 때문이었다. 하지만 동굴 속의 삶이 혼란스러운 것은 거기에는 실체가 없기 때문이며, 외부와의 연결이 없기 때문이고, 어둠 속에서 이차원의 그림자만 있는 영역이기 때문이다. 감각의 세계에만 지나치게 의존하는 것이 문제가 아니라, 감각이라는 것이 충분히 믿을 만하지 않다는 점이 문제였다. 사라진 것은 절대적 진실이 아니라 ─ 어쨌든 일기예보 채널 같은 것도 있지 않은가 ─ 바깥과의 관계였다.

빅토리아 시대 자본주의의 선전표어라고 할 수 있는 '사업'(enterprise)은 우주선의 이름이 되었다. 「스타트렉」 시리즈의 기본 전제는 19세기의 지질학적 탐사와 닮았다. 그들은 전쟁을 하기 위해서가 아니라 지식을 얻기 위해서 떠나는 군사 임무, 과학자와 정보수집가가 동행하는 임무, 다른 문화권의 이성에 대한 신뢰를 가지고 떠나는 임무, 지식이 곧 권력임을 이해하고 있는 임무를 수행했다. 「스타트렉」이 '최후의 경계'에서 벌어지는 이야기라는 것 또한 미국 서부의 경계 지역을 떠올리게 한다. 물론 아메리카원주민과 중국인으로 대변되던 타자들이 진짜 외계인으로 대체되기는 했지만 말이다. 떠나온 지구는 한참 뒤에 있고, 시간은 거의 선택사항이 되었다. 순간이동이 가능하고 ─ "이동 광선을 쏴줘, 스코티" ─ 은하계 사이를 초고속으로 이동할 수 있으며, 심지어 어떤 속편에서는 시간을 거슬러가는 일도 가능하다. 외계의 어둠은

플라톤의 어두운 동굴이 이제 온 우주를 채우고 있음을, 시공간의 소멸이 완결되었음을 암시한다. 그건 텔레비전 드라마의 기본 전제에서나, 집 안에 앉아 전자 신호와 이미지 조각들이 공간이동의 이야기로 바뀌어 전달되는 과정을 지켜보는 시청자에게나 마찬가지다.

서부영화 자체는 늘 장소에 대한 감각과 열망에 단단히 기반하고 있었는데, 그것은 영화 주인공의 열망이라기보다는 제작자들의 열망이었다. 말을 타고 사막을 질주하는 주인공을 따라 움직이는 화면, 대평원에 삼켜질 듯한 집 한채로 접근하는 모습, 강을 따라 움직이는 소떼를 보여주는 장면 등에서 그 열망이 드러난다. 실제에 대한 열망은 홍보에 열을 올리는 웹사이트와 휴대폰 광고에서 암벽등반가나 소떼를 모는 목동을 보여주는 식으로 계속 이어지고 있다. 플라톤의 동굴은 다른 식으로 말하자면, 사람들이 전적으로 재현만 존재하는 실내 공간에서 지내게 된 상황에 대한 비유일 수도 있다. 앞선 사람들의 상상력 안에서 만들어낸 우주에만 존재하게 된 상황, 겹겹이 포개져 있는 러시아 인형처럼, 세대를 거치며 이제는 답답하게 느껴지는 어떤 상상의 세계 안에 갇힌 상황 말이다. 머이브리지는 두개의 상황 사이를 오가며 작업했다. 한쪽에는 팰로앨토의 경주 트랙에 두른 흰색 벽과 필라델피아 작업실의 검은색 벽면, 즉 어느 곳에도 속하지 않는 공간이 있고, 다른 한쪽에는 그밖의 작품에서 보이는, 과테말라에서 알래스카에 이르는 다양한 장소에 대한 생생한 묘사가 있다. 그는 동작연구를 위해 장소들을 포기했고, 그런 포기를 통해 영화의 뼈대를 구축할 수 있었다. 우리 역시 두 상황 사이를 오가고 있는지도 모른다. 캡틴 잭의 동굴과 플라톤의 동굴 사이를 말이다.

## 머이브리지의 고향

　머이브리지가 태어나고 자란 집은 그의 부모님이 곡물과 석탄을 거래하던 사업장으로, 일과 가정의 구분이 거의 없었던 산업사회 이전 질서의 잔존물이라고 할 수 있다. 1971년 그곳을 방문했던 머이브리지의 전기 작가는 하이가의 그 건물에서 여전히 '배로 운반하는 가정용 석탄'을 팔고 있음을 발견했다. 하지만 21세기 초 내가 그곳을 찾았을 때 건물은 컴퓨터 상점으로 바뀌어 있었다. 즉 머이브리지의 영국 생가는 이제 실리콘밸리의 전초지가 된 셈이다. 실리콘밸리는 실리콘 칩과 그 칩 덕분에 가능해진 값싸고 가벼운 컴퓨터가 탄생한 곳이었고, 일상생활이 급속도로 빨라지고 해체되며 큰 도약을 이룬 곳이다. 실리콘밸리는 말하자면 스탠퍼드 대학의 한복판에서 튀어나왔고, 스탠퍼드 대학 자체는 스탠퍼드 가문이 남긴 8000에이커의 부지와 그들이 그렸던 캘리포니아, 그렇게 되기를 꿈꿨던 세상의 모습에서부터 탄생했다. 그곳에서 멀리 떨어진 머이브리지의 생가는 이제 캘리포니아의 산물로 가득한 그릇이 되었고, 이 책은 스탠퍼드 대학에서 파생해서 그곳에 본사를 둔 회사에서 생산한 컴퓨터로 썼고, 역시 그곳에 있는 또다른 프린터 제조사에서 생산한 프린터로 출력했으며, 마찬가지로 그곳에 있는 다른 회사에서 개발한 검색 엔진을 통해 일부 자료를 조사했다. 할리우드에서 만든 오락물이 전세계인의 상상력에 폭넓게 영향을 끼친다는 점에서 세계가 곧 할리우드고 할리우드가 곧 세계라면, 그것과는 또다른, 하지만 더욱 광범위한 영향을 미친다는 점에서는 세계가 곧 실리콘밸리인 셈이다. 일상생활의 속도와 기대, 그리고 수많은 활동을 바꾸어

놓은 전자제품과 통신기술들의 원천이라는 점에서 말이다.

　이제 기술의 흐름은 귓속말 게임이나 이어달리기보다는 족보, 즉 아버지들이 세상에 내놓은 후계자들의 커다란 조직망과 비슷해졌다. 수많은 프로그래머, 엔지니어, 해커, 웹사이트 디자이너 등을 낳은 아브라함들이 있었고, 수백만명의 종사자를 둔 산업이 탄생했다. 성경에 등장하는 후손들과 마찬가지로 그 목록 역시 아버지와 아들들의 관계였다. 참나무 그림자가 드리워진 팰로앨토라는 에덴동산에서 아담 역할을 했던 스탠퍼드의 테크노크라시 틈에 제인 스탠퍼드를 이브의 역할로 포함시키지만 않는다면 말이다. 스탠퍼드는 조던을 고용했고, 조던은 루이스 터먼Lewis Terman(지능을 수치화하는 스탠퍼드-비네 검사를 개발한 우생학자)을 고용했으며, 터먼의 아들 프레더릭Frederick은 스탠퍼드 대학에서 화학을 전공하고 동부에서 계속 공부한 후 다시 돌아와 스탠퍼드의 캠퍼스에서 무선통신 연구소를 운영했는데, 결국 그 분야가 전자공학으로 발전하게 된다. 프레더릭 터먼이 윌리엄 휼렛William Hewlett과 데이비드 패커드David Packard를 낳지는 않았지만, 그는 자신의 제자였던 두 사람을 팰로앨토로 불러들여 전자제품 회사를 차리게 했고, 그런 의미에서 휼렛팩커드사를 낳았다. 유나이티드아티스트에서 일했던 젊은 오락산업 경영인 월트 디즈니Walt Disney가 휼렛팩커드에 넣었던 첫 주문은 애니메이션 영화 「판타지아」Fantasia에 사용할 오디오 발진기였고, 그 물건은 이내 군수산업에도 활용되었다. 실리콘밸리에서 만들어진 물건들은 일반 대중부터 오락산업, 군대 등에서 사용되었고, 그 결과 이 지역에서 군사-산업-오락의 복합체가 탄생했다. 록히드사를 비롯한 첨단 군수업체뿐 아니라 할리우드에서 활용하는 특수효과보

다 더욱 정교한 기술을 사용하는 비디오게임 회사 같은 새로운 혼합 장르 업계까지 실리콘밸리에 자리를 잡고 있다는 사실에서 그러한 면모는 뚜렷이 드러난다('미국식' 전쟁은 상당 부분 비디오게임과 비슷하고, 패러마운트사가 팰로앨토에 개장한 놀이공원 그레이트아메리카에서 가장 인기 있는 놀이기구는 최첨단 군사기술을 다룬 영화에서 이름을 빌려온 '탑건'이다). 실리콘밸리는 오락과 전쟁을 하나의 사업체처럼, 대단히 다양한 회로에 흘려보내는 전자를 통해 사람들을 통제하기 위해 개발된 사업체처럼 보이게 만들었다.

대학과 상업적 기술은 지속적으로 서로를 먹여 살렸다. 1951년 스탠퍼드 산업단지가 문을 열었고, 휼렛팩커드와 이스트먼 코닥 일부가 입주했다(10년 후 캘리포니아를 방문한 프랑스 수상 샤를 드골Charles de Gaulle은 두 장소를 가보고 싶다고 요청했는데, 바로 디즈니랜드와 스탠퍼드 연구단지였다). 휼렛팩커드의 창업자들은 스탠퍼드 대학에 3억달러 이상을 기부했고, 그 돈이 다시 공학 관련 프로그램에 흘러들어가면서 더 많은 기술 관련 재능들을 낳았으며, 그 재능들이 설립한 회사가 더 많이 생겨나면서 마침내 1971년 실리콘밸리라는 이름이 탄생했다. 계곡 한가운데에 자리 잡은 이 대학에서 다음 세대의 기술자 출신 경영인들이 배출되었고, 그들의 활약 덕분에 실리콘밸리는 더 부유해졌다. 스탠퍼드 대학의 전직 교수였던 짐 클라크Jim Clark는 실리콘밸리 그래픽스와 넷스케이프를 창업했고, 스탠퍼드 대학 학생이었던 제리 양Jerry Yang과 데이비드 필로David Filo는 야후!를 창업해서 막 생겨나 혼란스러웠던 인터넷을 휘젓고 다녔다. 1990년대 중반의 어느 시점부터 컴퓨터 자체는 시간과 공간을 소멸시키는 도구로서의 기능을 멈췄다. 컴퓨터를

대체한 것은 여러대의 컴퓨터가 연결된 네트워크였고, 그렇게 선으로 연결된 세계는 철도 덕분에 가능해진 세계화와 전신 덕분에 가능해진 순간성을 제1세계에 속한 모든 가정과 휴대기기 안으로 확장시켰다. 모든 곳이 점점 더, 그 어디도 아닌 곳이 되어갔다.

그것은 놀라운 광경이었으며, 스탠퍼드와 머이브리지의 야심이 그들의 짐작을 훌쩍 뛰어넘어 폭발한 결과였다. 머이브리지가 동작연구를 수행했던 축사와 경주 트랙은 헛간만 남아 있다. 스톡팜가는 이제 샌드힐가에서 스탠퍼드 캠퍼스로 들어가는 샛길이 되었고, 낮은 언덕과 참나무가 이어지는 전형적인 캘리포니아 풍경 사이로 구불구불 이어지는 샌드힐가에는 두개의 주목할 만한 시설이 자리 잡고 있다. 먼저 280번 고속도로에서 분리되어 캠퍼스를 관통하는 이 도로의 남쪽에는 스탠퍼드 선형가속기를 갖춘 연구소가 있다. 선형가속기는 길이가 3마일에 이르는 일종의 흰색 터널로, 전자와 양전자를 거의 빛의 속도로 충돌시켜서 기본적인 입자들의 구조와 상호작용에 대해 연구하는 장비다. 기초 물질들이 달리는 트랙 같은 이 흰색 가속기는 1962년부터 낯선 풍경으로 그곳에 자리하고 있다. 1970년대 연구소의 강당에 정기적으로 모이던 컴퓨터 동호인 모임의 회원들 중에서 애플컴퓨터의 창업자가 나왔다.

샌드힐가의 반대편은 좀더 친숙한 광경이지만, 거기서 벌어진 일들도 낯설기는 마찬가지다. 도로의 북쪽 지역에는 망사르드지붕에 유리를 많이 쓴, 뭐라 묘사하기 어려운 사무실 건물들이 늘어서 있는데, 이는 스탠퍼드 대학의 부동산 개발을 담당했던 직원이 독립 후에 만들어 낸 지역이다. 사람들이 이곳을 실리콘밸리라 부르기 시작할 무렵 최초

의 벤처 투자사들이 들어섰고, 샌드힐가의 이쪽 지역은 기술에 집중하는 벤처 자본주의의 중심지가 되었다. 투자자들이 일상생활의 가속화와 기술 발전을 위한 자금을 지원했고, 현재 이 지역은 몽고메리 블록으로 불린다. 영화평론가 데이비드 덴비David Denby는 잠시 자신의 전공에서 벗어나 샌드힐의 벤처 투자자들이 지원하는 신기술에 대한 연구를 진행하고 다음과 같이 결론을 내렸다. "이 혁명은 시간 자체의 본성이 바뀔 때까지, 그리하여 우리의 삶의 방식, 일하고 즐거움을 찾고 함께 모이는 방식이 달라질 때까지 계속될 것이다. 우리는 동시성을 획득할 것이고, 욕망과 그 욕망의 충족 사이의 간극이 사라질 것이다. 우리는 더이상 기다리지 않을 것이다."[5] 덴비는 가속화 기술을 누릴 수 없는 사람들에게는 해당되지 않는 미래를 인정하지 않았고, 실리콘밸리가 제시하는 유토피아는 광적인 작업 일정, 바둑판 같은 답답한 교통, 천문학적인 주거비, 만연하는 사회문제 같은 어려움 때문에 살 만한 곳이 못 된다고 지적했다. 모든 기술의 효율성과 편리함을 판단하는 전제는 그 기술이 시간을 단축해준다는 점이다. 스탠퍼드 본인도 "사람들이 원하는 것을 제한하면 그것도 '노동을 줄이는 것'이라고 할 수 있다. 하지만 사람들이 원하는 것에는 제한이 없기 때문에, 기계야말로 진정으로 생산력을 높여주는 것이다"라고 말했다. 그 생산마저 이제 비물질화되었다. 기계설비 덕분에 사과에서 자동차에 이르기까지 상품의 생산 과정이 간소화되었고, 제1세계에서는 정보의 생산과 관리에 점점 더 많은 노동력이 투입되고 있으며, 그 많은 위성과 케이블을 가상의 물질들이 채우고 있다. 그것이 바로 머이브리지의 생가였던 건물의 진열장, 다양한 소프트웨어와 하드웨어를 전시한 그 진열장이 담고 있는

약속이다.

모도크족이 생각했던 세계의 중심은 수백마일에 걸쳐 있던 장소로, 그 세계에서는 지역마다 유한한 시간이 있었고, 중심은 셀 수 없이 많았다. 그때 세계란 지금의 유일한 세계가 아니라 그저 하나의 세계일 뿐이었다. 머이브리지의 생가에서 강을 따라 내려가면 나오는 그리니치천문대의 본초자오선은 천문학자와 항해사를 비롯해 일정표를 만들어야 했던 사람들의 심오한 노력이 낳은 결과물이었고, 전지구를 단일한 세계로 만들려는 최초의 시도였다. 캘리포니아는 지구 전체를 외연으로 하는 세계의 최초의 중심지였지만 또한 탈脫장소, 혼란, 일종의 초월적인 해체의 중심지이기도 했다. 그곳은 또한 할리우드와, 할리우드에서 북쪽으로 불과 몇십마일 떨어진 산페르난도밸리의 포르노 산업 지구에서 끝없이 생산되는 몸의 이미지들로 가득한 곳이기도 하다(이곳은 대규모 온라인 포르노 시장이다). 즉 우리들 대부분은 세계의 중심에 살지 않지만 계속 중심을 바라보고 있다는 의미다. 과거에 파스칼Pascal이 지적했듯이, 중심은 어디에나 있지만 또한 어디에도 없다.

머이브리지가 걸어다니며 사진을 찍었던 샌프란시스코 중심가를 지금 걸어보면, 관광객들은 모두 영상을 찍고 있고 주민들은 모두 휴대폰으로 통화를 하고 있다. 즉 관광객들은 나중에야 그 장소를 경험하게 되고, 주민들은 공적인 영역에서조차 실체가 없는 사적인 영역으로 들어가버린다는 뜻이다. 곁에 있지 않은 누군가와 공유하지만, 함께 그 공간에 있는 사람들은 차단해버리는 영역이다. 거리를 따라 늘어선 상점들은 점점 더 국제적인 체인점 매장으로 변하고 있고, 이곳도 다른 수많은 곳과 구분이 어려워지고 있다. 사람들이 걷는 속도는 바뀌지 않

았지만 간판과 조명, 음악, 기계 때문에 거리는 정신이 없을 정도로 산만한 곳이 되었다. 20세기의 끝자락에 실리콘밸리가 샌프란시스코까지 침투했다. 머이브리지가 결혼생활 초기에 머물렀고 플로라가 라킨스를 만났던 사우스파크 지역은 '멀티미디어 협곡'이라고 불리는데, 필리핀 이민자들이 모여 살던 조용한 구역이 네트워크 회사나 닷컴 기업들의 사무실, 기계장치와 기술의 가속화가 인류에게 구원을 가져다줄 것임을 전파하는 잡지 『와이어드』$^{Wired}$의 사무실이 있는 부유하고 으리으리한 거리로 탈바꿈했다. 머이브리지가 오랫동안 살았던 마켓가 남쪽 지역은 온라인 정보와 온라인 거래를 취급하는 새로운 산업의 세계적인 중심지가 되었고, 이런 회사들은 종종 반도 남쪽에 있는 벤처 투자사에서 자금을 지원받는다. 물론 벤처 투자사들은 다른 기술에도 자금을 지원하고 있다.

마켓가의 남쪽 끝에 있는 미션만은 실제로 만이었지만, 19세기에 매립을 통해 육지로 편입되었고, 20세기 초입에는 서던퍼시픽의 철도기지로 쓰였다. 한때 바다였던 그 부지는 20세기 말에 다시 쪼개졌고, 그 위에 대규모 생명과학단지가 세워졌다. 스탠퍼드 대학과 실리콘밸리, 그리고 벤처 투자사들이 합심해서 유전자 지도와 통신 네트워크 지도 연구를 진행하고 있다. 서던퍼시픽에서 분리되어 나온 부동산 개발사 카텔루스 코퍼레이션이 이 변모 과정을 주도적으로 이끌었는데, 19세기에 사람과 물자를 실어 나르는 회사였던 서던퍼시픽이 오늘날 전자와 유전자 같은 소우주 내의 움직임과 그 조작을 다루는 회사로 변신하는 과정에서도 비슷한 역할을 했다. 센트럴퍼시픽과 서던퍼시픽은 늘 어딘가에 도달하는 일, 새로운 영역으로 기술을 확장해 부와 권력을 얻

는 일을 하는 회사였고, 유전공학은 인간의 손길이 모든 생명체의 유전자 암호에까지 닿을 수 있게 만들었다. 멀티미디어의 폭발 역시 실리콘밸리와 함께 반복적으로 황금광시대에 비유되는데, 광기, 알 수 없는 세계로의 쇄도, 억만장자가 되거나 실패자가 될 수도 있는 불확실성, 엄청난 부의 원천과 그 부를 소비할 근사한 신세계 등이 공통점일 것이다. 이 둘을 비교하는 사람들은 종종 아메리카원주민의 멸종, 고향 풍경의 정수, 사람들의 탐욕과 무절제한 범람 같은 황금광시대의 어두운 이면을 기억하기도 한다. 열풍 다음에는 거품이 붕괴되는 과정이 따르지만, 변화들은 그대로 남았다. 이제 세계는 실리콘밸리의 통제를 받는 것처럼 보이며, '왜'가 아니라 '어떻게'에 대해서만 끊임없이 질문하는 실리콘밸리 공학자들의 결정이 우리 모두의 삶에 영향을 미치고 있다.

하지만 모든 이야기가 그렇게 불안하기만 한 것은 아니다. 머이브리지가 샌프란시스코의 360도 파노라마사진을 찍기 위해 올라섰던 마크 홉킨스의 노브힐 저택은 홉킨스의 상속자에 의해 샌프란시스코 예술연합에 기증되었다. 머이브리지는 당시 파인가에 있던 예술연합의 회원이었고, 때때로 거기서 생활하기도 했다(한때 '네 거물'이 모여 살았던 그 언덕에는 현재(2003년) 마크 홉킨스 호텔, 스탠퍼드 암스 호텔, 헌팅턴 인터콘티넨털 호텔, 크로커 주차장이 나란히 자리하고 있다). 홉킨스의 저택을 물려받은 예술연합에서 서로 다른 두 기관이 파생되었는데, 샌프란시스코 현대미술박물관과 샌프란시스코 예술학교이다. 각각 미국 내 두번째 현대미술박물관이자 출중한 예술학교였던 이 두 기관은 오랫동안 서부 해안지역의 문화생활을 풍요롭게 가꾸어주었다. 1940년대 이후로 샌프란시스코는 주목할 만한 예술운동들의 중심지였

고, 단 한번도 사진의 중심지로서 그 지위를 잃지 않았다. 이미지 자체로 보나 지적인 면으로 보나 뚜렷한 두각을 보이지 않았던 회화주의 사진운동은 1932년, 샌프란시스코에서 이모젠 커닝햄<sup>Imogen Cunningham</sup>, 에드워드 웨스턴<sup>Edward Weston</sup>, 앤설 애덤스 등이 'f64 그룹'을 창설하면서 완전히 종말을 맞았다. 애덤스 본인은 샌프란시스코 예술학교에서 오랫동안 학생들을 가르치기도 했다. 그때쯤 예술학교는 노브힐뿐 아니라 샌프란시스코 중심 지역의 또다른 고지대 러시안힐에도 캠퍼스를 마련했는데, 거기서 멀지 않은 곳에서 필로 T. 판즈워스<sup>Philo T. Farnsworth</sup>가 크로커 은행에서 빌린 자금을 바탕으로 텔레비전을 개발했다. 크로커 은행역시 '네 거물'의 유산이었다.

1970년대 샌프란시스코 예술학교의 교장이 학교 도서관의 소파 뒤에서 머이브리지의 요세미티 매머드판 사진을 다수 발견했다. 의심의 여지 없이 홉킨스가 남긴 물건이었고, 교장은 그 사진들을 팔아 학교 최초의 비디오카메라를 마련했다. 그 카메라들이 지금 그토록 영향력 있는 공연/비디오학부의 전신이었다. 그 학부 출신의 많은 학생들이 기념할 만한 작품들을 남겼지만, 내게는 특히 그곳에 있던 교수들의 두 작품이 처음부터 또렷이 기억에 남아 있다. 더글러스 홀<sup>Douglas Hall</sup>의「묘사된 사물의 끔찍한 불확실성」<sup>The Terrible Uncertainty of the Thing Described</sup>은 전류발생장치인 테슬라 코일에서 번개 같은 전류가 발생하고, 그 주위의 비디오모니터에는 혹독한 기상 상태가 반복해서 재생되는 설치미술 작품이다. 또다른 작품인 폴 코스<sup>Paul Kos</sup>의「파란 샤르트르」<sup>Chartres Bleu</sup>는 고딕양식의 성당 창문 형상으로 쌓아올린 비디오모니터들을 통해 마치 성당의 스테인드글라스로 비치는 빛 같은 영상을 빠른 속도로 보여준다.

이 작품도 홀의 작품과 마찬가지로 역설적이면서도 상징적인데, 우리가 떠나온 세계, 이제는 그리 자주 체험할 수 없는 천상의 힘이 가진 속도와 위력을 이야기하는 작품이다. 햇빛의 움직임에 관한 작품으로, 어떤 면에서는 도시를 가로지르는 빛의 움직임을 탐구했던 머이브리지의 파노라마사진과도 통한다고 할 수 있으며, 다른 시대에 영적인 힘을 지니고 있던 빛이 전자기구를 통해서도 전해질 수 있는지를 살핀 탐색이었다. 코스의 작품은 또한 우리를 둘러싼 기술이 광고와 정보를 쏟아내는 일 외에 더 느리고, 사색적이고, 아름다운 것들을 위해 쓰일 수도 있음을 암시한다. 그것은 플라톤의 동굴에 갇힌 이들이 원할 법한 창窓이다.

머이브리지는 몸과 장소를 재현으로 변환하려고 했다. 그 시도는 어떤 면에서는 풍경이나 지리, 아름다움, 실체, 그리고 감각적인 삶에 대한 충족되지 않는 갈망을 채워주었다. 하지만 황금 못에 망치질을 했던 스탠퍼드는 시간과 공간을 무자비하게, 그 과정에서 잃어버릴 것들에 대한 고려 없이 철저하게 소멸시키려 했다. 아마도 그것이 할리우드와 실리콘밸리의 차이일 것이다. 할리우드는 영화 세계의 중심이 되었고, 실리콘밸리는 정보기술의 중심이 되었다. 그리고 이 두 장소가 세상을 지배하기 때문에 캘리포니아가 현대 세계의 중심이라고 할 수도 있다. 하지만 그 세계는 시간과 공간이 소멸한 세계, 뭔가 분명하지 않은 방식으로 해체되고 탈장소화되고 비물질화된 세계, 중심이라는 개념 자체가 혼란스러워진 세계이기도 하다.

머이브리지와 스탠퍼드는 너무 일찍 사망하는 바람에 전자통신과

정보처리가 고속으로 이루어지는 새로운 세상을 맛보지 못했지만, 두 사람이 추구하고 욕망했던 것들이 이 세계의 전조가 되었고, 그 토대도 어느정도 마련해주었다. 그 과정 역시 풍경 속에 새겨져 있다. 스탠퍼드는 19세기에 가능했던 가장 명확한 방식, 즉 철도와 경마를 통해 속도를 추구했다. 머이브리지는 당시 가장 빨랐던 고속 촬영을 활용해 속도를 하나의 물질에서 시각적 현상으로 정제해냈다. 지금은 컴퓨터 상점으로 바뀐 그의 생가는 한때 인근 지역에서 생산되어 말이 끄는 수레로 운반되던 곡물을 파는 곳이었다. 같은 마을에 살았던 그의 할아버지는 예측 가능한 속도로 세상 속을 움직였으며, 그 세상은 인간과 인간의 목소리, 그리고 지식이 그들을 둘러싼 동물이나 강의 물살, 그리고 바람보다 빠르지 않은 세상이었다. 무엇을 얻었고 무엇을 잃어버렸는지 계산하는 방법은 무한히 많겠지만, 한가지는 분명하다. 세상이 완전히 달라져버렸다.

# 감사의 말

　이번 작업은 처음부터 끝까지 즐겁기만 했다. 이야기에 담긴 울림뿐 아니라 흔적을 쫓아가는 과정에서의 흥분이나 도움을 주었던 많은 이들 덕분이었다. 초고와 사진사에 대해 조언해준 사진가 마크 클레트에게 감사를 전하고 싶다. 그는 본인의 작업을 통해 머이브리지가 살았던 시대의 서구 사진사에 대한 가장 사려 깊고 정통한 역사가가 되었다. 내가 19세기 사진이라는 복잡한 영역을 제대로 헤치고 나갈 수 있도록 도와준 사진 역사가 제프리 베천Geoffrey Batchen과 피터 팜퀴스트에게도 감사한다. 작업의 여러 단계에서 조언과 정보, 제안을 주었던 바이런 울프Byron Wolfe와 존 로어바크John Rohrbach, 필립 프로저, 존 마티니John Martini, 아서 시마무라, 프리시 브란트Frish Brandt, 제프리 프렌켈Jeffrey Fraenkel, 칩 로드Chip Lord, 리스베스 하스Lisbeth Haas, 록산 닐란Roxanne Nilane, 샤를 루카슨Charl Lucassen, 캐서린 해리스Catherine Harris, 엘런 맨체스터Ellen Manchester, 줄리언 보릴Julian Borrill, 맬컴 마골린Malcolm Margolin, 수전 슈워첸버그Susan Schwartzenberg, 루시 리파드Lucy Lippard, 데이비드 도지David Dodge에게도 감사한다.

　이 책을 위해 수많은 도서관과 자료실에서 조사를 진행했다. 그곳에

서 보낸 시간과 받았던 도움 덕분에 그런 기관과 기관의 종사자 분들에게 감사하는 마음이 더욱 깊어졌다. 밴크로프트 도서관, 특히 그곳에서 일하는 데이비드 캐슬러David Kessler와 바이바 스트래즈Baiba Strads, 잭 폰 오Jack Von Au와 제임스 이슨James Eason은 놀랄 만큼 친절했으며 작업자의 의욕을 북돋아주었다. 버클리의 캘리포니아 대학 도서관, 스탠퍼드 도서관 및 자료실과 그곳의 사서 매기 킴벌Maggie Kimball, 스탠퍼드 캔터 아트센터와 그곳의 돌로레스 킨케이드Dolores Kincaid, 캘리포니아 역사사회도서관 및 자료실, 뉴멕시코 대학 예술도서관, 로체스터의 조지 이스트먼 국제영화 및 사진박물관과 그곳의 베키 시먼스Becky Simmons, 샌프란시스코 공공도서관, 요세미티 연구도서관과 그곳의 역사가 짐 스나이더Jim Snyder, 큐레이터 바버라 베로자Barbara Beroza, 인류학자 크레이그 베이츠Craig Bates, 새크라멘토의 캘리포니아 주립도서관, 킹스턴어폰템스 지역사 전시실, 미국예술아카이브, 국립미국사박물관과 그곳의 큐레이터 미셸 딜레이니Michelle Delaney, 산마리노의 헌팅턴 도서관과 그곳의 큐레이터 제니 와츠Jenny Watts, 내파 카운티 역사회에도 감사의 말을 전하고 싶다.

마지막으로, 출판사로부터 충분한 지원이 확정되지 않은 상태에서 구겐하임 지원금을 신청했었다. 지원금을 받게 되어 무척 영광이었고, 매단계마다 최선을 다할 수 있는 자극이 되어주었다.

# 옮긴이의 말

내가 머이브리지를 언급하자마자 그가 내 말을 잘랐다. "올해 머이브리지에 관해서 아주 중요한 책이 나왔다는 거 압니까?"

리베카 솔닛의 『남자들은 자꾸 나를 가르치려 든다』(김명남 옮김, 창비 2015)를 읽은 독자라면 대부분 이 책 『그림자의 강』의 존재를 알고 있을 것이다. 하지만 거만하고 잘난 체하는, 여자들은 자신들에게 무언가를 배워야만 하는 존재로 여기는 남자들을 비웃을 때 활용된 소품 정도로 여겨졌던 책이, 역사학자이자 사회학자인 솔닛의 '연구자로서의 면모'가 가장 잘 드러나는 역작이라는 사실까지 아는 사람은 많지 않다.

『그림자의 강』이 나오기 전부터 서부, 특히 캘리포니아는 리베카 솔닛의 주된 관심사였다. 캘리포니아에서 성장하고 샌프란시스코 주립대학에서 저널리즘 전공으로 학위를 받은 그녀에게, 그리고 젊은 시절 캘리포니아와 네바다의 사막지역을 여행하며 '길 잃기'라는 자신만의 해결책을 발견했던 그녀에게 그 땅은 이미 자신의 일부였을 것이다. 그

런 작가에게 머이브리지라는 인물, 서부가 '형성'되던 시기를 말 그대로 관통했을 뿐 아니라 그 과정을 '기록'으로 남기기도 했던 인물이 눈에 띄었을 것은 자명하다. 머이브리지를 깊이 들여다보자 스탠퍼드가 등장했고, 스탠퍼드는 서던퍼시픽 철도나 그의 이름을 딴 대학과 동의어였다. 그런 다음에는 미국 대륙횡단열차 건설의 이면에서 잊혔던 아메리카원주민과 중국인들의 존재가 드러났고, 스탠퍼드 대학의 설립 이념이 어떻게 현재의 실리콘밸리를 낳게 되었는지도 알게 되었다. 이 모든 과정이 이 책에 담겨 있다.

사진의 역사에 대한 책은 많다. 캘리포니아를 소개하는 책은 더 많고, 철도의 발전을 이야기하는 책도 이미 다수 나와 있다. 하지만 그 세 가지가 서로에게 어떤 영향을 미쳤고, 서로를 어떻게 가능하게 했는지 전하는 책으로는 솔닛의『그림자의 강』이 유일해 보인다. 그 결과 철도와 사진과 캘리포니아는 각각 독립된 영역이 아니라, 서로 엉키며 19세기 캘리포니아에 살았던 사람들의 삶의 '조건'이 되었음을 알게 된다. 솔닛은 여기에서 그치지 않는다. 그 삶의 조건들에 머이브리지가 어떻게 대응했는지, 그의 아내 플로라가 어떻게 대응했고 아메리카원주민들이 어떻게 대응했는지를 보여주고 그들에게 감정이입함으로써, 기술의 발전과 세계관의 변화라는, 자칫 공허한 담론이 되어버릴 수 있는 주제를 삶의 단계로 내려온 '이야기'로 전하고 있는 것이다.

2008년 발표된「남자들은 자꾸 나를 가르치려 든다」덕분에 솔닛은 페미니즘을 대표하는 작가가 되었다. 한 사람의 가장 두드러진 작품이나 활동 때문에 다른 활동들의 가치가 묻혀버리는 일이 종종 발생한다.

솔닛 본인이 머이브리지를 두고 했던 말, "머이브리지의 위대한 작업들 때문에 다른 좋은 작업들이 묻혀버리는 경향이 있다"(82면)라는 말은 그대로 본인에게도 해당할 것이다.『남자들은 자꾸 나를 가르치려 든다』이후 페미니즘을 대표하는 활동가가 된 그녀의 이미지와 그 영역에서의 성취가 두드러진다고 해서, 이전의 작업들이 상대적으로 잊혀야 할 이유는 없다. 오히려 다양한 자료를 철저히 조사하는 성실함, 머이브리지나 스탠퍼드 등 이미 유명한 인물들에 대한 기존의 평가에 안주하지 않는 비판적 태도, 그리고 그런 주류들 틈에서 잊혔던 인물들 — 머이브리지의 아내 플로라나 아메리카원주민들 — 에게 감정이입을 하는 세심함에서 이미 리베카 솔닛은 훗날 빛나는 지성인이자 활동가로 등장할 준비를 차곡차곡 하고 있었다고 해야 할 것이다. 그리고 그 모든 것을 떠나서,『그림자의 강』은 그 자체로 너무나 풍성한 성취였다.

사진과 기차와 캘리포니아를 모두 좋아하는 역자로서는 즐거운 번역이었다. 좋은 작업을 제안해주고 편집 과정에서 역자의 부족한 점을 메워주었던 창비 편집부에 감사의 말을 전한다.

<div style="text-align: right;">
2020년 10월<br>
김현우
</div>

# 연표

1824년  3월 9일  릴런드 스탠퍼드 출생.

1830년  4월 9일  머이브리지 출생.

1836년  머이브리지의 남동생 토머스 머거리지 출생.

1843년  3월 5일  머이브리지의 아버지 존 머거리지 안장.

1847년  10월 19일  머이브리지의 형 존 머거리지 주니어 안장. 당시 20세.

1852년  머이브리지, 미국 동부로 이주한 것으로 추정.

　　　　스탠퍼드, 캘리포니아로 이주.

1855년  머이브리지, 샌프란시스코 도착 후 도서 사업 개시. 1860년까지 서적상으로
　　　　활동.

1857년  6월 5일  머이브리지, 그림이 들어간 셰익스피어 저작과 미국사 서적 판매 광
　　　　고 혹은 출판업자와의 계약을 통해 순차적으로 "위의 책들을 완성하겠다"라
　　　　는 광고 게재.

　　　　9월 11일 『샌프란시스코 데일리 불러틴』, 기술위원회 전시회에 전시된 로버
　　　　트 밴스와 사일러스 셀렉의 사진, 그리고 머이브리지의 "대규모 화려한 책
　　　　들" 언급.

　　　　10월 8일  머이브리지, 런던에서 건조 중인 그레이트이스턴 증기선에 관한
　　　　홍보 책자 광고.

**1858년** 8월 31일 머이브리지, 기술위원회 전시회에서 강판 인쇄와 화보집 전시.

9월 30일 머이브리지, 「인도 반란과 중국 제국의 역사, 40회로 보는 중국」 (History of the Indian Mutiny and the Chinese Empire, the Chinese book in 40 parts) 광고. 회당 50센트, 한회에 화보 네장으로 구성.

12월 13일 머이브리지, "배스터의 유화"(복제화) 판매.

**1859년** 11월 3일 머이브리지, 10,066권의 장서를 소장한 상업도서관 감독관으로 선출.

12월 27일 머이브리지, 광고 게재. "판매: 호주 혈통 사냥개와 강아지 네마리. E. J. M. 클레이가 163번지."

**1860년** 2월 1일 신문 기사에서 배터리가 115번지의 머이브리지가 오듀본의 저서 『미국의 조류 도판』(Birds of America)의 일부를 가지고 있다고 언급. "머이브리지 씨가 현재 개정판을 받아보고 있다."

3월 16일 배터리가 115번지의 머이브리지, "적정한 금액 대출" 광고.

5월 15일 머이브리지가 사업을 정리하고 6월 5일에 유럽으로 떠날 것이라고 광고.

6월 12일 샌프란시스코로 금방 돌아올 것이라 예상한 머이브리지는 "판화나 예술 서적과 관련하여 지인들이 구매 대행을 요청하면 기쁘게 받겠다"라고 광고.

7월 2일 머이브리지, 다른 승객 일곱명과 함께 버터필드 육상 우편회사의 승합마차로 출발.

7월 22일 마차 사고 당일로 추정됨. 사고지는 포트워스 북쪽의 크로스팀버스 인근.

**1861년** 샌프란시스코 주소록에 "에드워드와 토머스 머이브리지" 워싱턴가 423번지로 등재. 토머스는 런던 출판회사의 대리인으로 기록됨.

머이브리지, 뉴욕에서 버터필드 육상 우편회사 소송 진행.

**1866년** 머이브리지가 샌프란시스코에 돌아와 사일러스 셀렉의 사진 사업에 합류한 것으로 보임. 주소록에는 등재되지 않음.

**1867년** 샌프란시스코 주소록에 머이브리지 주소가 몽고메리가 415번지(전시관)로 등재.

머이브리지, 요세미티에서 촬영 진행.『마리포사 가제트』11월 2일자에 현장에 있는 그의 모습이 보도됨('A. M. 메이브리지'[A. M. Maybridge]로 소개).

**1868년** 샌프란시스코 주소록에 "머이브리지, 에드워드 J. 풍경사진가. 몽고메리가 415번지. 주거지는 오클랜드"로 등재.

2월 15일 『샌프란시스코 콜』광고. "요세미티 풍경사진 20장, 20달러, 몽고메리가 코즈모폴리턴 사진 전시관."

4월『필라델피아 포토그래퍼』가 머이브리지의 요세미티 사진 보도. "우리 사회는 이 풍경들을 선정한 〔머이브리지의〕 예술적인 능력, 사진으로 이것들을 재생산한 재능을 보며 큰 기쁨을 느끼고 있다."

5월 14일 머이브리지, 요세미티 사진들을 상업도서관에 전달.

7월 29일 할렉 장군과 승무원들이 증기선 퍼시픽호를 타고 알래스카주 탐사.

10월 9일『불러틴』보도. "왓킨스 씨가 최근 오리건주와 워싱턴주 지역의 산과 강 풍경을 촬영했다. 또한 머이그리지 씨는 알래스카주의 태양을 찍은 사진을 발표했는데, 북극곰이 있는 '왈러시아' 지역에 대한 좋은 평가를 낳고 있다."

10월 13일 할렉 장군이 머이브리지의 알래스카주 사진을 공식 채택함. 장군은 다음과 같이 말함. "나는 육군성에서 사용할 목적으로 당신이 찍은 시트카를 비롯한 군사용 항구와 공공건물 사진, 알래스카주의 풍경사진들의 사본을 받았습니다."

10월 28일『알타』보도. "헬리오스라는 예명으로 활동하는 사진예술가 머이브리지 씨가 이번 지진〔10월 21일〕의 여파로 최악의 피해를 입은 건물들의

사진을 발표했다."

11월 19일 『불러틴』, 머이브리지가 찍은 "태평양의 증기선 콜로라도호에 대한 뛰어난 사진" 보도.

12월 5일 『불러틴』, 머이브리지가 "옥시덴탈 호텔 건너편" 몽고메리가 138번지 유잉에서 자신의 "풍경사진"을 판매 중이라고 보도.

**1869년** 샌프란시스코 주소록에 "머이브리지, 에드워드 J. 풍경사진가. 몽고메리가 121번지. 주거지는 샌호세"로 등재.

5월 머이브리지, 『필라델피아 포토그래퍼』에 "새로운 하늘 그림자" 발표.

존 마티니에 따르면 머이브리지는 베이 지역과 샌프란시스코 연안의 앨커트래즈섬, 블랙 포인트, 클리프하우스, 포트 포인트를 촬영함.

**1870년** 샌프란시스코 주소록에 "머이브리지, 에드워드 J. 풍경사진가. 몽고메리가 121번지"로 등재.

1월 31일 『불러틴』 광고. "헬리오스의 이동 스튜디오 — 개인 주택, 농장, 동물, 선박, 공장, 실내 등 촬영. 예술적 경지에 있어 지금까지 해안지역에서 찍었던 어떤 사진과도 비교할 수 없음. 미국 내에서 가장 완벽한 장비, 모든 빛과 다양한 소재에 적용 가능한 렌즈 완비. 야외에서 작업 가능한 마차 구비. 완벽한 만족 보장. 몽고메리가 121번지, 머이브리지 및 날 형제."

머이브리지, 오클랜드와 샌프란시스코 중간에 위치한 고트섬(지금의 예르바부에나섬) 촬영 후 사진을 육군에 제출. 육군에서 "1870년 3월 5일 접수."

5월 25일 『불러틴』, 조폐국 공사 현장 보도. "사진가가 이동 스튜디오에서 작업 중."

5월 30일 머이브리지, 『불러틴』에 조폐국 사진 광고.

9월 1일 『불러틴』, 우드워드 정원을 찍은 스테레오카드 광고.

**1871년** 샌프란시스코 주소록에 머이브리지의 주소가 몽고메리가 12번지(전시관)로, "미스 스톤, 플로라. 몽고메리가 6번지 거주"로 등재.

1월 13일 머이브리지, 태평양 연안의 등대 촬영 제의. R. S. 윌리엄슨(R. S. Williamson) 대령에게 편지를 보냄. "본 촬영과 관련하여 샌프란시스코 바깥으로 촬영을 나갈 경우, 하루당 20달러의 급여를 요구합니다. 해안지역의 모든 등대가 포함된 풍경사진을 각 2매씩 인화하여 제공하고, 다른 주제를 요청하시면 추가 비용 없이 찍어드리겠습니다."

1월 26일 캘리포니아 지질학 조사단의 윌리엄 헨리 페티(William Henry Pettee)와 직원들이 머이브리지와 점심 식사를 하고 그의 작품이 "사진의 크기만 제외하고는 모든 면에서 왓킨스의 사진에 비할 만하다"라고 평가. 다음 날 페티가 휘트니에게 편지를 써서 고지대 조사에 머이브리지를 포함시켜줄 것을 제의.

5월 4일 존 마티니에 따르면 머이브리지의 포인트 레예스 등대 사진이 등대위원회에 전달됨.

5월 20일 머이브리지, 플로라 스톤과 결혼.

7월 4일 머이브리지, 샌프란시스코에서 열린 1849년 광부 기념 퍼레이드 촬영(인화된 작은 사진 두장, 밴크로프트 도서관 소장).

12월 11일 머이브리지, 애리조나주 방문 추정. 살인사건 재판에 참석한 사람들을 찍은 사진은 투손 애리조나 역사회에 보관 중. 사진에 "에드워드 J. 머이브리지. 풍경사진가. 캘리포니아 샌프란시스코 몽고메리가 12번지" 인장.

**1872년** 샌프란시스코 주소록에 "머이브리지, 에드워드 J. 풍경사진가. 몽고메리가 12번지(전시관), 4번가 32번지 거주"로 등재.

1월 17일 『불러틴』, 16일 예술연합의 연회에 비어슈타트가 참석했다고 보도. "연회에는 유명 사진가 이드위어드 머이브리지 씨도 참석했다. 그는 러시안 리버 계곡을 찍은 감동적인 사진을 몇점 전시했다."

2월 22일 머이브리지, 시청 신축을 위한 기반공사 현장 촬영. 건축 과정을 찍으려던 계획은 기반공사에서 멈춤.

4월 이 시기에 머이브리지는 스탠퍼드의 새크라멘토 저택을 23장의 유리판 음화로 제작한 것으로 보임. 브랜던버그 앨범과 유리판을 보면 같은 시기에 경주 트랙에서 옥시덴트와 다른 말들도 촬영함.

4월 26일 『새크라멘토 유니언』 보도. "지난밤 우리는 요세미티 계곡과 해안 지역의 다른 풍경을 그림처럼 담아낸 대형 사진들을 감상했다. 에드워드 J. 머이브리지 씨가 찍은 사진으로 (…) 그는 현재 새크라멘토에 머물고 있다." '대형 사진'이라 함은 전판(全板)이었을 것으로 추정. 아직 머이브리지가 요세미티의 매머드판 사진을 찍기 전이었음.

5월 날 전시관의 안내서. "여러 예술가와 후원자의 제안에 따라, 다가오는 시즌에는 요세미티와 해안지역의 그림 같은 웅장한 광경을 찍은 대형 음화 사진을 제작할 계획입니다." 구독자 중에는 샌프란시스코 예술연합의 감독관 여덟명과 비어슈타트, 날, 브래들리 앤드 룰롭슨, 크로커, 토머스 벨(Thomas Bell)이 있었음.

6월 19일 혹은 20일 헬렌 헌트 잭슨이 머이브리지와 그의 노새 무리가 요세미티 계곡으로 들어오는 장면을 목격.

7월 20일 리틀 요세미티 계곡의 카사네바다 호텔 숙박부에 "에드워드 머이브리지"와 "윌리엄 타운" 서명. 같은 필체임.

9월 머이브리지와 킹, 비어슈타트가 고지대에서 만났을 것으로 추정.

9월 8일 머이브리지가 L. 프랑(L. Prang, 샌프란시스코의 석판기술자)에게 쓴 편지. "계곡에 오셨을 때 만나지 못해서 아쉽습니다. 아침에 촬영장에서 돌아오니 허칭스 씨가 선생이 이미 새크라멘토로 떠났다고(?) 알려주더군요. 현재 제가 샌프란시스코 예술연합과 센트럴퍼시픽, 유니언퍼시픽에서 사용할 대형 음화를 현장에서 작업하고 있다는 건 선생도 알고 계시겠지요. 샌프란시스코에서 150여명의 신사분들이 각 100달러씩 지불하고 사진을 구입하기로 했습니다."

**1873년** 샌프란시스코 주소록에 "머이브리지, 에드워드 J. 풍경사진가. 몽고메리가 429번지, 하워드가 550번지 거주"로 등재.

4월 7일 『알타』와 『불러틴』 모두 요세미티 사진과 옥시덴트 사진 발표. 『불러틴』은 다음과 같이 호평함. "E. J. 머이브리지 씨가 요세미티 사진 연작을 완성했다. 대부분의 사진들이 지금까지와는 다른 지점에서 촬영한 것들이다. 풍경은 작년에 찍은 것들인데, 사진가는 계곡에서 몇달씩 머무르며 카메라를 든 채 최고의 전망을 볼 수 있는 지점까지 올라갔고, 종종 아주 힘들고 위험한 상황도 있었다. 연작에는 모두 800점의 사진이 있는데, 일부는 지금까지 볼 수 없었던 효과를 보여준다."

4월 23일 머이브리지, 용암층으로 가는 길에 새크라멘토에 들름.

4월 29일 『크로니클』, 머이브리지가 전선(戰線)으로 이동했다고 보도.

5월 8일 『이레카 유니언』(Yreka Union) 보도. "머이브리지 씨가 용암층과 주변 지역의 놀라운 사진을 총 50여장 촬영했다. 며칠 후에 브래들리 앤드 룰롭슨을 통해 샌프란시스코 시민들에게도 공개될 예정이다."

5월 10일 『크로니클』 인용. "지형측량사 라이데커 대위와 그의 조수들, 유명 사진가 머이브리지 씨, 지형 전문 데생화가 J. W. 워드(J. W. Ward) 씨가 오늘 샌프란시스코로 출발할 예정이다."

9월 머이브리지, 포인트 보니타에서 골든게이트 북쪽 지역 촬영. 1873년 9월 포인트 디아블로에서 좌초한 코스타리카호도 볼 수 있음. 산쿠엔틴 교도소 사진도 이때 찍은 것으로 보임.

머이브리지와 티머시 오설리번의 작품이 비엔나 세계박람회에 전시됨. 두 사람 모두 진보 메달 수상.

**1874년** 샌프란시스코 주소록, 머이브리지의 주소를 4번가 112번지로 표기.

4월 16일 플로라도 헬리오스 머이브리지 출생.

4월 19일 수잔나 스미스 머거리지 사망. 유산으로 에드워드에게 50파운드,

조카 한명에게 20파운드를 남김. 나머지는 왈라왈라의 토머스 머거리지가 상속.

5월 『버클리안』(*Berkeleyan*) 보도. "머이브리지 씨가 며칠 동안 대학 건물과 건물 안의 방들을 촬영했다."

6월 『데일리 포스트』(*Daily Post*) 인용. "1874년 6월, 머이브리지 씨는 중앙 아메리카로 출장 촬영을 계획하면서 아내를 고모와 고모부가 있는 오리건주 포틀랜드로 보냈다. 머이브리지 씨가 계획했던 출장의 출발이 연기됐다."

10월 17일 머이브리지가 라킨스 살해. 『새크라멘토 레코드』(*Sacramento Record*) 10월 20일자 보도. "지난 6월, 머이브리지 씨는 사진 작업 때문에 내륙지역으로 장기 출장을 떠나야 했다. 그는 아내에게 자신과 함께 갈지, 아니면 오리건주 포틀랜드에 살고 있는 고모인 스텀프 부인에게 가 있을지 정하게 했다 (그녀는 포틀랜드에서 캘리스토가의 라킨스가 보낸 편지를 받아 보았다)."

12월 14일 플로라가 남편의 학대를 사유로 이혼 서류 제출, 부양금 요청.

12월 21일 『크로니클』, 머이브리지와의 심층 인터뷰 보도.

**1875년** 주소록에 언급 없음.

2월 6일 머이브리지가 무죄 판결을 받음.

2월 19일 머이브리지, 중앙아메리카로 출발. 퍼시픽 증기우편선 회사의 "후원을 받음"(고든 헨드릭스[Gordon Hendricks]는 2월 27일이라고 언급).

3월 16일 『파나마 스타』(*Panama Star*) 보도. "우리 도시를 찾아와준 머이브리지 씨를 환영합니다. 머이브리지 씨는 캘리포니아 전지역을 촬영한 사진으로 예술계에서 세계적으로 유명한 분입니다."

5월 1일 머이브리지, 과테말라로 이동.

『크로니클』 머리기사 보도. "플로라 머이브리지, 더 강력한 근거를 가지고 다시 이혼 요청."

7월 18일 플로라 머이브리지 사망.

11월 11일 머이브리지, 신축 중인 샌프란시스코 감정인 건물 촬영, 샌프란시스코 공공도서관에 보관된 사진 날짜 참조.

**1876년** 샌프란시스코 주소록에 "머이브리지, 에드워드 J. 사진가. 파인가 613번지 거주"로 등재.

2월 『필라델피아 포토그래퍼』, 1876년 1월 7일의 만남 보도. "태평양 지역 사진예술위원회 모임 중 쉬는 시간이었다. 파나마, 알래스카주, 요세미티 사진이 산수소 랜턴을 통해 전시되었는데, 아름다우면서 동시에 놀라웠다. 몇 차례 확대한 사진임을 감안하면 톤이나 선예도가 괄목할 만했다. 사진은 크게 두종류였다. 가장 잘 나온 사진들은 '드라이 타닌' 방식으로 작업한 사진들이었다. 습판 방식으로 작업한 사진들은 어둡고 외곽선이 뚜렷하지 못했다. 참석자들은 다음 모임에 머이브리지 씨를 초청해달라고 위원장에게 요청했다." 룰롭슨과 그의 조수 존스가 그 슬라이드들을 보여주었고, 사진은 머이브리지가 찍은 것들이었음.

5월 『앤서니의 포토그래픽 불러틴』(*Anthony's Photographic Bulletin*) 보도. "머이브리지 씨가 찍은 미군과 남아메리카의 풍경이 인정을 받고 있다."

5월 25일 머이브리지가 내파의 W. W. 펜더개스트 부인에게 쓴 편지. "부인께서 보내주신 글을 음미하며 큰 행복을 느꼈습니다. 물론 저에게는 부인께서 친절한 마음으로 표해주신 감사를 받을 자격은 없겠지만요. 오히려 제가 슬픔에 굴복하고 무너진 자존심으로 망가졌을 때, 돌아가신 부군께서 보여주신 고귀하고 편견 없는 인자함을 받았던 것에 작게나마 감사의 마음을 전해드리는 바입니다. (…) 진심을 담아, 에드워드 머이브리지."

8월 23일 기술위원회 전시회에 대한 『불러틴』 보도. "'머이브리지, 미 정부 공식 사진가(샌프란시스코 기술위원회 전시관)'라는 제목의 전시회에 중앙 아메리카 풍경을 담은 32점의 사진이 전시 중이다."

9월 16일 플로라도 머이브리지, 개신교 고아 시설 입소. 1961년 7월 24일 캘

리포니아 주립도서관에서 고든 헨드릭스에게 보낸 편지 참조. 원문에는 "아버지의 신청에 의해"라고 기록되어 있음.

12월 머이브리지, 팬더개스트 부인에게 『중앙아메리카와 멕시코의 태평양 연안: 파나마 해협, 과테말라, 커피 농장』(*Pacific Coast of Central America and Mexico; the Isthmus of Panama; Guatemala; and the Cultivation of Coffee*) 앨범 헌정.

"1876년과 1877년 초, 머이브리지는 화가였던 노턴 부시(Norton Bush)가 1875년 페루에서 그렸던 스케치를 바탕으로 그린 회화 작품 21점을 참고하면서, 부시에게도 똑같이 앨범을 헌정했다."

**1877년** 샌프란시스코 주소록에 "머이브리지, 에드워드 J. 풍경사진가. 사무실은 클레이가 626번지"로 등재.

6월~7월 머이브리지, 홉킨스 저택 탑에서 최초로 360도 파노라마 촬영.

8월 13일 『불러틴』, 「샌프란시스코 파노라마」(Panorama of San Francisco) 발표.

8월 2일 『알타』, 모스 전시관에서 발표한 "샌프란시스코 파노라마의 핵심" 보도. "원래의 파노라마사진에 비해 선명도는 떨어지지만, 도시를 담은 좋은 사진이라는 점이 핵심이다. (…) 훗날 1875년 샌프란시스코의 건축물을 위한 귀중한 자료가 될 것이다."

8월 3일 『알타』 머리기사 보도. "전속력으로 달리는 '옥시덴트' 포착." 『샌프란시스코 데일리 이브닝 뉴스』 보도. "유명 사진예술가 머이브리지 씨가 이전에는 시도조차 없었던 예술적 도약을 이루었다. 그는 지난 7월, 2분 27초에 1마일을 갈 수 있는 속도로 움직이는 옥시덴트를 촬영하는 데 성공했다. 노출 시간은 1000분의 1초 미만이었고, 인화한 양화의 화질은 완벽하다."

8월 22일 『불러틴』의 「모자이크」(Mosaics) 칼럼. "머이브리지 씨가 찍은 그 놀라운 파노라마에 관람객들은 열광했다. 지금까지 찍은 샌프란시스코 사진 중에 가장 포괄적이고 아름다운 작품이다. 현재 몽고메리가 417번지 모

스 전시관에서 볼 수 있다." 25일, 『불러틴』이 다시 한번 칭찬함. "회전하고, 질주하고, 분주한 샌프란시스코 도심이 모스 전시관에서 전시 중이다."

11월 머이브리지, 샌호세 기록실 자료를 마이크로필름으로 촬영할 것을 제안.

**1878년** 샌프란시스코 주소록에 "머이브리지, 에드워드 J. 풍경 및 동물 사진가. G. D. 모스, 캘리포니아가와 몽고메리가 남서쪽 모퉁이에 거주"로 등재.

4월 10일 머이브리지, 새로 개통한 캘리포니아 전차(케이블카) 촬영(공사는 스탠퍼드가 진행, 사진은 오클랜드 박물관 소장).

5월 18일 『불러틴』 보도. "E. J. 머이브리지 씨가 오늘 저녁 멕시코 해안과 중앙아메리카, 파나마 지협의 유명 사진의 두번째 전시를 연다. 장소는 예술연합회 전시관(및 기타 다른 장소). 사진들은 마법 랜턴을 통해 16피트 크기로 확대되어 전시될 예정이며, 주목할 만한 풍경을 보여주는 놀라운 전시가 될 것이다. 실제 이 나라들을 방문할 사람이 아니라면, 이보다 만족스러운 전시는 없을 것이다."

6월 17일 머이브리지, "동작 중인 대상을 촬영하는 방법과 장비"에 대한 특허 신청.

7월 9일 『크로니클』 보도. "머이브리지 씨가 어제저녁 예술연합회 전시관에서 첫번째 강연회를 열어서 달리는 말의 순간사진을 보여주었다. 독특한 강연 방식이나 사진들을 묘사하는 능력에 비해 참석자는 기대보다 적었다."

7월 18일 『콜』 보도. "어제저녁 예술연합회 전시관에서 머이브리지 씨가 신사 숙녀들 앞에서 몇시간 동안 사진을 보여주며 강연을 했다. 그는 먼저 달리는 말의 여러 자세와 걷고, 경보하고, 뛰고, 질주하는 모습들을 보여주었고 (…) 그렇게 '말 사진'을 세세하게 보여준 후에는 중앙아메리카와 남아메리카에서 찍은 흥미로운 풍경사진들을 보여주었다."

8월 3일 『알타』와 『불러틴』 모두 스탠퍼드와 머이브리지의 동작연구 프로젝트 보도.

8월 28일 『불러틴』, 머이브리지가 기술위원회 전시회에서 슬라이드를 전시 중이라고 보도.

9월 18일 『새크라멘토 비』와 『레코드 유니언』(Record Union) 보도. 머이브리지가 새크라멘토에서 "스테레옵티콘과 산화칼슘 조명을 활용해 말의 동작과 다양한 걸음걸이를 실물 크기로 보여주고 있다."

10월 19일 『사이언티픽 아메리칸』, 동작연구에 대한 기사 게재.

12월 14일 파리의 『라 나튀르』, 동작연구에 대한 기사 게재.

**1879년** 3월 4일 머이브리지, 두개의 특허 신청.

3월 21일 『왓슨빌 트랜스크립트』(Watsonville Transcript) 보도. "현재 사진업계에서 세계에서 가장 앞선 유명 사진가 머이브리지 씨가 이번 주 시내에 머무르고 있다. 그는 제임스 M. 로저스(James M. Rodgers)의 저택을 촬영하기 위해 방문했고, 어제는 왓슨빌 수력회사의 탱크에서 도심 전경과 학교, 기타 건물들을 촬영했다. 머이브리지 씨는 수년간 미국 정부의 공식 사진가였다."

4월 14일 머이브리지가 기술위원회에 보낸 편지. "제가 가진 음화들을 유럽으로 보낼 참입니다. 음화들을 제작하는 데 엄청난 비용이 들었기 때문에, 계속 연작 작품을 제작할 가능성은 높지 않습니다. 제가 드린 제안을 수정해야 할 것 같습니다. 전체 시리즈를 현금 200달러가 아니라 100달러에 제공하고 (…) 평생 구독권도 드리겠습니다. (…) 에드워드 머이브리지."

8월 머이브리지, 인간의 동작 촬영 시작. 에이킨스에게 자극을 받은 것으로 보임.

**1880년** 1월 11일 머이브리지, 일식 촬영.

1월 16일 머이브리지, 스탠퍼드의 연회장에서 강연.

3월 27일 『캘리포니아 스피릿 오브 더 타임스』(California Spirit of the Times), 스탠퍼드의 마굿간과 머이브리지의 "주자이로스코프" 보도.

5월 머이브리지, 샌프란시스코에서 동작연구 전시회 개최.

5월 8일 『캘리포니아 스피릿 오브 더 타임스』 기사에서 주프락시스코프 언급. "아주 순간적인 동작들을 포착하고, 그것을 사진으로 기록하게 한 위대한 발명 덕분에 과거에는 숨겨져 있던 것들을 발견할 수 있게 되었다. 이 초인적인 강사의 가르침을 받지 않는다면 그것은 의도적인 거부이거나 어리석고 완고한 무지의 소산이라 할 것이다."

5월 15일 머이브리지, 스탠퍼드에게 동물 동작 앨범 전달.

6월 5일 『사이언티픽 아메리칸』, 머이브리지에 대한 기사 게재.

7월 머이브리지, "마법 랜턴에 사진을 넣는 방식"에 대한 특허 신청.

8월 머이브리지, "변하거나 움직이는 대상을 촬영하는 방법과 장비"에 대한 특허 신청.

9월 머이브리지, "방법과 장비"에 대한 특허 재신청.

**1881년** 5월 『동작 중인 동물의 자세』 저작권 등록.

5월 30일 머이브리지, 스탠퍼드에게 2000달러 수표 수령.

8월 머이브리지, 30종 이상의 렌즈 판매 광고 후 유럽 여행.

9월 26일 마레 저택에서 전시.

11월 26일 메소니에 저택에서 전시.

**1882년** 2월 머이브리지, 런던으로 출발.

3월 13일 머이브리지, 왕립과학연구소에서 강연. 다음 날 왕립협회에서 강연.

4월 20일 『라 나튀르』, 스틸먼의 리뷰 게재.

5월 30일 머이브리지, 마레에게 편지를 써서 도움 요청.

6월 머이브리지, 미국 복귀.

9월 14일 머이브리지, 스탠퍼드에게 소송 제기.

**1883년** 8월 머이브리지, 『말의 동작』 발행인에게 소송 제기.

9월 3일 머이브리지가 펜실베이니아 대학 교무처장 윌리엄 페퍼(William Pepper)에게 쓴 편지. "8월 9일에 보내주신 친절한 편지 잘 받았습니다. 어

제서야 봤습니다. 브래드퍼드(Bradford) 씨가 자리를 비우는 바람에 뉴욕에서 좀 지체했고, 제가 메인주에 가고 없는 동안 여기에 도착했더군요. 『동작 중인 동물의 자세』에 대한 사진 연구를 완결하기 위해 필요하리라 생각되는 5000달러를 선금으로 주셔서 감사드릴 따름입니다. 제안드린 작업의 가치를 알아봐주신 일에 대해서는 적절한 기회에 또 말씀드리겠습니다. (…) 이드위어드 머이브리지."

**1884년** 머이브리지, 펜실베이니아 대학에서 작업 시작. 1886년까지 약 3만점의 작품 제작.

**1885년** 스탠퍼드에게 제기한 소송 기각.

**1887년** 11월 11일 머이브리지의 편지. "선생님, 지난 4년 동안 펜실베이니아 대학에서 진행했던 동물들의 연속동작 연구가 드디어 완결되었음을 기쁜 마음으로 전하는 바입니다. 현재 인화된 원판들을 인쇄업자가 작업 중이고, 결과물은 '동물의 운동'(*Animal Locomotion*)이라는 제목으로 출간 준비 중입니다."

**1888년** 2월 25일 머이브리지, 뉴저지주 오렌지에서 강연.

2월 27일 머이브리지, 에디슨 방문.

**1892년** 2월 11일 머이브리지, 펜실베이니아 대학 편지지에 적은 편지를 스탠퍼드 대학 총장 조던에게 보냄. "J. D. B. 스틸먼이 『말의 동작』을 출간하면서 잃어버렸던 제 명성과 지위를 되찾았습니다. 저는 이 대학의 도움 아래 동물들의 움직임을 포괄적으로 연구하는 작업을 완료했습니다. 이번 기회에 총장님께도 해당 작품의 안내 책자를 두권 보내드립니다. (…) 최근에 스탠퍼드 씨와 부인도 만났습니다."

4월 5일 머이브리지가 샌프란시스코 팰리스 호텔 편지지에 적은 편지를 조던에게 보냄. "오늘 오전 귀 대학의 대리인과 대화를 나누어본 결과, 제가 팰로앨토로 가서 강연을 준비하는 것이 도움이 될지 확신할 수가 없었습니다. (…) 하크니스(Harkness) 박사가 영예롭게도 과학학회 강연에 초청해주셨

고, 귀 대학이 먼저 청하였음에도 불구하고 수락하기로 했습니다."

**1893년** 머이브리지, 시카고 컬럼비안 박람회 참석.

**1894년** 머이브리지, 영국 복귀.

**1904년** 5월 8일 머이브리지, 킹스턴에서 사망.

주

## 1장 시공간의 소멸

**1** 머이브리지가 1850년대 이민 온 직후에 이름을 여러번 바꾸었다는 주장이 한때 있었고, 그후로 이 거짓말은 종종 반복되었다. 로버트 하스(Robert Haas)와 고든 헨드릭스는 그가 1850년대 미국에 온 후 성을 머이그리지(Muygridge)로 바꾸었고, 1860년대에 머이브리지로 바꾸었다고 정확히 지적했다. 하지만 두 사람은 무슨 이유에서인지 머이브리지로 성을 바꿀 때 이름 역시 이드위어드(Eadweard)로 바꾸었다고 주장했다(심지어 어떤 이는 그의 이름을 에드워드로 표기한 수많은 문서에 '원문 표기'(sic)라고 적어넣기도 했다). 법원 기록, 신문이나 잡지 기사, 머이브리지 본인이 쓴 특허신청서, 자필편지 등에서는 1870년대까지 그를 에드워드, Edw. 혹은 E. J.로 칭하고 있다. 1875년 중앙아메리카에서 그는 특유의 과장된 태도로 스스로를 에두아르도 산티아고 머이브리지(Eduardo Santiago Muybridge)로 칭했다. 1881년 전까지 서명문서, 광고, 법원 기록 어디에도 이드위어드라는 이름은 등장하지 않는다. 종종 그는 자신을 성으로만 칭하기도 했는데 ― 그래서 성만 바꾸었고, 충분히 눈에 띄는 성이기도 했다. 애니타 벤투라 모즐리(Anita Ventura Mozley)만이 유일하게 도버사의 *Muybridge's Complete Human and Animal Locomotion* 서문에서 머이브리지가 이드위어드라는 이름을 사용한 것은 나중의 일이라고 정확히 지적했다. 그녀는 머이브리지가 1882년 3월, 런던에

서 영국 왕자에게 시연을 해보일 때부터 그 이름을 썼다고 정확한 날짜까지 밝혔다. 1883년 스탠퍼드에 대한 고소장과 특허신청서에는 여전히 에드워드로 표기되어 있지만, 그후에 나온 편지나 출판물에서는 정기적으로 영국식 이름도 사용했다. 정확히 하자면, 그는 캘리포니아에서 활동할 때는 에드워드였고 필라델피아에서 활동할 때는 이드워어드였던 것으로 보인다.

**2** Ian Christie, *The Last Machine: Cinema and the Birth of the Modern World* (London: BBC Educational Developments 1994) 12면에서 재인용.

**3** 이는 다른 사진가 리처드 미즈락(Richard Misrach)에게서 가져온 비유이다. 사막에서 『플레이보이』(*Playboy*) 잡지를 표적지로 놓고 촬영한 사진으로 알려진 미즈락은, 표지에 실린 여성들을 표적으로 총을 쏘면서 총을 쏜 남자(혹은 남자들)는 문화 전체를 관통하는 셈이라고 언급했다. 그는 구멍이 난 풍경, 남자 유명인, 그리고 더 많은 여자들을 관통한 사진들을 남겼다.

**4** 킹스턴에 대한 세부사항은 필자가 직접 방문한 경험 및 하스와 헨드릭스의 설명, 그리고 킹스턴어폰템스 지역 역사실(Kingston-upon-Thames Local History Room)의 정보를 바탕으로 했다.

**5** 가족에 대한 세부사항은 1960년대 뉴사우스웨일스의 노마 셀프(Norma Selfe)가 로버트 하스에게 보낸 편지를 바탕으로 했다. 편지들은 하스가 작성한 머이브리지에 대한 나머지 자료와 함께 킹스턴어폰템스 지역 역사실에 보관되고 있다. 셀프의 편지는 머이브리지의 사촌이었던 메이뱅크 수재나 앤더슨의 글에서 그녀가 직접 필사한 것들이다.

**6** 셀프가 필사한 앤더슨의 원고 참조.

**7** Frances Ann Kemble, *Records of a Girlhood* (New York: Henry Holt 1879) 283면.

**8** 철도에 따른 경험의 변화에 대해서는 다음의 놀라운 저서를 다수 참고함. Wolfgang Schivelbusch, *The Railway Journey: The Industrialization of Time and Space in the Nineteenth Century* (Berkeley and Los Angeles: University of California Press 1986).

**9** Stephen Ambrose, *Nothing Like It in the World: The Men Who Built the Transcontinental Railroad* (New York: Simon and Schuster 2000) 85면에서 재인용.

**10** Kemble, 앞의 책 298면.

**11** 같은 책 278면.

**12** John F. Kasson, *Civilizing the Machine* (New York: Grossman 1976) 120면에서 재인용.

**13** Leo Marx, *The Machine in the Garden* (New York: Oxford University Press 1964) 194면 참조. "진보에 관한 담론에서 '시공간의 소멸'이라는 표현보다 더 자주 등장하는 말은 없다. 이는 알렉산더 포프(Alexander Pope)의 모호한 시구 '신이시여, 오직 공간과 시간만 소멸시키소서. 그리고 두 연인을 행복하게 해주소서'에서 빌려온 것이다."

**14** Kemble, 앞의 책 284면.

**15** Claude C. Albritten Jr., *The Abyss of Time* (San Francisco: Freeman, Cooper 1980) 153면에서 재인용.

**16** Michel Frizot, *A New History of Photography* (Cologne: Koneman 1998) 28면에서 재인용.

**17** Karl Marx, *Grundrisse: Foundations of the Critique of Political Economy* (New York: Penguin 1973) 539~40면.

**18** Hans Christian Andersen, tr. Zui Har'El, HCA.gilead.org.il/nighting.html 참조.

**19** Leo Marx, 앞의 책 27면.

**20** Walter Benjamin, "Theses on the Philosophy of History," *Illuminations* (New York: Schocken 1968) 262면.

**21** George Eliot, *Adam Bede* (New York: Penguin 1980) 557면.

**22** Oliver Wendell Holmes, "The Stereoscope and the Stereograph," *Atlantic Monthly* 1859년 6월호, 747면.

## 2장 구름 낀 하늘 아래의 남자

**1** 노마 셸프가 필사한 메이뱅크 수재나 앤더슨의 1915년 글. 킹스턴어폰템스 지역 역사실에 보관 중인 머이브리지에 대한 로버트 하스의 서류(이하 하스 서류) 참조.

**2** 영국 신문 『스탠더드』(*Standard*)에 보낸 편지, 1902.3.28. 킹스턴어폰템스 지역 역사실에 보관 중인 머이브리지의 1860년대 후반 이후 스크랩북(이하 킹스턴 스크랩북) 참조.

**3** Muybridge, *Animals in Motion* (1898; 개정판 New York: Dover 1957) 69면.

**4** *Sacramento Union* 1875.2.5. "셸렉 씨는 머이브리지 씨를 26년에서 27년 정도 알고 지냈다. 그들은 뉴욕에서 서로 알게 되었고, 1855년 샌프란시스코에서 다시 만났으며, 머이브리지 씨가 1860년 유럽으로 떠날 때까지 친밀한 관계를 유지했다."

**5** Robert Barlett Haas, *Muybridge: Man in Motion* (Berkeley and Los Angeles: University of California Press 1976) 1면.

**6** 이 주제에 대해서는 필자의 다른 책 *Savage Dreams: A Journey into the Landscape Wars of the American West* (San Francisco: Sierra Club Books 1994)에서 길게 다루었다. 이 책은 라피엣 버넬(Lafayette Bunnell)이 당시 사태를 직접 목격하고 쓴 *The Discovery of the Yosemite and the Indian War of 1851 that Led to that Event*를 상당 부분 참조했다.

**7** Doris Muscatine, *Old San Francisco: The Biography of a City from Early Days to the Earthquake* (New York: Putnam 1975) 340면.

**8** 서점 수는 낸시 S. 피터스(Nancy S. Peters)의 책에서, 다른 자료는 J. S. 히텔(J. S. Hittell)의 책에서 인용. 다음을 참조함. Nancy S. Peters, *Literary San Francisco* (New York: Harper and Row 1980); J. S. Hittell, *History of San Francisco and Incidentally of the State of California* (San Francisco: A. L. Bancroft 1878).

**9** Muscatine, 앞의 책 344면. B. E. Lloyd, *Lights and Shades in San Francisco* (1876)에서 재인용.

**10** *Daily Evening Bulletin* 1856.6.22. "날 씨의 훌륭한 그림 외에 딸기맛과 크림맛 아이스크림도 있었는데, 한 접시에 12센트였다."

**11** Carey McWilliams, *California: The Great Exception* (1949; 개정판 Berkeley and Los Angeles: University of California Press 1999) 72면.

**12** David Haward Bain, *Empire Express* (New York: Viking 1999) 136~37면. 지명과 관련해서는 『새크라멘토 데일리 레코드』(*Sacramento Daily Record*) 1872년 6월 5일자 참조. 기사는 빅토리아 시대 특유의 화려한 과장으로 스탠퍼드에 대해 다음과 같이 서술했다. "느린 말이든 빠른 말이든 스탠퍼드의 이름을 따서 지었고, 커다란 나무들이 네바다주의 봉우리들을 향해 그의 이름을 외치는 것 같았다. 뜨겁거나 차가운 광물과 진흙이 피어올랐다. (…) 신문이나 다른 정치가들은 그를 '왕괴물'이라고 불렀고, 강아지와 고양이, 술집이나 호텔에 그의 이름을 붙였다. 스탠퍼드라는 이름이 너무 많은 곳에 쓰여서, 그 이름에서 본인의 몫이 얼마나 남았는지 알 수 없을 정도다."

**13** Kit Carson, *Kit Carson's Autobiography*, ed. Milo Milten Quaife (Lincoln: University of Nebraska Press 1966) 135면.

**14** Christopher Frayling, *Spaghetti Westerns* (New York: Routledge and Kegan Paul 1981) 74면.

**15** 머이브리지의 것으로 추정되는 론산 앨범 참조. 1867년부터 1870년대 중반까지 촬영한 그의 스테레오스코프 이미지와 전판, 반판 이미지가 다수 수록됨. 밴크로프트 도서관에서 소장하고 있다.

**16** 윌리엄 H. 룰롭슨과 호아킨 밀러에 대한 정보는 『계간 캘리포니아 히스토리컬 소사이어티』(*California Historical Society Quartely*, 이하 *CHSQ*) 1955년 12월호에 실린 로버트 하스의 글 "William Herman Rulofson: Pioneer Daguerreotypist and Photographic Educator" 참조. 『불러틴』 1869년 5월 14일자에 따르면 샌프란시스코의 사진가이자 사진상인 윌리엄 슈(William Shew)가 자신이 보유한 2만

5000점의 음화 원판을 파기할 것임을 발표했고, 원판에 관심이 있는 사람들은 7월 1일까지 자신들의 초상사진을 찾아가라고 전했다. 화재나 이동 중 파손으로 망가진 음화들도 종종 있었다.

**17** *Bulletin* 광고, 1859.7.21.

**18** *Bulletin* 1856.4.28.

**19** 상업도서관 감독관 선출 *Bulletin* 1859.11.3; 사냥개 광고 *Bulletin* 1859.12.27; 대출 광고 *Bulletin* 1860.3.1.

**20** *Bulletin* 1860.8.7.

**21** 윌리엄 걸(William Gull)은 다른 두가지 이유로도 주목받는 인물이었다. 그가 '신경성 식욕 부진'이라는 용어를 최초로 사용했다는 것이 첫번째 이유이며, 한때 살인마 '잭 더 리퍼'(Jack the Ripper)로 오인받은 것이 두번째 이유다. 전자는 사실이고, 후자는 짜깁기한 소문에 불과했다. 멜빈 페어클로(Melvyn Fairclough)는 이 소문을 광범위하게 분석했다. 다음을 참조함. Melvyn Fairclough, *The Ripper and the Royals* (London: Duckworth 1991).

**22** *Daily Evening Post* 1875.2.6, *Napa Valley Register* 1875.2.5. 두 신문은 음악상이자 머이브리지의 친구였던 그레이가 상점을 물려받았다고 전했다. 사망자 수가 달랐음—『불러틴』은 한명, 머이브리지는 두명이라고 했다—을 볼 때 한명은 사고 이후에 사망한 것으로 보인다.

**23** 아서 시마무라의 미발표 원고 참조. "머이브리지의 머리 부상이 그의 감정적 폭발에 심각한 영향을 미쳤을 가능성이 높다. 그가 감정을 조절하고 통제하지 못했던 것을 볼 때 전두피질의 손상을 강하게 의심해볼 수 있다. 그렇다면 머이브리지의 그런 불안정한 감정이 해리 라킨스 살인사건에 어느정도 영향을 미쳤다고도 할 수 있다. 물론 전두피질에 손상을 입은 환자들이 모두 그런 극단적인 행동을 취하는 것은 아니지만, 공격적 행동과 충동적인 태도는 이 손상의 보편적인 증상이다. 셋째, 머이브리지가 위험한 작업(예를 들면 중앙아메리카나 알

래스카주 촬영 등)을 순순히 받아들인 것도 전두피질 손상의 결과로 볼 수 있다. 그는 다른 사람들은 대단히 위험하다고 판단했던 조건에서 사진을 찍었다. 넷째, 전두피질 손상의 또다른 증상이 강박성 성격장애다. (…) 그의 부상이 실제로 창의성을 높여주었는지는 흥미로운 문제다." 한편 내털리 앤지어(Natalie Angier)는 *Woman: An Intimate Geography* (New York: Random House 1999) 282면에서 "레베카"라는 여성을 분석했다. 레베카는 "발작을 보이고, 의식을 잃기도 했으며, 기시감을 자주 느꼈다. 그녀는 불안해했고, 글쓰기 중독이 되어 장문의 시와 철학적 명상들을 기록했다." 그녀 역시 폭력적 성향을 보였다. 『뉴욕 타임스』(*New York Times*) 2001년 7월 21일자에 수록된 "Damaged Brains and the Death Penalty"에 다음과 같은 내용이 있다. "학대나 뇌의 손상이 살인자를 낳는다고 암시하는 사람은 아무도 없다. 하지만 루이스(Lewis) 박사는 대부분의 환자들이 살인자가 되지 않지만, 살인자들은 거의 모두 환자라고 말했다. 박사는 살인자 대부분이 뇌, 특히 전두엽에 손상을 입었다고 결론 내리는데, 전두엽은 공격성과 충동성을 조절하는 부분으로, 어린 시절 반복적인 학대를 받으면 더욱 복잡하게 손상된다."

**24** *Napa Valley Register* 1875.2.5.

**25** 노마 셀프가 인용한 로버트 하스에게 쓴 1861년 8월 17일자 편지. Haas, 앞의 책 10면.

**26** Haas, 앞의 책 10면. 1860년 영국 특허 2352번 "An improved method of and apparatus for plate printing," 1861년 영국 특허 1914번 "Machinery or apparatus for washing clothes and other textile articles."

**27** 이 논쟁은 오늘날까지도 이어지고 있다. 예술사학자 로절린드 크라우스(Rosalind Krauss)의 에세이가 대표적인데, 크라우스는 과학적 기록을 목적으로 촬영되었던 미국 지질학조사단(USGS) 사진가들의 작품을 예술가가 재평가하는 것에 반대한다. 그녀는 머이브리지나 왓킨스의 이름을 언급하지는 않았다. 두 사

람은 적어도 대형 작품을 예술로 여겨 전시관이나 박람회에 전시했고, 가정용 장식이나 소장용으로 판매했다. 하지만 당시는 상업적인 강연회, 문화강습회, 대중을 위한 과학 서적, 유명인의 연설 등에서 예술과 과학, 교육, 그리고 오락의 경계가 흐릿한 시절이었다. 다음을 참조함. Rosalind Krauss, "Photography's Discursive Spaces," *The Originality of the Avant-Garde and Other Modernist Myths* (Cambridge: MIT Press 1986).

**28** *Bulletin* 광고, 1868.4.22. "헬리오스가 개인 주택, 동물, 혹은 도시 경관이나 해안 지역을 촬영할 준비가 되었다."

**29** 날 전시관에서 1872년 5월에 발행한 견본 책자에 따르면 머이브리지가 "제안하는 음화 원판은 가로 20인치, 세로 24인치이고, 인화하면 가로 18인치, 세로 22인치가 된다." Anita Ventura Mozley, with Robert Haas and Francoise Forster-Hahn, *Eadweard Muybridge: The Stanford Years, 1872~1882* (Stanford, Calif.: Stanford University Museum of Art 1972) 40면에서 인용. 요세미티 매머드판과 1878년 파노라마사진의 경우 대형 음화 덕분에 이미지를 잘라서 구도를 다듬거나, 파노라마의 연결 지점을 부드럽게 이을 수 있었다.

**30** Oliver Wendell Holmes, "Sun-Painting and Sun-Sculptures," *Atlantic Monthly* 1861년 7월호, 15면.

**31** *Photographic Times* 광고, 1870년대.

**32** 머이브리지는 노턴을 샌프란시스코의 명소들 중 하나로 여기고 촬영했다. 머이브리지가 1873년에 작업한 브래들리 앤드 룰롭슨의 56면짜리 카탈로그에는 "도시 정원에서 본 미션힐"과 "고트섬에서의 군사 훈련" 사이에 스테레오스코프 676번 "미국 황제 노턴"이 있다.

**33** 1866년 11월 광고 참조. Peter Palmquist, *Lawrence & Houseworth/Thomas Houseworth & Co.: A Unique View of the West, 1860-1886* (Columbus, Ohio: National Stereoscope Association 1980)에서 재인용.

**34** Beecher and Stowe, *The American Woman's Home* (New York 1869) 91면.

**35** John S. Hittell, *Yosemite: Its Wonders and Its Beauties* (San Francisco: H. H. Bancroft and Company 1868) 36면.

**36** Weston J. Naef, *Era of Exploration: The Rise of Landscape Photography in the American West, 1860-1885* (Buffalo, New York: Albright-Knox Art Gallery 1975) 79면.

**37** 머이브리지가 1867년에 작업한 반판 요세미티 사진은 찾아보기 힘들다. 해당 사진을 가장 많이 담고 있는 자료는 로체스터의 이스트먼하우스에 있는 *Sun Pictures of the Yosemite*인데, 이는 머이브리지와 위드의 작품을 무작위로 섞어놓은 앨범이다.

**38** *Mariposa Gazette* 1867.11.2.

**39** 1868년 2월 몽고메리가 415번지 셀렉의 코즈모폴리턴 사진 전시관에서 발행한 킹스턴 스크랩북의 광고 참조. 광고는 계속해서 몇몇 사진가들이 해당 사진 세트를 구매하고 있으며 가격은 20장 세트에 20달러라고 밝혔다. 나중에 나온 광고에서는 대형 사진이 100달러라고 밝히고 있는데, 20장 세트는 선집이었던 것으로 보인다.

**40** *San Francisco Call* 1868.2.17.

**41** 헬렌 헌트(나중 이름인 헬렌 헌트 잭슨으로 더 많이 알려져 있다)가 킹스턴 스크랩북 8면에 "1872년 보스턴 신문에 최초 발표"라고 수기로 작성했다. 나중에 좀 더 짧은 분량으로 *Bits of Travel*을 발표했다. 그녀는 머이브리지가 다시 요세미티를 방문할 참이라고 적었지만, 그녀가 본 작품은 1867년 작이었다.

**42** 2002년 1월 팜퀴스트와 필자의 인터뷰 참조. 팜퀴스트는 기술적인 세부사항에 대해서도 언급했으며, 구름이 많이 등장하는 동판화 장르 역시 머이브리지에게 익숙했을 것이라고 했다.

**43** 머이브리지의 하늘 그림자 작업에 대한 기술적인 설명은 『필라델피아 포토그래퍼』 1869년 5월호에 실렸고, 모즐리의 책에 재수록되었다. 『필라델피아 포토그

래퍼』 기사에서는 머이브리지가 카메라 렌즈를 볼 때 빛을 가리기 위해 짙은 색 옷을 입었다고도 지적했는데, 그의 천재성과 기술을 개선하기 위한 열망을 보여주는 좋은 예라고 했다. "나는 당겨서 빼는 셔터와 카메라에서 완전히 떨어지는 음화판을 선호했다. 지금의 복장을 갖추기 전에는 빛에 노출된 음화판들 때문에 자주 애를 먹었다. 당연히 아주 큰 복장을 마련했는데, 카메라 주변 3피트 정도를 완전히 가려주고, 외부에는 흰색 면을 덧붙인 옷이었다. 한쪽(오른쪽)에 소매처럼 천을 덧붙이고 끝부분에 손을 넣을 수 있게 구멍을 뚫었다. 그 옷을 카메라 밑으로 묶으면 음화판을 꺼내서 노출이 다 될 때까지 들고 있을 수 있다. 그렇게 하면 셔터를 당기는 동안 빛이 음화판에 닿지 않는다. 흰색 천은 나의 머리는 물론 카메라가 뜨거워지지 않게 하는 보호장치 역할을 한다."

**44** 존 마티니는 미발표된 보고서 "Golden Gate National Recreation Area of the National Park Service"에서 머이브리지의 정부 관련 작업에 대해 상세하게 기술했다. "연구를 위해 저자는 여러 자료를 조사하고 머이브리지에게 자격을 부여했던 공식 문서, 편지, 계약서 등을 확인했다. 특별히 부관참모실(AGO), 병참감실(OQMC), 공병감실(OCE)의 기록과 캘리포니아 군관구의 문서들을 집중적으로 검토했다. 육군에서 머이브리지에게 허가를 내주었는지에 대해서는 기록이 남아 있지 않다. 아마도 머이브리지가 자신의 명성을 이용해 ─ 혹은 할렉 장군과의 개인적 친분을 통해 ─ 비공식적인 사진가로 알래스카 탐사대를 따라갔던 것으로 보인다. 스테레오그래프 카드에 저작권 관련 정보가 찍힌 날짜를 볼 때, 사진들은 알래스카 탐사대의 활동 직후, 즉 머이브리지에 대한 군의 신뢰가 가장 높았던 시기에 찍은 것들이다."

**45** Halleck, 1868년 10월, 마티니의 보고서 참조.

### 3장 황금 못의 교훈

**1** 이 사진과 그날 함께 찍은 사진들은 베인(Bain)의 *Empire Express*와 네프의 *Era of*

*Exploration*을 비롯한 많은 책에 실렸다. *CHSQ*는 1957년 6월호와 9월호에서 당시 중국인 노동자들은 경사면을 다듬고, 철로를 깔고, 못을 박고, 오전 10시 30분에 이음매판을 고정시켰다고 보도했다. 마지막 못만 남겨놓은 상태였다. 마지막 못이 없는 상태에서도 철도는 완벽하게 기능할 수 있었기 때문에 대서양과 태평양을 잇는 철도를 완성한 것은 이름 없는 중국인들이었다는 이야기도 가능하다. 원래 개통 행사는 5월 8일로 예정되어 있었지만, 유니언퍼시픽의 노조 문제 때문에 이틀 연기되었다.

**2** 망치로 내려치는 순간을 전신으로 알린 일은 마이클 오맬리(Michael O'Malley) 의 *Keeping Watch: A History of American Time* (New York: Viking 1990)과 베인의 앞의 책, *CHSQ* 1957년 6월호와 9월호에 J. N. 보먼( J. N. Bowman)이 쓴 "Driving the Last Spike" 등에 자세하게 묘사되어 있다. 스탠퍼드가 엉뚱한 자리를 내려쳐서 전신수가 신호를 수정해야 했다는 유명한 일화가 있지만, 그에게 가장 적대적인 작가 오스카 루이스(Oscar Lewis)조차도 *The Big Four* (1938; 개정판 New York: Ballantine 1971)에서 스탠퍼드가 젊은 시절부터 나무 패는 일을 많이 했다고 밝히고 있다. 그의 아버지가 2600단의 땔감을 주문받아서 아들들에게 일을 맡긴 적도 있었다(Comstock Edition 116면). 그 정도로 나무를 많이 패본 사람이라면 황금 못은 제대로 박을 수 있었을 것이다. *CHSQ*는 스탠퍼드와 듀랜트(Durant)가 모두 첫번째 시도에서는 실패하고 나중에 제대로 망치질을 했다고 전하고 있다.

**3** 전국적인 축하 소식 전파에 대해서는 Bain과 O'Malley의 책 참조.

**4** Oscar Lewis, *This Was San Francisco* (New York: David McKay 1962) 165면.

**5** Samuel Langley, "The Electric Time Service," *Harper's New Monthly Magazine* 1878년 4월호, 665면. 오맬리는 랭글리의 시간 서비스를 자세하게 설명하고, 데릭 하우 (Derek Howe)와 함께 다우드의 표준 시간 제안에 대해서도 이야기한다. 표준 시간 제안에 대해서는 다음을 참조함. Michael O'Malley, *Greenwich Time and the Discovery of the Longitude* (New York: Oxford University Press 1980).

**6** Maybelle Anderson, 하스 서류 참조.

**7** Henry David Thoreau, *Walden* (New York: Penguin 1983) 162~63면.

**8** Bain, 앞의 책. 1863년 루비 계곡 협정서는 서부 쇼쇼니족 방위 프로젝트(Western Shoshone Defense Project) 웹사이트를 비롯한 여러곳에서 확인할 수 있다.

**9** Bureau of Indian Affairs, *Annual Report* 1872, 45면.

**10** Bain, 앞의 책 361면에서 재인용.

**11** 라코타족의 거주지 이동과 철도 개통 이전의 원주민 활동에 대해서는 다음을 참조함. Robert W. Lawson, *Red Cloud: Warrior-Statesman of the Lakota Sioux* (Norman: University of Oklahoma Press 1997); Donald Worster, *Under Western Skies: Nature and History in the American Landscape* (New York: Oxford University Press 1992); Andrew C. Isenberg, *The Destruction of the Bison* (Cambridge: Cambridge University Press 2000).

**12** Isenberg, 같은 책 41면.

**13** 같은 책 128면.

**14** Angie Debo, *A History of the Indians of the United States* (Norman: University of Oklahoma Press 1970) 213면.

**15** Isenberg, 앞의 책 134, 136면.

**16** William G. Roy, "Railroads: The Corporation's Institutional Wellspring," *Socializing Capital: The Rise of the Large Industrial Corporation* (Princeton, New Jersey: Princeton University Press 1997); Page Smith, *The Rise of Industrial America: A People's History of the Post-Reconstruction Era* (New York: McGraw-Hill 1984) 참조. "찰스 프랜시스 애덤스(Charles Francis Adams)가 7년간의 영국 대사 임무를 마치고 1868년 미국으로 돌아왔을 때 (…) 가장 눈에 띄는 변화는 '아마도 엄청나게 커진 기업체들의 장악력과 기업 연합체들의 설비였다.' 애덤스에 따르면 '시류를 재빨리 받아들이고 새로운 아이디어를 가진 사람들은 대규모 전쟁, 엄청난 수의 사람들을

동원하는 능력, 규정이 가진 영향력, 전례가 없는 막대한 자금력, 거대한 재정 규
모, 효율적인 협업의 가능성 등을 놓치지 않고 알아보았다.'"

**17** Lloyd J. Mercer, *Railroads and Land Grant Policy* (New York: Academic Press 1982)
7면.

**18** 연합회 광고가 『리소스 오브 캘리포니아』(*Resources of California*)에 실렸다. 해당
홍보지는 반년에 한번 발간되다가 당시에는 매달 발간되었고, 발행인은 머이브
리지의 친구였다. 연합회 회장은 경계위원회(Committee of Vigilance) 회장인 W.
T. 콜먼(W. T. Coleman)이었고, 그렇게 계획은 강화되었다.

**19** Norman E. Tutorow, *Leland Stanford, Man of Many Careers* (Menlo Park, Calif.:
Pacific Coast Publishers 1971) 111, 113면.

**20** 같은 책 250면.

**21** 같은 책 283면.

**22** Oscar Lewis, *The Big Four* 137면.

**23** Mozley, 앞의 책 8면.

**24** Kevin Starr, *Americans and the California Dream* (New York: Oxford University Press
1973) 310~11, 341면.

**25** Thornton Willis, *Nine Lives of Citizen Train* (New York: Greenberg 1948) 196면.

**26** Ambrose, 앞의 책 93면. "1864년 3월 트레인(Train)과 듀랜트는 펜실베이니아 재
정국(Pennsylvania Fiscal Agency)이라는 정체불명의 회사 경영권을 확보했다. 회
사는 5년 전부터 무슨 일이든 할 수 있는 권리를 가지고 있었다. 1863년 5월 이
전에는 조직을 갖추지도 못한 상태였고, 듀랜트와 트레인이 감독관이 되었던
1864년 3월 3일 전까지는 그 어떤 상거래도 없는 회사였다. (…) 아주 간단히 말
하자면 거래 과정은 다음과 같다. 유니언퍼시픽이 가상의 개인들과 건설 계약을
체결하고, 그 개인들이 권리를 크레디트모빌리어에게 위임한다. (…) 유니언퍼
시픽이 공사를 포기하든, 계속 운영하든, 이익을 남기든 아무 상관이 없었다. 크

레디트모빌리어는 위임만으로 엄청난 수익을 낼 수 있는 구조였다."

**27** Willis, 앞의 책 281면.

**28** Jules Verne, *Around the World in Eighty Days* (New York: Penguin 1994) 14, 60면.

**29** Alexander B. Adams, *Sitting Bull: An Epic of the Plains* (New York: Putnam 1973) 158~59면. 전투 중에 멈춘 시팅불에 대해서는 다음을 참조함. Stanley Vestal, *Sitting Bull, Champion of the Sioux: A Biography* (Norman: University of Oklahoma Press 1957); Robert Marshall Utley, *The Lance and the Shield: The Life and Times of Sitting Bull* (New York: Henry Holt 1993).

**30** Smith, 앞의 책 57면.

## 4장 낭떠러지에 서서

**1** 『새크라멘토 비』 1872년 2월 21일자에 다음과 같은 기사가 실렸다. "경주 트랙 —
전 주지사 릴런드 스탠퍼드는 최근 엄청난 돈을 쏟아부어 농업 공원의 경주 트랙
을 개선했다. 공사를 마치면 (…) 이 트랙은 (…) 북미 최고 수준의 경주 트랙이
될 것이다." 스탠퍼드의 말 찰리에 대해서는 『새크라멘토 데일리 유니언』 1872년
5월 2일자 참조.

**2** *Sunset Magazine* 1901.1.3.

**3** 스틸먼의 증언, *Muybridge v. Stanford*, 1883. 시러큐스 대학에서 보관 중인 콜리스
P. 헌팅턴의 서류 11, 12번 릴(이하 헌팅턴 서류) 참조. 머이브리지가 스탠퍼드에
제기한 소송, 특히 스탠퍼드와 철도 직원들의 변호 진술 위주로 기록됨. 허가를
받고 사용했다.

**4** Haas, 앞의 책 46면.

**5** 필자는 다른 글에서도 머이브리지가 동작연구를 시작한 것은 본인이 여러번 주
장했듯이 1872년 봄이라고 가정했다. 머이브리지 본인은 1872년 5월이었다고 구
체적으로 언급하기도 했는데, 이는 그가 4월 말 그곳에 있었다는 사실과도 부합

한다. 동작연구의 시작 시점이 1872년이든 1873년이든 그가 최초로 순간사진을 찍어냈다는 사실에는 변함이 없으므로, 그로서는 날짜를 속여가며 시치미를 뗄 이유가 없다. 그리고 머이브리지가 자기홍보를 열심히 했던 것은 사실이지만, 그렇다고 거짓말쟁이는 아니었다. 머이브리지가 요세미티와 산악지역에서 찍은 매머드판 사진들을 제작하고 인화하느라 동작연구의 발표를 늦췄던 것이라고 생각해볼 수도 있다. 마침 그 발표는 매머드판이 출판되었던 시기와 일치한다. 1883년 머이브리지와의 소송에서 스탠퍼드는 다음과 같이 증언했다. "앞서 말한 결론과 계획에 따라, 피고인[스탠퍼드]은 1872년 혹은 그 무렵에 고소인[머이브리지]이 능숙한 사진가라고 판단했고, 그에게 앞서 언급한 말 옥시덴트가 질주하는 모습을 찍어달라고 요청했습니다." 일반적으로 머이브리지가 1872년 스탠퍼드의 말을 찍었고, 마차 사진 역시 같은 시기에 찍었던 것으로 여겨진다. 마차 사진은 경주 트랙에서 찍혔고, 이는 같은 경주 트랙에서 찍은 옥시덴트의 사진 역시 1872년에 찍힌 것임을 암시한다.

**6** Muybridge, *Animals in Motion* 13면.

**7** 같은 책 13면.

**8** Haas, 앞의 책; H. C. Peterson, "The Birthplace of the Motion Picture," *Sunset Magazine* 1915년 11월호. 두 자료 모두 전적으로 신뢰할 수는 없지만, 그 내용은 맥크렐리시가 소유주이자 발행인으로 있었던 『알타』에 머이브리지 본인이 기고한 내용과 일치한다.

**9** *Alta* 1877.8.3.

**10** 1883년 프랭클린 인스티튜트 강연 "Attitudes of Animals in Motion." 해당 기관의 소식지 1883년 4월호 262면에 실렸다.

**11** *Bulletin* 1868.4.22.

**12** *Alta* 1877.8.7.

**13** *Philosophical Magazine and Journal of Science* 1851년 7월호, 154면.

**14** *Photographic News* 1860년 4호, 13면.

**15** *Philadelphia Photographer* 1878년 11월호.

**16** *Alta* 1873.4.7.

**17** 같은 글. 샌프란시스코의 신문들은 같은 날 발행된 기사에서 머이브리지에 대해 거의 똑같은 이야기를 하고 있다. 머이브리지 본인이 말 혹은 글로 정보뿐 아니라 표현까지 전달했을 수도 있다.

**18** *Examiner* 1880.2.6.

**19** 오늘날의 리틀 요세미티 계곡 동쪽 끝에 있는 슈거로프와 버널 캐스케이드를 말한다.

**20** Hollis Frampton, "Eadweard Muybridge: Fragments of a Tesseract," *Circles of Confusion: Film, Photography, Video, Texts* (Rochester, New York: Visual Studies Workshop 1983) 77면.

**21** Mary Jessup Hood and Robert Bartlett Haas, "Eadweard Muybridge's Yosemite Valley Photographs," *CHSQ* 1963년 3월호. "4마일짜리 산책로, 유니언 포인트, 클라우드레스트, 왓킨스산과 요세미티 폭포 꼭대기를 최초로 촬영했다."

**22** 2001년 8월 바이런 울프와 마크 클레트가 현장에서 측정한 그림자를 기반으로 추론한 것이다. 두 사람이 머이브리지의 작품을 그대로 재현하는 과정에서 그의 사진과 현장을 비교하며 이 같은 사실을 밝혔다. 두 사람의 결론에 따르면 머이브리지는 계곡을 먼저 찍고 샌프란시스코에 돌아왔다가 두번째 촬영에 나섰다. 6월 20일에 현장에 도착한 머이브리지는 아주 천천히 작업했는데, 다른 작업에 발이 묶여서 매머드판 작업이 늦어진 것으로 보인다.

**23** *Alta* 1873.4.7. 캘리포니아에서 발표된 머이브리지에 관한 기사 중 상당 부분은 머이브리지 본인이 기사를 썼든, 내용을 불러줬든, 인터뷰만 했든, 어떻게든 직접 관여한 것이다. 1881년 『샌프란시스코 이그재미너』에 실린 "Leland Stanford's Gift to Art and to Science"는 분명 그가 쓴 것이다. 이 기사는 원래 스탠퍼드가 지

원한 동작연구 책자에 기고한 것이었지만, 스틸먼은 그 원고를 제외하고 책을
완성했다.

**24** Muybridge, "Records of Movements from Observation," *Animals in Motion* 69면.

**25** 머이브리지는 실제로 몽고메리가에서 몇 블록 떨어진 차이나타운을 촬영했고,
어떤 식으로든 중국 산수화를 접했을 가능성도 있다.

**26** 머이브리지의 작품 속 인물들은 특정한 작업을 수행하는 중이기 때문에 의도
적으로 구도 속에 들어온 것은 아니라고 해도, 그것을 용인한 것은 그의 미학
적 결정이었다. 풍경 속 인물에 대해서는 다음을 참조함. Barbara Novak, *Nature
and Culture: American Landscape and Painting, 1825-1875* (New York: Oxford
University Press) 183~200면.

**27** 툴룸 초원 스테레오그래프에는 네명의 인물이 있고, 매머드판 사진들에도 최
대 네명까지 등장한다. 확대해 보면 그들은 수염을 기른 거친 외양의 인물들인
데, 아마 야외에서 생활하는 사람들, 어쩌면 사진 조수가 아니라 노새 짐꾼이거
나 안내인일 수도 있다. 머이브리지 본인이 짐꾼을 언급한 적도 있고, 그해에는
본인의 외모도 꽤 거칠어졌다. 고지대에서 찍은 사진들 중 몇몇에는 등산지팡
이를 든 산악인들이 등장하는데, 아마 머이브리지가 캘리포니아 대학의 르콩트
(LeConte) 교수팀을 만났거나, 그의 직원들이 잠깐 휴식을 즐기는 장면일 수 있
다. 이 사진들이 브랜던버그 앨범(6장 참조)에 포함된 것을 보면 이들은 머이브
리지의 친구이거나 지인일 가능성도 있다.

**28** John Muir, *The Mountains of California* (San Francisco: Sierra Club 1988) 52면.

**29** Naef, 앞의 책 39면.

**30** 머이브리지의 사진을 직접 그린 작품 두점에 대해서는 다음을 참조함. Nancy
K. Anderson and Linda S. Ferber, *Albert Bierstadt: Art and Enterprise* (New York:
Hudson Hills Press and the Brooklyn Museum 1990). 오클랜드 박물관 소장품인
비어슈타트의 「California Indian Camp」는 머이브리지의 사진에서 소재를 얻었지

만 인물을 덧붙이고 구성을 바꾸었다. 또다른 작품 「Indians in Council」은 머이브리지의 사진 구도와는 다르지만, 머이브리지의 사진 속에서 비어슈타트가 보고 있던 정경이다.

**31** Muir, "Living Glaciers of California," *Overland Monthly* 1872년 12월호.

**32** Francis Farquhar, *History of the Sierra Nevada* (Berkeley and Los Angeles: University of California Press 1965) 155면.

**33** 같은 책 163면. "다음 해 킹은 라이엘산을 다시 찾았고, 갤런 클라크(Galen Clark)의 조수들과 함께 라이엘 빙하와 매클루어 빙하의 움직임을 측정했다. 그는 자신의 조사 결과에 만족했고 그것들을 발표했다. 르콩트 교수도 라이엘을 방문해 증거들을 확인했고, 빙하의 움직임이 있다는 데 동의했다. 하지만 모든 사람들이 뮤어의 발견을 인정한 것은 아니었다. 휘트니는 계속 완고한 태도를 유지했는데, 자신의 책에 '고지대에는 빙하가 전혀 없다고 말할 수 있다'고 적었다. 이 문제에 대해 클래런스 킹이 최종적인 결론을 내렸다. 그는 'In the dry season of 1864–65'에서 '뮤어 씨가 언급한 지역들을 필자가 직접 찾아가보았고, 이른바 빙하들이 전혀 녹지 않은 곳들도 적지 않게 확인할 수 있었다'고 밝혔다."

**34** *Alta* 1873.4.7. 비어슈타트는 "계곡에 머무르는 동안 머이브리지에게 몇가지 제안을 했다. 사실상 후원자 혹은 조언자 역할을 맡았다. 모나스터리 계곡에서 본 템플봉 전경은 요세미티에서 20마일 거리다. 그 사진은 알베르트 비어슈타트의 조언에 따라 찍은 것이며 화가 본인도 그 전경을 그림으로 남겼다. 머이브리지는 클래런스 킹의 제안을 받고 고대 빙하가 흘러간 흔적과 기타 빙하의 유산들을 촬영하기도 했다."

**35** 왓킨스를 고용하려던 계획에 대해서는 1872년 8월 13일 미 육군 공병감에 보낸 편지 참조(National Archives microfilm). 그해 4월 10일 같은 기관에 보낸 편지에 킹은 고지대 촬영을 위해 티머시 오설리번을 고용할 비용을 요청했다. 눈이 너무 많이 와서(그리고 촬영 장비들이 너무 많아서) 오설리번은 좀더 동쪽의 '북

위 40도' 조사 현장으로 파견되었다.

**36** 윌리엄 헨리 페티가 J. D. 휘트니에게 보낸 1871년 1월 27일자 편지 참조. "괜찮다고 판단이 된다면 그에게 비용을 물어보겠습니다. 만약 자금이 부족하다면, 그렇게 자주 말씀하셨던 산악지대에 사진 촬영팀을 데리고 가기는 어려울 겁니다." Pettee Papers, Huntington Library, Box 2(10).

**37** Eadweard Muybridge, *Catalogue of Photographic Views Illustrating the Yosemite, Mammoth Trees, Geyser Springs, and Other Remarkable and Interesting Scenery of the Far West* (San Francisco: Bradley and Rulofson Gallery of Portrait and Landscape Photographic Art 1873) 33면. 원본과 마이크로필름은 밴크로프트 도서관에서 소장하고 있다.

**38** 모즐리 카드의 수정사항 40면에 다음과 같이 언급되었다. "머이브리지의 요세미티 풍경은 날 전시관에서 발행되었다. 하우스워스와 브래들리 앤드 룰롭슨에서 도 사진을 출간하기 위해 경쟁했다."

**39** 2000년 가을 피터 팜퀴스트와 필자의 인터뷰 참조. 팜퀴스트는 숙련된 사진가였던 위드가 아직 매머드판이 생소했던 머이브리지에게 도움을 주었을 가능성이 있다고 지적했다.

**40** 타운은 같은 날 카사네바다의 호텔에 머이브리지와 함께 묵었다. 네바다 폭포 근처 리틀 요세미티 계곡의 해당 건물은 현재 존재하지 않는다. 요세미티 연구 도서관에 보관 중인 호텔 장부의 마이크로필름 참조. 타운에 대한 더 많은 정보는 팜퀴스트의 *Pioneer Photographers* 참조.

**41** *Philadelphia Photographer* 1875년 1월호.

**42** 하우스워스 요세미티 광고 *Chronicle* 1871.5.21; 샌트럴퍼시픽 철도 광고 *Resources of California* 1871년 6월호.

**43** 킹스턴 스크랩북 참조.

**44** *Philadelphia Photographer* 1874년 2월호. 보겔 박사는 훗날 앨프리드 스티글리츠

(Alfred Stieglitz)의 스승이 되는데, 그런 식으로 개척시대 사진가와 모더니스트 사진가가 이어진다.

**45** *Philadelphia Photographer* 1873년 9월호.

**46** Muybridge, 앞의 책 3면. "그가 최근에 작업한 탁월한 요세미티 사진의 구매처 목록은 캘리포니아에 있는 뛰어난 예술가와 도시의 주요 인사 대부분, 그리고 예술 후원자들을 총망라하고 있습니다. 구매자들이 지불한 금액이 2만달러가 넘는데, 여기에는 센트럴퍼시픽과 유니언퍼시픽이 각각 지불한 1000달러, 그리고 퍼시픽 증기우편선 회사가 지불한 500달러도 포함됩니다."

**47** 브래들리 앤드 룰롭슨 카탈로그 3면. "이번 시즌의 풍경 시리즈로 대륙횡단열차의 노선과 컬럼비아강을 따라가며 찍는 가로 20인치, 세로 24인치 크기의 사진들이 계획되어 있습니다." 하지만 1872년 요세미티 작품과 1878년 샌프란시스코 파노라마사진을 제외하면, 머이브리지의 매머드판 사진은 오클랜드 박물관에 있는 사랑스러운 두 사진 —— 등대와 여자대학 —— 밖에 없다.

## 5장 잃어버린 강

**1** Alice Marriot and Carol K. Rachlin, *American Indian Mythology* (New York: Crowell 1968) 27면에서 재인용. 모도크족 신화와 세부사항은 다음을 참조함. *Petroglyph Point* brochure; Helen K. Crotty, "Petroglyph Point Revisited ——A Modoc County Site," *Messages from the Past: Studies in California Rock Art*, ed. Clement W. Meighan, Monograph XX (Los Angeles: UCLA Institute of Archaeology 1981).

**2** 『이레카 저널』(*Yreka Journal*) 5월 7일자에서 5월 3일자 보도를 인용한다. "어제 제프 C. 데이비스 장군과 (…) 쇼필드(Schofield) 장군이 사진 촬영을 위해 보낸 E. J. 머이브리지 씨가 도착했다." 5월 14일자에는 다음과 같이 보도한다. "사진가인 머이브리지 씨와 지질학 기사 워드 씨가 용암층 출장을 마치고 내일 돌아간다."

**3** Mozley, 앞의 책 46면.

**4** 브래들리 앤드 룰롭슨 카탈로그 31면.

**5** 존 미첨(John Meacham)이 오리건주 감독관에게 보낸 1871년 3월 8일자 편지 참조. National Archives, Record Group 77.

**6** I. 애플게이트(I. Applegate)의 1871년 11월 30일자 편지 참조. National Archives, Record Group 77.

**7** Vine DeLoria Jr., *God Is Red* (New York: Grosset and Dunlap 1973) 122면. "원주민 부족은 역사와 지리를 하나로 묶어서 '성스러운 지형학'을 만들어낸다. 말하자면 그들의 고향 땅에서는 모든 장소가 여러 이야기를 포함하고 있으며, 그런 이야기들은 부족의 이동과 계시, 그들을 지금의 상태에 이르게 한 특정한 역사적 사건들을 설명해준다. (…) 원주민 전통에서 가장 눈에 띄는 특징은 그 전통들이 매우 정확히, 그리고 구체적으로 장소와 연관된다는 것이다. 이는 대부분의 다른 종교 전통에서는 볼 수 없는 특징이다."

**8** Keith A. Murray, *The Modocs and Their War* (Norman: University of Oklahoma 1959) 97면.

**9** 같은 책 69면; Cora DuBois, *The 1870 Ghost Dance*, Anthropological Records, vol. 3, no. 1 (Berkeley: University of California Press 1939) 11면.

**10** Vittorio Lanternari, *The Religions of the Oppressed: A Study of Modern Messianic Cults* (New York: New American Library 1965) 127면.

**11** Russell Thornton, *We Shall Live Again: The 1870 and 1890 Ghost Dance Movements as Demographic Revitalization* (New York: Cambridge University Press 1986) 3면.

**12** DuBois, 앞의 책 10면.

**13** Philleo Nash, "The Place of Religious Revivalism in the Formation of the Intercultural Community on Klamath Reservation," *Social Anthropology of North American Tribes: Essays in Social Organization, Law, and Religion*, ed. Fred Eggan (Chicago: University of Chicago Press 1937) 415면.

**14** DuBois, 앞의 책 12면.

**15** 심령술에 대해서는 다음의 훌륭한 저서를 주로 참조했다. 이 책에서는 영혼을 만들어낸다는 전기장치에 대해서도 이야기하고 있다. Barbara Goldsmith, *Other Powers: The Age of Suffrage, Spiritualism, and the Scandalous Victoria Woodhull* (New York: Alfred A. Knopf 1998).

**16** David A. Kaplan, *The Silicon Boys and Their Valley of Dreams* (New York: William Morrow 1999) 40면 등 참조.

**17** *Chronicle* 1878.2.17.

**18** John Thomson, "Taking a Photograph," *Science for All*, ed. Robert Brown (London: Cassell, Petter, Galpin & Co. 1878) 1~258면.

**19** Edison, *Century Magazine* 1904년 6월호; W. K. L. Dickson and Antonia Dickson, *History of the Kinetograph, Kinetoscope and Kinetophotograph* (1895) 참조(킹스턴 스크랩북에도 해당 내용이 있다). 그가 영화를 알게 된 시점에 대해 거짓말을 하고 있음을 알 수 있다. 아마도 에디슨이 영화를 접한 것은 머이브리지를 만난 후인 1888년일 가능성이 아주 크다.

**20** DuBois, 앞의 책 5면.

**21** 같은 책 10면.

**22** Bertha Berner, *Mrs. Leland Stanford: An Intimate Account* (Stanford, California: Stanford University Press 1935) 42~44면.

**23** A. B. Meacham, *Wigwam and War-Path; or, The Royal Chief in Chains* (Boston: John P. Dale 1875) 447면.

**24** 같은 책 491면.

**25** Murray, 앞의 책 231면.

**26** 같은 책 269면; *New York Times* 1875.6.17.

**27** Peter Palmquist, "Imagemakers of the Modoc War," *Journal of California Anthro-*

*pology* 1977년 겨울호.

**28** www.cheewa.com/modocart.htm 참조.

**29** Hubert Howe Bancroft, *History of Oregon II*, *The Works of Hubert Howe Bancroft* vol. 30 (San Francisco: History Company 1888) 636면.

**30** Jonathan Crary, *Techniques of the Observer: On Vision and Modernity in the Nineteenth Century* (Cambridge: The MIT Press 1990) 10면.

## 6장 인생의 하루, 두 죽음, 더 많은 사진

**1** *Chronicle* 1875.2.6.

**2** 『시카고 트리뷴』(*Chicago Tribune*)의 "근황"을 인용한 『내파 리포터』(*Napa Reporter*) 1874년 11월 28일자 참조.

**3** *Alta* 1873.3.15, 1873.3.16; *Bulletin* 1873.3.14, 1873.3.17; *Chronicle* 1873.3.16.

**4** *Examiner* 1874.10.19.

**5** *Chronicle* 1874.12.21. "도매상인 셀렉 씨"는 옮겨 적는 과정에서 발생한 실수인 듯하다. 여기서 머이브리지는 옛 친구인 사진가 사일러스 셀렉, 혹은 도매중개인 인 조셉 E. 셀렉(Joseph E. Selleck)을 말하는 것으로 보인다. 1874년 랭글리 샌프 란시스코 주소록에 따르면 조셉 셀렉은 사우스파크 37번지에 찰스 셀렉(Charles Selleck), 에드윈 셀렉(Edwin Selleck)과 함께 지낸다고 기록되어 있다. 이들은 사일 러스의 형제, 아들, 혹은 친척들인 것으로 짐작된다. 같은 해 사일러스 셀렉은 작 업실 주소가 몽고메리가 415번지라고만 기록되어 있다. 1872년과 1873년 주소록 에서는 사일러스와 에드윈 셀렉의 주소가 모두 몽고메리가 415번지로 기록되어 있지만, 조셉 셀렉의 주소는 브라난가 343번지로 기록되어 있다. 에드윈이 사일 러스와 조셉과 함께 기록되어 있다는 것이 그들이 관계가 있다는 것을 보여준다. 머이브리지 본인은 결혼생활 초기 사우스파크에 살았다. 이 장의 주 11 참조.

**6** *Daily Evening Post* 1875.2.5. 두 사람의 결혼식 일자도 밝히고 있다.

**7** William Wirt Pendegast, *Daily Morning Call* 1875.2.7.

**8** *Chronicle* 1874.12.21.

**9** Starr, 앞의 책 360면.

**10** *Chronicle* 1874.12.21.

**11** *Chronicle* 1874.10.20.

**12** 1878년에 발간된 이 카탈로그는 밴크로프트 도서관에서 확인할 수 있다. 아마 당시에는 플로라가 사망한 이후였기 때문에 그녀의 이름은 밝히지 않은 것 같지만, 『필라델피아 포토그래퍼』에 발표되었을 때도 그녀는 '익명'으로 소개되었다.

**13** 이 앨범은 현재 스탠퍼드 박물관에 있다. 당시 박물관의 큐레이터이자 중요한 머이브리지 학자인 애니타 벤투라 모즐리가 플로라의 앨범이라고 최초로 밝힌 것으로 보인다. 그녀는 또한 『스탠퍼드 이어스』(*Stanford Years*) 카탈로그에서 "골든게이트에 정박한 증기선" SS 코스타리카호 사진은 앨범이 나오기 직전에 찍은 것이라고 밝히기도 했다. 플로라도가 태어났을 때 찍은 랠스턴의 저택 사진이 더 나중에 찍은 것으로 보이지만, 이는 불확실하다. 필립 프로저는 이 앨범이 플로라의 것이라고 결론 내렸다.

**14** *Chronicle* 1874.10.19.

**15** Muscatine, 앞의 책 232면.

**16** 하스 서류에 수록된 유언장 타자 원고 참조.

**17** *Chronicle* 1874.2.6.

**18** *Sacramento Daily Union* 1875.2.8; *Chronicle* 1874.12.21. "증기선을 타고 해안을 따라 내려가며 사진을 찍는 일을 두고 퍼시픽 증기우편선 회사와 몇달간 협의를 했다. 준비를 마치고 짧게 다녀올 계획이었지만 회사 대리인이 계획을 자주 미루었고, 나는 예정된 시기에 출발할 수 없었다. 아내는 샌프란시스코에 친척이 없었고, 내가 없는 대여섯달 동안 아내와 아이 단 둘만 남겨두는 것이 내키지 않았다. 그래서 아내에게 오리건주 포틀랜드의 고모 댁에 가 있으라고 했고, 체류

에 필요한 비용도 주겠다고 했다. 아내도 동의했고 나는 돈을 주었다."

**19** 플로라 머이브리지가 세라 스미스(Sarah Smith)에게 보낸 1874년 7월 11일자 편지에 대한 법원 녹취 참조. 플로라는 편지를 댈러스에서 작성했다. Napa County Historical Society Archives에 관련 자료가 남아 있다.

**20** *Chronicle* 1875.2.6.

**21** *Chronicle* 1874.10.20.

**22** 조지 울프의 증언에 대한 법원 녹취 참조. Napa County Historical Society Archives 에 남아 있는 법원 자료에서 발췌했다.

**23** Harry Larkyns, *Stock Reporter* 1874.9.4.

**24** *Chronicle* 1874.10.20.

**25** *Chronicle* 1874.10.21.

**26** *Chronicle* 1874.12.21.

**27** 킹스턴어폰스템스 지역 역사실에 보관된 하스 서류 중 1956년 4월 20일자 편지 참조. 펜더개스트의 딸 재닛 펜더개스트 리(Janet Pandegast Leigh)는 재판이 끝나고 얼마 지나지 않아 펜더개스트가 사망하자, 스탠퍼드가 특별 열차를 배차했고 본인도 서둘러 장례식에 참석했다고 적었다. 머이브리지가 감사의 말을 담아 펜더개스트 부인에게 전한 중앙아메리카 앨범은 현재 새크라멘토의 캘리포니아 주립도서관에, 스탠퍼드 집안에 전한 앨범은 스탠퍼드 대학에 있다.

**28** 당시 신문들에서 보도한 피고 변론 참조. 필자는 주로 『새크라멘토 유니언』과 『크로니클』에서 인용했다.

**29** *Sacramento Union* 1875.2.5.

**30** *Sunday Chronicle* 1875.2.7.

**31** *Napa Register* (weekly edition) 1875.2.13. 이 기사에서 기자는 일간신문과 인터뷰를 하는 사람은 제정신일 리가 없다고 짐작했다.

**32** 같은 글.

**33** *Sunday Chronicle* 1875.2.7.

**34** 이혼 서류는 다음 기사를 참조함. *San Francisco Call* 1875.1.10; *Chronicle* 1875.1.11, 1875.3.10, 1875.3.23, 1875.3.27, 1875.5.1.

**35** Benjamin E. Lloyd, *Lights and Shades in San Francisco* (San Francisco: A. L. Bancroft 1876) 280면.

**36** Goldsmith, 앞의 책 208면.

**37** Smith, 앞의 책 260면.

**38** *Chronicle* 1875.3.23.

**39** *Examiner* 1875.7.19.

**40** *Chronicle* 1875.7.19.

**41** 같은 글.

**42** 엘라 클라크(Ella Clark)가 새크라멘토의 주립도서관 사서에게 한 말. 짧은 대화가 "머이브리지" 색인 카드에 기록되어 있다.

**43** 캘리포니아 주립도서관에서 고든 헨드릭스에게 보낸 1961년 7월 24일자 편지에 따르면, 플로라도는 1876년 9월 16일 개신교 고아 시설에 입소했다. 몇몇 자료에서는 머이브리지가 1877년까지 촬영을 위해 해외에 머물렀다고 했지만, 그가 그해 기술위원회 전시회에 참석했다는 점, 그리고 펜더개스트 부인에게 앨범을 전했다는 점을 볼 때 그는 1876년에 미국에 돌아와 있었음을 알 수 있다. 주립도서관에서 헨드릭스에게 보낸 1961년 6월 23일자 편지에서도 이를 확인할 수 있다 (Hendricks files, AAA). 머이브리지를 옹호하는 입장에서 보자면, 당시에는 아이들이 금방 고아로 등록되었고, 엄마가 없는 아이는 곧장 고아로 여겨졌음을 언급할 수 있겠다. 머이브리지로서는 플로라도를 고아 시설에 보내지 않으면 위탁 부모에게 아이를 맡기는 것밖에 대안이 없었을 테고, 당시 위탁된 어린이는 거의 고용된 하인과 다름없는 대우를 받는 경우가 잦았다.

**44** E. Bradford Burns, *Eadweard Muybridge in Guatemala, 1875: The Photographer as*

*Social Recorder* (Berkeley and Los Angeles: University of California Press 1985).

**45** 킹스턴 스크랩북 15면.

**46** 이 사진들은 평소 찍던 전판 풍경사진이 아니라 "내실용 규격"에 가까운 광각 규격이었다. 그는 1877년 샌프란시스코 파노라마사진을 찍을 때도 동일한 규격을 사용했는데, 아마도 같은 카메라를 사용했을 것이다(1878년 파노라마는 요세미티에서 사용한 매머드판으로 촬영했고, 이 카메라는 이후 팰로앨토에서도 10년 이상 사용하게 된다).

**47** 머이브리지는 자신의 작품을 전할 때 철저히 계산을 하고 나누어주었다. 따라서 셰이에게 작품을 준 것은 그가 그저 자신의 작품과 관련이 없는 공무원 신분이었을 때가 아니라, 스탠퍼드의 비서가 된 후, 그래서 직접 접촉하는 일이 많아지고 난 이후였을 것이다.

## 7장 도시를 훑다

**1** 머이브리지 파노라마에 대한 주요 자료는 먼저 마크 클레트와 에드워드 머이브리지가 쓴 *One City/Two Visions* (San Francisco: Bedford Arts Press 1990)로, 이 책에는 머이브리지의 1878년 파노라마를 클레트가 1990년, 지금은 마크 홉킨스 호텔이 된 건물의 17층에서 그대로 재현해 찍은 작품이 함께 실려 있다(커다란 판형으로 제작해 세부사항들을 확인할 수도 있다). 그외 데이비드 해리스(David Harris)와 에릭 샌드와이스(Eric Sandweiss)의 *Eadweard Muybridge and the Photographic Panorama of San Francisco, 1850-1880* (Cambridge: MIT Press 1993)와 *CHSQ* 1978년 6월호에 실린 1877년 파노라마에 대한 폴 팔코너(Paul Falconer)의 에세이 "Muybridge's Window to the Past"도 있다. 이 장에 실린 몇몇 생각과 정보(1878년 파노라마에서 교체된 일곱번째 사진, 수직 구도의 사용, 해리스도 언급했던 동작연구와의 관계 등)는 필자와 클레트의 대화 및 서신 교환에서 나온 것이다. 사진 역사가 제프리 베천은 시드니 파노라마와 작가에 대한 귀한 정보를 제공해주었다.

**2** *Alta* 1877.8.3.

**3** Stephan Oettermann, *The Panorama: History of a Mass Medium* (New York: Zone 1997) 323면.

**4** 이들 사진과 이어서 나오는 파노라마사진들은 해리스의 책에 수록되었다.

**5** 브래들리 앤드 룰롭슨 카탈로그 1873년. 본 카탈로그에서 파노라마사진은 423번부터 434번까지로, 샌프란시스코 지진 사진보다 앞서 나온다. 지진 사진은 445번부터 시작한다.

**6** 왓킨스는 찰스 크로커의 저택에서 파노라마사진을 찍었는데, 머이브리지의 사진과 비슷한 360도 전망이 가능한 자리였다. 하지만 그는 전통적인 180도 파노라마 형식을 따랐다.

**7** Beaumont Newhall, *The History of Photography* (New York: Museum of Modern Art 1962) 80면. "1876년, 홀터만(Holtermann)이 필라델피아에서 열린 100주년 기념 박람회에 매머드판 음화를 가지고 왔다."

**8** 『필라델피아 포토그래퍼』 1876년 7월호에서 언급한 "여러 신사분들이 제작하고 토머스 하우스워스에서 출품한 가로 16인치, 세로 20인치 사이즈의 요세미티 계곡 사진"은 위드나 왓킨스의 이전 작품이었을 것이다.

**9** Paul Falconer, "Muybridge's Window to the Past," *CHSQ* 1978년 6월호 참조. 팔코너의 계산에 따르면 방문 시기는 6월 10일에서 7월 초 사이였다. 해당 파노라마에 대한 모스 전시관의 광고가 1877년 9월 신문 광고면에 실렸고, 킹스턴 스크랩북에도 실렸다. 광고에는 액자에 넣은 사진은 10달러, "롤러에 안전하게 담은" 사진은 8달러에 판다고 적혀 있다. 7월 초라는 일정은 물론 당시 신문들을 보고 확인한 것이다.

**10** 해리스의 카탈로그에 따르면 이 사진은 여러 버전으로 제작되었다. 샌프란시스코 공공도서관에 있는 사진에는 구름이 추가되었다.

**11** Frampton, 앞의 책 76면.

**12** 팔코너는 1877년 파노라마에서 시간이 서로 다르다는 점을 지적했고, 두개의 판이 사용되었다는 사실도 처음 이야기했다. 필자는 캘리포니아 역사회에 보관 중인 네개의 사진을 면밀히 관찰했다. 먼저 폴 색(Paul Sack)의 소장본을 확인하고, 해리스의 책에서 다시 사용된 사진도 확인했다. 캘리포니아 역사회에는 이른 시간이 기록된 판본 3개가 있고, 스탠퍼드의 고급 장정본──인화 품질이나 제본 상태가 더 좋다──에서는 시계가 더 늦은 시간을 가리키고 있다.

**13** Robert V. Bruce, *1877: Year of Violence* (Indianapolis: Bobbs-Merrill 1959); David T. Burbank, *Reign of the Rabble: The St. Louis General Strike of 1877* (New York: Augustus M. Kelly 1966); Howard Zinn, *People's History of the United States* (New York: New Press 1997).

**14** Bruce, 앞의 책 172면.

**15** Burbank, 앞의 책 79~80면.

**16** Bruce, 앞의 책 88면.

**17** *Alta* 1877.7.21, 1877.7.22.

**18** J. S. Hittell, *History of San Francisco*, 425면.

**19** *Examiner* 1877.7.24.

**20** Kevin Starr, *Inventing the Dream: California Through the Progressive Era* (New York: Oxford University Press 1985) 199면.

**21** Rand Richards, *Historic San Francisco* (San Francisco: Heritage House Publishers 1991) 147~48면. 왓킨스가 크로커의 저택에서 부분적인 파노라마사진을 찍을 때 이 관은 포함되지 않았다.

**22** *Bulletin* 1877.11.5; Ira B. Cross, *A History of the Labor Movement in California* (Berkeley: University of California Press 1935) 100면.

**23** Tutorow, 앞의 책 209면.

**24** Kevin MacDonnell, *Eadweard Muybridge: The Man Who Invented the Moving Picture*

(Boston: Little, Brown 1972) 149면. 『새크라멘토 유니언』1875년 2월 5일자에서 재인용. 이 문제의 책(애니타 벤투라 모즐리는 『런던 리뷰 오브 북스』[*London Review of Books*]의 서평에서 이 책에 오류가 많다며 혹평했다)은 유명 사진 역사가 빌 제이(Bill Jay)가 썼다고 하는데, 실제 저자가 맞는지 의문이 든다.

**25** 샌프란시스코 공공도서관과 스탠퍼드 대학 캔터 아트센터의 자료 참조. 두 기관 모두 사본을 보관하고 있다.

**26** *Bulletin* 1875.1.28.

**27** *Chronicle* 1875.5.19; Mozley, 앞의 책 64면.

**28** Haas, 앞의 책 87면. "1878년 모스 전시관에 화재가 발생해서 머이브리지의 중앙아메리카 대형 사진뿐 아니라 1877년의 음화도 파손되었다." 이 자료는 이후 음화들이 불에 타서 새로운 파노라마를 제작해야 했다는 이야기로 이어지도록 만들었다. 하스에 대한 언급을 찾을 수 있는 유일한 자료는 20세기 초 몇십년 동안 스탠퍼드 박물관의 큐레이터로 일했던 피터슨의 주장인데, 피터슨은 전적으로 믿을 만하다고는 할 수 없는 인물이다. 그는 "[중앙아메리카] 음화의 원본이 앨범이 만들어지고 몇주 후에 발생한 화재로 손상되었다"라고 주장했다(이 문장은 모즐리의 책에서도 출처를 밝히지 않은 채 인용되었다). 하지만 펜더개스트 부인에게 전달된 앨범은 헌사를 볼 때 1876년에 제작되었는데, 이때까지 파노라마사진은 제작되지 않은 상태였다. 또다른 앨범이 1879년 혹은 그보다 이후에 스탠퍼드의 개인 비서 프랭크 셰이에게 전달되었는데 — 셰이는 머이브리지와 스탠퍼드의 재판(Muybridge v. Stanford)에서 자신은 스탠퍼드를 1879년에 처음 만났다고 증언했다 — 어느 쪽이든 중앙아메리카 사진과 1877년 파노라마가 함께 불에 탔다는 이야기와는 시점이 맞지 않는다. 그게 아니라면 화재가 두번 있었다고 해야 한다. 머이브리지는 1879년 4월 14일에 기술위원회에 보낸 편지(현재 밴크로프트 도서관 소장)에서 "제가 가진 음화들을 유럽으로 보낼 참입니다. 음화들을 제작하는 데 엄청난 비용이 들었기 때문에, 계속 연작 작품을 제작

할 가능성은 높지 않습니다. 제가 드린 제안을 수정해야 할 것 같습니다. 전체 시리즈를 현금 200달러가 아니라 100달러에 제공하고 (…) 평생 구독권도 드리겠습니다. (…) 에드워드 머이브리지"라고 적었다. 그뿐만 아니라 그는 두 파노라마사진에서 동일한 색인 ─ 사진 속 장소에 번호를 매긴 복사판 ─ 을 사용했다. 마지막으로 1893년 9월 5일, 스탠퍼드의 자산관리인에게 팰로앨토에 있는 자신의 장비들을 친구인 존 T. 도일(John T. Doyle)에게 보내줄 것을 요청하는 편지(현재 밴크로프트 도서관 소장)를 썼는데, 거기에는 "캘리포니아의 풍경사진과 음화들, 스테레오그래프 등이 들어 있는 30×15×15인치짜리 상자 네개"가 포함되어 있었다. 중앙아메리카 음화들이 불에 탔다고 해도 파노라마의 색인은 타지 않았고, 많은 음화들이 1890년대까지 여전히 남아 있었으며, 화재에 대한 명확한 원자료를 제시한 사람은 한명도 없었다. 그렇게 보면 처음부터 화재 자체가 없었거나, 적어도 음화들을 망가뜨렸다는 화재는 없었던 것일 수도 있다. 초기학자들 중에 정확한 자료를 제시한 사람은 없었고, 1878년 1월부터 7월까지 발행된 『필라델피아 포토그래퍼』와 『샌프란시스코 크로니클』을 뒤졌지만 머이브리지나 모스 전시관과 관련한 화재 소식은 찾을 수 없었다. 그렇다면 그 자체로 나쁘지 않았던 1877년 파노라마가 있었음에도 머이브리지가 1878년에 비할 바 없이 훌륭한 파노라마를 다시 제작한 이유가 무엇일까 하는 문제가 남는다. 마크 클레트는 1877년 파노라마는 1878년 파노라마를 제작하기 앞서 기술적 사항을 확인하기 위한 습작이었을 가능성을 제기했다. 머이브리지가 제작한 음화들은 현재 남아 있지 않고, 유럽으로 보낼 예정이라던 중앙아메리카 사진의 음화와 도일에게 보내라고 했던 상자들 속 음화가 어떻게 되었는지도 알 수 없다.

**29** 버나드 오토 홀터만(Bernard Otto Holtermann)과 찰스 베이리스(Charles Bayliss)가 찍은 시드니 파노라마는 예외적으로 주목할 만한 작품이며, 크기나 형식 면에서 머이브리지의 걸작에 영향을 미친 것으로 보인다.

**30** 2000년 클레트와 필자가 주고받은 편지 참조.

## 8장 시간을 멈추다

**1** *Examiner* 1893.6.22. 스탠퍼드의 유고와 함께 긴 연설문이 실렸다.

**2** Tutorow, 앞의 책 165면.

**3** 킹스턴 스크랩북 1877.8.4. "중앙아메리카로 촬영 출장을 떠나기 전 머이브리지
는 작업이 가능하리라고 생각하지 않았다. 하지만 남부지역에서 아주 급한 작업
이 생긴 덕분에 한번 시도해보기로 결심했을 것이다."

**4** *Bulletin* 1877.8.3.

**5** *Photographic News* (London) 1882.3.17. 이어지는 문장은 다음과 같다. "다른 조치
나 특별한 방법은 없었다." 또한 『필라델피아 포토그래퍼』 1879년 3월호에서 머
이브리지는 이렇게 적었다. "아직 완성하지 못한 화학처리 방식이 있는데, 지금
그것을 발표하는 것은 적절하지 않다고 생각한다. 그 방식이 다양한 '조명 절차'
에 버금가는 것인지는 알 수 없다. 하지만 그 방식을 활용하면 2000분의 1초까지
노출이 가능하고, 그 노출 시간 동안 말이 움직이는 거리는 4분의 1인치 미만이
다. 일단 그 처리 방식을 개발하고 나면 특허를 내거나 비밀로 유지하지는 않을
생각이다."

**6** 샌프란시스코의 스탠퍼드 대학 도서관 특별 소장품인 마일스의 서류 중 셔먼 블
레이크가 월터 R. 마일스(Walter R. Miles)에게 보낸 1929년 5월 6일자 편지 참조.
이 글에서 언급된 장소들은 다른 자료와 일치하지 않는다. 많은 사람들은 이 장면
이 팰로앨토에서 촬영되었다고 여기고 있고, 카메라 여러대로 촬영한 사진은 당
연히 팰로앨토에서 촬영되었다. 블레이크는 아마 본인이 여기서 말한 나이보다
더 어렸을 테지만, 기억의 생생함이나 모스와 함께 자신이 공급했다는 장비들, 말
을 다루는 방법, 사진기술과 장비에 대한 설명은 무시할 수 없다. 아마도 고령에
이른 블레이크가 당시 자신의 나이를 착각했을 가능성이 있다. 그는 1919년 5월
31일자 편지에서도 베이 구역 경주 트랙에 대해 이야기하는데, 셔터를 작동시키
기 위해 실이 사용되었다는 언급으로 보아 분명 1877년 카메라 한대로 작업했을

때의 이야기를 하고 있는 것으로 보인다. 투토로우(Tutorow)는 그의 저서 161면 에서 다음과 같이 적고 있다. "경마에 관심이 있었던 스탠퍼드는 이 무렵 골든게 이트 공원 북쪽의 베이 구역 경마장 지분을 구입하는 일에 흥미를 보였다." 그리 고 하스는 1878년 무렵 스탠퍼드가 자신의 말들을 팰로앨토로 옮겼다고 언급했 다(109면). 새크라멘토의 집을 떠나 팰로앨토의 부지를 개발하기 전까지 잠깐의 공백 동안 스탠퍼드가 지분을 일부 보유하고 있던 베이 구역 경주 트랙을 활용했 다는 설명이 설득력이 있다. 하스는 옥시덴트가 1874년에는 베이 구역 경주 트랙 을 달렸다고 했다(93면). 1881년 2월 6일, 머이브리지 본인이 『이그재미너』에 기 고한 글을 보면 1877년 7월의 작업은 새크라멘토에서, 그후의 작업은 팰로앨토에 서 진행했다고 적혀 있다. 베이 구역 경주 트랙에 대한 언급은 없다.

**7** *Alta* 1877.8.3.

**8** Mozley, 앞의 책 62~63면.

**9** *Edward J. Muybridge v. Leland Stanford*, Suffolk Superior Court, Massachusetts. 헌팅 턴 서류에 수록된 서류들 참조 — 대부분 피고의 변론이다.

**10** 존 D. 아이작스의 증언, 1883.7.18, 헌팅턴 서류.

**11** *Scientific American* 1878.11.30.

**12** 2001년 6월에 진행한 필자와의 인터뷰 참조.

**13** *California Spirit of the Times* 1878.6.22.

**14** 헌팅턴 서류에 따르면 1884년까지 총 비용을 5만 2817달러 76센트로 계산했고, 거기에는 책 제작비 2만 1463달러 44센트와 첫 전시회 비용 약 1만 4000달러도 포함되어 있었다. 머이브리지는 작업 후 2000달러를 받았는데, 그건 급여라기보 다는 상여금으로 지급된 금액이었다.

**15** 놀스의 증언, 1883.7.24, 헌팅턴 서류 참조.

**16** Muybridge, *Notices of the Proceedings at the Meetings of the Members of the Royal Institution of Great Britain, with Abstracts of the Discourses Delivered at the Evening*

*Meetings*, vol. X (1882-1884); *Journal of the Franklin Institute* 1883년 4월호, 264면. 두 자료 모두 1882년 3월 13일, 머이브리지가 영국 왕자 앞에서 나누었던 대화를 수록하고 있다. 이 장치는 『라 나튀르』에 "기학 시계"로 소개되었고, 카메라 여러 대를 동시에 작동시키는 데 사용되었을 것이다. *La Nature* 1879.1.4, 킹스턴 스크랩북에서 재인용. 1879년 에이킨스에게 쓴 편지에 머이브리지는 이렇게 적었다. "지난해 시계장치를 활용해 실험을 했지만, 달리는 말의 속도와 시계를 정확히 일치시키는 일이 너무 어려워서 그만두었습니다. 그 시계장치로 새를 찍고, 어쩌면 개도 찍을 수 있지만, 훈련을 받은 동물을 촬영할 때는 자동 장치가 최선입니다."

**17** 1879년 3월 4일 미국 특허 212864번 "a novel arrangement for exposing the sensitive plates of photographic cameras, for the purpose of taking instantaneous impressions of objects in motion"(1878년 7월 9일 영국 특허 2746번); 1879년 3월 4일 미국 특허 212865번 "a double-acting slide, with the means for operating the same, and to a novel background, which is graduated or marked so as to gauge the position of the horse and the posture of his limbs"; 1881년 12월 20일 미국 특허 251127번, assigned to the Scoville Manufacturing Company "a picture-feeding device for magic lanterns to change from one picture to the other thus effected instantaneously, and without leaving the light from the lantern upon the screen without a picture, so as to dazzle the eyes"; 1883년 6월 19일 미국 특허 279878번 "effectually photographing changing or moving bodies in their different phases or positions."

**18** Muybridge, *La Nature* 1879년 2월호.

**19** *San Jose Mercury News* 1877.11.9.

**20** 셰이의 증언, 1883.7.23, 헌팅턴 서류 참조.

**21** *California Spirit of the Times* 1878.6.22.

**22** 같은 글.

**23** 둘 다 머이브리지의 킹스턴 스크랩북에 수록되어 있다.

**24** *Sacramento Bee* 1878.9.18. 이는 의심의 여지없이 1872년 요세미티 사진들이었다.

**25** 몇달 후 룰롭슨은 건물에서 떨어져 사망하는데, 자살을 의심하는 사람들이 있었다. 그는 전시관 증축을 위해 새로 올리고 있던 층에 올라갔다가 아직 완성되지 않은 벽 앞에서 발을 헛디뎌 그대로 몽고메리가로 추락했다. 마침 그곳을 지나던 호레이스 그릴리의 친구가 룰롭슨의 코트 주머니에서 언어 천재이자 살인자인 에드워드 룰로프(Edward Ruloff)의 것으로 보이는 미니어처를 발견했다. 룰로프는 자신이 저지른 범죄 때문에 뉴욕에서 처형당한 인물이었다. 다음을 참조함. Robert Bartlett Haas, "William Herman Rulofson: Pioneer Daguerreotypist and Photographic Educator," *CHSQ* 1955년 12월호.

**26** Martha Sandweiss, "Undecisive Images: The Narrative Tradition in Western Photography," *Photography in Nineteenth-Century America* (Fort Worth: Amon Carter Museum 1991) 100면.

**27** Edgar Allan Poe, "The Daguerreotype," (1840) Jane M. Rabb, *Literature and Photography: Interactions, 1840-1990* (Albuquerque: University of New Mexico 1995) 5면.

**28** J. B. Jackson, "Jefferson, Thoreau and After," *Landscapes: Selected Writings of J. B. Jackson*, ed. Ervin H. Zube (Amherst: University of Massachusetts Press 1970).

**29** 이 그림은 앨런 트랙턴버그(Alan Trachtenberg)의 책 도입부에 길게 논의되었다. 머이브리지가 20세기에 가장 유명한 격자를 만들어낸 인물임은 기억할 필요가 있다. 솔 르윗 같은 미니멀리스트 작가는 머이브리지의 작품을 직접 계승한 연작을 발표하기도 했다(10장의 주 참조). 다음을 참조함. Alan Trachtenberg, *Reading American Photographs: Images as History, Matthew Brady to Walker Evans* (New York: Hill and Wang 1989).

**30** Marc Gotlieb, *The Plight of Emulation: Ernest Meissonier and French Salon Painting* (Princeton, New Jersey: Princeton University Press 1996) 181면.

**31** Mozley, 앞의 책 103면.

**32** Gotlieb, 앞의 책 178~80면.

**33** 같은 책 182~83면.

**34** 서던퍼시픽 철도의 회계 담당자 니콜라스 T. 스미스(Nicholas T. Smith)의 재판 증언 참조, 헌팅턴 서류.

**35** 머이브리지가 스탠퍼드에게 쓴 1892년 5월 2일자 편지 초고; Mozley, 앞의 책 127~29면에서 재인용.

**36** *Examiner* 1881.2.6.

**37** 『필라델피아 포토그래퍼』 1878년 10월호에 재인용된 『크로니클』 기사 및 킹스턴 스크랩북 참조.

**38** Haas, 앞의 책 117~20면.

**39** Laurent Mannoni, *The Great Art of Light and Shadow: Archaeology of the Cinema*, tr. Richard Crangle (Exeter: University of Exeter Press 2000) 216, 222면.

**40** Mozley, 앞의 책 71면; 킹스턴 스크랩북 30면.

**41** *San Francisco Call* 1880.5.5. 샌프란시스코 예술연합의 후신인 샌프란시스코 예술학교는 이 행사가 일반인을 대상으로 한 최초의 영화 상영회라고 주장하지만, 실제 영화가 등장하려면 아직 많은 시간이 필요했다.

**42** 주프락시스코프 시연을 할 때는 이 사진을 그림으로 '번역한' 이미지가 아니라 사진이 직접 사용되었다고 한다.

**43** 스틸먼의 증언, 1883년, 헌팅턴 서류 참조.

**44** 이 글은 『이그재미너』 1881년 2월 6일자에 실렸고, 팰로앨토 실험에 대한 가장 유용한 설명을 제공하고 있다.

**45** 셰이의 증언, 1883년, 헌팅턴 서류 참조.

**46** 스틸먼의 증언, 1883년, 헌팅턴 서류 참조.

**47** 저작권이 확보된 사진들이라 책의 형태였을 것이라고 생각하기 쉽지만, 이 작품

들은 일반적인 앨범처럼 인화 후 책으로 제작되지 않았다. 15부 정도가 알려져 있고, 중앙아메리카 사진들과 마찬가지로 다양한 버전이 존재한다.

**48** 머이브리지 파일의 1881년 7월 7일자 법률 증언 참조. 밴크로프트 도서관 소장.

**49** *Philadelphia Photographer* 1881년 7월호, 259면.

## 9장 활동 중인 예술가, 휴식 중인 예술가

**1** *American Register* (Paris) 1881.12.3, 킹스턴 스크랩북에서 재인용.

**2** Marta Braun, *Picturing Motion: The Work of Etienne-Jules Marey, 1830-1904* (Chicago: University of Chicago Press 1992) 55면.

**3** 같은 책 151면.

**4** 같은 책 241면.

**5** Anson Rabinbach, *The Human Motor: Energy, Fatigue, and the Origins of Modernity* (Berkeley and Los Angeles: University of California Press 1992) 116면.

**6** 1881년 11월 28일자 편지, 헌팅턴 서류 참조.

**7** 스틸먼의 증언, 헌팅턴 서류 참조.

**8** 1881년 12월 23일자 편지, 헌팅턴 서류 참조.

**9** 스틸먼의 회고, 헌팅턴 서류 참조.

**10** *Photographic News* 1882.3.17.

**11** 같은 글.

**12** 같은 글.

**13** 스탠퍼드에게 쓴 1892년 5월 2일자 편지 초고. 밴크로프트 도서관에서 소장하고 있다. Mozley, 앞의 책 127~29면에도 해당 내용이 수록되어 있다.

**14** 헌팅턴 서류 참조. 머이브리지는 출판사와도 소송을 벌였지만 패소했다.

**15** 『브루클린 스탠더드』(*Brooklyn Standard*) 인터뷰를 통해 아이작스가 "오늘날의 영화용 카메라에 해당하는 장비를 설계했다"라고 단언했다. 이는 머이

브리지도 이루지 못한 업적이었다. 다음을 참조함. *New York Evening World* 1923.6.8; *Brooklyn Standard* 1923.6.8.

**16** 뉴욕 로체스터의 이스트먼하우스 도서관에서 소장하고 있는 머이브리지의 노트 참조.

**17** 스탠퍼드 대학 도서관 특별 소장품인 마일스의 서류 중 월터 마일스에게 쓴 1928년 5월 10일자 편지 참조.

**18** *Popular Culture and Industrialism, 1865-1890*, ed. Henry Nash Smith (Garden City, New York: Anchor Books 1967) 58면에서 발췌.

**19** 같은 책 61면.

**20** 출간되지 않은 강의 타자 원고 "Quadrupedal, Leap. Kick. Fight. Proportion," Photographic History Collection, National Museum of American History, Smithsonian Institution, 8면 참조. 날짜는 없으나 1886년 이후로 추정된다.

**21** "Eadweard Muybridge and W. S. Playfair: An Aesthetics of Neurasthenia," *History of Photography* 1999년 가을호.

**22** Braun, 앞의 책 249면. 브라운은 머이브리지의 작품에서 드러난 실수와 그것을 가리려는 장치들을 확대해석한 것으로 보인다. "자신의 작업이 과학이라는 주장, 한번도 의문의 대상이 되지 않았던 머이브리지의 이 주장은, 관객들이 연속 동작들의 조합을 무조건적으로 수용했기 때문에 가능했다."(252면) 실제로 머이브리지가 자신의 작업을 과학이라고 주장한 이유는 지금까지는 보이지 않았던 움직임이나 연속동작을 포착하고 주프락시스코프를 통해 다시 재현해냈기 때문이다. 브라운은 여기서 '연속동작'에 관한 부분에만 의문을 제기하고 있다. 몇몇 경우 동작의 순서가 연속성을 보여주기 위해 재구성되었고, 또다른 경우에는—43번 사진 같은 경우—분명 빠진 사진들도 있다. 그럼에도 그녀의 분석은 독창적이며 중요하다.

**23** 같은 책 249면.

**24** Frampton, 앞의 글. 프램튼은 폭포와 동작연구에 찍힌 물을 비교했다.

**25** 『오렌지 저널』(*Orange Journal*)에 보낸 편지 참조. Charles Musser, *Origins of the Cinema*, vol. 1, *History of the American Cinema* (Berkeley and Los Angeles: University of California Press 1994) 53면에서 재인용.

**26** 같은 글 62면 및 *New York World* 1888.6.3. 가끔 에디슨에게 영향을 미친 인물로 토머스 앤슈츠(Thomas Anschutz)도 언급된다. 하지만 앤슈츠는 동작연구 및 주프락시스코프의 개선에만 집중했던 사람이므로, 궁극적으로는 최초의 원천은 머이브리지인 셈이다.

**27** 이 인용구는 킹스턴 스크랩북을 비롯한 여러 문서에서 등장한다. 5장의 주 참조.

**28** 6장의 주 참조.

**29** Gordon Hendricks, *Origins of the American Film* (New York: Arno Press 1972) 27면.

**30** Mannoni, 앞의 책 391면.

**31** Eric Rhode, *A History of the Cinema from Its Origins to 1970* (New York: Hill and Wang 1976) 18~19면.

**32** Rossiter Johnson, ed., *A History of the World's Columbian Exposition Held in Chicago in 1893* (New York: D. Appleton 1989) 3~434면.

**33** Julie K. Brown, *Contesting Images: Photography and the World's Columbian Exposition* (Tucson: University of Arizona Press 1994) 104면.

**34** Henry Adams, *The Education of Henry Adams* (New York: Modern Library 1931) 342면.

**35** Alan Trachtenberg, *The Incorporation of America: Culture and Society in the Gilded Age* (New York: Hill and Wang 1982) 216면.

**36** Johnson, 앞의 책 444면.

**37** Tutorow, 앞의 책 222면.

**38** 전 스탠포드 기록 보관 담당자 록산 닐란과 필자가 주고받은 대화 참조.

**39** *Examiner* 1893.6.21.

**40** Starr, *Americans and the California Dream* 321면.

**41** *Examiner* 1893.6.21.

**42** Starr, 앞의 책 313면.

**43** 결혼 전 성이 스미스였던 레이철 리카르드(Rachel Rickard)가 엘리자베스 셀프 (Elizabeth Selfe)에게 쓴 1894년 11월 6일자 편지. 노마 셀프가 로버트 하스를 위해 필사했다. 하스 서류 참조.

**44** *Photographic Times* 1897년 6월호. Gordon Hendricks, *Eadweard Muybridge: Father of the Motion Picture* (New York: Viking 1975) 223면에서 재인용.

**45** "버클리의 주립대학 도서관 사서"에게 보낸 1903년 6월 20일자 편지, 헨드릭스 파일 참조.

**46** Hendricks, 앞의 책 226면.

## 10장 세상의 중심에서 마지막 경계까지

**1** 루시 리파드는 1960년대의 연속동작, 혹은 연작 예술에 대해 이렇게 적었다. "움직임은 패턴 만들기의 원천이며, 동작과 시간을 재현하는 데 가장 적합한 시각예술은 회화나 조각이 아니라 영화일지도 모른다. 하지만 래리 푼스(Larry Poons)의 회화나 솔 르윗의 조각은 실제 움직임 없이도 시간-움직임을 보여주는 성공적인 수단이라고 할 수 있다(올든버그(Oldenburg)의 연성 조각도 다른 방식으로 이를 해내고 있다). 이는 사진에서의 노출 시간처럼 연속동작을 보는 이들은 볼 수 없는 시간-공간의 패턴을 보여준다. (…) (르윗과 뒤샹에게 공통적으로 영향을 미친 사람이 머이브리지다.)" 다음을 참조함. Lucy Lippard, "The Dematerialization of Art," *Changing* (New York: E. P. Dutton 1971) 256~57면. 또한 앤 로리머(Anne Rorimor)는 이렇게 적었다. "그다음 해[1964년] 『머이브리지 1』(*Muybridge 1*)을 완성한 후 르윗은 평면 그래프와 공간적 현실의 지속성에 대한 연구를 한층

더 깊이 진행했다. 머이브리지의 작품에 (⋯) 익숙했던 것이 (⋯) 단일한 대상의 정적인 특징을 피하는 방법을 찾는 데 도움이 되었다." 다음을 참조함. Anne Rorimor, *Sol LeWitt: A Retrospective* (New Haven: Yale University Press 2000) 61면.

**2** Jerome Charyn, *Movieland: Hollywood and the Great American Dream Culture* (New York: Putnam 1989) 94면에서 인용.

**3** Mike Davis, *Ecology of Fear: Los Angeles and the Imagination of Disaster* (New York: Metropolitan Books 1998) 395면.

**4** Plato, *The Republic*, trans. Desmond Lee (New York: Penguin 1974) 317면.

**5** David Denby, "The Speed of Light: The High-Stakes Race to Build the Next Internet," *New Yorker* 2000.11.27, 133면.

# 도판 저작권

**278, 287, 316면** copyright Addison Gallery of American Art, Phillips Academy, Andover, Massachusetts. All rights reserved.

**4, 24, 35, 44, 51, 78, 79, 84, 88, 92, 98, 105, 118, 131, 134, 139, 147, 153, 158, 162, 164~65, 184, 194, 221, 236, 241~45, 364면** courtesy of University Archives, Bancroft Library, University of California, Berkeley.

**231, 233면** courtesy of the California History Room, California State Library, Sacramento, California.

**9~31면 달리는 머이브리지 사진** courtesy of the Huntington Library, San Marino, California.

**8, 293면** courtesy of the Library of Congress.

**258, 259면** courtesy of the San Francisco History Center, San Francisco Public Library.

**203, 208, 218, 329면** Iris & B. Gerald Cantor Center for Visual Arts at Stanford University, Stanford Family Collections.

**123, 272, 305면** courtesy of the Department of Special Collections, Stanford University Libraries.

**342면** from the collections of the University of Pennsylvania Archives.

**30, 344면** collection of the author.

이 책에 수록된 도판 중 앞의 목록에서 언급한 사진을 제외한 나머지는 모두 머이브리지가 촬영한 것이다.

머이브리지의 작품이 대단히 방대하고 다양하다는 사실은 이 책을 통해 어렴풋이 짐작할 수 있다. 그의 작품을 온라인으로 볼 수 있는 풍성한 웹사이트가 두군데 있다. 버클리의 캘리포니아 대학 밴크로프트 도서관은 소장하고 있는 머이브리지의 작품 대부분을 온라인으로 제공한다. 해당 웹사이트에서는 요세미티 매머드판 사진의 거의 완벽한 전집과 론산 앨범의 거대한 스테레오그래프들을 볼 수 있다.

네덜란드의 개인 연구자 샤를 루카센은 다양한 동작연구 이미지, 제작 과정, 장비, 그리고 동작연구의 결과로 나온 애니메이션을 소개하는 훌륭한 웹사이트를 운영하고 있다.

# 그림자의 강
이미지의 시대를 연 사진가 머이브리지

초판 1쇄 발행 / 2020년 10월 20일

지은이 / 리베카 솔닛
옮긴이 / 김현우
펴낸이 / 강일우
책임편집 / 곽주현
조판 / 박지현
펴낸곳 / (주)창비
등록 / 1986년 8월 5일 제85호
주소 / 10881 경기도 파주시 회동길 184
전화 / 031-955-3333
팩시밀리 / 영업 031-955-3399  편집 031-955-3400
홈페이지 / www.changbi.com
전자우편 / nonfic@changbi.com

한국어판 ⓒ (주)창비 2020
ISBN 978-89-364-7828-5  03600

* 이 책 내용의 전부 또는 일부를 재사용하려면
  반드시 저작권자와 창비 양측의 동의를 받아야 합니다.
* 책값은 뒤표지에 표시되어 있습니다.